donlai.

# 艺术哲学

丹纳 著  傅雷 译

生活·讀書·新知 三联书店

Copyright © 2016 by SDX Joint Publishing Company.
All Rights Reserved.

本作品版权由生活・读书・新知三联书店所有。
未经许可，不得翻印。

**图书在版编目（CIP）数据**

艺术哲学／（法）丹纳著；傅雷译. —北京：
生活・读书・新知三联书店，2016.10 （2024.10重印）
ISBN 978-7-108-05775-4

Ⅰ.①艺…　Ⅱ.①丹…②傅…　Ⅲ.①艺术哲学
Ⅳ.①J0-02

中国版本图书馆 CIP 数据核字（2016）第 184021 号

## 艺术哲学

| 责任编辑 | 王　竞 |
| 装帧设计 | 蔡立国 |
| 责任校对 | 张　睿 |
| 责任印制 | 董　欢 |

880 毫米 ×1230 毫米 32 开本
17.25 印张　341,000 字
2016 年 10 月北京第 1 版
2024 年 10 月北京第 7 次印刷
印数 29,001-32,000 册
定价 58.00 元

**刊行者**
生活・讀書・新知
三联书店
地址：北京市东城区美术馆东街 22 号
网址：www.sdxjpc.com
**印刷者**
三河市天润建兴印务有限公司
**发行者**
新华书店
印装查询：01064002715
邮购查询：01084010542

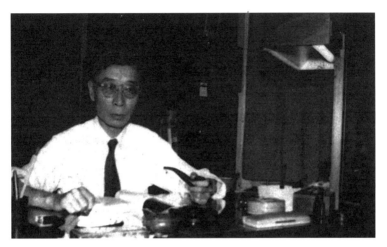

傅雷（一九六一年）

PÆSTUM

以下一段可与60年2月2日另寄音容笔记稿方便集第一段中作几句的点缀的文字参看。

1. ATLAS

俄单独存在，不依靠外力。偶不是人的血性或褊执狂躁作而加以毁减的话，残步下有的希腊神庙都能完整无缺。怕斯塔姆①的一组神庙经过二千三百年依然无恙，已摧残是由于大海炸湃，这可以从它残剩的基础上看出来。要是听其自然，希腊神庙可以至今留存下去。我们感觉到，神庙的各个都分都有一种持久的平衡；因为建筑师在屋子的外表上表现出内部的结构，眼睛看了比例和谐的像品感到愉快，理智对于那些线条可能永存而感到满足，而且在雄健的气概之外还有潇洒和幽雅的风度；希腊的建筑物不单是希望传世能久像反的建筑物，它虽不被材料所压，像一个回放而瞻腰过阿特拉斯。③它舒展，仰张，挺立，好比一个还物且怡美的肉体，强壮而好美文雅，沉静调和。此外还有希腊建筑物上的装饰品，抓在桅梁上像一颗，明星似的金线，镶在柱头上的金箔，佩在三角檐和龙盖上的金饰，在大太阳底下发光的狮头，以及一切浸凸的铜络或子诺就的佩络，拖在屋外饰彩色，硃红，橘红，监，鸦，泛土黄，以及一种天真的，健全的，南国风光的快乐情调。最后还有或在三角檐上的，刚眼时感觉完全是一种的浮雕和雕像，尤其是空罗中巨大的神像，以一切用室后，像牙，黄金刚成的像。——给人看到刚强的力，完美的背育锻练，尚武社神，楼实与高尚的气概，清明恬静的心境，达到如何美浓的地步。我们把这些都欢虚到了，就会懂他们的天才和艺术有一个初步的概念。

①【原注】怕斯塔姆古代意大利城市，为希腊人创立，左耳之物别附监。
②神话中所言如布饭完善，希腊以建筑集华，话，吴瑞镜切之著恨。
③神话中仰将族衍布比他为用肩胛把天顶住。

法國 丹納著 藝術哲學 第四編

希臘的雕塑

諸位先生：①

前幾年我給你們講了意大利和尼德蘭的藝術史，在表現人體方面，這是近代兩個獨創的重要宗派。為結束這個課程，我還要再給你們介紹最偉大最有特色的一派，就是古代希臘的一派。——這一次我不講繪畫，除了水彩，除了龐貝城與赫爾雷尼阿姆③的一些窖后發現的小型的壁畫以外，古代繪畫的巨製都已毀滅，無法加以精確的敘述，並且希臘人表現人體還有一種更全民性的藝術，更適合風俗習慣與民族精神的藝術，或許也更善逸史实的藝術，就是雕塑。所以我今年用希臘雕塑作為講課的題目。

不幸在這方面跟別的方面一樣，古代只留下一個廢墟。我們所保存的古代雕像，和毀滅的部分相比簡直微不足道。廟堂上色相莊嚴的巨型神像，原是偉大的時代用來表現它的思想的，我們卻只有兩個頭像④可以作為推想巨型雕像的根據，非狄阿斯的真跡，我们一件

①丹納的藝術哲學，原是在巴黎美術學校講課（一八六五～一八六九）所編。為政治歐洲作战的提目依。按丁雷登所個為祀子九年神廟建國大時代作下剛古蹟。雷登⑦
②意大利兩部分的是與氏仍，①帝⑦宗，挺了當尼河姆下是尼阿姆下是與編甲馬恩⑤部分時已題目（羅馬）⑥
③⑤座落二十是眾神以職。現在此希臘的全律的堂（羅馬）下是與編甲馬恩⑤部分時已題目（羅馬）。

全部外文均以法文寫法，與英文略有不同，但易于誤譯。

× Herculanum
× Pompéi

凡重要的人名地名（凡有洋人名字的）以注筆跡雜注後。廣文

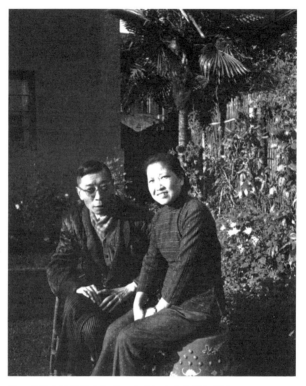

处于逆境中的傅雷夫妇(二十世纪六十年代初期)

# 出版说明

三联书店出版傅雷先生的著译作品始于1945年。那年傅雷完成了他的译作《约翰·克利斯朵夫》，皇皇四册，由生活书店的分支上海骆驼书店出版，随后又出版了他翻译的《高老头》《贝多芬传》等。解放后，根据上级安排，傅雷翻译的文学作品移交至人民文学出版社出版。改革开放后，傅聪第一次回国时，三联书店的负责人范用了解到，傅雷生前曾写给傅聪百余封长信，内容很精彩，即动员他和弟弟傅敏把这批信整理发表，后摘录编成一集，约十五万字，名为《傅雷家书》。彼时，傅聪50年代出国不归的事情还没有结论，但范用认为："出版一本傅雷的家书集，在政治上应不成问题，从积极的意义上讲，也是落实政策，在国内外会有好的影响。"范用还说，这本书对年轻人、老年人都有益处（怎样做父亲，怎样做儿子），三联书店出这样的书，很合适。

《傅雷家书》于1981年8月由三联书店出版，广受好评，持续畅销，至2000年销售达一百一十六万册，并获得全国首届优秀青年读物一等奖（1986），入选"百年百种中国优秀文学图书"（1999）。《傅雷书信选》即在"家书"的基础上，加入一组"给朋友的信"，而这些给朋友的信，也大多是谈论傅聪的（如给傅聪岳父、著名音乐家梅纽因的信，给傅聪的钢琴老师杰维茨基的信等），因而从另

一个角度丰富了"父亲"和"儿子"的形象，可以说是对"家书"的一个补充。

80年代，三联书店还相继出版过《傅译传记五种》（1983）和《人生五大问题》（1986），均受到读者的欢迎。前者收入了傅雷翻译的罗曼·罗兰《贝多芬传》《弥盖朗琪罗传》《托尔斯泰传》，莫罗阿《服尔德传》以及菲列伯·苏卜《夏洛外传》，借他们克服苦难的故事，让我们"呼吸英雄气息"，由钱锺书题写书名，杨绛作序。后者原名《情操与习尚》，是阐述人生和幸福的五个演讲，1936年经傅雷定名为《人生五大问题》初版，80年代三联书店在"文化生活译丛"中推出；傅雷曾经将它与莫氏的《恋爱与牺牲》一起，推荐给年轻的傅聪和弥拉阅读。此次合为一册，一齐呈现给读者，以"明智"为旨，"高明的读者自己会领悟"。

《世界美术名作二十讲》是傅雷于30年代写的美术讲义，1979年"从故纸堆里"被发现后，由三联书店委托中国艺术研究院的吴甲丰加以校订、配图，于1985年推出；1998年复推出彩色插图版。《艺术哲学》是傅雷精心翻译的艺术史通论，"采用的不是一般教科书的形式，而是以渊博精深之见解指出艺术发展的主要潮流"，彼时，傅雷忍着腰酸背痛、眼花流泪，每天抄录一部分译文，寄给傅聪；其情殷殷，其书精妙。

作为优秀的文学翻译家和高明的艺术评论家，傅雷早年对张爱玲的评价和中年对黄宾虹的评价均独具慧眼，为后世所证明；他对音乐的评论更是深入幽微，成大家之言，《与傅聪谈音乐》（1984）曾辑录了部分精彩文字。我们特邀请傅敏增编了傅雷的艺术评论集，并从信札中精选出相关内容，辑为"文学手札""翻译

手札""美术手札""音乐手札"附于其后,名之为《傅雷谈艺录》,展示一位严谨学者一生的治学经验,相信同样会得到读者的喜爱。

今年,傅雷先生逝世五十周年,我们特别推出三联纪念版傅雷作品,以此纪念傅雷先生,以及那些像他一样"又热烈又恬静、又深刻又朴素、又温柔又高傲、又微妙又率直"的灵魂。

∽·∽·∽·∽·∽

三联纪念版《艺术哲学》中有些标点和字词如"公尺""那末""的""地"的用法与现在的规范有所不同,均未作改动,以存原貌。书中的一些译名,与现行通用译名亦有不同,如"铁相"今译为"提香","凡罗纳士"今译为"韦罗内塞","服尔德"今译为"伏尔泰","盎凡尔斯"今译为"安特卫普"。因傅雷先生对译名的选择颇有考虑,故保留傅译原名;同时,在其第一次出现时,以括号内加楷体的形式标注出通用译名。此外,文后的译名对照表中,也有所标注。

<div style="text-align:right">

生活·讀書·新知 三联书店编辑部

2016 年 6 月

</div>

# 目 录

译者序　001
序　007

## 第一编　艺术品的本质及其产生

### 第一章　艺术品的本质　011

一　*011*

1. 研究的目的。——所用的方法。——探讨艺术品所隶属的总体。——第一个总体：艺术家的全部作品。——第二个总体：艺术家所隶属的派别，例如莎士比亚与卢本斯。——第三个总体：与艺术家同时同乡的人，例如古代的希腊，十六世纪的西班牙。
2. 这些总体决定艺术品的出现及其特征。——例如希腊悲剧，哥德式建筑，荷兰绘画，法国悲剧。——自然界的气候与物质产品，同精神气候与精神产品的比较。——以这个方法应用于意大利绘画史。
3. 美学的目的与方法。——从主义出发与从历史出发的对立。——放弃教训，探求规律。——对所有的派别一视同仁。——美学与植物学类似；精神科学与自然科学类似。

## 二 019

1. 艺术的目的是什么？——根据经验而非根据观念的研究。——对待艺术品只要用比较与淘汰的方法。
2. 艺术分为两大类：一类是绘画，雕塑，诗歌；一类是建筑与音乐。——艺术品的目的似乎在于模仿。——以普通的经验为证。——以大作家的生平为证。弥盖朗琪罗与高乃依。——以艺术史文学史为证。——庞贝依与拉凡纳的古画。——路易十四时代的古典风格与路易十五时代的学院派风格。

## 三 025

1. 绝对正确的模仿并非艺术的目的。——以浇铸，摄影，速写为证。——但纳画像与梵·代克画像的比较。——某几种艺术有意与实物不符。——以古代雕像同那不勒斯与西班牙穿衣的人像作比较。——散文与诗的比较。——歌德的两部《依斐日尼》。

## 四 027

1. 艺术品模仿实物各部分的关系与相互依赖。——绘画方面的例子。文学方面的例子。

## 五 029

1. 艺术品不限于再现部分之间的关系。——最大的宗派故意改变这些关系。——弥盖朗琪罗与卢本斯改变这个关系时所根据的原则。——梅提契墓上的雕像。——卢本斯的《甘尔迈斯》。——艺术家改变部分之间的关系，使某个主要特征格外显著。
2. 主要特征的定义。——例如狮子的主要特征是大型肉食兽。——尼德兰的主要特征是冲积土区域。
3. 主要特征的重要。——主要特征在现实中表现不够，所以由艺术补现实之不

足。——卢本斯时代的法兰德斯,现实表现不够的例子。拉斐尔时代的意大利,现实表现不够的例子。
4. 艺术家的想象与这个艺术的定义相符。——有艺术才能的人的两个特点:一是强烈而自发的印象,二是这个印象所占的优势能改变一切周围的印象。
5. 回顾以前走过的路。——我们的方法所经过的各个阶段。——艺术品的定义。

## 六  038

1. 艺术品的定义分两部分。——音乐与建筑如何归入这个定义之内。——第一类艺术与第二类艺术的对立。——第一类模仿结构的关系与精神的关系,第二类以数学关系作各种配合。
2. 视觉所感受的数学关系。——这种关系的类别。——建筑的要素。
3. 听觉所感受的数学关系。——这种关系的类别。——音乐的要素。——音乐的第二要素:声音与叫喊相似。——由于这一点,音乐与第一类艺术相通。
4. 我们的定义适用于各种艺术。

## 七  040

1. 艺术在人类生活中的价值。——以保存个人为目标的自私行动。——以保存团体与种族为目标的社会行动。——以观察原因与要素为目标的无功利行动。——达到静观默想的两条路:科学与艺术。——艺术的特长。

## 第二章 艺术品的产生  042

### 一  043

1. 产生艺术品的一般规律。——第一个公式。——两种证据:一种凭推理,一种凭经验。

## 二　045

1. 总述环境的作用。——自然气候与精神气候的比较。——两者的作用都在于淘汰与自然选择。

## 三　046

1. 详细说明环境的作用。
2. 简化的例子，灾深难重，人心忧郁的局面。——艺术家由于自身的苦难而忧郁。——由于同时代人的悲哀思想而忧郁。——由于艺术家特别能辨别事物的特征，而这里的特征就是悲哀。——艺术家得到的暗示与指导只限于忧郁的题材。——群众只理解忧郁的作品。
3. 相反的例子，繁荣发达与人心快乐的局面。
4. 介乎悲哀与快乐之间的中间状态。

## 四　050

1. 历史上的实例。——四个时期与四种主要的艺术。

## 五　051

1. 希腊文化与古代雕塑。
2. 希腊风俗与同时代其他民族的风俗的比较。——城邦。——希腊人是有闲的能够战斗的公民。——古代的战争实况及其后果。——训练角斗家的必要。——改良人种的斯巴达制度与子弟兵。——希腊其余各地的体育训练。
3. 观念与风俗相符。——不以裸体为猥亵。——奥林匹克运动会。——舞蹈学。——神明必有完美的肉体。
4. 雕塑的诞生。——运动员的造像。——神像。——艺术家如何发现并如何表现完美的人体。——为什么雕塑艺术能满足艺术家的要求。——身体并不隶属于头脑。——大量的雕像。

## 六　　059

1. 中世纪文化与哥德式建筑。
2. 古代世界的衰落，城邦的毁灭，罗马帝国。——蛮族一再入侵。——封建主的掠夺，饥荒与疫疠。——普遍的灾难。
3. 对精神的影响。——悲观厌世。——过敏的感觉与骑士式的爱情。——基督教的势力。
4. 哥德式建筑的诞生。——建筑物的庞大。——内部的阴暗与彩色玻璃中透入的光线。——形式的象征。——尖弓形。——追求庞大，追求怪异。——这种建筑的普及。

## 七　　066

1. 十七世纪的法国文化与古典悲剧。
2. 正规君主政体的形成。——封建制度下的诸侯成为侍臣。——侍臣是有身份的仆役。——路易十四时代的法国是宫廷生活的中心。
3. 出入宫廷的贵族成为模范人物。——他的特性。——高傲，勇敢，忠诚。——礼貌，规矩，机智。
4. 当时人的特性与时行的趣味。——普遍的讲究端整与高尚。——绘画艺术。——作家的风格。——悲剧。——不雅的事实一律加以冲淡。——结构的正规。台词的巧妙。——剧中人物都是宫廷中人物。——贵族的思想感情，对礼法的重视。——法国悲剧输入全欧洲。

## 八　　072

1. 现代文化与音乐。
2. 法国大革命。——平民获得平等的公民权。——机器的发明，完美的警察组织与风俗的文明增进人民的安乐。——人的需要激增，苛求愈甚。——传统的削弱。——精神的解放与艰苦的摸索。

3. 这种客观形势对精神的影响。——中心人物是忧郁而多幻想的野心家。——世纪病。
4. 这种时代精神对艺术品的影响。——新的文学形式。——谈玄说理与抒情的诗歌。——绘画的变质与创新。——音乐的发展。
5. 音乐的起源,德国与意大利。——音乐的昌盛与现代思想的大革新协调。——为什么音乐擅长表达现代精神?——由于它能模仿叫喊。——由于它不表现实物。——音乐的普及。

## 九　　*076*

1. 艺术品产生的规律。——第二个公式。——四个阶段。——客观形势;客观形势所促发的才能与需要;中心人物;艺术或者表现中心人物,或者诉之于中心人物。——四个阶段的关系。——艺术品产生的规律应用于研究历史。

## 十　　*079*

1. 以这个规律应用于现代。——环境更新,艺术也随之更新。——现代环境的更新。——对将来的后果与希望。

# 第二编　意大利文艺复兴期的绘画

研究的目的。——产生艺术品的一般规律。——一般规律应用于意大利文艺复兴期绘画。

## 第一章　意大利绘画的特征　　083

1. 古典时代的范围与界限。——上一时期的特征。——下一时期的特征。——表面上的例外。——如何解释。
2. 古典绘画的特征。——与法兰德斯绘画的区别。——与文艺复兴初期绘画的区别。——与现代绘画的区别。——古典绘画真正的目的是画理想的人体。

### 第二章　基本形势　089

1. 产生这种绘画的形势。——种族。——意大利人的想象力的特点。——拉丁民族与日耳曼民族的想象力不同。——意大利人与法国人的想象力不同。
2. 意大利人的天赋与历史环境一致。——例证。——文艺复兴期的大艺术家不是孤独的。——艺术的情况符合某种精神状态。

### 第三章　次要形势　093

1. 出现第一流绘画的必要条件。——精神方面的修养。
2. 近代文化首先在意大利出现。——原因。——意大利民族的理解力特别敏捷。——意大利被日耳曼族同化的程度比欧洲别的地方为浅。
3. 十五世纪的意大利和同时期的英国,德国,法国比较。——重视才能和重视精神的享受。——古典学者。——他们的发现。——他们的著作。——他们的声望。——新兴的意大利诗人。——他们的长处。——人数的众多。——群众的欢迎。
4. 巴大萨·卡斯蒂里奥纳的《侍臣典范》。——人物。——府第。——客厅。——娱乐。——谈话。——风格。——绅士淑女的肖像。

### 第四章　次要形势（续）　107

1. 出现第一流绘画的另一条件。——自发的形象。
2. 十五世纪的意大利和现代民族的比较。——德国。——德国人对哲学的爱好。——推理的习惯对德国绘画的影响。——英国。——事业控制一切。——关心实际生活对英国绘画的影响。——法国。——文学的绘画与形象的绘画对立。——十九世纪与十五世纪的时代精神的差别。——集中与工业化民主制度之下的工作,竞争,刺激。
3. 十五世纪的意大利。——城市的范围狭小。——对生活的舒服要求不大。——职位不容易靠野心获得。——形象与观念的平衡。
4. 形象与观念的平衡被文明破坏。——现代人的想象力是贫乏的或病态的。——十五世纪意大利人的想象力是丰富而健全的。

5. 以服装与风俗为证。——化装大会，入城典礼，马队游行和一切豪华的场面。——佛罗棱萨的"凯旋式"。
6. 追求眼睛的享受，追求一般感官的享受。——享乐主义与无神论。——路德与萨佛那罗拉的谴责。——梅提契家的内幕与生活习惯。——罗马教廷的异教气息。——雷翁十世的行猎与作乐。——介乎文化幼稚与文化过度之间的精神状态。

### 第五章　次要形势（续）　　122

1. 绘画的第三个条件。——促使艺术表现人体的环境。
2. 文艺复兴期意大利人的性格。——形成这性格的风俗。——没有法律没有警察。——依赖武力与依靠自己。——凶杀与暴行。——番尔摩的奥利凡雷多和赛查·菩尔查。——关于暗杀和奸诈的理论。——马基雅弗利的《论霸主》。——这种风俗对性格的影响。——精力的发展，情绪激昂的习惯。
3. 贝凡纽多·彻里尼。——气质的强盛。——才力的丰富。——饱满的精神与快乐的兴致。——想象力的活泼。——行动的粗暴强悍。
4. 这些风俗与性格怎样培养了解那些表现人体的作品。——经常对肉体的体验。——善于了解有力和简单的形体。——对于美的感受。——文艺复兴期意大利人的生活和趣味。

### 第六章　次要形势（续）　　147

1. 以上各种形势的概括。——绘画艺术的自发的与普遍的产生。——绘画艺术只是社会上总的装饰的一部分。——街上的活的图画。——"黄金时代的凯旋式"。——"狂欢歌"。——"巴古斯和阿丽阿纳的凯旋式"。
2. 产生伟大作品必须具备的一般条件。——独特的个性。——声气相通的结合。——举例。——建立美国的清教徒。——大革命时期的法国军队。
3. 文艺复兴期意大利的工场。——学徒而兼伙伴的艺术家。——师父们的团体。——大锅会的聚餐。——泥刀会的化装表演。——城邦观念。——佛罗棱萨欢迎雷翁十世的盛会。——街坊与行会的赛会，竞争，收购艺术品。

4. 我们的规律得到证实。——环境与艺术的变化完全一致。——神秘主义的画派。——自然主义的画派与刻板的模仿。——自然主义的画派与理想形式的创造。——威尼斯画派。——加拉希画派。——古代的希腊。——绘画艺术输入别的国家。——环境与艺术的关系不是偶然的而是必然的。

# 第三编　尼德兰的绘画

## 第一章　永久原因　　163

缔造欧洲文明的两组民族。——拉丁民族中的意大利人。——日耳曼民族中的法兰德斯人与荷兰人。——法兰德斯与荷兰艺术的全民性。

### 一　　164

种族。——日耳曼族与拉丁族的对照。——体格。——肉体的本能与机能。——日耳曼族的缺点。——日耳曼族的长处。——工作勤谨，善于团结。——要求真实。

### 二　　175

民族。——天时与土地的影响。——尼德兰的自然界的特征。——重实际的精神与安静的性格的形成。——哲学思想与文学思想的限制。——实用技术很早完备。——有关实用的发明。——外表，风俗，嗜好。

### 三　　189

艺术。——其他日耳曼民族在绘画方面的幼稚。——德国与英国绘画落后的原因。——尼德兰绘画的卓越。——卓越的原因。——特征。——特征中哪些是日耳曼性格。——哪些是尼德兰的民族性。——色彩占优势。——占优势的原因。——威尼斯与尼德兰风土的共同点。——威尼斯与尼德兰风土的不同点。——相应的共同点与不同点表现在画家的作品上。——卢本斯与伦勃朗。

## 第二章　历史时期　　200

### 一　　200

第一时期。——十四世纪的法兰德斯。——人民性格的坚强。——城市的繁荣。——禁欲主义与教会的势力衰退。——豪华与肉欲。——勃艮第的宫廷和利尔城中的行乐。——需要华丽的形象。——法兰德斯与意大利的相同点与不同点。——法兰德斯保存宗教情绪和神秘气息。——艺术的特征符合环境的特征。——歌颂现世生活与歌颂基督教信仰。——从于倍·梵·埃克到刚丹·玛赛斯为止的人物，立体，风景，服饰，题材，表情，感情。

### 二　　217

第二时期。——十六世纪。——思想解放和对教会的攻击。——爱好华彩与肉感的风气。——修辞学会的游行与赛会。——绘画的逐渐改变。——世俗的与人间的题材占优势。——新艺术的预兆。——意大利范本占优势。——意大利艺术与法兰德斯精神的抵触。——新派风格的缺点和面目不清。——从约翰·特·玛蒲斯到奥多·凡尼于斯，意大利大师的影响越来越大。——本土的风格与精神在小品画，风景画，肖像画中依旧存在。——一五七二年的革命。——民族与艺术的分裂。

### 三　　231

第三时期。——比利时的立国。——信奉迦特力教和屈服的经过。——大公爵们的统治和地方的善后。——想象力的刷新和享乐的人生观。——十七世纪的画派。——卢本斯。——这种艺术与意大利艺术的共同点与不同点。——作品名为迦特力教的，实际是异教的。——这派艺术在哪几点上符合民族性。——对人体的观念。——克雷伊埃，约登斯，梵·代克。——政治局势与精神环境的改变。——绘画的衰落。——形象时代的告终。

## 四　　246

第四时期。——荷兰的立国。——改奉新教和成为共和邦的经过。——原始本能的发展。——民族的英勇，胜利与繁荣。——独创的意境，意境的更新与自由发展。——荷兰艺术的特征，和意大利艺术与古典艺术的对立。——肖像画。——表现现实生活。——伦勃朗。——他对于光线的观念，对于人和神的观念。——一六六七年左右开始衰落。——一六七二年的战争。——艺术持续到十八世纪初叶。——荷兰的衰弱与屈服。——精力的消沉。——民族艺术的衰退。——小品画的苟延残喘。——环境与艺术的一致。

# 第四编　希腊的雕塑

希腊的雕塑。——留存的作品。——文献的缺乏。——必须研究环境。

## 第一章　种族　　266

### 一　　267

自然环境对幼年民族的影响。——希腊人与拉丁人的亲属关系。——环境使两种性格发展不同。——气候。——气候温和的作用。——地区的多山与土地的贫瘠。——居民生活俭朴。——到处有海。——近海航运的有利条件。——希腊人喜欢航海与游历。——天生的聪明与早期的教育。

### 二　　274

聪明与早熟的特征在历史上的征候。——于里斯。——"希腊佬"。——对纯粹科学与抽象证据的爱好。——科学方面的发明。——哲学上包罗全面的观点。——好辩者与诡辩家。——阿提卡趣味。

### 三　279

周围的自然界没有巨大的东西。——希腊的山，河，海。——形体明确，空气明净。——政治组织产生同样的作用。——希腊的国家之小。——希腊人的头脑习惯于肯定的与分明的观念。——这个特征在他们历史上的征候。——宗教。——无所不在的神的观念很淡薄。——宇宙观。——与人接近而性格确定的神。——希腊人与神明游戏。——政治。——殖民地的独立。——城邦之间不能团结。——城邦的脆弱与所受的限制。——人性的完整与发展。——对人性与命运抱着完美而狭隘的观念。

### 四　288

风土与天色之美。——民族的天生的快乐。——需要鲜明的易于感受的乐趣。——这个特征在他们历史上的征候。——阿里斯托芬。——神的极乐。——宗教是行乐。——希腊的国家与罗马的国家目的不同。——雅典人的远征，民主政治与群众娱乐。——政府成为专管娱乐的机构。——对科学与哲学不完全严肃。——探奇猎险的趣味，爱好全面的观点。——辩论的巧妙。

### 五　295

这些缺点和这些优点的后果。——希腊人是最好的艺术家。——善于辨别微妙的关系，意境明确与中庸有度，爱美。——这些才能与趣味在他们艺术中的征候。——神庙。——神庙的位置。——比例。——结构。——神庙的精致。——神庙的装饰。——神庙的绘画，雕塑。——给人的印象。

## 第二章　时　代　301

古人与今人的分别。——古人的生活与精神境界比我们的简单。

## 一　　302

气候对近代文明的影响。——人的需要更多。——希腊时代与我们的时代的衣着，居室，公共建筑。——过去与现代的社会构造，公共职务，战争技术与航海。

## 二　　307

过去的文化对近代文明的影响。——基督教。——但丁与荷马。——希腊人对于死与"他世界"的观念。——现代人的观念与情感抵触。——现代语言与古希腊语言的差别。——古代的修养与教育，同现代的修养与教育比较。——不假思索的簇新的文明，和煞费经营而混杂的文明的对立。

## 三　　316

这些差别对心灵与艺术的影响。——中世纪，文艺复兴期与现代的思想感情，面貌，性格。——古人的趣味和现代人的趣味的对立。——在文学方面。——在雕塑方面。——重视肉体。——爱好完美的体育锻炼。——头部的特点。——面部表情不关重要。——人的兴趣在于肉体的姿势和没有表情的休息。——人的精神状态与这种艺术形式互相适应。

# 第三章　制　度　　324

## 一　　324

舞蹈。——造成完美的身体的各种制度，和造成雕像的各种技术同时发展。——七世纪时的希腊与荷马时代的希腊的比较。——希腊人的抒情诗与近代人的抒情诗的比较。——音乐哑剧与朗诵。——两者的普遍应用。——在教育与私生活方面的应用。——在公共生活与政治生活方面的应用。——在宗教仪式方面的应用。——平达的清唱曲。——舞蹈给雕塑提供的模型。

## 二　　336

体育。——荷马时代的情形。——多利阿人对体育的革新与改变。——斯巴达的国家，教育与体育锻炼的原则。——希腊其他各邦输入或模仿多利阿风俗。——运动会的恢复与发展。——练身场。——运动员。——体育锻炼在希腊的重要。——对身体的作用。——形体与姿态的完美。——对肉体美的爱好。——体育锻炼给雕塑提供的模型。——雕像随着模型而出现。

## 三　　349

宗教。——五世纪时的宗教情绪。——这个时代与洛朗·特·梅提契的时代相似。——初期哲学家与物理学家的影响。——人在自然界中还感觉到神妙的生命。——人还能分辨产生神的自然背景。——雅典人在庆祝雅典娜大会中的思想感情。——合唱队与体育竞赛。——游行。——卫城。——伊累克修斯神庙，关于伊累克修斯，西克罗普斯，德利普托雷玛斯的传说。——巴德农神庙，关于巴拉斯和波塞顿的传说。——菲狄阿斯的巴拉斯像。——雕像的性质，观众的印象，雕塑家的思想。

# 第五编　艺术中的理想

研究的目的和方法。——"理想"一词的意义。

## 第一章　理想的种类与等级　　367

### 一　　367

似乎所有的特征都价值相等。——逻辑的理由。——历史的理由。——对同一题材的不同处理。——在文学方面：吝啬鬼，父亲，情人。——在绘画方面：伦勃朗与凡罗纳士的"基督用餐"；拉斐尔与卢本斯画的神话；达·芬奇，

弥盖朗琪罗与高雷琪奥画的《利达》。——一切重要特征的绝对价值。

### 二　　373

各种作品的价值高低不一。——大众的趣味在好几点上都一致，都有确定的判断。——形成舆论的方式证明舆论的可靠。——近代批评所用的方法进一步证明舆论的可靠。——艺术品价值的高低有规律可循。

### 三　　375

艺术品的定义。——艺术品应当做到的两个条件。——艺术品价值的高低，取决于这两个条件完成的程度。——这个规则应用于模仿的艺术。——同样的规则可应用于非模仿的艺术，但有特殊的方式与限制。

## 第二章　特征重要的程度　　377

### 一　　377

特征的重要在于什么。——自然科学中的"特征从属"原理。——最重要的特征最不容易变化。——植物学与动物学上的例子。——最重要的特征带来和带走的别的特征，也是比较重要而不容易变化的。——动物学上的例子。——重要特征不容易变化，因为它是更基本的。——动物学与植物学上的例子。

### 二　　381

这个原则应用于人的精神生活。——在精神生活中决定特征等级的方法。——用历史来衡量特征变化的程度。——特征稳定的等级。——一时的与流行的特征。——举例。——持续半个历史时期的特征。——举例。——持续整个历史时期的特征。——举例。——同一根源的民族共有的特征。——一切高等人类共有的特征。——最稳定的特征是最基本的。——举例。

### 三　389

文学价值的等级相当于精神生活的等级。——流行的与一时的文学。——风行一世的文学。——《阿斯德雷》,《克来利》,《攸费斯》,《阿陶尼斯》,《休提布拉斯》,《阿塔拉》。——正反两方面的实验。——同一作家在许多平庸的作品中产生一部杰作:《吉尔·布拉斯》,《玛侬·雷斯戈》,《堂·吉诃德》,《鲁滨孙飘流记》。——优秀作家的作品中的平庸部分:拉辛的男爵,莎士比亚的小丑与武士。——文学巨著所表现的特征是稳定的,深刻的。——以近代史学引用文学作品为证。——印度诗歌,西班牙的小说与戏剧,拉辛的戏剧,但丁与歌德的史诗。——某些作品所表现的普遍特征。——《诗篇》,《仿效基督》,荷马,柏拉图,莎士比亚。——《鲁滨孙飘流记》,《老实人》,《堂·吉诃德》。

### 四　396

同一原则应用在人体方面。——人身上极容易变化的特征。——时行的衣着。——一般的衣着。——职业与社会地位的特点。——历史时期的痕迹。——历史不足以衡量人体特征的变化。——基本的特征代替稳定的特征。——人身上内在的与深刻的特征。——去皮的人体标本。——活的皮肤。——种族与气质的不同。

### 五　399

造型艺术的价值的等级相当于肉体价值的等级。——表现时行服装或一般服装的作品。——表现职业,地位,性格与历史时期的特点的作品。——荷迦斯与英国画家。——意大利绘画的各个时代。——童年时代。——繁荣时代。——衰微时代。——肉体生活在作品中占的地位决定作品完美的程度。——同一规律应用于别的画派。——不同画派所表现的不同的种族,不同的气质。——佛罗棱萨典型,威尼斯典型,法兰德斯典型,西班牙典型。

## 六     405

结论。——作品的重要程度取决于特征的重要程度。

## 第三章　特征有益的程度     406

### 一     406

两种观点的关系与区别。

### 二     407

精神特征的有益在于哪一点。——在个人身上。——智力与意志。——在社会上。——爱的力量。——特征在精神生活中有益的等级。

### 三     410

文学作品的等级相当于精神特征有益的等级。——写实文学与喜剧文学的典型人物。——举例。——亨利·莫尼埃。——流浪汉体的小说。——巴尔扎克。——菲尔丁。——华尔特·司各特。——莫里哀。——大作家补救低级人物的缺陷所用的方法。——戏剧文学与哲理文学的典型人物。——莎士比亚与巴尔扎克。——史诗文学与通俗文学的典型人物。——英雄与神明。

### 四     416

特征在肉体生活中有益的等级。——健康。——体格的完整。——运动家的才能与体育锻炼。——精神高尚的标志。——造型艺术表现精神生活的限度。

### 五     418

造型艺术的等级相当于肉体特征有益的等级。——不健全的，畸形的或衰弱的人

物。——衰落时期的古代雕塑。——拜占庭艺术。——中世纪艺术。——健全而还不完全,还庸俗或粗鄙的人物。——十五世纪的意大利画家。——伦勃朗。——法兰德斯的小品画家。——卢本斯。——高级的典型。——威尼斯的作家。——佛罗棱萨的作家。——雅典的作家。

**六　　426**

结论。——在自然界中观察特征的重要与益处。——现实与艺术的高度协调。

## 第四章　效果集中的程度　　427

**一　　427**

为什么效果应当集中。

**二　　428**

文学作品的各种原素。——性格。——性格的原素。——情节。——情节的原素。——风格。——风格的原素。——性格,情节与风格的集中。

**三　　433**

上述的规律决定一个文学时期的各个阶段。——文学时期的开始。——由于无知而不够集中。——《纪功诗歌》。——英国初期的戏剧家。——文学时期的结束。——由于驳杂不纯而不够集中。——欧里庇得斯与服尔德。——文学时期的中段。——完全的集中。——埃斯库罗斯。——拉辛。——莎士比亚。

**四　　437**

造型艺术品的各种原素。——肉体及其原素。——线条的建筑程式及其原素。——色彩及其原素。——这些原素如何集中。

## 五　442

上述的规律决定艺术史上的各个阶段。——原始时期。——由于无知而不够集中。——意大利的象征派与神秘派。——乔多。——意大利的写实派与解剖学者。——芬奇的先驱者。——颓废时期。——由于驳杂不纯而不够集中。——卡拉希三兄弟及其继承人。——模仿意大利风格的法兰德斯画家。——鼎盛时期。——完全的集中。——芬奇。——威尼斯派。——拉斐尔。——高雷琪奥。——规律的普遍性。

## 六　446

摘要。——决定艺术品的优秀及其等级的原则。

**艺术家文学家译名原名对照表**　　449
**图版目录**　　466
**图版**　　471

# 译者序

法国史学家兼批评家丹纳（Hippolyte Adolphe Taine，1828—93）自幼博闻强记，长于抽象思维，老师预言他是"为思想而生活"的人。中学时代成绩卓越，文理各科都名列第一；一八四八年又以第一名考入国立高等师范，专攻哲学。一八五一年毕业后任中学教员，不久即以政见与当局不合而辞职，以写作为专业。他和许多学者一样，不仅长于希腊文，拉丁文，并且很早精通英文，德文，意大利文。一八五八至七一年间游历英，比，荷，意，德诸国。一八六四年起应巴黎美术学校之聘，担任美术史讲座；一八七一年在英国牛津大学讲学一年。他一生没有遭遇重大事故，完全过着书斋生活，便是旅行也是为研究学问搜集材料；但一八七〇年的普法战争对他刺激很大，成为他研究"现代法兰西渊源"的主要原因。

他的重要著作，在文学史及文学批评方面有《拉封丹及其寓言》〔一八五四〕，《英国文学史》〔一八六四——六九〕，《评论集》《评论续集》，《评论后集》〔一八五八，六五，九四〕；在哲学方面有《十九世纪法国哲学家研究》〔一八五七〕，《论智力》〔一八七〇〕；

在历史方面有《现代法兰西的渊源》十二卷〔一八七一——九四〕；在艺术批评方面有《意大利游记》〔一八六四——六六〕及《艺术哲学》〔一八六五——六九〕。列在计划中而没有写成的作品有《论意志》及《现代法兰西的渊源》的其他各卷，专论<u>法国</u>社会与<u>法国</u>家庭的部分。

《艺术哲学》一书原系按讲课进程陆续印行，次序及标题也与定稿稍有出入：一八六五年先出《艺术哲学》(即今第一编)，一八六六年续出《意大利的艺术哲学》(今第二编)，一八六七年出《艺术中的理想》(今第五编)，一八六八至六九年续出《尼德兰的艺术哲学》和《希腊的艺术哲学》(今第三、四编)。

<u>丹纳</u>受十九世纪自然科学界的影响极深，特别是达尔文的进化论。他在哲学家中服膺<u>德国</u>的黑格尔和法国十八世纪的孔提亚克。他认为世界上一切事物，无论物质方面的或精神方面的，都可以解释；一切事物的产生，发展，演变，消灭，都有规律可循。他的治学方法是"从事实出发，不从主义出发；不是提出教训而是探求规律，证明规律"；① 换句话说，他研究学问的目的是解释事物。他在本书中说："科学同情各种艺术形式和各种艺术流派，对完全相反的形式与派别一视同仁，把它们看做人类精神的不同的表现，认为形式与派别越多越相反，人类的精神面貌就表现得越多越新颖。植物学用同样的兴趣时而研究橘树和棕树，时而研究松树和桦树；美学的态度也一样，美学本身便是一种实用植物学。"这个说法似乎他是取的纯客观态度，把一切事物等量齐观；但事实上这仅仅指他

---

① 见本书第一编第一章。

做学问的方法，而并不代表他的人生观。他承认"幻想世界中的事物像现实世界中的一样有不同的等级，因为有不同的价值"。他提出艺术品表现事物特征的重要程度，有益程度，效果的集中程度，作为衡量艺术品价值的尺度；特别值得注意的是特征的有益程度，因为他所谓有益的特征是指帮助个体与集体生存与发展的特征。可见他仍然有他的道德观点与社会观点。

在他看来，物质文明与精神文明的性质面貌都取决于种族，环境，时代三大因素。这个理论早在十八世纪的孟德斯鸠，近至十九世纪丹纳的前辈圣伯甫（圣伯夫），都曾经提到；但到了丹纳手中才发展为一个严密与完整的学说，并以大量的史实为论证。他关于文学史，艺术史，政治史的著作，都以这个学说为中心思想；而他一切涉及批评与理论的著作，又无处不提供丰富的史料做证明。英国有位批评家说："丹纳的作品好比一幅图画，历史就是镶嵌这幅图画的框子。"因为这个缘故，他的《艺术哲学》同时就是一部艺术史。

从种族，环境，时代三个原则出发，丹纳举出许多显著的例子说明伟大的艺术家不是孤立的，而只是一个艺术家家族的杰出的代表，有如百花盛开的园林中的一朵更美艳的花，一株茂盛的植物的"一根最高的枝条"。而在艺术家家族背后还有更广大的群众："我们隔了几世纪只听到艺术家的声音；但在传到我们耳边来的响亮的声音之下，还能辨别出群众的复杂而无穷无尽的歌声，在艺术家四周齐声合唱。只因为有了这一片和声，艺术家才成其为伟大。"他又以每种植物只能在适当的天时地利中生长为例，说明每种艺术的品种和流派只能在特殊的精神气候中产生，从而指出艺术家必须适应社会的环境，满足社会的要求，否则就要被淘汰。

另一方面，他不承认艺术欣赏是一个见仁见智的问题，没有客观标准可言。因为"每个人在趣味方面的缺陷，由别人的不同的趣味加以补足；许多成见在互相冲突之下获得平衡，这种连续而相互的补充，逐渐使最后的意见更接近事实"。所以与艺术家同时的人的批评即使参差不一，或者赞成与反对各趋极端，也不过是暂时的现象，最后仍会归于一致，得出一个相当客观的结论。何况一个时代以后，还有别的时代"把悬案重新审查；每个时代都根据它的观点审查；倘若有所修正，便是彻底的修正，倘若加以证实，便是有力的证实……即使各个时代各个民族所特有的思想感情都有局限性，因为大众像个人一样有时会有错误的判断，错误的理解，但也像个人一样，纷歧的见解互相纠正，摇摆的观点互相抵消以后，会逐渐趋于固定，确实，得出一个相当可靠相当合理的意见，使我们能很有根据很有信心的接受"。

丹纳不仅是长于分析的理论家，也是一个富于幻想的艺术家；所以被称为"逻辑家兼诗人……能把抽象事物戏剧化"。他的行文不但条分缕析，明白晓畅，而且富有热情，充满形象，色彩富丽；他随时运用具体的事例说明抽象的东西，以现代与古代做比较，以今人与古人做比较，使过去的历史显得格外生动，绝无一般理论文章的枯索沉闷之弊。有人批评他只采用有利于他理论的材料，摒弃一切抵触的材料。这是事实，而在一个建立某种学说的人尤其难于避免。要把正反双方的史实全部考虑到，把所有的例外与变格都解释清楚，决不是一个学者所能办到，而有待于几个世代的人的努力，或者把研究的题目与范围缩减到最小限度，也许能少犯一些这一类的错误。

我们在今日看来，丹纳更大的缺点倒是在另一方面：他虽则竭力挖掘精神文化的构成因素，但所揭露的时代与环境，只限于思想感情，道德宗教，政治法律，风俗人情，总之是一切属于上层建筑的东西。他没有接触到社会的基础；他考察了人类生活的各个方面，却忽略了或是不够强调最基本的一面——经济生活。《艺术哲学》尽管材料如此丰富，论证如此详尽，仍不免予人以不全面的感觉，原因就在于此。古代的希腊，中世纪的欧洲，十五世纪的意大利，十六世纪的法兰德斯（佛兰德斯），十七世纪的荷兰，上层建筑与社会基础的关系在这部书里没有说明。作者所提到的繁荣与衰落只描绘了社会的表面现象，他还认为这些现象只是政治，法律，宗教和民族性的混合产物；他完全没有认识社会的基本动力是在于生产力与生产关系。

但除了这些片面性与不彻底性以外，丹纳在上层建筑这个小范围内所做的研究工作，仍然可供我们作进一步探讨的根据。从历史出发与从科学出发的美学固然还得在原则上加以重大的修正与补充，但丹纳至少已经走了第一步，用他的话来说，已经做了第一个实验，使后人知道将来的工作应当从哪几点上着手，他的经验有哪些部分可以接受，有哪些缺点需要改正。我们也不能忘记，丹纳在他的时代毕竟把批评这门科学推进了一大步，使批评获得一个比较客观而稳固的基础；证据是他在欧洲学术界的影响至今还没有完全消失，多数的批评家即使不明白标榜种族，环境，时代三大原则，实际上还是多多少少应用这个理论的。

# 序

以下十讲①是辑录我在美术学校的讲课。倘将全部讲稿编写成书，将有十一大本，我不敢以如此冗长的篇幅劳苦读者，只摘录了一些提纲挈领的观念。做无论哪种研究工作，这些观念都是主要目标，而在我们这个科目中尤其需要提出。因为在人类创造的事业中，艺术品好像是偶然的产物；我们很容易认为艺术品的产生是由于兴之所至，既无规则，亦无理由，全是碰巧的，不可预料的，随意的；的确，艺术家创作的时候只凭他个人的幻想，群众赞许的时候也只凭一时的兴趣；艺术家的创造和群众的同情都是自发的，自由的，表面上和一阵风一样变化莫测。虽然如此，艺术的制作与欣赏也像风一样有许多确切的条件和固定的规律：揭露这些条件和规律应当是有益的。

---

① 本书不论以编计算，以章计算，都非十数；作者所谓十讲，恐系本书最初付印时的编次有所不同之故。

# 第一编 艺术品的本质及其产生

诸位先生,①

我开始讲课的时候,先向你们提出两点要求,第一是集中注意,第二是你们的好意:这都是我极需要的。你们接待我的盛意使我相信你们一定会答应我的要求。我为此预先向你们致以热烈的和诚恳的谢意。

今年我预备讲的题目是艺术史,主要是<u>意大利</u>绘画史。未入正文以前,我想先说明我讲课的方法和旨趣。

---

① <u>法国</u>高等学校教授上课,每次都以"诸位先生"开始,作者在此保存讲课形式。

# 第一章　艺术品的本质

一

我的方法的出发点是在于认定一件艺术品不是孤立的,在于找出艺术品所从属的,并且能解释艺术品的总体。

第一步毫不困难。一件艺术品,无论是一幅画,一出悲剧,一座雕像,显而易见属于一个总体,就是说属于作者的全部作品。这一点很简单。人人知道一个艺术家的许多不同的作品都是亲属,好像一父所生的几个女儿,彼此有显著的相像之处。你们也知道每个艺术家都有他的风格,见之于他所有的作品。倘是画家,他有他的色调,或鲜明或暗淡;他有他特别喜爱的典型,或高尚或通俗;他有他的姿态,他的构图,他的制作方法,他的用油的厚薄,他的写实方式,他的色彩,他的手法。倘是作家,他有他的人物,或激烈或和平;他有他的情节,或复杂或简单;他有他的结局,或悲壮或滑稽;他有他风格的效果,他的句法,他的字汇。这是千真万确的事,只要拿一个相当优秀的艺术家的一件没有签名的作品给内行去

看，他差不多一定能说出作家来；如果他经验相当丰富，感觉相当灵敏，还能说出作品属于那位作家的哪一个时期，属于作家的哪一个发展阶段。

这是一件艺术品所从属的第一个总体。下面要说到第二个。

艺术家本身，连同他所产生的全部作品，也不是孤立的。有一个包括艺术家在内的总体，比艺术家更广大，就是他所隶属的同时同地的艺术宗派或艺术家家族。例如莎士比亚，初看似乎是从天上掉下来的奇迹，从别个星球上来的陨石，但在他的周围，我们发现十来个优秀的剧作家，如韦白斯忒（韦伯斯特），福特，玛星球（马辛杰），马洛，本·琼生，弗来契（弗莱彻），菩蒙（博蒙特）①，都用同样的风格，同样的思想感情写作。他们的戏剧的特征和莎士比亚的特征一样；你们可以看到同样暴烈与可怕的人物，同样的凶杀和离奇的结局，同样突如其来和放纵的情欲，同样混乱，奇特，过火而又辉煌的文体，同样对田野与风景抱着诗意浓郁的感情，同样写一般敏感而爱情深厚的妇女。——在画家方面，卢本斯（鲁本斯）好像也是独一无二的人物，前无师承，后无来者。但只要到比利时去参观根特，布鲁塞尔，布鲁日，盎凡尔斯（安特卫普）各地的教堂，就发觉有整批的画家才具都和卢本斯相仿：先是当时与他齐名的克雷伊埃（克雷耶），还有亚当·梵·诺尔德（亚当·凡·诺尔特），日拉·齐格斯（赫兰德·泽赫斯），龙蒲兹（龙布茨），亚伯拉罕·扬桑斯，梵·罗斯，梵·丢尔登（凡·蒂尔登），

---

① 本书提到的诗人，作家，建筑家，雕塑家，画家，音乐家，为数极多，故汇集在书末，另列生卒年代表及西文原名以备检阅，不再逐条加注。

约翰·梵·奥斯特（扬·凡·奥斯特），以及你们所熟悉的约登斯（约尔丹斯），梵·代克，都用同样的思想感情理解绘画，在各人特有的差别中始终保持同一家族的面貌。和卢本斯一样，他们喜欢表现壮健的人体，生命的丰满与颤动，血液充沛，感觉灵敏，在人身上充分透露出来的充血的软肉，现实的，往往还是粗野的人物，活泼放肆的动作，铺绣盘花，光艳照人的衣料，绸缎与红布的反光，或是飘荡或是团皱的帐帷帘幔。到了今日，他们同时代的大宗师的荣名似乎把他们湮没了；但要了解那位大师，仍然需要把这些有才能的作家集中在他周围，因为他只是其中最高的一根枝条，只是这个艺术家庭中最显赫的一个代表。

这是第二步。现在要走第三步了。这个艺术家庭本身还包括在一个更广大的总体之内，就是在它周围而趣味和它一致的社会。因为风俗习惯与时代精神①对于群众和对于艺术家是相同的；艺术家不是孤立的人。我们隔了几世纪只听到艺术家的声音；但在传到我们耳边来的响亮的声音之下，还能辨别出群众的复杂而无穷无尽的歌声，像一大片低沉的嗡嗡声一样，在艺术家四周齐声合唱。只因为有了这一片和声，艺术家才成其为伟大。而且这是必然之事：菲狄阿斯，伊克提诺斯，一般建筑巴德农神庙（帕特农神庙）和塑造奥林匹亚的邱比特的人，跟别的雅典人一样是异教徒，是自由的公民，在练身场上教养长大，参加搏斗，光着身子参加运动，惯于在广场上辩论，表决；他们都有同样的习惯，同样的利益，同样的信仰，种族相同，教育相同，语言相同，所以在生活的一切重要方

---

① 作者一再提到时代精神或精神状态，都是指某个时代大多数人的思想感情。

面，艺术家与观众完全相像。

这种两相一致的情形还更显明，倘若考察一个离我们更近的时代，例如西班牙的盛世，从十六世纪到十七世纪中叶为止。那是大画家的时代，出的人材有凡拉斯开士（委拉斯开兹），牟利罗，苏巴朗，法朗西斯谷·特·海雷拉（弗朗西斯科·埃雷拉），阿龙苏·卡诺（阿隆索·卡诺），莫拉兰斯（莫拉莱斯）；也是大诗人的时代，出的人材有洛泼·特·凡迦（洛佩·德·维加），卡特隆（卡尔德隆），塞万提斯，铁索·特·莫利那（蒂尔索·德·莫利纳），唐·路易·特·雷翁（路易斯·德·莱昂），琪兰姆·特·卡斯德罗（卡斯特罗·贝尔维斯），还有许多别的。你们知道，那时西班牙纯粹是君主专制和笃信旧教的国家，在来邦德（勒班陀）打败了土耳其人，插足到非洲去建立殖民地，镇压日耳曼的新教徒，还到法国去追击，到英国去攻打，制服崇拜偶像的美洲土著，要他们改宗；在西班牙本土赶走犹太人和摩尔人；用火刑与迫害的手段肃清国内宗教上的异派；滥用战舰与军队，挥霍从美洲掠取得来的金银，虚掷最优秀的子弟的热血，攸关国家命脉的热血，消耗在穷兵黩武，一次又一次的十字军上面；那种固执，那种风魔，使西班牙在一个半世纪以后民穷财尽，倒在欧罗巴脚下。但是那股热诚，那种不可一世的声威，那种举国若狂的热情，使西班牙的臣民醉心于君主政体，为之而集中他们的精力，醉心于国家的事业，为之而鞠躬尽瘁：他们一心一意用服从来发扬宗教与王权，只想把信徒，战士，崇拜者，团结在教会与王座的周围。异教裁判所的法官和十字军的战士，都保存着中世纪的骑士思想，神秘气息，阴沉激烈的脾气，残暴与褊狭的性格。在这样一个君主国家之内，最大的

艺术家是赋有群众的才能，意识，情感而达到最高度的人。最知名的诗人，洛泼·特·凡迦和卡特隆，当过闯江湖的大兵，"无畏舰队"的义勇军，喜欢决斗，谈恋爱；对爱情的风魔与神秘的观念不亚于封建时代的诗人和堂·吉诃德一流的人物。他们信奉旧教如醉若狂，其中一个甚至在晚年加入异教裁判所，另外几人也当了教士；①最知名的一位，大诗人洛泼，做弥撒的时候想到耶稣的受难与牺牲，竟然晕倒。诸如此类的事例到处都有，说明艺术家与群众息息相通，密切一致。所以我们可以肯定的说：要了解艺术家的趣味与才能，要了解他为什么在绘画或戏剧中选择某个部门，为什么特别喜爱某种典型某种色彩，表现某种感情，就应当到群众的思想感情和风俗习惯中去探求。

由此我们可以定下一条规则：要了解一件艺术品，一个艺术家，一群艺术家，必须正确的设想他们所属的时代的精神和风俗概况。这是艺术品最后的解释，也是决定一切的基本原因。这一点已经由经验证实；只要翻一下艺术史上各个重要的时代，就可看到某种艺术是和某些时代精神与风俗情况同时出现，同时消灭的。——例如希腊悲剧：埃斯库罗斯，索福克勒斯，欧里庇得斯的作品诞生的时代，正是希腊人战胜波斯人的时代，小小的共和城邦从事于壮烈斗争的时代，以极大的努力争得独立，在文明世界中取得领袖地位的时代。等到民气的消沉与马其顿的入侵使希腊受到异族统治，民族的独立与元气一齐丧失的时候，悲剧也就跟着消灭。——同样，哥德式建筑（哥特式建筑）在封建制度正式建立的

---

① 上文提到的六个诗人，四人进了修道院。

时期发展起来，正当十一世纪的黎明时期，社会摆脱了诺曼人与盗匪的骚扰，开始稳定的时候。到十五世纪末叶，近代君主政体诞生，促使独立的小诸侯割据的制度，以及与之有关的全部风俗趋于瓦解的时候，哥德式建筑也跟着消灭。——同样，荷兰绘画的勃兴，正是荷兰凭着顽强与勇敢推翻西班牙的统治，与英国势均力敌的作战，在欧洲成为最富庶，最自由，最繁荣，最发达的国家的时候。十八世纪初期荷兰绘画衰落的时候，正是荷兰的国势趋于颓唐，让英国占了第一位，国家缩成一个组织严密，管理完善的商号与银行，人民过着安分守己的小康生活，不再有什么壮志雄心，也不再有激动的情绪的时代。——同样，法国悲剧的出现，恰好是正规的君主政体在路易十四治下确定了规矩礼法，提倡宫廷生活，讲究优美的仪表和文雅的起居习惯的时候。而法国悲剧的消灭，又正好是贵族社会和宫廷风气被大革命一扫而空的时候。

  我想做一个比较，使风俗和时代精神对美术的作用更明显。假定你们从南方向北方出发，可以发觉进到某一地带就有某种特殊的种植，特殊的植物。先是芦荟和橘树，往后是橄榄树或葡萄藤，往后是橡树和燕麦，再过去是松树，最后是藓苔。每个地域有它特殊的作物和草木，两者跟着地域一同开始，一同告终；植物与地域相连。地域是某些作物与草木存在的条件，地域的存在与否，决定某些植物的出现与否。而所谓地域不过是某种温度，湿度，某些主要形势，相当于我们在另一方面所说的时代精神与风俗概况。自然界有它的气候，气候的变化决定这种那种植物的出现；精神方面也有它的气候，它的变化决定这种那种艺术的出现。我们研究自然界的气候，以便了解某种植物的出现，了解玉蜀黍或燕麦，芦荟或松

树；同样我们应当研究精神上的气候，以便了解某种艺术的出现，了解异教的雕塑或写实派的绘画，充满神秘气息的建筑或古典派的文学，柔媚的音乐或理想派的诗歌。精神文明的产物和动植物界的产物一样，只能用各自的环境来解释。

今年我就预备用这种方法跟你们研究意大利绘画史。我要把产生乔多（乔托）和贝多·安琪利谷（弗拉·安吉利科）的神秘的环境，重新组织起来给你们看；为此我要引用诗人与作家们的材料，让你们看到当时的人对于幸福，灾难，爱情，信仰，天堂，地狱，人生的一切重大利益，抱些什么观念。这些材料的来源，有但丁，琪多·卡伐冈蒂（圭多·卡瓦尔坎蒂）和芳济会（圣方济各会）修士的诗歌，有《圣徒行述》，《仿效基督》，《圣·芳济的小花》①，有提诺·公巴尼（迪诺·孔帕尼）等史家的著作，有牟拉多利（穆拉托里）所收集的各家编年史，这部大书很天真的描写各个小共和邦之间嫉视残杀的事迹。——接着我要把一个半世纪以后充满异教气息的环境，产生雷奥那多·达·芬奇（列奥纳多·迪·皮耶罗·达·芬奇），弥盖朗琪罗（米开朗琪罗），拉斐尔，铁相（提香）的社会给你们重新组织起来。我或者引用当时人的回忆录，例如贝凡纽多·彻里尼（贝韦努托·切利尼）的《自传》，或者引用某些史家在罗马和意大利其他重要城市所写的日记，或者引用外交使节的报告，或者有关庆祝会，面具游行，入城式等等的描写，摘

---

① 《圣徒行述》是十三世纪一个多米尼克会修士所著。《仿效基督》的作者与年代，至今众说纷纭，未有定论；内容系教人如何修持，如何敦品，以期灵魂得救。《圣·芳济的小花》是十四世纪时无名氏作，叙述圣·芳济生平及早期圣·芳济会修士的故事。以上三书原著均为拉丁文，译成各国文字，为虔诚的旧教徒的主要读物。

出其中的重要段落，使你们看到社会风俗的粗暴，放纵的肉欲，充沛的元气，同时也看到当时人对诗歌与文学的强烈的感受，爱好绚烂夺目的形象，喜欢装饰的本能，讲究外表的华丽；这些倾向存在于贵族与文人之间，也存在于平民与无知识的群众之间。

诸位先生，假定我们这个研究能成功，能把促使意大利绘画诞生，发展，繁荣，变化，衰落的各种不同的时代精神，清清楚楚的指出来；假定对别的时代，别的国家，别的艺术，对建筑，绘画，雕塑，诗歌，音乐，我们这种研究也能成功；假定由于这些发现，我们能确定每种艺术的性质，指出每种艺术生存的条件：那末我们不但对于美术，而且对于一般的艺术，都能有一个完美的解释，就是说能够有一种关于美术的哲学，就是所谓《美学》。诸位先生，我们求的是这种美学，而不是另外一种。我们的美学是现代的，和旧美学不同的地方是从历史出发而不从主义出发，不提出一套法则叫人接受，只是证明一些规律。过去的美学先下一个美的定义，比如说美是道德理想的表现，或者说美是抽象的表现，或者说美是强烈的感情的表现；然后按照定义，像按照法典上的条文一样表示态度：或是宽容，或是批判，或是告诫，或是指导。我很欣幸不需要担任这样繁重的任务；我没有什么可指导你们，要我指导可就为难了。并且我私下想，所谓教训归根结蒂只有两条：第一条是劝人要有天分；这是你们父母的事，与我无关；第二条是劝人努力用功，掌握技术；这是你们自己的事，也与我无关。我唯一的责任是罗列事实，说明这些事实如何产生。我想应用而已经为一切精神科学开始采用的近代方法，不过是把人类的事业，特别是艺术品，看做事实和产品，指出它们的特征，探求它们的原因。科学抱着这样的观

点,既不禁止什么,也不宽恕什么,它只是检定与说明。科学不对你说:"荷兰艺术太粗俗,不应当重视,只应当欣赏意大利艺术。"也不对你说:"哥德式艺术是病态的,不应当重视;你只应该欣赏希腊艺术。"科学让各人按照各人的嗜好去喜爱合乎他气质的东西,特别用心研究与他精神最投机的东西。科学同情各种艺术形式和各种艺术流派,对完全相反的形式与派别一视同仁,把它们看做人类精神的不同的表现,认为形式与派别越多越相反,人类的精神面貌就表现得越多越新颖。植物学用同样的兴趣时而研究橘树和棕树,时而研究松树和桦树;美学的态度也一样;美学本身便是一种实用植物学,不过对象不是植物,而是人的作品。因此,美学跟着目前精神科学与自然科学日益接近的潮流前进。精神科学采用了自然科学的原则,方向与谨严的态度,就能有同样稳固的基础,同样的进步。

## 二

美学的第一个和主要的问题是艺术的定义。什么叫做艺术?本质是什么?我想把我的方法立刻应用在这个问题上。——我不提出什么公式,只让你们接触事实。这里和旁的地方一样,有许多确切的事实可以观察,就是按照派别陈列在美术馆中的"艺术品",如同标本室里的植物和博物馆里的动物一般。艺术品和动植物,我们都可加以分析;既可以探求动植物的大概情形,也可以探求艺术品的大概情形。研究后者和研究前者一样,毋须越出我们的经验;全

部工作只是用许多比较和逐步淘汰的方法，揭露一切艺术品的共同点，同时揭露艺术品与人类其他产物的显著的不同点。

在诗歌，雕塑，绘画，建筑，音乐五大艺术中，后面两种解释比较困难，留待以后讨论；现在先考察前面三种。你们都看到这三种有一个共同的特征，就是多多少少是"模仿的"艺术。

初看之下，好像这个特征便是三种艺术的本质，它们的目的便是尽量正确的模仿。显而易见，一座雕像的目的是要逼真的模仿一个生动的人，一幅画的目的是要刻划真实的人物与真实的姿态，按照现实所提供的形象描写室内的景物或野外的风光。同样清楚的是，一出戏，一部小说，都企图很正确的表现一些真实的人物，行动，说话，尽可能的给人一个最明确最忠实的形象。假如形象表现不充分或不正确，我们会对雕塑家说："一个胸脯或者一条腿不是这样塑造的。"我们会对画家说："你的第二景的人物太大了，树木的色调不真实。"我们会对作家说："一个人的感受和思想，从来不像你所假定的那样。"

可是还有更有力的证据，首先是日常经验。只消看看艺术家的生平，就发觉通常都分做两个部分。第一部分是青年期与成熟期：艺术家注意事物，很仔细很热心的研究，把事物放在眼前；他花尽心血要表现事物，忠实的程度不但到家，甚至于过分。到了一生的某一时期，艺术家以为对事物认识够了，没有新东西可发见了，就离开活生生的模型，依靠从经验中搜集来的诀窍写戏，写小说，作画，塑像。第一个时期是真情实感的时期；第二个时期是墨守成法与衰退的时期。便是最了不起的大作家，几乎生平都有这样两个部分。——弥盖朗琪罗的第一阶段很长，不下六十年之久；那个阶段

中的全部作品充满着力的感觉和英雄气概。艺术家整个儿浸在这些感情中间，没有别的念头。他做的许多解剖，画的无数的素描，经常对自己作的内心分析，对悲壮的情感和反映在肉体上的表情的研究，在他不过是手段，目的是要表达他所热爱的那股勇于斗争的力。西克施庭（西斯廷）教堂的整个天顶和每个屋角〔三十三至三十七岁间的作品〕①，给你们的印象就是这样。然后你们不妨走进紧邻的保里纳（波里纳）教堂，考察一下他晚年的〔六十七至七十五岁间〕作品：《圣·保禄的改宗》与《圣·彼得上十字架》；也不妨看看他六十七岁时在西克施庭所作的壁画：《最后之审判》。不但内行，连外行也会注意到：那两张壁画②是按照一定的程式画的；艺术家掌握了相当数量的形式，凭着成见运用，惊人的姿势越来越多，缩短距离的透视技术越来越巧妙；但在滥用成法，技巧高于一切的情形之下，早期作品所有的生动的创造，表现的自然，热情奔放，绝对真实等等的优点，这里都不见了，至少丧失了一部分；弥盖朗琪罗虽则还胜过别人，但和他过去的成就相比已经大为逊色了。

　　同样的评语对另外一个人，对我们法国的弥盖朗琪罗也适用。高乃依③早期也受着力的感觉和英雄精神的吸引。新建的君主国〔十七世纪时的法国〕继承了宗教战争的强烈的感情，动辄决斗的

---

　　① 凡是六角号〔〕内的文字，都是译者附加的简短说明。——西克施庭天顶画的题材是《圣经》上的《创世记》与许多男女先知；弥盖朗琪罗在三十年后又为西克施庭教堂作大壁画，即《最后之审判》。
　　② 指保里纳教堂中的《圣·保禄的改宗》与《圣·彼得上十字架》。
　　③ 大家知道高乃依是悲剧作家，所谓"法国的弥盖朗琪罗"是指精神上的气质相近。

人做出许多大胆的行动,封建意识尚未消灭的心中充满着高傲的荣誉感,宫廷中尽是皇亲国戚的阴谋与黎希留(黎塞留)的镇压所造成的血腥的悲剧。高乃依耳濡目染,创造了希曼纳和熙德,包里欧克德和保丽纳,高乃莉,赛多吕斯,爱弥丽和荷拉斯一类的人物。后来,他写了《班大里德》,《阿提拉》和许多失败的戏,情节甚至于骇人听闻,浮夸的辞藻湮没了豪侠的精神。那时,他过去观察到的活生生的模型在上流社会的舞台上不再触目皆是,至少作者不再去找活的模型,不更新他创作的灵感。他只凭诀窍写作,只记得以前热情奋发的时期所找到的方法,只依赖文学理论,只讲究情节的变化和大胆的手法。他抄袭自己,夸大自己。他不再直接观察激昂的情绪与英勇的行动,而用技巧,计划,成规来代替。他不再创作而是制造了。

不但这个或那个大师的生平,便是每个大的艺术宗派的历史,也证明模仿活生生的模型和密切注视现实的必要。一切宗派,我认为没有例外,都是在忘掉正确的模仿,抛弃活的模型的时候衰落的。在绘画方面,这种情形见之于弥盖朗琪罗以后制造紧张的肌肉与过火的姿态的画家,见之于威尼斯诸大家以后醉心舞台装饰与滚圆的肉体的人,见之于十八世纪法国绘画消歇的时候的学院派画家和闺房画家。文学方面的例子是颓废时代的拉丁诗人和拙劣的辞章家;是结束英国戏剧的专讲刺激,华而不实的剧作家;是意大利衰落时期制造十四行诗,卖弄警句,一味浮夸的作家。在这些例子中,我只举出两个,但是很显著的两个。——第一是古代的雕塑与绘画的没落。只要参观庞贝依(庞贝)和拉凡纳(拉韦纳)两地,我们就有一个鲜明的印象。庞贝依的雕塑与绘画是公元一世纪的作品;拉

凡纳的宝石镶嵌是六世纪的作品，最早的可以追溯到查斯丁尼安皇帝的时代〔六世纪前半期〕。这五百年中间，艺术败坏到不可救药的地步，而这败坏完全是由于忘记了活生生的模型。第一世纪时，练身场的风俗和异教趣味都还留存：男子还穿着便于脱卸的宽大的衣服，经常进公共浴场，裸着身体锻炼，观看圆场中的搏斗，心领神会的欣赏肉体的活泼的姿势。他们的雕塑家，画家，艺术家，周围尽是裸体的或半裸体的模型，尽可加以复制。所以在庞贝依的壁上，狭小的家庭神堂里，天井里，我们能看到许多美丽的跳舞女子，英俊活泼的青年英雄，胸脯结实，脚腿轻健，所有的举动和肉体的形式都表现得那么正确，那么自在，我们今日便是下了最细致的功夫也望尘莫及。以后五百年间，情形逐渐变化。异教的风俗，锻炼身体的习惯，对裸体的爱好，一一消失。身体不再暴露而用复杂的衣着隐蔽，加上绣件，红布，东方式的华丽的装饰。社会重视的不是技击手和青少年了，而是太监，书记，妇女，僧侣；禁欲主义开始传布，跟着来的是颓废的幻想，空洞的争论，舞文弄墨，无事生非的风气。拜占庭帝国的无聊的饶舌家，代替了英勇的希腊运动员和顽强的罗马战士。关于人体的知识与研究逐渐禁止。人体看不见了；眼睛所接触的只有前代大师的作品，艺术家只能临摹这些作品，不久只能临摹临本的临本。辗转相传，越来越间接；每一代的人都和原来的模型远离一步。艺术家不再有个人的思想，个人的情感，不过是一架印版式的机器。教士们[①]自称绝不创新，只照抄传统所指

---

① 中世纪的艺术像其他学术一样为教会垄断，故当时艺术家大都是教士；且作者此言已越出五、六世纪的范围而泛指整个中世纪。

示而为当局所认可的面貌。作者与现实分离的结果，艺术就变成你们在拉凡纳看到的情形。到五个世纪之末，艺术家表现的人只有坐与立两种姿势，别的姿势太难了，无法表现。画上手脚僵硬，仿佛是断裂的；衣褶像木头的裂痕，人物像傀儡，一双眼睛占满整个的脸。艺术到了这个田地，真是病入膏肓，行将就木了。

上一世纪我国另一种艺术的衰落，情形相仿，原因也差不多。路易十四时代，法国文学产生了一种完美的风格，纯粹，精雅，朴素，无与伦比，尤其是戏剧语言和戏剧诗，全欧洲都认为是人类的杰作。因为作家四周全是活生生的模型，而且作家不断的加以观察。路易十四说话的艺术极高，庄重，严肃，动听，不愧帝皇风度。从朝臣的书信，文件，杂记上面，我们知道贵族的口吻，从头至尾的风雅，用字的恰当，态度的庄严，长于辞令的艺术，在出入宫廷的近臣之间像王侯之间一样普遍，所以和他们来往的作家只消在记忆与经验中搜索一下，就能为他的艺术找到极好的材料。

到一个世纪之末，在拉辛与特里尔（德利勒）之间，①情形大变。古典时代的谈吐与诗句所引起的钦佩，使人不再观察活的人物，而只研究描写那些人物的悲剧。用作模型的不是人而是作家了。社会上形成一套刻板的语言，学院派的文体，装点门面的神话，矫揉造作的诗句，字汇都经过审定，认可，采自优秀的作家。上一世纪〔十八世纪〕末期，本世纪〔十九世纪〕初期，就盛行那种可厌的文风和莫名其妙的语言，前后换韵有一定，对事物不敢直呼其名，说到大炮要用一句转弯抹角的话代替，提到海洋一定说是

---

① 拉辛与特里尔之间的年代大约等于整个十八世纪。

阿姆非德累提（安菲特里忒）女神。重重束缚之下的思想谈不到什么个性，真实性和生命。那种文学可以说是老冬烘学会的出品，而那种学会只配办一个拉丁诗制造所。

由此所得的结论似乎艺术家应当全神贯注的看着现实世界，才能尽量逼真的模仿，而整个艺术就在于正确与完全的模仿。

## 三

这个结论是否从各方面看都正确呢？应不应该就肯定说，绝对正确的模仿是艺术的目的呢？

倘是这样，诸位先生，那末绝对正确的模仿必定产生最美的作品。然而事实并不如此。以雕塑而论，用模子浇铸是复制实物最忠实最到家的办法，可是一件好的浇铸品当然不如一个好的雕塑。——在另一部门内，摄影是艺术，能在平面上靠了线条与浓淡把实物的轮廓与形体复制出来，而且极其完全，决不错误。毫无疑问，摄影对绘画是很好的助手；在某些有修养的聪明人手里，摄影有时也处理得很有风趣；但决没有人拿摄影与绘画相提并论。——再举一个最后的例子，假定正确的模仿真是艺术的最高目的，那末你们知道什么是最好的悲剧，最好的喜剧，最好的杂剧呢？应该是重罪庭上的速记，那是把所有的话都记下来的。可是事情很清楚，即使偶尔在法院的速记中找到自然的句子，奔放的感情，也只是沙里淘金。速记能供给作家材料，但速记本身并非艺术品。

或许有人说，摄影，浇铸，速记，都是用的机械方法，应当撇

开机械，用人的作品来比较。那末就以最工细最正确的艺术品来说吧。卢佛美术馆（卢浮美术馆）有一幅但纳（登纳）的画。但纳用放大镜工作，一幅肖像要画四年；他画出皮肤的纹缕，颧骨上细微莫辨的血筋，散在鼻子上的黑斑，透迤曲折，伏在表皮底下的细小至极的淡蓝的血管；他把脸上的一切都包罗尽了，眼珠的明亮甚至把周围的东西都反射出来。你看了简直会发愣：好像是一个真人的头，大有脱框而出的神气；这样成功这样耐性的作品从来没见过。可是梵·代克的一张笔致豪放的速写就比但纳的肖像有力百倍；而且不论是绘画还是别的艺术，哄骗眼睛的东西都不受重视。

还有第二个更有力的证据说明正确的模仿并非艺术的目的，就是事实上某些艺术有心与实物不符，首先是雕塑。一座雕像通常只有一个色调，或是青铜的颜色，或是云石①的颜色；雕像的眼睛没有眼珠；但正是色调的单纯和表情的淡薄构成雕像的美。我们不妨看看逼真到极点的作品。那不勒斯和西班牙的教堂里有些着色穿衣的雕像，圣者披着真正的道袍，面黄肌瘦，正合乎苦行僧的皮色，血迹斑斑的手和洞穿的腰部确是钉过十字架的标记；周围的圣母衣着华丽，打扮得像过节一般，穿着闪光的绸缎，头上戴着冠冕，挂着贵重的项链，鲜明的缎带，美丽的花边，皮肤红润，双目炯炯，眼珠用宝石嵌成。艺术家这种过分正确的模仿不是给人快感，而是引起反感，憎厌，甚至令人作恶。

---

① 云石即大理石，因大理为我国地名，不宜出之于西欧作家之口，故改译为云石。且雕塑用的云石多半是全白的，与大理石尚有区别。

在文学方面亦然如此。半数最好的戏剧诗，全部希腊和法国的古典剧，绝大部分的西班牙和英国戏剧，非但不模仿普通的谈话，反而故意改变人的语言。每个戏剧诗人都叫他的人物用韵文讲话，台词有节奏，往往还押韵。这种作假是否损害作品呢？绝对不损害。现代有一部杰作在这方面做的试验极有意义：歌德的《依斐日尼》(《伊菲日尼》) 先用散文写成，后来又改写为诗剧。散文的《依斐日尼》固然很美，但变了诗歌更了不起。显然因为改变了日常的语言，用了节奏和音律，作品才有那种无可比拟的声调，高远的境界，从头至尾气势壮阔，慷慨激昂的歌声，使读者超临在庸俗生活之上，看到古代的英雄，浑朴的原始民族；那个庄严的处女〔依斐日尼〕既是神明的代言人，又是法律的守卫者，又是人类的保护人；诗人把人性中所有仁爱与高尚的成分集中在她身上，赞美我们的族类，鼓舞我们的精神。

## 四

由此可见，艺术应当力求形似的是对象的某些东西而非全部。我们要辨别出这个需要模仿的部分；我可以预先回答，那是"各个部分之间的关系与相互依赖"。原谅我用这个抽象的定义，你们听了下文就会明白。

比如你面前有一个活的模型，或是男人，或是女人，你用来临摹的工具只有一支铅笔，一张比手掌大两倍的纸；当然不能要求你把四肢的大小照样复制，你的纸太小了；也不能要你画出四肢的色

调，你手头只有黑白两色。所要求你的只是把对象的"关系"，首先是比例，就是大小的关系，复制出来。头有多少长，身体的长度就应该若干倍于头，手臂与腿的长度也应该以头为标准，其余的部分都是这样。——其次，你还得把姿势的形式或关系复制出来：对象身上的某种曲线，某种椭圆形，某种三角形，某种曲折，都要用性质相同的线条描画。总而言之，需要复制的不是别的，而是连接各个部分的关系；需要表达的不是肉体的单纯的外表，而是肉体的逻辑。

同样，你面前有一群活动的人，或是平民生活的一景，或是上流社会的一景，要你描写。你有你的眼睛，你的耳朵，你的记忆，或许还有一支铅笔可以临时写五六条笔记：工具很少，可是够了。因为人家不要求你报告十来二十个人的全部谈话，全部动作，全部行为。在这里像刚才一样，只要求你记录比例，关系，首先是正确保持行为的比例：倘若人物所表现的是野心，你的描写就得以野心为主；倘是吝啬，就以吝啬为主；倘是激烈，就以激烈为主。其次要注意这些行为之间的相互关系，就是要表现出一句话是另外一句引起的，一种感情，一种思想，一种决定，是另一种感情，另一种思想，另一种决定促发的，也是人物当时的处境促发的，也是你认为他所具备的总的性格促发的。总之，文学作品像绘画一样，不是要写人物和事故的外部表象，而是要写人物与事故的整个关系和主客的性质，就是说逻辑。因此，一般而论，我们在实物中感到兴趣而要求艺术家摘录和表现的，无非是实物内部外部的逻辑，换句话说，是事物的结构，组织与配合。

你们看，我们在哪一点上修正了我们的第一个定义；这并非

推翻第一个定义,而是加以澄清。我们现在发见的是艺术的更高级的特征,有了这个特征,艺术才成为理智的产物而不仅是手工的出品。

## 五

以上的解释是不是够了?我们所看见的艺术品是否以单单复制各个部分的关系为限?绝对不是。因为最大的艺术宗派正是把真实的关系改变最多的。

比如考察意大利派,以其中最大的艺术家弥盖朗琪罗为例;为了有个明确的观念,你们不妨回想一下他的杰作,放在佛罗棱萨(佛罗伦萨)梅提契墓上的四个云石雕像。你们之中没有见过原作的人,至少熟悉复制品。在两个男人身上,尤其在一个睡着,一个正在醒来的女人身上,各个部分的比例毫无问题与真人的比例不同。便是在意大利也找不到那样的人物。你可以看见衣着华丽,年轻貌美的女子,眼睛发亮,蛮气十足的乡下人,肌肉结实,举止大方的画院中的模特儿;可是不论在乡村中,在庆祝会上,在画室里,不论在意大利还是在旁的地方,不论是现在还是十六世纪,没有一个真正的男人女人,和弥盖朗琪罗陈列在梅提契庙堂中的愤激的英雄,心情悲痛的巨人式的处女相像。弥盖朗琪罗的典型是在他自己心中,在他自己的性格中找到的。要在心中找到这样的典型,艺术家必须是个生性孤独,好深思,爱正义的人,是个慷慨豪放,容易激动的人,流落在萎靡与腐化的群众之间,周围尽是欺诈与压

迫，专制与不义，自由与乡土都受到摧残，连自己的生命也受着威胁，觉得活着不过是苟延残喘，既不甘屈服，只有整个儿逃避在艺术中间；但在备受奴役的缄默之下，他的伟大的心灵和悲痛的情绪还是在艺术上尽情倾诉。弥盖朗琪罗在那个睡着的雕像的座子上写着："只要世上还有苦难和羞辱，睡眠是甜蜜的，要能成为顽石，那就更好。一无所见，一无所感，便是我的福气；因此别惊醒我。啊！说话轻些吧！"他受着这样的情绪鼓动，才会创造那些形体；为了表现这情绪，他才改变正常的比例，把躯干与四肢加长，把上半身弯向前面，眼眶特别凹陷，额上的皱痕像攒眉怒目的狮子，肩膀上堆着重重叠叠的肌肉，背上的筋和脊骨扭作一团，像一条拉得太紧，快要折断的铁索一般紧张。

同样，我们来考察法兰德斯画派（佛兰德斯画派）；在这个画派中以大师卢本斯为例，在卢本斯的作品中以最触目的一幅《甘尔迈斯》①为例。这幅画不比弥盖朗琪罗的四座雕像更接近普通的比例。你们不妨到法兰德斯看看真实的人物。即使在他们高高兴兴，大吃大喝的时候，在盎凡尔斯（安特卫普）和别处的巨人节上，也只有一些酒醉饭饱的老百姓，心平气和的抽着烟，冷静，懂事，神色黯淡，脸上的粗线条很不规则，颇像丹尼埃（特尼斯）笔下的人物；至于《甘尔迈斯》画上那批精壮的粗汉，你可绝对找不到，卢本斯是在别处搜罗来的。在残酷的宗教战争以后，肥沃的法兰德

---

① "甘尔迈斯"是法兰德斯民族特有的宗教节日。巨人节则是另一种为传说中的巨人举行的庆祝会。两种节会都每年举行。

斯<sup>①</sup>受了长时期的蹂躏,终于重享太平;土地那么富饶,人民那么安分,社会的繁荣安乐一下子就恢复过来。个个人体会到丰衣足食的新兴气象;现在和过去对比之下,粗野的本能不再抑制而尽量要求享受,正如长期挨饿的牛马遇到青葱的草原,满坑满谷的刍秣。卢本斯自己就体会到这个境界,所以在他大批描绘的鲜艳洁白的裸体上面,在肉欲旺盛的血色上面,在毫无顾忌的放荡中间,尽量炫耀生活的富裕,肉的满足,尽情发泄的粗野的快乐。为了表现这种感觉,卢本斯画的《甘尔迈斯》才把躯干加阔,大腿加粗,腰部扭曲;人物才画得满面红光,披头散发,眼中有一团粗犷的火气流露出漫无节制的欲望;还有狼吞虎咽的喧哗,打烂的酒壶,翻倒的桌子,叫嚷,接吻,闹酒,总之是从来没有一个画家描写过的兽性大发的场面。

以上两个例子给你们说明,艺术家改变各个部分的关系,一定是向同一方向改变,而且是有意改变的,目的在于使对象的某一个"主要特征",也就是艺术家对那个对象所抱的主要观念,显得特别清楚。诸位先生,我们要记住"主要特征"这个名词。这特征便是哲学家说的事物的"本质",所以他们说艺术的目的是表现事物的本质。"本质"是专门名词,可以不用,我们只说艺术的目的是表现事物的主要特征,表现事物的某个凸出而显著的属性,某个重要

---

① 十七世纪以前,今之荷兰及比利时均未独立。法国的北方州,阿多阿州,今比利时之一半,荷兰滨海的齐兰德一省,统称为法兰德斯,历受勃艮第公国,日耳曼帝国及西班牙的统治。美术史对于该地区的艺术,至卢本斯在世时为止(十七世纪中叶)均称法兰德斯派。十七世纪中始分出荷兰画派;但在十六世纪末叶显然带着独特面目的北方画家,美术史家亦已归入荷兰画派。

观点，某种主要状态。

这儿我们接触到艺术的真正的定义了，这个定义应当理解得很清楚；我们要强调并且明确的指出，什么叫做主要特征。我可以马上回答说：主要特征是一种属性，所有别的属性，或至少是许多别的属性，都是根据一定的关系从主要特征引申出来的。原谅我又来一次抽象的解释，等会有了例子就会明白。

狮子的主要特征，生物学上据以分类的特征，是大型的肉食兽。所有的特点，不论是属于体格方面的还是属于性格方面的，几乎都从这一点上引申出来。先看身体：牙齿像剪刀，上下颚的构造正好磨碎食物；而且这也是必需的，因为是肉食兽，需要吃活的动物。为了运用上下颚这两把大钳子，需要极其巨大的肌肉；为了安放这些肌肉，又需要比例相当的太阳穴。狮子脚上也有钳子，就是伸缩自如的利爪，它走路脚尖着力，所以行动轻捷；粗壮的大腿能像弹簧一般把身体抛掷出去；眼睛在黑夜里看得很清楚，因为黑夜是猎食最好的时间。一位生物学家给我看一副狮子的骨骼，对我说："这简直是一架活动钳床。"一切性格上的特点也完全一致：先是嗜血的本能，除了鲜肉，不吃别的东西；其次是神经特别坚强，使它一刹那间能集中大量的气力来攻击或防卫；另一方面有昏昏欲睡的习惯，空闲的时间神气迟钝，严肃，阴沉，为了猎食而紧张过后大打呵欠。所有这些性格都是从肉食兽的特征上来的，所以我们把肉食兽叫做狮子的主要特征。

再研究一个比较困难的例子，研究一个地区，连同它的结构，外形，耕作，植物，动物，居民，城市等等的无数细节在内，比如

尼德兰①。尼德兰的主要特征是"冲积土",就是河流把淤泥带到出口的地方,积聚为陆地。单单从"冲积土"这个名词上就产生无数的特点构成地区的全部外形,不仅构成地理的外貌和本质,并且构成居民及其事业的特色,精神与物质方面的性质。第一,那里的自然界是潮湿而肥沃的平原。那是必然的,因为河流又多又宽,有大量的腐殖土。平原上四季常青;因为那些懒洋洋的平静的江河,以及在平坦与潮湿的地上很容易开凿的无数的运河,使空气永远滋润。你们单凭推想就能知道当地的景色:灰白的天空经常有暴雨掠过,便是晴天也像笼着轻纱一般,因为湿漉漉的泥地上飘起一阵阵稀薄的水汽,织成一个透明的天幕,一匹雪花般的绝细的纱罗,罩在一望无际,满眼青绿的大地上。再看那个区域的生物:品种极多与数量丰富的饲料,招来成群结队的牲畜,或是蹲伏在草上,或是满口嚼着草料,把茫无边际的青葱的平原布满了黄的,白的,黑的斑点。由此产生的大量乳类和肉类,加上肥沃的土地所生产的谷物和菜蔬,使居民有充足而廉价的食物。可以说那个地方是水生草,草生牛羊,牛羊生乳饼,生奶油,生鲜肉;而就是乳饼,奶油,鲜肉,加上啤酒,养活了居民。你们可以看到,法兰德斯人的气质的确是在富足的生活与饱和水汽的自然界中养成的:例如冷静的性格,有规律的习惯,心情脾气的安定,稳健的人生观,永远知足,喜欢过安乐的生活,讲究清洁和舒服。——主要特征后果深远,连

---

① 尼德兰一字的意义就是"低地",今荷兰即称为"尼德兰王国"。但这里所指的尼德兰是一个区域更广的地理名称,包括今荷兰,比利时及卢森堡的全部,也即包括除法国各州以外的全部法兰德斯地区。

城市的面貌都受到影响。冲积土的地区没有建筑用的石头,只有窑里烧出来的粘土和砖瓦;因为雨水多,雨势猛,所以屋面极度倾斜;因为终年潮湿,所以门面都用油漆。在一个法兰德斯的城市里,纵横交错的尽是尖顶的屋子,颜色不是土红便是棕色,老是很干净,往往还发亮;东一处西一处的古老的教堂或者用水底的卵石筑成,或者用碎石子叠起来,再用三合土粘合;市街保养极好,两边的台阶清洁无比。荷兰的人行道都用砖砌,往往还嵌瓷砖;清早五点,家家户户的女佣拿着抹布跪在地上擦洗。玻璃窗擦得雪亮;俱乐部的大门口摆着常绿树,里面地板上铺着经常更换的细沙;小酒店漆着浅淡柔和的颜色,摆着一排棕色的圆桶,黄澄澄的泡沫在式样别致的玻璃杯中漫出来。所有这些日常生活的细节,心满意足与繁荣日久的标志,都显出基本特征的作用;而气候与土地,植物与动物,人民与事业,社会与个人,无一不留着基本特征的痕迹。

从这些数不清的作用上面可以想见基本特征的重要。艺术的目的就是要把这个特征表现得彰明较著;而艺术所以要担负这个任务,是因为现实不能胜任。在现实界,特征不过居于主要地位;艺术却要使特征支配一切。特征在现实生活中固然把实物加工,但是不充分。特征的行动受着牵制,受着别的因素阻碍,不能深入事物之内留下一个充分深刻充分显明的印记。人感觉到这个缺陷,才发明艺术加以弥补。

我们仍以卢本斯的《甘尔迈斯》为例。那些强健的女人,精壮的醉汉,结实的胸脯,肥头胖耳的嘴脸,狼吞虎咽的放肆的野人,在当时大吃大喝的集会上也许有几个类似的形象。富足有余,饮食过度的生活,会产生那样粗野的风俗与人物,但只能做到一半。另

外有些因素使肉体的精力和兴致不能尽量发泄。先是贫穷：即使在最美好的时代，最兴旺的国家，也有许多人得不到充足的食物，即使不忍饥挨饿，至少是半饥半饱；由于生活艰难，空气恶劣，和一切随贫穷而俱来的苦处，天生的野性与蛮劲难以发展；吃过苦的人总比较软弱，拘束。宗教，法律，警察的管束，刻板的工作养成的习惯，都起着抑制作用；此外还有教育的影响。在适当的生活条件之下，卢本斯的模特儿可能有一百个，事实上对他真正有用的也许不过五六个。在画家能见到的真正过节的场合，可能这五六个还被一大堆普通的人湮没；也可能在画家实地观察的时候，这五六个人并没有那种姿态，表情，手势，兴致，服装，袒胸露腹的狂态，足以表现粗野与过剩的快乐。由于这许多缺陷，现实才求助于艺术；现实不能充分表现特征，必须由艺术家来补足。

　　一切上乘的艺术品都是如此。拉斐尔画林泉女神《迦拉丹》的时候，在书信中说，美丽的妇女太少了，他不能不按照"自己心目中的形象"来画。这说明他对于人性，对于恬静的心境，幸福，英俊而妩媚的风度，都有某种特殊的体会，可是找不到充分表现这些意境的模特儿。给他做模型的乡下姑娘，双手因为劳动而变了样子，脚被鞋子磨坏了，因为羞涩或者因为做这个职业的屈辱，眼中还有惊惶的神气。便是他的福那丽纳（弗娜丽娜）[①]双肩也太削，

---

[①]〔原注〕可参看契阿拉府第和菩该塞（博尔盖塞）府第的两幅福那丽纳画像。——〔译者按：福那丽纳当时以美貌著名，为拉斐尔的情妇。作者所提到的两幅肖像都是临本，原作存罗马巴倍里尼画廊。又作者所说的菩该塞府第，应改为菩该塞别墅；这是菩该塞家两所不同的建筑，在罗马两个不同的地点；菩该塞家以收藏名画及古雕塑有名于史，全部收藏均存在菩该塞别墅。〕

手臂的上半部太瘦，神气太严厉，过于拘谨；固然他把福那丽纳放在法尔纳士（法尔内塞）别墅的壁画上[①]，但已经完全改变过，为了改变，他才把真人身上只有一些痕迹和片段的特征尽量发挥。

可见艺术品的本质在于把一个对象的基本特征，至少是重要的特征，表现得越占主导地位越好，越显明越好；艺术家为此特别删节那些遮盖特征的东西，挑出那些表明特征的东西，对于特征变质的部分都加以修正，对于特征消失的部分都加以改造。

现在让我们放下作品来研究艺术家，考察他们的感受，创新与制作的方式。那仍然与艺术品的定义相符。艺术家需要一种必不可少的天赋，便是天大的苦功天大的耐性也补偿不了的一种天赋，否则只能成为临摹家与工匠。就是说艺术家在事物前面必须有独特的感觉：事物的特征给他一个刺激，使他得到一个强烈的特殊的印象。换句话说，一个生而有才的人的感受力，至少是某一类的感受力，必然又迅速又细致。他凭着清醒而可靠的感觉，自然而然能辨别和抓住种种细微的层次和关系：倘是一组声音，他能辨出气息是哀怨还是雄壮；倘是一个姿态，他能辨出是英俊还是萎靡；倘是两种互相补充或连接的色调，他能辨出是华丽还是朴素；他靠了这个能力深入事物的内心，显得比别人敏锐。而这个鲜明的，为个人所独有的感觉并不是静止的；影响所及，全部的思想机能和神经机能都受到震动。人总是不由自主的要表现内心的感受；他会手舞足蹈，做出各种姿态，急于把他所设想的事物形诸于外。声音会模仿某种腔调；说话会找到色彩鲜明的字眼，意想不到的句法，会有富

---

[①] 拉斐尔为法尔纳士别墅所作的壁画《迦拉丹》，即以福那丽纳为模特儿。

于形象的，别出心裁的，夸张的风格。显而易见，最初那个强烈的刺激使艺术家活跃的头脑把事物重新思索过，改造过，或是照明事物，扩大事物；或是把事物向一个方面歪曲，变得可笑。大胆的速写和辛辣的漫画就是活生生的例子，说明在一般赋有诗人气质的人身上，都是不由自主的印象占着优势。你们不妨深入了解一下当代的大艺术家大作家，也不妨以过去的大师为例，研究他们的草稿，图样，日记和书信；他们都是不知不觉的经过同样的程序。你用许多好听的名字称呼它，称之为灵感，称之为天才，都可以，都很对；但要下一个明确的定义，就得肯定其中有个自发的强烈的感觉，为了表现自己，集中许多次要的观念加以改造，琢磨，变化，运用。

现在我们接触到艺术品的定义了。诸位先生，你们可以回顾一下走过的路程。我们对艺术一步一步的得到一个越来越完全，因此也越来越正确的观念。最初我们以为艺术的目的在于模仿事物的外表。然后把物质的模仿与理性的模仿分开之下，我们发现艺术在事物的外表中所要模仿的是各个部分的关系。最后又注意到这些关系可能而且应该加以改变，才能使艺术登峰造极，我们便肯定，研究部分之间的关系是要使一个主要特征在各个部分中居于支配一切的地位。这些定义并非后者推翻前者，而是每个新的定义修正以前的定义，使它更明确。结合所有的定义，按照低级隶属于高级的次序安排一下，那末我们以上的研究工作可以得出一个结论如下："艺术品的目的是表现某个主要的或凸出的特征，也就是某个重要的观念，比实际事物表现得更清楚更完全；为了做到这一点，艺术品必须是由许多互相联系的部分组成的一个总体，而各个部分的关系是

经过有计划的改变的。在雕塑，绘画，诗歌三种模仿的艺术中，那些总体是与实物相符的。"

# 六

这样确定以后，诸位先生，我们在考察这个定义的各部分的时候，可以看出前一部分是主要的，后一部分是附带的。一切艺术都要有一个总体，其中的各个部分都是由艺术家为了表现特征而改变过的；但这个总体并非在一切艺术中都需要与实物相符；只要有这个总体就行。所以，倘若有各部分互相联系而并不模仿实物的总体，就证明有不以模仿为出发点的艺术。事实正是如此，建筑与音乐就是这样产生的。一方面有结构的与精神的联系，比例，宾主关系，那是三种模仿艺术需要复制的；另一方面还有两种不模仿实物的艺术所运用的数学的关系。

我们先考察视觉所感受的数学关系。——大小物体可以构成一些由数学关系把各部分联合起来的总体。一块木头或石头必有一个几何形，或是立体，或是圆锥，或是圆柱，或是球体；每个形式外围的各点之间都有一定的距离关系。——其次，木石的大小可以构成相互关系，比较简单，一见便明；比如高度是厚度或宽度的二倍四倍，这是第二组的数学关系。——最后，木石可以叠置，可以并列，按照由数学关系联系的角度与距离，排成对称的形式。——建筑便建立在这种由互相联系的部分所构成的总体之上。建筑师心目中有了某一个主要特征，比如在希腊与罗马时代的宁静，朴素，雄

壮，高雅等等，在哥德式时代的怪异，变化，无穷，奇妙等等，他就可以把各种关系，比例，大小，形状，位置，总之一切建筑材料的关系，也就是某些大小的关系，加以选择，配合，来表现他心目中的特征。

在肉眼看得见的大小之外，还有耳朵听得见的大小，就是说音响震动的速度。既然这些速度也是大小，当然也能构成由数学关系联系起来的总体。——第一，你们知道，一个乐音〔即非噪音〕是物体的速度平均而连续震动的结果，单是速度平均这个性质已经构成一种数学关系。——第二，有两个音的话，第二个音的震动可以比第一个音快两倍三倍四倍。可见两个音之间又有数学关系，音符记在五线谱上所以要隔着一定的距离，就是表明这数学关系。假定音不止两个，而是一组距离相等的音，那就组成一个音阶；所有的音各自按照在音阶上的位置而同别的音发生关系。——这些关系可加以组织，或者用连续的音，或者用同时发声的音。第一种关系构成旋律，第二种关系构成和声。这便是音乐，而音乐就包括这两个主要部分。音乐与建筑一样，也建立在艺术家能自由组织和变化的数学关系之上。

但音乐还有第二个要素构成它的特殊性和异乎寻常的力量。除了数学性质，声音还同呼喊相似。人的喜怒哀乐，一切骚扰不宁，起伏不定的情绪，连最微妙的波动，最隐蔽的心情，都能由声音直接表达出来，而表达的有力，细致，正确，都无与伦比。在这方面，声音与诗歌的朗诵相近，因此产生一派以表情为主的音乐，就是格鲁克和德国派的音乐，同洛西尼（罗西尼）与意大利派以歌唱为主的音乐对峙。但不论作曲家喜欢哪一种观点，音乐上的两大派

别仍并行不悖，声音也始终组成由各个部分联系起来的总体；部分之间靠数学关系连接，也靠数学关系和情感以及种种精神状态的一致来连接。音乐家对于事物体会到某个重要的凸出的特征，例如喜悦或悲哀，温柔的爱情或激烈的愤怒，或是别的什么观念感情，他就在这些数学关系与精神关系中自由选择，自由配合，以便表达他心目中的特征。

因此一切艺术都可归在上面那个定义之中：不论建筑，音乐，雕塑，绘画，诗歌，作品的目的都在于表现某个主要特征，所用的方法总是一个由许多部分组成的总体，而部分之间的关系总是由艺术家配合或改动过的。

# 七

认识了艺术的本质，就能了解艺术的重要。我们以前只感觉到艺术重要，那只是出于本能而非根据思考。我们只重视艺术，对艺术感到敬意，但不能解释我们的重视和敬意。如今我们能说出我们赞美的根据，指出艺术在生活中的地位。——在许多方面，人是尽力抵抗同类与自然界侵袭的动物。他必须张罗食物，衣着，住处，同寒暑，饥荒，疾病斗争。因此他耕田，航海，从事各式各种的工商业。——此外，还得传种接代，还得抵抗别人的强暴。因此组织家庭，组织国家；设立法官，公务员，宪法，法律，军队。有了这许多发明，经过这许多劳动，人还没有越出第一个圈子：他还不过是一个动物，仅仅比别的动物供应更充足，保护更周密而已；他还

只想到自己和同类。——到了这个阶段，人类才开始一种高级的生活，静观默想的生活，关心人所依赖的永久与基本的原因，关心那些控制万物，连最小的地方都留有痕迹的，控制一切的主要特征。要达到这个目的，一共有两条路：第一条路是科学，靠着科学找出基本原因和基本规律，用正确的公式和抽象的字句表达出来；第二条路是艺术，人在艺术上表现基本原因与基本规律的时候，不用大众无法了解而只有专家懂得的枯燥的定义，而是用易于感受的方式，不但诉之于理智，而且诉之于最普通的人的感官与感情。艺术就有这一个特点，艺术是"又高级又通俗"的东西，把最高级的内容传达给大众。

# 第二章　艺术品的产生

上面考察过艺术品的本质,现在需要研究产生艺术品的规律。我们一开始就可以说:"作品的产生取决于时代精神和周围的风俗";我以前曾经向你们提出这规律,现在要加以证明。

这规律建立在两种证据之上,一种以经验为证,一种以推理为证。第一种证据在于列举足以证实规律的大量事例;我曾经给你们举出一些,以后还要再举。我们敢肯定,没有一个例子不符合这个规律;在我们所研究的全部事实中,这规律不但在大体上正确,而且细节也正确,不但符合重要宗派的出现与消灭,而且符合艺术的一切变化一切波动。——第二种证据在于说明,不但事实上这个从属关系〔作品从属于时代精神与风俗〕非常正确,而且也应当正确。我们要分析所谓时代精神与风俗概况;要根据人性的一般规则,研究某种情况对群众与艺术家的影响,也就是对艺术品的影响。由此所得的结论是两者有必然的关系,两者的符合是固定不移的;早先认为偶然的巧合其实是必然的配合。凡是第一种证据所鉴定的,都可用第二种证据加以说明。

# 一

为了使艺术品与环境完全一致的情形格外显著，不妨把我们以前作过的比较，艺术品与植物的比较，再应用一下，看看在什么情形之下，某一株或某一类植物能够生长，繁殖。以橘树为例：假定风中吹来各式各样的种子随便散播在地上，那末要有什么条件，橘树的种子才能抽芽，成长，开花，结果，生出小树，繁衍成林，铺满在地面上？

那需要许多有利的条件，首先土壤不能太松太贫瘠；否则根长得不深不固，一阵风吹过，树就会倒下。其次土地不能太干燥；否则缺少流水的灌溉，树会枯死的。气候要热；否则本质娇弱的树会冻坏，至少会没有生气，不能长大。夏季要长，时令较晚的果实才来得及成熟。冬天要温和，淹留在枝头上的橘子才不会给正月里的浓霜打坏。土质还要不大适宜于别的植物；否则没有人工养护的橘树要被更加有力的草木侵扰。这些条件都齐备了，幼小的橘树才能存活，长大，生出小树，一代一代传下去。当然，雷雨的袭击，岩石的崩裂，山羊的咬啮，不免毁坏一部分。但虽有个别的树被灾害消灭，整个品种究竟繁殖了，在地面上伸展出去，经过相当的岁月，成为一片茂盛的橘林；例如意大利南部那些不受风霜的山峡，在索朗德（索伦托）和阿玛非（阿马尔菲）四周的港湾旁边，一些气候暖和的小小的盆地，既有山泉灌溉，又有柔和的海风吹拂。直要这许多条件汇合，才能长成浓荫如盖，苍翠欲滴的密林，结成无数金黄的果实，芬芳可爱，使那一带的海岸在冬天也成为最富丽最

灿烂的园林。

在这个例子中间,我们来研究一下事情发展的经过。环境与气候的作用,你们已经看到。严格说来,环境与气候并未产生橘树。我们先有种子,全部的生命力都在种子里头,也只在种子里头。但以上描写的客观形势对橘树的生长与繁殖是必要的;没有那客观形势,就没有那植物。

结果是气候一变,植物的种类也随之而变。假定环境同刚才说的完全相反,是一个狂风吹打的山顶,难得有一层薄薄的腐殖土,气候寒冷,夏季短促,整个冬天积雪不化:那末非但橘树无法生长,大多数别的树木也要死亡。在偶然散落的一切种子里头,只有一种能存活,繁殖,只有一种能适应这个严酷的环境。在荒僻的高峰上,怪石嶙峋的山脊上,陡峭的险坡上,你们只看见强直的苍松展开着惨绿色的大氅。那儿就同伏日山脉(孚日山脉)〔法国东部〕,苏格兰和挪威一样,你们可穿过多少里的松林,头上是默默无声的圆盖,脚下踏着软绵绵的枯萎的松针,树根顽强地盘踞在岩石中间;漫长的隆冬,狂风不断,冰柱高悬,唯有这坚强耐苦的树木巍然独存。

所以气候与自然形势仿佛在各种树木中做着"选择",只允许某一种树木生存繁殖,而多多少少排斥其余的。自然界的气候起着清算与取消的作用,就是所谓"自然淘汰"。各种生物的起源与结构,现在就是用这个重要的规律解释的;而且对于精神与物质,历史学与动物学植物学,才具与性格,草木与禽兽,这个规律都能适用。

## 二

的确，有一种"精神的"气候，就是风俗习惯与时代精神，和自然界的气候起着同样的作用。严格说来，精神气候并不产生艺术家；我们先有天才和高手，像先有植物的种子一样。在同一国家的两个不同的时代，有才能的人和平庸的人数目很可能相同。我们从统计上看到，兵役检查的结果，身量合格的壮丁与身材矮小而不合格的壮丁，在前后两代中数目相仿。人的体格是如此，大概聪明才智也是如此。造化是人的播种者，他始终用同一只手，在同一口袋里掏出差不多同等数量，同样质地，同样比例的种子，散在地上。但他在时间空间迈着大步散在周围的一把一把的种子，并不颗颗发芽。必须有某种精神气候，某种才干才能发展；否则就流产。因此，气候改变，才干的种类也随之而变；倘若气候变成相反，才干的种类也变成相反。精神气候仿佛在各种才干中作着"选择"，只允许某几类才干发展而多多少少排斥别的。由于这个作用，你们才看到某些时代某些国家的艺术宗派，忽而发展理想的精神，忽而发展写实的精神，有时以素描为主，有时以色彩为主。时代的趋向始终占着统治地位。企图向别方面发展的才干会发觉此路不通；群众思想和社会风气的压力，给艺术家定下一条发展的路，不是压制艺术家，就是逼他改弦易辙。

## 三

上面那个比较可以给你们作为一般性的指示。现在我们要详细研究精神气候如何对艺术品发生作用。

为求明白起见,我们用一个很简单的,故意简单化的例子,就是悲观绝望占优势的精神状态。这个假定并不武断。只要五六百年的腐化衰落,人口锐减,异族入侵,连年饥馑,疫疠频仍,就能产生这种心境;历史上也出现过不止一次,例如纪元前六世纪时的亚洲,纪元后三世纪至十世纪时的欧洲。那时的人丧失了勇气与希望,觉得活着是受罪。

我们来看看这种精神状态,连同产生这精神状态的形势,对当时的艺术家起着怎样的作用。先假定那时社会上抑郁,快乐,以及性情介乎两者之间的人,数量和别的时代差不多。那末时代的主要形势怎样改变人的气质呢?往哪个方向改变呢?

首先要注意,苦难使群众伤心,也使艺术家伤心。艺术家既是集体的一分子,不能不分担集体的命运。倘若蛮族的侵略,疫疠饥馑的发生,各种天灾人祸及于全国,持续到几世纪之久,那末直要发生极大的奇迹,艺术家才能置身事外,不受洪流冲击。恰恰相反,他在大众的苦难中也要受到一份倒是可能的,甚至肯定的:他要像别人一样的破产,挨打,受伤,被俘;他的妻子儿女,亲戚朋友的遭遇也相同;他要为他们痛苦,替他们担惊受怕,正如为自己痛苦,替自己担惊受怕一样。亲身受了连续不断的苦楚,本性快活的人也会不像以前那么快活,本性抑郁的要更加抑郁。这是环境的第一个作用。

其次,艺术家在愁眉不展的人中间长大;从童年起,他日常感

受的观念都令人悲伤。与乱世生活相适应的宗教,告诉他尘世是谪戍,社会是牢狱,人生是苦海,我们要努力修持以求超脱。哲学也建立在悲惨的景象与堕落的人性之上,告诉他生不如死。耳朵经常听到的无非是不祥之事,不是郡县陷落,古迹毁坏,便是弱者受压迫,强者起内讧。眼睛日常看到的无非是叫人灰心丧气的景象,乞丐,饿殍,断了的桥梁不再修复,阒无人居的市镇日渐坍毁,田地荒芜,庐舍为墟。艺术家从出生到死,心中都刻着这些印象,把他因自己的苦难所致的悲伤不断加深。

而且艺术家的本质越强,那些印象越加深他的悲伤。他之所以成为艺术家,是因为他惯于辨别事物的基本性格和特色;别人只见到部分,他却见到全体,还抓住它的精神。悲伤既是时代的特征,他在事物中所看到的当然是悲伤。不但如此,艺术家原来就有夸张的本能与过度的幻想,所以他还扩大特征,推之极端。特征印在艺术家心上,艺术家又把特征印在作品上,以致他所看到所描绘的事物,往往比当时别人所看到所描绘的色调更阴暗。

我们也不能忘记,艺术家的工作还有同时代的人协助。你们知道,一个人画画也好,写文章也好,决非与画幅纸笔单独相对。相反,他不能不上街,和人谈话,有所见闻,从朋友与同行那儿得到指点,在书本和周围的艺术品中得到暗示。一个观念好比一颗种子:种子的发芽,生长,开花,要从水分,空气,阳光,泥土中吸取养料;观念的成熟与成形也需要周围的人在精神上予以补充,帮助发展。在悲伤的时代,周围的人在精神上能给他哪一类的暗示呢?只有悲伤的暗示;因为所有的人心思都用在这方面。他们的经验只限于痛苦的感觉和感情,他们所注意的微妙的地方,或者有所发现,也只限于痛苦

方面。人总观察自己的内心，倘若心中全是苦恼，就只能研究苦恼。所以在悲痛，愁苦，绝望，消沉这些问题上，他们是内行，而仅仅在这些事情上内行。艺术家向他们请教，他们只能供给这一类的材料；要为了各种快乐或各种快乐的表情向他们找材料，吸收思想，一定是白费的；他们只能有什么提供什么。因此，艺术家想要表现幸福，轻快，欢乐的时候，便孤独无助，只能依靠自身的力量；而一个孤独的人的力量永远是薄弱的，作品也不会高明。相反，艺术家要表现悲伤的时候，整个时代都对他有帮助，以前的学派已经替他准备好材料，技术是现成的，方法是大家知道的，路已经开辟。教堂中的一个仪式，屋子里的家具，听到的谈话，都可以对他尚未找到的形体，色彩，字句，人物，有所暗示。经过千万个无名的人暗中合作，艺术家的作品必然更美，因为除了他个人的苦功与天才之外，还包括周围的和前几代群众的苦功与天才。

还有一个理由，在一切理由中最有力的一个理由，使艺术家倾向于阴暗的题材。作品一朝陈列在群众面前，只有在表现哀伤的时候才受到赏识。一个人所能了解的感情，只限于和他自己感到的相仿的感情。别的感情，表现得无论如何精彩，对他都不生作用；眼睛望着，心中一无所感，眼睛马上会转向别处。我们不妨设想一个人失去财产，国家，儿女，健康，自由，一二十年的戴着镣铐，关在地牢里，像班里谷（佩利科）与安特里阿纳①那样，性格逐渐变

---

① 意大利文学家班里谷（1789—1854）以加入反抗奥国统治的烧炭党，被判死刑，后改为徒刑十五年，实际幽禁九年（1824—1831），著有《狱中记》。——法国烧炭党人安特里阿纳（1797—1863）在意大利策动反奥运动，被判死刑，后改无期徒刑，实际幽禁八年，亦有《狱中回忆录》传世。

质，分裂，越来越抑郁，暗晦，绝望到无可救药的地步。这样的人必然讨厌舞曲；不喜欢看拉伯雷；你带他到卢本斯的粗野欢乐的人体前面，他会掉过头去；他只愿意看伦勃朗的画，只爱听萧邦的音乐，只会念拉马丁或海涅的诗。群众的情形也一样，群众的趣味完全由境遇决定；抑郁的心情使他们只喜欢抑郁的作品。他们排斥快活的作品，对制作这种作品的艺术家不是责备，便是冷淡。可是你们知道，艺术家从事创作必然希望受到赏识和赞美；这是他最大的雄心。可见除了许多别的原因之外，艺术家的雄心，连同舆论的压力，都在不断的鼓励他，推动他走表现哀伤的路，把他拉回到这条路上，同时阻断他描写无忧无虑与幸福生活的路。

由于这重重壁垒，所有想表现欢乐的作品的途径都受到封锁。即使艺术家冲破第一道关，也要被第二道关阻拦，冲破了第二第三道，也要被第四道阻拦。即使有些天性快活的人，也将要为了个人的不幸而变得抑郁。教育与平时的谈话把他们的脑子装满了悲哀的念头。辨别和扩大事物主要特征的那个特殊而高级的能力，在事物中只会辨别出阴暗的特征。别人的工作与经验，只有在阴暗的题材上给他们暗示，同他们合作。最有权威而声势浩大的群众，也只允许他们采用阴暗的题材。因此，凡是长于表达欢乐，表达心情愉快的艺术家与艺术品，都将销声匿迹，或者萎缩到等于零。

现在我们来考察一个相反的例子，一个以快乐为主的时代。比如那些复兴的时期，在安全，财富，人口，享受，繁荣，美丽的或者有益的发明逐渐增加的时候，快乐就是时代的主调。只要换上相反的字眼，我们以上所作的分析句句都适用。同样的推论可以肯定，那时所有的艺术品，虽然完美的程度有高下，一定是

表现快乐的。

再以中间状态为例，那是普通常见的快乐与悲哀混杂的情形。把字眼适当改动一下，我们的分析可以同样正确的应用。同样的推论可以肯定，那里的艺术品所表现的混合状态，是同社会上快乐与悲哀的混合状态相符的。

由此可以得出结论，不管在复杂的还是简单的情形之下，总是环境，就是风俗习惯与时代精神，决定艺术品的种类；环境只接受同它一致的品种而淘汰其余的品种；环境用重重障碍和不断的攻击，阻止别的品种发展。

## 四

以上举的是假定的例子，为了容易说得明白而特意简化的；现在以事实为例。你们将要看到，浏览一下历史上的各个重要时期也能证实我们的规律。我要挑出四个时期，欧洲文化的四大高峰：一个是古希腊与古罗马的时代；一个是封建与基督教的中古时代；一个是正规的贵族君主政体，就是十七世纪；一个是受科学支配的工业化的民主政体，就是我们现在生存的时代。每个时期都有它特有的艺术或艺术品种，雕塑，建筑，戏剧，音乐；至少在这些高级艺术的每个部门内，每个时期有它一定的品种，成为与众不同的产物，非常丰富非常完全；而作品的一些主要特色都反映时代与民族的主要特色。让我们考察这些不同的领域，我们将要看到许多不同的花朵。

# 五

　　大约三千年以前，爱琴海的许多岛屿和海岸上出现一个很优秀很聪明的种族，抱着一种簇新的人生观。他们既不像印度人埃及人耽溺于伟大的宗教观念，也不像亚述人波斯人致力于庞大的社会组织，也不像腓尼基人迦太基人经营大规模的工商业。这个种族不采取神权统治和等级制度，不采取君主政体和官吏制度，不设立经商与贸易的大机构，却发明了一种新的东西，叫做城邦。每个城邦产生别的城邦，嫩枝离开了躯干，又长出新的嫩枝。单是米莱一邦就化出三百个小邦，把全部黑海海岸做了殖民地。别的城邦也一样：从塞利尼（昔兰尼）①到马赛，沿着西班牙，意大利，希腊，小亚细亚，非洲的各个海岬和海湾，兴旺的城邦在地中海四周星罗棋布。

　　城邦的人如何生活呢？② 公民很少亲自劳动，他有下人和被征服的人供养，而且总有奴隶服侍。最穷的公民也有一个管家的奴隶。雅典平均每个公民有四个奴隶，普通的城邦如爱琴，如科林斯，奴隶有四五十万；所以仆役充斥。并且公民也不需要人侍候。像一切细气的南方民族一样，他生活简单：三颗橄榄，一个玉葱

---

　　① 塞利尼在非洲的地中海岸上，位于埃及之西，为古希腊城邦之一。
　　② 〔原注〕参考葛罗德（格罗特）著：《希腊史》（Grote: *History of Greece*）第二卷第三三七页。——又倍克（伯克）著：《雅典人的政治经济》（Boeckh: *Economie Politique des Athéniens*）第一卷第六一页。——又华龙（瓦隆）著：《古代的奴隶》（Wallon: *Esclavage dans l'Antiquité*）。

〔我们称为洋葱〕，一个沙田鱼头，就能度日①；全部衣着只有一双凉鞋，一件单袖短褂②，一件像牧羊人穿的宽大长袍。住的是狭小的屋子，盖的马虎，很不坚固，窃贼可以穿墙而进；③屋子的主要用途是睡觉；一张床，二三个美丽的水壶，就是主要家具。公民没有多大生活上的需要，平时都在露天过活。

公民空闲的时间如何消磨呢？既没有国王或祭司需要侍奉，他在城邦中完全是自由自主的人。法官与祭司是他挑选的；他本人也可能被选去担任宗教的与公共的职务。不论皮革匠铁匠，都能在法庭上判决最重大的政治案件，在公民大会中决定国家大事。总之，公共事务与战争便是公民的职责。他必须懂政治，会打仗；其余的事在他眼里都无足轻重；他认为一个自由人应当把全部心思放在那两件大事上。他这么做是不错的；因为那时人的生命不像我们这样有保障，社会不像现在稳固。多数城邦东零西碎分散在地中海沿岸，周围尽是跃跃欲试，想来侵犯的蛮族。做公民的不得不武装戒备，好比今日住在新西兰或日本的欧洲人；否则，高卢人，利比亚人，萨姆奈人，俾西尼亚人，马上会攻进城墙，焚烧神庙，驻扎在废墟上。何况城邦与城邦之间还互相敌视，战争的结果又极其残酷；一个战败的城邦往往夷为平地。任何有钱而体面的人，可能一夜之间屋子被烧掉，财产被抢光，妻女卖入妓院，他和儿子

---

① 〔原注〕见阿里斯托芬的喜剧：《田鸡》。——吕西安（卢奇安）作的《公鸡》。〔吕西安是纪元二世纪时希腊哲学家，作家；《公鸡》是讽刺性质的对话录。〕
② 希腊人穿的衬衣往往只有一只袖子，姑译为单袖短褂。凉鞋近于我国的芒鞋。
③ 〔原注〕希腊人对窃贼的正式名称，叫做"凿壁洞的"。〔与我国古文中的"穿窬"不谋而合。〕

变成奴隶，不是送去开矿，便是在鞭子之下推磨。在如此严重的危险之下，自然人人要关心国事，会打仗了。不问政治就有性命之忧。——并且为了自己的野心，为了本邦的荣誉，也要过问政治。每个城邦都想制伏和压倒别的城邦，夺取船只，征服别人或剥削别人。①公民老在广场上过活，讨论如何保存与扩充自己的城，讨论联盟与条约，宪法与法律，听人演说，自己也发言，最后亲自上船，到色雷斯或埃及去跟希腊人，野蛮人或波斯王作战。

为了培养这样的公民，他们发明一种特殊的教育。那时没有工业，不知道有战争的机器；打仗全凭肉搏。要得胜不是像现在这样把士兵训练成正确的机器，而是锻炼每个士兵的身体，使他越耐苦越好，越强壮越矫捷越好，总之要造成体格最好最持久的斗士。为了做到这一点，八世纪②时成为全希腊的榜样与推动力的斯巴达，有一个极复杂也极有效的制度。斯巴达城邦是一片没有城墙的田野，像我们在加皮里（卡比利）③的驻屯站，四面全是敌人和战败的异族；所以斯巴达完全军事化，力量集中在攻击与防御上面。要有完美的身体，先得制造强壮的种族；他们的办法就像办马种场④一般。体格有缺陷的婴儿一律处死。法律规定结婚的年龄，选择对生育最有利的时期与情况。老夫而有少妻的，必须带一个青年男子

---

① 〔原注〕见修西提提斯（修昔底德）著：《伯罗奔尼撒战争史》第一卷，特别在波斯战争以后至伯罗奔尼撒战争的一段时间内，雅典人几次出征的事实。〔修西提提斯是希腊最早的史家，生存于公元前五至前四世纪。〕
② 原文在叙述古希腊时，所谓世纪均指公元前，不另注明，此系一般史家通例。以后译者附注亦按照此例。
③ 加皮里是阿尔及利亚的一个地名。
④ 马种场是改良马种的机构。

回家，以便生养体格健全的孩子。中年人倘若有一个性格与相貌使他佩服的朋友，可以把妻子借给他。①制造了种族，第二步是培养个人。青年男子一律编队，上操，过集体生活，像我们的子弟兵。②一个队伍分成两个对抗的小组，互相监督，拳打足踢，睡在露天，在寒冷的攸罗塔斯河里洗澡，到野外去抢掠，只喝清水，吃得很少很坏，睡在芦苇编的床上，忍受恶劣的气候。年轻的女孩子像男孩子一样锻炼，成年人也得受差不多相同的训练。当然，那种古式教育在别的城邦没有如此严格，或者要少一些。但办法虽比较温和，仍是从同样的路走向同样的目标。青年人大半时间都在练身场③上角斗，跳跃，拳击，赛跑，掷铁饼，把赤裸的肌肉练得又强壮又柔软；目的是要练成一个最结实，最轻灵，最健美的身体，而没有一种教育在这方面做得比希腊教育更成功的了。④

希腊人这种特有的风气产生了特殊的观念。在他们眼中，理想的人物不是善于思索的头脑或者感觉敏锐的心灵，而是血统好，发育好，比例匀称，身手矫捷，擅长各种运动的裸体。这种思想表现在许多方面。——第一，他们周围的利提阿（吕底亚）人，加里（卡里亚）人，几乎所有邻近的异族，都以裸体为羞；只有希腊人

---

① 〔原注〕以上材料散见于塞诺封（克塞诺丰）著：《拉西提蒙共和国》(Xenophon: *La République des Lacédémoniens*)。〔拉西提蒙是斯巴达的别称。〕
② 法国有一般由国家养育的军人子弟，称为子弟兵。
③ 练身场是希腊的一种特殊机构，详见本书第四编。
④ 〔原注〕见柏拉图的《对话录》。——阿里斯托芬的喜剧：《云》。

毫不介意的脱掉衣服参加角斗与竞走。①斯巴达连青年女子运动的时候也差不多是裸体的。可见体育锻炼的习惯把羞耻心消灭了或改变了。——第二，他们全民性的盛大的庆祝，如奥林匹克运动会，毕提运动会，奈美运动会，②都是展览与炫耀裸体的场合。希腊各处和最远的殖民地，都有世家大族的子弟赶来参加。他们事先做着长期的准备，过着特殊的生活，勤修苦练。到了会上，在掌声雷动的全民面前，他们裸体角斗，拳击，掷铁饼，竞走，赛车。这一类竞赛的锦标，我们现在只让赶节的江湖艺人去角逐，③在当时却是最高的荣誉。赛跑优胜者的姓名，留下来作为该届奥林匹亚特的名称，还有最大的诗人加以歌咏。古代最著名的抒情诗人平达，几乎只颂赞赛车。得胜的运动员回到本乡，受到凯旋式的欢迎；他的体力与矫捷成为一邦的荣誉。其中有一个叫做"克罗多人米龙（克罗顿的米隆）"，角斗无敌，被选为将军，带领同乡出征；他身披狮皮，手执棍棒，活像神话中的大力士赫剌克勒斯，而当时的人也的确拿他与赫剌克勒斯相比。另外有个人叫做提阿哥拉斯（迪亚戈拉斯），两个儿子同日得奖，抬着他在观众前面游行；群众认为这样

---

① 〔原注〕这是斯巴达人从第十四奥林匹亚特开始采取的习惯。——见柏拉图的《对话录》：《卡尔米特》（*Charmide*）。——〔古希腊无纪年制度，从七七六年第一届奥林匹克运动会起，每四年称为一个奥林匹亚特，成为一种纪年的方法。此处所称第十四奥林匹亚特相当于七二四年。〕

② 奥林匹克运动会（Olympic Games）为四年一届，敬奥林波斯山上的宙斯神；毕提运动会（Pythian Games）亦四年一届，敬特尔斐城邦的阿波罗神；奈美运动会（Nemean Games）两年一届，敬奈美山谷中的宙斯神。以上三个运动会，再加二年一届的伊斯米运动会（Isthmian Games），为古代最著名的"四大运动会"。

③ 现代国际性的奥林匹克运动会始于一八九四年。本书作者于一八九三年下世，在其生前世界上并无体育竞赛的大规模集会，只有江湖艺人的卖技。

大的福气非凡人所能消受，对他嚷道："提阿哥拉斯，你可以死了；无论怎么样，你总不能变做神道啊。"提阿哥拉斯激动得喘不过气来，果然死在两个儿子的怀抱里。在他眼中，在希腊人眼中，儿子能有全希腊最结实的拳头和最轻快的腿，便是享尽人间之福。事实也罢，传说也罢，这样的见解反正说明当时人称赏完美的肉体多么过分。

因为这缘故，他们不怕在神前和庄严的典礼中展览肉体。有一门研究姿态与动作的学问，叫做"奥盖斯底克"，专门教人美妙的姿态，作敬神的舞蹈。萨拉米斯战役①以后，悲剧诗人索福克勒斯年方十五，以俊美出名，在战利品前面裸体跳舞，一边唱贝昂颂歌。②一百五十年之后，亚历山大东征大流士，经过小亚细亚，在阿喀琉斯③墓旁和同伴裸体竞走，表示对古英雄的敬仰。风气所趋，希腊人竟把肉体的完美看做神明的特性。西西里某个城镇有一个美貌出众的青年，不但生前受人喜爱，死后还有人筑坛供奉。④在希腊人的《圣经》，荷马的诗歌中，到处可以看到神明与凡人一样有躯体，有刀枪可入的皮肉，会流出殷红的鲜血；有同我们一样的本能，有愤怒，有肉欲；甚至世间的英雄可以做女神的情人，天

---

① 波斯战争中，希腊人于四八〇年在萨拉米斯岛外大破波斯王瑟克西斯的海军，雅典方得转危为安。
② 贝昂（Paen）颂歌是颂赞阿波罗神的歌，后来变为赞美其他的神与英雄的歌，后又变为战歌。
③ 阿喀琉斯是荷马史诗《伊利亚特》中攻打特洛亚的英雄，相传坟墓在小亚细亚。
④ 〔原注〕见希罗多德著作。〔希罗多德为五世纪时希腊史家，号称史学之祖，所谓著作即指其所著《历史》。〕

上的神明也会与人间的女子生儿育女。在奥林泼斯①与尘世之间并无不可超越的鸿沟，神明可以下来，我们可以上去。他们胜过我们，只因为他们长生不死，皮肉受了伤瘥愈得快，也因为比我们更强壮，更美，更幸福。除此以外，他们和我们一样吃喝，争斗，具备所有的欲望与肉体所有的性能。希腊人竭力以美丽的人体为模范，结果竟奉为偶像，在地上颂之为英雄，在天上敬之如神明。

这种思想产生塑像艺术，发展的经过很清楚。——一方面，公家对得奖一次的运动员都立一座雕像做纪念；对得奖三次的人还要塑他本人的肖像。另一方面，既然神明也有肉身，不过比凡人的更恬静更完美，那末用雕像来表现神明是很自然的事，无须为此而窜改教理。一座云石或青铜的像不是寓意的作品，而是正确的形象；雕像并非拿神明所没有的肌肉，筋骨，笨重的外壳，强加在神明身上；它的确表现包裹在神明身上的皮肉，构成神明的活生生的形体。要成为神的真实的肖像，只消把像塑得极尽美妙，表现出他所以超越凡人的那种不朽的恬静。

可是动手塑造的时节，雕塑家有没有能力呢？他受过什么训练呢？那里的人在浴场上，在练身场上，在敬神的舞蹈中，在公众的竞技中，经常看到裸体和裸体的动作。他们所注意而特别喜爱的，是表现力量，健康和活泼的形态和姿势。他们竭力要使肉体长成这一类形态，培养这一类姿势。三四百年之间，雕塑家们就是这样的修正，改善，发展肉体美的观念。所以他们终于能发见人体的理想

---

① 奥林泼斯是希腊的山脉，位于马其顿与塞萨利之间，神话及民间传说均认为是神明所居。

模型是不足为奇的。我们今日对于理想人体的观念就得之于他们。在哥德式艺术告终的时期，比萨的尼古拉与近代最早的一批雕塑家脱离了教会传统，放弃细长丑陋，瘦骨嶙峋的形体的时候，就以留存下来的或新出土的希腊浮雕为模范。到了现代，倘若把平民与思想家的发育不全，受到损坏的身体搁过一边，想对完美的体格重新看到一些样本的话，还得在古代雕塑上，从表现体育生活，表现悠闲高尚的生活的作品中去探求。

希腊雕像的形式不仅完美，而且能充分表达艺术家的思想：这一点尤其难得。希腊人认为肉体自有肉体的庄严，不像现代人只想把肉体隶属于头脑。呼吸有力的胸脯，虎背熊腰的躯干，帮助身体飞纵的结实的腿弯；他们都感到兴趣；他们不像我们特别注意沉思默想的宽广的脑门，心情不快的紧蹙的眉毛，含讥带讽的嘴唇的皱痕。完美的塑像艺术的条件，他们完全能适应：眼睛没有眼珠，脸上没有表情；人物多半很安静，或者只有一些细小的无关重要的动作；色调通常只有一种，不是青铜的就是云石的，把绚烂夺目的美留给绘画，把激动人心的效果留给文学；一方面受着素材的性质与领域狭窄的限制，一方面这些限制也增加塑像的庄严；不表现面部的变化，骚动的情绪，特别与反常的现象，以便显出抽象与纯粹的形体，使端庄和平的塑像在殿堂上放出静穆的光辉，不愧为人类心目中的英雄与神明。——结果雕塑成为希腊的中心艺术，一切别的艺术都以雕塑为主，或是陪衬雕塑，或者模仿雕塑。没有一种艺术把民族生活表现得这样充分，也没有一种艺术受到这样的培养，流传这样普遍。特尔斐（德尔斐）城四周有上百所小小的神庙，储藏各邦的财富；这些神庙里就有"无数的雕像，纪念光荣的死者，

有云石的，有金的，有银的，有黄铜青铜的，还有其他色彩其他金属的，三三两两，或立或坐，光辉四射，真正是光明之神①的部属"。②后来罗马清理希腊遗物，广大的罗马城中雕像的数目竟和居民的数目差不多。便是今日，经过多少世纪的毁坏，罗马城内城外出土的雕像，估计总数还在六万以上。雕塑如此发达，花开得如此茂盛，如此完美，长发如此自然，时间如此长久，种类如此繁多，历史上从来不曾有过第二回。我们往地下一层一层的挖掘，看到一切社会基础，制度，风俗，观念，都在培养雕塑的时候，就发见了产生这一门艺术的原因。

## 六

一切古代城邦所特有的这种军事组织，时间一久便显出后果，而且是可悲的后果。战争既是常态，强者必然征服弱者。好几次，在一个强盛或战胜的城邦称霸或领导之下，组成一些领土广大的国家。最后出现一个罗马城邦，人民比别的民族更强，更有耐性，更精明，更能服从与统率，更有始终一贯的眼光和实际的打算，经过七百年的努力，把全部地中海流域和周围的几个大国收入版图。为了达到这个目的，罗马采取军事制度，结果是种瓜得瓜，产生了军

---

① 特尔斐奉阿波罗为主神，而阿波罗便是代表光明，艺术与先知的神。
② 〔原注〕见弥希莱（米什莱）著：《人类的圣经》(Michelet：*Bible de l' humanité*) 第二〇五页。

人独裁。罗马帝国便是这样组成的。公元一世纪时,在正规的君主政体之下,世界上好像终于有了太平与秩序。但事实上只是衰落。在残酷的征略中间,毁灭的城邦有几百个,死的人有几百万。战胜者也互相残杀了一个世纪;文明世界上的自由人一扫而空,人口减少一半①。公民变成庶民,不需要再追求远大的目标,便颓废懒散,生活奢华,不愿意结婚,不再生儿育女。那时没有机器,一切都用手工制造,整个社会的享受,铺张和奢侈的生活,全靠奴隶用双手的劳动来供应;奴隶不堪重负,逐渐消灭。四百年之后,人口寥落与意志消沉的帝国再没有足够的人力与精力抵抗蛮族。而蛮族的洪流也就决破堤岸,滚滚而来,一批来了又是一批,前后相继,不下五百年之久。他们造成的灾祸非笔墨所能形容:多少人民被消灭,胜迹被摧毁,田园荒芜,城镇夷为平地;工艺,美术,科学,都被损坏,糟蹋,遗忘;到处是恐惧,愚昧,强暴。来的全是野人,等于休隆人与伊罗夸(易洛魁)人②突然之间驻扎在我们这样有文化有思想的社会上。当时的情形有如在宫殿的帐帷桌椅之间放进一群野牛,一群过后又是一群,前面一群留下的残破的东西,再由第二群的铁蹄破坏干净;一批野兽在混乱的环境中喘息未定,就得起来同狂嗥怒吼、兽性勃勃的第二批野兽搏斗。到第十世纪,最后一群蛮子找到了栖身之处,胡乱安顿下来的时候,人民的生活也不见得好转。野蛮的首领变为封建的宫堡主人,互相厮杀,抢掠农民,

---

① 〔原注〕见维克多·丢吕埃著:《基督降生前卅年时代的罗马》(Victor Duruy: *Rome, Trente ans avant Jésus-Ohrist*)。

② 休隆人与伊罗夸人都是北美洲印第安族的分支,在十八十九世纪的欧洲人口中等于野蛮人的代名词。

焚烧庄稼，拦劫商人，任意盘剥和虐待他们穷苦的农奴。田地荒废，粮食缺乏。十一世纪时，七十年中有四十年饥荒。一个叫做拉乌·葛拉贝的修士说他已经吃惯人肉；一个屠夫因为把人肉挂在架上，被活活烧死。到处疮痍满目，肮脏不堪，连最简单的卫生都不知道；鼠疫，麻风，传染病，成为土生土长的东西。人性澌灭，甚至养成像新西兰一样吃人的风俗，像加莱陶尼人（卡莱多尼亚人）和巴波斯人①一样野蛮愚蠢，卑劣下贱，无以复加。过去的回忆使眼前的灾难更显得可怕；还能读些古书的有头脑的人，模模糊糊的感觉到人类一千年来堕落到什么田地。

  不难想象一个如此持久如此残酷的局面会养成怎样的心境。先是灰心丧气，悲观厌世，抑郁到极点。当时有个作家说："世界只是一个残暴与淫乱的魔窟。"人间仿佛提早来到的地狱。大批的人出世修道，其中不仅有穷人，弱者，妇女，还有统治阶级的诸侯，甚至国王。一些比较高尚或比较聪明的人，宁可在修道院中过和平单调的日子。将近纪元一千年时，大家以为世界末日到了，许多人惊骇之下，把财产送给教堂和修院。——其次，除了恐怖与绝望，还有情绪的激动。苦难深重的人容易紧张，像病人与囚犯；感觉的发达与灵敏近于女性。他们任情使性，忽而激烈，忽而颓丧，一切过火与感情的流露都非健康的人所有。他们丧失了中正和平的心情，也就不能有什么刚强果敢，有始有终的活动。他们胡思乱想，流着眼泪，跪在地上，觉得单靠自己活不下去，老是想象一些甜蜜，热烈，无限温柔的境界；兴奋过度与没有节制的头脑只求发泄

---

① 加莱陶尼人是古代的苏格兰土人；巴波斯人是澳洲的一种黑人。

它的狂热与奇妙的幻想；总而言之，他们要求爱情。于是出现一种极端夸张的恋爱方式，所谓骑士式的神秘的爱情，为刚强沉着的古人所不知道的。安分平静的夫妇之爱变做附属品，婚姻以外的狂乱与销魂的爱成为主体。大家分析这种感情的微妙，由名媛淑女订下一套恋爱的宪章。舆论公认为"配偶之间不可能有爱情"，"真正相爱的人彼此什么都不能拒绝"。①女子不是和男子一样的肉身，而是天上的神仙。男人能崇拜她，服侍她，就是了不得的报酬。男女之爱被认为圣洁的感情，可以导向神明之爱，与神明之爱融合为一。诗人们觉得自己的情人有不可思议的力量，便求她指引，带往天界去见上帝。②——不难想象这一类的心情如何助长基督教的势力。厌世的心理，幻想的倾向，经常的绝望，对温情的饥渴，自然而然使人相信一种以世界为苦海，以生活为考验，以醉心上帝为无上幸福，以皈依上帝为首要义务的宗教。无穷的恐怖与无穷的希望，烈焰飞腾和万劫不复的地狱的描写，光明的天国与极乐世界的观念，对于受尽苦难或战战兢兢的心灵都是极好的养料。基督教在这样的基础之上统治人心，启发艺术，利用艺术家。一个当时的人说："世界脱下破烂的旧衣，替教堂披上洁白的袍子"，于是哥德式的建筑③出现了。

---

① 〔原注〕教士安特莱语。

② 这是指但丁由俾阿特利斯带往天国（见《神曲》）与彼特拉克由洛拉指引去见上帝（见《诗歌集》）的故事。

③ "哥德式"一字原从哥德族（哥特族）化出，古人以之形容一切野蛮，陈旧，丑恶的东西。历史上以此字加诸中世纪建筑（对中世纪绘画往往亦称哥德式绘画）实有未当，但数百年来已成为史家及一般人熟知的名称。此种建筑自十二世纪起兴于法国，逐步传布至英，德，及中欧北欧各地，至文艺复兴方告消歇。

现在我们来看这新兴的建筑物。古代的宗教完全是地方性的，只属于某些阶级某些部族；相反，基督教是普遍的宗教，诉之于广大的群众，号召所有的人拯救灵魂。所以屋子要特别宽大，能容纳一个地区或一个城镇的全部人口，除了贵族与诸侯，还得包括妇女，儿童，农奴，工匠，穷人。供奉希腊神像的小庙，自由公民在前面列队朝拜的游廊，容纳不了这么多人。现在需要一个极宽敞的场所：宏伟的正堂之外，两旁还有侧堂，横里还有十字耳堂；顶上是巨大的穹窿，四边是巨大的支柱。为了超度自己的灵魂，世世代代的工人赶来工作，直要开凿整座的山头才能完成这个建筑。

走进教堂的人心里都很凄惨，到这儿来求的也无非是痛苦的思想。他们想着灾深难重，被火坑包围的生活，想着地狱里无边无际，无休无歇的刑罚，想着基督在十字架上的受难，想着殉道的圣徒被毒刑磨折。他们受过这些宗教教育，心中存着个人的恐惧，受不了白日的明朗与美丽的风光；他们不让明亮与健康的日光射进屋子。教堂内部罩着一片冰冷惨淡的阴影，只有从彩色玻璃中透入的光线变做血红的颜色，变做紫石英与黄玉的华彩，成为一团珠光宝气的神秘的火焰，奇异的照明，好像开向天国的窗户。

如此纤巧与过敏的想象力绝对不会满足于普通的形式。先是对形式本身不感兴趣；一定要形式成为一种象征，暗示庄严神秘的东西。正堂与耳堂的交叉代表基督死难的十字架；玫瑰花窗连同它钻石形的花瓣代表久恒的玫瑰，[①]叶子代表一切得救的灵魂；各个

---

[①] 但丁以永恒的玫瑰象征极乐的灵魂，在上帝身旁放出不断的芬芳，歌颂上帝。见《神曲》《天堂编》诗篇第三十。

部分的尺寸都相当于圣数①。另一方面，形式的富丽，怪异，大胆，纤巧，庞大，正好投合病态的幻想所产生的夸张的情绪与好奇心。这一类的心灵需要强烈，复杂，古怪，过火，变化多端的刺激。他们排斥圆柱，圆拱，平放的横梁，总之排斥古代建筑的稳固的基础，匀称的比例，朴素的美。凡是结实的东西，从出世到生存都不用费力，一生下来就是美的东西，本质优越而不需要补充与点缀的东西，当时的人对之都没有好感。

他们选择的典型不是环拱那一类简单的圆形，也不是柱子与楣带构成的简单的方形，而是两根交叉的曲线复杂的结合，就是所谓尖弓形。他们一味追求庞大：建筑用的石头堆在地上，长达一里，重重叠叠的全是粗大无比的柱子，围廊架空，穹窿高耸，一层一层的钟楼直上云霄。形式细巧到极点，门洞四周环绕好几层小型雕像；外墙上砌出许多三角墙和怪物形的承溜，红绿相映的玫瑰花窗嵌着弯曲而交错的窗格；唱诗班的席位雕成挑绣的花边一般；钟楼，墓室，祭坛，凸堂与小圣堂，都有小巧玲珑的柱子，复杂的盘花，雕像和树叶形的装饰。他们既要求无穷大，也要求无穷小，同时以整体的庞大与细节的繁复震动人心。目的显然是要造成一种异乎寻常的刺激，令人惊奇赞叹，目眩神迷。

趋向所及，哥德式建筑越发展越奇怪。在十四十五世纪，所谓火舌式②哥德时代，斯特拉斯堡，米兰，纽仑堡各地的大教堂，勃罗（布鲁）的教堂，完全不问坚固，专门讲究装饰了。有的叠床架

---

① 从上古起各民族均有数字的迷信，基督教亦不例外，凡吉祥之数均称为圣数。
② 这是后期哥德式建筑的一种风格，一切装饰花纹都像向上的火舌，故称火舌式。

屋，矗立着大大小小，结构复杂的钟楼；有的屋外到处布满花边似的线脚。墙上几乎全部开着窗洞，倘没有外扶壁支撑，屋子就会倒坍；建筑物时时刻刻在剥落破裂，需要大队的泥水匠守在旁边，经常修葺。这种把石头镂空的绣作，越往上越细削，细削到尖塔为止，单靠本身无法维持，必须粘合在坚固的铁架之上；而生锈的铁架又需要不断修理，才能支持这个巍峨壮丽而摇摇欲坠的幻影。内部的装饰那么繁琐，尖拱的肋骨把荆棘一般拳曲的枝条发展得那么茂密，讲坛，铁栅和唱诗班的座位雕着那么多细巧的花纹，奇奇怪怪的纠结在一起。教堂不像一座建筑物，而像一件细工镶嵌的首饰；简直是一块五彩的玻璃，一个用金银线织成的巨大的网络，一件在喜庆大典上插戴的饰物，做工像王后或新娘用的一般精致。而且还是神经质的兴奋过度的女人的饰物，和同时代的奇装异服相仿；那种微妙而病态的诗意，夸张的程度正好反映奇特的情绪，骚乱的幻想，强烈而又无法实现的渴望，这都是僧侣与骑士时代所特有的。

哥德式的建筑持续了四百年，既不限于一国，也不限于一种建筑物。它从苏格兰到西西里，遍及整个欧洲。所有民间的和宗教的，公共的和私人的建筑，都是这个风格。受到影响的不仅有大小教堂，还有要塞和宫堡，市民的住屋和衣着，桌椅和盔甲。从发展的普遍看，哥德式建筑的确表现并且证实极大的精神苦闷。这种一方面不健全，一方面波澜壮阔的苦闷，整个中世纪的人都受到它的激动和困扰。

# 七

社会制度的成立与瓦解,像血肉之体一样是由于自身的力量,衰弱或康复完全取决于社会的本质与遭遇。中世纪的统治者和剥削者是一些封建主,而每个地方必有一个更强大,更精明,地位更优越的领袖,维持公众的安宁。在大家一致拥戴之下,他逐步把其余的封建主削弱,团结,组成一个正规而能发号施令的政府,自立为王,成为一国之主。从前和他并肩的一般诸侯,十五世纪时已经变成他的将领,十七世纪时又降为他的侍臣。

这个名词的意义应当好好体会一下。所谓侍臣是一个供奉内廷的人,在王宫中有一个职位或差事,例如洗马,尚寝,大司马等等;他凭着这一类的职衔领薪俸,对主子低声下气的说话,按着级位毕恭毕敬的行礼。但他不是普通的仆役,像在东方国家那样。他的高祖的高祖和国王是同辈,是伴侣,不分尊卑的;由于这个身份,他本身也属于特权阶级,就是贵族阶级;他不仅为了利益而侍候君主,还认为效忠君主是自己的荣誉。而君主也从来不忘记对他另眼相看。洛尚(洛赞)①失约迟到,路易十四怕自己动火,先把手杖掷出窗外。所以侍臣得到主子尊重,被他们当做自己人看待;他和主子很亲密,在主子的舞会中跳舞,跟主子同桌吃饭,同车出门,坐他们的椅子,做他们的宾客。——这样就产生宫廷生活,先是在意大利和西班牙,继而在法国,后来在英国,德国以及北欧各

---

① 洛尚是路易十四时代的元帅,以聪明奸诈,弄权窃柄,有名于史。

国。但中心是在法国，而把这种生活的光彩全部发挥出来的便是路易十四。

现在来考察一下新形势对人的性格与精神发生什么后果。国王的客厅既是全国第一，为社会的精华所在，那末最受钦佩，最有教养，大众作为模范的人，当然是接近君主的大贵族了。他们生性豪侠，自以为出身高人一等，所以行为也非高尚不可。对荣誉攸关的事，他们比谁都敏感，伤了一点面子就不惜以性命相搏；路易十三一朝，死于决斗的贵族有四千之多。在他们眼中，出身高贵的人第一要不怕危险。那般漂亮人物，浮华公子，平日多么讲究绶带和假头发的人，会自告奋勇，跑到法兰德斯的泥淖里作战，在内尔文顿（内尔温顿）①的枪林弹雨之下一动不动的站上十来小时；卢森堡元帅说一声要开仗，凡尔赛宫立刻为之一空，所有香喷喷的风流人物投军入伍像赴舞会一样踊跃。过去的封建思想还没完全消灭，勋贵大族认为国王是天然而合法的首领，应当为他出力，像以前藩属之于诸侯；必要的话，他会贡献出财产，鲜血，生命。在路易十六治下，贵族还挺身而出，保护国王，不少人在八月十日②为他战死。

但另一方面，他们也是宫廷中的侍臣，所以是礼貌周到的上流人士。国王亲自给他们立下榜样。路易十四对女仆也脱帽为礼，圣·西门的《回忆录》提到某公爵因为连续不断的行礼，走过凡尔赛的庭院只能把帽子拿在手中。因此侍臣是礼节体统方面的专家，

---

① 路易十四曾三次侵略法兰德斯；一六九三年卢森堡元帅在内尔文顿地方打败荷兰的威廉·奥朗治。

② 大革命后，一七九二年八月十日，巴黎群众起义，建立公社，逮捕路易十六。

在难于应付的场合说话说得很好，手段灵活，镇静沉着，能把事实改头换面，冲淡真相，逢迎笼络，永远不得罪人而常常讨人喜欢。——这些才能和这些意识，都是贵族精神经过上流社会的风气琢磨以后的出品，在那个宫廷那个时代达到完美的境界。现在倘想见识一下香气如此幽雅，形状早被遗忘的植物，先得离开我们这个平等，粗鲁，混杂的社会，到植物的发祥地，整齐宏伟的园林中去欣赏。

不难想象，在这种环境中成长的人一定会挑选合乎他们性格的娱乐。他们的趣味也的确像他们的人品：第一爱高尚，因为他们不但出身高尚，感情也高尚；第二爱端整，因为他们是在重礼节的社会中教养出来的。十七世纪所有的艺术品都受着这种趣味的熏陶：波桑（普桑）和勒舒欧（勒叙厄尔）的绘画讲究中和，高雅，严肃；芒沙（芒萨尔）和贝罗（佩罗）的建筑以庄重，华丽，雕琢为主；勒诺德尔（勒诺特）的园林以气概雄壮，四平八稳为美。从贝兰尔（佩雷勒），勒格兰（勒克莱尔），里谷（里戈），南端伊（南特伊）和许多别的作家的版画中，可以看出当时的服装，家具，室内装饰，车辆，无一不留着那种趣味的痕迹。只要看那一组组端庄的神像，对称的角树，表现神话题材的喷泉，人工开凿的水池，修剪得整整齐齐，专为衬托建筑物而布置的树木，就可以说凡尔赛园林是这一类艺术的杰作：它的宫殿与花坛，样样都是为重身份，讲究体统的人建造的。但文学受的影响更显明：不论在法国，在欧洲，琢磨文字的艺术从来没有讲究到这个地步。你们知道，法国最大的作家都出在那个时代：鲍舒哀（博须埃），巴斯格（帕斯卡），拉封丹，莫里哀，高乃依，拉辛，拉洛希夫谷（拉罗什富

科），<u>特·塞维尼夫人</u>，<u>鲍阿罗</u>（布瓦洛），<u>拉勃吕依埃</u>（拉布吕耶尔），<u>蒲尔达罗</u>（布尔达卢）。不仅名流，所有的人都文笔优美。<u>戈里埃</u>（库里埃）说，当时一个贴身女仆在这方面的知识比近代的学士院还丰富。的确，优美的文体成为普遍的风气，一个人不知不觉就感染了；日常的谈话与书信所传布的，宫廷生活所教导的，无一而非优美的文体；那已经变做上流人士的习惯。大家对一切外表都要求高尚端整，结果在语言文字方面做到了。在许多文学品种内，有一种发展特别完美，就是悲剧。在这个最卓越的品种之间，我们看到人与作品，风俗与艺术结合为一的最辉煌的例子。

我们先考察<u>法国悲剧</u>的总的面目。这些面目都以讨好贵族与侍臣为目的。诗人从来不忘记冲淡事实，因为事实的本质往往不雅；凶杀的事决不搬上舞台，凡是兽性都加以掩饰；强暴，打架，杀戮，号叫，痰厥，一切使耳目难堪的景象一律回避，因为观众过惯温文尔雅的客厅生活。由于同样的理由，作者避免狂乱的表现，不像<u>莎士比亚</u>听凭荒诞的幻想支配；作品结构匀称，绝对没有突如其来的事故，想入非非的诗意。前后的场景都经过安排，人物登场都有说明，高潮是循序渐进的，情节的变化是有伏笔的，结局是早就布置好的。对白全用工整的诗句，像涂着一层光亮而一色的油漆，用字精炼，音韵铿锵。如果在版画中翻翻当时的戏装，可以发见英雄与公主们身上的飘带，刺绣，弓鞋，羽毛，佩剑，名为希腊式而其实是<u>法国</u>口味与<u>法国</u>款式的全部服装，就是十七世纪的国王，太子，后妃，在宫中按着小提琴声跳舞的时候所穿戴的。

其次，所有的剧中人物都是宫廷中人物：国王，王后，亲王，

妃子，大使，大臣，御林军的将校，太子的僚属，男女亲信等等。法国悲剧中的君王所接近的人，不像古希腊悲剧中是乳母和在主人家里出生的奴隶，而是一般女官，大司马，供奉内廷的贵族；这可以从他们的口才，奉承的本领，完美的教育，优雅的姿态，做臣子与藩属的心理上看出来。他们的主子也和他们同样是十七世纪的法国贵族，极高傲又极有礼貌，在高乃依笔下是慷慨激昂的人物，在拉辛笔下是庄严高尚的人物，他们对妇女都会殷勤献媚，重视自己的姓氏与种族，能把一切重大的利益，一切亲密的感情，为尊严牺牲；言语举动决不违反最严格的规矩。拉辛悲剧中的依斐日尼（伊菲姬尼），在祭坛前面并不为了爱惜性命而效小儿女的悲啼，像欧里庇得斯写的那样；她认为自己既是公主，就应当毫无怨言的服从父王，从容就死。荷马诗歌中的阿喀琉斯，踏在垂死的赫克托身上还仇恨未消，像狮子豺狼一般恨不得把打败的赫克托"活生生的吞下肚去"；①在拉辛笔下，阿喀琉斯却变做公台亲王（孔代亲王）一流的人，风流倜傥，热爱荣誉，对妇女殷勤体贴，性子固然暴躁猛烈，但好比一个深自克制的青年军官，便在愤激的关头也守着上流社会的规矩，从来不发野性。所有这些人物说话都彬彬有礼，顾着上流社会的体统，无懈可击。在拉辛的作品中，你们不妨把奥兰

---

① 据荷马史诗《伊利亚特》所述，特洛亚守将赫克托勇不可当，卒为希腊英雄阿喀琉斯所杀。——在此以前，出征特洛亚的希腊舰队在奥利斯港以不得风助，不能出发；神示须将一个名叫依斐日尼的女子祭献方得解救。希腊统帅迈锡尼王阿伽门农之女即名依斐日尼，王召女至，女之未婚夫阿喀琉斯闻之大怒，坚欲反抗，与女偕逃。以上传说曾被古希腊诗人欧里庇得斯写成悲剧；十七世纪法国诗人拉辛取为蓝本，将情节略加改动。上文提到歌德所写的《依斐日尼》也是同一题材。

斯德与比吕斯第一次的会谈，阿高玛和于里斯①所扮的角色研究一下：那种伶俐的口齿，别出心裁的客套与奉承，妙不可言的开场白，迅速的对答，随机应变的本领，有力的论点说得那么婉转动听，都是别的地方找不到的。最热烈最狂妄的情人如希卜利德（希波吕托斯），勃利塔尼古斯，比吕斯，奥兰斯特，瑟法兰斯，也都是有教养的骑士，会作情诗，会行礼。埃尔米奥纳，安德洛玛克，洛克萨纳，贝雷尼斯，不管她们的情欲多么猛烈，仍旧保持文雅的口吻。米德里大德，番特尔，阿塔丽，临死的说话还是句读分明。因为贵人从头至尾要有气派，死也要死得合乎礼法。这种戏剧可说是贵族社会极妙的写照，像哥德式建筑一样代表人类精神的一个鲜明而完全的面貌，所以也像哥德式建筑一样到处风行。这种艺术以及与之有关的文学，趣味，风俗，欧洲所有的宫廷都加以模仿，或是全部移植，例如斯图阿特（斯图亚特）王室复辟以后的英国，波旁王室登基以后的西班牙，十八世纪的意大利，德国和俄罗斯。那时法国仿佛当着欧洲的教师。生活方面的风雅，娱乐，优美的文体，细腻的思想，上流社会的规矩，都是从法国传播出去的。一个野蛮的莫斯科人，一个蠢笨的德国人，一个拘谨的英国人，一个北方的蛮子或半蛮子，等到放下酒杯，烟斗，脱下皮袄，离开他只会打猎和鄙陋的封建生活的时候，就是到我们的客厅和书本中来学一套行礼，微笑，说话的艺术。

---

① 希腊神话中这个英雄，英文作于里修斯或俄底修斯（Odysseus，尤利西斯或奥德赛）。

## 八

这个显赫的社会并不持久,它的发展就促成它的崩溃。政府既是独裁性质,最后便走上百事废弛与专横的路。国王把高官厚爵赏给宫廷中的贵族,狎昵的亲信,使布尔乔亚与平民大不满意。这些人那时已富有资财,极有知识,人数众多,不满的情绪越高,势力也越大。他们发动了法国大革命,在十年混乱之后建成一个民主与平等的制度,人人都能担任公职,普通只要按照晋级的规章,经过试验与会考。帝政时期的战争与榜样的感染,逐渐把这个制度推广到法国以外,到了今日,除开地方性的差别和暂时的延缓,整个欧洲都在仿效。在新的社会组织之下,加上工业机器的发明与风俗的日趋温和,生活状况改变了,人的性格也跟着改变。现在的人摆脱了专制,受完善的公安机构保护。不管出身多么低微,就业决无限制;无数实用的东西使最穷的人也享受到一些娱乐和便利,那是两百年前的富翁根本不知道的。此外,统治的威权在社会上像在家庭中一样松下来了,布尔乔亚与贵族一律平等,父亲也变成子女的同伴。总而言之,在生活的一切看得见的方面,苦难和压迫减轻了。

但另一方面,野心和欲望开始抬头。人享到了安乐,窥见了幸福,惯于把安乐与幸福看做分内之物。所得越多就越苛求,而所求竟远过于所得。同时实验科学大为发展,教育日益普及,自由的思想越来越大胆;信仰问题以前是由传统解决了的,如今摆脱了传统,自以为单凭才智就能得到崇高的真理。大家觉得道德,宗教,

政治，无一不成问题，便在每一条路上摸索，探求。八十年来[①]不知有多少种互相抗衡的学说与宗派，前后踵接，每一个都预备给我们一个新的主义，向我们建议一种美满的幸福。

这种形势对思想和精神影响很大。由此造成的中心人物，就是说群众最感兴趣最表同情的主角，是郁闷而多幻想的野心家，如勒南（勒内），浮士德，维特，曼弗雷特之流，感情永远不得满足，只是莫名其妙的烦躁，苦闷至于无可救药。这种人的苦闷有两个原因。——先是过于灵敏，经不起小灾小难，太需要温暖与甜蜜，太习惯于安乐。他不像我们的祖先受过半封建半乡下人的教育，不曾受过父亲的虐待，挨过学校里的鞭子，尽过在大人面前恭敬肃静的规矩，个性的发展不曾因为家庭严厉而受到阻碍；他不像从前的人需要用到膂力和刀剑，出门不必骑马，住破烂的客店。现代生活的舒服，家居的习惯，空气的暖和，使他变得娇生惯养，神经脆弱，容易冲动，不大能适应生活的实际情况；但生活是永远要用辛苦与劳力去应付的。——其次，他是个怀疑派。宗教与社会的动摇，主义的混乱，新事物的出现，懂得太快，放弃也太快的早熟的判断，逼得他年纪轻轻就东闯西撞，离开现成的大路，那是他父亲一辈听凭传统与权威的指导一向走惯的。作为思想上保险栏杆的一切障碍都推倒了，眼前展开一片苍茫辽阔的原野，他在其中自由奔驰。好奇心与野心漫无限制的发展，只顾扑向绝对的真理与无穷的幸福。凡是尘世所能得到的爱情，光荣，学问，权力，都不能满足他；因为得到的总嫌不够，享受也是空虚，反而把他没有节制的欲望刺激

---

① 这八十年是指大革命到本书编写的年代。

得更烦躁，使他对着自己的幻灭灰心绝望；但他活动过度，疲劳困顿的幻想也形容不出他一心向往的"远处"是怎么一个境界，得不到而"说不出的东西"究竟是什么。这个病称为世纪病，以四十年前〔一八二〇年代〕为最猖獗；现在的人虽则头脑实际，表面上很冷淡或者阴沉麻木，骨子里那个病依旧存在。

我没有时间指出这种时代精神对全部艺术品所起的作用。受到影响的有谈玄说理，凄凉哀怨的诗歌，在英国，法国，德国，风行一时；有语言的变质与日趋丰富的内容；有新创的品种与新出现的人物；有近代一切大作家的风格与思想感情，从夏朵勃里昂（夏多布里昂）到巴尔扎克，从歌德到海涅，从库柏（柯珀）到拜伦，从阿斐哀利（阿尔菲耶里）到雷沃巴第（莱奥帕尔迪），无一例外。图画方面也有类似的迹象，只要看下面几点就知道：先是那种骚动狂乱的或是考古学的风格，追求戏剧化的效果，讲究心理表现与地方色彩；其次是混乱的思想打乱流派，破坏技法；其次是出的人材特别多，他们都受着新的情绪鼓动，开辟出许多新路；其次是对田野的感情特别深厚，促成整整一派独创的风景画。可是另外有一种艺术，音乐，突然发展到意想不到的规模，成为我们这个时代最显著的特点之一；我想向你们指出的就是这个特点和现代精神的关系。

这门艺术势必产生在两个天生会歌唱的民族中间，意大利和德国。从巴莱斯德利那（帕莱斯特里纳）到班尔高兰士（佩尔戈莱西），音乐在意大利酝酿了一个半世纪，正如以前从乔多到玛萨契奥（马萨乔）在绘画方面的情形，一边摸索一边发见技术，积累方法。然后，突然在十八世纪，斯卡拉蒂，玛尔采罗（马尔切洛），

亨特尔（韩德尔）一出，音乐立即蓬勃发展。这个时期非常有意义。绘画在意大利正好烟消云散，而在政治极端衰替之下，淫靡的风气给多愁善感与讲究花腔的歌剧提供大批的小白脸，①弹琴求爱的情人，多情的美女。另一方面，严肃而笨重的德国人虽则比别的民族觉醒较晚，终究在克罗卜史托克（克洛卜施托克）歌颂福音的史诗②出现之前，在赛巴斯蒂安·巴哈（塞巴斯蒂安·巴赫）的圣乐中流露出他宗教情绪的严峻与伟大，学力的深湛，天性的忧郁。古老的意大利和新兴的德国都到了一个"感情当令，表现感情"的时代。介乎两者之间的奥国，半日耳曼半意大利的民族，结合两者的精神，产生了海顿，格鲁克，莫扎尔德（莫扎特）。将近法国革命那个摇撼人心的大震动的时候，音乐成为世界性的普遍的艺术，犹如在文艺复兴那个思想大革新的震动之下，绘画成为世界性的普遍的艺术。这新艺术的出现不足为奇，因为它配合新精神的出现，就是我刚才形容的那种烦躁而热情的病人，所谓中心人物的精神。过去贝多芬，孟特尔仲（门德尔松），韦白（韦伯），便是向这个心灵说话；如今迈伊贝尔（梅耶贝尔），裴辽士（柏辽兹），凡尔第（威尔第），便是为这个心灵写作；音乐的对象便是这个心灵的微妙与过敏的感觉，渺茫而漫无限制的期望。音乐正适合这个任务，没有一种艺术像它这样胜任的了。——因为一方面，组成音乐的成分

---

① 此处所谓小白脸是盛行于十八世纪意大利的一种特殊典型，叫做sigisbé，意大利文叫做cicisbeo，是为丈夫所默认而代他陪侍妻子的男人，事实上就是半公开的情人。下文所谓弹琴求爱的情人，则是西班牙的特殊典型，叫做lindor，原为戏剧中的假想人物，往往拿了吉他（六弦琴）到女人窗下弹琴唱歌，倾诉爱情。

② 德国诗人克罗卜史托克一生以三十年的精力写一首歌颂救世主的长诗，叫做《弥赛亚》。

多少近于叫喊，而叫喊是情感的天然，直接，完全的表现，能震撼我们的肉体，立刻引起我们不由自主的同情；甚至整个神经系统的灵敏之极的感觉，都能在音乐中找到刺激，共鸣和出路。——另一方面，音乐建筑在各种声音的关系之上，而这些声音并不模仿任何活的东西，只像一个没有形体的心灵所经历的梦境，尤其在器乐中；所以音乐比别的艺术更宜于表现飘浮不定的思想，没有定形的梦，无目标无止境的欲望，表现人的惶惶不安，又痛苦又壮烈的混乱的心情，样样想要而又觉得一切无聊。——因为这缘故，正当近代的民主制度引起骚乱，不满和希望①的时候，音乐走出它的本乡，普及于整个欧洲；拿法国来说，至此为止的民族音乐只限于歌谣与轻松的歌舞剧，可是你们看到，现在连最复杂的交响乐也在吸引一般的群众了。

## 九

诸位先生，这些都是彰明较著的例子，我认为足以肯定那个支配艺术品的出现及其特点的规律；规律不但由此而肯定，而且更明确了。我在这一讲开始的时候说过：艺术品的产生取决于时代精神和周围的风俗。现在可以更进一步，确切指出联系原始因素与最后结果的全部环节。

在以上考察的各个事例中，你们先看到一个总的形势，就是普

---

① 作者只是指民主制度加强竞争，刺激野心，所以产生这几种心情。

遍存在的祸福，奴役或自由，贫穷或富庶，某种形式的社会，某一类型的宗教；在古希腊是好战与蓄养奴隶的自由城邦；在中世纪是蛮族的入侵，政治上的压迫，封建主的劫掠，狂热的基督教信仰；在十七世纪是宫廷生活；在十九世纪是工业发达，学术昌明的民主制度；总之是人类非顺从不可的各种形势的总和。

这个形势引起人的相应的"需要"，特殊的"才能"，特殊的"感情"；例如爱好体育或耽于梦想，粗暴或温和，有时是战争的本能，有时是说话的口才，有时是要求享受，还有无数错综复杂，种类繁多的倾向：在希腊是肉体的完美与机能的平衡，不曾受到太多的脑力活动或太多的体力活动扰乱；在中世纪是幻想过于活跃，漫无节制，感觉像女性一般敏锐；在十七世纪是专讲上流人士的礼法和贵族社会的尊严；到近代是一发不可收拾的野心和欲望不得满足的苦闷。

这一组感情，需要，才能，倘若全部表现在一个人身上而且表现得很有光彩的话，就构成一个中心人物，成为同时代的人钦佩与同情的典型：这个人物在希腊是血统优良，擅长各种运动的裸体青年；在中世纪是出神入定的僧侣和多情的骑士；在十七世纪是修养完美的侍臣；在我们的时代是不知餍足和忧郁成性的浮士德和维特。

因为这是最重要，最受关切，最时髦的人物，所以艺术家介绍给群众的就是这个人物，或者集中在一个生活的形象上面，倘是像绘画，雕塑，小说，史诗，戏剧那样的模仿艺术；或者分散在艺术的各个成分中，倘是像建筑与音乐一样不创造人物而只唤起情绪的艺术。艺术家的全部工作可以用两句话包括：或者表现中心人物，或者诉之于中心人物。贝多芬的交响乐，大教堂中的玫瑰花窗，是向中心人物说话的；古代雕像中的《梅莱阿格尔》和《尼奥勃及

其子女》，拉辛悲剧中的阿伽门农和阿喀琉斯，是表现中心人物的。可以说"一切艺术都决定于中心人物"，因为一切艺术只不过竭力要表现他或讨好他。

首先是总的形势；其次是总的形势产生特殊倾向与特殊才能；其次是这些倾向与才能占了优势以后造成一个中心人物；最后是声音，形式，色彩或语言，把中心人物变成形象，或者肯定中心人物的倾向与才能：这是一个体系的四个阶段。第一阶段带出第二阶段，第二阶段带出第三阶段，第三阶段带出第四阶段；一个阶段略有变化，就引起以下各个阶段相应的变化，同时表明以前的阶段也有相应的变化，所以我们单凭推理就能向后追溯或向前推断。① 据我判断，这个公式能包括一切，毫无遗漏。假定在各个阶段之间，再插进改变后果的次要原因；假定为了解释一个时代的思想感情，在考察环境之外再考察种族；假定为了解释一个时代的艺术品，除了当时的中心倾向以外，再研究那一门艺术进化的特殊阶段和每个艺术家的特殊情感；那末不但人类幻想的重大变化和一般的形式，可以从我们的规律中找出来源，并且各个民族流派的区别，各种风格的不断的变迁，直到每个大师的作品的特色，都能找出本源。采取这样的步骤，我们的解释可以完全了，既说明了形成宗派面貌的共同点，也说明了形成个人面貌的特点。我们将要用这个方法研究意大利绘画；那要费相当时间，也有不少困难，希望你们集中注意，使我能完成这件工作。

---

① 〔原注〕这个规则对于文学和各种艺术的研究同样适用。只要从第四阶段向第一阶段回溯上去，严格按照次序就可以了。

# 十

诸位先生,在下一步工作没有开始之前,我们可以从过去的研究中得出一个实用而对个人有帮助的结论。你们已经看到,每个形势产生一种精神状态,接着产生一批与精神状态相适应的艺术品。因为这缘故,每个新形势都要产生一种新的精神状态,一批新的作品。也因为这缘故,今日正在酝酿的环境一定会产生它的作品,正如过去的环境产生过去的作品。这不是单凭愿望或希望所做的假定,而是根据一条有历史证明,有经验为后盾的规则所得的结论。定律一经证实,既适用于昨天,也适用于明天;将来和过去一样,事物的关系必然跟着事物一同出现。所以我们不应当说今日的艺术已经到了山穷水尽之境。事实只是某几个宗派消亡了,不可能复活;某几种艺术凋谢了,将来的时代不会再供给它们所需要的养料。但艺术是文化的最早而最优秀的成果,艺术的任务在于发见和表达事物的主要特征,艺术的寿命必然和文化一样长久。至于将来的艺术是什么形式,五大艺术中哪一种能为将来的思想感情提供一个适当的模子,不在我们研究范围之内。但我们敢断定新形式必定会出现,模子必定会找到。只消放眼一看,就能发觉今日人的生活情况和精神状态变化的深刻,普遍,迅速,非任何时代可比。形成近代精神的三个因素①继续在发生作用,力量越来越大。你们没有

---

① 这是指民主制度的建立,工业机械的发明,风俗的日趋温和,见本章第八节第一段。

一个人不知道，实证科学的发现天天在增加；地质学，有机化学，历史学，动物学和物理学中的整整几个部门，都是现代的产物；实验的进步无穷；新发明的应用也无穷；在一切工作部门，在交通，运输，种植，手艺，工业各方面，人的威力扩大了，每年都有意想不到的发展。你们还知道政治机构也有所改善，社会变得更合理更有人性，它维持内部的和平，保护有才能的人，帮助弱者和穷人；总之，人在各个方面用各种方法培植他的聪明才智，改善他的环境。所以不能否认，人的生活，风俗，观念，都在改变；也不能否认，客观形势与精神状态的更新一定能引起艺术的更新。这个发展的第一个时期，在一八三〇年代促成了辉煌的法国派①，现在要看第二时期了；这是给你们施展雄心和发愤用功的机会。你们踏上前途的时候，大可对你们的时代和你们自己抱着希望；因为以上的研究已经证明，要创作优秀的作品，唯一的条件就是伟大的歌德早已指出过的，"不论你们的头脑和心灵多么广阔，都应当装满你们的时代的思想感情"，作品将来自然会产生的。

---

① 指文学艺术上的法国浪漫派。

# 第二编 意大利文艺复兴期的绘画

诸位先生，

去年开始讲课的时候，我给你们说明了一条普遍的规律，就是作品与环境必然完全相符；不论什么时代，艺术品都是按照这条规律产生的。今年研究意大利绘画史的时候，我又找到一个显著的例子，使我能够在你们面前应用这条规律，证实这条规律。

# 第一章　意大利绘画的特征

我们现在研究的是一个辉煌的时代，公认为意大利最了不起的创造，包括十五世纪的最后二十五年和十六世纪最初的三四十年。在这个小小的范围之内，像雨后春笋一般出现一批成就卓越的艺术家：雷奥那多·达·芬奇，拉斐尔，弥盖朗琪罗，安特莱·但尔·沙多（安德烈亚·德尔·萨尔托），弗拉·巴多洛美奥（弗拉·巴尔托洛梅奥），乔乔纳（乔尔乔纳），铁相，赛巴斯蒂安·但尔·比翁波（塞巴斯蒂亚诺·德·皮翁博），高雷琪奥（柯勒乔）。这个范围界限分明；往后退一步，艺术尚未成熟；向前进一步，艺术已经败坏；往后去是作风还粗糙，干枯或僵硬的探路人，如保罗·乌采罗（保罗·乌切洛），安多尼奥·包拉伊乌罗（安东尼奥·波拉尤洛），弗拉·菲列波·列比（弗拉·菲利波·利比），陶米尼谷·琪朗达约（多梅尼科·吉兰达约），安特莱阿·凡罗契奥（安德烈亚·韦罗基奥），芒丹涅（曼特尼亚），班鲁琴（佩鲁吉诺），卡巴契奥（卡尔巴乔），乔凡尼·贝利尼；往前去是作风过火的门徒或才力不足的复兴者，如于勒·罗曼，罗梭（罗索），帕利

玛蒂斯（普里马蒂乔），巴末桑，小巴尔玛，卡拉希三兄弟（卡拉齐三兄弟）和他们的一派。以前艺术还在抽芽；往后艺术已经凋谢；开花的时节在两者之间，大约有五十年。——固然，早一个时期有一个差不多火候成熟的画家玛萨契奥；但他是深思默想的人，做了一次天才的表现，是一个孤独的发明家，眼光突然超越了他的时代，也是一个无人赏识，没有后继的先驱者，生前孤独，贫穷，死后墓碑上连铭文都没有；他的伟大直要半世纪以后才有人了解。固然，后一时期还有一个兴旺而健全的画派，但那是在威尼斯，因为那个得天独厚的城邦比别的城邦衰落较晚，意大利其余的地方由于异族的统治与压迫，社会的腐化，已经人心堕落，气质败坏，威尼斯却还保持长时期的独立，强大与宽容。——这个美满的创造时期可以比做一个山坡上的葡萄园；高处，葡萄尚未成熟；底下，葡萄太熟了。下面，泥土太潮；上面，气候太冷；这是原因，也是规律；纵有例外，也微不足道，并且是可以解释的。也许在低下的地段能碰到一株单独的葡萄藤，因为树液优良，不管环境如何也结成几串甜美的葡萄。但这株葡萄藤是孤独的，不会繁殖，只能算作变格；因为活跃的力在积聚与交叉的时候，总不免在规律的正常过程中羼入一些特殊现象。或许上面的地段也有偏僻的一角，葡萄藤长得很好；但那个地方必定具备适当的条件：泥土的性质，小山的屏障，水源的供应，使植物能找到别处所没有的养料或者保护。所以规律并不动摇，我们的结论只能说，那儿具备优良的葡萄藤所必需的土壤与气候。同样，产生优秀绘画的规律仍然完整，决定这种绘画的时代精神与风俗概况是可以探索的。

首先需要对意大利画派下一个定义；按照通常的说法称之为

完美的，古典的，我们并没指出特征，只是定了等级。但它既然有它的等级，当然有它的特征，就是说有它的领域，有它不会超越的范围。——意大利画派对风景是瞧不起的，或者是不重视的；静物的生命要等以后法兰德斯的画家来表达。意大利画家采用的题材是人；田野，树木，工厂，对他只是附属品；据华萨利（瓦萨里）的记载，意大利派公认的领袖弥盖朗琪罗说过，那些东西应当让才具较差的人作为消遣与补偿，因为艺术真正的对象是人体。晚期的意大利画家固然也画风景，但那是最后一批的威尼斯派，尤其是卡拉希三兄弟，在古典绘画趋于衰落的时候。而且他们的风景不过是一种装饰，一座以建筑为主的别庄，一所阿尔弥特的花园，[①]一个牧歌式的华丽的舞台场面，替神话中的谈情说爱与贵族的行乐做一种高雅而适当的陪衬；画的树木是抽象的，说不出什么种类；山脉布置得非常悦目，神庙，废墟，宫殿，都按照理想的线条安排；自然界丧失了它原有的独立性和独特的本能，完全服从人的分配，为他点缀宴会，扩展屋子的视野。——另一方面，他们让法兰德斯画家去模仿现实生活，描写当时的人穿着普通服装，在日常起居和真实的家具中间过日子的情形，描写他吃饭，散步，上菜市，上市政厅，坐小酒店，像肉眼看到的那样，或是贵族，或是布尔乔亚，或是农民，连同他的性格，职业，身份的无数凸出的特点。意大利画家排斥这些琐碎的东西，认为鄙俗。他们的艺术越成熟，越

---

① 意大利诗人塔索（Tasso，1544—95）在史诗《耶路撒冷的解放》中，说到有一个美貌绝世的女子阿尔弥特爱上骑士勒诺，不愿意他参加十字军，留他在一所神奇的花园内，使他乐而忘返。今人以"阿尔弥特的花园"一语影射神仙洞府般的安乐窝或温柔乡。

避免描头画角式的正确与形似。正当辉煌的时代开始的时候，他们在画面上不再放进肖像；但菲列波·列比，包拉依乌罗，安特莱阿·特·卡斯大诺（安德烈亚·特·卡斯塔尼奥），凡罗契奥，乔凡尼·贝利尼，琪朗达约，连玛萨契奥在内，一切前期的画家都在壁画上放进同时代的人的形象。从粗具规模的艺术到发展定局的艺术所迈进的一大步，便是发明完美的形体，只有在理想中找到而非肉眼所能看见的形体。——在这个界限之内，意大利古典绘画还有一个限制。在它作为中心的理想人物身上，固然能分辨出精神与肉体，但一望而知精神并不居于主要地位。这个古典画派既没有神秘气息，也没有激动的情绪，也不以心灵为主体。——从乔多与西摩纳·梅米（西莫内·马丁尼）到贝多·安琪利谷为止，文艺复兴前期那一派优美而尚未成熟的艺术，最关心虚无缥缈与崇高的世界，出神入定的无邪的灵魂，神学的或教会的定律。古典绘画可不表现这些，它已经走出基督教与僧侣的时期，进入世俗的与异教的时期。——古典绘画决不强调暴烈或痛苦的景象，引起怜悯和恐怖，像特拉克洛阿（德拉克鲁瓦）的《列埃日主教的被刺》，特冈（德康）的《死亡》或《桑勃族的战败》，阿利·希番的《哭泣的人》。它也不表现深刻，极端，复杂的感情，像特拉克洛阿的《哈姆雷特》或《塔索》。它不追求微妙或强烈的效果；那是下一时代，艺术的衰落已经很显著的时候的现象，例如蒲洛涅画派（博洛尼亚画派）[①]中的

---

[①] 十六世纪末，意大利艺术中心自佛罗稜萨移至蒲洛涅（博洛尼亚）。蒲洛涅画派或以模仿弥盖朗琪罗为能，或以兼采各家之长（即兼学弥盖朗琪罗，拉斐尔，高雷琪奥，铁相等）的折中主义标榜；代表作家有但尼斯·卡尔伐埃德，卡拉希三兄弟，陶米尼甘（多梅尼基诺），琪杜·雷尼（圭多·雷尼），葛尔钦（圭尔奇诺）等。

妩媚与出神的玛特兰纳（马德莱娜），娇嫩而若有所思的圣母，慷慨壮烈的殉道者。悲怆沉痛的艺术专门刺激兴奋而病态的感觉，当然为讲究平衡的古典艺术所不容。它决不为了关切精神生活而牺牲肉体生活，并不把人当做受着器官之累的高等生物。只有一个雷奥那多·达·芬奇走在时代之前，发明一切近代观念和近代知识；他是个包罗万象，精湛无比的天才，永不满足的孤独的探险家，他的预见超过他的时代，有时竟和我们的时代会合。但是对于别的艺术家，往往连达·芬奇在内，形式便是目的，不是手段；形式并不附属于面貌，表情，手势，环境，行动；他们的作品以形象为主，不重诗意，不重文学气息。彻里尼（切利尼）说过："绘画艺术的要点在于好好画出一个裸体的男人和女人。"当时的画家几乎都学过金银细工和雕塑；他们的手都摸过隆起的肌肉，弯曲的线条，骨头的接榫；他们所要表现给人看的，首先是天然的人体，就是健康，活泼，强壮的人体，角力竞技的本领，动物的禀赋，无不具备。并且这也是理想的人体，近于希腊典型：各部分比例的均匀与发展的平衡，经过挑选而描绘下来的姿势的美妙，衣褶与周围的人体布置的恰当，形成一个和谐的总体；整个作品给人的肉体世界的印象，和古代的奥林泼斯一样，是一个神明的或英雄的肉体世界，至少是一个卓越与完美的肉体世界。——这是意大利古典艺术家特有的发明。固然，别的艺术家更善于表现别的题材，或是田野生活，或是现实生活，或是内心的悲剧与秘密，或是道德教训，或是哲学观念，或是历史上的事实。贝多·安琪利谷，亚尔倍·丢勒（阿尔布雷希特·丢勒），伦勃朗，梅佐（哈布里尔·梅曲），保尔·波忒（保卢斯·波特），荷迦斯（霍加斯），特拉克洛阿，特冈的作

品，包括更多的教训，教育，心理现象，日常生活的恬静，活跃的梦想，玄妙的哲理和内心的激动。意大利文艺复兴期的画家却创造了一个独一无二的种族，一批庄严健美，生活高尚的人体，令人想到更豪迈，更强壮，更安静，更活跃，总之是更完全的人类。就是这个种族，加上希腊雕塑家创造的儿女，在别的国家，在法国，西班牙，法兰德斯，产生出一批理想的形体，仿佛向自然界指出它应该怎样造人而没有造出来。

# 第二章　基本形势

　　以上说的是作品，按照我们的方法，现在需要认识产生作品的环境。

　　先考察产生作品的种族。他们所以在绘画方面采取这种途径，完全是由于民族的和永久的本能。意大利人的想象力是古典的，就是说拉丁式的，属于古希腊人和古罗马人的一类。这一点不但可以用文艺复兴期的作品，用那时的雕塑，建筑，绘画来证明，也可以用意大利中世纪的建筑和现代的音乐来证明。——哥德式建筑在中世纪遍及全欧，但很晚才流入意大利，并且还是不完全的模仿。固然我们遇到两所纯粹哥德式的教堂，一所在米兰，一所在阿西士〔阿西西〕修院，但都是外国建筑师的作品。即使在日耳曼族南侵的形势之下，对基督教的热情达到最高潮，意大利人的建筑还是用他的古代风格。而他们改变风格的时候，也保存原来的趣味，采用坚固的形式，窗洞不多的墙壁，装饰简单，喜欢天然的明亮的光线。他们的建筑物充满刚强，快乐，开朗，典雅自然的气息，正好和山北〔阿尔卑斯以北〕的大教堂像七宝楼台一样又繁琐又宏

伟的结构，沉痛而庄严的境界，阴暗和变幻不定的光线，成为对比。——同样，就在我们这个时代，他们那种像歌唱一般的音乐，节奏清楚，便是表现壮烈的情绪也优美悦耳，正好和德国的器乐成为对比：前者的长处在于对称，圆润，抑扬顿挫，流畅，华丽，明净，界限分明，赋有戏剧天才；后者却那么博大，自由，有时又缥缥缈缈，最能表达幽微的梦境和深切的感情，抒写严肃的心灵在烦闷与孤独的摸索中间，窥测到宇宙的无穷与"他世界"时的说不出的意境。——倘若研究一下意大利人和一般的拉丁民族如何理解爱情，道德，宗教，再观察他们的文学，风俗，人生观，就能发见无数凸出的征象都显出一种类似的想象力。特色是喜欢和擅长"布局"，因此也喜欢正规，喜欢和谐与端整的形式；伸缩性与深度不及日耳曼人；对内容不像对外表那么重视，爱好外部的装饰甚于内在的生命；偶像崇拜的意味多，宗教情绪少；重画意，轻哲理；更狭窄，但更美丽。这种想象力了解人比了解自然多，了解文明人比了解野蛮人多。它不容易像日耳曼人那样模仿和表现蛮性，粗野，古怪，偶然，混乱，自然力的爆发，个人的说不出与数不清的特性，低级的或不成形的东西，普及于各级生物的那种渺茫暧昧的生命。拉丁民族的想象力不是一面包罗万象的镜子，它的同情是有限制的。但在它的天地之间，在形式的领域之内，它是最高的权威；和它相比，别的民族的气质都显得鄙俗粗野。只有拉丁民族的想象力，找到了并且表现了思想与形象之间的自然的关系。表现这种想象力最完全的两大民族，一个是法国民族，更北方式，更实际，更重社交，拿手杰作是处理纯粹的思想，就是推理的方法和谈话的艺术；另外一个是意大利民族，更南方式，更富于艺术家气息，更善

于掌握形象，拿手杰作是处理那些诉之于感觉的形式，就是音乐与绘画。——这个天生的才具在民族发源的时代就显出来，贯串在他的全部历史中间，在他思想与行动的各个方面都留着痕迹，等到十五世纪末期，一遇到有利的形势，就产生大批杰作。因为那时在整个意大利出现的，或者各地差不多同时出现的，不仅有五六个前无古人，后无来者的天才画家，如雷奥那多·达·芬奇，弥盖朗琪罗，拉斐尔，乔乔纳，铁相，凡罗纳士（韦罗内塞），高雷琪奥，而且还有一大群优秀与熟练的画家，如安特莱·但尔·沙多，索杜玛（索多玛），弗拉·巴多洛美奥，庞多尔摩（蓬托尔莫），阿尔倍蒂纳利（阿尔贝蒂内利），罗梭，于勒·罗曼，包利陶·特·卡拉华日（卡拉瓦乔），帕利玛蒂斯，赛巴斯蒂安·但尔·比翁波，老巴尔玛，鲍尼法齐奥（博尼法齐奥），巴利斯·鲍尔杜纳（巴丽斯·博尔多内），丁托雷托（丁托列托），罗依尼（卢伊尼），以及上百个比较不知名的人，都受着同样的趣味熏陶，用同样的风格制作，形成一支庞大的队伍，前面提到的一二十个不过是他们的领袖罢了。卓越的建筑家与雕塑家的数量也差不多相等，有几个人时期略早，多数与画家同时，例如琪倍尔蒂（吉尔贝蒂），陶那丹罗（多纳泰罗），约各波·但拉·甘契阿（雅各布·德拉·奎尔查），巴契奥·庞提纳利（巴乔·班迪内利），庞巴耶，路加·但拉·罗皮阿，贝凡纽多·彻里尼，勃罗纳契（布鲁内莱斯契），勃拉曼德（布拉曼特），安多尼奥·特·圣迦罗（圣加洛），巴拉提奥（帕拉提奥），圣索维诺。最后，在面目如此众多，出品如此丰富的艺术家家族周围，还有无数的鉴赏家，保护人，购买者，以及簇拥在后面的广大的群众，不仅包括贵族与文人，也包括布尔乔亚，工

匠，普通的僧侣，平民；风气之盛使那个时代的高雅的鉴别力成为自然的，自发的，普遍的东西。由于上下一致的同情与理解，整个城邦都参与艺术家的创作。所以我们不能把文艺复兴期的艺术看做幸运与偶然的产物；决不像掷了一把骰子，中了彩，世界舞台上才出现几个天赋独厚的头脑，出现一批绘画的天才。我们不能否认，那一次百花怒放的原因是精神方面的一个总倾向，普及于民族各阶层的一种奇妙的才能。那个才能的出现是暂时的，所以艺术的出现也是暂时的。那个才能在一定的时代开始，一定的时代结束；艺术也在同一时代开始，同一时代结束。才能朝某一方向发展，艺术也朝同一方向发展。艺术是影子，才能是本体，艺术始终跟着才能的诞生，长成，衰落，方向。才能带着艺术出场，前进，使艺术跟着它的变化而变化；艺术的各个部分和整个进程都以才能为转移。它是艺术的必要条件，艺术有了它就能诞生。因此我们要详细研究这个才能，以便了解艺术，说明艺术。

# 第三章　次要形势

人要能欣赏和制作第一流的绘画,有三个必要条件。——先要有教养。穷苦的乡下人浑浑噩噩,只会弯腰曲背替地主种田;战争的头目只知道打猎,贪吃,纵酒,终年忙着骑马,打仗;他们的生活都还跟动物差不多,不会了解形式的美与色彩的和谐。一幅画是教堂或宫殿的装饰品;要看了有所领会,觉得愉快,必须在粗野生活中脱出一半,不完全转着吃喝和打架的念头,必须脱离原始的野蛮和桎梏,除了锻炼肌肉,发挥好斗的本能,满足肉体需要以外,希望有些高尚文雅的享受。人本来野性十足,现在会静观默想了。他本来只管消耗与破坏,现在会修饰与欣赏了。他本来只是活着,现在知道点缀生活了。这便是意大利在十五世纪所发生的变化。人从封建时代的风俗习惯过渡到近代精神,而这个大转变在意大利比任何地方都发生得早。

原因有好几个。第一,那个地方的人绝顶聪明,头脑特别敏捷。他们好像生来就是文明的,至少接受文明很容易。即使未受教育的粗人,头脑也很灵活。把他们和法国北部,德国,英国同一阶

级的人比较，差别格外显著。在意大利，一个旅馆的当差，一个乡下人，路上随便碰到的一个挑夫，都能谈天，了解，发表议论；他们会下判断，懂得人性，会谈政治；他们运用思想像语言一样出于本能，有时很精彩，从来不用费力而差不多老是运用得很好。尤其他们的审美感是天生的，热烈的。只有在这个国家，你能听到普通的老百姓对着一所教堂或一幅画嚷道："噢！天哪！多美啊！"而表达这种兴奋的心情与感觉，意大利语言自有一种妙不可言的腔调，一种音响，一种加强的语气；同样的话用法文说出来就显得枯燥无味。

这个如此聪明的民族很幸运，不曾被日耳曼人同化，侵入的北方民族把他们压倒和改变的程度，不像欧洲别的地方那么厉害。野蛮人在意大利没有久居，或者没有生根。西哥德人，法兰克人，赫硫来人（赫鲁利人），东哥德人，不是自动离开意大利，便是很快被赶走。伦巴人（伦巴第人）固然留下来了，但不久就被拉丁文化征服；一个老编年史家说，十二世纪时，腓特烈·巴勃罗斯皇帝手下的日耳曼人，满以为伦巴人是同胞，不料他们已经完全拉丁化，"已经摆脱犷悍的野性，在空气与土地的影响之下学会一些罗马人的聪明文雅，保存着典雅的语言和礼让的古风，甚至城邦的宪法和公共事务的管理也学到罗马人的长处"。意大利在十三世纪还讲拉丁文；巴杜的圣·安东纳（帕多瓦的圣安东尼）〔一一九五———一二三一〕就是用拉丁文讲道的；老百姓一面讲着初期的意大利语，一面仍旧懂得古典语言。加在民族身上的日耳曼外壳只有薄薄一层，或者早已被复兴的拉丁文化戳破。纪功诗

歌①和描写骑士生活与封建时代的诗篇，在欧洲各地大量涌现，唯独意大利没有创作而只有译本。我上面说过，哥德式建筑传入很晚，很不完全；意大利人从十一世纪起重新开始建造的时候，还是用拉丁建筑的形式，至少是拉丁风味。从制度，风俗，语言，艺术上面可以看出，在中世纪最阴暗最艰苦的黑夜里，古文明已经在这块土地上挣扎出来，苏醒过来；野蛮人的足迹像冬雪一样消融了。

因此，把十五世纪的意大利同欧洲别的国家做一比较，就会觉得它更博学，更富足，更文雅，更能点缀生活，就是说更能欣赏和产生艺术品。

那个时代，英国才结束百年战争，又开始惨无人道的玫瑰战争，他们若无其事的互相残杀，打完了仗还屠戮手无寸铁的儿童。到一五五〇年为止，英国只有猎人，农夫，大兵和粗汉。一个内地的城镇统共只有两三个烟囱。乡下绅士住的是草屋，涂着最粗糙的粘土，取光的窗洞只有格子，没有窗子。中等阶级睡的是草垫，"枕的是木柴"，"枕头好像只有产妇才用"，杯盘碗盏还不是锡的，而是木头的。——德国正爆发极端残酷，十恶不赦的胡司党战争；日耳曼皇帝毫无权力；贵族愚昧而又蛮横；直到马克西密利安朝代〔一四九三——一五一九〕，还是一个暴力世界，社会上没有法律，只有动武的习惯，就是说只会自己动手报仇。在比较晚一些的时期，从路德的《闲话录》和罕司·特·什淮尼钦的《回忆录》

---

① 纪功诗歌（Chanson de Geste）出现于十一至十四世纪，是中古时代的一种史诗，渊源于日耳曼民族，盛行于法国。以歌颂历史人物，或神话与传说中的英雄为主；提倡尚武精神，以勇敢，笃信宗教，效忠于封建主等等为美德。最初出以歌谣形式，在兵士口中传布；后为行吟诗人采用，逐渐成为长诗或组诗。

中，可以看出当时贵族和文人的酗酒和撒野的程度。——至于法国，十五世纪正是它历史上最悲惨的时期：国土被英国人侵占蹂躏；[①] 在查理七世治下〔一四二二——六一〕，豺狼一直闯到巴黎城关；英国人被逐出以后，又有"剥皮党"和散兵游勇的头目鱼肉乡民，不是绑架便是抢劫；杀人放火的军阀中间有一个叫做奚勒·特·雷兹，就是蓝胡子传说[②]的蓝本。到十五世纪末，国内的优秀人士，所谓贵族，只是粗野的蛮子。威尼斯的大使们说，法国绅士的腿都像弓一样弯曲，因为老是在马上过生活。拉伯雷告诉我们，哥德人的蛮俗，下流的兽性，在十六世纪中叶还根深蒂固。一五二二年时，巴大萨·卡斯蒂里奥纳伯爵（巴尔达萨雷·卡斯蒂廖内伯爵）写道："法国人只重武艺，看不起别的事情；他们非但轻视文学，而且深恶痛绝，认为文人最下贱，所以把一个人叫做学者是对他最大的侮辱。"

总之，整个欧洲还处在封建制度之下，人像凶悍有力的野兽一般只知道吃喝，打架，活动筋骨。相反，意大利差不多已经成为近代国家了。梅提契家族得势以后，佛罗棱萨过着太平日子。资产阶级安安稳稳占着统治地位，和他们的领袖梅提契家族一样忙着制造商品，做生意，办银行，赚钱，然后把赚来的钱花在风雅的事情上。战争的烦恼不像以前那样使他们战战兢兢，紧张得厉害。他们出了钱叫佣兵打仗；而佣兵的头子是精明的商人，把战争缩小范

---

[①] 英法之间的百年战争（1337—1453）到了所谓第四时期之初，即十五世纪的二十年代，法国几乎全部沦陷，仅存奥莱昂一个城市。
[②] 奚勒·特·雷兹（Gilles de Retz, 1404—40）二十五岁即当上法兰西元帅，退伍后在家作种种惨无人道的兽行。

围，不过骑着马"游行"一次；偶有杀伤，也是由于疏忽；据当时的记载，有些战役只死三个兵，有时只死一个。外交代替了武力。马基雅弗利（马基雅维利）说过："意大利的君主们认为一个国君的才干在于能欣赏辛辣的文字，写措辞优美的书信，谈吐之间流露锋芒与机智，会组织骗局，身上用金银宝石做装饰，饮食起居比别人豪华，声色犬马的享用应有尽有。"统治者成为鉴赏家，成为文人学士，爱好渊博的谈话。自从古代文明衰落以后，我们第一次遇到一个社会把精神生活的享受看做高于一切。那时大众注目的人物是古典学者，是热心复兴希腊文学与拉丁文学的人，如包琪奥（波焦），菲莱尔福，玛西尔·菲契诺（马尔西里奥·菲奇诺），毕克·特·拉·米朗多拉（皮科·德拉·米兰多拉），卡空提尔（卡尔孔狄利斯），埃摩罗·巴巴罗（埃尔莫罗·巴尔巴罗），洛朗·华拉（洛伦佐·瓦拉），包利相（波利齐亚诺）。他们在欧洲各地的藏书室中发掘古人的手稿，拿来付印；他们不但阐明文意，加以研究，而且受着古籍熏陶，在精神上感情上变得和古人一样，写的拉丁文几乎跟西塞罗与维琪尔（维吉尔）时代的人同样纯粹。文笔突然变得精美绝伦，思想也突然成熟。从彼特拉克的笨重的六音步诗，沉闷而做作的书信，变到包利相典雅的联句体短诗，华拉的雄辩滔滔的散文，读者几乎感到一种生理上的愉快。长短短格的诗体流畅自如，演说体的句法气势壮阔，我们听了，手指和耳朵会不由自主受它们的节奏支配。语言变得明白了，同时也变得高雅了。钻研学问的事业从修道院转移到贵族的府上，不再是空洞的争辩而成为怡悦性情的工具。

并且这些学者不是默默无闻，关在图书馆里，得不到群众同

情的小集团。正是相反,那时有了古典学者的名声就有资格受到君主的关切与恩宠。米兰大公路多维克·斯福查(卢多维科·斯福尔扎)把梅吕拉和梅德利于斯·卡空提尔请到他的大学里去,选任学者采谷·西摩纳达(切科·西莫内塔)做大臣。雷奥那多·阿雷丁,包琪奥,马基雅弗利,先后做过佛罗棱萨共和邦的国务卿。安东尼奥·贝卡但利是那不勒斯国王的秘书。教皇尼古拉五世奖掖意大利文人最是热心。有一个文人寄了一部古代的手稿给那不勒斯国王,国王认为莫大的荣誉。高斯摩·特·梅提契创办哲学会,洛朗·特·梅提契复兴柏拉图式的"宴会"。① 洛朗(劳伦特)的友人朗提诺(兰迪诺)在对话录中叙述一些人在卡玛杜尔修院纳凉,连续几天讨论活动的生活和静观的生活哪一种更高尚。洛朗的儿子比哀尔(皮埃尔),在佛罗棱萨的圣·玛丽亚·但尔·斐奥雷教堂发起一个辩论会,题目是真正的友谊,用银冠做优胜者的奖品。这些商业和政府的领袖罗致许多哲学家,艺术家,学者:有的城邦召集毕克·特·拉·米朗多拉,玛西尔·菲契诺,包利相;另外的城邦邀请雷奥那多·达·芬奇,梅吕拉,庞波尼斯·拉丢斯,主要是和他们谈天。厅上摆着名贵的半身雕像,面前放着新发现的古哲的手稿,用的是精致高雅的语言,彼此不拘礼数,不分尊卑,存着互相切磋的好奇心,扩大学问的范围,充实学问的内容,把中世纪经院派的狭窄的论争变做慎思明辨之士交流心得的盛会。

---

① 柏拉图《对话录》中有一篇叫做《宴会》,假托一诗人请客,于席上讨论爱情,美学,科学。主要发言人是苏格拉底。——洛朗·特·梅提契在十五世纪末叶爱好柏拉图的哲学,庆祝柏拉图的生日,仿效《宴会》所描写的情景聚集学者做专题讨论。

在这种形势之下，从彼特拉克以后差不多无人问津的俗语言也产生新文学来了。佛罗棱萨银行界的首脑兼行政长官，洛朗·特·梅提契，便是第一个新兴的意大利诗人。他周围的波尔契，蒲阿尔多（博亚尔多），贝尔尼，和比较晚一些的培姆菩（本博），马基雅弗利，阿里欧斯托（阿廖斯托），在完美的文体，正宗的诗歌，滑稽的幻想，风雅的诙谑，辛辣的讽刺和深刻的思想方面，都是无可争辩的模范。在他们之下还有一大批讲故事的，说笑打趣的，生活放荡的人，如摩尔查（莫尔扎），皮皮埃那，阿雷蒂诺，法朗谷，庞台罗，凭着放肆，俏皮，新奇的玩艺儿，博得君主们的宠幸和群众的钦佩。十四行诗成为一种恭维或挖苦的工具，人人应用；艺术家用作应酬的手段。彻里尼说他的雕像《班尔赛》公开展览的第一天，说有二十首十四行诗贴出来。那时没有一个庆祝会，没有一次筵席，没有人作诗的。有一回，教皇雷翁十世（利奥十世）喜欢丹巴台奥（泰巴尔德奥）的一首讽刺诗，赏他五百杜加①。另外一个诗人贝尔那多·阿高蒂（阿科尔蒂），在罗马声望极高，群众甚至关了铺子去听他的公开朗诵；他在火把照耀的大厅上吟诗；主教们由卫兵簇拥着到场；大家称他为"天下无双"。他的雕琢精工的诗句充满奇思幻想的光彩；而这些文学的玩艺儿，正如意大利歌唱家穿插在最悲壮的歌曲中的花腔一样，听众完全能体会，所以四座掌声不绝。

这是在意大利新兴的一种风雅而普遍的文化，和新艺术同时出现。我要放弃概括的叙述，用一幅完整的画面描写，使你们和这

---

① 杜加是当时意大利通行的金币，最早是威尼斯于十三世纪时铸造的。

个文化有更进一步的接触；因为只有详尽的例子才能提供明确的观念。那时有一部著作描写品德完备的男女贵族，当时人可以作为模范的两种人物。在理想的人物背后的确有真实的人物，虽然多少有些距离。那是一五〇〇年左右的一个交际场所，其中有宾客，有谈话，有装饰和摆设，有跳舞，有音乐，有警句，有辩论；固然比罗马或佛罗棱萨的上流社会更稳重，更豪侠，更脱俗，但真切的描写，加上那些格外高雅的姿态，正好表现出高等人士中最纯粹最高尚的一群。要看到这些人物，只消浏览一下巴大萨·卡斯蒂里奥纳伯爵的《侍臣典范》。

卡斯蒂里奥纳伯爵〔一四七八——一五二九〕，在乌尔班公爵（乌尔比诺公爵）琪多·特·乌尔巴多的宫廷中当过差，又在琪多的后任法朗采斯谷·玛丽亚·但拉·罗凡尔（弗朗切斯科·马里亚·德拉罗韦雷）手下做事。他的著作是记载他在乌尔班宫中听到的谈话。琪多公爵害着关节炎，是个残废的病人，所以小朝廷中的人每天晚上在他的妻子屋中聚会；而公爵夫人伊丽沙白又是一个极贤德极有才情的女子。在她和她的好友爱弥丽亚·比亚太太周围，有来自意大利各处的各色名流：除了卡斯蒂里奥纳，有著名的诗人贝那尔多·阿高蒂，后来当教皇的秘书而被任为红衣主教的培姆菩，有贵族奥大维诺·佛雷谷梭（奥塔维亚诺·弗雷戈索），于里安·特·梅提契，还有许多别的人。教皇于勒二世（尤利乌斯二世）在某次旅行中也在此驻节。谈话的地方与场面都配得上这些人物。壮丽的爵府是琪多的父亲造的，"据许多人说"是意大利最美的建筑。内部富丽堂皇，挂着铺金与绸缎的窗帘帷幕，摆着银瓶，云石与青铜的古代雕像与半身像，比哀罗·但拉·法朗采斯卡

（皮耶罗·德拉·弗朗切斯卡）和拉斐尔的父亲乔凡尼·桑蒂的图画。大批拉丁，希腊，希伯来的图书从全欧洲搜集得来，因为重视内容，封面用金银装潢。乌尔班宫廷是意大利最风雅的一个，经常举行庆祝，舞会，比武，竞技，还有谈天。卡斯蒂里奥纳说："隽永的谈话和高尚的娱乐，使这所屋子成为一个真正怡悦心情的场所。"平日吃过晚饭，先是跳舞，接着玩一种字谜的游戏；然后是更亲密的交谈，又严肃又轻松，有公爵夫人参加。大家不拘形迹，随便拣个位置坐下；每个男子陪着一位女客，谈话没有规则，没有拘束，尽可发挥新奇的思想和特殊的见解。一天晚上，由于一位太太的建议，贝尔那多·阿高蒂当场作了一首美丽的十四行诗送给公爵夫人；接着公爵夫人要玛葛丽达太太和谷斯当查·佛雷谷查太太跳舞；两人便换着手起来，最受欣赏的音乐家巴尔莱大（巴莱塔）调好了音，替她们伴奏，开始步伐庄重，后来比较活泼。第四天晚上，大家谈得乐而忘倦，竟至通宵达旦。

"他们打开面向卡大利高峰的窗子，但见东方一片红霞，晓色初开。所有的星都隐灭了，只剩金星那个温柔的使者，还逗留在白天与黑夜的边界上。仿佛从她那儿吹来一阵新鲜的空气，清凉彻骨，布满天空，透入邻近山岗上喁喁细语的森林，把可爱的鸟儿惊醒过来，开始优美的合唱。"

从这段文字上面可以看出风格的典雅与华彩。参加谈话的人物之一，培姆菩，是意大利最纯粹，最地道的西塞罗派，最讲究音节的散文家。其余的谈话，口吻也相仿。书中记着各式各种的礼貌，有时赞美妇女的姿色，风韵，贤德，有时恭维男人的勇敢，才气，学识。个个人相互尊重，极尽殷勤；这是最重要的处世之道，

也是上流社会最可爱的地方。但礼貌并不排斥兴致。为了调剂，有时谈话带点儿小小的讽刺，来一下应酬场中的交锋；此外还有警句妙语，戏谑说笑，奇闻野史和风趣盎然的小故事。大家正谈到怎样才是真正的绅士风度，一位太太便举一个例子做对照：最近有位老派绅士上门拜访，是个被乡村生活磨钝了的军人，他说他杀过多少敌人，一个一个的数过来；后来向女主人解释击剑的技术，指手划脚，表演怎么叫刺，怎么叫砍。她微笑着说，她当时确实有点心慌，不由得把眼睛望着门，心里老想着他会不会把她杀死。不少类似的风趣的穿插使谈话不至于太沉闷。可是严肃的气氛照样存在。绅士们都通晓希腊文学与拉丁文学，历史，哲学，甚至懂得各个流派的哲学。这时妇女们便出来干预，带点儿埋怨的口气要求多谈谈世俗的事；她们不大喜欢听人提到亚理斯多德，柏拉图，和解释他们的那些学究，也不爱听关于冷和热，外形和实质的理论。于是男人们马上回到轻松愉快的题材，说一番娓娓动听的话，补救刚才的博学与玄妙的议论。并且不论题材如何艰深，争论如何热烈，谈话始终保持高雅优美的风格。他们最注意措辞的恰当，语言的纯洁。后来在伏日拉（沃热拉）的时代，法国古典文学的奠基人，朗蒲依埃（朗布耶）府上的一般辞令专家，[①]也讲究这一套。但那时意大利人的气质更富于诗意，正如他们的语言更近于音乐。意大利文由于音节丰富，语尾响亮，即使说的是极普通的东西也显得美妙，和

---

① 朗蒲依埃侯爵夫人（Marquise de Rambouillet，1588—1665）于一六一八——四○年间主持沙龙，讲究高雅的礼貌与纯洁的语言，对法国古典文学的形成与路易十四的宫廷生活有很大影响。——伏日拉（Claude Favre de Vaugelas，1595—1650）为法国文法学家，曾参与《法兰西学士院辞典》的编纂工作。

谐；何况优美的内容，用意大利文说来当然更高雅更妩媚了。<u>卡斯蒂里奥纳</u>书中有一段描写人生的凄凉的晚景：文字的风格好比<u>意大利</u>的天色，连废墟残迹都照着黄橙橙的阳光，使阴沉的景象变做一幅庄严的图画。

"那时候，美好的快乐之花在我们心头枯萎零落，像秋天的树叶。清明恬静的思想没有了，只剩一片凄凉，有如天上的一块乌云，还带来无数的灾难，不仅肉体，连精神也病了；往日的欢娱只留下一些难忘的回忆，可爱的少年时代只留着一个影子。回想之下，那时仿佛天地万物都在祝贺我们，向我们欢笑；明媚愉快的春天在我们心中开满鲜花，仿佛一所美丽的园林。所以在寒冷的季节，生命到了夕阳西下，不允许我们再有欢乐的时候，最好是欢乐和记忆一齐消失，最好能找到一种诀窍使我们万事皆忘。"

谈话的题目决不使谈话的内容贫乏。由于公爵夫人的要求，每人把绅士淑女应有的品德挑几项出来解释，研究哪一种教育最能培养身心，使一个人不但能适应文明社会，而且能点缀社交生活。我们不妨考虑一下那时对有教养的人提出的要求，要怎样的聪明，怎样的机智，多少不同的学问，才能达到标准。我们自以为已经非常文明，可是尽管多了三百年的教育和修养，还可以在他们身上找到一些榜样和教训。

"一个出入宫廷的人在文学方面，至少在所谓文艺方面，不应该只有一些普通的学识；他不仅要懂<u>拉丁</u>文，还要通<u>希腊</u>文，因为<u>希腊</u>的杰作数量多，种类也多……他应当熟读各家的诗，熟悉演说家与史学家的著作；还得擅长吟诗作文，主要用我们的俗文字写作；因为除了满足自己的兴趣，还可以作为同太太们谈天的资料，

她们大概都喜欢这一类的东西。

"我还不满意这位绅士,倘若他不是音乐家,倘若他只会读谱而不擅长各种乐器……因为音乐不但能给人消遣,驱除烦恼,往往还能使太太们高兴;她们的温柔细腻的心很容易受音乐感动。"——问题不是要成为一个演奏家,炫耀特殊的才能。才能只是为上流社会服务的;绝对不应该以学究的态度去培养,而要以令人喜悦为目的;施展才能不应当是为了博人赞赏,而应当为了娱乐他人。因为这缘故,一切优美的艺术都要通晓。

"还有一样我认为非常重要的东西,我们的绅士也不能忽略,就是画图的才能和关于绘画的学识。"在文雅高尚的生活中,图画也是一种点缀,所以有教养的人应当关心,像关心一切风雅的事情一样。但是在这一点上同样不能过度。真正的才能,支配一切艺术的艺术,是机智,"是一种谨慎的态度,一种判断和鉴别的能力,懂得怎么叫做过,怎么叫做不及,能分辨事物的消长,知道怎么叫做合时宜,怎么叫做不合时宜。比如,我们的绅士即使明知人家对他的称赞合乎事实,也不应该公然同意……而应该谦辞,叫人知道他的本行是武艺,其余的才能不过是点缀而已。倘在许多人面前或大庭广众之间跳舞,我觉得他应当保持相当尊严,但仍旧要用潇洒与妩媚的举动调剂。如果他演奏音乐,也只是为了消遣,而且是人家勉强他的……虽然他技术熟练,完全内行,虽然要精通一门东西必须下过功夫,但不能叫人看出他所花的苦功和代价;尽管表演精彩,引起别人对这门艺术的尊敬,自己却要表示并不十分看重"。凡是以此为专业的人所有的技巧,我们的绅士不应该引以自豪。他应当使人尊重他的人品,所以不能放纵而要克制自己。脸色要像西

班牙人一样镇静。衣着要整齐清洁；服饰的嗜好习尚要有丈夫气，切忌女性口味；应当喜欢黑色，表示性格的庄重。他不应该为快乐或热情，愤怒或自私而激动。粗野的举止，露骨的言语，会使太太们脸红的字儿，都要避免。他应当彬彬有礼，待人谦和。要会说笑，讲诙谐的故事，但是不失体统。最好以取悦才德兼备的妇女为目的，以便控制自己的行动。作者说到这里，很巧妙的从描写绅士的肖像转到太太们身上；而用在第一幅画上的笔触，在第二幅中变得更细腻。

"世界上无论哪个宫廷，不管多么显赫，缺少妇女就谈不上文采，光辉，快乐。绅士不与妇女交际，没有她们的爱情和宠眷，就不可能有风度，魅力或者气魄，也不可能成为一个出众的绅士；所以倘没有妇女参与，加入她们的一份风韵，我们画的绅士的肖像势必残缺不全，而宫廷生活也将毫无点缀，不能算完美了。

"我认为出入宫廷的妇女首先要殷勤可爱，风度翩翩的接待各色人物，说话动人，得体，合乎时间，场合和对方的身份。姿态要端庄静穆，行为始终保持体统；同时头脑要相当活泼，显得她决不迟钝。她还应当和蔼可亲，使人佩服她的慎重，贞洁，柔和，不亚于佩服她的可爱，聪明和眼力。所以她应当能对付某种为难的，各种因素互相抵触的局面，要能走到界限的边缘而不超过界限。

"她不能因为要博得贞节和贤德的名声而过于矜持，对某些轻佻的人物或谈话表示厌恶，甚至避席而去；那很容易使人误会她要掩饰自己的短处，唯恐别人知道而装得如此严正；并且生硬的行动总是可厌的。——她也不应该为了讨人喜欢和表示洒脱而说些不雅的话，做出一种过分与越轨的亲热，引起人误解，也许实际上她

并非那样的人。听到不雅的话,她应该有些脸红,表示不好意思。"如果她手段高明,她会把谈话引到更文雅更高尚的题目上去。因为她受的教育并不比男人差多少。她也应当通晓文学,音乐,绘画,长于跳舞,善于辞令。——以上的规矩,参加谈话的太太们都以身作则,说到做到。她们的才智和优雅的趣味发挥得恰到好处;对于培姆菩热情的表现,听他关于无所不包的纯洁的爱发表一套柏拉图派的理论,她们鼓掌称善。那时意大利有些女子,如维多利亚·高龙那(维多利亚·科隆娜),凡罗尼卡·甘巴拉(韦罗妮卡·甘巴拉),谷斯当查·特·阿玛非(科斯坦扎·特·阿马尔菲),丢利阿·特·阿拉哥那(图利娅·特·阿拉戈纳),法拉拉(费拉尔)公爵夫人,都兼备卓越的才能和卓越的教育。卢佛美术馆有些当时人的肖像,例如身穿黑衣,脸色苍白而若有所思的威尼斯人;法朗契阿(弗朗奇亚)画的那么热烈而又那么沉着的青年;娇弱而头颈细长的"那不勒斯的耶纳";勃龙齐诺(布龙齐诺)画的《青年和雕像》:这些聪明与安静的脸,华丽而严肃的服装,也许使你们对那个社会的完美的修养,丰富的才能,微妙的机智,能够有一个概念。三百年以前,在运用思想,爱好典雅,讲究礼节方面,他们已经和我们一样,也许还超过我们。

# 第四章　次要形势（续）

现在我们要进一步辨别这种文化的另一特征，辨别第一流绘画的另一条件。在别的时代，精神方面的修养和文艺复兴时代的一样高雅，而绘画并没放出同样的光辉。例如我们这个时代，在十六世纪的学识之外，又积聚了三百年的经验与发见，学问的渊博与思想的丰富为从来所未有；可是我们不能说，在绘画方面现代欧洲和文艺复兴期的意大利产生同样优美的作品。所以仅仅指出拉斐尔时代的人文化完备，智力旺盛，并不足以解释一五〇〇年代的杰作；还应当确定这一种智力这一种文化属于何种性质；而在比较过十五世纪的意大利和十五世纪的欧洲以后，还得把当时的意大利和今日的欧洲作一比较。

让我们先看德国，毫无疑问那是现在欧洲最有学问的国家。那儿，人人识字，尤其在北部；年轻人都在大学里呆上五六年，不但有钱的或境况优裕的，而且差不多全部中等阶级，甚至下层阶级中也有少数人熬着长期的清苦和饥寒进大学。社会上极重学问，有时竟造成一种做作的风气，流于迂腐。许多青年目力很好，也戴着眼

镜，装出更有学问的神气。法国有些青年只想在俱乐部或咖啡馆露头角，一二十岁的德国人可不是这样，他念念不忘要对人类，世界，自然，超自然，还有许多别的东西，有一个总括的观念，想有一套包罗万象的哲学。对于高级的抽象的理论的爱好，专心，容易了解，没有一个国家的人及得上德国人。德国是一个创立形而上学和各种主义的国家。可是太多的玄想妨碍图画艺术。德国画家在油画上或壁画上竭力表现人道主义思想，或者宗教思想。他们把形式与色彩附属于思想；他们的作品是象征性的；他们在壁上画的是哲学课和历史课。你们倘使到慕尼黑去，就可发见那些最大的画家只是迷失在绘画中的哲学家，他们所擅长的是向理性说话而不是向眼睛说话，他们的工具应当是写字的笔而非画画的笔。

再看英国。那儿一个中等阶级的人年纪轻轻就进商店或者办公室，一天工作十小时，回家还得工作，花尽脑力体力，以求温饱。结过婚，生了不少孩子，还得做更多的工作；竞争尖锐，气候酷烈，生活方面的需要很多。便是绅士，富翁，贵族，闲暇的时间也不多；他忙忙碌碌，受着许多重要事务束缚。心思都花在政治上面：既要参加各种会议，委员会，俱乐部；又要读《时报》那样的报纸，每天早上都有厚厚的一本；还有数字，统计，一大堆沉闷的材料要你吞下，要你消化；除了这些，还有宗教事务，慈善财团，各种企业，公私事务的改进问题，银钱问题，权势问题，信仰问题，实际问题，道德问题；这都是精神生活的粮草。绘画和其他与感官有关的艺术都被放到次要地位，或者自动退后。大家想着更严重更迫切的事，没有时间关心艺术，即使留意，不过是为了趋时和面子；艺术成了一种古董，只供少数鉴赏家作为有趣的研究。固然

有些热心人士捐钱办美术馆，收买新奇的素描，设立学校，正像办传布福音，治疗癫痫，抚育孤儿的事业一样。但他们仍旧着眼于社会的福利：认为音乐可以移风易俗，减少星期日的酗酒；图画可以替纺织业和高等首饰业训练优秀的技工。谈不到欣赏的能力；他们对于美丽的形体与色彩的感觉，不是出于本能而是得之于教育；好比来自异域的橘子，花了大本钱勉强在暖室中培养出来，往往还是酸的或涩的。那儿的现代画家是头脑呆板，意境狭窄的匠人；画的干草，衣褶，灌木，都非常枯燥，繁琐，令人不快。因为长期身心劳累，精神集中，感觉和形象在他们身上失去平衡；他们对色彩的和谐变得麻木不仁，在画布上涂着整瓶的鹦鹉绿，树木像锌片或铁片，人体像牛血一样的红；除了描写表情和刻划性格的作品，他们的绘画都不堪入目；他们全国性的展览会在外国人眼中只是一堆生硬，粗暴，不调和的颜色，跟嘈杂刺耳的噪声没有分别。

有人会说我讲的是德国人和英国人，是严肃的清教徒，学者和企业家，在巴黎至少还有鉴别力，还有人讲究风趣。不错，巴黎是目前世界上最喜欢谈天和读书的城市，最喜欢鉴别艺术，体会各种不同的美；外国人觉得巴黎的生活最有趣，最有变化，最愉快。然而尽管法国的绘画胜过别国，连法国人自己也承认比不上文艺复兴期的意大利绘画。总之性质是不同的：法国的绘画表现另外一种精神，向另外一些精神说话；在法国画上，诗歌，历史，戏剧的成分远过于造型的成分。对于美丽的裸体，简单而美好的生活，法国绘画感受太薄弱；它在各方面用尽功夫要求表现远方与古代的真实的场面，真实的服饰，表现悲壮的情绪，风景的特殊面目。绘画变了文学的竞争者，和文学在同一园地中探索发掘，同样求助于不知餍

足的好奇心，考古的嗜好，对于紧张情绪的需要，精细而病态的感觉。绘画尽量把自己改头换面，迎合市民。而市民就苦于工作的疲劳，受着室内生活的拘囚，脑中装满着杂乱的观念，渴望新鲜的事物，历史的文献，强烈的刺激，田野的宁静。十五世纪与十九世纪之间发生一个极大的变化；人的脑子里所装的东西，所起的波动，变得异乎寻常的复杂。在巴黎，在法国，人都过分紧张。原因有两个。——先是生活昂贵。大批日用的东西变得不可或缺。便是生活朴素的单身汉也需要地毯，窗帘，靠椅；成了家，还得有几个摆满小玩艺儿的骨董架，一套所费不赀的漂亮设备和数不清的小东西，既然都要花钱去买而不能像十五世纪那样在大路上拦劫或没收得来，就得辛辛苦苦用工作去换取。所以大部分的生活是在勤劳艰苦中消磨的。——除此以外，还有向上爬的欲望。我们既然组成一个民主国家，一切职位都用会考的方法分派，可以凭毅力和才能去争取，人人心中便隐隐约约存着当部长或百万富翁的希望，使我们的心思，事情，忙乱，又加上一倍。

另一方面，我们现在共有一千六百万人口，不但为数很多，而且太多了。巴黎是出头的机会最多的城市，一切有才智，有野心，有毅力的人，都跑来你推我搡的挤在一起。京都成为全国人才与专家荟萃之处；他们把发明与研究互相交流，互相刺激；各种书报，戏剧，谈话，使他们感染到一种热病。在巴黎，人的头脑不是处于正常和健全状态，而是过分发热，过分消耗，过分兴奋；脑力活动的产品，不论绘画或文学，都表现出这些征象，有时对艺术有利，但损害艺术的时候居多。

十五世纪的意大利可不是这样。没有上百万的人挤在一个地

方，只有人口五万，十万，二十万的城邦；其中没有野心的竞争，好奇心的骚扰，精力的集中，过度的活动。一个城市是社会的精华所在，不像我们这儿是一大群普通人。并且当时对舒服的要求不大；人的身体还强壮，出门旅行都是骑马，很能适应露天生活。宏大的府第固然壮丽非凡，但现代的一个小布尔乔亚恐怕就不愿意住；室内又冷又不方便；椅子上雕着镀金的狮子头或跳舞的山神，都是第一流的艺术品，但坐上去其硬无比；现在一个最普通的公寓，一所大屋子里的门房，装着热气设备，就比雷翁十世和于勒二世的宫殿舒服得多。我们少不了的小小的享用，当时的人都不需要。他们的奢侈是在于美而不是在于安乐；他们心里想的是柱头和人像的高雅的布置，而非廉价买进一些小骨董，半榻和屏风。最后，高官厚爵与大众无缘，只能靠武功与君主的宠幸得到，只有几个出名的强盗，五六个高级的杀人犯，一些谄媚逢迎的清客才有分；剧烈的竞争，蚂蚁窝似的骚动，像我们这样作着长期不断的努力，个个人想超过别人的情形，在那个社会里是看不见的。

这种种都归结到一点，就是那时的人比现代的欧洲人和巴黎人精神更平衡。至少对绘画来说是更平衡。要绘画发达，土地不能荒芜，也不能耕耘过分。封建时代的欧洲是大块坚硬的泥土；今日却支离破碎了；从前，文明的犁还没有犁得充分；现在犁的沟槽太多了，数不清了。要单纯壮阔的形体从铁相和拉斐尔手中固定在画布上，必须他们周围的人脑子里自然而然产生出这一种形体；而要它们自然而然的产生，必须"形象"不受"观念"的阻抑和损害。

这句话极其重要，让我多解释一下。文明过度的特点是观念

越来越强，形象越来越弱。教育，谈话，思考，科学，不断发生作用，使原始的映象变形，分解，消失；代替映象的是赤裸裸的观念，分门别类的字儿，等于一种代数。日常的精神活动从此变为纯粹的推理。如果还能回到形象，那是花足了力气，经过剧烈的病态的抽搐，依靠一种混乱的危险的幻觉才能办到。——这便是我们今日的精神状态。我们不是自然而然成为画家的了。我们脑中装满混杂的观念，参差不一，越来越多，互相交错；所有的文化，本国的，外国的，过去的，现在的，像洪水般灌进我们的头脑，留下各式各种碎片。比如你在现代人面前说一个"树"字，他知道那不是狗，不是羊，不是一样家具；他把这个符号放进头脑，插入一个分隔清楚，贴着标签的格子里；这就是我们今天所谓的理解。我们看的书报和我们的知识在我们精神上堆满抽象的符号；我们凭着调度的习惯，以有规律的合乎逻辑的方式，在各个符号之间来来往往。至于五光十色的形体，我们不过瞥见一鳞半爪，而且还不能久留，在我们内心的幕上才映出一些模糊的轮廓，马上就消失了。如果能记住形体，有个明确的印象，那是全靠意志，靠长期的训练和反教育的力量。所谓反教育是把我们受的普通教育硬扭过来。这种可怕的努力不能不产生痛苦和骚乱。现代最善于用色彩的人，不论文学家或画家，都是耽于幻象的人，不是过于紧张，就是精神骚动。①——相

---

① 〔原注〕亨利·海涅，维克多·雨果，雪莱，济慈，伊丽沙白·勃朗宁（伊丽莎白·布朗宁），斯文朋（斯温伯恩），艾迪迦·坡（埃德加·爱伦·坡），巴尔扎克，特拉克洛阿，特冈，还有许多别的人，情形都是这样。我们这个时代有不少天资优异的艺术家，几乎都为了他们的教育与环境而感到痛苦。只有歌德一人保持精神平衡，但直要他那样的智慧，生活谨严，永远克制自己才能办到。

反，文艺复兴期的艺术家是千里眼。同样一个"树"字，头脑还健全而简单的人听了立刻会看到整棵的树：透明和摇曳的叶子形成一个大圆盖，黝黑的枝条衬托着蔚蓝的天空，皱痕累累的树身隆起一条条粗大的筋络，树根深深的埋在泥里抵抗狂风暴雨，所有这一切历历如在目前；他们的思想决不把事物简化为一个符号与数字，而是给他们一个完整与生动的景象。他们能毫无困难的保留形象，毫不费力的召回形象；他们会选择形象的要点，并不苦苦追求细节：他们欣赏他们心目中的美丽的形象，用不着那么紧张的把形象扯下来抛到外面去，像从身上揭掉一块活剥鲜跳的皮似的。他们画画，好比马的奔跑，鸟的飞翔，完全出于自然。那个时代，五光十色的形体是精神的天然语言，观众对着画布或壁画观赏形体的时候，早已在自己心中见过，一看就认得。画上的形象对观众不是陌生东西，不是画家用考古学的拼凑，意志的努力，学派的成法，人为的搬出来的。观众对色彩鲜明的形体太熟悉了，甚至带到私生活和公共典礼中去，围绕在自己身边，在画出来的图画旁边制造出活的图画来。

你们看看服装吧，差别有多大！我们穿的是长裤，外套，阴森森的黑衣服；他们身上却是盘金铺绣的宽大的长袍，丝绒或绸缎的短褂，花边做的衣领，刻花的剑和匕首，金绣，钻石，插着羽毛的小圆帽。所有这些华丽夺目的装饰，如今只有妇女才用，当时却用在缙绅贵族的衣服上。——再看那些光怪陆离的赛会，每个城市都有的入城典礼，马队游行：那是上至诸侯，下至平民，人人喜爱的娱乐。——<u>米兰公爵迦莱佐·斯福查</u>（斯福尔扎）一四七一年访问<u>佛罗棱萨</u>，带着五百武士，五百步兵，五十名穿绸着缎的当

差，二千个贵族和随从，五百对狗，无数的鹰；路费花到二十万金杜加。——圣·西施多（圣西斯托）红衣主教比哀德罗·利阿利奥，款待一次法拉拉公爵夫人，花了二万杜加；然后他游历意大利，随从的众多，场面的豪华，人家竟以为是他的哥哥教皇出巡。<sup>①</sup>——洛朗·特·梅提契在佛罗棱萨办一个化装大会，表演古罗马政治家加米叶的胜利。大批红衣主教都来参观。洛朗向教皇借一头巨象，因为象在别的地方，教皇送了三只豹来，还为了身份关系不能来参加盛会，表示遗憾。——吕克雷斯·菩尔查（卢克雷斯·博尔贾）进罗马的时候，带着两百个盛装的女官，骑着马，每人有一个绅士陪随。——贵族和诸侯们的威武的姿态，服装，排场，给人的印象好比一本正经的演员排着仪仗游行。从编年史和回忆录中可以看出，意大利人只想及时行乐，把人生变做一个盛会。他们觉得为别的事情操心是冤枉的；最要紧的是让精神，五官，尤其眼睛，得到享受，豪华的大规模的享受。的确，他们也没有别的事情要做；我们对政治与慈善事业的关切，他们根本不知道；他们没有国会，没有会议，没有报纸；出众的人或有权有势的人，没有什么议论纷纭的群众需要领导，不必考虑公众的意见，参加沉闷的辩论，提供统计的数字，为道德问题或社会问题打主意。意大利的统治者都是些小霸王，权力靠暴力夺取，也靠暴力保持。他们空闲的时间就叫人建筑，画画。富翁与贵族同霸主一样只想寻欢作乐，罗致美丽的情妇，雕像，图画，华丽的服装，安插一些间谍在霸主身边，打听有没有人告密，想杀害他们。

---

① 教皇西克施德四世（西克斯图斯）是利阿利奥的叔父，不是哥哥。

他们也不为宗教烦恼或操心；洛朗·特·梅提契，亚历山大六世，或路多维克·斯福查的朋友们，不想办什么传道团体去感化异教徒，筹募基金去教育群众，提倡道德；那时意大利人对宗教非但不热心，而且还差得远呢。马丁·路德满怀着信仰，诚惶诚恐的来到罗马，结果大为愤慨，回去说："意大利人目无神明达于极点；他们嘲笑纯正的宗教，挖苦我们基督徒，因为我们样样相信圣经……他们上教堂的时候有句话：我们去迁就一下群众的错误吧。——他们还说：倘若我们每件事情相信上帝，那就苦死了，不会有快乐的时候了。我们只要顾着体统，不应该样样相信。"——的确，群众的气质就是异教徒；而有教养的人是因为受了教育而不信神的。路德还深恶痛绝的说："意大利人不是作乐，就是迷信。平民害怕圣·安东尼和圣·赛巴斯蒂安远过于基督，因为那两位圣徒会叫人生疮。所以禁止小便的地方，墙上都画着圣·安东尼的像，手里拿着火枪。他们就是这样生活在极端迷信之中，不知道上帝的训诫，不信肉体的复活，灵魂的永生，只怕暂时的创伤。"——很多哲学家，或是暗地里，或是半公开的反对神的启示和灵魂的不灭。基督教的禁欲主义和苦行主义到处受人厌恶。诗人如阿里欧斯托，威尼斯的路多维契，波尔契（浦尔契），都在作品中猛烈攻击僧侣，用大胆的隐喻反对教义。波尔契写了一首诙谐诗，每章开头都放一句"和撒那"①和一段弥撒祭的经文。他解释灵魂怎样进入肉体，说好比把糖酱包在一块热腾腾的白面包里。灵魂到了另一世界又怎样呢？"有人以为能找到美味可口的小鸟，剥光了的莴雀，

---

① 和撒那是颂神的惊叹词，见《马太福音》第二十一章第九、第十等节。

软和的床铺,为了这缘故,他们才亦步亦趋的跟着修道士走。但是,亲爱的朋友,一朝进了黑暗的山谷,我们再也听不见'荣耀吾主'的歌声了。"

当时的道学家和传教师,如勃罗诺(布鲁诺)和萨佛那罗拉(萨伏那洛拉),对这种无神论和纵欲的生活大声呵斥。统治过佛罗棱萨三四年的萨佛那罗拉①对市民说:"你们的生活和猪一样,只知道睡觉,嚼舌,闲逛,纵酒,淫乐。"固然,传教师和道学家说话有心粗声大气要人听见,不免把话说得过分一些;但不论打多大折扣,总还留下些事实。从一般贵族的传记中,从法拉拉和米兰的公侯们或是无耻的或是精益求精的娱乐中,从梅提契一家在佛罗棱萨的讲究的享受或放肆的淫欲中,可以看出他们作乐的程度。梅提契家族是银行家出身,一部分靠武力,大部分靠才干,当了行政长官,独霸一方。他们养着一批诗人,学者,画家,雕塑家;叫人在爵府里画神话中打猎和爱情的故事;在图画方面,他们喜欢但罗和包拉伊乌罗的裸体,提倡风流逸乐,助长异教的巨潮。所以他们容忍画家们荒唐。你们都知道弗拉·菲列波·列比拐逃修女的故事,亲属出头控诉,梅提契一笑置之。另外一次,列比替梅提契家画画,因为一心在情妇身上,被人锁在屋内,逼他完工;他把床上的被单拧成索子,从窗口吊下去逃走。最后,高斯摩(科西莫)说:"把门打开;有才的人是天国的精华,不是做苦工的牲口;既不应该幽禁

---

① 萨佛那罗拉(Savonarola,1452—98)是多米尼克会修士,于一四九四至九八年间逐出梅提契,在佛罗棱萨建立半神权半民主的政体,失败后受火刑而死。——勃罗诺(Gio dano Bruno,1550—1600)为意大利哲学家,原为旧教徒,后改信加尔文主义,后又脱离。一六〇〇年被焚死。

他们，也不应该勉强他们。"——罗马的情形更糟：我不便叙述教皇亚历山大六世的行乐，那只能在他典礼官蒲卡尔特①的日记中看；关于帕利阿卑②和酒神的庆祝会，只有拉丁文好描写。雷翁十世原是一个趣味高雅的人物，爱好优美的拉丁文和措辞巧妙的短诗；但他并不因此而放弃逸乐，不图肉体的畅快。在他身边，培姆菩，摩尔查，阿雷蒂诺，巴巴罗，甘尔诺，许多诗人，音乐家，清客，过的生活都不足为训，写的诗往往还不止轻佻而已；红衣主教皮皮埃那为教皇上演的一出喜剧叫做《卡朗特拉》，如今就没有一家戏院敢上演。雷翁十世叫人把请客的菜做成猴子和乌鸦的模样。他养着一个小丑玛利阿诺修士，胃口惊人，"能一口吞一只白煮的或油炸的鸽子，据说他能吃四十个鸡子和二十只鸡"。雷翁十世爱狂欢，爱异想天开和滑稽突梯的玩艺儿；活泼的幻想和像动物那样的精力，在他身上和别人身上一样过剩；他最高兴穿着长靴，套着踢马刺，到契维大—凡契阿（奇维塔韦基亚）一带荒野的小山上去打野猪麋鹿；他举行的赛会也不比他的日常生活更合乎教士身份。后面我要引用一个亲眼目睹的证人，法拉拉公爵的秘书的描写。把雷翁十世的娱乐和我们的娱乐作一对比，可以看出规矩体统的力量在我们身上扩大了多少，强烈与放肆的本能减缩了多少，活泼的想象力如何屈服于纯粹的理智；也可以看出那个半异教的，完全肉感而画意极重的时代，精神生活不压倒肉体的时代，距离我们多么远。

---

① 蒲卡尔特（布尔克哈德）当过教廷的典礼官，晚年做到主教，遗有一四八四至一五〇六年间的日记，描写教廷情况极详。
② 帕利阿卑（普里阿普斯）是代表花园，葡萄与生殖的神，希腊晚期开始祀奉，罗马时代更奉之为生殖与性爱之神。

"星期日晚上我去看了喜剧表演。① 兰谷尼大人② 带我走进西波③府上的穿堂,看见教皇和一些年轻的红衣主教都在那里。他来回走着,让身份相当的人一个个进去;预订的额子满了,大家便走往演戏的场子。教皇站在门口,一声不出给人祝福;他喜欢让谁进去就让谁进去。厅上一边是舞台,一边是梯形的看台,上面放着御座。外界人士到齐之后,教皇登上御座,比地面高出五级;许多大使和红衣主教按级位坐在他周围。观众大约有两千,落坐完毕,台上在笛子声中落下一个布幔,画着修士玛利阿诺的像,④ 好几个魔鬼在两旁和他打趣;中间写着一行字:玛利阿诺修士的玩艺儿。然后奏起音乐。教皇戴着眼镜欣赏美丽的布景,那是拉斐尔的手笔;出路和远景画得很好看,博得许多人赞美,教皇也欣赏画得很美的天空。烛台刻成字母的形式,每个字母插着五个火把,拼成一句:雷翁十世,至高无上的教主。——教皇的钦使出台说一段开场白,把喜剧的题目《冒充仆人》挖苦一顿,教皇和观众听了大笑。我听说法国人对《冒充仆人》的题材有点骇怪。戏演得不错。每一幕完毕都有一段音乐做插曲,乐器有短笛,有风笛,有两只小喇叭,几架三弦提琴和六弦琴,还有一架声音变化特别多的风琴,就是我们

---

① 〔原注〕这段记载最早由约瑟·冈波利发表于《美术杂志》。
② 〔原注〕即红衣主教埃葛尔·兰谷尼。
③ 〔原注〕即红衣主教伊诺桑,他是法朗采斯契多·西波和玛特兰纳·梅提契的儿子,雷翁十世的外甥。
④ 〔原注〕修士玛利阿诺·番蒂是多米尼克会内没有圣职的执事,在勃拉曼德之后,赛巴斯蒂安·但尔·比翁波之前,当过教廷监印官。在雷翁十世的教廷中,他是最诙谐最有趣的人物之一,和巴巴罗,甘尔诺一流的人差不多,与艺术家来往密切,是他们的朋友兼保护人。

过世的爵爷〔指作者本邦的君主〕送给教皇的。由长笛伴奏的独唱很受欢迎；另外也有合唱，我认为不及其他的音乐节目。最后一次的插曲是摩尔舞，内容是关于高高纳三女妖的神话，表演很好，但还不如我在爵爷府上〔作者本邦〕看见的那么完美。节目至此为止。看客争先恐后的挤出去，我不幸给小凳绊了一下，差点儿把腿扭断。蓬台尔蒙德被一个西班牙人猛烈的撞了一撞，便拔出拳头揍他，这样我倒容易脱身了。我的腿的确很危险，但不幸之中还有点补偿，因为教皇给了我一个十足地道的祝福，态度非常亲切。

"那一日的白天是赛马：一队西班牙马由高尔南大人率领，服装是各式各样的摩尔式；另外一队的穿扮是西班牙式，用亚历山大里缎做料子，里子是闪光缎，紧身外面罩着披风；为首的是赛拉比卡，带着好几名当差。第二队一共有二十匹马；教皇给每个骑师四十五杜加，所以号衣很漂亮，警卫和吹号的也穿着同样颜色的绸衣服。他们在场上一对一的朝着宫门赛跑，教皇站在窗口观看。两队比赛完毕，赛拉比卡的一队向皇宫的另外一边退去，高尔南的一队向圣·比哀教堂（圣彼得教堂）退去。然后两队人拿着棍子上场，互相冲刺攻击，扭做一团，那景致煞是好看，而且没有危险。场上颇有些出色的骏马和西班牙种的小马。第二天是斗牛会；我以前说过，我和安东纳大爷在一起。结果死了三个人，伤了五匹马；其中死了两匹，一匹是赛拉比卡的西班牙神骏，它把主人摔在地上，形势非常危急，牛已经扑到他身上，要不是边上的人拿枪刺着畜牲，它一定不会放松塞拉比卡，要送他性命的。据说教皇嚷着：'可怜的赛拉比卡！'一迭连声的叹气。听说晚上还演了一个修士编的喜剧……因为效果不大好，教皇吩咐不要跳摩尔舞，而用被单

包着编剧的修士在空中甩来甩去，让他高高的摔下来，合扑在台上；教皇又叫人割断修士的吊袜带，扯下袜子；可是那修士把三四个马夫狠狠的咬了几口。最后逼修士上马，用手打他的屁股，不知打了多少下；人家告诉我，修士回去在臀部贴了许多火罐儿，躺在床上，病得不轻。据说这是教皇要警戒其余的修士，不敢再闹修士脾气。那一场摩尔舞使教皇大笑不置。——今天在宫门前面举行挑戒指比赛，①教皇从窗内观看；奖金的数目早已写好在盘中。然后是水牛赛跑：那些难看的畜牲忽而向前，忽而退后，煞是滑稽。要它们达到目的地，非很多时间不可；因为它们进一步，退四步，老是不容易达到终点。最后到的原来是领先的，所以还是这个骑师得了奖。他们一共十个人。我觉得那比赛真好玩。后来我到培姆菩家；又去晋见教皇，遇到巴依欧主教。大家谈的无非是化装大会和种种作乐的事。

"罗马，一五一八年三月八日夜四时。

"贵爵府门下的仆役，阿尔丰索·包吕索敬上。"②

教廷应该是意大利最严肃最庄重的宫廷，而狂欢节竟用这一类方式作乐；宫中也举行"裸体"赛跑，像古希腊的体育竞赛一样；也有帕利阿卑庆祝会，像古罗马帝国的圆场中举行的一样。——既然想象力都集中于刺激感官的场面，既然一个时代的文化以行乐为人生的目的，既然他们能完全摆脱政治上的操心，工业界的动荡，

---

① 这种游戏是骑在马上，以飞奔的速度用枪尖或剑尖挑取悬空挂着的戒指。
② 这一段文字是法拉拉邦派在教廷的使节向本邦的报告。

道德的顾虑，因而不像我们念念不忘于实际利益与抽象观念；那末一个艺术天赋优厚而修养广博的民族，能欣赏并创造那种表现形象的艺术而达于登峰造极之境，也就不足为奇。文艺复兴是一个绝无仅有的时期，介乎中世纪与现代之间，介乎文化幼稚与文化过度发展之间，介乎赤裸裸的本能世界和成熟的观念世界之间。人已经不是一个粗野的肉食兽的动物，只想活动筋骨了；但还没有成为书房和客厅里的纯粹的头脑，只会运用推理和语言。他兼有两种性质：有野蛮人的强烈与持久的幻想，也有文明人的尖锐而细致的好奇心。他像野蛮人一样用形象思索，像文明人一样懂得布置与配合。像野蛮人一样，他追求感官的快乐；像文明人一样，他要求比粗俗的快乐高一级的快乐。他胃口很旺，但讲究精致。他关心事物的外表，但要求完美。他固然欣赏大艺术家作品中的美丽的形体，但那些形体不过把装满在他脑子里的模糊的形象揭露出来，让他心中所蕴蓄的暧昧的本能得到满足。

# 第五章　次要形势（续）

现在需要知道，为什么这个卓越的图画才能以人体为主要题材；由于什么经验，什么习惯，哪一种热情，人会对肌肉感到兴趣；为什么在广大的艺术园地中，他们的眼睛偏偏注意健康，强壮，活泼的形体，为后代的人再也找不到，或者只能根据传统抄袭的形体。

为了解这些问题，我已经叙述过当时人的精神状态，现在要给你们指出当时人的性格属于哪一类。——所谓精神状态是指一个人的观念的种类，数量，性质。观念仿佛家具；头脑中的家具像宫殿中的家具一样不难更换。我们毋须惊动建筑物，尽可放进别的帷幔，别的酒架，别的铜器，别的地毯；同样，用不着接触心灵的内部结构，我们可以放进别的观念；只要换一个处境或者换一种教育就行。人的观念各各不同，看他是无知识的人还是文人，是平民还是贵族而定。——但人身上还有比观念更重要的东西，就是他的结构，也就是他的性格，换句话说是他天生的本能，基本的嗜好，感觉的幅度，精力的强弱，总之是他内部动力的大小和方向。为了使

你们看到意大利人心灵的深刻的结构，我要把产生这结构的时势，习惯，需要，揭露出来；你们看了结构的过程，比单知道结构的定义可以了解得更清楚。

那时意大利的第一个特点是没有稳定而长久的太平，没有严正的司法，不像我们有警察保护。那种极度恐慌的情绪，混乱与强暴的社会，我们不大容易想象，因为我们在安全的环境中生活太久了。我们有那么多的宪兵与警察，反而觉得他们给人麻烦多，好处少。街上一只狗碰断了腿，十来个人围拢一看，就有一个留着小胡子的人走过来叫道："诸位先生，集合是禁止的，散开散开。"我们觉得这种干涉未免过分，心里生气，可忘了就是这些留着小胡子的家伙，使最有钱的人和最弱小的人都能半夜里不带武器，太平无事的在僻静的街上单身行走。假定没有他们，或是在一个警察没有力量或不管事的地方，情形怎么样呢？例如澳洲和美洲的金矿区，大批淘金的人挤在那里，还不曾建立一个有组织的政府，只能过着朝不保夕的生活。倘若怕受攻击与侮辱，或者受到攻击与侮辱，唯一的办法是向对方一枪打去，对方也马上回敬，有时还有邻居参加。生命财产时时刻刻需要保护，四面八方都有强暴的突如其来的威胁。

一五〇〇年左右的意大利，情形与此相仿。在我国，规模庞大的政府四百年来日趋完善，认为它最低限度的义务不但要保护每个人的生命财产，还得保障每个人的休息与安全。当时的意大利根本不知道这种组织；国君是小霸王，政权普通都用暗杀和毒药夺来，至少也是用暴力与阴谋。他们唯一的心事当然是保持政权；人民的安全是不大管的。人只能想法自卫，自己动手报仇；倘使有个倔强

的债务人，或者路上碰到一个蛮横的家伙，或是认为某人对自己不利或者抱着敌意，就得把对方解决，愈早愈好。

例子多得很，只要翻翻当时的笔记，就知道私斗和亲自动手的习惯多么根深蒂固。

斯丹法诺·特·英番絮拉①在日记中写道："九月二十日，罗马城中大为骚乱，所有的商人都关上铺子。在田里或葡萄园中做活的人急急忙忙赶回家，不论本地人外乡人，都赶紧拿起武器来，因为传说教皇伊诺桑八世②确实是死了。"

这一下，十分脆弱的社会纲纪解体了；人又回到野蛮状态；个个人都想趁此机会摆脱仇家。便是平日，暴行虽则少一些，残酷的程度还是一样。高龙那和奥尔西尼③的私斗，竟蔓延到罗马城外。他们家里养着武装的打手，又召集庄园上的农夫，到仇家田地上去抢掠；即使休战，为时也极短，每家的首领一面披上锁子甲，一面派人报告教皇，说敌人先动手。

"便是罗马城内，白天和黑夜都有不少命案，没有人被谋杀的日子是难得的……九月三日，一个叫做萨尔华陶的攻击仇家贝尼阿卡杜多，虽然他们已经交了五百杜加保证金讲和。"

这是说他们两人都交了五百杜加，首先破坏休战的一方就要

---

① 英番絮拉（Stefano d'Infessura）是十五世纪意大利史学家，当过教皇的秘书，遗有一四七一——九四年间的日记。

② 原书是伊诺桑三世，显见是排字的错误。

③ 高龙那（科隆纳）和奥尔西尼（奥西尼）是罗马的两大家族，前者从十二世纪起，世系至今未绝；出过一个教皇，三个红衣主教，几个有名的佣兵队长。上文提到以才貌贤德著名的女子维多利亚·高龙那就是这一家的人。奥尔西尼从十一世纪起，世系亦历七百多年，出过五个教皇，三十多个红衣主教，几个佣兵队长。

损失这笔保证金。用这个方式保证诺言在当时极为普通；除此以外，无法维持公众的安宁。彻里尼在他的账簿上亲笔写着："今天，一五五六年十月二十六日，我贝凡纽多·彻里尼，出了监狱，跟仇家讲明休战一年。我们每人交了三百元保证金。"但金钱的担保并不能约束暴烈的性子和强悍的风俗。所以萨尔华陶仍旧去攻击贝尼阿卡杜多，"戳了两剑，对方受了重伤，终于死了"。

事情闹到这一步，藐视法官太甚，不能不引起他们干涉，群众也来参与，大致同今日加利福尼亚所实行的私刑相仿。在新设立的殖民地上，命案太多的时候，城里一些做买卖的和有身份有地位的人，带着热心的群众跑去逮捕凶犯，把他当场吊死。同样，"九月四日，教皇派他的侍从带着官吏和群众去拆毁萨尔华陶的屋子。他们拆了屋子，当天又把萨尔华陶的兄弟哲罗姆吊死"，大概因为没有抓到萨尔华陶本人。在群情汹涌，人人动手的场合，每个人都要受家属牵连。

诸如此类的例子可以举出四五十个。当时的人动武成了习惯，不仅平民，连一般地位很高或很有修养的人，也做出榜样来影响大众。琪契阿提尼（圭恰迪尼）①说，有一天，法国国王委派的米兰总督德利维斯，在菜市上亲手杀了几个屠夫，因为"他们那种人素来蛮横，竟敢抗缴不曾免除的捐税"。——现在你们看惯艺术家安分守己，晚上穿着黑衣服，打着白领带，斯斯文文出去交际。但在彻里尼的回忆录中，艺术家同闯江湖的军人一样好勇斗狠，动不动

---

① 意大利史学家琪契阿提尼（Francisco Guicciardini，1483—1540）写过一部《意大利史》，自一四九二年至一五三〇年止。

杀人。有一天，拉斐尔的一般学生决意要杀死罗梭，因为他嘴皮刻薄，说拉斐尔的坏话；罗梭只得离开罗马；一个人受到这种威胁，不能不赶快上路。那时只要一点儿极小的借口就可以杀人。彻里尼还讲到华萨利喜欢留长指甲，有一天和徒弟玛诺同睡，"把他的腿抓伤了，睡梦中以为给自己搔痒；玛诺为此非要杀华萨利不可"。这真是小题大做了。但那个时代的人脾气那么激烈，打架那么随便，一下子会眼睛发红，扑到你身上来。斗兽场中的牛总是先用角撞；当时的意大利人总是先动刀子。

所以罗马城内城外经常看到惨事；刑罚跟东方专制国家的差不多。教皇〔亚历山大六世〕的儿子，华朗蒂诺阿公爵（瓦伦蒂诺公爵），风雅俊美的赛查·菩尔查（塞萨尔·博尔哈）①，肖像至今挂在罗马的菩该塞画廊（博尔盖塞画廊）里；你们去数数他犯的命案罢，倘使数得清的话。他趣味高尚，是第一流的政治家，喜欢宴游行乐，欣赏风雅的谈话；细腰身穿着黑丝绒短褂，一双手非常好看，眼神安静，完全是大贵族的气派。但他令人畏惧，往往亲手杀人，不是用剑，就是用短刀。

蒲卡尔特在日记中说："第二个星期日，有人戴着面具在城关说侮辱华朗蒂诺阿公爵的话。公爵知道了，叫人抓来，割下他的手和半段舌头，再把舌头缚在小指头上。"大概算立个榜样。另外一次，像法国一七九九年代的烧脚党②，"公爵手下的人用绳子扣着两个老人和八个老婆子的胳膊，吊在空中；在此之前，先烧那些老人

---

① 华朗蒂诺阿公爵是赛查·菩尔查的封号。
② 烧脚党是法国大革命时代有名的土匪帮。

的脚,逼他们说出藏金所在,他们或是不知道或是不肯说,所以被活活吊死"。

又有一次,公爵叫人带一批死囚到爵府的院子里,他穿着极漂亮的衣服,当着许多上流人物,亲自用箭把他们射死。"他还在教皇〔他的父亲〕的衣裾底下杀死教皇的宠臣班多罗,血溅到教皇脸上。"他在自己家庭中也杀戮很多,他叫人把妹夫刺了几剑,教皇派人守着伤者,"可是公爵说:中午没有干掉,晚上再来收拾。果然有一天,八月十七,他闯进卧室;妹夫已经起床;他吩咐妻子和妹子出去,叫来三个凶手把妹夫勒死"。此外他还杀死同胞哥哥甘提亚公爵,叫人把尸首扔到台伯河里。经过官方几次调查,发见出事的时候河边上有个渔夫;问他为什么不报告罗马总督,他回答说:"用不着;因为夜里在同一地方丢入河里的尸首,他一生见过一百多,从来没有人过问。"

毫无疑问,享有特权的菩尔查家族对下毒与暗杀有特殊的嗜好,特殊的本领;但意大利别的小邦,统治阶级的男男女女也好杀成性,不愧和菩尔查家族生在同一时代。法安查(法恩扎)的霸主有些事情引起妻子的嫉妒;妻子藏了四个凶手在床下,等他睡觉的时候出来袭击;他猛烈抵抗,他妻子跳下床来,抓起床头的匕首从背后把丈夫杀死。她为此被驱逐出教;她的父亲托洛朗·特·梅提契说情,因为他在教皇前面极有势力,要求撤销教会的处分;辩解的理由有一条是他"要替女儿另找一个丈夫"。——刺死米兰公爵迦莱佐的三个青年,平时常读普卢塔克的《名人传》;其中一个在行刺时被杀,尸首给拿去喂猪;其余两个被分尸以前,说他们杀死公爵是因为"他不但污辱妇女,还宣扬她们的耻辱",因为"他不

但杀人，还用奇奇怪怪的毒刑"。——在罗马，雷翁十世差点儿被几个红衣主教谋害，他们买通教皇的外科医生，打算在替他包扎瘘管的当口把他毒死；结果主谋的班脱鲁契红衣主教被处死刑。再看统治里米尼邦的玛拉丹斯大（马拉泰斯塔）一家，或者法拉拉的埃斯德一家，凶杀与下毒同样成为门风。——佛罗稜萨好像是一个比较上轨道的城邦，领袖是梅提契家的子孙，聪明，豪爽，正派；可是佛罗稜萨的全武行同你们刚才听到的一样野蛮。巴齐（帕齐）一族因为权势都落在梅提契家，气愤不过，约同比萨的总主教谋杀梅提契家的两兄弟，于里安和洛朗；教皇西克施德四世也参与其事。他们决定在圣·雷巴拉大教堂（圣雷帕拉塔）的弥撒祭中动手，以祭献礼①为号。同党庞提尼用匕首杀了于里安；法朗采斯谷·特·巴齐（弗朗切斯科·德·帕齐）还发狂一般戳于里安的尸首，甚至伤了自己的大腿；接着他又杀了梅提契家的一个朋友。洛朗也受伤了，但他勇敢非凡，还来得及拔出剑来，把大氅卷在臂上当盾牌；所有的朋友都围在他身边，用剑或身体保护他退到法衣室。同时，巴齐家其他三十个党羽，由比萨总主教率领，已经攻进市政厅去占领政府。但总督上任的时候把所有的门做着机关，一关上，里面无法打开；因此那些党羽像进了耗子笼一样。民众拿着武器从各处赶到，捉住总主教，让他穿着庄严的法衣吊死在主谋法朗采斯谷·特·巴齐旁边；总主教狂怒之下，虽然快吊死了，还挨过身去拼命咬同党的肉。"巴齐家族和总主教家族大概各有二十

---

① 祭献礼是弥撒祭中间的一个仪式。——圣·雷巴拉大教堂就是佛罗稜萨著名的圣·玛丽亚·但尔·斐奥雷大教堂，又称"圆顶"（Duomo）。

人被剁成几块,爵府的窗上一共吊死六十个人。"一个名叫安特莱阿·特·卡斯大诺的画家,被找去画这个大规模吊死的场面,后来竟得了个绰号,叫做画吊死犯的安特莱阿。据说这个画家也是一个杀人犯,因为一个朋友偷了他画油画的秘诀,把朋友杀了。①

类似的情形在那时的历史上太多了,讲也讲不完;但我还要举出一桩来,因为其中的人物下面还要出现,而且讲的人是马基雅弗利:②"番尔摩(费尔莫)③的奥利凡雷多小时候父母双亡,由母舅乔凡尼·福利阿尼抚养长大。"后来他跟着几个哥哥学武艺。"因为天资聪明,身体强壮,人又勇敢,很快就成为部队中数一数二的人物。但他羞与普通人为伍,决意叫几个番尔摩人帮忙,夺取政权。他写信给舅舅,说离乡日久,想回来探望舅舅,看看本乡,同时看看他祖传的产业。还说他所以不辞劳苦想走一遭,无非是衣锦荣归之意,让本乡人看到他不是在外虚度光阴;他要带一百骑兵同来,都是他的朋友和仆从,希望舅舅叫地方上体体面面的接待他,那不但对他奥利凡雷多面上好看,而且也是从小抚养他的乔凡尼的光彩。乔凡尼照信上说的一一办到,叫番尔摩的市民热烈欢迎,还留他在自己家中住下……过了几天,奥利凡雷多把事情布置定当,便

---

① 关于卡斯大诺画吊死犯和杀朋友的故事,作者都根据华萨利的记载(《艺术家传》),这两件事已证明不确。安特莱阿·特·卡斯大诺以脾气暴戾著名,但他死于一四五七年,相传被他谋害的朋友陶米尼谷·佛尼齐阿诺到一四六一年才死。或许卡斯大诺杀的是另一陶米尼谷,而华萨利误会了。至于佛罗稜萨的巴齐事件,发生在一四七八年,卡斯大诺已经死了二十一年,但他一四三五年画过班罗齐与阿皮齐被吊死的画,他的外号大概是从这里来的。

② 以下记载见马基雅弗利著:《论霸主》第八章。

③ 番尔摩(Fermo)是意大利的一个古城,文艺复兴期的一个小邦。

举行一个隆重的宴会,把乔凡尼和当地的名流统统请去。席终他故意提到一些重大的事情,谈着教皇亚历山大父子的权势和他们的作为,忽然站起身来,说这样的题目应该换一个机密的地方去谈。他走进一间屋子,乔凡尼和其余的人都跟着。刚刚坐定,就有伏兵从屋子隐处跑出来,把乔凡尼和其余的人一齐杀死。随后奥利凡雷多骑马进城,到市政厅去袭击首席执政;居民吓得不敢不服从,由他组织政府,当了领袖。凡是心中不满而可能对他不利的人都被他杀了……不出一年,他声势浩大,所有的城邦都怕他。"

这一类的行动屡见不鲜;赛查·菩尔查一生的事迹都是这样,教廷收服罗马涅邦的经过无非是一连串的奸计和凶杀。——这是真正的封建社会,每个人都由着性子去攻击别人或是保护自己,把自己的野心,恶毒,仇恨,贯彻到底,既不怕政府干涉,也不怕法律制裁。

可是十五世纪的意大利和中世纪欧洲的极大分别,是在于意大利人有高度的文化。关于这个优美的文化,你们前面已经见过各种证据。一方面,态度已经很文雅,趣味已经很高尚,另一方面,性情脾气仍旧很凶暴:两者成为一个极奇怪的对比。那些人都是文人,鉴赏家,上流人物,礼貌周到,谈吐隽雅;同时又是武士,凶手,杀人犯;他们行动像野蛮人,推理像文明人,可以说是聪明的豺狼。——倘使豺狼能对它的同类作一番研究功夫,可能定出一部杀人犯专用的法典。意大利的情形正是如此。哲学家们把目睹的事实归纳为理论,结果竟相信,或者公开的说,要在这个世界上求生和成功,非凶恶不可。这些理论家中最深刻的一个是马基雅弗利〔一四六九——一五二七〕,他是个了不起的人物,还是正派的

爱国的人，有很高的天才，写了一部书叫做《论霸主》(《君主论》)，说明奸诈和凶杀是正当的，至少是许可的。说得更正确些，他既没有许可，也没有辩护；他无所谓义愤，把良心问题搁在一边；他只用学者和洞达人情世故的专家身份来分析，解释；他提供材料，加上按语；他给佛罗棱萨的执政们寄去许多报告，内容充实，确切，口气安详，好像讲一次成绩很好的外科手术。有一份报告的题目是：

> 记华朗蒂诺阿公爵杀死维丹罗佐·维丹利，番尔摩的奥利凡雷多，巴果罗大爷和葛拉维那·奥尔西尼公爵的方法。

"诸位大人，我叙述大部分西尼迦利亚事故的信件，既然尊处没有全数收到，我认为有详细重述的必要；诸位大人一定会感到兴趣，因为那件事在各方面看来都是少有的，值得纪念的。"

华朗蒂诺阿公爵〔即赛查·菩尔查〕被那几位诸侯打败了，无力报复。他讲和，许下不少愿，给他们一些好处，说尽好话，和他们结为同盟，最后想法叫他们建议为一件共同的事举行一次会谈。他们心中畏惧，拖延很久。他却指天誓日，把话说得非常动听，装做非常和善，忠诚，竭力迎合他们的希望和贪心，他们终于来了，当然还带着军队。公爵为了隆重招待，请他们到他西尼迦利亚的爵府中去。他们骑着马进去，公爵出来迎接，殷勤备至；但等到"他们一齐下马，跟着他进入一间密室，就被监禁起来。公爵立即上马，下令搜劫奥利凡雷多和奥尔西尼两家的随从。可是公爵的兵抢了奥利凡雷多的来人还嫌不够，在西尼迦利亚本地也开始掳掠；要不是公爵杀了许多人镇压，那些兵竟会把西尼迦利亚洗劫一空的"。

小家伙跟大人物一样是土匪行径；到处是暴力世界。

"到了晚上，骚乱平复，公爵认为是杀维丹罗佐和奥利凡雷多的时候了，吩咐带他们到一个地方去绞死。维丹罗佐请人转求教皇赦免他的全部罪恶。奥利凡雷多哭着把所有损害公爵的事推在维丹罗佐身上。巴果罗和葛拉维那公爵暂留性命，到一月十八，公爵知道教皇把佛罗棱萨的总主教，红衣主教奥尔西诺和圣达·克罗斯（圣克罗齐）的约各波一齐抓住的消息，才把他们在比埃佛古堡（皮耶韦古堡）如法炮制的绞死。"

这不过是一段叙述，马基雅弗利不以揭露事实为限，还在别的地方归纳出结论来。他仿效塞诺封（克塞诺丰）写《居鲁士》①的体裁，写了一部半真实半虚构的书，叫做《卡斯脱罗契奥·卡斯脱拉卡尼传记》，②把书中的主人翁作为模范霸主介绍给意大利人。卡斯脱罗契奥是两百年前一个孤儿出身，后来做了吕葛和比萨两地的君主，实力足以威胁佛罗棱萨。他做过"许多事，以性质与成就而论可以作为伟大的榜样……他给后世留下很好的印象，朋友们对他的惋惜，超过任何时代的人对君主的惋惜"。这位如此受人爱戴，值得永远景仰的英雄，做过下面那样一件高尚的事：

吕葛的包琪奥家族起来反抗卡斯脱罗契奥，包琪奥族中有一个"年纪很大而性情和平"的人叫做斯丹法诺，出来劝阻叛徒，答

---

① 古希腊哲学家兼史学家塞诺封，以波斯王居鲁士为题材，写过一部半历史半哲学性质的小说，叫做《居鲁士》(Cyrus)。

② 卡斯脱罗契奥是历史上实有的人物（1281—1328），出身于一个反对教皇派的家庭，一三〇〇年被迫出亡，在英、法各国当过佣兵，后来回到意大利，做了吕葛地方的霸主，其时正早于马基雅弗利二百年。

应由他调停。"叛徒便冒冒失失的放下武器，正如他们冒冒失失的起事一样。"卡斯脱罗契奥从外地回来，"斯丹法诺相信他会感谢自己，就去看他，不是为他自己求情，认为那是用不着的，而是为了族中的人，求卡斯脱罗契奥念他们年轻，看在历史悠久的友谊份上，看在他卡斯脱罗契奥受过包琪奥家好处份上，原谅他们。卡斯脱罗契奥的回答非常客气，要斯丹法诺放心，表示他因为乱事平静所感到的安慰，远过于乱事爆发所给他的烦恼。他要斯丹法诺叫包琪奥家的人一齐来，说他感谢上帝让他有机会表现他的宽宏大量。他们信了斯丹法诺和卡斯脱罗契奥的话，全部来了；而他们，连同斯丹法诺在内，统统被抓起来处死"。

马基雅弗利心目中的另外一个英雄便是赛查·菩尔查，当时最大的杀人犯，最阴险的权奸，他那一行中最厉害的角色。他看待和平好比休隆人和伊罗夸人看待战争，认为掩饰，作假，欺诈，埋伏，是一种权利，一种责任，一桩功业。他把这些手段应用在所有的人身上，连他的家属与亲信在内。有一天，为了要遏止关于他行为残酷的传说，叫人逮捕他派在罗马涅的总督，雷米罗·特·奥尔谷。奥尔谷替赛查立过大功，靠了他的力量，罗马涅全境才能安静无事。第二天，雷米罗·特·奥尔谷的身体在广场上切成两段，旁边放着一把血淋淋的刀子；罗马涅的居民看了又高兴又害怕。公爵叫人传话，说雷米罗在地方上太严厉，所以加以惩罚，表示赛查自己是保护庶民，执法如山的仁爱的君主。下面是马基雅弗利的结论：

"人人知道，一个君主能够守信，待人光明正大而不奸诈阴险，是值得赞美的。可是根据我们这个时代的经验，凡是成大事的君主

都不以信义为重，而是用奸诈的方法迷惑一般人的头脑，把那些始终守信的人消灭掉……谨慎的国君看到守信于己有害，或者许诺的动机已经不存在的时候，就不能够或不应该信守诺言。何况身为君主，永远不会缺少正当的理由掩盖他的失信。最要紧的是掩盖的巧妙，做一个高明的骗子和高明的作假的人。一般人头脑简单，只顾眼前的需要，所以骗子总能够找到受骗的人。"①

不消说，这一类的风俗，这一类的格言，对人的性格影响很大。——先是社会上没有法律没有警察，到处是杀人放火的暴行，残酷的报复，为了求自己生存而不能不教人害怕，时时刻刻需要行凶动武；在这种情形之下，人的性格锻炼得非常坚强，惯于当机立断，铤而走险；他一定要能当场杀人或者派人下手。

其次，人老是在极大的危险中过生活，充满惊慌和激昂的情绪，来不及把自己微妙的心情细细辨别；他没有那种好奇而冷静的批评精神。在他心中泛滥的情绪是强烈的，简单的，受威胁的不限于他一部分的声望或一部分的财产，而是他整个的生命以及家属的生命。他可以从天上直掉到地下，像雷米罗，包琪奥，葛拉维那，奥利凡雷多那样，一觉醒来已经在刽子手的刀下或绳索之下。生活惊险，意志紧张。那时人的精神要强得多，能够发挥全部作用。

我想把这些特性集中起来，让你们看到一个活生生的人物而非抽象的观念。历史上就有这样一个人，我们有他亲自写的回忆录，文笔非常朴素，所以特别发人深省；而且比一部论文更能表达当时人的感受，思想与生活方式，使你们觉得历历如在目前。暴烈的脾

---

① 见马基雅弗利著：《论霸主》第十八章。

气,冒险的生活,自发而卓越的天才,方面很多而很危险的才干,凡是促成意大利文艺复兴,一面为害社会一面产生艺术的要素,可以说被贝凡纽多·彻里尼概括尽了。

在他身上,首先引人注意的是强大的生命力,坚毅与勇敢的性格,敢作敢为的独创性,当机立断,孤注一掷的习惯,做事与受苦的极大的能耐;总之他的完整的气质有一股不可克服的力量。那竟是一头精壮的野兽,好勇斗狠,经得起打击,受过中世纪粗暴风俗的锻炼,不像我们因为承平日久,有警察保护而变得萎靡软弱。——贝凡纽多十六岁,他的弟弟彻契诺①十四岁。有一天彻契诺受了一个青年侮辱,约他决斗。双方到城门附近拔剑交锋;彻契诺打落了敌人的武器,刺伤了敌人,继续攻击;不料对方的家属赶来,有的拿剑,有的拿石头,一齐动手,于是彻契诺也受伤倒地。彻里尼〔贝凡纽多〕便冲过去拾起兄弟的剑抵住敌人,尽量躲着石头,寸步不离的守着兄弟;他差不多要被人杀死了,幸而有几个兵走过,佩服他勇敢,把他救了出来,他才背着兄弟回家。——像这一类顽强的表现,他不知有过多少。一二十次性命出入的危险都被他逃过,也是奇迹。他走在街上,走在野外的大路上,手里老是拿着剑或者火绳枪,或者匕首,以便对付仇家,散兵,强盗,以及各种敌人。他保卫自己,但攻击的时候更多。这些险事中最惊人的一桩是逃出圣·安日古堡(圣安热古堡);那是他犯了一件命案②

---

① 作者提到彻契诺的地方都误为乔凡尼;乔凡尼是贝凡纽多的父亲的名字。兹根据彻里尼《自传》改正。

② 彻里尼关入圣·安日古堡是为了侵占教皇珠宝的嫌疑,不是为命案,此系作者误记。

关进去的。他用被单拧成索子，从极高的墙上挂下来，遇到一个巡兵，巡兵看了彻里尼的满面杀气心中害怕，假装没有发觉。彻里尼用一根梁木爬上第二道围墙，用剩下的索子吊出去。这一回索子太短，他掉在地上，跌断小腿；胡乱包扎了一下，流着血爬到城门口；城门还没有开，他用匕首在底下掘地洞过去；一群狗冲过来，他杀了一只，遇到一个挑夫，求他背到他的朋友，一个外邦的大使家里。教皇答应赦免，彻里尼以为太平无事了；不料忽然又被抓去，关进臭秽不堪的地牢，一天只有两小时照到日光。刽子手进来预备动手，看他可怜，放过他那一天。从此以后，人家不过关着他，不再要他性命。可是地牢里到处出水，睡的草垫烂了，腿上的伤始终不收口。这样过了好几个月，强壮的体格居然撑持到底。他的身体和精神好像是云斑石花岗石做的，而我们的身体只是石灰和石膏做的。

但他的禀赋之厚同他的体力一样可观。再没有比这些新生的健全的心灵更灵活更饱满的了。他在家庭里就看到榜样。他的父亲是建筑师，素描很好，热爱音乐，能拉三弦提琴，能唱歌；能制造出色的木风琴，键盘琴，三弦提琴，六弦琴，竖琴，擅长刻象牙，造机器的手段很巧妙，在爵府的乐队中吹木笛；懂得一些拉丁文，也能作诗。那个时代的人全是多才多艺的。雷奥那多·达·芬奇，毕克·特·拉·米朗多拉，洛朗·特·梅提契，雷沃·巴蒂斯大·阿尔倍蒂（莱昂·巴普蒂斯塔·阿尔贝蒂）和一般卓越的天才，固然不用说；便是大大小小的生意人，修士，工匠，单单由于兴趣与习惯而精通的某些专业和娱乐，也比得上现代修养最高，禀性最聪明的人的水平。彻里尼便是其中之一。他不由自主的成为吹笛子和小喇叭的能手，因为他最讨厌这些练习，只是为了顺从父亲而勉强学

的。除此以外，他很早就是出色的素描家，金银工艺家，金银镂刻家，珐琅工艺家，雕塑家和浇铸家。同时他是工程师，能做兵器，造机械，筑城墙；在枪炮的操纵，瞄准，上弹药方面，都胜过内行。波旁王室的将领围攻罗马，他用大炮轰击，给围城的军队受到很大损失。他射击火绳枪的本领也很高明，曾经打中法国的统帅。他自造武器，自制火药，在两百步以内能用枪弹打鸟。他最会创新，在一切艺术一切工艺中都发见一些特殊的方法，作为他的秘诀，"得到所有的人赞美"。那是大发明的时代；一切都出于自生自发，没有一样事情墨守成规，人的想象力那么丰富，任何东西一经他们的手不可能不面目一新。

既然天赋如此优厚，如此多产，既然各种能力如此活跃，用得如此正确，既然人的活动如此持久而规模如此伟大，日常的心境当然是兴高采烈，精神饱满了。彻里尼在惊心动魄的事故以后出门旅行，他说他一路上"只是唱歌，欢笑"。精神振作得这样快，在意大利是常见的，尤其那个时代，人的心情还简单。彻里尼说："我的姊姊利贝拉大和我两人，为了我们的父亲，姊妹，她的丈夫，还有她死了的一个小儿子，悲伤了一阵，她就去准备晚饭。整个黄昏，我们再也不提死人，只谈各种开心快活的事，一顿饭吃得非常痛快。"他在罗马过着打架和袭击铺子的生活，受着暗杀和下毒的威胁，却照样酒食征逐，参加化装大会，或者发明一些滑稽的玩艺儿。他谈恋爱的方式极其放肆，极其露骨，毫无温柔和幽密的气息，正像同时代威尼斯和佛罗棱萨画上的裸体。你们还是读他的原作罢，内容太赤裸裸了，不便公开叙述；但也不过是赤裸裸而已，并没有低级趣味或异想天开的猥亵；人只想笑个痛快玩个痛快，这

是他天生的倾向，好比水顺着山坡流去一样；精神的健康，完整，年轻的感官的健康，动物式的充足的劲道，在作品与行动中发泄，也在肉欲中发泄。

这一类精神与肉体的结构，自会产生以上描写的那种活泼的幻想。这样的人看事物不像我们限于局部，借助于语言，而是包括全部，借助于形象。他的观念不像我们的观念经过支解，分类，固定为抽象的公式；而是整个儿涌现出来，色彩鲜明，生动活泼。我们是推理，他是观看。——所以他往往有幻觉。头脑那么充实，装满五光十色的形象，永远在沸腾，在兴风作浪。贝凡纽多像儿童一样相信某些事情，他的迷信跟无知识的平民没有分别。有个人叫做比哀利诺（皮耶利诺），说贝凡纽多和他家里人的坏话，怒气冲冲的嚷道："我说的要不是事实，就叫我的屋子坍在我头上！"几天以后，他的屋子果然倒坍，压断了他的腿。贝凡纽多认为是天报应，惩罚比哀利诺的说谎。他一本正经的讲起在罗马认识一个魔术师，一天晚上带他到斗兽场去，把药粉撒在炭火上，念着咒语，场中立刻站满魔鬼。显然那天他是有了幻觉。——在监牢里，他头脑老是骚扰不宁；因为全副精神集中在上帝身上，他才不曾为了伤口和恶劣的空气送命。他长时期和他的守护神谈话，希望看到太阳，不是在梦中见到就是实际见到，而有一天果然面前出现一个辉煌灿烂的太阳，中间走出基督，圣母，对他作着慈悲的手势；他把天堂和上帝的宫廷统统看到了。——这是意大利人常有的幻象。过了一辈子荒唐和激烈的生活，有时就在纵欲与犯罪的高潮上，人忽然变了。"法拉拉公爵得了重病，四十八小时不能小便，就向上帝求救，叫人把到期的薪水全部发放。"埃尔居尔·特·埃斯德通宵达旦痛饮

过后,带着手下一群法国乐师去唱圣诗;他在出卖二百八十个囚徒以前,把他们挖去一只眼睛或者割掉一只手,可是在复活节前的星期四亲自替穷人洗脚。教皇亚历山大〔六世〕听到儿子被杀[①]的消息,捶胸大哭,当着一大群红衣主教忏悔他的罪恶。那时想象力不是在寻欢作乐方面活动,而是在恐惧方面活动了;并且由于类似的作用,映在他们头脑里的宗教形象,和另一时间的肉欲的形象一样强烈。

头脑既这样骚乱,控制一切而令人盲目的形象又利用内部的激荡震撼全部身心,便产生一种为当时人所特有的行动。那是强悍的,无法抑制的行动,会突然不顾一切,冲向极端,冲向战斗,凶杀,流血。这一类的风暴和霹雳,贝凡纽多一生不知经历过多少。他和两个与他竞争的金银工艺家结了仇,他们糟蹋他的名誉:

"可是我从来不知道什么叫做害怕,不理会他们的威胁……我正在说话,他们的一个堂兄弟,琪拉多·迦斯公蒂,也许受着他们唆使,趁一只驴子驮着砖头在我们旁边走过的当口,把驴子狠命推在我身上,我痛得不得了,马上掉过身子,看见他在笑,便狠狠一拳打在他太阳穴上,他马上倒在地上不省人事。我对他的堂兄弟们说:对付你们这批无赖,就应该这样!他们仗人多,做出要向我扑过来的样子,我不由得心头火起,扯出小刀对他们喝道:你们店里出走一个,就得派人去请忏悔师,请医生是没用的了。这几句话吓得他们没有一个敢挪动一下来救他们的堂兄弟。"

---

[①] 上文提过,他的大儿子甘提亚公爵,被他第二个儿子赛查·菩尔查暗杀以后,丢入台伯河。

这一下，他被<u>佛罗稜萨</u>的司法机关"八人衙门"传去，罚了四斗面粉。

"我又气又恨，怒火中烧，像一条蝮蛇，决意拼着性命干一下……我等八位大人去吃饭。那时只剩我一个人，差役又不注意我，我就走出衙门赶回铺子，拿了匕首飞也似的跑去找敌人。他们正在吃饭。上回打架的祸首，年轻的<u>琪拉多</u>立刻向我扑来。我当胸一刀，从他的短褂，领围，衬衫中间直刺进去，但没有碰到皮肤，一点没有伤到他。当时我觉得匕首插进去那么容易，又听见衣服一层层裂开的声音，以为他受了重伤，他也吓得倒在地上。我嚷道：奸贼！我今天要把你们一齐杀死。屋子里的父母姊妹，以为最后审判到了，统统跪下讨饶。看他们不敢抵抗，<u>琪拉多</u>又倒在地上像死了一样，我觉得再碰他们也不体面，但余怒未息。当时我跳下楼梯。一到街上，他们家里别的人等着我，至少有十来个，有的拿着铁铲，有的拿着粗大的铁管，有的拿着槌子或铁砧，有的拿着棍棒。我像斗兽场上的牛一样直冲过去，一下子就撞翻四五个；我一路追赶倒下去的人，一面把匕首左右挥舞。"

他老是拳脚跟思想一起来的，像爆炸紧跟着火星一样。内心的骚动太强烈了，没有思考，恐惧和分辨是非曲直的余地；而头脑文明或性格冷静的人，就靠那些盘算和推敲，像一堆软绵绵的羽毛似的插在第一阵怒火和最后决定之间，起缓冲作用。一家乡村客店的主人因为不放心（那也不无理由），要<u>贝凡纽多</u>先付钱，再供食宿；于是<u>贝凡纽多</u>说："我一刻都睡不着，整夜盘算如何报复。我先想放火，又想杀死马房里的好马。这都不难办到，但我和同伴要脱身就不那么方便。"最后他用刀子划破客店里四张床，撕破床上的被

单。——另外一次,他在佛罗棱萨把他的雕像《班尔赛》浇铜,忽然发高烧。他为了浇铸几夜不睡,又在炉旁受高温熏炙,以致筋疲力尽,好像快死了。他的仆人跑来,嚷着说铜像浇不成功。"我就狂叫一声,连七重天上都听得见;我跳下床去,抓起衣服一边穿一边把女佣人,男佣人,所有过来搀扶我的人,一阵拳打足踢。"——又有一次他病着,医生禁止他喝水;女佣可怜他,给了他水。"后来人家告诉我,番利斯〔彻里尼金银工艺铺的合伙人〕知道了大吃一惊,几乎仰面朝天倒下去;他拿棍子把女佣大打一顿,叫着:嘿! 奸贼! 你想害他性命!"仆人动起手来也跟主人一样快,不但用棍子,还用刀剑。贝凡纽多关在圣·安日古堡的时期,他的徒弟阿斯卡尼奥遇到一个叫做米盖尔的人嘲笑他,说贝凡纽多死了。"阿斯卡尼奥回答说:他活着,你,你倒要死了! 他说着向米盖尔头上砍了两刀,第一刀把他砍在地上,第二刀向旁边一滑,削掉他右手的三个手指。"这一类的事情太多了,被贝凡纽多杀死或杀伤的有徒弟卢琪,妓女班德西莱亚,仇家庞贝依奥,还有一些客店老板,贵族,强盗,在法国,在意大利,到处都有。下面再举一件事,他描写心情的细节值得我们注意。

彻契诺的徒弟贝蒂诺·阿陶勃朗提①被人杀了。

"我弟弟〔彻契诺〕知道了,发疯似的大叫一声,十里以外都听得见;接着问乔凡尼,②'你知道是谁杀的?'——乔凡尼回答说

---

① 贝蒂诺·阿陶勃朗提是彻契诺部队中的青年士兵,跟彻契诺学武艺,作者误为贝凡纽多的徒弟。兹根据贝凡纽多·彻里尼的《自传》改正。
② 那时贝凡纽多在罗马一家金银工艺铺内工作,乔凡尼是铺主的大儿子。

是一个拿大刀的兵,平顶帽上插着一根羽毛。我弟弟走到前面,照乔凡尼说的记号认出凶手,一阵风似的冲进巡逻队,势头凶猛无比,谁也来不及阻拦;他一剑戳进仇家的肚子,随手拿剑柄一撩,把那人撩在地上。接着又攻击别的巡兵,凭他那股狠劲,单是一个人就能把他们全部吓退,要不是一个火绳枪手为了自卫一枪打中我弟弟的右膝盖。勇敢而可怜的弟弟跌倒了,巡逻队也急忙溜走,唯恐再有第二个同样凶猛的敌手赶到。"

可怜的年轻人给抬到彻里尼的住处;当时的外科医生没有什么知识,做的手术没有成功。他死了。于是彻里尼怒不可遏,各种念头在他脑子里翻腾。

"我唯一的消遣是把杀我兄弟的火绳枪兵偷偷觑视,好像是'我的情妇'一般。后来因为老是看到他,我变得神魂颠倒,吃不下,睡不着,情形愈来愈坏,我便决心摆脱这个烦恼,虽然行为不大体面也顾不得了。

"我拿着一把像打猎用的那种大刀轻轻巧巧走近去,想用刀背砍下他的脑袋,不料他很快的掉过头来,只砍着他左肩,打断了骨头。他站起身子,把手里的剑掉下了,同时他痛得发慌,拔脚就逃。我追了四步就追上,因为他拼命低着头,我一刀正砍在他头颈和颈窝之间,深深的陷了进去,我用尽气力也拔不出刀来。"

这一下,案子告到教皇前面。但贝凡纽多进宫之前特意做了几件极精致的金银饰物。"我一进去,教皇恶狠狠的瞪了我一眼,吓得我直打哆嗦;但他看了我的活儿,脸色慢慢开朗了。"另外一次,贝凡纽多犯了一桩更难饶恕的命案,被杀的人的朋友告诉教皇,教皇回答说:"你们应该知道,像彻里尼那样在他一门艺术里独一无二的人

物，不应该受法律约束，尤其是他，因为我知道他完全没有错。"——可见杀人的习惯在当时的意大利如何根深蒂固。堂堂一国之君，又是上帝的代理人，居然认为一个人自己动手报仇是挺自然的，对待杀人犯不是满不在乎，就是宽大为怀，不是偏袒，就是饶恕。

这一类的风俗和思想对绘画发生好几种后果。第一，人的肉体和肉体活动的时候所显示的各种肌肉各种姿态，现在我们已经不认识了，因为看不见了或不注意了；但当时的人非关心不可：不论地位多么高，为了自卫，必须会武艺，会用刀剑；因此身体在活动或搏斗的场合所表现的一切形态，一切姿势，都无形中印在人的脑子里，巴大萨·卡斯蒂里奥纳伯爵描写文雅的上流社会，曾经把有教养的人应当擅长的武艺，一桩一桩举出来。你们可以看到，当时的绅士所受的教育和所有的观念，不仅限于剑术教师的一套，还包括斗牛士，体育指导，骑师，侠客的本领：

"我要求我们的贵人骑术高明，不拘马鞍。意大利人出名会骑快马，尤其善于控制劣马，擅长马上马下的标枪比赛，所以我们的贵人在这方面应当在意大利人中称雄。

"至于比武，比守卫战，比跳栏，他应当抵得上最高明的法国人……舞棍，斗牛，掷标枪，应当在西班牙人中逞能……他也应当会跳会跑。另外一种高尚的游戏是网球，① 而马上跳跃的技术，我也认为不容轻视。"

这不是单纯的教训，不是谈话或书本中的空论，而是实际做到的；一般名流的生活习惯完全与此相符。被巴齐一党谋害的于里

---

① 叫做 Jeu de Paume，是现代网球的前身，也用到网与网拍。

安·特·梅提契，他的传记作者不但佩服他作诗和鉴赏的才能，还赞美他搏斗，骑马和马上比枪的技术。那个大暗杀家大策略家赛查·菩尔查，身手同他的头脑与意志一样狠。看他的画像，他是个漂亮人物；看他的历史，他是个外交家；但写他私生活的传记还指出他是个江湖上的好汉，正如在他的原籍西班牙常见的那种人。一个与他同时代的人说："他二十七岁，身体长得极美，他那个当教皇的父亲非常怕他。斗牛的时候，他在马上用长枪刺死六条牛，其中一条被他一枪就扎破脑袋。"

这样教育出来的人对于一切肉体锻炼都有经验，都有兴趣；他们有充分的准备能了解表现肉体的艺术，绘画与雕塑。一个伛偻的上半身，一条弯着的大腿，一条举起的手臂，一根凸出的筋，人体的一切姿势一切形态，会引起他们心中早已存在的形象。他们能够对四肢感到兴趣，天生会鉴别，而且是出于不知不觉的。

另一方面，社会上没有法律没有警察，人人过着战斗生活，经常有性命出入的危险，心中全是猛烈与单纯的情绪，所以容易在姿势与形体方面欣赏猛烈与单纯的气息。爱好的基础是同情，要一件有表情的东西使我们喜欢，必须那个表情符合我们的心境。

最后，由于同样的理由，感觉特别强烈；因为一切性命攸关的危险形成一股可怕的压力，使感受的机能受着抑制。而一个人越痛苦，越害怕，越难受，遇到发泄感情的机会就越高兴。心灵越是被强烈的不安和阴沉的念头缠绕不休，看到优美高雅的东西越快活。平日为了集中精力或为了作假而越紧张，越克制自己，一朝能尽情流露或松懈的时候越会得享受。担过严重的心事，做过恶梦以后，看见床头挂着一幅恬静而鲜艳的圣母，碗橱上摆着一个年富力强的

少年人的雕像，眼睛特别舒服。那时他不能自由自在，无拘无束的与人谈天，没有随时变化的题材让他痛快发泄；他只能默默无声的同形象与色彩交谈。正因为日常过着严肃的生活，受着许多威胁，不容易流露真情，所以从艺术方面得来的印象更生动更细腻。

让我们把这些特殊的性格集中起来，再从能够判断艺术的阶级中挑出两个人来考察一下，一个是现代的有钱而有教养的人，一个是一五〇〇年代的大贵族。——我们这个时代的人早上八点起床，披上便衣，喝过巧克力，走进书房，倘是个企业家就翻翻文件夹子，倘是个交际场中的人物就翻翻新出的图书。然后，精神上算是满足了，心中也没有什么烦恼，踏着软绵绵的地毯绕几个圈子，在装着暖气的漂亮屋子里吃过中饭，到大街上去散步，抽着雪茄，踱进俱乐部翻阅报刊，谈谈文学，政治，交易所的行市或者关于铁路[①]的消息。回家即使不坐车子而且是半夜一点钟，也知道大街上有的是警察，决不会遇到意外。他心里太太平平的睡下去，知道明天的日程还是一样。这便是现代的生活。这样的人见过什么人体呢？他去过冷水浴场，见过各种畸形的身体在浑浊的池沼里蠕动；他要好奇的话，或许一生还看过三四回江湖卖艺的表演；看得最清楚的裸体无非是歌剧院中穿短裤的演员。至于激烈的情绪，他受过什么刺激呢？或许失过面子，或许银钱方面有过烦恼：比如交易所投机蚀本，心中希望的位置没有到手，朋友们在交际场中说他不够风雅，妻子花钱太撒漫，儿子在外面胡闹等等。但是使他和一家老

---

[①] 作者讲课的时代，法国正在兴建铁路的高潮上，铁路股票的买卖为重要投机事业之一。

小遭到生命危险，可能把他脑袋送到刀架上或绞柱底下，可能送他进地牢，受折磨，熬毒刑的那种剧烈的痛苦，他没有经历过。他太平静了，给保护得太好了，精神分散在种种细巧而舒服的小刺激上面；除了难得遇到一回礼貌周到，有一定仪式的决斗以外，他完全不知道要去杀人或被杀时的心境。——再考察以上讲到的<u>奥利凡雷多</u>，<u>阿尔丰斯·特·埃斯特</u>，<u>赛查·菩尔查</u>，<u>洛朗·特·梅提契</u>一流的大贵族，或是他们的臣僚和一切当头目的人。文艺复兴期的一个贵族，一个绅士，第一桩要紧事儿是早上光着身子，一手拿刀，一手拿剑，跟剑术教师练功夫；这就是我们在版画中看到的。平时他干些什么呢？主要的娱乐又是什么呢？他参加马队游行，化装大会，入城典礼，扮演神话故事，比武，竞技，招待外邦的君主；骑在马上打扮得豪华富丽，炫耀他的花边，<u>丝绒短褂</u>，铺金盘绣的装饰；对自己的漂亮功架和威武的姿势得意非凡；他和同伴们就是这样为本邦的君主争光。白天出门，短褂之内多半穿着锁子甲；街头巷尾很可能有刀剑刺到他身上，非提防不可。便是在自己府上，他也并不安全；石砌的墙角，装着粗大铁栅的窗子，整个军事式的坚固的建筑，说明屋子应当像盔甲一般保护主人不受暗算。这样一个人，重门深锁的呆在家里，面对着一个名妓或少女的美丽的像，一个衣袂飘举或肌肉强壮的<u>赫刺克勒斯</u>或上帝，就比一个现代人更能领会他们的美和理想的肉体。他用不着受画室的教育，单凭自发的同情就能欣赏<u>弥盖朗琪罗</u>的英雄式的裸体与强壮的肌肉，<u>拉斐尔</u>的健康恬静，目光单纯的圣母，<u>陶那丹罗</u>铜像上的豪放与自然的生命力，<u>芬奇</u>画像上的别有风度，特别动人的姿势，<u>丁托雷托</u>与铁相笔下的健美的肉感，慓悍的动作，竞技家式的勇武与快乐。

# 第六章　次要形势（续）

　　介乎纯粹观念与纯粹形象之间的精神状态既有利于图画，坚强的性格与慓悍的风俗也帮助人认识并爱好美丽的肉体：这种千载一时的形势和民族天赋汇合起来，在意大利产生了第一流的完美的人体画。我们只要走到街上或者踏进画室，就可看到这种绘画是自然而然出现的。它不像我们这儿是学派的出品，批评家的专业，好事者的消遣，鉴赏家的癖好，花了大本钱用人工培养的植物，下足肥料仍不免枯萎憔悴，因为是外地来的种子，在只会产生科学，文学，工业，警察和礼服的土地与空气之中勉强保存。在当时的意大利，那是整体中的一个部分。各个城邦在市政厅和教堂里摆满人体的图画，但在这些作品周围还摆着无数活生生的图画，固然不是持久的，可是更豪华；所以画家的作品只是概括了社会上的活的图画。一般人对于绘画不是只在一二小时之内，在生活中一个孤立的场合欣赏，而是在整个生活中，在宗教仪式，全民庆祝，招待贵宾的盛会，大小事务与寻欢作乐中欣赏的。

实际的例子太多了，倒是不容易选择：行会，城邦，诸侯，主教，都在五花八门的游行赛会中争奇斗胜，乐此不疲。我只举一事为例；这样显赫的排场一年有好几次，街头和广场上该是怎么一幅景象，你们自己去想象吧。

"洛朗·特·梅提契是勃隆高纳俱乐部的领袖，他要赛会的场面超过钻石俱乐部，请佛罗棱萨的贵族兼学者约各波·那提（雅各布·纳尔迪）帮忙，设计六辆车子。①

"第一辆车由两条身披树叶的公牛曳引，代表〔神话中的〕萨丢尔纳（萨图尔内）和耶纽斯（雅努斯）时代。萨丢尔纳在车顶上拿着镰刀，耶纽斯拿着和平宫的钥匙。在两个神的脚下〔车身上〕，庞多尔摩画着被缚的愤怒之神〔战神〕和好几桩有关萨丢尔纳的故事。围着车子的十二个牧人穿着貂皮和鼬鼠皮，古式小靴，挂着面包袋，头上裹着树叶。牧人的马鞍是狮子，老虎，山猫的皮，兽皮上的爪子是镀金的；鞍带是用的金索子，脚镫的形状是羊头，马缰用银丝和树叶绞成。每个牧人后面另外跟着四个牧人，服装没有那么华丽，擎着松枝一般的火把。

"四条披戴华丽的公牛拖着第二辆车。镀金的牛角上挂着花圈和念珠。车上坐着罗马人的第二个王，纽玛·庞比吕斯（努马·庞皮留斯），周围放着宗教书籍，一切法器和祭神用具。后面六个教士骑着俊美的骡子；头上的披纱用常春藤的叶子和金银丝绣做装饰；仿古的法衣上吊着金穗子。教士有的拿着香烟袅袅的香炉，

---

① 那是一五一三年，梅提契家族庆祝教皇雷翁十世登极。雷翁十世就是梅提契家的人，洛朗的叔父。

有的捧着金瓶或诸如此类的东西。教士旁边还有下级祭司捧着古式烛台。

"第三辆车套着几匹极漂亮的骏马,车身上是庞多尔摩的画。上面坐着芒吕斯·托卡丢斯,他是第一次迦太基战争以后的执政,因为政治开明,罗马曾经兴旺过一个时期。十二个参议员骑在金绣披挂的马上开路,周围还有一大群禁卫,捧着斧钺和别的代表法律的标记。

"四条水牛扮做四头象,拖着第四辆凯撒大帝的车。庞多尔摩在车身上画着凯撒最显赫的功业。后面有十二名骑士,明晃晃的纹章用黄金装饰。每人拿着一根标枪,紧贴着大腿。他们的马夫擎着火把,火把上有战利品的标记。

"第五辆车驾的几匹马装着翅膀,形状像秃鹰,上面坐着奥古斯德大帝(奥古斯都大帝)。十二个桂冠诗人骑马后随;因为大帝的不朽的英名一部分也靠诗人的作品。每个诗人挂一条绶带,写着各人的名字。

"第六辆车也是庞多尔摩画的,驾着八匹鞍辔华丽的母牛,车上坐着图拉真皇帝。前面是十二个法学家骑着马,穿着长袍。许多书吏,誊录员,公证人,一手拿着火把,一手挟着簿籍。

"六辆车的后面又来一辆车,名叫'黄金时代的胜利'。车上除了庞多尔摩的画,还有庞提纳利塑的浮雕,其中四个人像代表四大美德〔公正,谨慎,节制,刚强〕。车上有一个巨大无比的黄金球,球上躺着一个尸首,穿着生锈的铁甲。尸体腋下钻出一个裸体镀金的孩子,代表铁器时代的告终与黄金时代的复活,这是雷翁十世做了教皇带来的福气。枯萎的桂枝长着绿叶也表示这个意思;但

也有人说是象征乌尔班公爵洛朗·特·梅提契。还得附带提一句，那个裸体的孩子镀过金不久就死了，他原是为了六块钱而当这个角色的。"①

孩子的死，可说是正戏之外的一出小戏，又可笑又悲惨的小戏。——上面那篇流水账虽然枯燥，仍然给我们看到当时爱美的风气。这种嗜好不限于贵族与富有的阶级，而为广大群众所共有；洛朗·特·梅提契办这些赛会，就是要在群众前面保持威望。还有别的庆祝会叫做"狂欢歌"或者叫"狂欢节凯旋式"，被洛朗扩大规模，加以变化。他也亲自参加，有时高声唱着自己作的诗，走在场面豪华的队伍之前。我们不能忘了洛朗·特·梅提契是最大的银行家，是提倡美术最热心的人，是城里第一个工业家，也是第一个行政长官。他一个人所兼的职务，包括我们的特·吕依纳公爵，特·罗斯柴尔德先生②，塞纳州州长，美术学院院长，碑铭学院院长，道德社会科学学院院长，法兰西学士会会长所担任的职务。这样一个人物在街上带领化装大会游行，不以为有损尊严。当时的趣味那么明确那么强烈，所以洛朗对游行赛会的热心非但不显得可笑，反而增加他的声誉。节日的夜晚，梅提契宫中走出三百骑士，

---

① 古代神话把人类的历史分做四个时期：一、黄金时期，是萨丢尔纳的朝代，人类天真，无邪，不用劳作而丰衣足食；二、白银时期，是邱比特的朝代，比上一期略逊；三、铜器时期，世上充满不义，掳掠，战争；四、铁器时期，自然界变得吝啬，人也越来越凶恶了。梅提契举办的赛会，把以上四大时期用古罗马历史上的五个朝代来表现。开头（第一辆车）是萨丢尔纳的黄金时代，最后是雷翁十世做了教皇而黄金时代重临世界（第七辆车）。

② 特·吕依纳公爵（1802—67）是法国考古学家，语言学家，艺术家。罗斯柴尔德（Rothschild）是十八世纪世代相传的国际财阀。

三百步行的人，擎着火把在佛罗棱萨街上游行，直到早上三四点钟。他们中间有十人，十二人，十五人的分部合唱；赛会中唱的短诗当时就刊印成书，一共有两大本。我只引一首洛朗自己作的诗，题目是《巴古斯和阿丽阿纳》。① 他对于美和道德的观点完全是异教式的。那个时代的风气的确是古代异教气息的复活，也是古代艺术和古代精神的复活。

"青春多美！——但消失得多快。——要行乐，趁今朝。——明日的事儿难分晓。

"看那巴古斯和阿丽阿纳，——他们俩多美，多么相亲相爱。——因为时间飞逝，令人失望，——他们在一起永远很快活。

"这般水仙和别的神仙，——眼前都欢乐无比。——但愿追求快乐的人个个称心如意。——明日的事儿难分晓。

"快活的小山羊神，——爱上水仙，——替她们筑的小窝不计其数，——在洞里，在林中；——如今受着巴古斯鼓励，——只管舞蹈，只管奔跳。——但愿追求快乐的人个个称心如意。——明日的事儿难分晓。

"诸位太太，诸位年轻的情人，——巴古斯万岁，爱神万岁！——大家来奏乐，跳舞，歌唱；——但愿你们心中燃起温柔的火焰；——忧愁和痛苦暂时都该退避一旁。——但愿追求快乐的人个个称心如意。——明日的事儿难分晓。

"青春多美！——但消失得多快。"

---

① 罗马神话中的酒神巴古斯（即希腊的代俄奈萨斯［狄奥尼索斯］）与克里特王迈诺斯（米诺斯）的女儿阿丽阿纳相恋。

除了这个合唱,还有许多别的,有纺金丝的女工唱的,有托钵修士唱的,有青年妇女唱的,有普通的修士唱的,有鞋匠唱的,有赶骡的唱的,有小贩唱的,有油商唱的,有蜜蜡工唱的。城邦内各种行会都参加庆祝。倘若现在的<u>歌剧院</u>,<u>喜歌剧院</u>,<u>夏德莱剧院</u>,<u>奥林匹克杂技剧院</u>,一连几天在街上游行,情形大概差不多;所不同的是,在<u>佛罗棱萨</u>并非一般跑龙套和出钱雇来的可怜虫临时穿上一套借来的服装充数,而是市民组成行列,自命不凡,得意洋洋的在街上行走,好比一个美丽的姑娘穿着全套漂亮服饰在人前卖弄。

要刺激人的才能尽量发挥,再没有比这种共同的观念,情感和嗜好更有效的了。我们已经注意到,要产生伟大的作品必须具备两个条件:——第一,自发的,独特的情感必须非常强烈,能毫无顾忌的表现出来,不用怕批判,也不需要受指导;第二,周围要有人同情,有近似的思想在外界时时刻刻帮助你,使你心中的一些渺茫的观念得到养料,受到鼓励,能孵化,成熟,繁殖。这个原则到处都能应用,不论是创办宗教社团还是建立军功,是文学创作还是世俗的娱乐。人的心灵好比一个干草扎成的火把,要发生作用,必须它本身先燃烧,而周围还得有别的火种也在燃烧。两者接触之下,火势才更旺,而突然增长的热度才能引起遍地的大火。例如新教中一些勇敢的小宗派离开<u>英国</u>去创立<u>美利坚合众国</u>;宗派的成员都敢于有深刻的思考,深刻的感受,深刻的信仰,独往独来,热情如沸,人人抱着固有的坚定的信念;一朝联合之后,他们渗透着同样的思想感情,受着同样的热情支持,把蛮荒的地域变为殖民地,建立文明的国家。

军队的情形也是一样。上一世纪末〔指大革命后〕，法国军队毫无组织，完全不懂作战的技术，军官几乎同士兵一样无知，对方却是欧洲各国的正规军。那时支持法国人，鼓动他们前进而终于获得胜利的因素，首先是内在的信念给了他们气魄和力量，每个士兵都自以为比敌人高出一等，相信他的使命是排除万难，把真理，理性，正义，灌输到各个民族中去；其次是热烈的友爱，相互的信任，共同的感情和抱负，使整个队伍，从将军到营长到小兵，都觉得是献身于同一事业，每人都像敢死队队员一样争先恐后，每人都了解情况，危险，迫切的需要，每人都准备改正错误。他们上下一致，万众一心，凭着自发的热情和相互的默契，胜过了莱茵彼岸用传统，会操，军棍和普鲁士的等级制度制造出来的完美的军事机构。

艺术与娱乐，同涉及利益与实际事务的情形并无分别。才智之士聚在一起才最有才智。要有艺术品出现，先要有艺术家，但也要有工场。而当时有的是工场，并且艺术家还组织行会。他们彼此联络，大团体中有自由结合的小团体，使会员之间的关系更密切。亲昵使他们接近，竞争给他们刺激。那时的工场是一个铺子，而不是像今日专为招揽订货而布置的陈列室。学生是徒弟，师父的生活与荣名都有他的一份；不是缴了学费就完事的业余爱好者。一个孩子在学校里读书识字，学会了一些拼法，十二三岁就去拜在画家，金银工艺家，建筑家，雕塑家门下。师父通常总是兼这几门的，年轻人在他手下学的不是艺术的一部分，而是全部艺术。他替师父工作，做些容易的活儿，画画背景，小装饰，不重要的人物；他参加师父的杰作，像对自己的作品一样关心。他成为师父

家里的儿子，仆役；人家把他叫做师父的小家伙。他和师父同桌吃饭，替他跑腿，睡在他卧室上面的阁楼上，受他打骂，给师母凿上几个栗包。①

拉斐罗·提·蒙德吕波说："我十二岁到十四岁在庞提纳利的铺子里住了两年，多半是师父工作，我拉风箱；有时我也画素描。有一天，师父替乌尔班公爵洛朗·特·梅提契做几对马嚼子上的金饰，叫我拿在火上熏烧。他在砧上打一块，我在火上另外烧一块。他半中间停下来和朋友低声谈话，没有发觉我已经把冷的一块拿走，换上热的；他用手去捡，烫了两个手指，痛得满铺子乱嚷乱跳；他要打我，我躲来躲去，不让他抓住。但临到吃饭的时候，我在师父柜台前面走过，被他揪住头发，结结实实打了几个嘴巴。"

这是搭伙的生活，和铜匠泥水匠一样，粗暴，率直，快活，亲热；师父出门，徒弟们跟着，在路上帮他打架动武，不让他受攻击，受毁谤。拉斐尔和彻里尼的学生用刀剑保卫师父铺子声誉的事，上面已经讲过。

师父们相互之间也一样的狎昵亲热，对艺术的发展很有作用，佛罗棱萨许多艺术团体中有一个叫做大锅会，会员的名额只有十二个；主要是安特莱·但尔·沙多，琪恩·法朗采斯谷·卢斯蒂契（吉安·弗朗切斯科·鲁斯蒂奇），亚里斯多德·特·圣迦罗，陶米尼谷·波利谷，法朗采斯谷·提·班莱葛里纳（弗朗切斯科·迪·佩莱格里诺），版画家洛贝大（罗贝特），音乐家陶米尼谷·巴彻利（多梅尼科·巴切利）。每个会员可以带三四个客人；每人要带一样

---

① 〔原注〕安特莱·但尔·沙多的妻子，吕克雷齐阿的栗包尤其出名。

别出心裁的菜，与别人重复就要罚款。你们可以看到，那些人在互相刺激之下幻想多么丰富，精神多么充沛，竟然把图画艺术带入饭局。有一次，琪恩·法朗采斯谷用一只硕大无朋的酒桶做饭桌，叫客人坐在里头。乐师在桶底下奏乐。桶中央伸出一株树，树枝上放着菜肴。法朗采斯谷做的菜是一个大肉包，"于里斯在包子里用开水煮他的父亲，使他返老还童"；[①] 两个人物都用白煮阉鸡装成，另外还有许多好吃的东西。安特莱·但尔·沙多带来一座八角神庙：底下是一列柱子；一大盆肉冻做成的地面上，仿照宝石镶嵌的款式划出许多小格；肥大的香肠做成像云斑石一样的柱子；巴尔末（帕尔梅森）的奶饼做柱头和础石；各式糖果做楣梁，杏仁饼干做骑楼。神庙中央是冷肉做的一张圣书桌，书桌上用细面条排成一本弥撒经，胡椒代表文字与音符；周围的唱诗童子是许多油炸画眉，张开着嘴；后面两只肥鸽代表低音歌手，六只莴雀代表高音歌手。陶米尼谷·波利谷用一只乳猪装成一个乡下女人，一边纺纱一边看守小鸡。斯比罗用大鹅装成一个铜匠。便是今日，我们仿佛还能听到他们滑稽古怪，哄堂大笑的声音。——另外一个团体叫做泥刀会，除了聚餐还有化装表演：有时扮地狱之王普吕东抢走帕罗赛比纳的故事，有时扮维纳斯女神与战神玛斯谈恋爱，有时扮马基雅弗利的喜剧《蔓陀萝华》，阿里欧斯托的《冒充仆人》，皮皮埃那的《卡朗特拉》。另外一次，因为会徽是泥刀，会长要会员穿着泥水匠服装，

---

[①]〔原注〕华萨利引用神话不大正确，把耶松的父亲埃松误为于里斯。〔丹纳这一段文字是引用华萨利著的《艺术家传》。但据希腊神话，耶松请其妻子用巫术使其父亲埃松长寿；故丹纳的更正仍不正确；应当说：华萨利把埃松的儿子耶松误为于里斯。〕

带着全套泥水匠工具出席,用肉类,面包,点心,糖,砌一所屋子。过剩的幻想在五花八门的吃喝中尽量发泄。心那么年轻,大人竟像儿童一样,把他喜欢的肉体的形式到处应用;他手舞足蹈,变了演员;又因为满脑子都是艺术的形象,所以以艺术为游戏。

小团体之外,还有更广大的社团联合所有的艺术家做一桩共同的事业。他们在饭桌上的快活,豪放,伙伴之间的亲热,自有一种淳朴的气息,诙谐的兴致,和工匠相仿;而他们也有像工匠那样的乡土观念,以他们"光荣的<u>佛罗棱萨派</u>"自豪。在他们看来,世界上只有<u>佛罗棱萨派</u>能教你素描。

<u>华萨利</u>说:"各种艺术中的高手,尤其绘画方面的,都集中在<u>佛罗棱萨</u>,因为这个城邦能给他们三种鼓励:——第一是有力的反复的批评,地方上的空气使人生来胸怀开朗,不满足庸庸碌碌的作品,不重作者的姓名,只问作品是否精美。——第二必须为了生活而工作,所以要经常拿出眼光和创新的能力,工作要谨慎,迅速,总之要能谋生,因为地方并不富庶,物价不像别处便宜。——和以上两点同样重要的第三点,是当地的风气使各行各业的人都渴望荣誉;不要说同本领低的人平等,便是和自己承认为行家的人并肩,心中也不服,因为归根结蒂,彼此都是一样的人,除了天性安分善良的以外,一般的艺术家由于野心和竞争心的强烈,都变得无情无义,动辄说人坏话。"——但一朝要为乡土增光,他们就同心协力,只想把事情做好;互相争胜的心又鼓励他们把事情做得更好。一五一五年,<u>雷翁十世</u>到他的本乡<u>佛罗棱萨</u>巡狩;当局召集所有的艺术家设计欢迎大典。城中造了十二座凯旋门,上面都是绘画和雕像;十二座凯旋门之间另外有各种建筑物,华表,圆柱,一组一组

的雕塑，像罗马城中的古迹。"在爵府广场上，安东尼奥·特·圣迦罗盖起一所八角神庙；庞提纳利在朗齐回廊的顶上塑了一个极大的像。在巴提阿修院（巴迪亚修院）和长官府之间，葛拉那契和亚理斯多德·特·圣迦罗造了一座凯旋门；在皮契利转角上，罗梭又造一座，上面有大量人物，布置很好。但最受称赏的是用木材仿造的圣·玛丽亚·但尔·斐奥雷大教堂的门面，由安特莱·但尔·沙多画上许多故事，用阴阳向背，明暗相间的方法，美丽无比。建筑家约各波·圣索维诺，按照教皇的父亲，故世的洛朗·特·梅迪契①的图样，用浮雕和塑像表现好几个小故事。约各波还在圣·玛丽亚·诺凡拉广场（圣玛丽亚·诺韦拉广场）上塑了一匹马，跟罗马的那一匹相仿，极其壮观。特拉·斯卡拉街上教皇的行宫，装饰品更是不计其数；艺术家们制作不少美丽的故事画与雕塑，摆满了半条街，大多数是庞提纳利起的稿子。"

这是人材济济，百花盛开的气象；一经合作，成就更其卓越。城邦竭力踵事增华；今天是全城参加的狂欢节或是欢迎公侯的大会；明天又轮到街坊，行会，教会，修道院等等举行赛会，终年不断。每个小团体受着热情鼓励，"精神比财力更充足"②，只想把各自的教堂，修院，大门，会场，比武的服装，旗帜，车马，以及圣·约翰③的徽号，装饰得越美越好，认为是面子攸关的大事。相

---

① 梅提契家历代有三个洛朗。雷翁十世的父亲史称"英俊的洛朗"（1448—92），就是巴齐族发动政变时没有被害的那一个。一五一五年欢迎雷翁十世的乌尔班公爵洛朗，则是雷翁十世的侄子，"英俊的洛朗"的孙子。

② 〔原注〕参看华萨利在安特莱·但尔·沙多传记中所提到的定画的情形。〔安特莱·但尔·沙多为佛罗棱萨的萨尔维德修院画了五幅画，只拿到十个杜加一幅。〕

③ 圣·约翰的节日是佛罗棱萨的一个大节，各行各业都扎着台阁在街上游行。

互之间的争奇斗胜，从来没有这样普遍这样热烈；产生绘画艺术的气候从来没有这样适宜；历史上从来没有这样一个时代，这样一个环境。各种形势的汇合可以说空前绝后：先是民族的想象力对节奏与形象特别敏感，一方面已经有了近代文化，一方面还保存封建时代的风俗，把刚强的本能与精细的思想结合在一起，惯于用生动的形体思索；其次，组成这个民族的许多自由的小团体，有一股自发的，声气相通的，有感染力的热情在各方面推动，使民族精神能充分发挥，创造出理想的模型；而在这个民族手里暂时复活的气魄雄伟的异教精神，也只有完美的人体能表现。——一切表现人体的艺术都依赖这些形势。第一流的绘画也依赖这些形势。形势不存在，那种绘画也不存在；形势解体，那种绘画也解体。形势一天没有完备，古典绘画一天不能产生。一朝形势改变，古典绘画立即败坏。古典绘画从成长到兴盛，到瓦解，到消灭，都一步一步的跟着形势走。到十四世纪末为止，在神学思想与基督教思想笼罩之下，绘画始终停留在象征与神秘的阶段。十五世纪中叶，在基督教精神与异教精神作长期斗争的时候，象征与神秘主义的画派继续存在，[①]而且十五世纪还有一个最纯洁的代表，由于孤独的修院生涯，圣洁的心灵不曾受到新兴的异教精神感染。[②] 从十五世纪初期开始，战争不像以前残酷，各个城邦逐渐安定，工业逐渐发展，财富与安全都有增加，古代文学与古代思想开始复兴：这些情形使凝视来世的眼

---

① 〔原注〕一四四四年，巴罗·斯比纳利和皮契还在制作乔多风味的画。
② 〔原注〕指贝多·安琪利谷。〔画家贝多·安琪利谷是多米尼克会的修士，原名乔凡尼·特·斐索莱，因奉教虔诚，品德高洁，时人称为贝多·安琪利谷，在意大利文是幸福与纯洁的人，他的真名反而不彰。〕

光重新转到现世,追求人间的幸福代替了对天堂的想望。同时,由于雕塑的榜样,透视学的发现,解剖学的研究,造型技术的进步,肖像画的应用,油画的发明,绘画关心到真实的血肉之体。到雷奥那多·达·芬奇和弥盖朗琪罗的时代,洛朗·特·梅提契和法朗采斯谷·但拉·罗凡尔(弗朗切斯科·德拉·罗韦雷)的时代〔十五世纪末〕,新文化成为定局,人的眼界扩大了,思想成熟了,在复兴古学之外又产生民族文学,从粗具规模的希腊精神进而为发展完全的异教精神;这时候,绘画才从正确的模仿过渡到美妙的创作。它在威尼斯比别处多延长半个世纪,因为威尼斯好比沙漠中的一片水草,在异族入侵的巨潮中仍不失为独立的城邦,在教皇前面保持宗教的宽容,在西班牙人前面保持爱国精神,在土耳其人前面保持尚武的风俗。后来,异族的侵略和与日俱增的苦难,把意志的活力消耗完了;君主政体,宗教迫害,学院派的迂腐,把天生的创造力加以正规化和削弱了;风俗习惯变为雅驯,精神上沾染了感伤情调;画家从天真的工匠一变而为彬彬有礼的绅士;铺子和学徒的制度被"画院"代替;艺术家不再自由放肆,诙谐滑稽,不再在泥刀会的饭局中一面游戏一面雕塑①,而变做一个机警的侍臣,自命不凡,处处讲礼法,守规矩,存着一肚子的虚荣,对教内教外的大人物逢迎诌媚:这时绘画便开始变质:在高雷琪奥手中显得软弱无

---

① 〔原注〕华萨利说:"像这一类的宴会与娱乐,当时不计其数,但现在这些团体消灭了。"〔华萨利的艺术家传记写于一五四二——五〇年间;故上文所说的"当时"应该是指泥刀会时期,大约在一五二〇年前后;他所谓"现在"应该是指他写书的时期。〕——为对照起见,可参看琪特(主多),朗弗朗,卡拉希诸人的传记。路多维克·卡拉希第一个要人家不称他"师父"或"先生"而称为"大人"。

力，在弥盖朗琪罗的后继者手中失去热情。——环境与艺术既然这样从头至尾完全相符，可见伟大的艺术和它的环境同时出现，决非偶然的巧合，而的确是环境的酝酿，发展，成熟，腐化，瓦解，通过人事的扰攘动荡，通过个人的独创与无法逆料的表现，决定艺术的酝酿，发展，成熟，腐化，瓦解。环境把艺术带来或带走，有如温度下降的程度决定露水的有无，有如阳光强弱的程度决定植物的青翠或憔悴。与意大利文艺复兴期类似的风俗，而且是在那一类中更完美的风俗，在古希腊好战的小邦中，在庄严的体育场上，曾经产生一种类似而更完美的艺术。也是与意大利文艺复兴期类似的风俗，但在那一类中没有那么完美的风俗，以后在西班牙，法兰德斯，甚至在法国，也产生一种类似的艺术，虽则民族素质的不同使艺术有所变质，或者发生偏向。因此我们可以肯定的说，要同样的艺术在世界上重新出现，除非时代的潮流再来建立一个同样的环境。

# 第三编 尼德兰的绘画

# 第一章　永久原因

过去三年，我给你们分析意大利绘画史；今年我要向你们介绍尼德兰①绘画史。一方面是拉丁民族或拉丁化的民族，意大利人，法国人，西班牙人和葡萄牙人；另一方面是日耳曼民族，比国人，荷兰人，德国人，丹麦人，瑞典人，挪威人，英国人，苏格兰人，美国人：这两组民族曾经是，现在仍然是缔造近代文明的主要工人。在拉丁民族中，一致公认的最优秀的艺术家是意大利人；在日耳曼民族中是法兰德斯人②和荷兰人。所以研究拉丁族和日耳曼族的艺术史，就是在两个最伟大和最相反的代表身上研究近代艺术史。

一件范围如此广阔，面目如此众多的出品，前后约历四百年之久的绘画，产生大量杰作而在所有的作品上印着一个共同特征的艺术，是整个民族的出品；所以与民族的生活相连，生根在民族性

---

① 参看本书33页注①。
② 参看本书31页注①。

里面。这一片茂盛的花，按照植物的本性和后天的结构，经过树液的长期与深刻的酝酿，才开放出来。根据我们的方法，我们先要研究这一段内部的，成为先决条件的历史，以便说明外部的终极的历史。我先要给你们分析种子，就是分析种族及其基本性格，不受时间影响，在一切形势一切气候中始终存在的特征；然后研究植物，就是研究那个民族本身及其特性，这些特性是由历史与环境加以扩张或限制，至少加以影响和改变的；最后再研究花朵，就是说艺术，尤其是绘画，那是以上各项因素发展的结果。

## 一

　　住在尼德兰的人大多数属于五世纪时侵入罗马帝国的种族，那时他们第一次要求在拉丁族旁边有个立足之地。在某些地区，如高卢，西班牙，意大利，他们不过带来一些领袖和一部分人口。在别的地区，如英吉利和尼德兰，他们把土著赶走，消灭，取而代之；直到现在，住在这块土地上的人还保持纯粹的或差不多纯粹的血统。整个中世纪，尼德兰称为下日耳曼。比利时和荷兰的语言是德语中的方言，通行于尼德兰地区的土语；只有华龙区（瓦隆区）的人才讲一种变质的法国话。

　　我们先考察一下整个日耳曼族的共同点以及日耳曼族与拉丁族的区别。——在外貌方面，他们的肉更白更软；眼睛通常是蓝的，往往像意大利法安查陶器上的那种蓝，或者是淡蓝，越往北，颜色越淡，荷兰人的眼睛有时竟黯淡无光；头发是淡黄的亚

麻颜色，小孩子的头发几乎是白的；古代的罗马人已经看了惊奇，说日耳曼的儿童长着老年人的头发。皮肤是可爱的粉红色，在年轻姑娘身上色调特别细腻，青年男子的皮色较深，带点儿朱红，有时上了年纪的人也这样；但劳苦的壮年人皮肤苍白，像白萝卜，在荷兰是乳饼颜色，甚至像腐败的乳饼。身材以高大的居多，但长得粗糙，各个部分仿佛草草塑成或是随手乱堆的，笨重而没有风度。同样，脸上的线条也乱七八糟，尤其是荷兰人，满面的肉疙瘩，颧骨与牙床骨很凸出。反正谈不到雕塑上的那种高雅和细腻的美。都鲁士（图卢兹）和波尔多一带有的是漂亮脸蛋，罗马和佛罗棱萨的乡下也很多仪貌堂堂的人；在尼德兰却难得看到这一类五官端整的长相，而多半是粗野的线条，杂凑的形体与色调，虚肿的肉，赛过天然的漫画。倘把真人的脸当做艺术品看待，那末不规则而疲弱的笔力说明艺术家用的是笨重而古怪的手法。

身体的机能和基本需要也比拉丁人的粗鲁；行动和精神似乎完全受物质和肉体控制。他们非常好吃，近于专吃生肉的野兽。你们不妨把英国人与荷兰人的胃口，同法国人与意大利人的胃口作个比较；到过那地方的人都该记得那边客饭的菜多么丰富，伦敦，鹿特丹或盎凡尔斯（安特卫普）的一个居民，一天好几次，若无其事的吞下不知多少食物，尤其是肉类。英国小说老是提到吃饭，最多情的女主角到第三卷末了已经喝过无数杯的茶，吃过无数块的牛油面包，夹肉面包和鸡鸭家禽。气候对这一点大有关系；拉丁民族的乡下人只要一碗汤，或者一块涂蒜泥的面包，或者半盘面条；在北方的浓雾之下，这么一点儿食物是不够的。——由于同样的原因，日

耳曼人喜欢烈性饮料。塔西德（塔西佗）[①]已经注意到这一点；以后我常常要引用一个十六世纪时亲眼目睹的证人，路多维谷·琪契阿提尼（卢多维科·圭恰迪尼）的记载，他提起比利时人和荷兰人时说："几乎所有的人都有酗酒的倾向，他们嗜酒若命，不仅晚上，有时连白天也狂饮无度。"现在美洲，欧洲，在大多数日耳曼族的国家，纵酒是普遍的恶习；自杀和精神病一半都由纵酒促成。即使安分守己的人，中等阶级的人，喝酒的嗜好也很强。在德国和英国，一个有教养的人饭后带些醉意并不有失体统；每隔一些时候还会大醉一次呢；相反，那在我国是一个污点，在意大利是可耻的；而在上一世纪的西班牙，被人称为醉鬼是莫大的侮辱，决斗还不足以洗雪，非把对方杀死不可。在日耳曼人的乡土可绝对没有这样的事。那边酒店林立，顾客盈门，无数的零售商出卖各种啤酒和烈性饮料，可见群众的嗜好。阿姆斯特丹有的是小铺子，摆着湛亮的酒桶，只看见人们把白的，黄的，绿的，棕色的酒精一杯接一杯的灌下去，酒里往往还加生姜和胡椒，增加刺激。晚上九点，布鲁塞尔随便哪一家酒店，在棕色的木桌子周围转来转去的尽是卖蟹，卖咸面包，卖煮熟鸡子的小贩；顾客安安静静坐着，各管各的，有时成双作对，多半一声不出，抽着烟，吃着东西，大口大口的喝着啤酒，不时还夹一盅烈酒。在营养丰富的食物和大量的饮料把人身上的组织更新的时候，在肠胃满足而浑身也跟着舒畅的时候，他们不声不响的体味暖烘烘的感觉和饱食的乐趣：那个境界你们也不难领会。

---

[①] 拉丁史家塔西德（Tacite，55—120），著作中就有一部《日耳曼人的风俗》。

他们的外表还有一个特点引起南方人的不快，就是感觉和动作的迟钝笨重。一个都鲁士人①在阿姆斯特丹做雨伞生意，一听见我讲法文，几乎扑到我怀里来，硬要我听了他半个钟点的诉苦。一个像他那样性情急躁的人，跟本地人来往简直是受罪；他说："他们又僵又冷，既不会激动，也没有感情，老是半死不活，阴阳怪气，真正是木头，先生，真正是木头！"的确，他的唠叨和尽情流露的脾气跟当地的人正好处于极端。你跟他们说话，仿佛他们不能立刻就懂，或者他们表情的机器要等些时候才会开动；你常常会遇到一个美术馆的门房，一个本地的仆役，要呆上一会儿才开口回答。——在咖啡馆里，在火车上，大家都沉着脸，不动声色，叫人看了奇怪；他们不像我们需要活动，说话；他们可以几小时的呆在那里，跟他们的思想或烟斗做伴。阿姆斯特丹的太太们，在晚会上装扮得赛过百宝箱，坐在椅子里一动不动，活脱是个雕像。比国，德国，英国的乡下人的脸，在我们看来是毫无生气，毫无精神的，或者是麻痹的。一个朋友从柏林回来，对我说："这些人的眼睛都没有表情。"便是年轻的姑娘也有一种幼稚而懵懵懂懂的神气；我好几次从铺子的橱窗里望进去，看一个少女低着她那张粉红的，平静的，老实的脸做衣服，活像中世纪的圣母。法国南部和意大利的情形恰好相反，女工挤眉弄眼，即使身边没有人，好像跟椅子也会说话；南方人一有思想，马上就有手势。在日耳曼人身上，感觉与表情之间的交通似乎受着阻塞；心思的细巧，情绪的曲折，动作的轻灵，好像都是不可能的。南方人就抱怨北方人的笨拙和迟

---

① 都鲁士是法国南方的城市，都鲁士人与马赛人大半性情急躁，容易冲动。

钝；在大革命与帝政时期的战争中，所有的法国人不约而同有这样的看法。——衣着和走路的姿态，在这方面是最好的标记，尤其用中等阶级和中下阶级做例子的时候。你们不妨拿罗马，蒲洛涅，都鲁士，巴黎的女工，同你们星期天在伦敦哈姆普吞广场（汉普顿广场）上看见的女人比较一下：那些机器人似的大娃娃，身体僵硬，衣服穿得鼓鼓囊囊，只会炫耀她们紫色的披肩，刺眼的绸衣衫，金色的腰带，卖弄那一套俗不可耐的奢华气派。我还记得两个节日，一个在阿姆斯特丹，佛里士兰省（弗里斯兰省）里有钱的乡下女人都赶来了，头上套一顶小帽，小帽四周烫成许多管子形的皱裥，上面再颤危危的戴一顶蚌壳形的大帽子，脑门上贴着一件三角形的金首饰，鬓角上贴着金片和螺旋形的金箔，中间嵌一张惨白的五官不整的脸，另外一次是在德国的弗拉埃堡（弗里堡），乡村妇女都眼睛茫茫然的站在那里，一双脚扎实得很，身上穿着本乡的服装：黑的，红的，绿的，紫的裙子，褶裥笔直，像哥德式雕像上的一样，上身的衣衫前后都鼓得很高，加衬的羊腿袖其大无比，腰带差不多束到胳肢窝，没有光彩的黄头发直僵僵的卷向脑后，挽的髻套在一顶极小的金银铺绣的帽子里，上面再戴一顶橘黄的男人帽；在这种奇形怪状的装束下面，身体像用镰刀削成，给人的印象赛过一根漆得花花绿绿的柱子。——总之，人类在这个种族身上比在拉丁族身上发展得慢而粗糙。意大利人和法国南方人，生活非常简单，头脑非常敏捷，自然而然的能说会道，会用手势表达思想，趣味高雅，懂得什么叫做优美大方，像十二世纪的普罗望斯人（普罗旺斯人）和十四世纪的佛罗棱萨人，轻而易举的一下子就有了修养和文化。拿日耳曼族和他们相比，我们几乎要认为日耳曼族比较低级了。

可是我们不能以第一个印象为准；那只显出事情的一面，和这一面相连的还有另外一面，正如阴影旁边必有光明。拉丁民族天生的早熟和细腻带来许多不良的后果：第一他们要求舒服；他们对于幸福十分苛求；他们要数量多，变化多，不是强烈就是精致的娱乐，要有谈话给他们消遣，要有礼貌使他们心里暖和，要满足虚荣，要有肉感的爱情，要新鲜的意想不到的享受，形式与语言要和谐，对称；他们很容易变为修辞学家，附庸风雅的鉴赏家，享乐主义者，肉欲主义者，好色之徒，风流人物，交际家。由于这些恶习，他们的文明逐渐腐化，以至于灭亡；古希腊和古罗马衰微的时代，十二世纪的普罗望斯，十六世纪的意大利，十七世纪的西班牙，十八世纪的法兰西，就是这种情形。他们的气质很快的变得文雅，但也很快的走上过于精致的路。他们要求微妙的刺激，不满足平淡的感觉，好比吃惯了橘子，把红萝卜和其他的蔬菜扔得老远；但日常生活是由红萝卜白萝卜和其他清淡的蔬菜组成的。意大利一位贵族太太吃着美味的冰淇淋，说道："可惜不是桃子！"法国一位王爷提起一个狡猾的外交家，说："看他这样坏，谁能不喜欢他呢？"——另一方面，他们的感觉太敏锐，行动太迅速，往往趁一时之兴；遇到刺激，兴奋太快太厉害，甚至忘了责任和理性，甚至在意大利和西班牙随便动刀子，在法国随便放枪；因为这缘故，他们不大能等待，服从，守规矩。可是要事业成功，就得耐着性子，不怕厌烦，把事情拆散，重做，来了一遍再来一遍，永远继续下去，不让一时的怒火或幻想的冲动使日常的努力中断，或者改变方向。总而言之，把他们的性情气质和人生的过程相比，那末人生的一切对他们太机械，太严酷，太单调；而对人生的过程来说，他们

太激烈，太细巧，锋芒太露。每隔几个世纪，他们的文化总显出这个不调和的现象；他们向外界要求太多，而因为处理不当，连本来能得到的东西也得不到了。

现在让我们把拉丁族的优美的天赋，连同那些不良的倾向一齐取消；再让我们设想一下，迟缓笨重的日耳曼人有的是健全的头脑，完美的理智，他的后果又怎么样呢？日耳曼人感觉不大敏锐，所以更安静更慎重。对快感的要求不强，所以能做厌烦的事而不觉得厌烦。感官比较粗糙，所以喜欢内容过于形式，喜欢实际过于外表的装潢。反应比较迟钝，所以不容易受急躁和使性的影响；他有恒心，能锲而不舍，从事于日久才见效的事业。总之，在他身上，理智的力量大得多，因为外界的诱惑比较小，内心的爆炸比较少。而在外界的袭击与内心的反抗较少的时候，理性才把人控制得更好。——考察一下今日的和整个历史上的日耳曼民族，第一，他们是世界上最勤谨的民族；在精神文明方面出的力，谁也比不上德国人：渊博的考据，哲理的探讨，对最难懂的文字的钻研，版本的校订，字典的编纂，材料的收集与分类，实验室中的研究，在一切学问的领域内，凡是艰苦沉闷，但属于基础性质而必不可少的劳动，都是他们的专长；他们以了不起的耐性与牺牲精神，替现代大厦把所有的石头凿好。在物质方面，英国人，美国人，荷兰人，也做出同样的事业。举一个英国工厂的布匹整理工或纺纱工为例：那简直是一架出色的自动机，整天的工作没有一分钟分心，做到第十小时还跟第一小时一样。倘若同一工场里有法国工人，对照就很显著：他们不能像机器一样的有规律，容易分心，厌倦，因此一天的生产量比较少；他们纺不到一千八百个锭子，只能纺一千二。南方人的生产力更低：

一个普罗望斯人，一个意大利人，需要讲话，唱歌，跳舞；他们甘心游荡，得过且过，宁可衣服穿得破烂。在那儿，游手好闲好像是挺自然的，甚至于体面的。有些人为了面子而不肯工作，过的日子不是不清不白，就是干脆挨饿。这种懒惰，这种所谓高尚生活，在最近两百年间成为西班牙和意大利的祸害。相反，同一时期的法兰德斯人，荷兰人，英国人，德国人，尽量制造有益的东西供自己享受，认为是荣誉。普通人贪逸恶劳的本能，有教育的人不愿意劳动的可笑的虚荣，都被日耳曼人清醒的头脑和坚强的理性克服了。

就是这种理性和这种头脑，使他们能建立和维持各式各样的社会关系，首先是配偶关系。——你们知道，在拉丁民族中这个关系不大受到尊重：意大利，西班牙，法兰西的戏剧和小说，老是用通奸作主要题材；至少那几个国家的文学以情欲为主体，听凭情欲为所欲为，表示对情欲同情。相反，英国小说描写的是纯正的爱情，歌颂的是婚姻；在德国，风流的行为并不光荣，便是在大学生中也如此。在拉丁国家，风流是宽恕的或容忍的，有时还受到赞许；婚姻的约束和夫妇生活的单调似乎很难忍受。感官的诱惑太强，幻想的波动太迅速；精神上先构成一个甜蜜的，销魂的，热情汹涌的梦境，至少先编好一个肉感又强又有变化的故事；一有机会，平时积聚的浪潮便一涌而出，把一切由责任与法律筑成的堤岸全部冲倒。你们不妨想想十六世纪的西班牙，意大利和法国的情形，看看庞台罗的短篇小说，洛泼（洛佩）的喜剧，勃朗多末（布朗托姆）的笔记；再听听同时代的琪契阿提尼对尼德兰风俗的评论，他说："他们对通奸深恶痛绝……他们的妻子极其规矩，可是行动很自由，一点不受束缚。"她们独自出门拜客，独自旅行，从来没有人说坏话；

她们管得住自己。并且她们都善于管家,爱好家庭生活。便是最近,一个有钱的荷兰贵族告诉我,他族中好几个年轻妇女从来没看过国际博览会,但宁可守在家里,不跟丈夫或兄弟到巴黎来。①这种安静而喜欢杜门不出的性格,给家庭生活添加不少乐趣;没有好奇心和贪欲作祟,纯粹的思想便更有控制的力量;既然夫妇俩厮守在一处不觉厌倦,那末想到结婚时的盟约,想到责任感和自尊心,就很容易战胜诱惑,不像别的地方的人因为诱惑力太强而无法抵抗。——对于别种性质的结合,我也可以说同样肯定的话,尤其是自由结合的团体。那是极不容易办的;要机构正常进行,不发生困难,必须参加团体的人神经安定,不忘记共同的目的。在会场中必须有涵养功夫,让人家向你抗议甚至毁谤,等轮到你发言再答复,而回答的措辞也要温和;同样的论点,附带着数字和肯定的材料,连续听到一二十次也得忍受。觉得政局可厌的时候,不应该把报纸一扔了事,不应该为了发议论和嚼舌头的乐趣而关心政治,不应该为了讨厌领袖而立刻暴动,那是西班牙和别的地方的风气;你们还知道有个国家,因为政府不够活跃,人民"感到无聊"而起来推翻政府〔内阁〕呢。日耳曼人的集会结社,不是为空谈,而是为行动;政治是一桩只许成功不许失败的事;他们当做事业看待;说话只是手段,效果才是目的,哪怕是眼前看不见的效果。他们服从这个目的,敬重代表这个目的的人。被统治者敬重统治者,这是世界上绝无仅有的现象;统治的人不好,人民会反抗,但耐着性子,用合法的手段反抗;制度有缺陷,他们慢慢的加以改良,决不把制度

---

① 指一八六七年巴黎举行的第四届国际博览会。

打烂。凡是日耳曼人住的地方都有自由的代议制政府：现在瑞典，挪威，英国，比国，荷兰，普鲁士，甚至奥地利，都是如此。到澳洲与美洲西部去垦荒的农民也把代议制带过去；新落户的居民虽然粗暴，代议制也很快发展起来，并且毫无困难的维持下去。比利时与荷兰立国之初就采用这个制度；尼德兰一些古老的城邦都是共和国，虽然有封建主，整个中世纪都维持共和政体。自由结合的团体纷纷建立，不费气力的存在下去，小团体和大团体一样，而且就存在于大团体中间。十六世纪时每个城市，甚至每个小镇都有火绳枪会和修辞学会，一共有两百以上。便是今日，比利时还有无数这一类的团体：有射箭会，有歌唱会，有养鸽会，有养鸟会。在荷兰，一些私人自愿结合起来，包办全部的慈善事业。集体行动而谁也不压迫谁，是日耳曼族独有的本领；也就是这种本领使他们能把物质掌握得那么好：他们凭着耐性和思考，适应自然界和人性的规律，不是与规律对立而是加以利用。

　　从行动转到思考方面，考察他们理解和表现世界的方式，这种深思熟虑和很少肉感的民族性也有痕迹可寻。拉丁民族最喜欢事物的外表和装饰，讨好感官与虚荣心的浮华场面，合乎逻辑的秩序，外形的对称，美妙的布局，总之是喜欢形式。相反，日耳曼民族更注意事物的本质，注意真相，就是说注意内容。他们的本能使他们不受外貌诱惑，而鼓励他们去揭露与挖出隐藏的东西，不怕难堪，不怕凄惨，一点细节都不删除，不掩饰，哪怕是粗俗的丑恶的。表现这种本能的无数事例中，文学和宗教尤其显著，因为形式与内容的对立在这里非常凸出。——拉丁民族的文学是古典的，多多少少追随希腊的诗歌，罗马的雄辩，意大利的文艺复兴，路易十四的风

格；讲究纯净，高尚，剪裁，修饰，布局，比例。拉丁文学最后的杰作是拉辛的悲剧，写的是君王的举止，宫廷的礼节，交际场中的人物，高度的修养。在雄辩的文体，巧妙的布局，典雅的文采方面，拉辛是个大师。相反，日耳曼文学是浪漫的，起源于斯干地那维亚（斯堪的纳维亚）的古代传说《埃达》和北欧的传说《萨迦》；最大的杰作是莎士比亚的戏剧，是现实生活的完全而露骨的表现，包括一切残酷，下贱和平凡的细节，一切崇高而又野蛮的本能，一切人性的特征；文体有时亲切到流于猥琐，有时诗意浓郁，达到抒情的境界，永远不受规律约束，夸张过火，前后脱节，但是有一种无比的力量，能够把火热的激昂的情欲灌注到人的心里。——再考察宗教。欧洲人在十六世纪遇到一个非选择信仰不可的危机；看过原始文献的人都知道当时是怎么回事，是什么一些偏爱的心使一部分人走着老路，而另一部分人走上新路。所有的拉丁民族，连最微贱的庶民在内，都保留迦特力教〔旧教〕的信仰，绝对不愿意摆脱他们精神上的习惯，忠于传统，服从权威。他们醉心于有声有色的外表，铺张的仪式，教会内部井井有条的等级制度，迦特力教那种天下一统，永世长存的气概不凡的观念；他们认为最重要的是礼拜，表面上的修行，看得见的虔诚。相反，几乎所有的日耳曼民族都变为新教徒；比利时也倾向于宗教改革，它的不曾改宗是迫不得已，因为法尔纳士（法尔内塞）①打了几次胜仗，因为多数新

---

① 法尔纳士（Farnèse，1545—92）在十六世纪中为西班牙统治者，武力镇压尼德兰南部各省（即今比利时部分）的宗教改革，当地民族数次战败，遭到极残酷的屠杀。

教家庭不是被杀就是逃亡，也因为精神上经过一次特殊的危机，就如在卢本斯的传记中可以看到的。其他的日耳曼民族都以形式的礼拜为次，以内心的礼拜为主；认为灵魂得救是在于内心的皈依和宗教情绪；他们把教会的权威置于个人的信念之下。内容占据优势，形式变做附带的东西；而礼拜，敬神，仪式等等，也相对的减缩了。——等会我们要看到，日耳曼族与拉丁族这种本能在艺术方面的对立，在趣味与风格上也产生类似的差别。眼前我们只消抓住区别两个种族的基本特征就够了。日耳曼族与拉丁族相比，固然身体没有那种雕塑的美，口味比较粗俗，气质比较迟钝；但神经的安定，脾气的冷静，使他们更能受理性控制；他们的思想不容易为了感官的享受，一时的冲动，美丽的外表，而离开正路；他们更能适应事物，以便理解事物或控制事物。

## 二

不同的生活环境把这个天赋优异的种族盖上不同的印记。倘若同一植物的几颗种子，播在气候不同，土壤各别的地方，让它们各自去抽芽，长大，结果，繁殖；它们会适应各自的地域，生出好几个变种；气候的差别越大，种类的变化越显著。尼德兰的日耳曼族的历史正是这样：在地方上住了十个世纪，不能不受环境的影响；到中世纪末，我们发觉它除了先天的特性以外，还有一个后天的特性。

所以我们应当观察天时与地利；你们不去旅行，至少得看看地

图。除了东南角上的山区，尼德兰是一片低湿的平原，由牟斯，莱茵，埃斯谷三条大河以及好几条小河的冲积土形成。此外还有许多支流，池塘，沼泽。整个地区是山洪的排水道；因为境内没有坡度，水流极慢，或竟停滞不动。随便哪里挖个洞都看得见水。懒洋洋的大河，近海的地段有四里宽，睡在河床里像一条硕大无朋的鱼，腻答答的，扁扁的，颜色惨白，夹着粘土，带着鱼鳞的色调：我们看梵·特·内尔（范·德·内尔）的画，就能对这个景色有个观念。平原往往低于河面，只能筑堤防卫；一眼望去，水好像随时会漫出来的。河面上不断发出水汽，夜里在月光底下形成一团愈来愈厚的浓雾，把半蓝不蓝的潮气罩着整个田野。你跟着河流走到海边，又是第二片更猛烈的水，每天由潮水卷过来给第一道水助威。北海特别对人不利。你们不妨回想一下拉斯达尔（勒伊斯达尔）的《木栅》〔有名的一幅风景画〕；小小一块平地已经被加阔的河面淹没一半，海上的狂风暴雨还常常卷起土黄色的波涛和凶猛的浪花，向土地冲击。全部海岸线上群岛环绕，有几个同我们半个州府一样大，可见河流的冲积和海水侵袭的情况：例如法尔赫仑（瓦尔赫伦），南培尔末特，北培尔末特，托仑，斯考恩，伏恩，倍厄兰特，泰克塞尔，佛里士兰特（弗利兰），还有许多别的岛屿。有时海水冲进平原造成内海，例如哈雷姆海，或者在海边造成很深的港湾，例如赛得湾。假如比利时是河流铺成的一片冲积土，荷兰只能说是水中央的一堆污泥，在恶劣的地理条件之外，再加上酷烈的天时，几乎不是人住的地方，而是水鸟和海狸的栖身之处。

第一批日耳曼部落在此定居的时候，情形更恶劣：在凯撒和

斯特累菩（斯特拉邦）①的时代，尼德兰只是一个沼泽地带的森林；旅客们说，人可以在树上攀援，走完荷兰全境，脚不用着地。连根拔起的橡树倒在河里成为筏子，像今日密士失必河（密西西比河）的情形；罗马人的舰队曾经被这些木筏撞击。瓦尔河，牟斯河，埃斯谷河，年年泛滥，距离很远的陆地都被淹没。秋天的暴风雨每年把巴达佛岛（巴塔未斯岛）浸在水里；荷兰的海岸线经常改变面貌。淫雨连绵，浓雾密布，和阿拉斯加一样；一天只有三四小时日光。莱茵河每年结着坚冰。人类要有了文化才能开垦土地，使气候变得温和；蛮荒的荷兰只能有挪威那样的天气。日耳曼族侵入以后四百年〔九世纪〕，法兰德斯还称为"无边无际，残酷无情的森林"。如今瓦斯是盛产蔬菜的区域，一一九七年时却是不毛之地，修道士常常被群狼包围。十四世纪时荷兰森林中还有成群的野马。海洋侵入陆地。九世纪时的根特，十二世纪时的丹罗阿纳（泰鲁阿讷），圣多曼（圣奥梅尔）和布鲁日，十三世纪时的丹姆，十四世纪时埃格吕士（埃克吕泽莱），都是海口。②在古代地图上看荷兰，简直无法辨认。③——便是今日，居民还不得不跟江河与海洋争夺土地。比利时的海岸低于涨潮时的海水，堤岸以内的浅滩成为广阔的平原，粘性的泥土射出紫色的反光。堤岸至今还有时要溃决。在荷兰，危险性更大，生命没有保障。一千三百年

---

① 斯特累菩（Strabon）是纪元前一世纪至后一世纪时的希腊地理学家。
② 以上各地现在都是内地城市。
③ 〔原注〕参看米希斯著：《法兰德斯绘画史》第一卷第二三〇页（Michels：*Histoire de la peinture flamande*）；斯夏依著：《罗马统治以前和罗马统治时代的尼德兰》（Schayes：*Les Pays-Bas avant et pendant la domination romaine*）。

来，除了小型的泛滥，平均每七年有一次洪水；淹死的人一二三〇年有十万，一二八七年有八万，一四七〇年有二万，一五七〇年有三万，一七一七年有一万二。一七七六，一八〇八，一八二五，直到最近，还有这一类的惨祸。陶拉特湾宽十二公里，深三十五公里；赛得湾共有一七六平方公里：都是十三世纪时海水浸入造成的。单是保护佛里士兰（弗里斯兰）一省，就需要长八十八公里的三排水底桩子，每根桩子花到七个佛罗棱〔荷兰银币〕。为了保护哈雷姆的海岸，用挪威的花岗石筑的堤长达八百里，高十三公尺，深入海底六十五公尺。人口二十六万的阿姆斯特丹，全城都筑在水底桩子之上，有些桩子深到十公尺。佛里士兰省所有的城市和乡村，地基都是人工建造的。有人估计，从埃斯谷河的出口到陶拉特湾为止，①全部海防工程值到七十五亿。②荷兰人花了这个代价才能生存。你在哈雷姆或者阿姆斯特丹看到无边无际的黄色波涛滚滚而来，围困狭窄的堤岸，你会觉得人类把饲料喂了妖魔而逃出性命，还是挺便宜的呢。③

你们想象一下，古代的日耳曼部落来到这片沼泽地带的时候，不过披着海豹的皮在皮艇上打猎捕鱼，过流浪生活；这些野蛮人要花多少气力才变做文明人，造成一块能居住的土地。换了另外一种性格的人，休想完成这样的事业。环境太恶劣了。在相仿的环境中，加拿大和阿拉斯加才智较差的民族始终留在野蛮状态；别的一

---

① 包括荷兰境内从西南海滨到东北海滨的全部海岸线。
② 作者没有说明货币。
③ 〔原注〕参看埃斯基罗著：《尼德兰和尼德兰的生活》（Alph. Esquiros：*La Néerlande et la vie néerlandaise*）。

些天资很高的民族，爱尔兰和苏格兰高地的克尔特族（凯尔特族），只发展到骑士风俗和幻想的传说的阶段。在这等地方，需要有深思熟虑的头脑，感觉要能听从思想支配，不怕厌烦，耐劳耐苦，为了遥远的后果忍受饥寒，拼命工作；总之是需要一个日耳曼民族，就是要一般天生能团结，受苦，奋斗的人，不断的重做，改善，筑堤防河防海，抽干田里的水，利用风力，水力，利用平原，利用粘土，开运河，造船舶，造磨坊，制砖瓦，养牲口，办工业，兴贸易。因为困难大得不得了，全部聪明都集中在克服困难上面，不再注意其他方面。为了要生存，要有的住，有的吃，有的穿，要防冷，防潮气，要积聚，要致富，他们没有时间想到旁的事情，只顾着实际与实用的问题。住在这种地方，不可能像德国人那样耽于幻想，谈哲理，到想入非非的梦境和形而上学中去漫游；[①]非立刻回到地上来不可；行动的号召太普遍了，太急迫了，而且连续不断；一个人只能为了行动而思想。几百年的压力造成了民族性，习惯成为本能，父亲后天学来的一套，在孩子身上变做遗传，使他成为一个埋头苦干的人，成为工业家，商人，事业家，会管理家务，只知道凭情理办事而不知道其他。凡是祖先为生活所迫而锻炼出来的本领，他生来就具备了，不用费什么力气。[②]

另一方面，这个实际的头脑非常安静。有些民族和他们同出一源，头脑也一样实际；但尼德兰人精神更平衡，更容易知足。英国

---

① 〔原注〕参看米希斯著：《法兰德斯绘画史》第一卷第二三八页。这一卷中有好几个总括性的观点都值得注意。

② 〔原注〕参看吕卡著：《论遗传》（Prosper Lucas: *De l'Hérédité*）及达尔文的《自然淘汰》。

人由于三次被异族侵入，定居国内，也由于几百年的政治冲突，养成一种激烈的性情，好斗的脾气，紧张的意志，凶横的本能，阴沉而威严的骄傲；这些在尼德兰人身上都是找不到的。美国人因为气候干燥，冷热的变化很剧烈，雷电过多，养成一种烦躁不安的心绪，过于好动的习惯；这在尼德兰人身上也是看不见的。他生存的地方气候潮湿而少变化，有利于神经的松弛与气质的冷静；内心的反抗，爆发，血气，都比较缓和，情欲不大猛烈，性情快活，喜欢享受。我们把威尼斯和佛罗棱萨的民族性与艺术作比较的时候，已经见到这种气候的作用。——这里还有客观的事实帮助气候，历史的演变和生理情况采取同一方向。这个地区的人不像海峡对过的邻居受过两三次侵略，被整个萨克森，丹麦，诺尔曼民族闯入，定居国内；所以由压迫，抵抗，顽强的斗争，长期的努力，先是公开而剧烈的战争，然后是暗藏而合法的斗争，一代一代传下来的仇恨的遗产，他们是没有的。从最古的时代起，比如在普利纳（普林尼）①的时期，他们已经在制盐，"照他们古老的风俗结成团体，把沼泽地垦为熟地"。②他们在行会中保持自由，坚持他们的独立，司法权，以及其他年代悠久的特权，经营远洋的渔业，做生意，制造商品，把城市叫做"商埠"。总之，他们正如十六世纪时琪契阿提尼所见到的那样，"极想挣钱，孳孳为利"，但积聚钱财的要求并没到狂热和过分的程度。"他们生性安详沉着；日常的享用恰如其分，按照境况和社会的潮流而定。他们不

---

① 普利纳（Pline）为纪元一世纪时罗马文学家。
② 〔原注〕见莫克著：《比利时人的风俗习惯》第一一一页，一一三页：第十世纪的法令汇编（Moke: *Moeurs et usages des Belges*）。

大会感情用事，从说话和面部表情上就可看出。他们也不随便动怒或者表示骄傲，彼此和睦相处，尤其心情开朗，兴致很好。"照琪契阿提尼的看法，他们没有太大太苛求的野心。许多人很早就退休，盖所屋子，坐享清福。——一切自然界的情况和精神状态，地理和政治，过去和现在，都促成同一后果，有利于某一种才能某一种倾向的发展，而不利于其他才能其他倾向的发展；就是说他们有处世的才干，旷达的胸怀，头脑实际，欲望有限，能改善现实世界，做到了这一点就别无所求。

　　我们来考察他们的事业：从事业的完美与缺陷上面可以同时看出民族性的力量和局限。他们缺少在德国那么自然而然产生的第一流的哲学，在英国那么兴盛的第一流的诗歌。他们不能忘了感觉世界与实际利益而耽溺于纯粹的思考，跟着逻辑做大胆的推断，把细致的分析推到越来越精细的境界，钻到抽象深奥的理论中去。他们无所谓心灵的骚动，没有什么剧烈的情感受到压制，所以文字没有慷慨激昂的口吻；他们也不知道缥缈的幻想，美妙的或崇高的梦境，所以不会在猥琐的人事之外窥见什么新天地。他们没有第一流的哲学家；他们的斯宾诺莎是犹太人，是笛卡尔和犹太祭司的门徒，孤另另的隐士，属于另外一种禀赋，另外一个种族。他们没有写出一部传颂全欧的书，像同是小国出身的彭斯与卡摩恩斯（卡莫恩斯）。① 作家中只有埃拉斯玛斯（伊拉斯谟）〔一四六七——一五三六〕的著作曾经风行一时，但他是一个细腻的文人，用的

---

① 苏格兰诗人彭斯（Robert Burns，1759—96）著有《苏格兰民歌集》。卡摩恩斯（Louis de Camoens，1525—80）是葡萄牙的大诗人。

文字是拉丁文，他的教育，趣味，风格，思想，都属于意大利的古典学者和博学家的血统。古代的荷兰诗人，如约各·卡兹（雅各布·卡茨）一流，全是一本正经，通情达理，带点啰唆的道学家，歌颂日常的快乐和家庭生活。十三与十四世纪的法兰德斯诗人，一开口就向听众声明讲的不是骑士的传奇，而是真情实事；他们用韵文写些实用的格言或当代的故事。修辞学会尽管提倡诗歌，还拿来表演，可没有一个人在这方面写出一部伟大美丽的作品。他们出过一个编年史家夏德兰，一个讽刺作家玛尼克斯·特·圣德·阿特公特（马尼克斯·特·圣阿尔德贡德）；但是笨重的叙述不免夸张，辞藻不是堆砌，便是粗鲁，火暴，气息近于他们民族画派的厚重的颜色和有力而沉重的笔触，可是远远不及。他们的现代文学几乎等于零。唯一的小说家公西安斯（孔西延斯）〔一八一二——八三〕虽则观察力还高明，但我们觉得很笨重很俗气。到他们国内去看看他们的报纸，至少不是在巴黎编辑的那一些，你觉得仿佛到了我们的内地，甚至还要低一级。报上的笔战粗俗不堪，用的是陈腐的修辞，粗暴的戏谑，思想的锋芒都给磨钝了；他们的全部本领只是粗野的快活一阵，或是粗野的发一顿脾气；连漫画也乡气十足。倘在近代思想的大厦中看看他们有何贡献，那末他们孜孜不倦，有条有理，像安分老实的工人一般，的确尽过力量。他们可以举出一派成就卓越的语言学者，像葛罗丢斯（格劳秀斯）那样的法学家，像雷文胡克（勒芬胡克），斯瓦麦达姆（斯瓦默丹），蒲尔哈未（布尔哈弗）等一般博物学家和医生，像海根斯（惠更斯）那样的物理学家，像奥提利阿斯（奥特柳斯）和麦卡托（墨卡托）那样的宇宙学家；总之是一批实用的专门人材；但绝对没有那种创造的天才，能

对宇宙有一些独特而伟大的见解，或者把他们的观念融化在美丽的形式之内，成为一股影响世界的力量。沉思默想的玛丽亚在耶稣脚下所扮的角色，他们让邻居的民族去担任，他们自己选择了玛德的任务。① 十七世纪时，他们把从法国逃亡来的新教徒学者聘为大学教授，让全欧洲被迫害的自由思想有个存身之地，印刷一切关于科学和政争的书籍；后来又印行我们十八世纪的全部哲学著作，他们的书店发售一切近代的文学作品，替各国的作家当代理人，甚至于假造作品。他们在这些事情上面都有所得益；因为他们通晓各国文字，博览群书，知识丰富；学问是一种财产，一种积蓄，和别的财产一样。但他们只做到这一步为止，他们过去的和现代的作品都显不出他们有什么需要和才力，会到感觉世界以外去探求抽象世界，到现实的天地以外去探求幻想的天地。

相反，他们过去和现在一向擅长所谓实用技术。琪契阿提尼说："在阿尔卑斯山以北，发明羊毛织物以他们为最早。"到一四〇四年为止，只有他们会织羊毛，制造呢绒；英国供应他们原料，那时英国人只会养羊和剪毛。十六世纪末，他们国内"几乎人人识字，连农民在内；大半的人还有初步的文法书"：在当时的欧洲，这是独一无二的事。小镇上也有修辞学会，那是讲究辞藻和表演戏剧的团体。可见他们的文化如何完美。琪契阿提尼说："他们有种特殊的本领与幸运，能很快的发明各种机器，又实用又巧妙，使所有的活儿，包括厨房工作在内，做起来更方便更简单。"的确，

---

① 据基督教传说，圣女玛德曾招待耶稣，服侍饮食等等过于周到，以致耶稣责备她不应该太注意物质生活。

他们和意大利人在欧洲最先实现繁荣，富庶，安全，自由，舒服，以及我们认为现代世界特有的一切安乐。十三世纪时，布鲁日和威尼斯并驾齐驱；十六世纪的盎凡尔斯是北方的工商业首都。琪契阿提尼对它赞美不置；因为他看到的是完整而兴旺的盎凡尔斯，还在一五八五年残酷的围城战役以前。十七世纪时，荷兰是独立国，一百年之内在世界上占据的地位和今日的英国没有分别。法兰德斯虽然重新落入西班牙之手，被路易十四所有的战役蹂躏，又受奥地利统治，又成为法国大革命时期的战场，可是从来不曾衰落到意大利和西班牙的田地；受了一次又一次的侵略和专制政府的暴虐，苦难重重而仍旧能保持一个小康的局面，足见法兰德斯人理性的力量和苦干的效果。

今日在欧洲所有的国家中，以同等面积计算，比利时养活的人最多，比法国多供养一倍。我国人口最密的北方州，原是路易十四从法兰德斯瓜分来的。利尔和杜埃一带，极目所及，已经是无边无际的大菜园，富饶而泥层深厚的土地上，花花绿绿，铺满着已经收割的庄稼，成片的罂粟，叶子肥大的甜菜；天空云层很低，暖烘烘的，飘着水汽。在布鲁塞尔和玛利纳之间，遍地草原，东一处西一处的栽一行白杨，竖起一道木栅或者开着湿漉漉的土沟，作为分隔的界线；牛羊终年放牧，整个地方成为一个取之不尽的大仓库，出产草料，牛奶，乳饼，肉类。根特和布鲁日四周的瓦斯地区是世界上"有名的良田"，上足了从全国收来的肥料，从西兰省运来的畜粪。同样，荷兰也等于一个大牧场，青草是天然的作物，非但不消耗土力，反而更新土壤，替业主生产大量的出品，给消费者准备营养丰富的食物。荷兰的蒲克斯罗脱一带，养牛的人有挣到百万家私

的；而在外国人眼里，尼德兰一向是个大吃大喝的地方。——如果我们的眼光从农业转到工业，也随处可以看到开发资源，利用物质的本领。在他们手里，困难都变做助力。土地平坦，浸饱着水；他们便利用地势开运河，筑铁路；交通和运输线的稠密，冠于全欧。地上缺少木材；他们就挖进土地的心脏；比利时的煤矿和英国的蕴藏一样丰富。河流泛滥成灾，湖泊侵占一部分土地；他们便抽干内湖，筑堤防河；把过多而停滞的水铺在地上的植物土和肥沃的冲积土尽量利用。运河冬天结冰；他们便穿上滑冰鞋，一小时走二十多公里。海洋威胁他们；他们先加以控制，再利用海洋到世界各国去贸易。在他们的平原上和波涛滚滚的海洋上，狂风疾卷，一无阻拦；他们就利用风力行船，发动磨坊的风车。荷兰境内，每条大路的转角上都有那些巨大的建筑物，高达三十多公尺，内部装着齿轮，机器，唧筒，不是用来抽掉太多的水，便是用来锯木，制油。你坐在小汽轮上可以看见阿姆斯特丹前面桅樯林立，风车的翅膀密密层层，织成一个漫无边际的大蜘蛛网，一大堆复杂的，分辨不清的穗子环绕着地平线，画出无数的线条；给人的印象是那块地方被人用手和技巧从上到下改造过了，有时竟是整块的制造出来，直到那地方变得舒服与富饶为止。

我们再往前一步去接近这个地方上的人：先看他的第一重外表，他的住家。当地没有石头，只有粘性极重的泥土，使人马陷了下去动弹不得。他们却拿来烧成瓦片，变做防潮最好的东西。这样你就看到设计完善，外观悦目的屋子：红的，棕色的，粉红的墙上抹着一层发亮的油，白漆门面有时还用花和动物的塑像，浮雕，小柱做装饰。古老的城内，屋子临街往往有一堵三角墙，墙上嵌着

连拱，树枝的花纹，凸出的小格子，墙的结顶是一只鸟，一只苹果，一个半身像。市房不像我们的千篇一律，与邻屋毫无分别，仿佛大营房的一部分，而是一所独立的建筑物，有特色，有个性，既有趣，又别致。保养和清洁工作做得不能再到家了：杜埃城里最穷的人家，屋子也得里里外外一年粉刷两次，油漆匠要六个月以前预约。益凡尔斯，根特，布鲁日，尤其小城里，多数屋子的外墙老是像昨天新漆或重粉过的。家家户户忙着冲洗，打扫。在荷兰，收拾屋子更勤谨，甚至于过分。清早五点，女佣就在擦洗屋外的台阶。阿姆斯特丹近郊的村子纤尘不染，外观华丽，活像歌剧院中的布景。有些牛棚铺着地板，门口放着软鞋或木屐，要换了鞋子才能进去；他们看到一块泥巴就大惊小怪，更不用说牲口的粪便了；牛的尾巴用绳子悬空吊起，免得弄脏。车辆不准进村；泥砖或蓝瓷砖砌的人行道比我们家里的穿堂还干净。秋天，孩子们把街上的落叶捡来放在一个洞里。屋内无论什么地方，即使像房舱一般的斗室，布置的巧妙与整齐也跟船上没有分别。据说勃罗克城中每家有一间正屋，每星期只进去一次擦抹家具，过后马上关起来。在那么潮湿的地方，一点污迹立刻会发霉，有害卫生；人为环境所迫，不能不讲究清洁，随后成为习惯，成为需要，最后竟被清洁奴役。可是阿姆斯特丹无论哪一条小街上，一家最起码的小铺子，排着一行棕色的酒桶，柜台上一尘不染，凳子擦得干干净净，每样东西各得其所，狭小的地方尽量利用，日用器具安置得又方便又巧妙：那个景象使人看了不能不感到愉快。琪契阿提尼已经注意到"他们的屋子和衣服都干净，美观，安排恰当；他们有无数的家具，用具，零星什物，都光彩奕奕，摆得齐齐整整，为任何国家所不及"。屋内的舒

服的确值得一看,尤其是布尔乔亚家庭:地上铺着地毯或漆布,生着铁的或搪瓷的火炉,经济而暖和,窗上挂着三重窗帘,湛亮的玻璃发出乌油油的闪光,瓶中插着红花,盆里种着常绿的植物,还有一大堆小玩艺儿增加室内生活的愉快,表示住的人喜欢呆在家里;镜子的地位正好照出街上的行人和随时变换的景色。每个细节都显出凡是不方便的地方都给补救了,有什么需要都给满足了,这儿是特意设计的装饰,那儿是花过心思的布置;总之到处是设想周到的安排与无微不至的舒适。

的确,有怎样的作为,必有怎样的人。有了这种供应,经过这种安排,一个人就会享受,而且懂得享受。物产丰富的土地供给大量的食物,鱼肉,蔬菜,啤酒,烈酒;人也就大量的吃喝。在比国,日耳曼式的胃口讲究精致而不是减少分量,成为一种口腹之乐。烹调的技术极高,便是客饭也精美之至,我认为欧洲第一。蒙斯的某家饭店,每星期六必有一批食客从邻近的小镇上专程来吃一席精美的菜。本地不出葡萄酒,便从德国,法国去运来;他们自命为把我们的极品佳酿都收齐了。照他们看,我们辜负自己的好酒,没有予以应有的重视;直要比国人才懂得如何保存如何品赏。没有一家大饭店不藏着花式繁多,挑选极精的好酒;饭店的名气和顾客的来源就靠这批储藏;在火车上谈天,大家最高兴把两家竞争的铺子的藏酒评论一番。某个节俭的商人,在地上铺沙的酒库里分门别类藏着一万二千瓶名酒,好比藏书一样。荷兰某个小镇上的镇长有一桶真正的约罕内斯堡(约翰內斯堡),①是葡萄质地最好的那一年

---

① 约罕内斯堡是德国城市,出的葡萄酒极有名。

的出品，因此镇长更受地方上敬重。荷兰人请客，会把各式名酒排好次序，叫人越喝越有味道，而且能尽量。——至于耳目的娱乐，他们也和口腹之乐一样内行。他们天生喜欢音乐，不像我们要靠教育的培养。十六世纪时他们是欧洲音乐界的领袖；琪契阿提尼说，所有基督教国家的宫廷争相罗致他们的歌唱家和器乐演奏家；他们的教师在外国开宗立派，作品成为范本。便是今日，卓越的音乐天赋，分部合唱的才能，还随处可以遇到，连平民中间也有这种人材。煤矿工人组织不少合唱团；我听见过布鲁塞尔和盎凡尔斯的工人，阿姆斯特丹的水手和造船厂的填缝工，在工作的时候或是傍晚回家的路上，分部合唱声音很准。比国每个大城市都有音乐钟高踞在塔顶上，每十五分钟用铿锵的金属声奏一次音乐，娱乐工场里的匠人，铺子里的布尔乔亚。——同样，他们的市政厅，他们的住家的门面，甚至古老的酒杯，上面那些复杂的装饰，扭曲的线条，别致的，有时还是古怪的玩艺儿，都叫眼睛看了舒服。砌墙的砖头有的是纯色的，有的是混合的颜色，屋顶和门面又是富丽的棕色或红色，被白色衬托得格外显著；所以，毫无疑问，尼德兰的城市和意大利的一样优美如画，不过是另外一种美而已。他们一向喜欢庆祝甘尔迈斯节和巨人节，参加各行各业的游行，把漂亮的服装衣饰拿出来炫耀。等会我要给你们讲到十五、十六世纪的入城式和别的典礼，场面奢华，完全是意大利风光。在享受方面，他们不但贪馋，而且鉴别极精。像腐殖土培养出郁金香〔荷兰人最喜爱的花〕一样，他们的繁荣富庶产生了一切味道，声音，色彩，形式的美，他们有规律的，安安静静的享受，心情既不热烈，更不兴奋若狂。所有这一切形成一种带些近视的明哲，带些俗气的幸福。法国人很快

会对这种幸福感到厌倦；可是他错了；这种文化，尽管我们嫌它笨重粗俗，有一个独一无二的优点：就是健康；那边的人有一种我们最缺少的天赋，就是明哲。他们得到一种我们已经不配得到的报酬，就是满足。

## 三

看过这个地方的植物，要看花了，就是说看过了人，要看他的艺术了。同一老根长出许多枝条，唯有这株植物开出一朵完全的花：绘画在其他的日耳曼民族中都流产，唯独在尼德兰发展得如此顺利，如此自然；这个优异的特点，原因就在我们以上所看到的民族性中间。

要了解并爱好绘画，必须眼睛对形体与颜色特别敏感，必须不经过教育和学习，看到各个色调的排比觉得愉快；视觉必须敏锐。红色和绿色能产生丰富的共鸣；从明亮变到阴暗有不少层次；丝绸或缎子按着褶裥，凹陷，远近而分出许多细微的区别，反光有时像猫眼石，有时像明亮的波浪，有时泛出不容易分辨的似蓝非蓝的色调；一个想做画家的人应当看到这些景象乐而忘返。眼睛和嘴巴一样贪馋，绘画是供养眼睛的珍馐美味。因为这缘故，德国和英国没有产生第一流的绘画。——在德国，纯粹观念的力量太强，没有给眼睛享受的余地。最早的画派，科隆画派〔十四世纪末至十五世纪前半〕，不是画的肉体，而是画的神秘的，虔诚的，温柔的心灵。十六世纪的德国大艺术家丢勒虽然熟悉意大利大师的风格，

仍然保持他毫无风韵的形体，僵硬的皱痕，丑恶的裸体，黯淡无光的色彩，或是粗鲁，或是忧郁，或是沉闷的相貌；他的作品中流露出奇怪的幻想，深刻的宗教情绪，渺茫而玄妙的推测，说明形式不足以发挥他的精神。卢佛美术馆有他的老师沃尔革谟特（沃尔格穆特）画的一小幅《基督》，还有他同时代的克拉那赫画的《夏娃》：你们看了就觉得，画这种群像和人体的人是生来研究神学而非研究绘画的。到了今日，他们所重视和欣赏的仍然是内容而非外形。科尼利阿斯（柯内留斯）和慕尼黑派〔十九世纪〕认为思想是主体，技术是次要的东西；老师只管用脑子，动笔的是学生；他们的作品纯粹是象征的，哲理的，目的是要观众对某个道德的或人间的真理加以思考。同样，奥佛培克（奥韦尔贝克）〔十九世纪〕也以劝诫和宣传婆婆妈妈的禁欲主义为目的；便是现代的克瑙斯也擅长心理学，所以作品都是牧歌或喜剧。——至于英国人，到十八世纪为止只向国外收购图画，聘请画家。本国人的气质太好斗，意志太顽强，思想太实际，太冷酷，太忙碌，太疲劳，没有心思对于轮廓与色彩的美丽细腻的层次流连忘返，作为消遣。他们的代表作家荷迦斯，作品是带教训性质的漫画。像威尔基之流的别的作家，都用画笔表现人的性格与感情，连风景画也以描写心境为主；有形体的东西对于他们只是一种标志和"暗示"。这一点也见之于他们两个风景画大家，忒纳（透纳）和康斯塔布尔（康斯特布尔）的作品，以及两个肖像画大家干斯巴罗（庚斯博罗）和雷诺兹的作品。现在他们用的色彩火暴刺眼，素描只是描头画角的讲究细节。——唯有法兰德斯人与荷兰人为了形式而爱形式，为了色彩而爱色彩；这种意识至今存在，他们的别具风光的城镇和装饰优美的

屋子就可证明；而在去年的国际博览会上，你们也曾看到，真正的艺术，摆脱哲学意向，不走文学道路，能够运用形体而不受拘束，用颜色而不流于火暴的绘画，只存在于他们和我们国内。

由于这种民族天赋，法兰德斯人与荷兰人在十五、十六、十七世纪遇到历史的演变有利于绘画的时候，才能有一个第一流的画派与意大利对峙。但因为是日耳曼人，他们的画派走的是日耳曼道路。你们已经看到，他们的民族与拉丁族的区别在于爱内容甚于外形，爱真实甚于美丽的装饰，爱复杂的，不规则的，天然的实物，甚于经过安排，剪裁，净化和改造的东西。这个本能在他们的宗教和文学中占着优势，也支配着他们的艺术，尤其是绘画。发根（瓦根）先生说得好：①"希腊民族与日耳曼民族，在古代世界与现代世界的文明中是两个柱子的柱头；法兰德斯绘画的重要意义在于不受一点外来影响，给我们揭示两个民族在思想感情方面的差别。希腊人不仅把理想世界的观念理想化，把肖像也理想化，他们简化形体，强调最重要的面部线条；相反，初期的法兰德斯人把圣母，圣徒，先知，殉道者等等的理想人物一律变为肖像，竭力要把现实界的细节正确表现出来。希腊人表现风景的细节，如河流，喷泉，树木等等，都用抽象的形式；②法兰德斯人却把肉眼看到的如实描写。面对希腊人的理想和一切加以人格化的倾向，法兰德斯人创立了一个写实的画派，风景画派。在这方面，先是德国人，随后

---

① 〔原注〕见发根著：《绘画史概要》，第一卷第七九页（Waagen: *Manuel de l'histoire de la Peinture*）。〔发根（1794—1868）是德国的艺术批评家。〕

② 抽象的形式是指不重个性的，另有标准的，即所谓理想化的形式。

是英国人，都追随他们的榜样。"你们不妨在版画陈列馆中浏览一下全部日耳曼系统的作品，从丢勒，兴高欧（施恩告尔），梵·埃克（凡·艾克），霍尔朋（霍尔拜因），路加·特·来登（路加斯·范·莱登）起，直到卢本斯，伦勃朗，保尔·波忒（保罗·波特），约翰·斯坦（扬·斯滕）和荷迦斯为止；倘若你们满脑子都是意大利的高贵的形体或是法国的典雅的形体，看了日耳曼族的作品一定觉得刺眼；你们不容易调整观点，往往以为日耳曼族的艺术家有心追求丑恶。事实是他们不回避现实生活的猥琐与变态。他们不是天生能领会对称的布局，潇洒和安静的动作，美妙的比例，裸露的四肢的健康和敏捷。十六世纪时法兰德斯人模仿意大利人，结果只有损害他们独特的风格。他们耐性模仿了七十年，出品全是畸形的混血种。在两个成就卓越的时期中间插入这个长期失败的阶段，说明他们才具的特长和限制。他们不懂得简化现实世界，认为非全部复制不可。他们的目光不集中于人体，而是对世界上所有的东西同样重视，①不论风景，屋子，动物，衣着，零星的附属品，都一视同仁。他们不能领会和爱好理想的人体，却天生的长于描写和强调真实的人体。

认清了这一点，就不难分辨他们和同一种族的别的艺术家的区别。我曾经描写他们的民族性多么安分，多么平衡，没有意境高

---

① 〔原注〕在这一点上，弥盖朗琪罗的批评很有意义；他说："法兰德斯人特别喜欢画所谓风景，还东零西碎放上许多人物……既没有理由，也没有技术，没有对称，全不讲究选择，谈不上气魄……我把法兰德斯绘画说得这么不好，并非因为它完全要不得，而是因为它要把那么多的东西表现得完美，其实只要一样重要的东西就够了，贪多务得的结果是一样东西都没有画得令人满意。"——望而知这是古典的，讲究简化的意大利人的特性。

远的憧憬，只着眼于现在，喜欢享受。这一类的艺术家决不会发明丢勒式的忧郁的面貌，耽于痛苦的幻想，压在人生的重荷之下意志消沉，听天由命。他们不像神秘主义的科隆派画家或者像道学家式的英国画家，热衷于表现人的精神和性格；在他们笔下，你不大感觉到心灵与肉体的不平衡。在肥沃富饶的土地上，在心情快活的风俗习惯中，面对着一些和平，忠厚，或者心广体胖的脸相，他们所遇到的对象正好适合他们的天性。他们画的几乎永远是安乐而知足的人。即使把人物扩张，也不抬高到现实生活之上。十七世纪的法兰德斯画派只是夸大法兰德斯人的胃口，贪欲，精力和快乐。多半还是如实描写。荷兰画派只表现布尔乔亚屋子里的安静，小店或农庄中的舒服，散步和坐酒店的乐趣，以及平静而正规的生活中一切小小的满足。对于绘画，这是最合适的；太多的思想情感会妨碍绘画。这样的题材经过这样的精神孕育，产生出绝顶和谐的作品。唯有希腊人和几个意大利的大艺术家曾经立过这种榜样；在低一级的阶段上，尼德兰的画家完成同样的事业：他们表现了一个特殊典型的完整的人，因为能适应人生而怡然自得的人。

还有一点需要注意。这派绘画的主要优点之一，是色彩的美妙与细腻。因为在法兰德斯与荷兰，眼睛受着特殊的教育。地方是一个潮湿的三角洲，像意大利的波河流域；布鲁日，根特，盎凡尔斯，阿姆斯特丹，鹿特丹，海牙，攸特累克特（多特雷赫特）这些城市，以河流，运河，海洋，气氛而论，很像威尼斯。而也像威尼斯一样，这里的自然界使人对色彩特别敏感。——你们该注意到，事物的外形往往随地域变化，看你所处的是一个干燥的地方，像普罗望斯与佛罗棱萨附近，还是一个潮湿的平原，像尼德兰那样。在

干燥的地区，线条占主要地位，首先引人注意；山脉以豪迈雄伟的气派在天空堆起一层层的琼楼玉宇，所有的东西在明净的空气中棱角鲜明。在尼德兰，地平线上一无足观，空中永远飘着一层迷濛的水汽，东西的轮廓软化，经过晕染，显得模糊；在自然界中占主要地位的是一块一块的体积。一条吃草的牛，草坪上的一个屋顶，靠在栏杆上的一个人，都像许多色调中的一个色调。物体若隐若现，不是一下子在环境中突然呈现的，不是轮廓分明的；引人注意的是物的体积，就是从阴暗到明亮的各种不同的强度，颜色由淡到浓的各种不同的层次。这些因素把物体的总的色调变成一个凸出的体积，使人感觉到物体的厚度。——你非要在当地住上几天，才能体会到这种线条从属于体积的现象。① 运河，大河，海洋，水分充足的田，一刻不停的冒出半蓝不蓝的或是灰色的水汽，烟雾弥漫，使所有的东西在晴天也蒙上一条湿漉漉的轻纱。傍晚和清晨，袅袅的烟霭仿佛白色的纱罗，东一处西一处在草原上飘浮。我常常站在埃斯谷河的岸上，望着一大片颜色惨白的水，涟波微动，上面浮着黑黝黝的船只，河流闪闪发光，昏暗的日色在平坦的河身上零零星星映出一些模糊的反光。在天边，四下里不断升起云来，那种淡灰的色调，一动不动的行列，给人的印象仿佛一大队幽灵；这是潮湿地

---

① 〔原注〕彪革（伯格）著：《荷兰的博物馆》（W. Burger: *Musées de la Hollande*）第二〇六页："北方景物之美，其特点永远在于体积而不在于线条。在北方，一切物象不以轮廓而以凸出的体积出现。自然界用以表情的工具不是真正的素描。你在一个意大利城市中散步一小时，准会遇到一些轮廓整齐的女子，整个体格令人想起希腊的雕塑艺术，侧影像希腊的宝石浮雕。但你在盎凡尔斯住上一年也不会遇到一个人的身体使你想用轮廓来表现，那边的人给你的观念只是一个凸出的形体，唯有颜色才能表达……样样东西不给你看到侧影，只给你看到整块。"

区的鬼影，一批又一批的带霪雨来的幽灵。西边的云霞泛出绯色，膨脖的云块上纵横交错，布满金光，令人想起五彩的法衣，金银铺绣的长袍，精工织造的绸缎，就像约登斯和卢本斯用来披在他们流血的殉道者和痛苦的圣母身上的。落到地平线上的太阳，像一大团快要熄灭而正在冒烟的火焰。——你到了阿姆斯特丹或者奥斯登特（奥斯滕德），印象还要深刻；天空和海洋无形状可言；雾气夹着阵雨，在你的记忆中只留下各种色彩。水的色调每半小时就有变化，忽而是浅蓝的酒糟色，忽而像石灰那样的白，忽而半黄不黄，好比化过水的黄沙石灰，忽而像融化的煤烟一般乌黑，忽而又是沉闷的紫色，夹着一道道似绿非绿的宽大的沟槽。住过几天，你就得到经验，知道在这样的自然界中，重要的只是对比，和谐，细腻的层次，总括一句是色调的浓淡。

另一方面，这些调子都浓厚，丰满。气候干燥，景色浅淡的地方，例如法国南部，意大利的山区，给眼睛的印象只是一个灰灰黄黄的棋盘。在晴空万里，光明普照之下，地面和房屋所有的色调都隐灭了。一个南方的城市，普罗望斯或托斯卡尼的风景，不过是一幅素描；单用白纸，木炭和像彩色铅笔一般清淡的颜色，就能整个儿表现出来。——相反，像尼德兰那样潮湿的区域，土地一片青绿，色彩鲜明的斑斑点点给随处皆是的草原添上许多变化；有时是湿漉漉的泥土的黑色或棕色，有时是砖瓦的强烈的红色，有时是屋子正面的白漆或粉红漆，有时是蹲在地上的牲口的灰褐色，有时是运河和大河里像闪光缎一般的水色。而这些斑斑点点并没被太强的阳光隐没。同干燥的地方完全相反，这里起主要作用的不是天空，而是

土地。尤其在荷兰,①一年好几个月"空气完全不透明;仿佛有一重白茫茫的幕隔在天地之间阻断阳光……冬天,阴暗好像从天上直罩下来"。因此地面上的物体没有别的东西夺掉它富丽的颜色。——而色彩除了这个浓度以外,还有细腻的层次和时时刻刻的变化。在意大利,色调是固定的;因为天色不变,色调能维持好几个钟点,而且明天和昨天一样。你一个月之前调在画板上的颜色,今天仍旧同实物相符。在法兰德斯,景物的色调必然随着日光的变化和周围的水汽一同变化。提到这一点,我又想起要你们到当地去,亲自体会一下那些城市与风景的特殊的美。砖头的红色,在门面上发亮的白色,看上去很舒服,因为在灰灰的光线之下颜色格外柔和。背景是黯淡的天空,底下排着一长条尖尖的屋顶像鱼鳞一般,全是鲜明的棕色,有的地方矗立着一个哥德式的凸堂,②或者一个巨大的钟楼,周围环绕着塑造精工的小塔和画在纹章上那样的野兽。烟突和屋脊上的雉堞,倒影映入运河或大河的支流闪闪发光。城外和城内一样,图画的材料触目皆是,只要摹下来就行。田野的青绿既不刺目,也不单调;树叶和草原老嫩的程度有各色各等,云块和烟雾的厚薄有各种各样,而且永远在变化;因此田里的绿色也有许多细腻的层次。此外还有不少东西给绿色作补充或衬托,有突然会变做倾盆大雨的乌云,有忽而开裂忽而四散的灰色烟雾,有隐隐约约盖在天边的半蓝不蓝的云气,有日色映在上升的水汽上的闪光,有时一块停留的云像耀眼的缎子,有时忽然裂开一个缝道,露出一角青天。天空的

---

① 〔原注〕见彪革著:《荷兰的博物馆》第二一三页。
② 哥德式教堂在祭坛后面向后凸出的尾部叫做凸堂。

现象非常丰富，流动，能使地面上的色调互相配合，生出变化，显出作用，那当然能养成一批长于着色的画家了。这儿和威尼斯一样，艺术追随着自然界，艺术家的手不由自主的听从眼睛的感觉支配。

　　风土的共同点给威尼斯人和尼德兰人的眼睛受着相同的教育，风土的不同点又给他们的眼睛受着不同的教育。——尼德兰在威尼斯之北一千二百公里，①气候更冷，雨水更多，浮云蔽日的时候也更多。由此产生的一组天然的色调，在画板上产生一组相应的人工的色调。晴天既然难得，物体就没有日光熏灼的痕迹。意大利的古迹常有一种金黄色和绚烂的火红色，这儿绝对看不见。海水不像威尼斯的浅海蓝中带绿。草原与树木跟我们在凡罗那（韦罗内）和巴杜（帕杜埃）〔意大利〕见到的不同，没有一种分明的强烈的色调。草质柔软，颜色浅淡；水是惨白的或者像煤灰颜色；人的皮肤有时带点儿粉红，好比一朵在阴暗中培养的花，有时受了风霜或者东西吃得太多，便红得刺眼；最多的是半黄不黄，软绵绵的没有弹性，荷兰的人有时脸色苍白，毫无生气，近于蜜蜡的色调。人，动物，植物，一切生物的纤维都水分太多，缺少阳光熏灼。——因此，我们把两派绘画比较之下，发觉总的色调不同。在美术馆中先看一遍威尼斯派的画，再看一遍法兰德斯派的画；从〔威尼斯的〕卡那兰多（卡纳莱托）和迦尔提（瓜尔迪）到〔尼德兰的〕拉斯达尔（勒伊斯达尔），保尔·波忒，荷培玛（霍贝玛），阿特利安·梵·特·未尔特（阿德里安·凡·德·费尔德），丹尼埃（特尼尔斯），梵·奥斯塔特（凡·奥斯塔德）；从〔威尼斯的〕铁相和凡罗纳士到〔尼

---

① 事实上只有一千公里。从威尼斯到比京布鲁塞尔只有八百余公里。

德兰的〕卢本斯，梵·代克和伦勃朗，不妨体味一下你眼睛的感觉。从前一批作品到后一批作品，色彩失去一部分温暖。琥珀，火红和棕黄的色调不见了。威斯尼派画《圣母升天》一类的作品总是如火如荼，到尼德兰人手中火焰熄灭了；肤色白得像雪或牛奶；衣服布幔上的深红色变淡了。色调更浅的绸缎反光更冷。树叶上强烈的棕色，远处太阳底下强烈的红色，水面上夹着青的紫的纹缕的云石颜色，在此都变成黯淡，画面上只有雾气弥漫的不透明的白色，潮湿的薄暮时分的似蓝非蓝的日光，灰中带黄的海水的反光，河水溷浊的颜色，草原上的淡绿色，或是室内的灰不溜秋的气氛。

这些新的调子构成一种新的和谐。——有时大太阳直照在物体上面；物体不习惯这样的光线；于是绿的田野，红的屋顶，油漆的门面，血管隆起在表面上的光滑的肉，登时发出异乎寻常的光彩。那些景物一向在潮湿的北方习惯于半明半暗的光线，不像在威尼斯受太阳长期熏灼而面目有所变化，所以一遇到灿烂的阳光，景物的色调就显得太强烈，甚至于火暴，给人的刺激像号角的合奏，在心灵与感官上留下一个热闹快乐的印象。法兰德斯一批喜欢阳光的画家，用的色彩就是这样；最好的例子是卢本斯。倘若他在卢佛美术馆的作品经过重修以后不失本来面目，那末我们可以肯定他不怕刺激人的眼睛；至少他的色彩没有威尼斯派那种温厚美满的和谐；他把最抵触的极端放在一起；雪白的肉，血红的布帛，光彩夺目的绸缎，每个色调都强烈到极点，而且不像威尼斯派用琥珀色的调子加以联络，中和，包裹，使对比不至于发生冲突，效果不至于生硬。——有时却完全相反，光线黯淡，或者几乎没有光线：这是最常见的画面，尤其在荷兰。物体勉强在阴影中浮现，几乎同周围的环

境分辨不出：傍晚的酒库，灯下的房间，窗间溜进一道将尽的日光，东西都隐没下去，在普遍的黑暗中成为更浓厚的黑点。眼睛只能尽力辨别阴暗的层次，与黑暗交错的模糊的日色，留在家具上发亮部分的残余的光线，或是青耀耀的镜子上的反光，或是一块绣件，或是一颗珠子，或是嵌在项链上的金片。画家对这些细腻的景色非常敏感，他在阴暗到明亮的整套色调中自然不会把极端放在一起，而只采用低沉的调子；整幅画面，除了一个地方之外，都是黑沉沉的；他的音乐从头至尾是低声细语，只有偶尔响亮一下。他所发现的是一种新的和谐，明暗之间的和谐，浓淡之间的和谐，表达内心的和谐，韵味无穷，沁人心脾的和谐。他常用酒糟色，不干不净的黄色，乌七八糟的灰色，模糊一片的黑色，黑色中间东一处西一处显出一块鲜明的颜色；这种涂抹的结果竟然能直扣我们的心弦。绘画史上最后一次重要的发明就在于这一点，绘画最能迎合现代人心灵的也在于这一点，伦勃朗在荷兰的天色中领会到的也是这一种色彩。

种子，植物，花朵，你们都看到了。天性与拉丁族截然相反的一个种族，在拉丁族的后面，也在拉丁族的旁边，在世界上取得他的地位。这个种族包括许多民族，但只有一个民族，靠着土地与特殊的气候，发展成一种特殊的性格，使他天生的擅长艺术，而且擅长某一种艺术。绘画在那个民族中诞生，存活，发育完全；周围的自然环境和创立绘画的民族性，使这一派的绘画有它的题材，有它的典型，有它的色彩。以上叙述的长期的准备工作，深刻的原因，一般的形势，就是培养树液，支配植物，直到开花结果的因素。现在只要揭出历史情况，考察历史的过程与变化，来说明这一派艺术的过程与变化。

# 第二章 历史时期

## 一

尼德兰绘画有四个面目分明的时期，每个时期相当于一个面目分明的历史时期，两者完全符合。艺术必然表现生活，这儿也不例外；画家的才能与嗜好，和群众的生活习惯与思想感情同时变化，并且朝同一方向变化。地质发生一次深刻的突变，必然有新的动植物出现，社会和时代精神发生一次大变化，也必然有新的理想形象出现。在这一点上，我们的美术馆等于博物馆，用想象力创作出来的东西，正如有生命的形体一样是环境的产物，也是环境的标识。

尼德兰艺术的第一个时期大概有一世纪半，从于倍·梵·埃克①起到刚丹·玛赛斯（昆廷·马赛斯）为止。②原因在于社会

---

① 十九世纪及本世纪初期的美术史家，均认为有两个梵·埃克，一个叫于倍，一个叫约翰；某些作品都分别写在两个梵·埃克名下。据晚近学者的考据，于倍·梵·埃克是出于十六世纪后半的古典学者的猜测，实际上只有约翰·梵·埃克（1375—1440）。

② 〔原注〕这个时期是一四〇〇年至一五三〇年。

的复兴，就是说那时期的财富与民智都有极大的发展。像意大利一样，许多城市很早兴旺，而且差不多是自由的。我曾经告诉你们，十三世纪时法兰德斯已经废除农奴制度，<sup>①</sup>为了制盐，"为了开垦沼泽地"而组织的行会，一直可以追溯到罗马时代。从第七和第九世纪起，布鲁日，盎凡尔斯，根特，都是"商埠"或是享有特权的市场，为南北货物的集散地；商业繁盛，居民由此出海捕鲸。有钱的人备足了武器粮食，在团结与行动中训练出远见与创业的才具，比散处乡村的穷苦的农奴更能够自卫。他们的大城市人口密集，街道狭窄，田野饱和水分，河道纵横，都不是诸侯们的马队驰骋的地方。<sup>②</sup>所以封建制度的网在全欧洲收得那么紧，压得那么重，对法兰德斯却不能不略为放松。当地的伯爵徒然有他的封建主——法国的国王——帮助，徒然用他全部勃艮第的骑兵进攻；法兰德斯的城邦尽管在蒙当—比埃尔（蒙斯-皮埃莱），卡塞尔，罗斯贝克，奥堆，迦佛尔，布鲁斯丹，列日，打了许多败仗，仍旧能重整旗鼓，一次又一次的反抗，直到在奥地利王室统治之下还保存最重要的一部分自由。十四世纪是法兰德斯英勇抵抗与壮烈牺牲的时期。有一般啤酒商，有阿泰未尔德一流的人<sup>③</sup>，既是演说家，又是独裁者，又是军事领袖，结果都战死疆场或者

---

① 本书中以前并未提到十三世纪时法兰德斯已废止农奴；想系作者在讲课时说过而编纂本书时漏列之故。

② 〔原注〕这一点有一三〇二年的古尔德雷战役为证。〔一三〇二年法兰德斯的民兵及步兵，与法国的骑兵在古尔德雷地方会战，民兵利用沼泽开凿深沟，使全身盔甲的法国骑兵陷入泥泞，无法作战，以致大败，重要将领都战死。〕

③ 阿泰未尔德（Artevelde）父子，约各与腓利普，为十四世纪时法兰德斯民族运动的领袖，领导当地的布尔乔亚与群众反抗法国人和其他的封建主。

被人暗杀；国内战争与国外战争混在一处；城邦之间，行业之间，个人之间，厮杀不已，根特一年之内有一千四百件命案；充沛的精力经过多多少少的灾难也不曾消耗完，仍旧在各方面兴风作浪。他们在战争中一次死到两万人，成批的牺牲在敌人枪下，决不后退一步。根特的居民对腓利普·阿泰未尔德手下的五千义勇军说："你们不打胜仗，不要希望回来；只要听到你们死了或是打败的消息，我们就放火烧城，跟它同归于尽。"①一三八四年，四大行业的境内，②俘虏都不愿意投降，说他们死后尸骨会站起来向法国人报仇。五十年后，根特城中的居民起义，四周的农民"宁死不愿讨饶，说他们是为了正义而死，像殉道者一样"。在这些骚动的蚁穴中，食物充足，单独行动成了习惯，所以勇气勃勃，敢于冒险，兴风作浪，甚至强凶霸道，让那股巨大和粗暴的力漫无节制的到处发泄。当地的纺织工人代表一批新兴的人，而有了这样的人，不久就会有艺术出现。

那时只消来一个繁荣的时期；孕育已久的花苞在阳光照射之下就会开放。十四世纪末，法兰德斯和意大利是欧洲工业最盛，最富庶最兴旺的地方。③——一三七〇年，玛利纳邦的领土上有三千二百架羊毛纺织机。城里有一个商人跟大马士革和亚里山大里（亚里山德里）做着规模极大的生意。一个华朗西安纳（瓦朗西

---

① 〔原注〕见佛罗阿萨（傅华萨）的《编年史》。〔佛罗阿萨（Jean Froissart, 1337—1410）为法国史家，留有1325—1400年间的编年史。〕

② 法兰德斯的重要行业不止四种，四大行业不知何指，想系法兰德斯十四世纪时的历史名词，有所专指。

③ 〔原注〕见米希斯著：《法兰德斯绘画史》第二卷第五页。

安纳）的商人到巴黎去赶集，为了炫耀资财，把集上的粮食全部买下。一三八九年，根特有十八万九千武装的民兵；在某一次起义中，仅仅呢绒业就有一万八千人参加；纺织工人组成二十七个营；城里大钟一敲，五十二个行业都赶到广场上集合在各自的旗帜之下。一三八〇年，布鲁日的金银工匠在战时能单独组成一军。埃奈斯·西尔未斯（埃涅阿斯·西尔维乌斯）①在比较晚一些的时期说，布鲁日是世界上三个最美的城市之一；十八里长的运河直通大海；每天有一百条船进口，和今日的伦敦相仿。——同时，政局也比较稳定了。一三八四年，勃艮第公爵由于承继关系做了法兰德斯的封建主；法国在精神错乱而尚未成年的查理六世治下，内战频仍；勃艮第公爵乘机脱离法国，不像过去的法兰德斯的伯爵只是一个普通的藩属，住在巴黎，只知道要求法国国王帮助他压制法兰德斯的商人，向他们征税。勃艮第公爵势力的强大和法国国势的削弱，使他能独立自主。他虽是诸侯，在巴黎却偏袒平民，受到屠宰业的拥护。他虽是法国人，却采取法兰德斯的政策，即使不和英国人联盟，也很敷衍他们。当然，他为财政问题同法兰德斯人屡次冲突，把他们大量屠杀。但在熟悉中世纪的混乱与残暴的人看来，当时的秩序与上下融洽的局面已经很不差，至少比以前大为进步了。

从此以后，像一四〇〇年左右的佛罗棱萨一样，封建主的政权得到民众承认，社会趋于稳定，也像一四〇〇年左右的意大利一

---

① 西尔未斯（Aeneas Sylvius, 1405—64）为意大利诗人，古典学者，一四五八年当选为教皇，称庇护二世。

样，人摆脱了禁欲主义与教会的统治，懂得关心自然界，享受人生；年深月久的约束松弛了；对于强壮，健康，美和快乐，开始感到兴趣。中世纪的精神到处在变质，瓦解。——典雅优美的建筑风格把石头雕成花边一般，在教堂中砌起圆锥形的柱子，苜蓿花的图案，奇形怪状的交叉的窗格，把描金雕花的镂空的屋子变成一件巨大而奇特的金银工艺品，不像信仰的产物而是想入非非的作品，与其说鼓励虔诚，毋宁说要人惊异赞叹。——同样，骑士制度变成一种游行和检阅的仪式。贵族都到<u>华洛阿（瓦卢瓦）〔当时的法国王室〕</u>宫中去行乐，讲究"漂亮的说话"，尤其是"谈情说爱"。在<u>翘塞（乔叟）</u>和佛罗阿萨的记载中，我们可以看到他们奢华的排场，比武，游行，宴会，浮华与时髦的新风气；疯狂的与放荡的幻想造出许多新鲜的玩艺儿，繁琐的奇装艳服：袍子长到十四尺，裤子紧贴在肉上，<u>波希米亚式</u>的大褂，袖子直拖到地上；靴尖的模样像蝎子的角，爪子或尾巴；短袄上绣着字母，野兽，音符，可以按着背上的乐谱唱歌；披风上镶着金箔和鸟兽的羽毛，袍子上钉着蓝宝石，红宝石，金银线织成的燕子，每只燕子嘴里衔一个金钵；有一套衣服一共有一千二百个金钵；还有一件衣衫用九百六十颗珠子绣成一支歌。女人披着华丽的轻纱，上面绣着细小的人像，袒着胸部，头上戴一顶圆锥形或半月形的帽子，其大无比，穿一件五颜六色的长袍，绣着独角兽，狮子，野蛮人；坐椅的形状竟是一所描金雕刻的小教堂。——宫廷和王侯们的生活等于过狂欢节。<u>查理六世</u>在圣·但尼修院行骑士入会礼的时候，长达六十多尺的大厅上张挂绿白二色的幔子，用挂毡围成一个高阁；经过三天的比武和宴会之后，举行一个通宵的化装舞会，闹得不成体

统。"不少小姐乐而忘形,好几个丈夫气得要命",最后再来一个丢盖斯格兰(杜·盖克兰)①的葬礼式作结束,这种对比正好说明当时人的思想感情。

在那时的小说和编年史中,我们看到国王,王后,奥莱昂和勃艮第的一般公爵,过的日常生活有如一条光彩照人,长流不尽的黄金河;经常举行入城典礼,场面阔绰的马队游行,化装大会,跳舞会,全是富于肉感的,古古怪怪的玩艺儿,暴发户的穷奢极欲。勃艮第与法国的一些骑士,参加十字军到尼科波利斯去攻打巴查则德〔土耳其苏丹〕,一切装备仿佛出门行乐,旗帜与马匹的披挂都用金银装饰;带着银制的餐具,绿缎子的营帐;沿着多瑙河进发的船上装足了美酒;宫中妓女充斥。——这种放纵的肉欲生活,在法国掺杂着病态的好奇心和心情抑郁的幻想,在勃艮第又表现得像大规模的甘尔迈斯节。"好人腓利普"②有三个正式妻子,二十四个外室,十六个私生子;他供养这些家属,经常摆酒作乐,容许布尔乔亚出入宫廷;他的所作所为,活脱是后来约登斯笔下的人物。某一个克兰佛伯爵有六十三个私生儿女;举行典礼的时候,编年史家都郑重其事,不断称名道姓的提到他们,似乎是名正言顺的。这样大量的繁殖,令人想起卢本斯画上肥胖的喂奶女人和拉伯雷笔下的迦尔迦曼尔。③

---

① 丢盖斯格兰(1320—80)是法国史上有名的军人。
② 好人腓利普是统治法兰德斯的第三代勃艮第公爵(1419—67)。当时的诸侯及国王多有外号,如腓利普的父亲叫做"吓不倒的约翰"(1371—1419),祖父叫做"大胆腓利普"(1342—1404)。
③ 拉伯雷的小说《巨人世家》中的巨人高康大的母亲,叫做迦尔迦曼尔,胃口奇大,尤善啖肠。

一个当时的人说"最可叹的是普遍的淫乱，尤其是公侯贵族和结过婚的人。最文雅的男子也会同时骗上好几个妇女……淫乱的罪恶在高级教士和一切教会人员中间也同样普遍"。刚勃雷（康布雷）的总主教，约各·特·克洛阿（雅克·德·克罗伊），公然带着他三十六个私生子和私生子的儿子望弥撒；他还积起一笔钱预备给以后出世的私生子。"好人腓利普"第三次的结婚典礼活像迦玛希请的喜酒，高康大定的菜单。①布鲁日城中满街张着挂毡；一只石狮子嘴里八天八夜吐出莱茵葡萄酒，一只石鹿嘴里吐出菩纳葡萄酒；吃饭的时候，独角兽吐着玫瑰露或希腊的玛尔伏阿齐葡萄酒。公爵进城那天，代表各邦的八百商人穿着绸缎和丝绒的衣服欢迎。在另外一次典礼中，公爵坐骑的鞍子和马首的护盔镶着名贵的宝石；"九个侍从的马，披挂上都镶金银，其中一个侍从的头盔据说值十万金洋"。又有一次，公爵身上穿戴的珠宝估计值到一百万。——我想把这些行乐的场面说几个给你们听听；那和同时代佛罗棱萨的一样，证明当时的人如何爱好五光十色的华彩，而这种嗜好也像佛罗棱萨的一样产生了绘画。在"好人腓利普"治下，利尔城举行的"山鸡大会"大可与洛朗·特·梅提契的凯旋式相比；从许多天真烂漫的表现中可以看出两个社会相同的地方和不同的地方，也就是两个社会在文化，趣味与艺术方面的相同之处与相异之处。

据史家奥里维埃·特·拉·玛希的记载，先是克兰佛公爵（克

---

① 塞万提斯的小说《堂·吉诃德》中讲起一个有钱的农民迦玛希结婚，喜酒的肴馔丰盛，比得上拉伯雷笔下巨人高康大的菜单。

利夫斯公爵）在利尔"大宴宾客",其中有"勃艮第公爵〔即好人腓利普〕和公爵府上的眷属"。宴会中间有节目表演:"桌上摆着一条船,张着帆,船上站着一个武装的骑士……前面是一只银制的天鹅,脖子上挂一条金项链,项链上系一根很长的链条,天鹅的姿势好像在拉船;船尾摆一座做工精巧的宫堡。"然后,克兰佛公爵,天鹅骑士,"太太们的仆役"[①],叫人高声宣布,说"他骑着战马,浑身比武打扮",在围场中恭候,"比武优胜的人可以得一只黄金的天鹅,挂着金链,链条一头还有一颗贵重的红宝石"。

那完全是一出童话剧。十天以后,埃当柏伯爵(埃唐普伯爵)出来主持第二幕。——当然,第二幕同第一幕和其他各幕一样,开场总是宴会。勃艮第的宫廷生活富裕,大家最喜欢请客。——"上过烧烤以后的第二道菜,忽然一间屋内亮起许多火把,走出一个身穿锁子甲的武术教师,随后再来两个骑士,穿着貂皮镶边的丝绒长袍,光着头,每人手中捧一顶美丽的花冠;后面一匹蓝绸披挂的小马驮着一个非常漂亮的女子,只有十二岁,穿一件紫色绣花绸衫,铺满金线",这是"快乐公主"。三个穿红缎子号衣的马夫带她到公爵前面,一路唱歌,代她通名报姓。她下了马,在桌上半跪着拿花冠戴在公爵头上。于是开始比武:在战鼓声中,传令官穿着一件绣满天鹅的短褂出场;随后克兰佛公爵,天鹅骑士,也出现了;他穿着贵重的盔甲,坐骑披着大马士革白缎子,下面是金线坠子;他用一根金链条拖一只大天鹅,天鹅旁边有两个弓箭手;公爵后面是骑在马上的一些少年,还有马夫,拿枪的骑士,

---

① 这一句是中古时代骑士自称的口头禅,表示尊敬妇女的意思。

同他一样穿着缀有金线坠子的大马士革白缎子。他的传令官，金羊毛骑士，把他介绍给公爵夫人。随后走出许多别的骑士，马的披挂有的是合金线织的大红呢，有的是绣着金铃的呢，有的是大红丝绒上镶着貂皮，有的是紫色丝绒缀着金线或丝线的坠子，有的是洒金的黑丝绒。——假定今日的政府要人穿得像歌剧院的演员，学着调马师的样子做出种种技击的架势，你们一定会觉得荒谬绝伦；可见感受形象的本能和装饰的需要，在当时是多么强烈，而现在大为衰退了。

可是这还不过是序幕，比武以后八天，轮到勃艮第公爵请客了，那比所有的宴会都阔气。极大的厅堂上张着挂毯，毡上织着大力士赫剌克勒斯一生的故事，五扇门有弓箭手站岗，穿着灰黑两色的长袍。两旁搭起五座看台安置外客，都是些男女贵族，大半是化了装来的。客人的座位中间放一张高大的食桌，摆着金银的杯盘，用黄金与宝石做装饰的水晶壶。厅中央立着一根大柱子，上面"放一个女人的像，头发挂到腰间，头上戴一顶华丽的帽子，大家吃饭的时候，她乳房中有肉桂酒流出"。三张其大无比的桌子，每张桌上放着好几样"摆设"，都是庞大的机关布景，好比现在新年里给有钱人家的孩子的玩具，不过扩大了规模。以好奇心和活跃的幻想而论，当时的人的确是孩子，最大的欲望是娱乐眼睛；他们拿人生当做幻灯一样戏弄。两样主要的"摆设"，一样是一个大肉饼，有二十八个"真人"在上面奏乐，另外一样是"一所有窗洞有玻璃的教堂，有四个唱诗的人和一口叮叮当当的钟"。但"摆设"总共有一二十样：一所大型的宫堡，壕沟里流着玫瑰花露，塔顶上站着仙女梅吕西纳；一个用风车发动的磨坊，几个弓箭手

和射弩手在那里射喜鹊；一只桶埋在葡萄园里，流出一种苦酒，一种甜酒；一只狮子和一条蛇在沙漠上搏斗；一个野人骑在骆驼上；一个小丑骑着熊在巉岩与冰山之间奔跑；一口有城市与宫堡环绕的湖；一条满载货物的船抛下锚停在那里，船上有绳索，有桅杆，有领港员；一个用泥土和铅砌的美丽的喷水池，周围用玻璃做成小树，花叶俱全，还有一个背着十字架的圣·安特莱；一个玫瑰花露的喷水池，雕像是一个裸体的孩子，姿势和布鲁塞尔的玛纳冈比斯喷水池上的一样。你看了这些"摆设"，简直以为走进了一家卖新年玩具的铺子。

但有了这些五花八门的摆设还嫌不够，他们还要看活动表演；所以另外有十几个节目，节目与节目之间，教堂里和大肉饼上奏起音乐，使席上的宾客除了眼睛有得看，耳朵还有得听：钟声大鸣；一个牧童吹小风笛；几个儿童唱一支歌；人们轮流听到大风琴，德国号，双簧管，唱圣诗，长笛合奏，由六弦琴伴奏的合唱，小鼓合奏，打猎的号角和猎犬的嗥叫。然后一匹披暗红绸的马倒退进来，两个吹喇叭的"不用鞍子，背对背坐在马上"，前面有十六个穿长袍的骑士开路；随后出来一个半人半秃鹰式的怪物，骑在野猪身上驮着一个人，手里拿着两支标枪和一个小盾牌；后面是一只人工做的小白鹿，披绸挂彩，角是黄金的，背上驮一个孩子，穿一件深红丝绒短褂，唱着歌，鹿唱着低音部分。——这些人物野兽都在桌子四周绕一个圈子。最后还有一个玩艺儿大受欢迎。先是一条龙在空中飞过，明晃晃的鳞甲把哥德式的高耸的天顶照得雪亮。接着飞出一只鹭和两只鹰；鹭马上被鹰啄落，有人捡来献给公爵。临了幕后号角齐鸣，幕启处，埃俄尔卡斯王（伊奥尔科斯王）耶松

出台念一封他妻子梅台（美狄亚）的信，然后他斗牛，杀蛇，耕地，把妖怪的牙齿播种，长出一批武装的人。[①]宴会到这个阶段变得严肃了：那是一部骑士的传奇，《阿玛提斯》[②]中的一幕，好像把堂·吉诃德做的一个梦实地表演。厅上出现一个巨人，穿一件绿绸袍子，缠着头巾，手执长枪，牵一只披绸挂彩的象，象背上放一座宫堡，宫堡里面有一个修女打扮的妇女，象征"圣洁的教会"；她停下来通名报姓，号召在场的人参加十字军。于是金羊毛骑士[③]带着几个侍从官出来；他颈间挂一根镶嵌宝石的金项链，手里拿一只活的山鸡。勃艮第公爵手按山鸡起誓，愿意帮基督教讨伐土耳其人；所有的骑士都跟着他发愿，每人有一篇誓约，文字仿照西班牙的骑士小说《迦拉奥》的体裁：这就是历史上有名的"山鸡之盟"〔一四五四〕。宴会用一个带有神秘色彩与道德意味的跳舞会结束。在音乐声中，在火把照耀之下，一位白衣太太肩上写着名字，叫做"上帝的恩宠"，向公爵朗诵一首八行诗，临走留下十二个妇女，代表十二美德：信仰，慈悲，正直，理性，节制，刚强，真实，慷慨，勤谨，希望，勇敢，[④]每个女子由一位骑士陪随，骑士身穿暗红短褂，缎子的衣袖上绣着花，钉着金银首饰。十二个妇女和骑士

---

① 希腊神话：埃俄利特族的英雄耶松为了要夺回被叔父篡夺的王位，带了五十位英雄到高尔契特去取金羊毛。他靠了梅台之力，制伏了铜蹄的牛，叫它们耕地，把龙的牙齿种下，生出许多巨人，都被他杀了。他终于打败守护的巨龙，取得金羊毛。

② 《阿玛提斯》是西班牙的一部骑士小说，主角阿玛提斯是爱情专一的流浪骑士的典型。

③ "好人腓利普"根据希腊神话于一四二九年在布鲁日创立金羊毛骑士会，招纳品德高尚的贵族做会员，称为金羊毛骑士。

④ 作者说是十二美德，但只举了十一个。

跳舞，替比武的优胜者夏德莱公爵加冕，到清早三点，场上宣布有另一次比武的时候，舞会才结束。——节目太多了；感官和想象力为之麻木了；这些人对于娱乐只是贪嘴而不会辨别味道。这一阵热闹和许多古怪的玩艺儿给我们看到一个蠢笨的社会，一个北方民族，一种才成形而还粗野幼稚的文化。他们虽与梅提契同时，却缺少意大利人的高雅大方的趣味。但两个民族的风俗与想象力，实质上并无分别；像佛罗棱萨狂欢节上的车马和豪华的场面一样，中世纪的哲学，历史，传说，在这里都成为具体的东西；抽象的教训化为生动的形象；美德变做有血有肉的女人。结果就有人想把这种种东西画成图画，做成雕塑；而且所有宴会中的装饰已经是浮雕和绘画了。象征的时代让位给形象的时代；人的精神不再满足于经院派的空洞的概念，要观赏生动的形体了；人的思想也需要借艺术品来表现了。

但尼德兰的艺术品不像意大利的艺术品；因为精神的修养和趋向都不一样。上面两个代表教会与德行的女人念的诗都幼稚，平凡，空洞，毫无生气，全是陈辞滥调，一连串押韵的句子，节奏和内容同样贫乏。但丁，彼特拉克，薄伽丘，维拉尼，在尼德兰不曾出现过。人的精神觉醒比较晚，距离拉丁传统比较远，禁锢在中世纪的纪律和麻痹状态中比较长久。他们没有阿弗罗厄斯（阿威罗伊）派[①]的怀疑主义者和医生，像彼特拉克所描写的；也没有复兴古学的近乎异教徒的学者，像洛朗·特·梅提契周围的那般人。对

---

[①] 阿拉伯的名医兼哲学家阿弗罗厄斯（Averrhoès，1126—98）主张物质不灭，运动无终极。阿氏学说在中世纪与文艺复兴期的意大利北部极有势力。

基督教的信仰与感情，这里比威尼斯或佛罗稜萨活跃得多，顽强得多，便是在勃艮第宫廷奢华淫逸的风气之下还照样存在。他们有享乐的人，可没有享乐的理论；最风流的人物也为宗教服务像为妇女服务一样，认为那是荣誉攸关的大事。一三九六年，勃艮第和法国有七百贵族加入十字军，生还的只有二十七个，其余全部在尼科波利斯战死；蒲西谷（布锡考特）①把他们叫做"受到上帝祝福的幸运的殉道者"。刚才你们看到，利尔那次大吃大喝的宴会结束的时候，大家都郑重其事的发愿，要去讨伐危害宗教的敌人。还有些零星故事证明早期的虔诚并未动摇。一四七七年，纽仑堡有个人叫做马丁·侃采，到巴雷斯泰恩（巴勒斯坦）去朝圣，数着卡尔凡山到彼拉多②的屋子有多少步路，预备回来在自己的住家和当地的公墓之间造七个站③和一座卡尔凡山；因为丢了尺寸，他又去旅行一次，回来把工程交给雕塑家亚当·克拉夫脱（亚当·克拉夫特）主持。法兰德斯像德国一样，一般布尔乔亚都是严肃而有点笨重的人，生活局限于一乡一镇，守着古老的习惯，中世纪的信仰和虔诚比宫廷中的贵族保持更牢固。这一点有他们的文学为证；十三世纪末期他们的作品有了特色以后，只限于表现内心的虔诚，重视实际的和城邦本位的布尔乔亚精神：一方面是宣扬道德的格言，日常生活的描写，以当时真实的政治与历史为题材的诗歌；另一方面

---

① 法国元帅蒲西谷就在那一次十字军战争中被土耳其人俘虏。
② 卡尔凡是耶路撒冷城外的一座小山，耶稣就在这座山上钉死；彼拉多是审判耶稣的罗马总督。
③ 据后期基督教传说，耶稣上卡尔凡山之前，曾在路上停留十四次，后人称为"十四站"。又中世纪时路旁造的小十字架或小纪念建筑，亦称为"站"。

是歌颂圣母的抒情作品，神秘而温柔的诗篇。总之，日耳曼的民族精神是倾向信仰而非倾向怀疑的。尼德兰人有过中世纪的托钵僧和神秘主义者，有过十六世纪的反偶像派①和大量的殉道者以后，一步一步的接近新教思想。倘若听其自然，民族精神发展的后果可能不是像意大利那样的异教气息的复活，而是像德国那样的基督教思想的中兴。——其次，所有的艺术中以建筑为最能表现民众在幻想方面的需要；而法兰德斯的建筑，到十六世纪中叶为止仍然是哥德式的，基督教的；意大利的和古典的式样对它不生影响；风格走上繁琐与萎靡的路，可并不变质。哥德式的艺术不仅在教堂中居于统治地位，在世俗的建筑物中也占统治地位：布鲁日，罗文，布鲁塞尔，列日，乌特那特各地的市政厅，说明这种艺术受人爱好到什么程度，并且爱好的人不限于教士而包括整个民族；他们对哥德式艺术忠实到底；乌特那特的市政厅开始建造的时候，已经在拉斐尔死后七年〔一五二七〕。一五三六年，法兰德斯出身的"奥地利的玛葛丽德"当政的时期，哥德式艺术还开放最后和最细巧的一朵花：勃罗教堂。——我们把这些征候归纳起来，再在当时的肖像画上研究一下真实的人物：捐献人②，教士，市长，镇长，③布尔乔亚，有

---

① 在拜占庭帝国治下，八世纪时基督教会内部有一个反对崇拜圣像的宗派，称为反偶像派，势力极盛，至十六世纪宗教改革时重新抬头。

② 法兰德斯人往往出资请画家作画捐献教堂，把本人或家属的肖像放在画内；美术史统称之为捐献人的肖像。丹纳书中称为受赠人，显见是一时笔误，兹一律改正。

③ 〔原注〕可参观盎凡尔斯，布鲁塞尔，布鲁日各处的美术馆，以及一般的三叠屏，上面往往画着整个家庭。〔文艺复兴初期的宗教画，常画成三叠、五叠的屏风式，意大利教堂中亦常见，但在法兰德斯尤其流行，且不限于文艺复兴初期。此种图画实际仍固定在墙上，不过每叠均有框子分隔，使画面成为界限分明的几个景色。——作者所谓"上面往往画着整个家庭"，是指捐献人一家的肖像。〕

身份的妇女，都非常严肃，规矩，穿着星期日的服装，内衣洁白，脸上冷冰冰的，表示有一种坚定深刻的信仰；那时我们会感觉到十六世纪的文艺复兴在这儿是在宗教范围之内完成的，人尽管点缀现世的生活，并没忘了来世的生活，他用形象与色彩方面的创造，表现活跃的基督教精神，而不是像意大利人那样表现复活的异教精神。

法兰德斯艺术的双重特性，是在基督教思想指导之下的文艺复兴；于倍·梵·埃克，约翰·梵·埃克，劳日·梵·特·淮顿（罗吉尔·凡·德尔·维登），梅姆林，刚丹·玛赛斯所表现的就是这样；一切其余的特征都从这两个特征出发。——一方面，艺术家关心现实生活；他们的人物不再是象征，像老的圣诗本上的插图，也不是纯粹的灵魂，像科隆派画的圣母，而是活生生的有血肉的人。人身上用到严格的解剖学，正确的透视学；布帛，建筑，附属品和风景上面的极细小的地方，都描绘无遗；立体感很强，整个画面非常有力，非常扎实，在观众的眼中和精神上留下深刻的印象；后世最伟大的作家并不超过他们，也不一定比得上他们。显而易见，那时的人发见了现实；蒙住眼睛的罩子掉下了，几乎一下子懂得刺激感官的外表，懂得外表的比例，结构，色彩。并且他们喜爱这个外表：他们画的神和圣者都穿着金线滚边，钉满钻石的华丽的长袍，披着金银铺绣的绸缎，戴着灿烂夺目的刻花冠冕；①勃艮第宫廷中的一派奢华都给搬上画面。他们还画透明平静的河水，明

---

① 〔原注〕例如于倍·梵·埃克的《上帝与童贞女》；梅姆林的《圣母，圣女巴尔勃与圣女凯塞琳》；刚丹·玛赛斯的《基督下葬》等等。

亮的草原，红花白花，青葱茂盛的树木，满照阳光的远景，美丽的田野。① 他们的色彩特别鲜艳，强烈；单纯而浓厚的色调依次排比，像波斯地毯，不用中间色而单靠颜色本身的和谐作联系；还有大红披风上的褶缝，天蓝长袍上的皱裥，镶黑边的铺金裙子，绿的帷幕像夏天大太阳底下的草原，强烈的光线使整个画面显得热烘烘的，带些棕色；这是每样乐器发挥出最大音量的音乐会，声音越洪亮，音色越正确。画家觉得世界很美，便把它安排为一个盛大的节日，真正的节日，跟当时举行的一样，照到的阳光只有更明朗；但决不是什么天上的耶路撒冷，渗透着另一世界的光线，像贝多·安琪利谷画的。他们是法兰德斯人，决不脱离尘世。他们认真细致的照抄现实，照抄所有的现实：包括盔甲上嵌的金银花纹，玻璃窗上的反光，地毯上的绒头，兽皮上的细毛，② 亚当和夏娃的裸体，一个主教的满面肉胹的大胖脸，一个市长或军人的阔大的肩膀，凸出的下巴，巨大的鼻子，一个刽子手的瘦削的腿，一个小孩子的太大的脑袋和太瘦的四肢，当时的衣着，家具。这些形形色色的描写，说明他们的作品是对于现世生活的歌颂。——但另一方面，他们的作品也是对基督教信仰的歌颂。不但题材几乎都与宗教有关，还充满着一种为以后同类的画面所没有的宗教情绪。他们最美的作品不是表现宗教史上一桩真实的故事，而是表现真实的信仰，主

---

① 〔原注〕例如梅姆林和他一派的《圣·克利斯朵夫》，《耶稣的受洗》；梵·埃克的《神秘的羔羊》等。

② 〔原注〕例如约翰·梵·埃克的《圣母，捐献人和圣·乔治》；刚丹·玛赛斯在盎凡尔斯画的三叠屏等等。还有于倍·梵·埃克在布鲁塞尔画的《亚当与夏娃》，在《神秘的羔羊》中跪在地上的布尔乔亚。

义的概要；于倍·梵·埃克心目中的绘画，同西摩纳·梅米或丹台奥·迦提（塔德奥·加迪）〔十四世纪意大利画家〕一样，是高等神学的说明；他的人物和附属品尽管是真实的，也还是象征的。劳日·梵·特·淮顿在《七大圣礼》上画的大教堂，既是一所真正的教堂，也代表神秘的教会；因为教士在祭坛前做弥撒的时候，基督就在吊架上流血。约翰·梵·埃克和梅姆林，往往画一些圣者跪在房内或走廊底下，一切的细节，技术的完美，都给人逼真的感觉；但宝座上的童贞女和替她加冕的天使，叫虔诚的观众知道他们看到的是一个更高级的世界。对称的人物是按教会中的等级安排的，所以姿势强直。于倍·梵·埃克的人物不动声色，目光凝滞；这是神明生活的永恒的静止；到了天上，功德圆满，时间停止了。在梅姆林的笔下，人物因为信仰坚定，有一种特别安静的气息；生活在修院中的灵魂只有一片和平；修女纯洁无比，柔和之中带些忧郁，只知道一味服从，耽溺于幻想，睁大着眼睛望着，可是一无所见。总之，这些是供在祭坛上或小圣堂里的图画，不像以后的作品供诸侯贵族欣赏，而诸侯贵族认为上教堂只是例行公事，对于宗教画也要求奢华的异教场面和角斗家式的肌肉。相反，早期的法兰德斯绘画是向忠实的信徒说话的，或者暗示他们一个超现实世界的形象，或者给他们描写一种虔诚的情绪，或者表现荣耀所归的圣者到了清明恬静的境界，或者是受到上帝恩宠的人的谦卑与温柔。德国十五世纪的神秘派神学家，在马丁·路德以前的拉斯布鲁克，埃卡特，道雷，亨利·特·苏索等等，很可能赞成这种画。——这是一个奇怪的现象，似乎跟宫廷中的刺激感官的节目和豪华的入城典礼毫不调和。同样的情形见之于丢勒的作品：他画的

圣母表示他宗教情绪非常深刻,同他在《马克西密里安一家》中描写的浮华世界毫不相称。因为这是日耳曼人的乡土;社会的繁荣和繁荣带来的精神解放,不像在拉丁国家那样使基督教崩溃,反而促成基督教复兴。

## 二

生活情况发生大变化的时候,人的观念势必逐渐发生相应的变化。发现了印度和美洲以后,发明了印刷术,书籍的数量激增以后,古学复兴和路德改革宗教以后,人的世界观不可能再是修院式的和神秘主义的了。本来人心向往于天国,现世的行事都诚惶诚恐的听凭教会支配,而教会的权威向来无人争辩;人只管做着忧郁而微妙的梦。如今这梦境不能不趋于消灭,因为先是在那么多新思想的滋养之下,有了自由思考的精神;其次,人类开始懂得现实世界,征服现实世界,感到现实景色之美。修辞学会早先由教士组织,现在转到俗人手里;过去学会劝人付教会的什一税,服从教会;现在却嘲笑教士,攻击他们生活腐化。一五三三年,阿姆斯特丹九个布尔乔亚被罚到罗马去朝圣,因为串演了一出这种讽刺剧。一五三九年,根特出的一个征文题目叫做哪些是世界上最蠢的人;十九个修辞学会有十一个回答说是教士。一个当时的人写道:"喜剧中的角色永远少不了男女修士;仿佛一定要挖苦一顿上帝和教会才痛快。"腓利普二世颁布命令,上演未经批准或不敬神明的戏,演员与作者都处死刑;但事实上照样演出,而且深入乡村。上面那

位作者还说:"上帝的声音首先是由喜剧带往乡村的,所以当时喜剧受到的禁止,比马丁·路德的书所受的禁止更严。"①可见精神已经摆脱从前的监护人;平民,布尔乔亚,工匠,商人,所有的人对道德与灵魂的问题都开始作独立思考。

同时,地方上空前的繁荣富庶,也使得优美如画的形象表现和刺激感官的娱乐成为风气;像同时代的英国一样,暗中正在酝酿新教运动,表面上却披着文艺复兴的奢华的外衣。一五二〇年查理五世进盎凡尔斯的时候,丢勒②看到四百座二层楼的凯旋门,长达十三公尺,全用图画装饰,上面还有寓意的活动表现。担任表演的都是有身份的布尔乔亚的少女,只披一条轻纱,据那位老成的德国艺术家说,"几乎是裸体的"。——"我难得看到这样美的女孩子;我看得十分仔细,甚至有点儿唐突,因为我是画家。"修辞学会主办的赛会也华丽之极;城市之间,学会之间,互相比赛场面的奢侈,寓意的新奇。一五六二年,十四个学会应盎凡尔斯制帆业邀请,派庆祝大队去参加比赛。得奖的是布鲁塞尔的"玛丽的花圈学会"。据梵·梅德兰的记载:"他们有三百四十个人骑着马,一律穿着暗红的丝绒和绸缎,披着波兰式银线镶边的长披风,戴着古式的大红军帽;短褂,羽毛和靴子是白的,银线绞成的腰带中间很别致的夹着红黄蓝白各种颜色。他们带来七辆古式车子,载着各色人物。另外有七十八辆

---

① 〔原注〕一五三九年,罗文的征文题目叫做"人死的时候最大的安慰是什么?",所有的修辞学会的答案都带有路德主义的意味。名列第二的圣·维诺克襄格学会,用纯粹恩宠说作答:"人死的时候最大的安慰,是基督和他的圣灵对我们的信任。"
② 德国画家丢勒一五二〇年正在法兰德斯游历。

普通车子点着火把，盖着白镶边的红呢。所有的车夫都穿着大红外套，车上有人扮演古代的奇闻轶事，暗示人们应当怎样友好的相会，友好的分离。"玛利纳城的比奥纳学会派来的队伍，规模也差不多：三百二十个人骑着马，衣料是铺金的淡红麻纱，七辆古式车子扮演各种故事，十六辆漆有纹章的车上点着各种火把。此外还有十二个游行大队；游行完毕还有喜剧，哑剧，烟火，宴会。"太平的年月，别的城市也举行不少与此相仿的庆祝会……"——梵·梅德兰写道："我认为应当把这一次的赛会记下来，让后世看到这些地方这个时候的团结与繁荣。"——腓利普二世离开以后〔一五五九〕，"法兰德斯好像不是只有一个宫廷，而是有一百五十个"。诸侯贵族都穷奢极侈，广招宾客，宴会无虚日，挥金如粪土：有一回，奥朗治亲王为了节省开支，一次就歇掉二十八个领班厨子。贵族家里挤满侍从，绅士，穿漂亮号衣的人。文艺复兴期的过剩的精力，漫无限制的发泄，变成穷奢极欲，同伊丽沙白时代的英国一样，只看见锦绣的衣衫，马队的游行，各种的玩艺，精致的吃喝。在圣·马丁的宴会上，勃勒特洛特伯爵（布雷德罗德）〔十五——十六世纪时荷兰贵族〕狂饮无度，差点儿醉死；莱茵伯爵的兄弟，因为太喜欢玛尔伏阿齐葡萄酒，竟死在饭桌上。——人生似乎从来没有如此舒服，如此美好的。和上一世纪〔十五世纪〕梅提契治下的佛罗棱萨一样，悲壮的生活告终了，精神松懈了；流血的起义，城市之间行会之间你死我活的内战停止了；只有一五三六年根特有过暴动，不曾大流血就平下去了，这是最后的，微弱的震动，绝对不能和十五世纪那些惊天动地的起义相比。奥地利的玛葛丽德，匈牙利的玛丽，

巴尔末的玛葛丽德，①这三个代理女总督都很得人心；查理五世是一个本地出身的君主，能说法兰德斯话，自称为根特人，②订立条约保护当地的工商业。他尽量扶植法兰德斯的贸易；而法兰德斯出的贡赋也几乎占到他收入的半数；③在他一大堆领地中，法兰德斯是一条最肥的乳牛，尽可以予取予求。——可见精神开始解放的时候，周围的气候也变得温和了。这是长发新芽的两个必要条件；而所谓新芽，就在修辞学会的赛会中冒出头来：那些古典的表演很像佛罗棱萨的狂欢节，和勃艮第公爵宴会上古古怪怪的花样完全不同。琪契阿提尼说，盎凡尔斯的紫罗兰学会，橄榄树学会，思想学会，"公开表演喜剧，悲剧和其他的故事，仿照希腊和罗马的款式"。风俗，思想，趣味，都已改变，新的艺术也就有了发展的园地。

上一时期已经露出这种变化的先兆。从于倍·梵·埃克到刚丹·玛赛斯，宗教观念的严肃与伟大逐渐减少。画家不再用一幅单独的画表现基督教的全部信仰全部神学；他只在《福音书》与历史中挑出几幕，例如《报知》，《牧羊人的膜拜》，《最后之审判》，殉道者的故事，带有教育意味的传说。绘画在于倍·梵·埃克手中是史诗式的，到梅姆林变成牧歌式，到刚丹·玛赛斯差不多是浮华的了。它力求激动人心，要显得有趣，妩媚。刚丹·玛

---

① 这是当时人对这些贵族妇女的称呼，也是史家沿用的称呼。所谓"奥地利的，匈牙利的"都是指她们的出身，或是封地，或是丈夫的国籍。

② 十五世纪末期，法兰德斯为哈布斯堡大公的领地，日耳曼皇帝查理五世（同时为西班牙王，称查理一世），为哈布斯堡大公"漂亮腓利普"的儿子，一五〇〇年生在根特，在法兰德斯长大。

③ 〔原注〕在五百万金币中占到二百万。

赛斯的可爱的圣女，美丽的黑罗提埃特（希罗底）①，身段苗条的莎乐美，都是盛装的贵妇，已经是世俗的女人了；而艺术家就是喜爱现实，并不压缩现实来表现超现实的世界；现实世界是他的目的而非手段。世俗生活的画面日渐增加；刚丹·玛赛斯描写铺子里的布尔乔亚，称金子的商人，一对对的情人，守财奴的瘦削的脸和狡猾的笑容。与他同时的路加·特·来登是我们称为法兰德斯小品画家的祖宗；他的《基督》，他的《玛特兰纳的舞蹈》，只剩一个宗教的题目；圣经上的人物被零星的景物淹没了；画上真正表现的是法兰德斯乡间的节日，或是一群挤在广场上的法兰德斯人。奚罗姆·菩斯克（耶罗默·博斯）还表现一些滑稽有趣的古怪场面。艺术显然从天上降落到地上，快要不用神明而用人做对象了。——并且一切技术与准备功夫，他们都已具备：懂得透视，懂得用油，能够写实，画出立体；他们研究过真实的模特儿，能画衣服，什物，建筑，风景，正确和精工达到惊人的程度，手法非常巧妙。——唯一的缺陷是人物呆滞，衣褶僵硬，还没有摆脱传统的宗教艺术。他们只要再观察一下变化迅速的表情，宽袍大袖的飘动，文艺复兴的艺术就完全了；时代的风已经吹到他们后面，鼓动他们的帆。看了他们的肖像，室内景物，以至他们的神圣的人物，例如刚丹·玛赛斯的《下葬》，我们真想对他们说："你们已经有了生命，再努力一下，振作起来，完全走出中古时代吧。把你们在自己心中和周围看到的现代人表现出来吧，画出他

---

① 犹太王后黑罗提埃特教唆女儿莎乐美，向她的叔父要"施浸约翰"的头。刚丹·玛赛斯画过《莎乐美之舞蹈》。

的强壮，健康，乐观。像梅姆林在小圣堂中画的身体瘦弱，一味苦修，多思索多幻想的人，你们应当把他忘掉。倘若采用宗教故事的题材，那末像意大利人一样，也该用活泼健全的形体组成你们的画面；但这些形体仍旧要根据你们民族的趣味和你们个人的趣味；你们有你们法兰德斯人的心灵，不是意大利人的心灵；让这朵花开放吧，从花苞看，开出的花一定很美。"——的确，当时的雕塑，例如布鲁日法院的壁炉架和"大胆查理"的坟墓，勃罗的教堂和追悼亡人的纪念碑，都暗示一种独特而完整的艺术快要出现；那种艺术不及意大利艺术的纯粹，也不及意大利艺术的造型的美，可是更多变化，更富于表情，更醉心于自然；它不大服从规则，可是更接近真实，更能表现人，表现心灵，表现特征，意外，差别，以及教育，地位，气质，年龄，个性等等的不同；总之那些雕塑所预告的是一种日耳曼艺术，未来的艺术家应当一方面是远接梵·埃克的承继人，一方面是卢本斯的先驱者。

可是这样的艺术家并没来到，至少是来了而没有好好完成使命。因为一个民族不是孤独的生活在世界上；在法兰德斯的文艺复兴旁边，还有意大利的文艺复兴，小树在大树底下窒息了。大树的长成，开花，已经有一个世纪；早熟的意大利的文学，思想，杰作，不能不对晚熟的欧洲发生影响。法兰德斯的城市和南方有商业来往，奥地利皇室在意大利有领土，有政治关系，更不免把新文化的风尚与范型输入北方。一五二〇年左右，法兰德斯的画家开始取法罗马与佛罗棱萨的艺术家。约翰·特·玛蒲斯（扬·特·马布斯）一五一三年从意大利回来，首先在本国风格中输入意大利风

格，其余的人也学他的榜样。拣一条现成的路走到一个新地方去，原是极自然的事。但那条路不是为他们开辟的；法兰德斯的车辙和另外一列车刻划出来的沟槽尺寸不合，结果是长期搁浅，成为一个停顿不前的局面。

意大利艺术有两个特点，而这两个特点都和法兰德斯人的想象力格格不入。——一方面，意大利艺术的中心是人体，是自然，健全，活泼，强壮，能作各种体育活动的人体，就是全裸或半裸的人体，和异教徒没有分别；他以自由豪放的心情，在阳光之下对自己的四肢，本能，一切器官的力量，感到自豪，像古代的希腊人在城邦和练身场中所表现的那样，或者像当时彻里尼在街头和大路上所做的那样。法兰德斯人却不大容易接受这种观念。他生长在寒冷而潮湿的地方，光着身体会发抖。那儿的人体没有古典艺术所要求的完美的比例，潇洒的姿态；往往身材臃肿，营养过度；软绵绵的白肉容易发红，需要穿上衣服。画家从罗马回来，想继续走意大利艺术的路，但周围的环境同他所受的教育发生抵触；他没有生动的现实刷新他的思想感情，只能靠一些回忆。再加他是日耳曼族出身，换句话说，骨子里有种淳朴的道德观，甚至还有羞耻心，不容易体会异教主义对裸体生活的观念；他更难理解的是那种在阿尔卑斯以南支配文化，刺激艺术的思想，极端而又气概不凡的思想，[①]就是

---

① 〔原注〕参考蒲尔克哈特（布尔克哈德）著：《意大利文艺复兴的文化》(Burckhardt. *Die Cultur der Renaissance in Italien*)。——这是关于意大利文艺复兴的一部最出色，最完全，最有哲学意味的书。〔与作者这段文字特别有关的是蒲氏原书第二编第一章，《论意大利的国家与个人》。——蒲尔克哈特（1818—97）是瑞士的史学家，艺术史家。他那部关于文艺复兴的著作出版于一八六〇年。〕

个人自命为高于一切，包括一切，可以摆脱一切法则，认为主要是发展自己的本性，扩张自己的能力，所有的人与物都应当为这个目的服务的思想。

法兰德斯的画家原是马丁·兴高欧和亚尔倍·丢勒的远亲：庸俗，和顺，循规蹈矩，爱舒服，守礼法，宜于过室内生活和家庭生活。为法兰德斯画家作传的卡尔·梵·曼特，[①] 书中一开场先来一篇训话。我们不妨念一念这段家长式的嘱咐，看看罗梭，于勒·罗曼，铁相，乔乔纳，同他们的来登和盎凡尔斯的学生距离有多么远。那位好心的法兰德斯作家写道："恶习必有恶果。——俗语说最好的画家生活最放荡，这句话应当用事实推翻。——生活腐化的人不配称为艺术家。——画家永远不应当打架，争吵。——挥霍金钱非智者所为。——年轻的时候千万不能追求女性。——轻佻的妇女断送过不少画家，必须提防。——去罗马以前要多多考虑，那里花钱的机会太多而挣不到钱。——应当把你的天赋永远归功于上帝。"接下去他对意大利的客店，被单，臭虫，特别有一番介绍。不用说，这样的学生即使十分用功，也只能画一些在画室中摆好姿势的模特儿；他们自己设想的人物都是穿衣服的；倘若学意大利老师的榜样画裸体，又谈不到自由发挥，热情与独创。事实上，他们作品中只有冷冰冰的拘谨的模仿；他们的认真只是学究的迂执；山南的艺术家出诸自然而且画得很精彩的东西，他们只能依靠成法制作，而且成绩很坏。

---

① 法兰德斯画家兼批评家曼特（1548—1606）著有《一三六六至一六〇四年间近代意大利、法兰德斯、德意志名画家传》。

另一方面，意大利艺术和希腊艺术以及一切古典艺术相同，为了求美而简化现实，把细节淘汰，删除，减少；这是使重要特征格外显著的方法。弥盖朗琪罗和佛罗棱萨画派，把附属品，风景，工场，衣着，放在次要地位或根本取消；他们的主体是气势雄壮或姿态高贵的人物，解剖分明，肌肉完美的结构，裸露的或是略微裹些衣服的肉体；认为艺术的价值就在于人体本身，凡是显出个性，职业，教育和地位的特征，一律割弃；他们所表现的是一般的人而非某一个人。他们的人物是在一个高级的世界上，因为他们属于一个并不存在的世界〔理想世界〕；他们画面的特色是没有时间性，没有地方性。这种观念同日耳曼与法兰德斯的民族性是最抵触的。法兰德斯人看到事物的本来面目，看到整个的，复杂的面目；他在人身上所抓握的，除了一般性的人，还有一个和他同时代的人，或是布尔乔亚，或是农民，或是工人，并且是某一个布尔乔亚，某一个农民，某一个工人；他对于人的附属品看得和人一样重要；他不仅爱好人的世界，还爱好一切有生物与无生物的世界，包括家畜，马，树木，风景，天，甚至于空气；他的同情心更广大，所以什么都不肯忽略；眼光更仔细，所以样样都要表现。——我们不难了解，法兰德斯的画家一朝受到完全相反的规则束缚，只会丧失他原有的长处，而并不能获得他所没有的长处。他为了要在理想世界中装模作样，不能不减淡色彩，取消室内与服装上的真实的细节，去掉脸上的不规则的特点，因为那是肖像画和表现个性的要素；他势必要控制剧烈的动作，免得显出真人的特色，破坏完美的对称。但他作这些牺牲并不容易；他的本能只能向他的教育屈服一半；在勉强模仿的意大利风格之下，仍然露出法兰德斯民族性的痕迹；意大利气

息和法兰德斯气息在同一幅画上轮流居于主导地位；两者互相牵掣而不能各尽所长。这种不明确的，不完全的，依违于两个倾向之间的绘画，只能成为历史材料而不能成为艺术品。

十六世纪最后七十五年的法兰德斯，就是这么一个景象。假定一条小河被大河的水冲入，在原来的水色没有被外来的更浓的水色染成一片之前，小河只会显着溷浊不清；同样，法兰德斯的民族风格被意大利风格侵入以后，某些地方乱糟糟的染上一些混杂的颜色，本身却逐渐消灭，最后完全沉到底下，听让外来的风格耀武扬威，引人注目。在美术馆中看两股潮流的冲突，看两者混杂以后所产生的奇怪的后果，是很有意义的。表现第一个意大利浪潮到来的画家，有约翰·特·玛蒲斯，裴尔那·梵·奥莱（伯纳德·凡·奥尔莱），朗倍·龙巴（兰伯特·伦巴），约翰·摩斯塔埃特（扬·莫斯塔特），约翰·斯库里尔（扬·斯霍勒尔），朗塞罗·勃龙提尔（朗斯洛·布隆德尔）。他们在画面上加入古典的建筑物，五色斑斓的云石柱子，圆形的浮雕，贝壳形的神龛，有时还加入凯旋门，作柱子用的人像，高雅强壮的女人披着古式长袍，或者一个身体健康，四肢匀称，生气勃勃的裸体，美丽，健全，纯粹是异教徒的种族；但他们的模仿至此为止；其余部分仍然遵守他们的民族传统。画是小幅的，合于小品画题材的尺寸；始终保存上一时期的绚烂强烈的色彩，像约翰·梵·埃克画上的似蓝非蓝的远山，明朗的天空，远方隐隐约约染上一层翠绿；铺金刺绣，满缀珠宝的华丽的衣料，鲜明的立体感；细致正确的细节；布尔乔亚的厚实而老成的相貌。但他们既不需要再顾到宗教的严肃而一味要求解放，便流于幼稚的笨拙，可笑的拼凑：描写约伯的孩子们被家里的高堂大厦压

倒，苦苦挣扎的怪相和抽搐，像着了魔的疯子；三叠屏上，空中的魔鬼像一只小蝙蝠向一个像祈祷本子上的那种上帝飞过去。美好的躯干，被太长的脚和因为苦修而太瘦的手破坏了。朗倍·龙巴的《最后之晚餐》把法兰德斯式的笨重粗俗和芬奇式的布局混在一起。裴尔那·梵·奥莱的《最后之审判》把马丁·兴高欧的魔鬼夹在拉斐尔式的人像中间。——到下一代，意大利浪潮更有席卷一切之势：米希尔·梵·科克西恩，黑姆斯刻克（海姆斯凯克），法朗兹·佛罗利斯（弗兰兹·弗洛里斯），马丁·特·佛斯（马丁·沃斯），法朗肯一家，梵·曼特（凡·曼德尔），斯普兰革（斯普朗革），法朗兹·包蒲斯（弗兰兹·波尔伯斯），后来的哥尔齐乌斯（霍尔奇尼斯）以及许多别的画家，都像只会讲意大利话而讲得很吃力，带着乡音，有时还不合文法。画幅加大了，近于普通历史画的尺寸；技法不像从前简单了；卡尔·梵·曼特批评当时的人"用笔厚重"，颜色涂得太厚，从前的人可不是这样的。色调变淡了，越来越苍白，像石灰一般。大家争着研究解剖，肌肉，缩短距离的透视；笔法变得僵硬枯燥，既像包拉伊乌罗时代的金银工艺家，也像模仿弥盖朗琪罗过火的信徒。画家都剑拔弩张的在技巧上做功夫，一心要证明他会处理骨骼，表现动作。有些画上的亚当与夏娃，圣·赛巴斯蒂安，耶律王屠杀婴儿，荷拉丢斯·高克兰斯[①]，颇像去皮的人体标本，[②]丑恶不堪；人物的皮仿佛要爆破似的。即使人物画得比较

---

① 耶稣降生后，耶律王为了搜捕耶稣，下令将国内二岁以下的男孩全部杀死，事载《马太福音》第二章。——荷拉丢斯·高克兰斯是传说中古罗马的民族英雄。

② 课堂上用的没有皮而只有肌肉的人体标本，叫做去皮的人体。

姿态温和的时候，像法朗兹·佛罗利斯在《天使的堕落》中所表现的那样，即使画家想有选择的模仿优秀的古典范本的时候，画的裸体也不见得更成功；理想的形体中间会羼入日耳曼式的古怪的幻想，讲究真实的意识；长着猫头，猪头，鱼头的妖怪，张着喇叭形的嘴巴，长着利爪，肉冠，口吐火焰：这一类动物的打闹和荒唐无稽的魔鬼大会，突然在庄严的奥林泼斯山上出现，有如丹尼埃的滑稽场面混进拉斐尔的诗歌。像马丁·特·佛斯一流的别的画家，又是装模作样，制作大型的宗教画，模仿古代的人物，盔甲，衣着，武士的披风，布局力求四平八稳，手势特意做得庄严高雅，头盔和脸相像歌剧中的一样；但他们骨子里是描写人情风俗的画家，喜欢现实生活和零星小景，所以随时要回到典型的法兰德斯人物和家常琐碎中去；他们的作品好似着色而放大的版画，画成小幅倒反更好。我们感觉到艺术家的才具入于歧途，天性受到压制，本能用到相反的地方去了；一个生来善于叙说家常的散文家，群众的趣味偏偏要他用十二音节的句法写史诗。①——再来一个浪潮，这些残余的民族性就会全部覆没。有一个贵族出身的画家，叫做奥多·凡尼于斯，受过高等教育，经过学者训导，是个出入宫廷的时髦人物，在法兰德斯当权的意大利和西班牙的要人很宠他；他在意大利留学七年，会画高雅纯粹的古代人物，会用威尼斯派的美丽的色彩，调子有细腻的层次，阴暗之中渗透光线，人的皮肉和太阳久晒的树叶隐隐约约带些红色；除了气势不足以外，他已经是意大利人，再没

---

① 〔原注〕这个时期的法兰德斯绘画同复辟以后的英国文学完全一样。两者都是日耳曼艺术想变做古典艺术，都是教育与本性抵触，产生许多混血种和流产的作品。

有一点儿自己的民族性；只有在极难得的场合，服装上的一个部分，蹲在地上的老头儿的一个自然的姿势，还流露出他同本土的关系。那时画家已经到完全脱离本土的地步。但尼斯·卡尔伐埃德（德尼斯·卡特）根本住在勃艮第，开宗立派，收了琪特做学生，和卡拉希三兄弟争雄。① 大势所趋，仿佛法兰德斯艺术发展的结果，是为了帮助别个画派而消灭自己。

可是法兰德斯艺术在别个画派的势力之下照样存在。一个民族的特性尽管屈服于外来的影响，仍然会振作起来；因为外来影响是暂时的，民族性是永久的，来自血肉，来自空气与土地，来自头脑与感官的结构与活动；这些都是持久的力量，不断更新，到处存在，决不因为暂时钦佩一种高级的文化而本身就消灭或者受到损害。可以证明这一点的是在别的画种不断变质的时候，有两个画种始终不变。玛蒲斯，摩斯塔埃特，梵·奥莱，包蒲斯父子，约翰·梵·克兰佛，安东尼斯·摩尔（安东尼斯·莫尔），两个米埃尔凡特，保尔·摩利斯（保卢斯·莫雷尔瑟），都能画精彩的肖像；三叠屏上往往有排成一前一后的捐献人，那种坦率的写实，完全静止的严肃，淳朴而深刻的表情，正好同主要画面上的冷冰冰的气息和矫揉造作的布局成为对比，使观众看了觉得有生气，觉得是真实的人而非人体模型。——另一方面，小品画，风景画和室内生活的画也逐渐形成。在刚丹·玛赛斯和路加·特·来登之后，约翰·玛赛斯，梵·海姆森，布勒开尔（勃鲁盖尔）父子，文克菩姆斯，三

---

① 卡尔伐埃德是法兰德斯画家；琪特和卡拉希三兄弟都是意大利画家。

个法耿堡，比哀尔·内夫斯（彼得·内夫斯），保尔·勃里尔（保罗·布里尔）等等，都发展这些画种，尤其大批的版画家与插图作家，或是在书本内，或是用单张的册页，描写当时的伦理，风俗，职业，时事，生活情况。固然，这类画在很长的一个时期内还停留在神怪与滑稽的阶段；画家逞着荒唐的幻想把现实的面目弄得颠颠倒倒；还不知道山丘树木的真实的形式，真实的色调；他表现人物大叫大嚷，在当时的服饰中间放入一些丑恶的妖怪，像在甘尔迈斯节会上带出来游行的一样。但这些过渡现象是自然的；小品画不知不觉的进步，形成它最后的面目，就是了解并爱好现实生活，肉眼所看到的生活。这里正如在肖像画中一样，发展的线索很完整，每个环节都由本民族的特性组成；经过布勒开尔父子，保尔·勃里尔和比哀尔·内夫斯，经过安东尼斯·摩尔，包蒲斯父子和两个米埃尔凡特，小品画种同十七世纪的法兰德斯和荷兰的画派完全衔接。从前那些僵硬的人物变得柔软了；神秘的风景变为现实的了；从神的时代转到人的时代的过程走完了。这个自然而正常的发展，指出民族的本能在外来风气的势力之下依旧存在；只要有个大波动给它一些助力，它就会重新占上风，而艺术也将跟着群众的嗜好一同转变。——这个大波动就是一五七二年开始的革命，长期而残酷的独立战争，规模的宏大，后果的众多，不亚于法国大革命。像我们国内一样，他们的精神世界一朝刷新以后，理想世界也跟着面目一新。十七世纪的法兰德斯艺术与荷兰艺术，正如十九世纪的法国艺术与法国文学一样，是一出延续到三十年之久，牺牲了成千累万的生命的大悲剧的反响。但这里的断头台和战役把国家一分为二，造成两个民族：一个是迦特力教的和正统派的比利时；一个是新教

的，共和政体的荷兰。过去合为一体的时候，他们只有一种民族精神；分离和对立以后就有两种民族精神。盎凡尔斯和阿姆斯特丹抱着不同的人生观，因此产生不同的画派；政治的风波分裂了国土，也分裂了艺术。

## 三

我们要仔细考察一下比利时①成立的经过，才能了解以卢本斯为中心的画派是如何产生的。——独立战争以前，南方各省似乎和北方各省同样倾向宗教改革。一五六六年，成群结队的反偶像派清洗盎凡尔斯，根特，都尔奈（图尔奈）的大教堂，把各地的修院和教堂中的一切神像，和他们认为有偶像意味的装饰品，全部捣毁。根特附近，一万两万的加尔文信徒全副武装的去听埃尔曼·斯脱里革（赫尔曼·施特里克）讲道。在焚烧新教徒的火刑架周围，群众高唱赞美诗，有时还殴打刽子手，劫走受刑的人。当局直要用死刑威吓，才能制止修辞学会对教会的讽刺；而阿勃公爵②一朝开始屠杀，就引起全国的反抗。——但是南方的抵抗远不及北方猛烈。因为日耳曼的血统，爱好独立和倾向新教的种族，在南方并不纯粹；

---

① 〔原注〕大家知道比利时的名称是从法国大革命以后才有的。我在此应用是为了方便。按照历史名称，那时的比利时应当称为"西班牙属的尼德兰"，荷兰应称为"七省联邦"。

② 尼德兰十六世纪时由勃艮第家的领地转为奥地利大公哈布斯堡家的领地，后又转为西班牙的领地。阿勃公爵是西班牙王腓利普二世派在尼德兰的总督（1563—78），在镇压新教运动的战役中残杀民众，不计其数。

半数居民是混合的人口，说法国话的华隆人（瓦隆人）。其次，因为土地更肥沃，生活更舒服，所以毅力较差，肉欲更强；人民爱享乐，不大肯吃苦。最后，几乎所有的华隆人和一些大世家都是迦特力教徒，宫廷生活又加强他们的宫廷观念。所以南方各省的斗争不像北方各省的顽强。北方玛斯特利赫特（马斯特里赫特），阿尔克玛（阿尔克马尔），哈雷姆，来登各个城市被围的时候，执戈守卫的妇女大批阵亡；南方可没有这样的事。巴尔末公爵[①]一攻下盎凡尔斯〔一五八五〕，南十省的人就屈服，单独开始他们的新生活。最英勇的居民和最热心的加尔文教徒，不是死在战场上和断头台上，就是逃往自由的北部。修辞学会的会员整批流亡。阿勃公爵在法兰德斯任期终了的时候，迁走的人口已有六万户；根特陷落，又走掉一万一千居民；盎凡尔斯开城投降，四千纺织工逃往伦敦。盎凡尔斯的人口减少一半；根特和布鲁日减少三分之二；整条街道空无人居；一个英国游客说，根特最主要的一条街上，两匹马在吃草。这是一次大规模的外科手术，凡是西班牙人称为坏种的人都被清洗干净，至少留下来的都是安分的居民。日耳曼种族的本性有非常驯良的一面；十八世纪还有整团的德国军队让专横的小诸侯卖到美洲去送命。他们一朝承认了封建主，便对他忠诚到底；只要封建主的权力写在纸上，他就成为名正言顺的统治者；而群众也天生的愿意遵守既成秩序。并且，无可挽回的形势摆在面前，成为一种长期的强制，也有作用；人只要看出事实无法更改，就会迁就事实；性格中不能发展的部分逐渐萎缩，而另外一部分却尽量发展。一个民族

---

① 巴尔末公爵是一五七八年以后接阿勃公爵后任的总督。

在历史上有些时期像基督被撒旦带到了高山顶上,①非在壮烈的生活与苟且的生活中选择一条路不可。试探尼德兰人的魔鬼是拥有军队和刽子手的腓利普二世。对于同样的考验,南北两个民族根据他们在成分与性格方面的小小的差别,做出不同的决定。一朝选择定当,那些差别便越来越大,由差别产生的局面更助长原有的差别。两个民族本是同一种族出身,彼此的差异几乎分辨不出;如今却清清楚楚变成两个族类。特殊的品性和特殊的器官一样,起源是同一个老根,但双方愈长大距离愈远;因为它们就是一面分离一面长成的。

从此南方各省成为比利时。那儿的人民主要是求太平安乐,从可爱与快乐的方面看待人生;总而言之是丹尼埃的精神。②的确,一个人即使在破烂的草屋里,在一无所有的客店里,坐在白木凳上,还是可以笑,可以唱歌,痛痛快快的抽一斗烟,喝一杯啤酒;望弥撒也不讨厌,仪式很好看;向一个好说话的耶稣会教士讲讲自己的罪过也没有什么。盎凡尔斯投降以后,领受圣餐的人大为增加,腓利普二世听了很满意。修院一下子办了一二十个。一个当时的人说:"值得注意的是,自从大公爵们光临以后,这里新创的教会团体比以前两百年内创立的更多";有新芳济会,有新卡美会,有保尔·圣芳济会,有卡美修女会,有报知修女会,尤其是耶稣会。耶稣会③带来一种新的基督教,跟当地的民情非常适合,仿佛

---

① 这是指耶稣受魔鬼的种种试探之一,见《福音书》。
② 丹尼埃父子,名字都叫大卫(David Téniers, 1582—1649; 1610—90), 善画民间的欢乐景象。
③ 宗教改革时期,伊涅司·雷约拉在旧教内部发起复兴运动,组织耶稣会(十六世纪),直到现代,这个宗派在旧教中仍占有极大势力。

是特意制造出来和新教做对比的。只要你的思想感情温顺驯良，其余的都可包涵，容忍；在这一点上我们可以看看当时的肖像，特别是卢本斯的忏悔师的像，一望而知是一个心情快活的老好人。良心鉴定派的神学①出现了，帮助人解决难题；在这种学说保护之下，一切普通的小过失都无所谓。敬神的仪式并不过分严格，后来竟成为一种消遣。就在那个时代，庄严古老的大教堂的内部装饰变得繁华富丽；有许许多多装饰的花纹，有的像火焰，有的像古琴，有的像坠子，有的像签名的花押；到处用到五色纹缕的云石；祭坛像歌剧院的舞台；古怪而有趣的讲座上雕出成群的野兽，像动物园。至于新盖的教堂，外观当然和内部相称；十七世纪初期，耶稣会在盎凡尔斯造的一所教堂可以作这方面的参考，那简直是一个摆满骨董橱的客厅。卢本斯在里面画了三十六幅天顶画。奇怪的是不管在这里还是在别的地方，标榜禁欲主义而神秘气息很浓的宗教，居然把如花似玉，尽情炫耀的裸体当做感化世俗的题材，例如身体丰满的玛特兰纳，肥胖的圣·赛巴斯蒂安，朝拜小耶稣的黑人博士看了不胜艳羡的美丽的圣母；总之是大堆的人肉和衣着的铺陈，便是佛罗棱萨的狂欢节也没有如此强烈的刺激，如此嚣张的肉欲。

政局的转变也促成思想感情的转变。原来的专政逐渐放松；在阿勃公爵严酷的统治以后，巴尔末公爵改用缓和的手段。一个人受过一次切断的手术，流过大量的血，不能不给他一些镇静剂和补药。西班牙人签订了《根特和约》〔一五七六〕，就把镇压异端的

---

① 这是解答道德上疑难问题（即是否犯罪不易决定的行为）的神学，始于十二、十三世纪，至十六、十七世纪的耶稣会有更进一步的发展。

残酷的法令搁置一边。毒刑停止了；最后一个殉难者是一五九七年被活埋的一个女佣。下一世纪，约登斯和他的妻子以及妻子的家属，尽可太平无事的改信新教，连定画的主顾也不曾减少。大公爵们听让各个城市和行会按老习惯发号施令，办他们的事情。公爵们想优待约翰·布勒开尔（扬·勃鲁盖尔），免除他的民团公役和捐税，也向地方当局去申请。政府上了轨道，可以说是半开明的，差不多是民族自主的；西班牙式的勒索，抢劫，暴行，没有了。最后，为了保住这块领地，腓利普二世不得不当做另外一个国家，让它维持法兰德斯的老例章程。一五九九年，腓利普二世把法兰德斯从西班牙分出，连同全部主权让与亚尔倍大公和伊莎贝。① 法国的大使写道："西班牙人这个办法再好没有；他们不改用一个新形式就无法维持下去，因为到处都要造反了。"一六〇〇年，全国议会开会，决定各种改革。从琪契阿提尼和别的游客的记载中可以看到，被战争埋在废墟之下的古老的宪法又给拿了出来，几乎原封不动。一六五三年时，蒙高尼斯写道："布鲁日每个行业有一个会馆，本业的人可以去商量公事或者消遣，娱乐。所有的行业分为四个部分，由四个执掌城门钥匙的市政长官统辖；总督只对军人有管理权和司法权。"大公爵们相当聪明，肯顾到公众的利益。一六〇九年，他们同荷兰讲和；一六一一年颁布的永久法令完成了当地的善后事宜。他们很得人心，或者是竭力笼络人心；伊莎贝在萨佛隆广

---

① 亚尔倍（1559—1621）是日耳曼皇帝马克西密里安的第六子，原为奥地利大公，娶了西班牙腓利普二世的女儿伊莎贝，获得法兰德斯作为领地。因此十七世纪初期，法兰德斯的宗主权从西班牙转到奥地利。一六三三年，伊莎贝故世后，法兰德斯又归西班牙统治。

第二章　历史时期 | 235

场上主持弩箭手的宣誓礼。亚尔倍在罗文听于斯德·列浦斯讲学。他们喜欢有名的艺术家；奥多·凡尼于斯，卢本斯，丹尼埃，布勒开尔，都受到招待。修辞学会纷纷复兴；大学备受优遇。在迦特力教的范围以内，在耶稣会教士的主持之下，有时还在他们的主持之外，思想界有复兴的气象，出现一批神学家，宗教问题的争论者，良心鉴定派，博物学家，地理学家，医生，甚至也有史学家；麦卡托，奥提利阿斯，梵·黑尔蒙特，扬山尼于斯，于斯德·列浦斯，都是这个时期的法兰德斯人。桑特千辛万苦写成的《法兰德斯地方志》便是一部标志民族热情和爱国心的巨著。——总之，要对地方上的情形有个概念的话，我们可以在那些安静而衰落的城市中挑出一个来加以考察，例如布鲁日。一六一六年，达特利·卡尔登爵士经过盎凡尔斯，发现虽然差不多是一座空城，但非常美丽。他从来没有看到"整条街上的人满四十人"；没有一辆马车，也没有一个人骑马，铺子里没有一个主顾。但房屋保养很好，到处干净整齐。农民把烧掉的草屋重新盖起来，又在田里做活了；管家妇忙着她的家务；安全已经恢复，不久就带来繁荣富庶。射击大会，游行，甘尔迈斯节，诸侯们盛大的入城式，一样一样又来了。大家回到从前的安乐生活，也只想过安乐生活；他们让教会去管宗教，诸侯去管政治。这儿像威尼斯一样，历史的演变使人只图眼前的享受；而且正因为以前的灾难太惨了，现在才更竭力追求快乐。

我们必须看了有关战争的细节，才能体会战前与战后的对照。在查理五世治下为了宗教殉难的有五万人；被阿勃公爵处死的有一万八千人；随后，人民起来反抗，打了十三年仗。西班牙人把各大城市长期围困，直要用断粮的办法才能攻下。战争初期，盎凡尔

斯被围三日，死了七千布尔乔亚，烧掉五百幢房屋。兵士就地筹饷；我们从那时的版画中看到他们横行不法，洗劫民居，拷掠男子，侮辱女性，把箱笼家具装车运走。军饷拖欠太久的时候，兵士就驻在城内；那简直是强盗世界；他们拥立首领，到四乡去为所欲为。写画家传记的卡尔·梵·曼特，有一天回到本村，发现他的家和别人的家一齐遭到抢劫；老病的父亲床上的被褥都给拿走。卡尔本人被剥得精光，脖子里已经套上绳索要被吊死了，亏得他在意大利认识的一个骑兵救了他。另外一次，他和妻子带着一个婴儿上路，银钱，行李，衣服，女人身上的衣衫，连同婴儿的襁褓都被抢了；母亲只剩一条短裙，婴儿只剩一个破网，卡尔只有一块破烂的旧呢遮身；他们到布鲁日的时候就是这副装束。——一个地方遭到这种情形只有毁灭；连那些大兵也快饿死了；巴尔末公爵写信给腓利普二世说，接济再不来，军队就完了："因为不吃东西究竟是活不了的。"——在这样的灾难以后重见太平，岂不等于进了天堂！当然还谈不到"享福"，而只是"略胜一筹"；但这"略胜一筹"已经了不起了。一个人终究能睡在自己的床上，收一些粮食，享受自己劳动的成果，能够旅行，集会，谈天，不用害怕；总算有了一个家，一个乡土，看得见前途了。一切日常行动有了意义，有了兴趣；人重新活起来了，竟像是第一次活在世界上。所有自发的文学和独特的艺术都是在这种情形之下产生的。新近受到的大震动，把传统与习惯涂在事物面上的清一色的油漆震落了。人的面目出现了；经过刷新与变化的性格露出主要特征；人看到自己的本质，潜在的本能，成为民族标记而将来支配他历史的主导力量；那在半个世纪以后又会看不见的，因为在半个世纪中已经看过了；但目前一

切都新鲜。人站在万物前面仿佛亚当第一次睁开眼睛；对事物的概念变得细巧与淡薄是后来的事，当时的概念是壮阔而单纯的。一个人所以能有这样的眼光，是因为生在一个摇摇欲坠的社会里，在真正的悲剧中长大起来。卢本斯像雨果和乔治·桑一样，从小流亡在外，父亲关在牢里，他在家中和四周听到惊风险浪和覆舟遇难的回声。有了上一代受苦与创业的活动家，才有下一代的诗人来从事写作，绘画，雕塑。前人建立了一个世界，后人把那个世界的毅力与愿望表现出来，比原来的规模更大。所以法兰德斯艺术不久就用英雄的典型歌颂当时人的顽强的精力，粗豪的快乐，要求刺激的本能；而在丹尼埃的乡村客店中就有卢本斯的神明所居的奥林泼斯山。①

这些画家之中，有一个似乎把其余的人都掩盖了；的确，艺术史上没有一个人比他声名更大，和他齐名的也只有三四个。然而卢本斯不是一个孤独的天才；在他周围的能手之多，才具之相似，证明那一片茂盛的鲜花是整个民族整个时代的产物，卢本斯不过是一根最美的枝条。在他以前，有约登斯和他〔卢本斯〕两人的老师亚当·梵·诺尔德②；在他四周，有和他同时代而在别的画室中培养出来的人，独创的意境和他的一样自然，例如约登斯，克雷伊埃，日拉·齐格斯，龙蒲兹，亚伯拉罕·扬桑斯，梵·罗斯；在他之后，有他的学生梵·丢尔登，提彭培克，梵·登·胡克，高乃依，

---

① 这是说丹尼埃描写民间的粗豪的快乐，卢本斯描写英雄的典型；但两者的精神相同。
② 〔原注〕例如盎凡尔斯圣·约各教堂内的那件精品《捕鱼的奇迹》，假定那的确是梵·诺尔德的手笔的话。

舒特，布雅芒斯，布鲁日的约翰·梵·奥斯德，以及学生中最优秀的梵·代克；在他旁边，有擅长动物，花卉，零星补景的画家斯奈得斯，约翰·淮特，耶稣会修士塞格斯；还有整整一派出名的版画家，索德曼，福尔斯忒曼，菩斯凡德，庞丢斯，菲塞。同一树液使所有的枝条不分大小，一齐长发；周围还有群众的同情和全民的欣赏。可见这种艺术不是个别的偶然的产物，而是一个社会全面发展的结果；以后我们考察作品，发见作品与环境一致的时候，这一点可以完全肯定。

一方面，这派作品或者追随，或者发扬意大利传统，成为又是迦特力教的又是异教的东西。定画的主顾是教堂和修院；画上表现的是圣经和《福音书》中的情节；题材带有感化性质；把原作雕版的人喜欢在图片下面加几句敬神的格言，劝人为善的双关语。但事实上，作品的基督教意味只限于题目；一切神秘的或禁欲的意识都被摒弃；画的圣母，殉道者，忏悔师，基督，使徒，全是局限于现世生活的健美的肉体；天堂是奥林泼斯山，住着营养充足，喜欢活动筋骨的法兰德斯神灵，长得高大，强壮，肉体丰满，心情快活，气概不凡与洋洋自得的表情好像参加全民性的赛会与诸侯的入城式。这是古老神话的最后一朵花；教会当然贴上一个适当的标签，但不过是行一个洗礼而已，往往连这个形式都没有。阿波罗，邱比特，加斯多，包吕克斯，维纳斯，一切古代的神明都用真名实姓，在诸侯和国王的宫殿中复活过来。因为这儿和意大利一样，宗教是在于仪式。卢本斯天天早上望弥撒，也捐画给教会补赎罪孽；然后对俗世仍旧抱着诗人的观点，用同样的风格画丰满的玛特兰纳和多肉的海上女妖；表面上涂着一层迦特力教的油彩，骨子里的风俗，

习惯，感情，思想，一切都是异教的。——另一方面，这派艺术是真正法兰德斯的艺术；一切都保持法兰德斯的特色，从一个根本观念出发，既是民族的，又是新颖的；这派艺术和谐，自然，别具一格：这是和上一时期生硬的仿制品大不相同的地方。从希腊到佛罗棱萨，从佛罗棱萨到威尼斯，从威尼斯到盎凡尔斯，发展的阶段很清楚。对于人和人生的观念，高贵的成分愈来愈减少，眼界愈来愈广阔。卢本斯之于铁相，等于铁相之于拉斐尔，拉斐尔之于菲狄阿斯。艺术家对待现实世界的态度，从来没有这样坦率这样兼收并蓄的。古老的界线已经推后好几次，这一下似乎根本取消，开拓出一个无穷的天地。卢本斯绝对不顾到作品在历史观点上是否恰当；他把寓意的人物与真实的人物，红衣主教与裸体的迈尔居（墨丘利）①放在一起。他不顾礼法体统，在神话和《福音书》的理想的天国中夹进一般粗鲁或狡猾的人，不是一个奶妈般的玛特兰纳，便是一个赛兰斯（克瑞斯）〔农业女神〕咬着同伴的耳朵说笑话。他不怕引起生理上的难堪，甚至用肉体熬受毒刑的痛苦，临终的呼号与抽搐，把丑恶描写得淋漓尽致。他不管雅驯与否，把弥纳尔佛（密涅瓦）〔智慧与艺术女神〕画成会打架的泼妇，把于第斯（犹滴）〔犹太女英雄〕画成杀惯牲口的屠妇，把巴里斯（帕里斯）〔劫走美女海仑的王子〕画成恶作剧的能手和讲究饮食的专家。他的苏查纳，玛特兰纳，圣·赛巴斯蒂安，三美人，海上女妖，以及所有描写天上的和人间的，理想的和现实的，基督教的和异教的节会所公然表现的内容，只有拉伯雷的词汇能表达。人性中一切动物的本

---

① 迈尔居是神话中专替神明跑腿的差役，也是代表商业，雄辩和窃贼的神。

能都在他笔下出现；那是别人认为粗俗而排斥的，他认为真实而带回来的；在他心中像在现实中一样，粗俗的本能和别的本能同时并存。他什么都不缺少，除了十分纯洁和十分高雅的因素；整个人性都在他掌握之中，除了最高的峰顶。所以他开创的境界之大，包括的典型之多，可以说从来未有：他笔下有意大利的红衣主教，古罗马的帝皇，当代的诸侯贵族，布尔乔亚，农民，放牛的妇女，加上身心的活动印在人身上的千变万化，便是一千五百件作品也没有画尽他的意境。①

由于同样的原因，他表现人体的时候，对于有机生活的基本特征比谁都体会深刻。在这一点上他超过威尼斯派，正如威尼斯派的超过佛罗棱萨派。他比他们感觉得更清楚，人身上的肉是不断更新的物质，尤其是淋巴质的，多血质的，好吃的法兰德斯人，身体内部更容易变动，新陈代谢快得多；因为这缘故，没有一个画家把人身上的对比画得比他更凸出，没有一个人把生命的兴旺与衰败表现得像他那样分明。在他的作品中，有时是一个笨重疲软的尸身，真正是解剖桌上的东西，血已经流尽，身体的实质没有了，颜色惨白，青紫，伤痕累累，嘴边结着一个血块，眼睛像玻璃珠子，手脚虚肿，带着土色，形状变了，因为这个部分最先死掉；有时是生动鲜艳的皮色：年轻漂亮的运动家喜气洋洋；营养充足的少年，屈曲的上半身，姿态非常柔软；面颊光滑红润的少女，天真恬静，从来没有什么心事使她血流加快，眼睛失神；一群胖胖的快活的小天使

---

① 丹纳这部书出版以后，盎凡尔斯于一八七九年成立委员会调查卢本斯留下的全部作品，共有二二三五件；今日还认为这个数目并不完全。

和爱神，皮肤细腻，布满肉裥，水汪汪的粉红皮色可爱之极，活像一张朝露未干的花瓣照着清晨的阳光。同样，表现动作和心灵的时候，他对于精神与肉体生活的基本特征也比别人体会更真切，就是说对于造型艺术必须抓住的瞬息万变的动作，他极有把握。在这一点上他又超过<u>威尼斯派</u>，正如<u>威尼斯派</u>的超过<u>佛罗棱萨派</u>。没有一个画家的人物有这样的气势，这样猛烈的动作，不顾一切的发疯般的奔驰，紧张暴突的肌肉用劲的时候会这样全身骚动。他的人物好像会说话的；即使休息也还在行动的边缘上；我们感觉到他们才做过的动作和将要做的动作。他们身上印着过去的痕迹，也包含未来的种子。不仅整个的脸，而且整个姿态都表现出思想，热情和生命的波动；你能听见他们情绪汹涌的内心的呼声，听见他们的说话。心情最微妙最飘忽的变化，在<u>卢本斯</u>作品中无不具备；在这方面，对小说家和心理学家来说，他是一个宝库；难以捉摸的细腻的表情，多血的皮肉的柔软与弹性，他都记录下来；对于生理变化和肉体生活，没有人比他认识得更深入了。——有了这种思想感情，具备了这种技术，他能适合复兴的民族的需要和愿望，把在自己心中和周围所发现的力，把一切构成，培养，表现那种意气昂扬，泛滥充盈的生命的力，发扬光大。一方面是巨大的骨骼，<u>赫刺克勒斯</u>式的身材和肩膀，鲜红粗壮的肌肉，于思满面的凶横的脸，营养过度，油水充足的身体，一大堆色欲旺盛的粉红和雪白的肉；一方面又是鼓动人吃喝，打架，作乐的粗野的本能，战士的蛮劲，大肚子<u>西兰纳</u>〔半人半山羊神之父〕的魁伟，<u>福纳</u>〔田野之神〕的放肆的情欲，满不在乎而浑身都是罪孽的美人儿的放荡，标准<u>法兰德斯人</u>的精力，粗鲁，豪放的快乐，天生的好脾气和安定的心情。——他

还用布局与零星什物加强效果；画面上尽是闪光的绸缎，铺金盘绣的长袍，裸体的人物，近代的衣着，古时的服装；他层出不穷的想出各种甲胄，旗帜，列柱，威尼斯式的楼梯，神庙，华盖，船只，动物，风景，始终是新颖的，也始终是雄伟的；仿佛在现实世界之外，他另有一个不知丰富多少倍的世界，让他用魔术家似的手从中汲取无穷的材料。他的幻想尽管自由奔放，结果并无驳杂不纯之弊，反而因为幻想的来势猛烈，发泄的自然，便是最复杂的作品也像从过于丰满的头脑中飞涌出来的。他好比一个印度的神道，长日无事，为了宣泄多产的精力，造出许多天地。从打皱折叠的长袍的鲜艳的红色，到皮肉的白和头发的淡黄，没有一个色调不是自然而然奔赴腕底而他觉得满意的。

但是法兰德斯只有一个卢本斯，正如英国只有一个莎士比亚。其余的画家无论如何伟大，总缺少他的一部分天才。克雷伊埃没有他的胆子，没有他的放肆，只善于用清新柔和的色彩描写一种喜悦，亲切，恬静的美。①约登斯没有他华贵的气派和慷慨激昂的诗意，只会用暗红的色调画一些臃肿的巨人，密集的群众，喧闹的平民。梵·代克不像卢本斯喜爱单纯的力，单纯的生命；他更细腻，更有骑士风度，生性敏感，近乎抑郁，在宗教画上显出他的感伤情调，在肖像画上显出他的贵族气息；色调不及卢本斯的鲜明，但是更亲切；画的是一般高贵，温柔，可爱的面貌；那些豪侠而细腻的

---

① 〔原注〕例如他在根特画的《圣女罗萨利》；在布鲁日画的《牧羊人的膜拜》，在兰纳画的《拉萨》。

心灵自有一种为他的老师未尝梦见的温婉与惆怅的情调。①——时代快要转变。梵·代克的作品是一个先兆。一六六〇年以后，形势已很清楚。伟大的形象世界是靠上一代的毅力与希望启发的，而那一代的人已经凋谢零落，相继下世；只有克雷伊埃和约登斯因为活得长久，还替艺术界撑了二十年的局面。②民族在一度复兴以后又消沉了；它的文艺复兴没有完成。法兰德斯在大公爵的治下才是一个独立国；大公爵的世系在一六三三年断绝，法兰德斯重新成为西班牙的行省，受一个从马德里派来的总督管辖。一六四八年的条约〔西班牙与荷兰订立的明斯忒条约〕封闭埃斯谷河的运输，把商业摧残完了。路易十四三次瓜分法兰德斯，每次割去一块土地。三十年内经历四次战争；盟邦，敌国，西班牙，法国，英国，荷兰，没有一个不剥削法兰德斯；一七一五年的条约〔英，法，荷，奥之间订立的巴里欧条约〕把荷兰人变做法兰德斯的供应商和收税官。法兰德斯成为奥地利的属地以后，拒绝纳贡，议长便被捕入狱，其中主要的一个，安纳桑斯死在断头台上〔一七一九〕；从阿泰未尔德父子壮烈的呼声以后，这是最后一次的，也是微弱的回声。法兰德斯从此降为一个普通的省份，人民只知道苟且偷生。——同时，而且也由于大局的影响，民族的想象力开始衰退。卢本斯的画派日渐衰微；在布雅芒斯，梵·赫泼，约翰·埃拉斯末·格林，小梵·奥斯德，代斯忒，约翰·梵·奥莱的作品中，已经看不见特色

---

① 〔原注〕尤其是他在玛利纳和盎凡尔斯的教堂中的作品。

② 卢本斯卒于一六四〇。梵·代克卒于一六四一。克雷伊埃卒于一六六九。约登斯卒于一六七八。

和刚强的精力；色彩不是贫乏便是甜俗；瘦削的人物力求漂亮；表情染上感伤情调或是装腔作势的温柔；大幅的画面上，人物不是密布而变得疏疏落落，全靠建筑物填补空白；元气已经枯竭，只知道墨守成规，或者学意大利人的习气。有些画家根本移居国外：斐列浦·特·香巴涅（菲利浦·德·尚佩涅）当了巴黎美术学校校长，思想与国籍都变了法国人，不但如此，他还是个醉心于灵修的人，扬山尼派的信徒，态度认真的画家，最了解严肃深思的人的精神；另外一个，日拉·特·雷累斯（杰拉德·德·莱雷西）专门师法意大利人，成为学院派的古典画家，精通古代服饰，对神话与历史题材力求合理。寻根究底的思想在风俗习惯中已经成为风气，如今影响到艺术了。——根特的美术馆中有两幅画，同时表现出绘画的衰落与社会的衰落。两幅画都描写诸侯的入城大典，一幅是一六六六年的，一幅是一七一七年的。第一幅用美丽的红红的色调，画出黄金时代的最后一批人物，高傲的姿态，结实的肩膀，矫捷的身手，华丽的服装，长鬣的马匹；有的是贵族，是梵·代克的君侯①的亲戚，有的是披野牛皮，穿甲胄的长枪手，是窝仑希泰恩（沃伦斯坦）②的士兵的亲戚；总之是英雄时代和爱好形象的时代的最后一些残迹。第二幅用冷冰冰的浅淡的色调，画一些细巧，文雅，法国化的，戴假头发的人，会鞠躬行礼的绅士，注意功架的淑女；总之是一套客厅生活和国外输入的礼法。两幅画相隔五十年，五十年之间，民族精神和民族艺术都不见了。

---

① 梵·代克与卢本斯都在大公爵手下做过外交官。
② 窝仑希泰恩（1583—1634）是三十年战争时代的日耳曼军人。

# 四

保持迦特力教，屈从西班牙统治的南方十省，在艺术上走意大利的道路，画神话上的史诗；以英雄式的裸体为中心；获得自由，改奉新教的北方，却朝另一方向发展他们的生活与艺术。那儿雨水多，天气冷，裸体更少出现，更难受欢迎。日耳曼的血统更纯粹，对于意大利文艺复兴所设想的古典艺术不容易欣赏。生活更艰难更辛苦，饮食更俭省，人都惯于苦干，计算，有条有理的管束自己，对于逸乐和自由发展的人生的美梦，不大能领会。我们不妨想象一下，荷兰的布尔乔亚在柜台上忙过一天以后，回到家里是怎样一个情形。他的屋子只有几个小房间，几乎跟船上的房舱相仿；装饰意大利殿堂的大画无法悬挂；屋主所需要的是清洁与舒服；有了这两样就够了，不在乎装饰。——据威尼斯大使们[①]的记载，"他们生活十分朴素，最富有的人家也看不见奢侈和了不起的排场……他们不用仆役，不穿绸缎；家中很少银器，不用地毯；家具什物寥寥无几……不论居家出外，在衣着和其他方面都显出中产之家的真正的俭省，没有不必要的东西"。雷斯忒伯爵奉英国女皇伊丽沙白之命，带领军队援助荷兰的时候〔一五八五〕，斯比诺拉代表西班牙王来议和的时候〔一六〇九〕，他们那种君主国家的阔排场，同当地的生活正好是极端，甚至引起反感。共和邦的首领，当时的英

---

① 〔原注〕见摩特列著：《尼德兰联邦》，第四卷第五五一页，引用一六〇九年公塔里尼〔威尼斯大使〕的叙述。

雄,"沉默的威廉·特·奥朗治",身上的旧袍子连大学生也会嫌破烂,钮子不扣的短裻也一样破旧,羊毛背心像船夫穿的。下一个世纪,路易十四的敌人,荷兰执政约翰·维脱只有一个仆役;无论何人都可和他接近;他的声名显赫的前辈〔"沉默的威廉"〕"跟啤酒商和布尔乔亚"平起平坐,维脱就是以他为榜样。便是今日,民间的生活习惯还保留不少俭朴的古风。在欧洲别的地方,爱装饰爱享乐的本能使诸侯的游行赛会成为风气,大众也能体会健美的肉体所包含的异教的诗意;荷兰人的性格却和这种本能不相容。

在他们身上占优势的是一些相反的本能。南方各省在尼德兰原是一股平衡的力量;十六世纪末期南北分裂以后,荷兰摆脱了那股平衡的力,突然由着自己的本性倒向另外一边,而且势头非常猛烈。一切原始的倾向和才能都赫然出现;那并不是新生的,只是原有的东西冒出头来。一百五十年以前,有眼光的人早已见到,教皇埃奈斯·西尔未斯〔庇护二世〕说过:"佛里士兰(弗里斯兰)①是一个自由的国土,按着自己的习惯生活,既不能服从外人,也不想指挥别人。佛里士兰人为了自由会毫不犹豫的牺牲性命。这个高傲尚武的民族,身体高大强壮,性情沉着,勇猛,喜欢夸耀自由;勃艮第公爵腓利普虽然自称为他们的君主,对他们毫无作用。他们最恨封建贵族与军人的傲慢,不容许有人凌驾别人。他们的行政官每年由公众选举,办事非公正不可……他们对不贞的妇女惩罚极严……他们不大能接受不结婚的教士,怕他勾引别人的妻子,认为绝欲极不容易,非人力所能办到。"在这些地方,日耳曼族对国家,

---

① 佛里士兰是位于尼德兰极北的一个重要省份。

婚姻，宗教的观念已经露出萌芽，暗示将来会发展成新教与共和政体。受到腓利普二世考验的时候〔一五七二——九八〕他们先"牺牲自己的生命财产"。一个做买卖的小小的民族，埋没在一个烂泥堆上，处在一个比拿破仑帝国更辽阔更可怕的帝国①的边陲；面对着想消灭他的巨人，在重重压力之下竟然能抵抗，生存，长大。他们历次被围的经过令人钦佩；城中的布尔乔亚与妇女，只靠几百个兵帮助，把整整的一军，全欧洲最精锐的士兵，最有名的将领，最能干的工程师，阻拦在残破的城墙之下；筋疲力尽的居民吃了四个月六个月的耗子，树叶，皮革，还不肯投降，宁可排了方阵，把残废的人夹在中央，到敌人的阵地上去让他们杀死。我们直要读了这些战役的详细记录，才知道人的毅力，镇静，耐性可以达到怎样的高峰。②一艘荷兰军舰宁可在海上自己炸沉，决不下旗投降；他们在新地岛，印度，巴西，以及穿过马哲伦海峡（麦哲伦海峡）所做的探险，殖民与征略的事业，也和他们的战斗一样壮烈。的确，我们向人的本性要求越多，它结的果实也越多，能力越用越强，积极的作为与消极的忍受简直看不到限度。——经过三十七年的战争〔一五七二—— 一六〇九〕，到一六〇九年，奋斗的目的终于达到，西班牙承认他们独立；整个十七世纪，荷兰人在欧洲当着第一流的角色。和他们再打二十七年仗〔一六二一——四八〕的西班牙人，

---

① 腓利普二世（1527—98）身兼西班牙王，葡萄牙王，米兰大公，那不勒斯与西西里王，尼德兰君主；领土之广大超过十九世纪拿破仑帝时的法国与属地。

② 〔原注〕特别是埃罗琪埃尔和六十九个敢死队攻占布阿·勒·丢克的事。〔指一六二九年奥兰治亲王亨利·腓特烈与西班牙作战中的一个插曲。布阿·勒·丢克是法兰德斯境内的一个要塞。〕

英国的克伦威尔和查理二世，路易十四的新兴的强大的力量，都不能使他们屈服。路易十四发动三次战争，临了不得不派使节到格特罗登堡去卑躬屈节的求和，还遭到拒绝。他们的执政海恩西乌斯（海因修斯）当时是左右欧洲大局的三巨头之一。——国内政治修明；世界上第一次，人有了信仰自由，所有的公民权都受到尊重。国家是各省志愿结合的联邦；各省在自己的范围内保障公众的安全与个人的自由，完善的程度为从来所未有。据一六六〇年时巴里华的记载："他们都热爱自由；在他们国内对谁都不能打骂，仆役也有许多特权，主人不敢殴打。"巴里华用十分钦佩的口吻一再提到他们尊重人权："今日全世界没有一个地方享有像荷兰那么多的自由，人与人间的和睦竟能使平民不受大人物责骂，穷人不受富人责骂……一个贵族倘把农奴或奴隶带进荷兰，他们马上变做自由人；贵族买他们的本钱只能白白损失……农民只要付了分内的赋税，同城里人一样自由……尤其每个人在自己家里都是绝对的主人，谁要擅入民居侵犯别人，就是犯了大罪，而且非常危险。"无论何人，可以随时离开国境，带出去的银钱不受限制。路上昼夜安全，单身的旅客也不用害怕。主人不得强留仆役。没有人为了宗教而受到审问。有议论一切的自由，"连议论行政长官"，甚至宣扬他们的坏处也不妨。人与人间绝对平等："担任公职的人要亲切和善才能受到爱戴，不能用傲慢的态度。"这样的民族不可能不繁荣兴旺；等到一个人又坚强又公正的时候，其余的一切便不求而自得。独立战争开始时〔一五七二〕，阿姆斯特丹的人口只有七万，一六一八年增加到三十万。威尼斯的使节在报告中说，街上的人一天到晚都像赶集一般拥挤；城市的范围扩大了三分之二；一块容足之地值到一个金

杜加。农村的地价不亚于城市。没有一个地方的农民这样富足,这样会经营土地:某个村子有四千条母牛;有一条牛重一千多斤;一个地主的女儿嫁给莫利斯亲王,陪嫁有十万佛罗仑[①]。没有一个地方的工业品有这样完美,出产的货物有布匹,镜子,砂糖,瓷器,陶器,绸缎,织锦缎,铁器和船舶用具,欧洲一半的奢侈品和几乎全部的运输都由荷兰供应。他们有上千条船到波罗的海各国去搜集原料,捕青鱼的船有八百艘。东印度公司掌握与印度,中国,日本通商的专利权。巴达维亚是荷兰海外殖民地的中心。那个时代[②]荷兰在海上和世界上的地位等于拿破仑时代的英国;一共有十万水手;战时可以武装两千艘船;五十年以后,荷兰独自抵抗英法两国的联合舰队。我们眼看它兴旺与成功的巨流一年一年的扩大。

可是水源比水流更出色;因为支持这股巨流的是无穷的勇气,理智,牺牲,意志,才干。威尼斯的大使说:"这些人极爱制造,极爱工作,在他们手里,没有一件克服不了的难事。他们天生能干活,刻苦,人人工作,不是干这个,便是干那个。"大量的生产,小量的消耗:公众的财富就是这么增长的。"最穷的人,在最小最简陋的屋子里",必不可少的东西应有尽有。最有钱的人,在他们的大屋子里没有多余的和摆阔的东西。没有一个人偷懒,没有一个人浪费,人人动手工作或是用脑子工作。巴里华说:"这里的人在每样东西上想法挣钱;连在运河底里捞垃圾的每天也挣到半块钱。孩子们从小学手艺,差不多一开场就能谋生。——他们最恨办事不

---

① 荷兰通用的银币叫做佛罗仑,约值两先令,即十佛罗仑等于一英镑。
② 〔原注〕一六〇九年。

力,游手好闲;有些地方的法官可以监禁懒汉,浪人以及不好好管理家业的人,只消他们的妻子或亲属要求;所以即使有人不愿意,也不能不自食其力。"修院改为医院,救济所,孤儿院;把不事生产的修士的收入,赡养老弱残废,阵亡的海陆军人的孤儿寡妇。军队的素质之高,便是一个宪兵也能在意大利军中当营长,而意大利的营长还不够资格在荷兰当一名宪兵。——至于文化和教育,正如组织和管理的技术一样,他们比欧洲别的国家先进两百年。难得遇到一个男人,一个女人,一个孩子,不识字不会写字。[①]每个村子有一所公立小学。在布尔乔亚家庭里,男孩子都懂拉丁文,女孩子都懂法文。不少人通好几国文字,能说能写。这不仅因为他们有备而不用的习惯,存着实用的念头,而且也由于他们感到学问的尊严。来登城在英勇的抵抗〔一五七四〕以后,联邦议会预备送它一笔礼物,它要求设一所大学,并千方百计罗致欧洲最大的学者。联邦议会写信给穷教师斯卡利泽,同时请法王亨利四世写信劝驾[②],说只要他肯去就是他们的光荣;他不必教书,只消住在来登,和学者们交谈,指导他们,发表他的著作,让荷兰也沾到一份光彩。在这种情形之下,来登大学成为欧洲最著名的学府,有两千学生。在法国受到禁止的哲学把荷兰作为避难所。整个十七世纪,荷兰是第一个重视思想的国家,成为实证科学的本乡或繁殖地。斯卡利泽,于斯德·列浦斯,梭曼士,牟西乌斯,海恩西乌斯父子,两个

---

① 〔原注〕一六〇九年。
② 斯卡利泽(Scaliger, 1540—1609)为十六世纪最大的语言学家之一,祖籍意大利,斯氏生在法国,久居法国,故荷兰人请法王代邀。

道萨，马尼克斯·特·圣德·阿特公特，雨果·葛罗丢斯，斯内利乌斯，都在这里主持考据，法律，物理和数学的研究。埃尔塞弗家族管着印刷。林特旭登和麦卡托教育游客，研究地理。荷夫脱，菩尔和梵·梅德兰写本国史。约各·卡兹写诗。当时的神学便是哲学，在阿米尼乌斯和哥玛的发动之下，重新提出神的恩宠问题，连小村子里的乡下人和布尔乔亚的思想也为之激动。一六一九年在多尔德累赫特（多德雷赫特）召开的主教大会，等于新教的总教议会。——荷兰除了在抽象思维方面占先之外，实际事务的才干也同样占先；从巴内未特到维脱，从沉默的威廉到威廉三世，从海军提督黑姆斯刻克到德罗姆普和拉兹，前前后后有一批优秀的人物领导战争和国家大事。——民族艺术就是在这样的形势中产生的。所有别具一格的大画家都生在十七世纪最初的三十年内。那时荷兰的基业已经稳固，最大的危险已经解除，最后胜利已成定局，人民都觉得做过一番大事业，用伟大的心胸与坚强的手腕替子孙创立了天下。这里像别处一样，艺术家是英雄们的儿子。功业圆满，创造现实世界的才能便越出现实世界去创造幻想世界。人已经做了很多事情，毋须再学习；在他面前，在他周围，充塞在他视线所及的天地中的，全是他的功绩，而功绩又多么显赫，内容又多么丰富，他尽可以对之长时间的欣赏，出神。他的思想不再依附外来的思想；他所追求的所发现的，就是他自己的感觉；他敢于信任这个感觉，跟着这个感觉前进，不再模仿，样样取之于己，在创新的时候只听从感官和内心的嗜好。他的内在的力，他的基本的才具，他的原始的和世代相传的本能，接受了考验，锻炼得更坚强了，在考验过后继续活动，缔造了一个国家以后又来开创一派艺术。

现在我们来考察这派艺术；它用形体与色彩，把不久以前显露在行动与事业中的全部本能表现出来。——北七省和南十省合为一个民族的时期，南北只有一派艺术。恩格布勒赫特（恩格尔布雷希特），路加·特·来登，约翰·斯库里尔，老黑姆斯刻克，高乃依·特·哈雷姆，布罗马特（布卢马特），哥尔齐乌斯：这些北方画家与盎凡尔斯的南方画家用的是一样的风格。那时还没有面目分明的荷兰画派，因为还没有面目分明的比利时画派。独立战争开始时，北方画家和南方画家同样用足功夫模仿意大利人。——可是从一六〇〇年起，一切都变了，在绘画方面和别的方面一样。充沛的精力使民族的本能占据优势。裸体是放弃了；理想的人体，过野外生活的鲜剥活跳的人，四肢和姿势的美妙的对称，大幅的寓意画和神话题材，都不合日耳曼口味。并且，控制思想的加尔文主义把这些作品排斥在教堂以外。在这个俭省，严肃，爱劳动的民族中间，根本没有王侯的宴会行乐，享用奢华的生活，不像在别的地方的宫殿中，在银器，号衣，精美的家具之间，需要肉感的和异教意味的图画。阿梅里·特·索姆想用这种风格造一座建筑物纪念她的亡夫，执政腓特烈·亨利，只能把法兰德斯的画家梵·丢尔登和约登斯请到奥朗治萨去。荷兰人的头脑是现实的，风俗习惯以人人平等为主，连一个鞋匠出身的人也能捐献军舰，当海军中将。在这种国家之内，大众感到兴趣的人物是公民，是一个有血有肉的人，穿着日常的服装，摆着日常的姿势，是某一个贤明的官长，某一个英勇的军人，而决非穿希腊装束的人，或者像希腊人那样的裸体。气势宏伟的风格只有一个用处，就是装饰市政厅和公共场所的巨型的肖像画，纪念有功社会的劳绩。所以那时出现一个新的画种，大幅

的画面上包括五个，十个，二十个，三十个和真人一般大的全身肖像，或者是医院的一些董事，或者是赴射击大会的火绳枪手，或是围在议事桌四周的一群市政委员，或是在聚餐会上举杯祝贺的一批军官，或是在解剖厅上作实验的一些教授：以一个与他们职业有关的行动为中心，配上他们现实生活中的环境，衣着，武器，旗帜，零星什物。这是真正的历史画，在一切历史画中最有参考价值，最富于表情的一种。法朗兹·哈尔斯，伦勃朗，哥凡尔脱·夫林克（霍弗特·弗林克），斐迪南·菩尔（费迪南德·博尔），丹沃陶·特·开瑟（特奥多雷·德·凯泽），约翰·累文斯坦，在这些画上表现他们民族的英雄时代：刚强，正直，明理的人，有的是高尚的毅力，高尚的心胸；文艺复兴期的华丽的装饰，绶带，野牛皮的短袄，羊肠领，做工细巧的翻领，全黑的上装和大氅，又严肃又辉煌，衬托出身强力壮的厚实的仪表，坦白的表情；而艺术家凭着简洁遒劲的手法，或者凭着真诚与坚强的信念，也显得和画上的英雄一样伟大。

以上是用于公众场合的图画。现在来看另外一些作品，为私人用做装饰，尺幅与题材完全适应购买者的性格与生活条件的作品。巴里华说："即使最清寒的布尔乔亚，也没有不想好好的收藏一些画的。"一个面包店的老板花六百佛罗仑买梵·特·美尔（扬·弗美尔）画的一幅人像。除了室内的清洁和雅致以外，图画就是他们的奢侈品；"他们在这方面很舍得花钱，宁可节省饮食"。民族的本能在这里又出现了，正如第一时期〔尼德兰艺术四大时期的第一时期〕在梵·埃克，刚丹·马赛斯，路加·特·来登的画上所流露的。而这的确是民族的本能，根源之深，力量之强，便是在比利时，在

以神话题材和装饰趣味为中心的绘画旁边，也照样在布勒开尔和丹尼埃笔下流露出来，好比小溪在大河旁边流着。——民族的本能所要求的，刺激艺术家的创作的，是表现真实的人和真实的生活，像肉眼所看到的一样，包括布尔乔亚，农民，牲口，工场，客店，房间，街道，风景。这些对象用不着改头换面以求高雅，单凭本色就值得欣赏。现实本身，不管是人，是动物，是植物，是无生物，连同它的杂乱，猥琐，缺陷，都有存在的意义；只要了解现实，就会爱好现实，看了觉得愉快。艺术的目的不在于改变现实，而在于表达现实；艺术用同情的力量使现实显得美丽。抱着这样的观念，绘画能表现的对象就多了：在草屋里纺纱的管家妇，在刨凳上推刨子的木匠，替一个粗汉包扎手臂的外科医生，把鸡鸭插上烤扦的厨娘，由仆役服侍梳洗的富家妇；所有室内的景象，从贫民窟到客厅；所有的角色，从酒徒的满面红光到端庄的少女的恬静的笑容；所有的社交生活或乡村生活；几个人在金漆雕花的屋内打牌，农民在四壁空空的客店里吃喝，一群在结冰的运河上溜冰的人，水槽旁边的几条母牛，浮在海上的小船，还有天上，地上，水上，白昼，黑夜的无穷的变化。这一派的画家有忒蒲赫，梅佐，日拉·多乌（赫里特·道），梵·特·美尔，阿特里安·布劳欧（安德里安·布劳沃），沙尔肯，法郎兹·米埃里斯，约翰·斯坦，窝弗曼，梵·奥斯塔特兄弟，怀南特，夸普（克伊普），梵·特·内尔，拉斯达尔，荷培玛，保尔·波忒，巴克华曾（巴克赫伊森），梵·特·未尔特兄弟（凡·费尔德兄弟），腓利普·特·刻尼克，梵·特·海顿，画家之多不胜枚举。没有一个画派有这么多面貌特出的作家。既然艺术的境界不是一个范围有限的高峰，而是整个广阔的人生，每个心灵

就都能找到一个面目分明的领域；理想的天地是狭窄的，只能让两三个天才居住；现实是没有边际的，四五十个有才能的人都有立足之地。——这些作品中透露出一片宁静安乐的和谐，令人心旷神怡；艺术家像他的人物一样精神平衡，你觉得他的画图中的生活非常舒服，自在。画家的幻想显然不超越现实，似乎跟画上的人物一样心满意足，觉得现实很圆满，他想添加的不过是一种布局，在一个色调旁边加上一个色调，加上一种光线的效果，选择一个姿态。他面对现实世界好比一个幸福的荷兰人面对他的妻子，他就喜欢她生就的那个模样，不仅为意气相投而爱她，还因为对她的感情已经成为习惯，至多逢到某个节日要她不穿蓝衣衫，换一件红衣衫。荷兰画家不像我们的画家观察那么精细，脑子里给书籍报纸装满了哲学和美学的思想，画农民工人好像画土耳其人和阿拉伯人，当做奇怪的动物和有趣的标本看待，画风景也加入只有市民与诗人才有的微妙精致的境界，情绪的波动，以便写出自然界的潜在的生命，静寂的梦境。荷兰画家要天真得多；他没有过度的脑力活动把他引入歧途，或者给他过分的刺激。和我们相比，他是一个工匠；他画画的时候只在形象上打主意，从大处着眼，关心简单扼要的特征，远过于出其不意的和凸出的细节。因为这缘故，他的作品更健全而并不如何惊心动魄，它向一般比较浑朴的人说话而博得更多的人爱好。——这些画家中只有两个人越过民族的界限与时代的界限，表现出为一切日耳曼种族所共有，而且是引导到近代意识的本能；一个是拉斯达尔，靠他极其细腻的心灵和高深的教育；一个是伦勃朗，靠他与众不同的眼光和泼辣豪放的天赋。伦勃朗是收藏家，性情孤僻，畸形的才具发展的结果，使他和我们的巴尔扎克一

样成为魔术家和充满幻觉的人，在一个自己创造而别人无从问津的天地中过生活。他的视觉的尖锐与精微，高出一切画家之上，所以他懂得这样一个事实：就是对眼睛来说，有形的物体主要是一块块的斑点；最简单的颜色也复杂万分；眼睛的感觉得之于构成色彩的原素，也有赖于色彩周围的事物；我们看到的东西只是受别的斑点影响的一个斑点；因此一幅画的主体是有颜色的，颤动的，重叠交错的气氛，形象浸在气氛中像海中的鱼一样。伦勃朗把这种气氛表现得好像可以用手接触，其中有许多神秘的生命；他画出本乡的日色，微弱的，似黄非黄的，像地窖中的灯光。他体会到日光与阴暗苦苦挣扎，越来越少的光线快要消灭，颤危危的反光硬要逗留在发亮的护壁上而不可能；他感觉到一大批半明半暗，模模糊糊，肉眼看不见的东西，在他的油画和版画上像从深水中望出去的海底世界。一朝走出这样的阴暗，白昼的光线登时使他目眩神迷，给他的感觉仿佛一连串的闪电，奇幻的照明，千万条的火舌。结果他在没有生命的世界中发见一出完整而表情丰富的活剧，包括所有的对比，冲突，黑暗中最沉重凄厉的气氛，模糊的阴影中最飘忽最凄凉的境界，突然倾泻的阳光的猛不可当的气势。——发见了这一点，他只消把人间的戏剧放进客观世界的戏剧；这样构成的舞台面，本身就决定登场人物。希腊人和意大利人只看到人和人生的最高最挺拔的枝条，在阳光中开放的健全的花朵；伦勃朗看到底下的根株，一切在阴暗中蔓延与发霉的东西，不是畸形就是病弱或流产的东西：穷苦的细民，阿姆斯特丹的犹太区，在大城市和恶劣的空气中堕落受苦的下层阶级，瘸腿的乞丐，脸孔虚肿的痴呆的老婆子，筋疲力尽的秃顶的匠人，脸色苍白的病人，一切为了邪恶的情欲与可

怕的穷困而骚扰不安的人；而这些情欲与穷困就像腐烂的树上的蛀虫，在我们的文明社会中大量繁殖。他因为走上了这条路，才懂得痛苦的宗教，真正的基督教；他对圣经的理解同服侍病人的托钵派修士没有分别；他重新找到了基督，永久在世界上的基督：数千年如一日，在荷兰的酒坊中，客店中，像在当年的耶路撒冷一样，他安慰穷人，替他们治病，只有他能救他们，因为他和他们一样穷而心中更悲伤。影响所及，伦勃朗自己也动了怜悯；在一般贵族阶级的画家旁边，他是一个平民，至少在所有的画家中最慈悲；他的更广大的同情心把现实抓握得更彻底；他不回避丑恶，也不因为求快乐求高雅而掩饰可怕的真相。——因此他不受任何限制，只听从极度灵敏的感官指导；他表现的人不像古典艺术只限于一般的结构和抽象的典型，而是表现个人的特点与秘密，精神面貌的无穷而无法肯定的复杂性，在一刹那间把全部内心的历史集中在脸上的变化莫测的痕迹；对这些现象，唯有莎士比亚才有同样深入的目光。他在这方面是近代最独特的艺术家；倘把人生比作一根链条，那末他是铸造了一头，希腊人铸造了另外一头；所有佛罗棱萨，威尼斯，法兰德斯的艺术家都在两者之间。到了今日，我们的过于灵敏的感觉，竭力追求微妙的差别的好奇心，不顾一切的要求真实的愿望，对于隐蔽与原始的人性的猜测，想寻访一个先驱者和前辈大师的时候，我们的巴尔扎克和特拉克洛阿只找到伦勃朗和莎士比亚两人。

但这个繁花满树的景象只是暂时的，因为促成这个盛况的树液就在生产过程中枯竭。一六六七年荷兰打败英国海军以后，过去激发民族艺术的风气和思想感情，就有开始变质的迹象。人民

太安乐了。一六六〇年，巴里华谈到他们的繁荣，在每一章书中赞叹不已；东印度公司和西印度公司的红利高至百分之四十至四十五。英雄变了资产阶级；巴里华注意到他们最大的欲望是赚钱。并且"他们讨厌决斗，打架和争吵，说有钱的人决不打架"。他们要享受；十七世纪初期，威尼斯的大使们还看到大户人家非常朴素，如今变得奢华了。地位重要的布尔乔亚家里有了地毯，名贵的画，"金银的餐具"。忒蒲赫（特博赫）和梅佐画的富丽的内景，给我们看到一派时新的漂亮，浅色的绸衣衫，丝绒的短袄，首饰，珠宝，金粉印花的帘幔，用云石柱子砌成的高大的壁炉架。刚毅的古风衰退了。一六七二年，路易十四的军队长驱直入，完全没有遇到抵抗。军政废弛，部队纷纷溃散；城市不战而降；水闸的枢纽地摩顿，只有四个法国兵就攻下了；联邦议会不问条件，一味求和。同时，民族的思想感情在艺术中也逐渐萎缩；趣味败坏；一六六九年，伦勃朗潦倒而死，几乎没有人注意；新兴的奢华只知道仿效外国款式，不是学法国，便是学意大利。——即使在全盛时期，已经有不少画家到罗马去画风景和小型的人物；约翰·菩特（扬·博特），柏黑姆（贝尔赫姆），卡兰尔·丢查丹（卡雷尔·迪雅尔丹），还有多少别的，连窝弗曼（沃弗曼）在内，都在民族画派以外形成一个半意大利风的画派。但这个画派还是自发的自然的，除了阿尔卑斯以南的山岭，古迹，布景和道具；还有白茫茫的雾霭，朴实的相貌，软和的肉色，画家的快活的心情，表示荷兰人的本能始终存在，而且能自由发挥。——相反，在全盛时期过去以后，这个本能就被外来的风尚压倒。在凯撒运河和黑尔

运河①两旁，盖起路易十四式的宏伟的府第，再由创立学院派的法兰德斯画家日拉·特·雷累斯，用考据渊博的寓意画和混血种的神话作品装饰这些屋子。——固然，民族艺术并非一下子就放弃地盘，还连续产生杰作，维持到十八世纪初期。同时，在屈辱与危险面前，民族意识也觉醒过来，引起一次群众革命〔一六七二〕，几次英勇的牺牲，开放水闸阻止敌军等等，带来一些成就。但便是那些成就，把短时期的振作所产生的毅力和热情毁掉了。荷兰的执政做了英国国王〔威廉三世〕；在整个西班牙继承战争中，荷兰被盟国牺牲；从一七一三年的和约〔结束西班牙继承战争的条约〕以后，荷兰丧失海上的优势，国际地位开始低落，而且每下愈况。不久，普鲁士的腓特烈大王说，荷兰被英国牵着鼻子走，好比拖在军舰后面的驳船。在奥地利继承战争中〔一七四一——四八〕，荷兰被法国蹂躏；接着，商船受到英国查验，在印度的属地科罗曼德海岸被英国割去。最后，普鲁士跑到荷兰来压制共和党，恢复执政制〔一七八七〕。像一切弱者一样，荷兰受尽强者欺侮，一七八九年以后一再被人征服。更糟的是它居然逆来顺受，甘心沦为一个殷实的铺子，只管做贸易和银钱生意。早在一七二三年，荷兰的一个史学家，从外国逃亡来的约翰·勒格莱，已经对独立战争时期宁愿炸沉不肯投降的英勇的水兵，非常浅薄的加以嘲笑②。一七三二年，另外一个史学家说："荷兰人只想积聚财富。"一七四八年以

---

① 这是阿姆斯特丹市中心的三大运河之二，运河两旁为市内最繁华的区域。
② 〔原注〕他说："这个忠厚的舰长是因为怕死而死的。倘若上帝饶恕这种人，也不过像饶恕丧失理性的人一样。"

后，海陆军完全荒废。一七八七年，布伦斯威克公爵（布伦瑞克公爵）征服荷兰，几乎不发一枪一弹。如此消沉的民气，比起沉默的威廉，拉忒（勒伊特）和德罗姆普（特龙普）的同伴们的精神来，相去何止天壤！——而绘画就和这个时代精神完全一致，独创的画意跟活跃的精力一同消失。过了一七一〇年，所有的大画家都死了。从上一代起，在法朗兹·米埃里斯（弗兰斯·米里斯），沙尔肯和别的画家身上，已经显出衰落的迹象：风格更贫乏，幻想的天地更狭窄，修饰的功夫更细致。最后一批画家中的一个，阿特里安·梵·特·凡夫（安德里安·凡·特·韦夫），画些冷冰冰的细磨细琢的作品，神话题材和裸体，象牙色的皮肉，无精打采的回到意大利风格，说明荷兰人已经忘了他们天生的趣味和独特的才能。他的后辈仿佛一般想说话而无话可说的人；比哀尔·梵·特·凡夫，亨利·梵·利姆菩赫，腓利普·梵·代克，米埃里斯的儿子，米埃里斯的孙子，尼古拉·凡科利，公斯但丁·内兹赫，全是有名的老师或有名的父亲的学生；但只会把听过的话重复一遍，像机器人一样。只有画花卉和零星小品的画家还有一些才能，例如约各·特·维脱（雅克·特·维特），拉盖尔·拉什（拉赫尔·勒伊斯），梵·于斯曼（凡·海瑟姆）；那些小品画不需要多大的创新，所以还能支持几年，好比干旱的地上大树都已死完，只剩下几株顽强的灌木。但灌木也枯萎了，地上便空无所有。这又是一个证据，说明个人的特色是由社会生活决定的，艺术家创造的才能是以民族的活跃的精力为比例的。

# 第四编 希腊的雕塑

诸位先生，

前几年我给你们讲了意大利和尼德兰的艺术史；在表现人体方面，这是近代两个独创的重要宗派。为结束这个课程，我再要给你们介绍最伟大最有特色的一派，古代希腊的一派。——这一次我不讲绘画。除了水瓶，除了庞贝依（庞贝）与赫叩雷尼阿姆（赫库兰尼姆）①的一些宝石镶嵌与小型壁画，古代绘画的巨制都已毁灭，无法加以精确的叙述。并且希腊人表现人体还有一种更全民性的艺术，更适合风俗习惯与民族精神的艺术，或许也是更普遍更完美的艺术，就是雕塑。所以我今年讲的题目是希腊雕塑。

不幸在这方面跟别的方面一样，古代只留下一个废墟。我们所保存的古代雕像，和毁灭的部分相比简直微不足道。庙堂上色相庄严的巨型神像，原是伟大的时代用来表现它的思想的，我们却只有两个头像②可以作为推想巨型雕像的根据；菲狄阿斯的真迹，我们一件也没有；至于迈隆（米隆），波利克利塔斯（波利克利托斯），普拉克西泰利斯（普拉克西特列斯），斯科巴斯（斯科帕斯），来西

---

① 意大利南部的庞贝依与赫叩雷尼阿姆，同为纪元七十九年维苏威火山爆发时埋在地下的古城。庞贝依于一七四八年发现，开始发掘；赫叩雷尼阿姆于一七一九年发现，一七三九年起发掘。
② 〔原注〕一个是于农（朱诺）的头，现存罗多维齐别墅〔罗马〕，一个是奥德里高里（奥特里科利）出土的邱比特（朱庇特）的头〔现存罗马梵谛冈〕。

巴斯（利西波斯），我们只见到一些临本或仿制品，时代早晚不等，与原作的距离也颇有问题。我们美术馆里的美丽的雕塑，一般都属于罗马时代，最早也不超过亚历山大的继承人时代。而最精的作品还是残破的。你们的〔巴黎美专的〕石膏陈列室近乎打过仗以后的战场，零零落落的只有残存的躯干，头颅和四肢。艺术家的传记，完全没有。直要最聪明最耐心的考据家花尽心血，[①]依靠普利纳（普林尼）的半章历史，包塞尼阿斯（保萨尼亚斯）的几段粗草的描写，西塞罗，吕西安，昆提利安（昆体良）[②]的另星文句，才发见一些艺术家的年表，各派的师承，大师的特征，艺术的发展和逐步衰落的情况。这些空白只有一个办法弥补；因为即使没有详细的记载，至少还留下一般的历史。要了解作品，这里比别的场合更需要研究制造作品的民族，启发作品的风俗习惯，产生作品的环境。

---

① 〔原注〕例如洪·奥佛培克著：《希腊造型艺术史》（Von J. Overbeck：Geschichte der griechischen Plastik），——洪·布劳恩著：《艺术史》（Von Braun：Kunstler Geschichte）。

② 包塞尼阿斯是纪元二世纪时希腊史家兼地理学家，西塞罗是纪元前一世纪时罗马文豪；昆提利安是纪元一世纪时罗马作家。

# 第一章 种 族

首先我们要对种族有个正确的认识,第一步先考察他的乡土。一个民族永远留着他乡土的痕迹,而他定居的时候越愚昧越幼稚,身上的乡土的痕迹越深刻。——法国人到波旁岛或玛蒂尼克岛上去殖民,英国人到北美洲和澳洲去殖民,随身带着武器,工具,艺术,工业,制度,观念,带着一种悠久而完整的文化,所以他们能保存已有的特征,抵抗新环境的影响。但赤手空拳,知识未开的人只能受环境的包围,陶冶,熔铸;他的头脑那时还像一块完全软和而富于伸缩性的粘土,会尽量向自然界屈服,听凭搓捏;他不能依靠他过去的成就抵抗外界的压力。语言学者告诉我们,有过一个原始时期,印度人,波斯人,日耳曼人,克尔特人,拉丁人,希腊人,都讲同一种语言,文化程度也一样;还有一个比较晚近的时期,希腊人与拉丁人已经同别的兄弟民族分开,但他们俩还合在一起,①能够酿酒,以畜牧和耕种为生,有划桨的船,在古代许多吠

---

① 〔原注〕见摩姆逊著:《罗马史》(Mömmsen: *Romische Geschichte*)。

陀系神明之外又加上一个新的神,在拉丁语中叫做"凡斯塔",在希腊语中叫做"黑斯提亚",意思是灶神。这些只能勉强作为初期文化的发端;即使他们已经不是野人,至少还是蛮子。从那时起,同一根株的两根枝条开始分离;我们后来再遇到他们的时候,他们的结构和果实完全不同了;但一枝长在意大利,一枝长在希腊,所以我们要考察希腊植物的环境,看看那边的泥土和空气是否能说明植物外形的特点和发展的方向。

一

摊开地图来看:希腊是一个三角形的半岛,以欧洲部分的土耳其[①]为底边,向南伸展,直入海中,到科林斯土峡(柯林斯地峡)分散,形成一个更南的伯罗奔尼撒半岛;伯罗奔尼撒像一张桑叶,靠一根细小的梗子和大陆相连。此外还有上百个岛屿,还有对面的亚洲海岸:许多小地方像一条穗子,一边钉在蛮荒的大陆上,一边环绕蔚蓝的海;散布在海中的一大堆岛像一个苗圃。就是这个地区哺育和培养出一个那么早慧那么聪明的民族。——而这个地区也特别适合这个事业。爱琴海之北,[②]气候严酷,近乎德

---

① 这是十九世纪的政治疆界;所谓欧洲部分的土耳其,现在是保加利亚,南斯拉夫和阿尔巴尼亚的领土。
② 〔原注〕见刻丢斯(库尔提乌斯)著:《希腊史》(Curtius: *Griechische Geschichte*)第一卷第四十一页。

国中部；罗米利（鲁米利亚）①一带不产南方的果子，海滨没有番石榴树。往南一走进希腊，对照就很显著。北纬四十度，在塞萨利（色萨利）区域便有常绿的森林；北纬三十九度的弗蒂奥蒂特〔塞萨利之南〕吹着暖和的海风，能生长水稻，棉花，橄榄树。在优卑亚岛（埃维亚岛）和阿提卡地区，已经看到棕榈树。西克拉提兹群岛（基克拉泽斯群岛）棕榈更多，阿哥利特的东海岸有茂密的柠檬林和橘树林；克里特岛上的一角长着非洲的椰子树。在希腊文明的中心雅典，南方最上品的果树不用栽培就会生长。那儿每隔二十年才结一次冰；夏季的炎热有海上的微风调剂；除了从色雷斯偶尔吹来几阵东北风，地中海上有一股酷热的东南风以外，气候非常温和；便是今日，②"居民从五月中旬到九月底都睡在街上，妇女睡在阳台上"。在这种地方，大家都过露天生活。古人认为他们的气候是上帝的恩赐。欧里庇得斯说："我们的天气温和宜人；冬天并不严寒，非巴斯③的火箭也不伤害我们。"另外他又说："伊累克修斯〔传说中雅典之王〕的子孙们，你们从古以来就是幸福的，极乐的神明把你们当做亲爱的孩子；你们神圣的乡土从来没有被人征服，你们从它那儿得到的果实就是光辉灿烂的智慧；你们走在阳光底下永远感到心满意足，九个神圣的缪司〔文艺女神〕在明亮的太空哺育你们共同的孩子，金发的哈尔摩尼。

---

① 罗米利包括古代的马其顿和色雷斯，今为南斯拉夫的东南部，保加利亚的南部，面临爱琴海的希腊北部。
② 〔原注〕见阿蒲著：《当代希腊》（About: *La Grèce Contemporaine*）第三四五页（一八五四年版）。
③ 非巴斯是太阳神阿波罗的别称之一。

据说赛普利斯女神〔维纳斯的别称〕在波纹优美的伊利萨斯溪中汲水,散在空中变成凉爽的西风;可爱的女神戴着芬芳的玫瑰花冠,还派小爱神去跟着智慧,帮他做各种造福人群的工作。"① 固然这是诗人的美丽的文词,但在歌颂之下也能看到事实。在这样的气候中长成的民族,一定比别的民族发展更快,更和谐。没有酷热使人消沉和懒惰,也没有严寒使人僵硬迟钝。他既不会像做梦一般的麻痹,也不必连续不断的劳动;既不耽溺于神秘的默想,也不堕入粗暴的蛮性。我们把一个那不勒斯人或普罗望斯人同一个布勒塔尼人相比,把一个荷兰人同一个印度人相比,就会感到温和的自然界怎样使人的精神变得活泼,平衡,把机灵敏捷的头脑引导到思想与行动的路上。

希腊土地的两个特点也发生同样的作用。——首先,希腊是一片丘陵地。主干班多山脉(品都斯山脉)向南伸展而为奥德利斯山,阿埃塔山,巴那斯山,黑利空山,西塞隆山,又分出许多支脉,连绵不断,岗峦起伏,越过科林斯土峡,在伯罗奔尼撒半岛上互相交错;再往前去,许多小岛仍然是浮出水外的山脊和山顶。这个崎岖的地方几乎没有平原;② 地上到处有露出的岩石,像我们的普罗望斯;五分之三的土地不宜种植。你们翻翻斯塔克尔堡编的《希腊风景》吧:遍地是光秃的石头;小河与山溪在半干的河床与不毛的巉岩之间留出一条狭窄的可耕地。希罗多德③ 已经把

---

① 〔原注〕还可以参考索福克勒斯在悲剧《埃提巴斯在高洛纳》中有名的合唱词。
② 希腊是全欧洲山陵最多,地面分割最破碎的国家。
③ 五世纪时希腊史家。(按照世界古代史通例,以下凡涉及纪元前的时代均直称某世纪,不再加纪元前字样。)

富饶的西西里和南部意大利同贫瘠的希腊做对比,说希腊"一出世就与贫穷为伍"。阿提卡①的土壤比别处更贫瘠更单薄,出产的食物只有橄榄,葡萄,大麦和些少小麦。碧蓝的爱琴海中,星罗棋布的云石岛屿非常美丽,岛上疏疏落落有些神圣的树林②,扁柏,月桂,棕榈,青绿的草坪,小石遍地的山丘上长着零星的葡萄藤,园中长着美丽的果子,山坳里和山坡上种着一些谷物;但供养眼睛,娱乐感官的东西多,给人吃饱肚子,满足肉体需要的东西少。这样一个地方自然产生一批苗条,活泼,生活简单,饱吸新鲜空气的山民。便是今日,③"一个英国农民的食物在希腊可以供给一个六口之家;有钱的人只有一盘蔬菜也能满足;穷人只吃几颗橄榄或是一块咸鱼;平民只有复活节吃一顿肉"。夏天看雅典的生活小景很有意思。"七八个讲究饮食的人合吃六个铜子的一个羊头。不喝酒的人买一块西瓜或一条大黄瓜,当做苹果一般大嚼。"绝对没有醉汉:他们喝得很多,但喝的是清水。"他们上酒店是为聊天";走进咖啡馆,"要一杯一个铜子的咖啡,一杯清水,讨个火点上纸烟,再要一份报纸和一副骨牌,就能消磨一天"。这种生活方式决不会使人头脑迟钝;减少肚子的需要只有增加智力的需要。古人已注意到培奥提(维奥蒂亚)和阿提卡两地的对照④,培奥提人和雅典人的分别:一个住着肥沃的平原,空气浓厚,吃惯丰富的食

---

① 阿提卡是位于科林斯土峡东北的地区,首都便是雅典。
② 古希腊人崇拜树林,作为一种露天的神庙,并指定某林崇拜某神,总名叫做神圣的树林。
③ 〔原注〕见阿蒲著:《当代希腊》第四十一页。
④ 培奥提地区就在阿提卡之北,与阿提卡接壤。

物和科巴伊斯湖中的鳗鱼,喜欢吃喝,脑子迟钝;一个生长在希腊最穷的土地上,单单一个鱼头,一个玉葱,几颗橄榄,就能满足,在稀薄,透明,光亮的空气中长大,从小就特别聪明活泼,一刻不停的发明,欣赏,感受,经营,别的事情都不放在心上,"好像只有思想是他的本行"。①

其次,希腊是丘陵地带,但也是滨海之区。全国面积虽小于葡萄牙②,海岸线的长度却超过西班牙。因为港湾极多,地形曲折,大海到处侵入陆地;在游客带回的风景片上,即使是陆上的景致也多半能看到蔚蓝的海,或是一长条,或是一个三角形,或是一个半圆形,在远处闪闪发光。海水四周往往有从陆上伸出去的巉岩,或者几个相离不远的小岛,构成一个天然的港湾。——这种地形当然鼓励人民航海,尤其土地贫瘠,沿海全是岩石,养不活居民。原始时代只有近海的航运,而这里的海又最适宜于这种航运。每天早上,一阵北风把小艇从雅典送到西克拉提兹群岛;晚上一阵南风把小艇送回来。希腊与小亚细亚之间,岛屿连续不断,像浅水中的一块块石头;天气晴朗的时候,这段航线上从头至尾望得见海岸。在高西尔岛(科尔西尔岛)上可以看到意大利;在玛来岛能望见克里特岛上的山顶;从克里特岛可以遥望罗特岛上的群山;从罗特岛(罗德岛)可以遥望小亚细亚;克里特岛和赛利尼岛(昔兰尼岛)

---

① 〔原注〕见修西提斯(修昔底德)著作第一编第七十章。〔修氏为五世纪时希腊史家;所谓著作是指他的《伯罗奔尼撒战争史》。〕
② 希腊于一八三〇年独立战争胜利后领土极小;半岛上的马其顿与东西色雷斯都受土耳其统治。本书写作年代远在一八七八年第一次巴尔干战争以前,当时希腊版图确是小于葡萄牙。

之间只有两天航程；从克里特岛到埃及只消三天。便是今日，①"每个希腊人身上都有水手的素质"。②全国人口只有九十万，而据一八四〇年的调查，一共有三万水手，四千条船；地中海的短程航运，几乎全给他们包办了。——在荷马时代〔九世纪〕已经有这个风俗。那时希腊人随时泛舟入海；于里斯就亲手造过船。他们在周围的海岸上经商，抢掠。商人，旅客，海盗，捐客，冒险家：他们生来就是这些角色，在整个历史上也是这样。他们用软硬兼施的手段，搜刮东方几个富庶的王国和西方的野蛮民族，带回金银，象牙，奴隶，盖屋子的木材，一切用低价买来的贵重商品，同时也带回别人的观念和发明，包括埃及的，腓尼基的，加尔底亚（迦勒底亚）的，波斯的③，伊特罗利亚（埃特鲁利亚）的。这种生活方式特别能刺激聪明，锻炼智力。证据是古希腊人中最早熟，最文明，

---

① 〔原注〕见阿蒲著：《当代希腊》第一四六页。
② 〔原注〕"两个岛民在西拉港上相遇：一个说：'喂，老兄，你好？'——'好啊，谢谢你；有什么新闻没有？'——'尼古拉的儿子提米德利从马赛回来了。'——'他赚了很多钱吗？'——'听说有两万三千六百特拉赫姆〔希腊币〕，数目不小哪。'——'我想了好久啦，我也该上马赛去一趟；就是没有船。'——'咱们俩一起去吧；你不是有木料么？'——'只有一点儿。'——'反正造条船总够了。我家里有帆布，我堂兄弟约翰有绳索；咱们合起来干吧。'——'谁当头目呢？'——'约翰就行，他出过海的。'——'还得有个小厮帮忙。'——'叫我的干儿子巴西尔来就是了。'——'他只有八岁，小得很呢！'——'叫他出海，这个年纪也不小了。'——'带什么货去呢？'——'我们的邻居班德罗斯有橡实；祭司有几桶酒；我认识一个蒂诺人有棉花；咱们还可以打士麦那过，装一点丝。'——船好歹造起来了，人员由一二家人家凑齐；邻居和朋友把愿意出卖的货交给他们。他们经过士麦那，或许还经过亚历山大里，到了马赛，把船上的货卖掉，买进新货。回到西拉，抛出货色，收回造船的成本，每个合伙人还分到几个特拉赫姆的盈余。"——引自阿蒲的《当代希腊》。
③ 〔原注〕阿尔赛〔赫剌克勒斯的祖父〕称赞他的兄弟到巴比仑出征带回一把象牙柄的宝剑。——见史诗《奥德赛》中斯巴达王迈内拉斯的叙述。

最机智的民族，都是航海的民族，例如小亚细亚的爱奥尼阿人，大希腊①的客民，科林斯人，爱琴人，西希翁尼人，雅典人。相反，山居的阿卡提亚人始终粗野简单；同样，阿卡内尼亚人，伊庇尔人，罗克利特人，奥佐尔人，②出口的海〔希腊半岛西侧的爱奥尼阿海〕既不及爱琴海条件优越，人民也不爱旅行，始终是半开化的蛮子。被罗马征服的时期〔二世纪〕，罗克利特人和奥佐尔人的邻居，伊多利人，还是野蛮的强盗，只有几个没有城墙的小镇。别人受到的鞭策，他们没有受到。——以上说的形势一开始就有启发精神的作用。这个民族好比一群蜜蜂，生在温和的气候之下，但土壤贫瘠，只能利用一切可以通行的出路去采集，搜寻，造新的蜂房，靠着灵巧和身上的刺自卫，建筑轻盈的屋子，制成甘美的蜜，老是忙忙碌碌的探求，嗡嗡之声不绝；周围一些大型的动物却只知道让主子带去吃草，或者莫名其妙的角斗。

便是今日，不管他们如何衰落，③"他们的才气还是不亚于任何民族，没有一种脑力劳动不能胜任。理解力又快又高，喜欢学的东西学起来异乎寻常的方便。年轻的商人很快就能讲五六种语言"。即使很难的手艺，工人花上几个月就能精通。一看到游客，整个村子从村长起都来问讯，津津有味的听客人谈话。"最值得注意的是小学生们孜孜不倦的用功"，不问年龄大小；当仆役的腾出时间自修，预备考律师或医生的文凭。"你在雅典会遇到各式各种的大学

---

① 五世纪时意大利南部称为大希腊，因意大利与西西里等处都是希腊的殖民地。
② 以上都是希腊的部族；他们几乎一乡一族，一城一族，部族繁多，不可胜数。
③ 〔原注〕见阿蒲的《当代希腊》。

生，就是没有不用功的大学生。"在这方面没有一个民族像希腊人这样天赋优厚，仿佛一切条件都集中在一处，启发他们的智力，刺激他们的才能。

## 二

再从希腊人的历史上去考察这个特征。无论在实际方面在思想方面，他们永远表现出精明，巧妙和机智的头脑。奇怪的是，在文明初启的时候，别的地方的人正在血气方刚，幼稚蛮横的阶段，他们两个英雄中的一个却是绝顶聪明的于里斯，本领高强的水手，做人谨慎，有远见，生性狡猾，会随机应变，会层出不穷的扯谎，一心只想着自己的利益。他乔装回家，嘱咐老婆叫追求她的人多多送她项链手镯，他直要他们孝敬够了才把他们杀死。女巫西尔赛委身于他的时候，或者水神卡利普索提议让他动身的时候，他都叫她们发誓，以防万一。人家问他姓名，他随时背得出新编的故事或家谱，说得头头是道。便是他不认识的巴拉斯〔战神〕听了他编的故事，也佩服他恭维他，说道："噢，你这个骗子，你这个扯谎大家，想不到你这样诡计多端，除了神明，谁也比不过你的聪明！"——子孙也不辜负这样的祖先：在文明衰亡的时候正如文明开始的时候一样，他们身上最主要的是才气；他们的才气素来超过骨气；现在骨气丧尽，才气依旧存在。希腊屈服以后，希腊人中出现一批艺术鉴赏家，诡辩家，雄辩学教师，书记，批评家，领薪水的哲学家；在罗马统治之下又有一般当清客的，说笑凑趣的，拉纤撮合的所

谓"希腊佬",勤快,机警,迁就,什么行业都肯干,什么角色都肯当,花样百出,无论什么难关都能混过;反正是斯卡班,玛斯卡利,①一切狡狯小人的开山祖师,除了聪明,别无遗产,完全靠揩油过活。——再回头看他们的盛世,把他们最使人钦佩和同情的大事业考察一下。这事业就是科学;而他们的从事科学还是出于同样的本能,同样的需要。腓尼基人长于经商,有一套数学用来算账。埃及人会丈量,凿石头,有一套几何学,在尼罗河一年一度的洪水之后用来恢复田地的疆界。希腊人向他们学了这些技术和方法还嫌不够;他不能满足于工商业上的应用;他生性好奇,喜欢思索,要知道事物的原因和理由;②他追求抽象的证据,探索从一个定理发展到另一个定理的观念有哪些微妙的阶段。基督降生前六百多年,赛利斯(泰勒斯)已经在论证二等边三角形的两角相等。据古人传说,毕太哥拉(毕达哥拉斯)发现了"从直角三角形之弦引申的方形,等于其他两边引申的两个方形之和",欣喜若狂,许下愿心要大祭神明。他们感到兴趣的是纯粹的真理;柏拉图看到西西里的数学家把他们的发现应用于机器,责备他们损害科学的尊严;按照他的意思,科学应该以研究抽象的东西为限。的确,希腊人不断的推

---

① 斯卡班是莫里哀喜剧中狡猾无耻的仆人;玛斯卡利是十七、十八世纪喜剧中与斯卡班一类的坏蛋。

② 〔原注〕例如柏拉图《对话录》中的《赛埃丹多斯》〔讨论何谓科学的一篇对话录〕。——可注意赛埃丹多斯所扮的角色,以及他把数字与形象所做的比较。——也可参看柏拉图的另一篇对话录《竞争者》的开头一段。——在这方面,希罗多德(全集第二卷第二十九页)的记载很有意义。他在埃及询问尼罗河定期泛滥的原因,没有一个人能回答。对于这个和他们关系如此密切的问题,埃及的祭司与世俗的人都不曾考虑过,也没有做过任何假定。——相反,希腊人对这个现象已经想出三种解释。希罗多德一一加以讨论,还提出第四种解释。

进科学,从来不考虑实用。他们对于圆锥曲线的特性的研究,直到一千七百年后刻卜勒(开普勒)探求行星运动的规律,才得到应用。几何学是我们一切正确的科学的基础,他们在这方面分析的正确,使英国至今还用欧几里得几何作为学校教本。分析各种观念,注意观念的隶属关系,建立观念的连锁,不让其中缺少一个环节,使整个连锁有一项颠扑不破的定理或是大家熟悉的一组经验作根据,津津有味的铸成所有的环节,把它们接合,加多,考验,唯一的动机是要这些环节越多越好,越紧密越好:这是希腊人的智力的特长。他们为思想而思想,为思想而创造科学。我们今天建立的科学没有一门不建立在他们所奠定的基础之上;第一层楼往往是他们造的,有时甚至整整的一进。①发明家前后踵接:数学方面从毕太哥拉到阿基米提(阿基米德),天文学方面从赛利斯与毕太哥拉到希巴尔卡斯(喜帕恰斯)与托雷美(托勒密);自然科学从希波克拉提斯(希波克拉底)到亚理斯多德(亚里士多德)和亚历山大里(亚里山德里亚)的一般解剖学家;历史学从希罗多德到修西提提斯与波利俾阿斯(波利比阿);逻辑学,政治学,道德学,美学,从柏拉图,塞诺封(克塞诺丰),亚理斯多德到斯多噶学派和新柏拉图学派。——如此醉心于观念的人不会不爱好最崇高的观念,概括宇宙的观念。十一个世纪之内,从赛利斯到查斯丁尼安(查士丁尼安),他们哲学的新芽从未中断;在旧有的学说之上或是在旧有的学说旁边,老是有新的学说开出花来;便是思考受到基督教正统观念拘囚的时候,也能打开出路,穿过裂缝生长。有一个教皇曾

---

① 〔原注〕如欧几里得的几何,亚理斯多德的三段论法,斯托噶派的道德论。

经说："希腊语文是异端邪说的根源。"在这个巨大的库房中，我们至今还找到后果最丰富的假定；①他们想得那么多，头脑那么精密，所以他们的猜想多半合乎事实。

在这方面，只有他们的热诚胜过他们的成就。——在他们心目中，关心公共事务和研究哲学两件事是人与野兽的分别，希腊人与异族的分别。只要读一遍柏拉图的《西阿哲尼斯》和《普罗塔哥拉斯》，就可看到一些年纪轻轻的人以如何持久的热情，通过艰难的辩证法追求抽象的观念。值得注意的是他们对辩证法本身的爱好；他们不因为长途迂回而感到厌烦；他们喜欢行猎不亚于行猎的收获，喜欢旅途不亚于喜欢到达终点。在希腊人身上，穷根究底的推理家成分超过玄学家和博学家的成分。他喜欢做细微的区别，巧妙的分析，要求精益求精，最高兴织蜘蛛网那样的工作。②他在这方面手段之巧，无与伦比，尽管这个太复杂太细巧的网对理论与实际毫无用处，他也毫不介意；只消看到绝细的丝能织成对称的，细微莫辨的网眼，就感到满足。——在这里，民族的缺点也表现出民族的天才。希腊是无事生非的强辩家，雄辩学教师和诡辩家的发源地。我们在别处从未见过一群有声望的优秀人物，像哥尔基阿斯（高尔吉亚），普鲁塔哥拉斯（普罗泰戈拉），波吕斯（波卢斯）等等，能把以曲为直，对一个荒谬绝伦的命题振振有辞的加以肯定的

---

① 〔原注〕例如柏拉图的"原型观念"，亚理斯多德的"究竟因"，伊璧鸠鲁的原子论，斯多噶派的膨胀与凝缩的学说。

② 〔原注〕例如亚理斯多德的形态三段论法，柏拉图的《巴门尼提斯》和《诡辩家》两篇对话录。——亚理斯多德的全部物理学与生理学可以说巧妙之极，也脆弱之极，例如他的《问题录》。——这些学派浪费于无用之地的聪明智慧不知有多少。

艺术，传授得如此成功，如此光彩。①希腊的雄辩学教师竟会赞美瘟疫，热病，臭虫，波利非玛斯和瑟赛提斯②；某一个希腊哲学家还说哲人在法拉利斯的铜牛中③快乐无比；有些像卡尼阿提兹（卡涅阿德斯）那样的学派〔新学院派〕同时站在正反两面作辩护；④有些像亚纳西台谟斯那样的学派〔怀疑派〕，认为没有一个命题比反命题更真实。在古代传给我们的遗产中，似是而非的和怪僻的议论比任何时代为多。他们的机智要不在谬误方面和真理方面齐头并进，就会觉得英雄无用武之地。

这一类的聪明从推理转移到文学方面，便形成所谓"阿提卡"趣味：讲究细微的差别，轻松的风趣，不着痕迹的讥讽，朴素的风格，流畅的议论，典雅的证据。相传阿培利（阿佩莱斯）去拜访普罗托哲尼斯（普罗托耶内斯），⑤不愿留下姓名，拿笔在盘中画了一条又细又曲折的线。普罗托哲尼斯回家看了，说那必是阿培利，便在图旁画了一条更细更活泼的线，叫人下次拿给客人看。阿培利第二次来，看到人家画得更好，心下惭恨，便画了第三条更精炼的线，把原有的两个轮廓一分为二。普罗托哲尼斯看了说："我输了，我要去拥抱我的老师。"——这个传说可以使我们对希腊的民族精

---

① 〔原注〕参看柏拉图的对话录《西台谟斯》。
② 波利非玛斯是《奥德赛》中的独眼妖之一，曾拘因于里斯。瑟赛提斯是《伊利亚特》中卑鄙凶横的人物。
③ 阿格利贞坦的暴君法拉利斯把人放在铜牛中烧，认为他们的惨叫比最美的音乐还好听。
④ 二世纪时希腊哲学家卡尼阿提兹以雄辩出名，相传他在罗马当众演说，肯定正义；第二天又否定正义；听众对他两次演说都极钦佩。
⑤ 两人都是四世纪时希腊名画家。

神约略有个观念。他们就是用这种游丝一般的线条勾勒事物的轮廓，就是凭着这种天生的巧妙，精密，灵敏，在观念世界中漫游，目的是要把许多观念加以区别，联系。

## 三

但这不过是第一个特点，还有另外一个。我们再回头看看地形，就发觉第二个特点和第一个结合在一起。——在民族的事业上和历史上反映出来的，仍旧是自然界的结构留在民族精神上的印记。希腊境内没有一样巨大的东西；外界的事物绝对没有比例不称，压倒一切的体积。既没有巨妖式的喜马拉雅，错综复杂与密密层层的草木，巨大的河流，像印度诗歌中描写的那样，也没有无穷的森林，无垠的平原，狰狞可怖的无边的大海，像北欧那样。眼睛在这儿能毫不费事的捕捉事物的外形，留下一个明确的形象。一切都大小适中，恰如其分，简单明了，容易为感官接受。科林斯，阿提卡，培奥提，伯罗奔尼撒各处的山不过高九百多公尺到一千四百公尺；只有几座山高达一千九百多公尺；直要在希腊疆土的尽头，极北的地方，才有像庇来南（比利牛斯山脉）和阿尔卑斯山脉中的高峰，那是奥林泼斯山，已经被希腊人当做神仙洞府了。最大的河流，贝南（贝奈）和阿基罗阿斯（阿谢洛奥斯），至多不过长一百二十或一百六十公里；其余的只是小溪和急流。便是大海，在北方那么凶猛那么可怕，在这里却像湖泊一般，毫无苍茫寂寞之感；到处望得见海岸或者岛屿；没有阴森可怖的印象，不像一头破

坏成性的残暴的野兽；没有惨白的，死尸一般的或是青灰的色调，它并不侵蚀海岸，没有卷着小石子与污泥而俱来的潮汐。海水光艳照人，用荷马的说法是"鲜明灿烂，像酒的颜色，或者像紫罗兰的颜色"；岸上土红的岩石环绕着亮晶晶的海面，成为镂刻精工的边缘，有如图画的框子。——知识初开的原始心灵，全部的日常教育就是这样的风光。人看惯明确的形象，绝对没有对于他世界的茫茫然的恐惧，太多的幻想，不安的猜测。这便形成希腊人的精神模子，为他后来面目清楚的思想打下基础。——最后还有土地与气候的许多特色共同铸成这个模子。土地的矿物面貌比我们的普罗望斯更显露，不像潮湿的北方隐没在可耕的土层和青翠的植物之下。土地的骨骼，地质的结构，灰紫的云石，露在外面成为巉岩，绵延而为悬崖绝壁，在天空映出峻峭的侧影，在盆地四周展开起伏的峰峦。当地的风景全是斩钉截铁的裂痕，刻成许多缺口和奇特的棱角，有如一幅笔力遒劲的白描，奔放恣肆而无损于线条的稳健与正确。空气的纯净使事物的轮廓更加凸出。阿提卡的天空尤其明净无比。一过修尼阿姆海角（苏尼厄姆海角），一二十里以外就远远看到雅典卫城顶上矗立着巴拉斯神像，连头盔上的羽毛都历历在目。海美塔斯山离开雅典有八九里；可是一个初上岸的欧洲人以为吃中饭以前还能来回一次。模糊的水汽老是在我们的天空飘浮，却从来不到这儿来减淡远处的轮廓；这些轮廓决不隐约，含糊，像经过晕染似的，而是十分清楚的映在背景之上，有如古瓶上画的人像。再加灿烂的阳光把明亮的部分和阴暗的部分推到极端，在刚性的线条之外加上体积的对比。自然界在人的头脑中装满这一类的形象，使希腊人倾向于肯定和明确的观念。同时，自然界还间接加强这个倾向，因为希

腊人的政治组织也是在自然界的驱使与限制之下形成的。

的确,希腊虽则声名盖世,但地方极小;看它分割的琐碎,你们会觉得它更小。一面是海,一面是主脉和横的支脉,把全境割成许多界限分明,内外隔离的区域;例如塞萨利,培奥提,阿哥利特,美西尼阿,雷科尼阿,还有一切岛屿。在野蛮时代,海洋是天险,连绵的山脉也是便于守卫的屏障。因此希腊的土著能不受外族征服,互相毗连,各自独立的小邦得以保存。荷马曾经提到三十个左右的国名[①],后来殖民地次第建立,逐渐加多,小邦一共有好几百。在现代人眼中,希腊的一邦只是一个极小的模型。阿哥利特只有八至十英里长,四五英里宽,雷科尼阿也与此相仿,阿开雅只在傍海的山腰里占据一条狭长的土地。整个阿提卡区域还不及我们最小的州的一半,科林斯,西希翁尼,美加拉的领土只等于一个市郊。普通一个邦,尤其在岛上和殖民地上,不过是一个镇,带上一片海滩或者几所农庄。在卫城[②]上可以望见邻邦的卫城或山脉。在一个如此狭小的区域之内,一切都清清楚楚映在脑子里;国家的观念不像我们心目中的抽象,渺茫,无边无际;它是感官所能接触的,和地理上的国家混在一起的;两者都轮廓分明,印在公民的头脑中。他一想到雅典,科林斯,阿哥斯或斯巴达,就想到那个地方的山谷的凹凸,城镇的形状。他既熟悉一邦的疆界,也认识一邦的公民;而政治范围的狭小,和地形一样先给人一个大小适中,界线确定的模型,作为他一切思想活动的范围。

---

① 〔原注〕见诗篇〔指《伊利亚特》〕第二。他历举战士和战舰的数目。
② 古希腊城内都有一块建筑神庙的高地,称为卫城,详见下文。

关于这一点，我们考察他们的宗教。他们并不意识到宇宙无穷，并不觉得一个世代，一个民族，一切有限的生物，不管如何巨大，在宇宙中只是一刹那和一小点。时间并没在他们前面竖起亿万年的金字塔，像一座高耸入云的大山，使我们渺小的生命相形之下只是一个蚁穴，一撮沙土。他们不像印度人，埃及人，闪米人，日耳曼人那样挂念永无休止的轮回，坟墓中的静寂与永恒的睡眠；他们不想到没有形状的无底深渊，其中冒出来的生物不过是一阵水汽；也不想到独一无二，包罗万有，威力无边的上帝，自然界所有的力量都集中在他身上，而天和地在他只是一个帐幕和一个台阶；他们也没有虔诚的心情，在万物之中和万物之外发现那个庄严的，神秘的，无形的威力。希腊人思想太明确，建立在太小的尺度之上。"包罗万有"的观念接触不到他们，至多只接触到一半；他们不奉之为神，更不视之为人；这个观念在他们的宗教中并不凸出，他们把它叫做摩阿雷，或者埃萨，或者埃玛尔曼纳，①换句话说是每个人的命运。那是固定的；没有一个生物，人也好，神明也好，能逃避命中注定的事故。其实这是一条抽象的真理；荷马把摩阿雷说成女神也是出于虚构。在富于诗意的辞藻之下，好比在明净的水中，映现出事实的不可分解的联系，不可毁灭的界限。我们的科学也承认这种联系和界限，希腊人对于命运的观念，不过等于我们现代人对于规律的观念。事有必至，理有固然：这是我们用公式说出来的，而他们是凭猜想预感到的。

他们发展这个观念，目的是要把加在万物身上的限制再加强

---

① 三个字都是希腊人给命运之神起的名字，此外还有别的称呼。

一下。他们把推动命运和分配命运的那股隐藏的力造成一个内美西斯[①]，专门打击骄傲的人，抑制一切过分的事。神示的重要箴言[②]中有一句是"勿过度"。全盛时代的一切诗人与思想家的忠告不外乎勿存奢望，忌全福，勿陶醉，守节度。他们看事情最清楚，理性完全出于自发，这些都非其他民族可比。他们开始思考，想理解世界的时候，就按照自己心中的形象去理解。他们认为宇宙是一种秩序，一种和谐，是万物的美妙而有规则的安排，而万物又是变化无穷，生生不灭的东西。后来斯多噶派把宇宙比做一个由最完善的法律统治的大城市。希腊人的世界上不容许有巨大无边，渺渺茫茫的神明，也不容许有专制暴虐，吞噬生灵的神明。能设想这样一个世界的心灵当然健全，平衡，不会感到宗教的迷惘。他们的神明不久就变了凡人；神有父母，有子女，有家谱，有历史，有衣服，有宫殿，有一个和我们差不多的身体，有痛苦，会受伤。最高级的神，连宙斯在内，都看到自己登位的经过，也许有一天还会看到自己下台。[③]阿喀琉斯的盾牌上画着一队兵，"由阿利斯（阿瑞斯）和雅典娜率领，两个神都是金身，穿着金甲，美丽，高大，正好配合神的身份；因为人比他们小"。的确，除了大小，神与人几乎没有分别。《奥德赛》中好几次讲到，于里斯或泰雷马卡斯突然遇见一个又高又美的人，就问他是不是神。——与人如此相近的神明决不会使造

---

① 〔原注〕参考都尔尼埃著：《内美西斯或神之嫉妒》（Tournier: *Némésie ou la Jalousie des dieux*）。〔内美西斯即嫉妒与报复之神。〕

② 希腊人每遇大事，往往到庙中去求神示，有如我们的求签，但他们的神示是由占卜者口中说出的。

③ 〔原注〕参看埃斯库罗斯的悲剧：《被缚的普罗密修斯》。

出神明的人精神骚动；荷马还任意支配他们呢；他动不动请出雅典娜来当小差使，不是给于里斯指点阿西诺阿斯（阿尔西诺厄斯）的住处，便是代他注意铁饼落在哪里。这位神学家式的诗人在他的天国中漫游，自由和平静的心境活像游戏时的儿童。我们看着他嘻嘻哈哈，乐不可支，例如他讲到阿利斯和阿弗罗代提（阿弗洛狄特）〔等于罗马人的维纳斯〕的私情被撞见的时候，阿波罗打趣赫美斯（赫尔墨斯），问他是否愿意处在阿利斯的地位，赫美斯回答说："噢，伟大的弓箭手阿波罗，那真是谢天谢地，求之不得呢；但愿我被搂抱得更紧，但愿所有的男女神明都看见，但愿我能够在金发的阿弗罗代提身边。"你们不妨念一念关于阿弗罗代提委身于安开西斯的颂歌，尤其是对赫美斯的颂歌：他生下来就会发明，偷窃，扯谎，①跟希腊人一样，但风趣到极点，可见诗人的叙述很像雕塑家随心所欲的游戏。阿里斯托芬在《蛙》与《云》两出喜剧中间把赫刺克勒斯和巴古斯表现得更轻佻。这些观念发展下去，便出现庞贝依的带有装饰意味的神，吕西安的隽永与诙谐的文字，而作为神仙洞府的奥林泼斯山也变做娱乐场所，搬到室内与舞台上来了。与人如此接近的神明，不久变为人的伙伴，后来又变为人的玩具。总之，希腊人的头脑那么明确，为了配合自己的理解力，使神没有一点儿无穷与神秘的意味；他知道神是自己造出来的，他以自己编的神话为游戏。

他们在实际生活中同样不知敬畏。希腊人不能像罗马人服从一个大的单位，隶属于一个只能想象而不能眼见的广大的国家。他

---

① 神话中的赫美斯童年就发明七弦琴，偷奥林泼斯山上的五十条牛，所以在神话中也是窃贼的祖师。

的团体不超出一国即一城的形式。殖民地完全自主，祖国只派去一个祭司；殖民地对祖国的感情像子女之于父母；但隶属关系至此为止。希腊的殖民地是成年的女儿，近乎雅典的青年，一朝成人便完全自主，对谁都不再负责；罗马的殖民地只是一个驻兵的站，好比罗马的青年，尽管结了婚，做了长官，甚至当上执政，肩上始终压着父亲的铁腕和专断的权力，无法摆脱，除非经过三次转卖。① 放弃自己的意志，服从一些在远地的看不见的长官，自视为大的总体的一部分，为了民族的大利益而忘掉自己：这是希腊人一向做不到的，即使做到，也不能持久。他们独立不羁，互相忌妒，便是在大流士和瑟克西斯（薛西斯）入侵的时候，他们的团结也很勉强；西拉叩斯（西拉库萨）因为人家不让他当统帅，宁可不受外来的援助；西皮斯（底比斯）甚至于倒向米太人② 一边。亚历山大虽然强迫他们联合起来征略亚洲，拉西提蒙仍旧临时缺席。没有一个城邦能叫别的城邦奉为盟主而成立联邦；斯巴达，雅典，西皮斯，在这一点上都失败了。战败的城邦与其服从同胞，宁愿向波斯王卑躬屈膝，接受他的钱币。每个城邦内部，不同的党派轮流出亡；被逐的人像后来意大利共和邦中一样，竭力依靠外援打回老家。在如此分裂的情形之下，希腊终究沦于半野蛮的但是有纪律的民族之手，每个城邦独立的结果是整个民族受人奴役。——希腊城邦的灭亡不是偶然的，而是不可避免的。希腊人设想的国家太小了，经不起外面

---

① 罗马法规定，子女只有经过三次转卖以后才能脱离生身父的管辖。
② 四世纪初，西皮斯邦向波斯通款，求得钱币建造海军与雅典对抗。——米太是亚洲西南部的一个古国，六世纪时被居鲁士所灭，并入波斯。古代史家往往以米太人与波斯人混称。此处所谓米太人也是指波斯人。

大东西的撞击；它是一件艺术品，精巧，完美，可是脆弱得很。他们最大的思想家，柏拉图和亚理斯多德，把城邦限制为一个五六千自由人的社会。雅典有两万人口；在他们看来，超过这数目就要变做一个贱民集团。他们想不到更广大的社团能够安排得井井有条。他们心目中的城邦只包括一座神庙林立的卫城，埋着创始英雄的骸骨，供着本族的神像，还有一个广场，一个剧场，一个练身场；几千个朴素，健美，勇敢，自由的人，从事"哲学或者公共事务"；侍候他们的是奴隶，耕田和做手艺的也是奴隶。在色雷斯，在黑海，意大利和西西里沿岸，这一类美妙的艺术品每天在出现，完成；思想家看惯了，认为一切别种形式的社会都是混乱的，野蛮的。但这种艺术品的完美全靠它的小巧，在人世猛烈的冲突与震动之下，只能维持一个短时期。

与这些缺点相辅而来的有程度相等的优点。固然他们的宗教观念缺少严肃与伟大，固然他们的政治机构不够稳固与持久，但宗教或国家的伟大使人性趋于畸形发展的弊病，他们也免除了。——在别的地方，机能的天然的平衡受到文明破坏；文明总是夸张一部分机能，抑制另一部分机能；把现世为来世牺牲，把人为神牺牲，把个人为国家牺牲。文明造成印度的托钵僧，埃及与中国的官僚，罗马的法学家与收税官，中世纪的修士，近代的人民，被统治者，资产阶级。在文明的压力之下，人有时胸襟狭窄，有时兴奋若狂，或是两者兼而有之。他成了一架大机器中的一个齿轮，或者觉得自己在无穷的宇宙中等于零。——在希腊，人叫制度隶属于他，而不是他隶属于制度。他把制度作为手段而非目的。他利用制度求自身的和谐与全面的发展；他同时是诗人，哲学家，批评家，行政官，祭

司，法官，公民，运动家，锻炼四肢，聪明，趣味，集一二十种才能于一身，而不使一种才能妨碍另外一种；成为士兵而不变做机器，成为舞蹈家歌唱家而不成为舞台上跑龙套的，成为思想家和文人而不变做图书馆和书斋中的学究，决定国家大事而不授权给代表，①为神明举行赛会而不受教条束缚，不向一种超人的无穷的威力低头，不为了一个渺茫而无所不在的神灵沉思默想。仿佛他们对于人与人生刻划了一个感觉得到的分明的轮廓，把其余的观点都抛弃了，心里想："这才是真实的人，一个有思想，有意志，又活泼又敏感的身体；这才是真正的人生，在呱呱而啼的童年与静寂的坟墓之间的六七十年寿命。我们要使这个身体尽量的矫捷，强壮，健全，美丽，要在一切坚强的行动中发展这个头脑这个意志，要用精细的感官，敏捷的才智，豪迈活跃的心灵所能创造和体会的一切的美，点缀人生。"在这个世界以外，他认为一无所有；即使有一个"他世界"，也不过像荷马说的那个西米利安人的乡土，黯淡无光的死人住的地方，罩着阴沉的雾，充满软弱的幽灵，像蝙蝠一般成群结队，发出尖锐的叫声，在土沟里喝俘虏的鲜血，给自己取暖。希腊人的精神结构把他们的欲望和努力纳入一个范围有限，阳光普照的区域，和他们的练身场一样明亮，界限分明；我们就得在这个场地上去看他们的活动。

---

① 古希腊的民主政治不用代议制，凡自由的公民都直接出席大会，参加辩论，投票表决。

# 四

　　为此我们还得把地方再看一遍，留一个全面的印象。——希腊是一个美丽的乡土，使居民心情愉快，以人生为节日。如今面目全非，只剩一副骨骼了；土地被人搜刮，爬剔，比我们的普罗望斯还厉害；泥土元气丧尽，植物稀少；难得零零星星有些瘦小的灌木，光秃粗糙的石头霸占地面，占到四分之三。可是地中海沿岸保持原状的部分，例如在多隆（图隆）和伊埃尔群岛（耶尔群岛）〔法属〕之间，在那不勒斯和阿玛非（阿马尔菲）〔意大利口岸〕之间，还能使我们对古代的希腊有个观念；不过希腊的天色更蓝，空气更明净，山的形状更明确更和谐。那里好像是没有冬天的。山坳与山峡中长着栎树，橄榄树，橘树，柠檬树，柏树，永远是夏天的风景；一直到海边都有树木；某些地方，二月里的橘子从树上直掉到水里。没有雾，也差不多没有雨；空气温暖，阳光柔和。我们在北方需要发明种种复杂的东西抵抗酷烈的气候，要煤气，火炉，两重三重四重的衣服，筑起人行道，派好清道夫等等，才能使又冷又脏的烂泥地能够居住；要没有警卫和设备，人就会陷在泥坑里。希腊人可不用如此费心。他无需发明戏院和歌剧中的布景，只要看看四周的景色就够了，自然界供给的比人工制造的更美。我正月里在伊埃尔群岛看过日出：光越来越亮，布满天空；一块岩石顶上突然涌起一朵火焰；像水晶一般明净的穹窿扩展出去，罩在无边的海面上，罩在无数的小波浪上，罩在色调一律而蓝得那么鲜明的水上，中间有一条金光万道的溪流。傍晚，远山染上锦葵，紫丁香和茶香玫瑰

的色彩。夏天，太阳照在空中和海上，发出灿烂的光华，令人心醉神迷，仿佛进了极乐世界；浪花闪闪发光；海水泛出蓝玉，青玉，碧玉，紫石英和各种宝石的色调，在洁白纯净的天色之下起伏动荡。我们心目中要有了遍地光明的形象，才能想象希腊的海岸，像云石的水瓶水钵一般，疏疏落落散布在碧蓝的海水中间。

所以希腊人有那种欢乐和活泼的本性，需要强烈的生动的快感，是毫不足怪的；我们今天在那不勒斯人身上，一般说来在所有的南方人身上，都还看得见这个性格。① 人从自然界中感受得来的行动，会始终继续下去；因为自然界替人固定的才能与倾向，正是自然界每天予以满足的才能与倾向。阿里斯托芬在诗中描写这一类极坦率，极轻松，极有风趣的肉体生活。他写的是雅典的农民庆祝和平："多快活啊，多快活啊！终究能脱下头盔，不吃乳酪和玉葱了。我不喜欢打仗，我喜欢同朋友伙伴一块儿喝杯酒，看夏天收割的枯枝在炉火中毕毕剥剥的烧，在炭上煨一些豆子和小毛榉，在我女人洗澡的时候抱着小赛拉太亲热一番。最愉快的

---

① 〔原注〕"这些民族都活泼，轻快，心情开朗。残废的人也不垂头丧气：他看着死神缓缓降临；在他周围，一切都笑靥迎人。荷马与柏拉图的诗篇所以有那种恬静的喜悦，关键就在于此。在《菲独》〔柏拉图的对话录之一〕中叙述苏格拉底之死也不大流露哀伤的情调。所谓生命无非是开花与结果；此外还有什么呢？假使像一般人所主张的那样，关心死亡是基督教与近代宗教情绪的特征，那末希腊人是最缺少宗教情绪的民族。他是肤浅的，认为生命既没有什么灵异，也没有什么远景。这样朴素的观念大部分得力于乡土，得力于空气的纯净，因为人在这个空气中感觉到非常愉快；但更大的原因是民族的本能使希腊人天生是个可爱的理想主义者。一点儿极小的东西，一棵树，一朵花，一条蜥蜴，一只乌龟，都令人回想到诗人们所歌咏的无数变形的故事。一条细流，一个嵌在岩石中间的空隙，所谓水仙的洞窟；一口井，井栏上放着一个杯子；一个那么狭窄的海峡，往往蝴蝶从中穿过，但是最大的船舶也能通航，像波罗斯岛上的那样；浓荫直罩到海上的橘树和扁柏，山岩中间的一个小松林；所有这一类（转下）

莫如下了种，等天神去浇水，我趁此和邻居谈谈天，比如说：喂，科玛基丹斯，咱们干什么好呢？在宙斯替我们的土地加肥的时候，我倒愿意喝一杯呢。喂，老婆，炒三升蚕豆，加些小麦，挑一些好的无花果来；今天没法给葡萄藤摘芽，也没法锄地，泥土太湿了。把画眉和两只黄雀拿来。家里还有些人奶和四块兔子肉。孩子，给我们拿三块来，送一块给祖父；问埃基那丹斯去要些石榴和水果；再叫人到大路上去招呼卡利那丹斯，要他来和我们喝一杯，趁天神帮助我们叫田里的东西生长的时候……噢，可敬的尊贵的女神，噢，和平之神，心灵的主宰，婚姻的主宰，接受我们的祭献罢……希望你叫我们菜市上好东西加多，肥大的蒜头，早熟的黄瓜，苹果，石榴，越多越好；但愿培奥提人成群结队带着

---

（接上）的景致使希腊人在美感中获得满足。晚上在园中散步，听着蝉鸣，坐在月下吹笛；或者上山去喝泉水，随身带一块小面包，一条鱼，一瓶酒，一边喝一边唱；家中有喜事的日子，门上挂起一个树叶编成的环，头上戴着花冠；遇到公众的节日，拿着藤萝和树叶编成的棍子整天跳舞，跟驯服的山羊玩儿：这就是希腊人的乐趣；一个清寒，俭省，永远年轻的民族的乐趣。他住着美丽的乡土，所谓财富就是自己的生命和神明赐予的才能。诗人西奥克利塔斯〔四世纪〕在牧歌中描写的，确是希腊的实际情形。希腊人始终喜欢这一类清秀可爱的小品诗歌，那是他最有特色的文学品种之一，也是他生活的镜子；但在别的国内，牧歌只显得无聊与做作。开朗的心情，乐生的倾向，是十足地道的希腊气质。这个民族永远只有二十岁：他所谓'任情适性'决不是英国人的颠顶沉醉，也不是法国人的粗俗的轻狂；而不过认为天性是好的，可以而且应该放任。天性的确带希腊人走上典雅，正直，修身晋德的路。引诱我们作恶的欲望，他认为愚蠢。爱好装饰是现代希腊爱国志士的特色，在古代的希腊也表现得那么天真，但既不是野蛮人的虚荣的夸耀，也不是布尔乔亚的冒充高雅，摆出一脸骄傲可笑的暴发户样子；而是纯朴的青年人借此流露他纯洁和高雅的感情，因为祖先是美的创造者，他觉得应该做一个名副其实的子孙。"——引勒南著：《圣·保尔》第二〇二页（Ernest Renan: *St. Paul*）。——我有一个朋友在希腊旅行很久，告诉我说，往往一般马夫与向导在路上采下一株美丽的植物，整天小心翼翼的拿在手里，晚上睡觉的时候慎重放起，第二天再拿着欣赏。

鹅，鸭子，鸽子，云雀，来到我们的菜市上；但愿科巴伊斯湖里的鳗鱼整筐整篓的运到，让我们急急忙忙挤上去，跟莫利科斯，丹来阿斯和别的爱吃的人抢着买……喂，提科埃卜利斯，赶快去吃酒席啊……代奥奈萨斯的祭司请你呢；快点儿，他们等着你呢；样样端整好了，席面，床铺，靠垫，花冠，香粉，饭后的糖果。妓女也到了，还有咸的甜的点心，美丽的舞女，一切迷人的东西。"以下文字太露骨了，我只引到这儿为止。古代的肉欲和南方人的肉欲都是举动非常放肆，说话非常分明的。

这种气质使人把人生看做行乐。最严肃的思想与制度，在希腊人手中也变成愉快的东西；他的神明是"快乐而长生的神明"。他们住在奥林泼斯的山顶上，"狂风不到，雨水不淋，霜雪不降，云雾不至，只有一片光明在那里轻快的流动"。他们在辉煌的宫殿中，坐在黄金的宝座上，喝着琼浆玉液，吃着龙肝凤脯，听一群缪司女神"用优美的声音歌唱"。希腊人心目中的天国，便是阳光普照之下的永远不散的筵席；最美的生活就是和神的生活最接近的生活。在荷马的诗歌中，最幸福的人是能"享受美好的青春，到达暮年的大门"的人。宗教仪式无非是一顿快乐的酒席，让天上的神明饮酒食肉，吃得称心满意。最隆重的赛会是上演歌剧。悲剧，喜剧，舞蹈，体育表演，都是敬神仪式的一部分。他们从来不想到为了敬神需要苦修，守斋，战战兢兢的祷告，伏在地上忏悔罪过；他们只想与神同乐，给神看最美的裸体，为了神而装点城邦，用艺术和诗歌创造辉煌的作品，使人暂时能脱胎换骨，与神明并肩。希腊人认为这股"热情"便是虔诚；他们先用悲剧表现情感的伟大庄严的一面，再用喜剧发泄滑稽突梯和色情的一面。我们直要读了阿里斯

托芬的《来西斯德拉达》和《塞斯谟福利斯的节日》,才能想见那种肉体生活的放纵,才能理解那时的人怎么会当众举行酒神节,在剧场中跳淫荡的舞,①科林斯有上千妓女在阿弗罗代提神庙中应征,才能理解宗教怎么会允许一切骇人听闻的风俗,一切甘尔迈斯式的节会和狂欢节的荒唐胡闹。

他们对待社会生活也像对宗教生活一样轻松。罗马人的征略是为了要有所得;他以管理人和商人的手段,用有系统的固定的办法,把征服的民族当做分种田一般剥削。雅典人航海,登陆,作战,却毫无建树;他是不规则的,凭一时的冲动行事,为了需要活动,为了兴之所至,为了事业心,为了追求荣誉,为了在希腊人中出人头地的乐趣。他拿盟邦的钱②装饰自己的城,叫艺术家盖神庙,造剧场,做雕像,设计装饰,筹备迎神赛会;他每天把公众的财富供自己享受,供所有的感官享受。阿里斯托芬用挖苦政治与长官的喜剧给雅典人消遣。雅典人看戏是免费的;酒神节结束时还分到盟邦缴纳而没有用完的公款。不久连出席公民大会,上法院当审判,都要拿钱了。一切都为了他;他叫有钱的人供应合唱队,演员,上演戏剧,主办各种美丽的表演。一个雅典人不管怎么穷,他的浴场和运动场总是国家出资维持的,场所同武士用的一样舒

---

① 阿里斯托芬在《来西斯德拉达》中讽刺社会与政治的理想国,在《塞斯谟福利斯的节日》中讽刺悲剧作家欧里庇得斯。但希腊喜剧往往杂有大量的说笑打诨和粗俗的色情成分。——酒神节含有崇拜生殖与繁荣的意思,故有淫荡的舞蹈;喜剧常常在这种节会中演出。

② 这笔钱原是各邦为了抵抗波斯而筹集,交给雅典保管的;后来雅典利用盟主地位,强迫各邦像纳贡一样的缴付。

服。①临了,他不愿再辛苦,叫佣兵代替他打仗。如果还关心政治,只是为了要谈论政治;他以鉴赏家的态度去听政治家们演说,辩论,责骂,针锋相对的妙语,好似看斗鸡一般。他批评演说家的才能,听到切中要害的攻击拍手叫好。他认为最要紧的是要有节目精彩的迎神赛会;他还通过法令,凡是提议把用做赛会的款子移一部分作军费的人,一律处死。将领只作为装点门面之用;提摩斯西尼斯(狄摩西尼)②说:"除了一个你们看他出去作战的以外,其余的将军只跟在祭司之后点缀你们的赛会。"需要装配舰队出海的时候,不是毫无行动,就是行动太迟;相反,为了游行和表演,倒是样样准备充分,有条有理,执行又正确又准时。久而久之,在只求快乐的风气之下,政府变成一个只管演剧与赛会的机构,负责给趣味高雅的人供应富有诗意的娱乐。

同样,在哲学和科学方面,他们也只愿意摘取事物的精华。他们绝对没有近代学者的牺牲精神,用所有的才智去阐明考据学上的一个疑问,花十年工夫观察一种动物,不断的增加实验,检查实验,心甘情愿的做一桩吃力不讨好的劳动,竭毕生之力替一座巨大的建筑物耐着性子雕两三块石头,而这建筑物他是看不见完成,但对后世是有贡献的。哲学在希腊是一种清谈,在练身场上,在廊庑之下,在枫杨树间的走道上产生的;哲学家一边散步一边谈话,众人跟在后面。他们都一下子扑向最高的结论;能够有些包罗全面的

---

① 〔原注〕见塞诺封著《雅典共和邦》。〔自方阵战术发明以后,在希腊某些城邦中披坚执锐,保卫国家的人成为一个特殊阶级,称为武士。〕

② 提摩斯西尼斯(384—321)是雅典最有名的政治家,演说家,他首先看到马其顿的威胁,呼吁希腊各邦联合抵抗。

观点便是一种乐趣，不想造一条结实可靠的路；他们提出的证据往往与事实若即若离。总之，他们是理论家，喜欢在事物的峰顶上旅行，像荷马诗歌中的神明，喜欢在一个广大而新鲜的区域中走马看花，一眼之间把整个世界看尽。一个学说好比一出极美妙的歌剧，聪明和好奇的人编的歌剧。从塞来斯〔七至六世纪〕到普罗克拉斯〔纪元后五世纪〕，他们的哲学像他们的悲剧一样，始终围绕着三四十个重要的题目发展，加上无数的变化，引申，混杂。哲学的幻想颠来倒去播弄种种观念与假定，正如神话的幻想颠来倒去播弄传说与神明。

他们用的方法也显出同样的倾向。他们诡辩家的成分不亚于哲学家的成分；他们为了用聪明而用聪明。微妙的甄别，精细而冗长的分析，似是而非的难以分清的论点，最能吸引他们，使他们流连忘返。他们以辩证法，玄妙的辞令，怪僻的议论为游戏，乐此不疲；①他们不够严肃；做某种研究决不是只求一个固定的确切的收获；他们并非忘了一切，轻视一切而绝对的专一的爱好真理。真理是他们在行猎中间常常捉到的野禽；但从他们推理的方式上看，他们虽不明言，实际是爱行猎甚于收获，爱行猎的技巧，机智，迂回，冲刺，以及在猎人的幻想中与神经上引起的行动自由与轰轰烈

---

① 〔原注〕例如柏拉图与亚理斯多德的逻辑方法，尤其在《菲独》中为灵魂不死所提供的证据。〔柏拉图在此假托苏格拉底与西俾斯的谈话，先肯定有灵魂方有生命；然后以奇数与偶数，冷与热，生与死等等不能互相消灭，来证明灵魂不死。〕——所有这一类的哲学都是才气高于成就。雄辩学教师曾经研究阿弗罗代提女神被阿哥斯王代奥米提所伤的时候，究竟伤在右手还是左手。亚理斯多德关于荷马问题也写过一篇这种论文。

烈的感觉。曾经有一个埃及祭司对梭伦①说:"噢,希腊人!希腊人!你们都是孩子!"不错,他们以人生为游戏,以人生一切严肃的事为游戏,以宗教与神明为游戏,以政治与国家为游戏,以哲学与真理为游戏。

## 五

就因为此,他们是世界上最大的艺术家。他们的精神活泼可爱,充沛的兴致能想出新鲜的玩艺,耽于幻想的态度妩媚动人;这些便是驱使儿童不断创作小小的诗篇,不断加以琢磨的因素,目的只是发泄他们新生的,过于活跃的,突然觉醒的机能。我们从希腊人性格中看到的三个特征,正是造成艺术家的心灵和聪明的特征。——首先是感觉的精细,善于捕捉微妙的关系,分辨细微的差别:这就能使艺术家以形体,色彩,声音,事故,总之是原素与细节,造成一个总体,用内在的联系结合得非常完善,使整体成为一个活的东西,在幻想世界中超过现实世界的内在的和谐。——其次是力求明白,懂得节制,讨厌渺茫与抽象,排斥怪异与庞大,喜欢明确而固定的轮廓:这就能使艺术家把意境限制在一个容易为想象力和感官所捕捉的形式之内,使作品能为一切民族一切时代所了解,而且因为人人了解,所以能垂之永久。——最后是对现世生活的爱好与重视,对于人的力量的深刻的体会,力求恬静和愉

---

① 梭伦是前七至六世纪时希腊的大政治家与立法者。

快：这就使艺术家避免描写肉体的残废与精神的病态，而专门表现心灵的健康与肉体的完美，用题材的固有的美加强后天的表情的美。①——在所有的希腊艺术中，这是最显著的三个特点。浏览一下他们的文学，拿来和东方的，中世纪的，以及近代的文学相比；念一遍荷马，拿来跟《神曲》，《浮士德》，或印度的史诗相比；研究一下他们的散文，拿来跟任何民族，任何时代，任何国家的散文相比，你们马上会接受我上面的结论。和他们的文体相形之下，别的文体都显得浮夸，笨重，不正确，不自然；和他们的典型人物比较，别的典型都变得过火，凄惨，不健全；和他们的诗歌与论说的体裁相比，一切不从他们那儿脱胎的体裁都显得内容比例不当，结合不够紧凑，彼此脱节。

因为篇幅有限，我们在无数实例中只能挑选一个。让我们来考察肉眼看得见的，一进城就令人注意的东西，神庙。——神庙大都建筑在一块叫做卫城的高地上。卫城或者用岩石堆砌，像西拉叩斯；或者是一座小山的顶，而小山往往像雅典那样是部落最早的栖身之处，城邦的发源地。不论在平地上还是在附近的山岗上，都能望见神庙；船只进口，远远就向它致敬。它整个儿清清楚楚的凸出在明净的天空。②中世纪的大教堂被稠密的民居挤压，遮掉一半，除了局部和高耸的部分，目光无法接触。希腊神庙的基础，侧影，整个的形体和所有的比例，一下子都显露出来。你用

---

① 健康的心灵与完美的肉体本身就是美的，所以说是题材固有的美。表情有赖于艺术家的手腕，所以说是后天的美。
② 〔原注〕参看丹大夫，巴卡，布阿德与迦尼埃（Tetaz, Paccard, Boitte, Garnier）合著的《遗迹整理图》以及他们的笔记。

不到从一个部分上去猜想全体；坐落的地位使神庙正好配合人的感官。——为了求印象绝对明确，他们造成中等的或小型的庙堂，只有两三座和我们的玛特兰纳（马德莱娜）〔巴黎的希腊式建筑的大教堂〕一般大小。绝对没有印度，埃及，巴比仑那样庞大的宇宙，重楼叠阁的宫殿，迷宫式的走道，围墙，厅堂，巨大的神像，错综复杂，使人头晕眼花。也绝对不像巍峨宏伟，能容纳一个城市的全体居民的基督教堂，即使站在高处也望不到全部，侧影是看不见的，整体的和谐只能在图片上体会。希腊的庙堂不是会场，而是神的居室，供奉神像的圣地，只安放一座雕像的云石砌的圣体架。离开围墙一百步就能看到庙堂的主要线条如何配合，向什么方向发展。——并且线条极其简单，一眼之间就能理解全部意义。建筑物是一个长方形，前面有列柱成行的廊庑；没有一点复杂，古怪，繁琐的东西；统共只有三四个简单的几何形式，由对称的布局用重复或对立的方式表现出来。门楣上面的三角墙，柱身上的沟槽，柱顶上的石板，一切的附属品与细节使每个部分的特点更凸出，加上屋子外面涂着各种彩色，各部分的作用格外清楚明确。

在这许多特点中，可以看出艺术家的基本要求是范围有限而轮廓分明的形式。还有一连串别的特点显出他们的聪明机智和细腻入微的感觉。——一所庙堂包括各种形式，各种大小，而在这些形式和大小之间，正如在一个活的身体的各个器官之间，有一个连接一切的关键；这个关键，他们找到了。他们的建筑尺度是以柱子的

直径决定柱子的高度,以高度决定款式,[1]以款式决定础石和柱头,由此再决定柱间的距离和建筑物的总的布局。他们故意在形式方面不遵守正确的数学关系,而迁就眼睛的要求:他们把一根柱子的三分之二加粗;加粗的曲线非常巧妙;在巴德农神庙(帕特农神庙)上把一切水平线的中段向上提起,一切垂直线向中央倾斜。[2]他们不受呆板的对称的束缚,普罗比来斯〔卫城的大门〕的两翼并不相等;伊累克修斯神庙(厄瑞克透斯神庙)[3]的两所祭堂,地基高低不同。他们把许多平面,角度,加以交叉,变化,屈曲,使建筑物的几何形体像生命一样的妩媚,多样,推陈出新,飘逸有致。他们在屋子外部像绣花一般加上许多着色的雕塑,但仍无损于总体的效果。在这些方面,希腊人趣味的新奇,只有他趣味的恰当可以相比;他们把两个似乎不能并存的优点结合起来:极其朴素,同时又极其华丽。我们现代人的感觉达不到这个境界;他们的发明,我们只能逐渐体会到它完善的程度,而且只体会到一半。直到发掘了庞贝依,我们对于他们墙上装饰的鲜明与和谐才有一个概念。他们最美的神庙所以其美无比,是由于水平线的向上提起和垂直线的向外凸出,而这种细微莫辨的曲线还是现代一个英国建筑师量出来的。

---

[1] 希腊建筑的款式以柱子为主,有庄严沉重的多利阿式,有轻盈的爱奥尼阿式,有细长而更重装饰趣味的科林斯式;还有一种混合式。此处所谓款式就是指这些风格。

[2] 由于眼睛的错觉,凡数学关系绝对正确的几何形式往往予人以不愉快的感觉。严格的圆锥形柱子,看起来中间部分特别细小;成行的列柱之间距离相等,全部柱子即有向外离散之感;门楣上面的大三角墙,中央部分有向下陷落之感。为了迁就人的视觉,希腊建筑家才改变建筑形式之间正确的数学关系,使肉眼看来更和谐。

[3] 雅典卫城上原来的建筑物有奉祀各种神的庙堂,其中包括巴德农,伊累克修斯等,另外还有大门,剧场,共有九种之多,成为一个建筑群。

在他们面前，我们好像一个普通的听众面对着一个天赋独厚，经过特别培养的音乐家；他的演奏有细腻的技术，精纯的音色，丰满的和弦，微妙的用意，完美的表情；但是一个普通的听众天赋平常，训练不够，对那些妙处只能断断续续领略一个大概。我们对希腊艺术只留着一个总的印象，这个印象与民族精神完全一致，效果很像一个快活而鼓舞人心的节会。——希腊的建筑是健全的，单靠本身就能存活；不需要像哥德式大教堂那样，养着一大队泥水匠经常修理；不需要借助于外方扶壁支持穹窿；用不到铁的骨架来维护雕刻精工，高入云霄的钟楼，帮助那些奇妙繁复的花边，脆弱的镂空的石头装饰勾住在墙上。希腊的建筑不是兴奋过度的幻想的产物，而是清明的理智的产物，能单独存在，不依靠外力。倘不是人的蛮性或偏执狂发作而加以毁灭的话，几乎所有的希腊神庙都能完整无缺。培斯塔姆（帕埃斯图姆）①的神庙经过了二千三百年依然无恙；巴德农是由于火药库爆炸而一分为二的〔一六八七年〕。要是听其自然，希腊神庙可以至今留存，而且还会留存下去；这一点可以从它稳固的基础上看出来；因为整个躯干不加重它的负担而加强它的坚固。我们感觉到，庙堂的各个部分都有一种持久的平衡；建筑家在屋子的外表上表现出内部的结构；眼睛看了比例和谐的线条感到愉快，理智由于那些线条可能永存而感到满足。②而且在雄壮的气概之外，还有潇洒的风度；希腊的建筑物不单单希望传世悠

---

① 培斯塔姆是意大利半岛上的一座古城，在那不勒斯附近。
② 〔原注〕关于这一点，可参考布米著：《希腊的建筑哲学》（E.Boutmy: *La Philosophie de l'architecture on Gréce*），这是一部观点很正确，态度很认真，很细致的著作。

久,像埃及的建筑物;不被物质的材料压迫,像固执而臃肿的阿特拉斯①;它舒展,伸张,挺立,好比一个运动家的健美的肉体,强壮正好同文雅与沉静调和。此外还得注意神庙的装饰品:挂在门楣上像一颗颗明星似的金盾;砌在三角墙两端和飞檐上的金饰;在阳光中发亮的狮头;绕在柱头上的金丝网或珐琅网;施在屋外的彩色,朱红,橘红,蓝,绿,淡土黄,以及一切强烈或沉着的色调,像在庞贝依那样连在一起,成为对比,给眼睛的感觉完全是一种天真的,健全的,南国风光的快乐。最后还有嵌在三角墙上的,嵌在方龛上和楣带上的浮雕和雕像,尤其是供在圣堂中的巨大的神像,一切用云石,象牙,黄金雕成的像,一切代表英雄与神明的身体,——给人看到刚强的力,完美的体育锻炼,尚武的精神,朴素与高尚的气息,清明恬静的心境,达到如何美满的地步。我们把这些都考虑到了,就能对希腊人的特质和艺术有一个初步的概念。

---

① 神话中的阿特拉斯因为不愿招待班尔赛,被罚变成一座山,高与天接,以至阿特拉斯不得不用肩膀把天顶住。

# 第二章 时　代

现在需要再进一步，考察希腊文明的另一个特点。——一个古代的希腊人不但是希腊人，并且是个古人；他不仅和英国人或西班牙人不同，因为他属于另一种族，具有另外一些才能，另外一些倾向；并且他和现代的英国人，西班牙人，希腊人不同，因为他生在历史上前面的一个时期，具有另外一些观念，另外一些感情。他在我们之前，我们跟在他的后面。他的文明没有建筑在我们的文明之上，而是我们的文明建筑在他的和别的几种文明之上。他住在底层，我们住在三楼或四楼。由此产生无数重要的后果，一个人住在地面上，所有的门户直接开向田野，另外一个人在一所现代的高楼上关在一些狭小的笼子里；差别之大莫过于这样两种生活了。这个对比可以用两句话说明：他们的生活和他们的精神境界是简单的，我们的生活和我们的精神境界是复杂的。因此他们的艺术比我们的朴素；他们对于人的心灵与肉体所抱的观念，给他们的作品提供材料；但我们的文明已经不允许这一类的作品产生了。

一

只要对他们生活的外表看上一眼，就能发觉他们的生活多么简单。文明逐渐向北方移动的时候，不能不满足人各式各种的需要，在南方最初的基地上可没有这些问题。——在高卢，日耳曼，英吉利，北美洲或是潮湿或是寒冷的气候之下，人吃得更多，需要更坚固更严密的屋子，更暖更厚的衣服，更多的火和更多的光线，更多的掩蔽，给养，工具，工业。他必然要会制造。欲望又随着满足而增长，四分之三的精力都用来求生活的安乐。但得到的方便同时成为一种束缚，增加人的麻烦，使人做了安乐的俘虏。你们想一想，今日一个普通男子的衣着包括多少东西！女人的衣着，即使是中等阶级的，更不知有多少！两三口柜子还装不下。那不勒斯或雅典的妇女现在也仿效我们的时装了。一个希腊的爱国志士①穿的古怪服装和我们的一样累赘。我们北方的文明，回流到落后的南方民族中去的时候，带去一套不必要的复杂而奇怪的装束；现在只有在偏僻的区域和十分穷苦的阶层中，才能遇见衣服减少到适合于当地气候的人：那不勒斯的所谓"穷光蛋"只穿一件长至膝盖的单褂，阿卡提亚〔希腊伯罗奔尼撒半岛的中部〕的女人只穿一件衬衣。

古希腊的男人只需要一件没有袖子的背心，妇女只要一件没

---

① 原文是希腊字，叫做巴里卡里斯（Pallikaris），是从十五世纪起在土耳其统治之下的希腊民兵；后来凡忠于传统，富有爱国心的希腊人都叫做巴里卡里斯。十九世纪时这些民兵大都参加希腊独立战争。

有袖子的长到脚背的单衫,从肩膀到腰部是双层的:这是服装的主要部分;此外身上再裹一大块方形的布,女人出门戴一块面纱,穿一双便鞋,苏格拉底只有赴宴会才穿鞋子;平时大家都赤着脚光着头出去。所有这些衣服一举手就可脱掉,绝对不裹紧在身上,但是能刻划出大概的轮廓;在衣服飘动的时候或者接缝中间,随时会暴露肉体。在练身场上,在跑道上,在好些庄严的舞蹈中,他们干脆脱掉衣服。普利纳说:"全身赤露是希腊人特有的习惯。"衣着对于他们只是一件松松散散的附属品,不拘束身体,可以随心所欲在一刹那之间扔掉。——人的第二重包裹,房屋,也同样简单。你们把圣·日耳曼或枫丹白露的屋子,跟庞贝依或赫叩雷尼阿姆的屋子做个比较罢;这是两个美丽的内地城镇,当时在罗马郊外的地位与用途,正如今日圣·日耳曼和枫丹白露之于巴黎。你们计算一下,现在一所过得去的住屋包括些什么:先是用软砂石盖的二层或三层的大建筑,里头有玻璃窗,有糊壁纸,有花绸,有百叶窗,有二重或三重窗帘,有壁炉架,有地毯,有床,有椅子,有各种家具,有无数的小骨董,无数的实用品与奢侈品。再想象一下墙壁单薄的庞贝依的屋子:中央一个小天井,有个滴滴答答的喷泉,天井四周十来个小房间,画着一些精致的画,摆着一些小小的铜像;这是一个轻巧的栖身之处,给人晚上歇宿,白天睡中觉,一边歇凉一边欣赏优美的线条,和谐的色彩;按照当地的气候,再没有别的需要。在希腊的盛世,室内配备还要简单得多。① 小窃挖得进去的墙壁只刷白

---

① 〔原注〕关于私生活的细节,可参看培刻著:《卡利格兰斯》〔一名《古希腊风俗小景》〕(Becker: *Chariclès, ou Tableaux des moeurs de l'antiquité grecque*),尤其是附录部分。

粉，在伯里克理斯（伯里克利）的时代〔五世纪〕，壁上还没有图画；室内不过是一张床，几条毯子，一只箱子，几个漂亮的有图画的水瓶，一盏简陋的灯，墙上挂几件兵器；小小的屋子还不一定有楼，但对于一个雅典的贵族已经足够。他老在外边过活，在露天，在廊下，在广场上，在练身场上；而给他过公共生活的公共建筑也和私宅一样朴素。那决不是高楼大厦，像我们的立法议会〔法国十九世纪六十年代的国会名称〕或者伦敦的韦斯敏斯德（威斯敏斯特），内部有许多装修，有成排的席位，有灯火，有图书馆，有饮食部，有各个部门，各种服务；希腊的议会只是一个空旷的广场，叫做尼克斯，几级石砌的台阶便是演说家的讲坛。此刻我们正在建造一所歌剧院①，我们需要一个宽大的门面，四五座大楼，各种的休息室，客厅，走道，一个宽敞的剧场，一个极大的舞台，一个巨型的顶楼安放布景，无数大大小小的房间安置演员和管理人员；我们花到四千万〔法郎〕，场子里有二千座位。在希腊，一个剧场可以容纳三万到五万观众，造价比我们的便宜二十倍，因为一切都由自然界包办：在山腰上凿一个圆的梯形看台，下面在圆周的中央筑一个台，立一座有雕塑装饰的大墙，像奥朗日②的那样，反射演员的声音；太阳就是剧场的灯光，远处的布景不是一片闪闪发亮的海，便是躺在阳光之下的一带山脉。他们用俭省的办法取得豪华的效果，供应娱乐的方式像办正事一样的完善，这都是我们花了大量

---

① 巴黎歌剧院是一八六二至一八七四年间建造的，正是作者讲学的时期。
② 法国南部阿维浓城附近的奥朗日镇上，保存有古代的（二世纪）凯旋门和露天剧场。

金钱而得不到的。

再看人事方面的组织。一个现代的国家包括三四千万人，散处在纵横千余里的领土之内。它比古代的城邦更巩固；但另一方面，它也复杂得多。要当一个差事必须是一个专门的人；因此行政工作也像别的职业一样成为专门的了。大多数人只能每隔许多时候用选举方式参与国家大事。平日他们住在内地，不可能有什么个人的和明确的见解，只有一些模糊的印象，盲目的情感；遇到要决定战争，和平，或捐税的时候，只能让一般比他们知识丰富而由他们派往京城去当代表的人处理。——关于宗教，司法，陆军，海军的问题，也同样由人代庖。这些公事每一项都有一批专门的人；必须经过长期的学习才能在其中当个角色，大多数的公民都不能胜任。我们完全不参与这些事情；我们有代表，或者出于他们自己选择，或是由国家选择，代我们去打仗，航海，审判，祈祷。事实上我们也不得不如此；职务太复杂了，不能临时由一个生手去执行；教士要进过神学院，法官要进过法学院，军官要进过军校，军营或军舰，公务员要经过考试和办公室的实习。——相反，一个像希腊城邦那样小的国家，普通人能担任一切公共职务；社会并不分成官吏和平民，没有退休的布尔乔亚，只有始终在活动的公民。雅典人对于有关公众利益的事都亲自决定；五六千公民在广场上听人演说，当场表决；广场便是菜市，大家在这儿售卖自己出产的油和橄榄，也在这儿制定法律，决定法令；领土不过等于现代的一个城郊，乡下人比城里人多走的路也很有限。讨论的事情并不超过他的智力，只关涉到一个教区的利益，因为城邦只有一个城。应当如何对付美加拉或者科林斯，

他不难判断；只消凭个人的经验和日常的印象就行；他毋须做一个职业政治家，熟悉地理，历史，统计等等。同样，他在自己家中就是教士，每隔多少时候还当本部族或本部落的祭司；因为他的宗教是保姆嘴里讲的美丽的故事，仪式是他从小就会的舞蹈或唱歌，还有是穿了某种衣服当主席，吃一顿饭。——此外，他也在法院中当审判，审理民事，刑事，宗教的案子；逢到自己有诉讼就亲自出庭辩护。一个南方人，一个希腊人，天生头脑灵活，能说会道；当时法律条文还没有那么多，没有积成一部法典和一大堆头绪纷繁的东西；他大体都知道；法官可以背给他听；而且习惯容许他凭着本能，常识，情绪，性子说话，至少同严格的法学和根据法理的论证同样有效。——倘若他有钱，他就做演出的主办人。你们已经看到希腊的剧场不像我们的复杂；而且雅典人素来爱排练舞蹈，歌唱，戏剧。——不论贫富，人人都是军人；战争的技术还简单，还没有战争的机器，民团就是陆军。在罗马人未来之前，这是最优秀的军队。要培养精锐的士兵，有两个条件，而这两个条件都由普通教育完成了，不用特殊训练，不用办新兵操演班，不用军营中的纪律和练习。一方面，他们要每个士兵都是出色的斗士，身体要极强壮，极柔软，极灵活，会攻击，招架，奔跑。这些都由练身场担任了；练身场是青年人的学校，他们连续几年，整天在里面搏斗，跳跃，奔跑，掷铁饼，有系统的锻炼所有的肢体和肌肉。另一方面，他们要士兵能整然有序的走路，奔驰，做各种活动。应付这些，他们的舞蹈就足够了：所有全民的和宗教的赛会，都教儿童和青年如何集合，如何变换队形。斯巴达的公共舞蹈队和军队奉同一个神为祖师。在这样的风

俗习惯培养之下，公民一开始就能毫无困难的成为军人。——当水手也不需要更多的学习。当时的战舰不过是一条航行近海的船，至多装二百人，无论到哪里都不大会望不见陆地。在一个既有海口，又以海上贸易为生的城邦之内，没有一个人不会操纵这样的船。我们的水手和海军军官要十年的学习和实习，才能熟悉气候的征兆，风向的变化，位置与方向，一切的技术，一切的零件；<u>希腊</u>却没有一个人不是事先就会或一学就会的。——古代生活的这些特点都出于同一个原因，就是没有前例而简单的文明；都归结到同一个后果，就是非常平衡而简单的心灵，没有一组才能与倾向是损害了另一些才能与倾向而发展的，心灵没有居于主要地位，不曾因为发挥了任何特殊作用而变质。现在我们分做受教育的人和未受教育的人，城里人和乡下人，内地人和<u>巴黎</u>人，并且有多少种阶级，职业，手艺，就有多少种不同的人；人到处关在自己制造的小笼子里，被一大堆需要所包围。<u>希腊</u>人没有经过这么多的加工，没有变得这样专门，离开原始状态没有这样远，他所活动的政治范围更适应人的机能，四周的风俗更有利于保持动物的本能；他和自然的生活更接近，少受过度的文明奴役，所以更近于本色的人。

## 二

这些仅仅是铸造个人的环境和外界的模子。现在让我们深入个人的内心，接触他的思想和感情；<u>希腊</u>人和我们在这方面的

距离更可观。在无论什么时代，无论什么国家，养成思想感情的总不外乎两种教育：宗教教育和世俗教育；两者都向同一方面发生作用，当时是要思想感情保持单纯，现在要思想感情趋于复杂。——近代人是基督徒，而基督教是宗教上第二次长的芽，和本能抵触的。那好比一阵剧烈的抽搐，破坏了心灵的原始状态。基督教宣称世界万恶，人心败坏；在基督教产生的时代，这是事实。所以基督教认为人应当换一条路走。现世的生活是放逐；我们应当把眼睛转向天上。人性本恶，所以应当压制一切天生的倾向，折磨肉体。感官的经验和学者的推理都是不够的，虚妄的；应当把启示，信仰，神的点拨作为指路的明灯。应当用赎罪，舍弃，默想来发展我们的心灵，使眼前的生活成为热烈的期待，求解脱的期待，时时刻刻放弃我们的意志，永远皈依上帝，对他抱着至高无上的爱；那末偶尔可以得到一些酬报，能出神入定，看到极乐世界的幻影。一千四百年之间，理想的模范是隐士与修士。要估量这样一种思想的威力，要知道这思想改变人类的机能与习惯到什么程度，只消读一遍伟大的基督教诗歌和伟大的异教诗歌，读一遍《神曲》，再读一遍《奥德赛》与《伊利亚特》。——但丁看到一个幻象，他走出我们这个渺小的暂时的世界，进入永恒的国土。他看到刑罚，赎罪，幸福〔地狱，炼狱，天堂〕。剧烈的痛苦和惨不忍睹的景象使他心惊胆战；凡是执法者与刽子手逞着狂怒与奇巧的幻想所能发明的酷刑，但丁都看到了，感觉到了，为之魂飞魄散。然后他升到光明中去，身体失去了重量，往上飞翔，一个通体放光的女子〔俾阿特利斯〕堆着笑容，他不由自主的受她吸引；听见灵魂化为飘飘荡荡的歌声与音乐，看到人的心灵变

为一朵巨大的玫瑰,①鲜艳的光彩便是天上的德性与威力;神圣的言语,神学的真理,在太空发出嘹亮的声音。理智在灼热的高空像蜡一般熔化了,象征与幻景互相交错,掩盖,终于达到一个神秘的令人眩惑的境界;而整个诗篇,包括地狱的和天堂的部分,就是一个从恶梦开始而以极乐告终的梦境。——可是荷马给我们看到的景色不知要自然多少,健全多少!他讲到特洛亚特,伊萨卡岛和希腊的各处海岸,②我们至今还能追寻那种景色,认出山脉的形状,海水的颜色,飞涌的泉水,海鸟栖宿的扁柏与榛树;荷马的蓝本是稳定而具体的自然界;在他的诗歌中,我们觉得处处脚踏实地,站在现实之上。他的作品是历史文献,写的是他同时人的生活习惯,奥林泼斯山上的神明不过是一个希腊人的家庭。我们毋须勉强自己,毋须鼓起狂热的心情,就能发觉自己心中也有他所表现的情感,想象出他描写的世界,包括战争,旅行,宴会,公开的演说,私人的谈话,一切现实生活的情景,友谊,父母子女的爱,夫妇的爱,追求光荣,需要行动,忽而发怒,忽而息怒,对迎神赛会的爱好,生活的兴致,以及纯朴的人的一切情绪,一切欲望。诗人把自己限制在一个看得见的范围之内,那是人的经验在每一代身上都能重新看到的;他不越出这个范围;现世对他已经足够,也只有现世是重要的;"他世界"只是幽魂所住的渺茫的地方。于里斯在阿台斯(哈迪斯)〔地狱之神〕那儿遇到

---

① 但丁以"永恒的玫瑰"象征极乐的灵魂,不断放出芬芳歌颂上帝。
② 特洛亚特是古地名,指小亚细亚西临地中海的一个地区,首都就是发生特洛亚战争的特洛亚。——伊萨卡岛在希腊半岛西岸的爱奥尼阿海中,荷马史诗说于里斯出征以前是这个岛上的王。

阿喀琉斯，祝贺他在亡魂中仍然是领袖，阿喀琉斯回答说："光荣的于里斯，不要和我谈到死。我宁可做个农夫，替一个没有遗产而过苦日子的人当差，那比在从古以来所有的死人中间当头儿还强得多。你还是和我谈谈我光荣的儿子吧，告诉我，他在战场上是不是第一个英雄好汉。"——可见他进了坟墓仍旧在关心现世的生活。"于是飞毛腿阿喀琉斯的幽魂退隐了，在野水仙①田里迈着大步走开，非常高兴，因为我告诉他说，他的儿子出了名，勇敢得很。"——在希腊文明的各个时代都出现同样的情感，不过稍有出入而已，他们的世界是阳光普照的世界；临死的人的希望与安慰，无非是他的儿子，他的荣誉，他的坟墓，他的乡土，能够在阳光之下继续存在。梭伦对克雷萨斯〔自命为最幸福的国王〕说："我认识的最幸福的人莫过于雅典的丹罗斯；因为他的城邦兴旺，儿子又美又有德行，他们也有了孩子，能守住家业，而他自己还活着；他这样兴旺的过了一辈子，结局也很光荣。雅典人和邻居埃留西斯人打仗，他出来效力，在赶走敌人的时候死了；雅典人在他倒下去的地方为他举行国葬，把他大大表扬了一番。"在柏拉图的时代，希彼阿斯提到大多数人的意见，也说："不论什么时代什么地方，人生最大的福气莫如在希腊人中享有财富，健康，声望，活到老年，把父母体体面面的送终，然后由子孙用同样体面的排场把自己送进坟墓。"哲学家长篇大论的提到"他世界"的时候，那个世界也并不可怕，并不无边无际，既不与现世相去天壤，也不像现世这样确凿无疑，既没有无穷的刑罚，也没有无穷的快乐，既不像一

---

① 野水仙是希腊人种在墓地四周的花。

个可怕的深渊，也不像荣耀所归的天国。苏格拉底对审判他的人说：①"死不外乎两种情形：或者是化为乌有，一切感觉都没有了；或者像人家说的，死是一种转变，是灵魂从这个地方到另外一个地方去的过程。假如死后一无所觉，好像睡着一样，连梦都没有，那末死真是件妙事。因为在我看来，倘若有人在他的许多夜中举出这么一夜，睡得那么深沉，连梦都没有的一夜，再想到在一生的日日夜夜之间，有过哪一天哪一夜比这个无梦之夜更美好更甜蜜的，那他一定很容易得出结论；我这么说不但是以普通人而论，便是对波斯王也一样。所以倘若死是这样的，我认为死真是上算得很；因为死后全部的时间只等于一夜工夫。——假如死是转到另外一个地方去的过程，而假如真像人家说的，那个地方所有的死者都住在一起，那末，诸位审判员，我们还能设想比死更大的乐事么？倘若一个人到了阿台斯的境内，摆脱了你们这些自称为的审判员，而遇到一般真正的审判员，如迈诺斯，拉达曼塔萨，埃阿克，德利普托雷玛斯，以及一切生前正直的神明，像人家说的，在那里当审判，那末搬到那里去住难道有什么不好么？跟奥尔番斯，牟西阿斯，希西俄德，荷马住在一起，试问谁不愿意付出最大的代价换取这样的乐趣？至于我，倘若事实果真如此，我还愿意多死几次呢。"因此在无论何种情形之下，"我们对于死应当抱着乐观的态度。"——过了两千年，巴斯格（帕斯卡尔）提到同样的问题同样的疑惑，认为不信上帝的人，前途"不是永久的毁灭便是永久的痛苦，两者必居其一"。这样一个对比指出人的心

---

① 见柏拉图对话录《辩诉》。

灵在一千八百年①中所受的扰乱。永久快乐或永久苦恼的远景破坏了心灵的平衡；到中世纪末期为止，在这个千斤重担的压迫之下，人心好比一具机件损坏的天平，乱蹦乱跳，一忽儿跳得极高，一忽儿掉得极低，永远趋于极端。文艺复兴的时期，被压迫的天性振作起来，重新占着优势，但旧势力还站在面前想把天性压下去：古老的禁欲主义与神秘主义，不但拥有原来的或经过革新的传统与制度，并且还有这些主义在痛苦的心中和紧张过度的幻想中所散布的持久的骚乱。便是今日，这个冲突依旧存在；在我们心中，在我们周围，关于天性和人生就有两种教训，两种观念，两者不断的摩擦使我们感觉到年轻的世界原来多么自在，多么和谐；在那个世界上，天生的本能是直线发展的，丝毫不受损害，宗教只帮助本能生长而并不加以抑制。

一方面，我们的宗教教育把杂乱无章的情感加在我们自发的倾向上面；另一方面，世俗的教育用一些煞费经营的外来观念在我们精神上筑起一座迷宫。开始最早而最有力量的教育是语言，我们不妨比较一下希腊的语言和我们的语言。我们的现代语，意大利语，西班牙语，法语，英语，都是土话，原来是美丽的方言，如今只剩下一些面目全非的残迹。长时期的衰落已经使它变质，再加外来语的输入和混合更使它混乱，好比用古庙的残砖剩瓦和随便捡来的别的材料造成的屋子。的确，我们是用破碎的拉丁砖瓦，用另外一种布局安排起来，再用路上的石子和粗糙的石灰屑，造成我们的屋

---

① 一千八百年是从纪元开始（即基督降生）到作者讲学的时代；上文说的两千年是指苏格拉底之死到巴斯格的时代。

子，先是哥德式的宫堡，此刻是现代的住屋。固然我们的思想在我们的语言中能够存活，因为已经习惯了；可是希腊人的思想在他们的语言中活动起来不知要方便多少！比较带一些概括性的名词，我们不能立刻领会；那些名词不能一见便明，显不出根源，也显不出所假借的生动的事实。从前的人不用费力，单单由于类似关系而懂得的名词，例如性别，种类，文法，计算，经济，法律，思想，概念等等，现在都需要解释。即使德文中这一类的缺陷比较少，仍旧没有线索可寻。所有我们的哲学和科学的词汇几乎都是外来的；要运用恰当，非懂希腊文和拉丁文不可；而我们往往运用不当。这个专门的词汇有许多术语混进日常的谈话和文学的写作；所以我们现在的说话和思索，所依据的是笨重而难以操纵的字眼。我们把词汇现成的拿来，照原来配搭好的格式拿来，凭着习惯说出去，不知道轻重，也分不出细微的差别；我们心中的意思只能表达一个大概。作家要花到十五年功夫才学会写作，不是说写出有才气的文章，那是学不来的，而是写得清楚，连贯，恰当，精密。他必须把一万到一万二千个字和各种辞藻加以钻研，消化，注意它们的来源，血统，关系，然后按照自己的观念和思想用一个别出心裁的方案重新建造。如果不做过这番功夫而对于权利，责任，美，国家，一切人类重大的利益发表议论，就要暗中摸索，摇晃不定，陷入浮夸空泛的字句，响亮的滥调，抽象而死板的公式。关于这一点，你们可以看看报纸和通俗演说家的讲话，在一般聪明而没有受过古典教育的工人身上尤其显著：他们不能控制字眼，因之也不能控制思想；他们讲着一种高深而不自然的语言，对他们是一种麻烦，扰乱他们的头脑；因为他们没有时间把语言一点一滴的滤过。这是

一个极大的不方便，为希腊人所没有的。他们的形象的语言和纯粹思考的语言，平民的语言和学者的语言，并无距离；后者只是前者的继续；一篇柏拉图的对话录没有一个字不能为刚从练身场上修业完毕的青年人理解；提摩斯西尼斯的演说没有一句不能和雅典的铁匠或农民的头脑一拍即合。你们不妨挑一篇彼德（皮特）或米拉菩（米拉博）的演讲，爱迭孙（艾迪生）或尼高尔（尼科尔）①的短文，试译为纯粹的希腊文；你们势必要把原文重新思索，更动次序；对于同样的内容，你们不能不寻找更接近实际事物与具体经验的字眼。②真理与谬误，在强烈的光照耀之下格外显著；以前你们认为自然和明白的东西，现在会显得做作和暗晦。经过一番对照，你们会懂得为什么希腊人的更简单的思想工具能收事半功倍之效。

另一方面，作品跟着工具而变得复杂，而且复杂得超过一切限度。我们除了希腊人的观念以外，还有人类一千八百年来所制造的观念。我们的民族一开始就得到太多的东西，把头脑装得太满。才脱离粗暴的野蛮状态，在中古时代晨光初动的时候，还在咿哑学语的幼稚的头脑就得接受古希腊古罗马的残余，以前的宗教文学时代的残余，头绪纷繁的拜占庭神学的残余，还有亚理斯多德的知识总汇，原来就范围广博，内容奥妙，还要被阿拉伯的笺注家弄得更繁

---

① 这几位英法两国的政论家及作家都以用字正确，语言精练见称。
② 〔原注〕关于这一点，可浏览保尔·路易·戈里埃的文章，他的风格是从希腊文培养出来的。不妨把他译的希腊史家希罗多德的著作的头几章，和拉希的译文作一比较。乔治·桑在《田里捡来的法朗梭阿》，《吹风笛的乐师》，《魔沼》中间，把希腊文体的简朴，自然，美妙的逻辑恢复了一大半。她用自己的名义说话，或者叫一些有教养的人物说话时所用的现代文体，正好与上面的文体成为鲜明的对比。

琐晦涩。从文艺复兴起，经过整理的古文化又有一批概念加在我们的概念之上，有时还扰乱我们的思想，不问合适与否硬要我们接受它的权威，主义，榜样，在精神与语言方面使我们变做拉丁人和希腊人，像十五世纪的意大利学者那样；拿它的戏剧体裁和文字风格给我们做范本，像十七世纪那样；拿它的格言与政治理想来暗示我们，例如卢梭的时代和大革命的时代。已经扩大的小溪还有无数的支流使它更扩大：实验科学和新发明日益加多，在五六个大国中同时发展的现代文明各各有所贡献。一百年以来又加上许多别的东西：现代语言和现代文学的知识开始传布了，东方的与古老的文明发现了，史学的惊人的进步使多少种族多少世纪的风俗人情在我们面前复活过来。原来的细流变成大河，驳杂的程度也一样可观。这都是一个现代人的头脑需要吸收的，真要像歌德那样的天才，耐性和长寿，才能勉强应付。——可是在江河的发源地，水流要细小得多，明净得多。在希腊史上最美好的时代，"青年学的是识字，写字，计算，①弹六弦琴，搏斗和其他练身体的运动"。②"世家大族的子弟"，教育也不过如此。只加上音乐教师教他唱几支宗教的与民族的颂歌，背几段荷马，希西俄德（赫西奥德）和别的抒情诗人的作品，出征时唱的战歌以及在饭桌上唱的哈摩提阿斯（哈莫德迪奥斯）歌。年纪大一些，他在广场上听演说家们演讲，颁布法令，引用法律条文。在苏格拉底时代，青年人要是好奇的话，会去听哲人

---

① 〔原注〕在希腊文中叫做葛拉玛达（Grammada）——〔意思是文字〕——因为他们的文字也代表数字，所以这个名词包括识、写、算三样。
② 〔原注〕见柏拉图的对话录《西阿哲尼斯》。

学派的舌战与议论，也会想法找一本阿那克萨哥拉斯（阿那克萨戈拉）和"埃利亚的齐诺"的书来看；①有些青年还对几何学感到兴趣。但总的说来，他们的教育完全以体育与音乐为主；在练身之余花在留心哲学讨论上的一小部分时间，决不能和我们十五年二十年的古典研究与专门研究相比，正如他们二三十卷写在草纸②上的手稿不能和我们藏书三百万册的图书馆相比。——所有这些对立的情形，归结起来只是一种全新的不假思索的文化，和一种煞费经营而混杂的文化的对立。希腊人方法少，工具少，制造工业的器械少，社会的机构少，学来的字眼少，输入的观念少；遗产和行李比较单薄，更容易掌握；发育是一直线的，一个系统的，精神上没有骚乱，没有不调和的成分；因此机能的活动更自由，人生观更健全，心灵与理智受到的折磨，疲劳，改头换面的变化，都比较少：这是他们生活的主要特点，也就反映在他们的艺术中间。

## 三

无论什么时代，理想的作品必然是现实生活的缩影。倘使我们观察现代人的心灵，就会发觉感情与机能的变质，混乱，病态，可以说患了肥胖症，而现代人的艺术便是这种精神状态的复制品。——中世纪的人精神生活过分发展，一味追求奇妙与温柔的梦

---

① 两人都是五世纪时哲学家，阿那克萨哥拉斯曾以提倡无神论嫌疑被控。
② 这是古埃及人用水草做的纸，亦有人译做"纸草纸"。

境，沉湎于痛苦之中，厌恶肉体，兴奋过度的幻想和感觉竟会看到天使的幻影，专心一意的膜拜神灵。你们都知道《仿效基督》与《圣芳济的小花》中的境界，但丁和彼特拉克的境界，你们也知道骑士生活和爱情法庭①包含多少微妙的心理和多么疯狂的感情。因此绘画和雕塑中的人物都是丑的，或是不好看的，往往比例不称，不能存活，几乎老是瘦弱细小，为了向往来世而苦闷，一动不动的在那里期待，或者神思恍惚，带着温柔抑郁的修院气息或是出神入定的光辉；人不是太单薄就是精神太兴奋，不宜于活在世界上，并且已经把生命许给天国了。——文艺复兴时期，人的处境普遍有所改善，重新发现了古代而且有所了解，由此得到的榜样使人的精神获得到解放，看着自己伟大的发明感到骄傲，开始活跃：在这种情形之下，异教的思想感情和异教的艺术重新有了生机。但中世纪的制度和仪式继续存在；在意大利与法兰德斯的最优秀的作品中，人物与题材的抵触非常刺目：殉道的圣徒好像是从古代的练身场中出来的，基督不是变做威风凛凛的邱比特，便是变做神态安定的阿波罗，圣母足以挑引俗世的爱情，天使同小爱神一般妩媚，有些玛特兰纳竟是过于娇艳的神话中的女妖，有些圣·赛巴斯蒂安竟是过于放肆的赫剌克勒斯；总之，那些男女圣者在苦修与受难的刑具中间保持强壮的身体，鲜艳的皮色，英俊的姿势，大可在古代的欢乐的赛会中充当捧祭品的少女，体格完美的运动员。——到了今日，塞得满满的头脑，种类繁多而互相矛盾的主义，过度的脑力活动，闭

---

① 十二至十五世纪时由贵族妇女组成的法庭，专门处理爱情纠纷，讨论一切男女问题。

门不出的习惯，不自然的生活方式，各大京城的狂热的刺激，都使神经过于紧张，过分追求强烈与新鲜的感觉，把潜伏的忧郁，渺茫的欲望，无穷的贪心，尽量发展。过去的人只是一种高等动物，能在养活他的土地之上和照耀他的阳光之下活动，思索，就很高兴：他要能永远保持这个状态也许更好。但现在的人有了其大无比的头脑，无边无际的灵魂，四肢变为赘疣，感官成为仆役，野心与好奇心贪得无厌，永远在搜索，征服，内心的震动或爆炸扰乱身体的组织，破坏肉体的支持；他往四面八方漫游，直到现实世界的边缘和幻想世界的深处；人类的家业与成绩的巨大，有时使他沉醉，有时使他丧气；他拼命追求不可能的事，或者对本行本业灰心失意；不是扑向一个痛苦，激动，阔大无边的梦，像贝多芬，海涅，歌德笔下的浮士德，便是受着社会牢笼的拘囚，为了一种专业与偏执狂而钻牛角尖，像巴尔扎克笔下的人物。人有了这种精神境界，当然觉得造型艺术不够了；他在人像上感到兴趣的不是四肢，不是躯干，不是全副生动的骨骼；而是富于表情的脸，变化多端的相貌，用手势表达的看得见的心灵，在外表和形体上还在波动和泛滥的无形的思想或情欲。倘若他还喜欢结构美好的形体，只是由于教育，由于受了长期的训练，靠鉴赏家的那种经过深思熟虑的趣味。他凭着方面众多，包罗世界的学识，能关心所有的艺术形式，所有过去的时代，上下三等的人生，能欣赏外国风格和古代风格，田园生活，平民生活，野蛮生活的场面，异国的和远方的风景；只要是引起好奇心的东西，不论是历史文献，是激动感情的题目，是增加知识的材料，他都感到兴趣。像这种饱食过度，精力分散的人，必然要求艺术有意想不到的强烈的刺激，要求色彩，面貌，风景，都有新鲜的

效果，声调口吻必须使他骚动，给他刺激或者给他娱乐，总之要求一种成为习气的，有意做作的与过火的风格。

相反，希腊人的思想感情单纯，所以趣味也单纯。以他们的剧本为例：绝对没有像莎士比亚的那种心情复杂，深不可测的人物；没有组织严密，结局巧妙的情节；没有出其不意的局面。戏的内容不过是一个英雄的传说，大家从小就听熟的，事情的经过与结局也预先知道。情节用两句话就能包括。阿查克斯一阵迷糊，把田里的牲口当做敌人杀死；他对自己的疯狂羞恨交加，怨叹了一阵，自杀了。菲罗克提提斯受着伤，被人遗弃在一个岛上；有人来找他，讨他的箭；他先是生气，拒绝，结果听从赫剌克勒斯的吩咐，让步了。①梅南特的喜剧，我们只有在忒仑斯（泰伦提乌斯）②的仿作中见识过，内容竟可以说一无所有；罗马人直要把他的两个剧本合起来才能编成一出戏；即使内容最丰富的剧本也不超过我们现代喜剧的一景。你们不妨念一下柏拉图的《共和国》的开头，西奥克利塔斯（特奥克里托斯）的《西拉叩斯女人》，最后一个阿提卡作家吕西安的《对话录》，或者塞诺封的《经济学》和《居鲁士》；没有一点儿铺张，一切很单纯，不过写一些日常小景，全部妙处只在于潇洒自然；既不高声大气，也没有锋芒毕露的警句；你看了仅仅为之微笑，可是心中的愉快仿佛面对一朵田间的野花或者一条明净的小

---

① 以上两个剧本都是索福克勒斯作的悲剧，前者叫做《狂怒的阿查克斯》，后者就叫做《菲罗克提提斯》。

② 四世纪时希腊的喜剧作家梅南特专写人生琐事，文学史上称为希腊新喜剧，与以前阿里斯托芬一派讽刺时事与政治的作品完全不同。——忒仑斯是二世纪时拉丁喜剧家。

溪。人物或起或坐，时而相视，时而谈些普遍的事，和庞贝依壁画上的小型人像一样悠闲。我们的味觉早已迟钝，麻木，喝惯烈酒，开头几乎要认为希腊的饮料淡而无味；但是尝过几个月，我们就只愿意喝这种新鲜纯净的清水，而觉得别的文学都是辣椒，红焖肉，或者竟是有毒的了。

现在到他们的艺术中去观察这个倾向，尤其在我们所研究的雕塑中观察。靠着这种气质，他们的雕塑达到尽善尽美之境而真正成为他们的民族艺术；因为没有一种艺术比雕塑更需要单纯的气质，情感和趣味的了。一座雕像是一大块云石或青铜，大型的雕像往往单独放在一个座子上，既不能有太猛烈的手势，也不能有太激动的表情，像绘画所容许，浮雕所容忍的那样，否则就要显得做作，追求效果，有流于贝尼尼作风[①]的危险。此外，雕像是结实的东西，胸部与四肢都有重量；观众可以在四周打转，感觉到它是一大块物质；并且雕像多半是裸体或差不多是裸体；所以雕塑家必须使雕像的躯干与四肢显得和头部同样重要，必须对肉体生活像对精神生活一样爱好。——希腊文化是唯一能做到这两个条件的文化。文化发展到这个阶段这个形式的时候，人对肉体是感到兴趣的；精神还不曾以肉体为附属品，推到后面去；肉体有其本身的价值。观众对肉体的各个部分同等重视，不问高雅与否；他们看重呼吸宽畅的胸部，灵活而强壮的脖子，在脊骨四周或是凹陷或是隆起的肌肉，投掷铁饼的胳膊，使全身向前冲刺或跳跃的脚和腿。在柏拉图的著作中，一个青年批评他的对手身体强直，头颈细长。阿里斯托

---

① 贝尼尼是意大利十七世纪雕塑家，画家，建筑家。

芬告诉年轻人，只要听他的指导，一定会康强健美："你将来能胸部饱满，皮肤白皙，肩膀宽阔，大腿粗壮……在练身场上成为体格俊美，生气勃勃的青年；你可以到阿卡台米去，同一个和你年纪相仿的安分的朋友在神圣的橄榄树①下散步，头上戴着芦花织成的花冠，身上染着土茯苓和正在抽芽的白杨的香味，悠闲自在的欣赏美丽的春光，听枫杨树在榆树旁边喁喁细语。"这种完美的体格是一匹骏马的体格，这种乐趣也是骏马的乐趣；而柏拉图在作品中也曾把青年人比做献给神明的战马，特意放在草场上听他们随意游荡，看他们是否单凭本性就能找到智慧与道德。这样的人看到像巴德农上的"西修斯"和卢佛美术馆中的"阿喀琉斯"一类的身体，毋须经过学习，就能领会和欣赏。躯干在骨盘中伸缩自如的位置，四肢的灵活的配合，脚踝上刻划分明的曲线，发亮而结实的皮肤之下的鲜剥活跳的肌肉，他们都能体验到美，好比一个爱打猎的英国绅士赏识自己狗马的血统，骨骼和特长。他们看到裸体毫不奇怪。贞洁的观念还没有变做大惊小怪的羞耻心；在他们身上，心灵并不占着至高无上的地位，高踞在孤零零的宝座之上，贬斥用途不甚高雅的器官，打入冷宫；心灵不以那些器官为羞，并不加以隐藏；想到的时候既不脸红，也不微笑。那些器官的名字既不猥亵，也没有挑拨的作用，也不是科学上的术语；荷马提到那些器官的口吻同提到身体别个部分的口吻毫无分别。它们在阿里斯托芬的喜剧中只引起快

---

① 阿卡台米是雅典城外东北郊的一个树林的名字，以神话中的英雄阿卡台摩斯命名。树林中有练身场；附近有柏拉图聚徒讲学的私宅，故后世称学院，学校，或文人学士与艺术家的团体为"阿卡台米"。——但阿里斯托芬在此纯指树林而言。神圣的橄榄树一语参看本书270页注②。

乐的观念，不像在拉伯雷笔下有淫猥的意味。这个观念并不成为猥亵文学的一部分，使古板的人不敢正视，使文雅的人掩鼻而过。它经常出现，不是在戏剧中，在舞台上，便是在敬神的赛会中间，当着长官们的面，一群年轻姑娘捧着生殖器的象征游行，甚至还被人当作神明呢。①一切巨大的自然力量在希腊都是神圣的，那时心灵与肉体还没有分离。

所以整个身体毫无遮蔽的放在座子上，陈列在大众眼前，受到欣赏，赞美，决没有人为之骇怪。这个肉体对观众有什么作用呢？雕像灌输给观众的是什么思想呢？对于我们，这个思想几乎没有内容可言，因为它属于另一时代，属于人类精神的另一阶段。头部没有特殊的意义，不像我们的头包含无数细微的思想，骚动的情绪，杂乱的感情；脸孔不凹陷，不秀气，也不激动；脸上没有多少线条，几乎没有表情，永远处于静止状态；就因为此，才适合于雕像；我们今日所看到的，所制作的，脸部的重要都超出了应有的比例，掩盖了别的部分；我们会不注意躯干与四肢，或者想把它们穿上衣服。相反，在希腊的雕像上，头部不比躯干或四肢引起更多的注意；头部的线条与布局只是继续别的线条别的布局，脸上没有沉思默想的样子，而是安静平和，差不多没有光彩；绝对没有超出肉体生活和现世生活的习惯，欲望，野心；全身的姿势和整个的动作都是如此。倘若人物做着一个有力的动作，像罗马的《掷铁饼的人》，卢佛的《战斗者》，或者庞贝依的《福纳的舞蹈》，那末纯粹肉体的作用也把他所有的欲望与思想消耗完了；只要铁饼掷得

---

① 〔原注〕例如阿里斯托芬的喜剧：《阿卡奈人》。

好，攻击得好或招架得好，只要跳舞跳得活泼，节奏分明，他就感到满足；他的心思不放到动作以外去。但人物多半姿态安静，一事不做，一言不发；他没有深沉或贪婪的目光表现他全神贯注在某一点上；他在休息，全身松弛，绝无疲劳状态；有时站着，一只脚比另一只脚略为着力，有时身体微侧，有时半坐半睡；或者才奔跑完毕，像那个《拉西第蒙的少女》，①或者手里拿着一个花冠，像那个《花神》；他的动作往往无关重要；他转的念头非常渺茫，在我们看来竟是一无所思，因此直到今天，提出了十来个假定，还是无法肯定《弥罗的维纳斯》②究竟在做什么。他活着，光是这一点对于他就够了，对于古代的观众也够了。伯里克理斯和柏拉图时代的人，用不到强烈和意外的效果去刺激他们迟钝的注意力，或者煽动他们骚扰不安的感觉。一个壮健的身体，能做一切威武的和练身场上的动作，一个血统优秀，发育完美的男人或女人，一张暴露在阳光中的清明恬静的脸，由配合巧妙的线条构成的一片朴素自然的和谐：这就够了，用不着更生动的场面。他们所要欣赏的是和器官与处境完全配合的人，在肉体所许可的范围以内完美无缺；他们不要求别的，也不要求更多；否则他们就觉得过火，畸形或病态。——这是他们简单的文化使他们遵守的限度，我们的复杂的文化却使我们越出这个限度。他们在这个限度以内找到一种合适的艺术，塑像的艺术；我们是超越了这种艺术，今日不能不向他们去求范本。

---

① 〔原注〕这个雕像是在拉凡松为巴黎美术学校收集的石膏参考资料内。
② 这一座维纳斯像是一八二〇年在希腊的弥罗岛上出土的，故称为《弥罗的维纳斯》。

# 第三章 制　度

## 一

艺术与生活一致的迹象表现最显著的莫过于希腊的雕塑史。在制作云石的人或青铜的人以前，他们先制造活生生的人；他们的第一流雕塑，和造成完美的身体的制度同时发展。两者形影不离，像卡斯多和包吕克斯①一样，而且由于机缘凑巧，远古史上渺茫难凭的启蒙期已经受到这两道初生的光照耀。

雕塑与造成完美的人体的制度，在第七世纪的上半期一同出现。——那时艺术的技巧有重大发现。六八九年左右，西希翁尼人（西锡安人）布塔台斯把粘土的塑像放在火里烧，进一步便塑成假面人像装饰屋顶。同一时期，萨摩斯人罗阿科斯与赛奥多罗斯发明用模子浇铸青铜的方法。六五〇年左右，赛奥人梅拉斯造出第

---

① 卡斯多与包吕克斯（卡斯托耳与波鲁克斯）是宙斯与利达生的双生子，后来在天上成为双女宫（亦称双子星座）。

一批云石的雕像，而在一届又一届的奥林匹克运动会之间，整个七世纪的末期和整个六世纪，塑像艺术由粗而精，终于在辉煌的米太战争〔五世纪中叶抵抗波斯侵略的战争〕之后登峰造极。——因为舞蹈与运动两个科目那时已成为经常而完整的制度。荷马与史诗的世界告终了；另外一个世界，阿基罗卡斯（阿尔基洛科斯），卡来那斯（卡拉诺斯），忒班特，奥林巴斯[①]和抒情诗的世界开始了。九世纪与八世纪是荷马及其继承人的时代，七世纪是新韵律新音乐的发明人的时代；两个时代之间，社会与风俗习惯有极大的变化。——人的眼界不但扩大，而且日益扩大；全部地中海都探索过了；西西里和埃及也见识过了，而荷马对这些地方还只知道一些传说。六三二年，萨摩斯人第一次航行到塔喜什岛〔西班牙半岛的东南〕，把一部分所得税造了一只其大无比的青铜杯献给他们的希雷女神，杯上雕着三只秃鹰，杯子的脚是三个跪着的人像，高达十一戈台〔合今五公尺半〕。大批遗民密布在大希腊，西西里，小亚细亚和黑海沿岸。一切工业日趋完善；古诗里说的五十桨的小船变成二百桨的巨舟。一个赛奥人发明了炼铁和焊接的方法。多利阿式（多利安式）的神庙盖起来了，荷马所不知道的钱币，数字，书法，相继出现；战术也有变化，不再用车马混战而改用步兵摆成阵势。社会集团在《伊利亚特》和《奥德赛》中非常松懈，现在组织严密了。史诗中说的伊萨卡岛（伊萨基岛）上，每个家庭都单独过活，许多家长各自为政，谈不到群众的权

---

① 阿基罗卡斯是讽刺诗人，卡来那斯是抒情诗人，忒班特是诗人兼音乐家；以上都是七世纪的人。音乐家奥林巴斯还要早一些，生存于第八世纪。

力，二十年也不举行一次全民大会；如今却建成了许多城镇，既有守卫，又能关闭，既有长官，又有治安机关，成为共和邦的体制①，公民一律平等，领袖由选举产生。

同时，并且是受了社会发展的影响，精神文化开始改变，扩大，显出新面目。固然，那时还只有诗歌；散文要以后才出现；但原来的六音步史诗只有单调的伴奏歌曲，现在改用许多不同的歌唱和不同的韵律。六音步诗之外加出五音步诗；又发明长短格，短长格，二短一长格；新的音步和旧的音步交融之下，化出六音步与五音步的混合格，化出合唱诗，化出各式各种的韵律。四弦竖琴加到七弦；忒班特固定了琴的调式，做出按调式制成的音乐；奥林巴斯和萨来塔斯先后调整竖琴，长笛和歌曲的节奏，配合诗歌的细腻的层次。我们来设想一下这个遗物散落殆尽的遥远的世界罢，那和我们的世界直有天壤之别，要竭尽我们的想象才能有所了解；但那遥远的世界确是一个原始而经久的模子，所谓希腊世界就是从中脱胎出来的。

我们心目中的抒情诗不外乎雨果的短诗或拉马丁的分节的诗；那是用眼睛看的，至多在幽静的书斋中对一个朋友低声吟哦，我们的文化把诗变成两个人之间倾吐心腹的东西。希腊人的诗不但高声宣读，并且在乐器的伴奏声中朗诵和歌唱，并且用手势和舞蹈来表演。我们不妨回想一下台尔萨德（德尔萨特）或维阿多太太（维亚尔多太太）唱《依斐日尼》或《奥尔番斯》中的一段咏叹调，罗

---

① 七五〇年以后，希腊城邦除斯巴达外，国王都已消灭，由贵族当权。

日·特·利勒（鲁日·德·李尔）或拉甘尔小姐（拉歇尔小姐）[1]唱《马赛曲》，唱格鲁克的《阿赛斯德》中的一段合唱，就像我们在戏院中看到的，有领唱人，有乐队，有分组的演员，在一所庙堂的楼梯前面时而交叉，时而分散，但不像今天这样对着脚灯，站在布景前面，而是在广场上，在光天化日之下。这样想象一番，我们对于希腊人的赛会和风俗可以有一个相差不致太远的印象。那时整个的人，心灵与肉体，都一下子浸在载歌载舞的表演里面；至于留存到今日的一些诗句，只是从他们歌剧脚本中散出来的几页唱词而已。——科西嘉岛上的乡村举行丧礼的时候，死者倘是被人谋杀的，挽歌女对着遗骸唱她临时创作的复仇歌，倘死者是个少女，挽歌女对着灵柩唱悼歌。在卡拉布勒（卡拉布里亚）〔意大利南部〕或西西里岛的山区中，逢到跳舞的日子，年轻人光用手势和姿态表演短剧与爱情的场面。古代的希腊不但气候与这些地区相仿，天色还更美；在小小的城邦内大家都相识，人民同意大利人与科西嘉人同样富于幻想，喜欢指手划脚，情绪的冲动与表情的流露也同样迅速，而头脑还更活泼，新颖，更会创造，更巧妙，更喜欢点缀人生的一切行动一切事故。那种音乐哑剧[2]，我们只有在穷乡僻壤孤零零的看到一些片段，但在古希腊的社会里能尽量发展，长出无数枝条，成为文学的素材；它没有一种情感不能表达，没有一种局面不能适应；公共生活或私生活没有一个场面不需要它的点缀。诗歌成为天

---

[1] 台尔萨德，维阿多太太都是法国十九世纪有名的歌唱家；拉甘尔小姐是悲剧演员；罗日·特·利勒是《马赛曲》的作者。

[2] 所谓音乐哑剧是指连唱带表演的抒情诗。

然的语言，应用的普遍与通俗不亚于我们手写的和印刷的散文；但我们的散文是干巴巴的符号，给纯粹的理智作为互相沟通的工具；和纯粹出于模仿而与肉体相结合的初期语言相比，我们的散文等于一种代数，一种沉淀的渣滓。

法国语言的腔调缺少变化，没有旋律，长短音不够分明，区别极微。你非要听过一种富于音乐性的语言，例如声音优美的意大利人朗诵一节塔索的诗，才能知道听觉的感受对情感所起的作用，才会知道声音与节奏怎样影响我们全身，使我们所有的神经受到感染。当时的希腊语言就是这样，现在只剩下一副骨骼了。但笺注家和古籍收藏家告诉我们，声音与韵律在古希腊语中占的地位，跟观念与形象同样重要。诗人发明一种新的音步等于创造一种新的感觉。长短音的某种配合必然予人轻快的感觉，另一种配合必然予人壮阔的感觉，另外一种又予人活泼诙谐之感；不仅在思想上，并且在姿势与音乐上也显出每种配合的特性和抑扬顿挫的变化。因此，产生丰富的抒情诗的时代连带产生了同样丰富的舞蹈。现在还留下两百种希腊舞蹈的名称。雅典的青年人到十六岁为止的全部教育就是舞蹈。

阿里斯托芬说："在那个时代，同一街坊上的青年一同到竖琴教师那儿去上课，便是雪下得像筛面粉一般也照样赤着脚在街上整整齐齐的走。到了教师家里，他们坐的姿势决不把两腿挤在一起。人家教他们唱'扫荡城邦，威灵显赫的巴拉斯'颂歌，或者唱'一个来自远处的呼声'，他们凭着祖传的刚强雄壮的声调引吭高歌。"

一个世家出身的青年希波克利台斯，到西希翁尼的霸主克来

斯西尼斯宫中做客，把他各项运动的造就都表现过了，在举行宴会的晚上还想炫耀他优美的教育。①他要吹笛的女乐师吹《爱美利曲》，他跳了一个爱美利舞②；过了一会又叫人端来一张桌子，他在桌上跳各种拉西提蒙的和雅典的舞蹈。——受过这等训练的青年是"歌唱家而兼舞蹈家"；③他们把形象优美，诗意盎然的节目自演自唱，自得其乐，不像后世花了钱叫跑龙套担任。在俱乐部④的聚餐会中，吃过饭，行过敬神的奠酒礼，唱过颂赞阿波罗的贝昂颂歌，然后是正式节目，有带做工的朗诵，有竖琴或笛子伴奏的抒情诗朗诵，有兼带"重唱"的独唱，像后期纪念哈摩提阿斯和阿利斯托齐同的歌，也有载歌载舞的双人表演，像后来塞诺封在《宴会》中所描写的《巴古斯与阿丽阿纳的相会》。一个公民一朝身为霸主而想享受的话，便扩大这一类的节会，经常举行。萨摩斯的霸主波利克拉提斯养着两个诗人，伊俾卡斯（伊比库斯）和阿那克利翁（阿那克里翁），专门替他安排节目，制作音乐与诗歌。表演这些诗歌的是当时一般最俊美的青年，例如吹笛子和唱爱奥尼阿诗歌的巴提尔，眼睛像少女一般秀美的克雷奥标拉斯，在合唱队中奏班提斯竖琴的西玛罗斯；而满头鬈发的斯曼提埃斯还是到色雷斯去找来的。那是一个小型的家庭歌剧院。当时所有的抒情诗人同时都是合唱与舞蹈教师；他们的家仿佛音乐院⑤，简直是"缪司之家"。雷斯菩斯

---

① 〔原注〕见《希罗多德全集》第六卷第六十九章。
② 希腊人在舞台上表演的三种舞蹈之一，特色为庄严典雅，只用于悲剧。
③ 〔原注〕吕西安说过："从前唱歌的人都兼舞蹈。"
④ 〔原注〕希腊人叫做"非利的斯"，意思是朋友会。
⑤ 〔原注〕西奥斯的赛摩尼拉斯〔六至五世纪时的抒情诗人〕平日就住在排练厅内，靠近阿波罗神庙。

岛（莱斯博斯岛）上除了女诗人萨福的家以外，还有好几个这一类的音乐院，都由女子主持；学生来自邻近的岛屿或者海岸，如米莱，科罗封，萨拉米斯岛，巴姆非利阿等等；他们要花好几年工夫学音乐，朗诵和专门讲究姿势的艺术〔舞蹈〕；他们嘲笑粗人，笑"乡下姑娘不懂得怎样把衣衫撩到脚踝上"。那些教师还为丧事喜事供应合唱队队长，训练合唱和舞蹈的人。——由此可见，全部的私人生活，从婚丧大典到娱乐，都把人训练为我们所谓的歌唱家，跑龙套，模特儿和演员，但他们对这些名称都以庄严的态度，用最美的意义去理解。

公众生活也促成同样的效果。在希腊，宗教和政治，平时和战时，纪念死者和表扬胜利的英雄，都用到舞蹈。爱奥尼阿族有个赛会叫做萨日利〔敬阿波罗和阿提米斯女神〕，诗人米姆纳玛斯（米姆奈尔摩斯）和他的情妇那诺吹着笛子带领游行大队。卡来那斯，阿尔赛，西奥格尼斯，唱着诗歌鼓动他们的同胞或党派。雅典人数次战败，下令凡提议收复萨拉米斯岛者一律处死；[①]梭伦却穿着传令官的服装，戴着赫美斯的帽子，[②]在群众大会中突然出现，登上传令官站立的台阶，激昂慷慨的朗诵一首哀歌，青年们听了马上出发"去解放那个可爱的岛，洗雪雅典的耻辱"。——斯巴达人经常在野外的营帐内唱歌。吃过晚饭，每人轮流连说带做，念一段哀

---

① 七世纪末至六世纪初，雅典为了争夺海上贸易与邻邦战争频繁，屡次战败；即在雅典港外的萨拉米斯岛也被美加拉邦占领。当政的贵族委曲求全，不许人民提议收复失地。梭伦是主战派，在收复萨拉米斯后被选为雅典执政。
② 因为赫美斯（即罗马人的迈尔居）是替神明跑腿的使者，所以他的帽子成为传令官的帽子。

歌，表演最好的人由队长赏一块大肉做奖品。当然场面很好看，因为那些高大的青年是长得最健美最强壮的<u>希腊</u>人，长头发整整齐齐的拢在头顶上，穿着红背心，拿着阔大光滑的盾牌，做着英雄的和运动家的手势，唱着下面那样的诗句：

"我们要为这个地方，为我们的乡土英勇作战，——要为了我们的子女而死，不吝惜我们的灵魂。——你们这般青年，你们得并肩战斗，顽强到底；——不能有一个人不顾羞耻的逃跑，或者表示害怕，——而要在胸中养成一颗豪侠勇猛的心……——对你们的前辈，膝盖不灵活的老人，——不能遗弃，不能躲避；——让须发皆白的老人倒在前列，倒在年轻人前面，岂不丢尽脸面！——看他躺在尘埃，英勇的灵魂只剩一口气，——双手在裸露的皮肤上抓着流血的伤口，——对你们是多么可耻。——相反，受伤的应该是年富力强的青年。——受着男人的赞美，受着女人的爱，——他们倒在前列还一样的俊美……——最难看的莫过于躺在尘埃，被标枪从背后洞穿。——但愿人人在热情奋发过后坚持不屈，——两脚牢牢的钉在地上，牙齿咬紧嘴唇，——大腿，小腿，肩膀，从胸部到肚子，整个身体，——都有阔大的盾牌掩蔽；——作战的时候就得脚顶着脚，盾牌顶着盾牌，——头盔顶着头盔，羽毛顶着羽毛，胸脯顶着胸脯，——身体贴着身体，用长枪或利剑，——洞穿敌人的身子，把他杀死。"

当时有许多这一类的歌配合军队生活的各个方面，特别是在笛子声中冲锋用的二短一长格的战歌。我们在大革命初期人心狂热的时候，也出现过这一类的景象；<u>丢摩利埃</u>（迪穆里埃）把帽子蠢

在剑上攀登日马普城墙的那一天，就唱着《开拔曲》，①士兵跟着他一边唱一边冲上城去。根据这一大片喧闹嘈杂的声音，我们不难想象正规的战歌，古代的进行曲是怎么一回事。在萨拉米斯战役胜利〔四八〇年希腊大败波斯舰队〕以后，雅典最漂亮的青年索福克勒斯才十五岁，在显赫的军容和战利品前面，按照习俗，全身裸露用舞蹈来表演贝昂颂歌，向阿波罗神致敬。

可是崇拜神明比战争与政治供给舞蹈的材料更多。希腊人认为娱乐神明最好的场面莫如展览妖艳俊美的肉体，表现健康和力量的姿势都发展到家的肉体。所以他们最庄严的赛会等于歌剧院的游行和芭蕾舞。在神前表演舞蹈与合唱的人有时是特别挑选的公民，有时像斯巴达那样包括整个城邦的公民。②每个重要的城邦都有诗人制作音乐与歌词，安排队伍的动作，教授姿势，长期训练演员，规定服饰。如今只有一个现成的例子可以使我们对这种仪式有个观念：在巴未利亚（巴伐利亚）〔德国〕的奥柏阿麦高镇（上阿默高镇）上，从中世纪起，所有五六百居民从小受着训练，每十年庄严隆重的表演一次"基督受难"③，至今还在举行。在这一类的盛会中，阿尔克曼和斯泰西科拉斯（斯特西科罗斯）④都身

---

① 一七九二年十一月法国丢摩利埃将军在比利时击败奥军，攻下日马普时唱的是《马赛曲》。《开拔曲》是一七九四年希尼埃为纪念攻下巴士底狱五周年所作，晚于日马普战役二年。
② 〔原注〕例如基姆诺班提斯。〔这是斯巴达敬阿波罗神的赛会，每年举行，男人与儿童都裸体参加。〕
③ "基督受难"是中古时代开始的一种宗教剧，包括歌唱，叙事，表演，间或有音乐穿插。
④ 阿尔克曼为七世纪时诗人，合唱诗创始人之一。斯泰西科拉斯是六世纪时的抒情诗人。

兼诗人，音乐指挥，芭蕾舞指挥，有时还兼作祭司，在大型作品中作主要领唱人，带着青年男女的合唱队表演关于英雄或神明的传说。许多祭神舞蹈之中的一种，叫做代息兰布〔酒神颂歌〕，后来演变为希腊的悲剧。希腊悲剧原来不过是宗教节会中的一个节目，经过加工和节略，从广场搬到剧场，内容是一连串的合唱，插入一个主要人物的叙事和歌唱，有如赛巴斯蒂安·巴哈用《福音书》题材写的圣乐，海顿作的《耶稣七言》，①西克施庭教堂（西斯廷教堂）中唱的弥撒祭乐：歌唱的人分成几组，担任各个不同的部分。

这些诗歌中最通俗而最能使我们了解古代风俗的，莫如庆祝四大运动会的优胜者的清唱曲。这类作品，整个希腊，包括西西里和各个岛屿在内，都请诗人平达制作。他或者亲自到场，或者托他的朋友斯丁法尔的埃奈代表，教合唱队舞蹈，音乐，唱他作的歌词。赛会从游行和祭神开始；然后，〔优胜的〕运动员的朋友，家属，城邦的要人，一同聚餐。有时清唱曲在游行时唱，队伍还停下来念一段抒情诗"中间部分"的短诗；有时在宴会以后唱，在一间摆着盔甲，标枪和刀剑的大厅上。②演员是运动员的伙伴，凭着南方人的聪明活泼表演他们的角色，像后代意大利人演假面喜剧③一样，但演的不是喜剧；他们的角色是严肃的，竟可以说不是一种角

---

① 圣乐是以独唱为主，由大风琴或乐队伴奏的宗教音乐。——"耶稣七言"是耶稣上十字架以前回答门徒的七句话，海顿作为题材写成纯用乐队演奏的圣乐，后又写成合唱。
② 〔原注〕诗人阿尔赛就在诗中描写他自己的家。
③ 意大利十七世纪时盛行一种假面喜剧（Comedia dell'arte），演员穿古装，戴假面，台词可由演员自由发挥。

色；他们体会到人所能感受的最深刻最崇高的乐趣，觉得自己长得俊美，满载着光荣，超脱凡俗的生活，在追怀民族英雄，召唤神明，纪念祖先，颂赞祖国的时候，升到奥林泼斯的山顶上和光明中去了。因为运动员的胜利便是公众的胜利，诗人在作品中把本邦和所有守护本邦的神明，同运动员的胜利连在一起。他们周围既有这些伟大的形象，又受着行动的刺激，便达到那个至高无上的，所谓狂喜的境界，就是说与神明合一。事实也的确如此；因为一个人觉得四周的群众和他一样坚强，一样欢乐，从而觉得自己威武的力与高尚的意境无限扩张的时候，就等于神降临在他身上。

我们现在无法理解平达的诗；觉得太特殊，地方色彩太重，省略的地方太多，太不连贯，太针对希腊六世纪的运动员说话。而且留下来的诗只是整体中的一个部分；音调，手势，歌唱，乐器的声音，场面，舞蹈，游行的队伍，以及许许多多的附属品，一切与诗歌本身同样重要的东西，都一去不复返了。希腊人的簇新的头脑没有念过书，没有抽象的观念，所有的思想都是形象，所有的字儿都唤起色彩鲜明的形体，练身场和田径场上的回忆，神庙，风景，光艳的海和海岸，唤起一大堆生动的面目，和荷马时代的面目同样接近神明，也许更接近；对于这样的头脑，我们极难想象。可是他们回旋震荡的声音偶尔还有些音调给我们听到；我们仿佛瞥见得奖的青年气概不凡，[1]走出合唱队念一段耶松的话或赫剌克勒斯的许愿；我们能想象出他简单的手势，伸出的手臂，胸部宽厚的肌肉；我们

---

① 〔原注〕见《毕提克》第四，《伊斯米克》第五。〔前者是平达为毕提克庆祝会作的短诗集，后者是平达为伊斯米克庆祝会作的短诗集。〕

还零零星星碰到一些绚烂的诗意浓郁的景象，像庞贝依新出土的绘画一般鲜明。

有时合唱队队长走出来，"像一个豪爽的父亲端起一个大金杯——家藏的宝物和宴会的装饰，——斟满了葡萄鲜露敬新女婿一样，说道：我向各位优胜的运动员献一杯仙酒，把缪司女神的礼物送给他们，我用我思想的香果，使奥林匹克和毕多的胜利者尽情快活"。

有时合唱停止，分成几组，越来越响亮的唱一支气势雄伟的颂歌，浩浩荡荡的声音直上云霄："在地上，在桀骜不驯的海洋上，只有邱比特不喜欢的生灵才恨彼厄利提斯的声音①。比如那个神明的敌人，长着一百个脑袋，躲在丑恶的塔塔尔的泰封②。西西里压着他多毛的胸脯；高耸入云，白雪皑皑的埃德那③，孕育冰雾的乳母，抑止着他的力量……然后他从深坑中吐出耀眼的火浆。白天，火浆的溪流中升起一道红红的浓烟；晚上，回旋飞卷的鲜红的火焰把岩石轰隆隆的推向深不可测的海洋……其大无比的巨蟒被镇压在埃德那的高峰和森林之下，平原之下，背上受着铁链的折磨，狂噪怒吼：真是奇观异景。"

形象越来越多，随时被出其不意的飞泉，回流，激流所阻断，

---

① 马其顿王的第九个女儿彼厄利提斯，常常被用作文艺之神的代名词，即所谓缪司。这里所谓彼厄利提斯的声音是指美妙的歌唱。

② 神话中关于泰封的说数有好几种：古代埃及人说他是代表罪恶、黑暗，不育之神，长着一百个头，住在地狱的最深处，叫做塔塔尔。希腊神话说泰封是泰坦之一，被宙斯锁在埃德那山下，口吐火焰。作者在此所引的希腊诗，把以上几种说数混为一。

③ 埃德那是西西里岛上的一座火山，神话把埃德那作为泰封和别的巨人——泰坦住的地方。

第三章 制　度 | 335

那种大胆与夸张是无法翻译的。希腊人在散文中表现得极其朴素，一清如水，但为了抒散感情而激动与陶醉的时候，也会超出限度。这种极端的意境，不可能同我们迟钝的感官和深思熟虑的文化配合。但我们还能有相当体会，懂得这样一种文化对于表现人体的艺术的贡献。——希腊文化用舞蹈与合唱培养人；教他姿态，动作，一切与雕塑有关的因素；把人编入队伍，而这队伍就等于活的浮雕；把人造成一个自发的演员，凭着热情，为了兴趣而表演，为了娱乐自己而表演，在跑龙套的动作和舞蹈家的手势之间流露出公民的傲气，严肃，自由，朴素，尊严。舞蹈把姿势，动作，衣褶，构图，传授给雕塑。巴德农楣带上的主题就是庆祝雅典娜神的游行，非加来阿和布特仑两处的雕塑也是受毕利克〔敬阿波罗的〕舞蹈的启发。

## 二

舞蹈之外，希腊还有一个更普遍的制度构成教育的第二部分，就是体育。——在荷马的诗歌中，我们已经见到英雄们的角斗，掷铁饼，赛跑，赛车；运动不高明的人被目为"商人"，贱民，"坐在货船上只想赚钱和囤积"。[①] 但那时制度还没有成为常规，既不纯粹，也不完备。竞技没有固定的场所与固定的日期；只有在英雄去世或欢迎外宾的时候偶尔举行。专门使身体矫捷强壮的许多锻炼还不曾

---

① 〔原注〕见《奥德赛》诗歌第八。

知道；另一方面，他们有不少比武的节目，如射箭，掷标枪，流血的决斗。直到下一时期，在舞蹈与抒情诗的时代，运动才开始发达，固定，成为我们现在所知道的形式，在生活中占据极重要的地位。——首先倡导的是多利阿人；他是一个新民族，纯粹的希腊血统，从山中出来侵入伯罗奔尼撒半岛，像后代的法朗克人侵入高卢一样带来新的战术，在邻邦中称雄；他的饱满的元气使希腊的民族精神为之一振。他们果敢，强悍，颇像中世纪的瑞士人，远不如爱奥尼阿族的聪明活泼；但是重传统，重权威，守纪律，心胸高尚，刚强沉着。他们的宗教仪式古板严肃，他们的神明英勇而有德，反映出他们的民族性。多利阿族的主要一支便是斯巴达人，定居在雷科尼阿地区（拉科尼亚地区），周围是被他们征服或剥削的土著。骄傲冷酷的统治者一共只有九千户，住在一个没有城墙的城里，要叫十二万农夫二十万奴隶听命服从，所以不得不在人数多出十倍的敌人中间成为一支经常的军队。

从这个主要特点化出一切其他的特点。环境逼成的制度逐渐固定，到奥林匹克运动会开始的时期发展完全。——为了公共的安全，个人的利益与任性不能不退后。他们的纪律等于一支经常遭到危险的军队的纪律。斯巴达人一律不准经营商业，工业，出售土地，增加租金；只应该全心全意的当兵。出门旅行，他可以使用邻居的马匹，奴隶，干粮；同伴之间叫人帮忙是应有的权利，所有权并不严格。新生的婴儿送给长老会检查，凡是太软弱或者有缺陷的一律处死；军队只接受壮健的人，而斯巴达人在摇篮里已经入伍了。不能生育的老人自动挑一个年轻人带回家，因为每个家庭都应当供应新兵。成年人为了巩固友谊，交换妻子；军营里

对家室的问题并不认真,往往许多东西是公有的。大家在一起吃饭,按队伍集合;军中会食有一套规则,各人或是出钱或是出实物。最紧要的事是操练;赖在家中是丢人的;军营生活占的地位远在家庭生活之上。新婚的男人只能偷偷的与妻子相会,他还得和未婚的时候一样整天在新兵训练班或操场上过活。由于同样的理由,儿童都是军人子弟,全部公育,七岁起就编入队伍。对这些子弟,所有的成年人都是前辈,都是长官,可以处罚他们,做父亲的毫无异议。孩子们赤着脚,只穿一件冬夏一律的大褂,走在街上静悄悄的,低着眼睛,活像年轻的新兵行敬礼的神气。服装是制服,穿扮的款式和步伐一样有规定。夜里睡在芦苇上,天天在冰凉的攸罗塔斯河中洗澡,吃得又少又快,在城里的生活比军营里还要坏;要做军人就应当吃苦。每一百儿童编为一队,归一个青年军官带领,彼此经常拳打足踢,作为打仗的准备。倘想在菲薄的饭食之外多吃一点东西,就得在人家家里或农庄里拿;当兵的应该会靠劫掠过活。每隔一些日子,长官还特意放他们在大路上打埋伏,晚归的土著往往被他们杀死;看见流血,预先试试身手,对他们是有好处的。

至于艺术,也是适合军队生活的那些艺术。他们带来一种特殊的音乐,叫做多利阿调式,纯粹出于希腊来源的音乐也许只有这一种。[①]特色是严肃,雄壮,高尚,非常朴素,甚至有些肃杀之气,

---

① 〔原注〕柏拉图在《对话录》《西阿哲尼斯》中提到一个有德的人论道德:"他的行动与言语和谐到极点,令人一望而知是受多利阿调式的影响,那是唯一真正希腊的调式。"

宜于培养人的耐性和毅力。这种调式不受个人的幻想支配；不许羼入别种风格的变化，柔媚和装饰趣味；那是一种公共的道德教育；像我们的军号军鼓一般调节步伐，指挥队伍。斯巴达有世代相传的吹笛手，好比苏格兰某些部族中吹风笛的乐师。① 便是舞蹈也是变相的兵操或阅兵式。孩子们从五岁起就学毕利克，那是一种由武装的战士表演的哑剧，模仿一切攻守的动作，一切攻击，招架，后退，跳跃，弯下身子，拉弓，掷标枪的姿态与手势。还有一种舞蹈叫阿那巴尔，教年轻的男孩子模仿角斗和摔跤②。还有许多舞蹈专门为青年男子的；还有许多专门为青年姑娘的，包括剧烈的跳跃，"母鹿的蹦跳"，冲刺的奔跑，"飘着头发，像小马一般把场地弄得尘埃滚滚"。③ 但主要的是基姆诺班提斯，那是全体民族分成许多合唱队与舞蹈队，一律参加的大检阅。老人的合唱队唱："我们从前都是强壮的青年；"壮年合唱队答唱："我们现在就是强壮的青年；你要高兴，请来表演一下；"儿童合唱队接唱："我们，我们将来比你们还要勇敢。"步伐，队形变化，声调，动作，大家从小就学，反复不已的练习；没有一个地方的合唱队伍比这里规模更大，调度更好的了。倘使今日想找一个千载之下还相仿佛，而事实上也相去不远的场面，我们可以举出〔法国〕圣·西尔军校的检阅和操演，或者更好的是军事体育学校的士兵合唱，作为例子。

---

① 〔原注〕华尔特·司各特在《柏斯的美女》中写克尔族与查登族的械斗一段，提到这一点。

② 这是一种特殊的摔跤，拳足交加，无所不可，只禁口咬。本编内提到的摔跤都是这一种。

③ 〔原注〕阿里斯托芬语。

这样一个城邦把体育组织完善是不足为奇的。斯巴达人要不能一以当十的对付土著，就有生命危险。他是全身带甲的步兵，打仗全靠肉搏，排着阵势，站定脚跟，所以最好的教育要训练出最灵活最结实的斗士。为了做到这一点，他们在出世以前便准备；和其他的希腊人相反，他们不但锻炼男子，还锻炼女人，使儿童从父母双方都能禀受勇敢和强壮的天赋。①年轻的姑娘有单独的练身场，不是完全裸体就是穿一件短背心，像男孩子一样的操练，跑，跳，掷铁饼，掷标枪。她们有她们的合唱队，在基姆诺班提斯中和男人一同出场。阿里斯托芬带一些雅典人的讥讽口吻赞美她们的皮色，健康，偏于粗野的体力。②法律规定结婚的年龄，选择最有利于生育的时间与情况。这样的父母自然可能生出美丽壮健的孩子；这是改良马种的办法，而且做得非常彻底，因为坏的出品根本淘汰。——孩子一会走路，就当他马一样的"教练"，按部就班的把身体练得又柔软又强壮。塞诺封说，希腊人中只有斯巴达人平均锻炼身体的各个部分，头颈，手臂，肩膀，腿，并且不限于少年时代，而是天天不断的终身锻炼；在军营中一天要练两次。这种教育不久就显出效果。塞诺封说："斯巴达人是所有的希腊人中最健全的，他们中间有希腊最美的男子，最美的女人。"他们把漫无秩序，像荷马时代一样专凭蛮劲作战的美西尼阿人征服了，成为各邦的仲裁人和领导；米太战争时期，他们声望极高，不但在陆地上，便是在他们几乎一条船都没有的海上也当统帅，所有的希腊人，连雅典人在内，

---

① 〔原注〕见塞诺封著：《拉西提蒙人的共和邦》。〔拉西提蒙人即斯巴达人。〕
② 〔原注〕见阿里斯托芬的喜剧《论女子参政》中的兰比多一角。

对此都没有异议。

一个民族在政治上军事上领先之后，造成他优势的制度就多多少少被邻居模仿。希腊人逐步采取①斯巴达人的，更广泛的是多利阿人的风俗，体制，艺术方面的特色，采用多利阿调式的音乐，卓越的合唱诗，好几种舞蹈的形式，建筑的风格，更简单而更威武的服装，更严密的军队组织，运动员改为完全裸体，体育锻炼定为制度。有关军事技术，音乐和运动的术语，许多是出于多利阿的语源或者是多利阿的方言。中断的体育竞赛在九世纪时恢复过来，这一点就说明体育更受重视，但还有许多事实表明竞赛比以前更普遍。七七六年在奥林匹亚举行的大会，成为希腊纪年开始的年份。以后两百年间又创办毕多，伊斯米和尼米阿的三大竞赛。节目先只限于单程赛跑，②以后陆续加入双程赛跑，角斗，拳击，摔跤，赛车，赛马；后来又加入儿童的赛跑，角斗，摔跤，拳击和其他的竞技，共有二十四项。拉西提蒙人的风俗代替了荷马时代的传统：优胜者的奖品不再是贵重的东西，而是一个用树叶编成的简单的冠冕，古式的腰带废止了；在第十四届奥林匹克大会上，运动员完全裸体出场。从优胜者的名单上可以看出，整个希腊的人都来参加竞赛，包括大希腊，最遥远的岛屿和殖民地在内。从那时起，没有一个城邦没有练身场；练身场成为希腊城镇的标记之一。③雅典最早的练身场设于七〇〇年。梭伦当政的时代有三个大规模的公共体育场，还

---

① 〔原注〕见亚理斯多德的《政治学》第八章第三、第四节。
② 当时赛跑以跑道的长度为准，单程为六〇〇古尺，合今一九二公尺。双程即在跑道上跑来回。
③ 〔原注〕这是包塞尼阿斯（帕萨尼亚斯）说的话。

有许多小型的。十六到十八岁的青年整天在练身场上过活，像现在走读的中学生，但不是为训练头脑，而是训练身体。好像那个时期连语文和音乐的功课也停止，让青年进入更专门更高级的〔体育〕班子。练身场是一大块方形的场地，有回廊，有种着枫杨树的走道，往往靠近一处泉水或一条河，陈列许多神像和优胜的运动员的雕像。场中有主任，有辅导，有助教，有敬赫美斯神的庆祝会。休息时间青年人可以自由游戏；公民可以随意进去；跑道四周有座位，外边的人常来散步，看青年人练习；这是一个谈天的场所，后来哲学也在这里产生。学业结束的时候举行会考，竞争的激烈达于极点，往往出现奇迹。有些人竟锻炼一辈子。规则订明，进场受训的青年必须发誓至少连续用功十个月；但他们实际做的远不止这些，常常几年的练下去，一直练到壮年；生活起居有一定的规则，按时进食，吃得很多；用铁耙和冷水锻炼肌肉；避免刺激；不寻欢作乐，自愿过禁欲生活。某些运动员的事迹和神话中的英雄不相上下。据说米龙能肩上扛一头公牛，能从后面拉住一辆套着牲口的车不让前进。克罗多人法罗斯的雕像下面刻着一段文字，说他跳远跳到五十五尺〔合今一七·六二公尺〕，把八斤重〔四公斤〕的铁饼掷到九十五尺〔三〇·四三八公尺〕。为平达歌颂的运动员有几个竟是巨人。

我们还得注意，在希腊社会中，这些健美的肉体绝对不是凤毛麟角的奢侈品，不比现在这样像麦田里的无用的罂粟花；相反，那是一大片庄稼中几支较高的麦穗。国家需要他们，风俗习惯也需要他们。以上提到的那些大力士不仅仅在检阅场上装点门面。米龙带着同胞上阵；法罗斯率领克罗多人援助希腊人抵

抗米太人。那时的将军不是一个设计划策的人拿着地图和望远镜站在高地上；而是拿着长枪跑在队伍前面，像小兵一样跟敌人肉搏。米太阿提斯，阿利斯太提，伯里克理斯，和晚期的阿哲西雷阿斯（阿格西劳斯），培罗彼达斯（佩洛皮达斯），比吕斯（皮洛斯），①不但用到才智，还用到膂力，在厮杀的高潮中攻打，招架，冲锋，或是在马上，或是在马下。哲学家兼政治家伊巴米农达斯（伊巴密浓达）重伤身死之前，像普通的装甲兵一样安慰自己，因为人家替他抢回了盾牌。一个五项运动的优胜者，希腊最后的将官阿累塔斯（亚拉图），因为能在奇袭与攻城中显出他的矫捷勇猛而感到高兴。亚历山大冲击格拉奈斯的时候像轻骑兵，跳进奥克西特拉克族的城墙的时候像轻装的步兵。作战的方式需要个人与肉体发挥极大的作用，所以第一流的公民，连统治者在内，非成为出色的运动家不可。——除了公共安全的需要，还有迎神赛会的需要；典礼与战争同样要求训练有素的身体，不是练身场出身的不能在合唱与舞蹈队中露头角。我上面提到，诗人索福克勒斯在萨拉米斯胜利以后裸体跳贝昂舞；这个风气到四世纪末期还存在。亚历山大东征，经过特洛亚特，和同伴们在阿喀琉斯墓上的柱子周围裸体赛跑，表示对阿喀琉斯②的敬意。更往前去，在法西利斯城内的广场上看到哲学家西奥但克德的雕像，亚历山大在晚饭

---

① 米太阿提斯是有名的马拉松战役（四八九年）中大获全胜的雅典军人。阿利斯太提（540—468）是雅典的政治家兼将军。伯里克理斯（499—429）是雅典最有名的政治家之一。阿哲西雷阿斯（397—360）是斯巴达国王。培罗彼达斯是西皮斯邦的将军，于三七八年击退斯巴达人。比吕斯（318—272）是伊庇尔国王。

② 据荷马史诗记载，阿喀琉斯是特洛亚战争中最勇敢的英雄之一，战死在特洛亚特。

以后绕着雕像舞蹈，把花冠丢在像上。——要满足这样的嗜好，这样的要求，练身场是唯一的学校，有如我们前几世纪青年贵族学击剑，跳舞和骑马的传习所。自由的公民原是古代的贵族，所以没有一个自由的公民不经过练身场的训练；唯有这样才算有教养，否则就降为做手艺的和出身低微的人。<u>柏拉图</u>，<u>克赖西巴斯</u>，诗人提摩克雷翁，早先都是运动家；<u>毕太哥拉</u>据说得过拳击奖；<u>欧里庇得斯在埃留西斯</u>运动会上得过锦标。据<u>希罗多德</u>的记载，<u>西希翁尼</u>的霸主克来斯西尼斯招待向他女儿求婚的人，给他们一个运动场，以便"考查他们的出身和教育"。的确，人的身体永远留着受过体育锻炼或者只受低级教育的标记，可以从功架，步伐，手势，安排衣褶的方式上一望而知，好像我们从前辨别一个人是经过传习所训练与琢磨的绅士，还是一个蠢笨的粗人，瘦弱的工匠。

即使一个人没有动作而单单露出肉体，他的外形的美也证明他受过锻炼。——晒惯太阳，擦惯油，经过灰土，铁耙和冷水浴的冲刷，皮肤棕色，结实，完全没有不穿衣服的样子；皮肤与空气接触惯了，看上去只觉得它在露天很舒服，当然不会哆嗦，不会青一块紫一块，也不会起鸡皮疙瘩；它组织健全，色泽鲜明，表示生命充沛。<u>阿哲西雷阿斯</u>为了鼓动士兵，有一天叫人把<u>波斯</u>俘虏脱掉衣服；<u>希腊</u>人看见<u>波斯</u>人的软绵绵的白肉都笑了，从此瞧不起敌人，作战更勇敢了。——他们的肌肉练得又强壮又柔软，没有一处忽略；身上各个部分保持平衡；现在我们的上臂非常瘦削，肩胛骨没有肉彩，显得强直，那时都很丰满，同腰部和大腿保持恰当的比例。体育教师是真正的艺术家，不仅把人体练得强壮，行动迅速，

有抵抗力,并且还求其对称,典雅。以柏加马斯派①的作品《垂死的高卢人》和运动家的雕像相比,立刻显出粗糙的身体和经过训练的身体的距离:一方面,蓬乱的头发粗硬如马鬃,手脚完全是乡下人的样子,皮肤很厚,肌肉僵硬,胳膊肘子是尖的,血管隆起,轮廓都有圭角,线条毫不调和,纯粹是结实的野蛮人的身体;另一方面,所有的形式都很高雅,本来软弱而畸形的脚跟,②现在变为线条分明的椭圆形,脚原来过分张开,露出人和猴子的血缘关系,如今成为弓形,跳跃更有弹性;膝盖骨,各个关节,整个的骨骼,原先都很凸出,现在隐没一半,仅仅有个标志而已;肩膀的线条原是水平的,硬性的,现在略为倾斜,气息柔和了;身上各个部分极其和谐,脉络贯通,呵成一气;到处显出生命的年轻与娇嫩,和一株树一朵花的生命同样自然,同样朴素。柏拉图在《梅纳克塞纳》,《竞争者》,《卡尔米特》几篇对话录中间,有不少段落勾勒出现实生活中的这一类姿势。受过这种教育的青年必然会很好很自然的运用四肢;不论俯仰,站立,或是把肩膀靠在柱子上,都和雕像一样的美;正如大革命以前的贵族在行礼,吸鼻烟,听人谈话的时候,有一种从容不迫,潇洒自如的风度,像我们在版画和肖像画上看到的。不过希腊人在态度,举动,姿势上面所显示的,决非出入宫廷的侍臣,而是运动场上的人物。世代相传的体育锻炼在一个特殊民

---

① 亚历山大帝国瓦解以后,希腊文化遍及于印度,小亚细亚,埃及;历史上称为"希腊化时期"(纪元前三世纪起)。小亚细亚的柏加马斯为此种文化中心地之一,柏加马斯派雕塑表现肉体的痛苦,骚乱的动作,与纯粹希腊时代崇尚清明恬静的风格截然不同。

② 〔原注〕参看卢佛美术馆中那个古风的〔指六世纪及六世纪以前的雕塑风格〕小型阿波罗的青铜像,以及爱琴文化时期〔指纪元前二千至三千年间〕的雕像。

族中培养出来的人材,柏拉图曾经有过描写:

"卡尔米特(哈尔米德)[①],你能胜过别人是很自然的;因为我想没有人能够在雅典举出两个家庭,结亲以后能比你的父族母族生下更美更优秀的后代。你父族的祖先克利提阿斯是特罗比特的儿子,受过阿那克利翁,梭伦,和许多别的诗人的赞扬,认为他不但在美与善方面,并且在一切与幸福有关的德性方面都出类拔萃。你的母族也是如此。据说你的母舅比利兰普被派到波斯和大陆上别的国家出使的时候,没有一个人长得比他更俊美更高大。无论在哪一点上,这一家所有的人都不比前面一家逊色。你既是这样的父母所生,自然样样出人头地。而且就肉眼所能看到的来说,拿整个外表来说,亲爱的格劳卡斯的孩子,我觉得你不辜负你无论哪一个祖先。"

在另外一个场合,苏格拉底还加以补充,他说:"我觉得卡尔米特的身段和美貌都令人赞叹……我们成年人有这种感觉还不足为奇;但我注意到孩子们也对他目不转睛,便是最小的儿童也这样……所有的人望着他像望神像一般。"——克雷封说得更进一步:"他的脸真好看,是不是,苏格拉底?可是他要愿意脱下衣服的话,他的相貌就相形见绌了,因为他整个的身体才美呢。"

这个小故事使我们追溯到比产生这段文字更早得多的时代,一直到裸体的黄金时代。这是很宝贵很有意义的材料。我们从中看到重视血统的风俗,教育的效果,普遍爱美的风气,一切完美的雕像的渊源。当时许多文献都证实我们这个印象。荷马提到阿喀琉斯和

---

[①] 哲学家卡尔米特(450—404)是柏拉图的表兄弟,苏格拉底的门人。

尼雷，说在攻打特洛亚的群英大会中，他们两个是最美的希腊人；希罗多德说斯巴达人卡利克拉德〔有名的运动家〕是和马多尼阿斯〔波斯将领〕作战的希腊人中最美的。一切敬神的庆祝，重大的典礼，都等于健美比赛。雅典挑选最美的老人在雅典娜庆祝大会中执树枝，伊利斯挑选最美的男人向本邦的女神献纳祭品。在斯巴达的基姆诺班提斯大会中，凡是身材不够高大，仪表不够魁伟的将军和名人，在游行的合唱队伍中不能居于前列。西奥弗拉斯塔斯（泰奥弗拉斯托斯）〔四至三世纪时哲学家〕说，拉西提蒙人要他们的国王阿基达马斯（阿希达穆斯）缴付罚金，因为他娶了一个矮小的女人，大家认为她只能生出一个渺小的后代，生不出国王来。包塞尼阿斯在阿卡提亚发现有些美女比赛会已有九世纪的历史。有一个波斯人是国王瑟克西斯的亲戚，在队伍中个子最高大，死在阿冈德〔马其顿地区，属希腊〕，当地的居民把他当做英雄一般祭祀。奥林匹克运动会上的优胜者，当时希腊最美的男子克罗多人腓利普，逃亡在塞哲斯塔〔西西里岛上的城邦〕，死后由当地人在墓上盖一所小庙，希罗多德在世的时候祭礼还在举行。——这是由教育培养出来的感情，这感情又反过来影响教育，使教育以培养健美为目的。当然，种族本来是美的，但他用制度使自己更美；意志把自然〔人体〕加工过了，而塑像艺术更进一步，把经过琢磨的自然也只能做到一半的功夫加以完成。

锻炼身体的两个制度，舞蹈与体育，在两百年中诞生，发展，从发源地向外推广，遍及整个希腊，为战争与宗教服务；从此年代有了纪元，培养完美的身体成为人生的主要目的，对于健美的肉体

的崇拜甚至流为恶习。[①]用金属，木材，象牙，云石制作雕像的艺术，在制造活人的教育后面，隔着相当距离逐渐出现。艺术与教育步伐并不相同；两者虽则同时，艺术在两个世纪中还留在低级的与抄袭的阶段。人总先想到现实，再想到模仿；先关心真实的肉体，再关心仿造的肉体；先忙着组织合唱队，然后用雕塑来表现合唱队。肉体的或精神的模型永远出现在表现模型的作品之前；但先出现的时期并不长久，因为制造作品的时候必须模型在大众的记忆中还新鲜。艺术是一个和谐的，经过扩大的回声；正当现实生活到了盛极而衰的阶段，反映现实生活的艺术才达到完全明确而丰满的境界。——希腊的雕塑便是这个情形；成年的时代正在抒情诗的时代告终，萨拉米斯战役以后的五十年之间〔四八〇——四三〇〕，正当随着散文，戏剧，初期哲学的兴起而开始一个新文化的时期。艺术突然从正确的模仿一变而为美妙的创造。阿利斯托克兰斯，爱琴岛上的雕塑家奥那塔斯，卡那科斯，利基阿姆的毕太哥拉，卡拉米斯，阿革拉达斯，[②]都还亦步亦趋的模仿现实的形式，有如〔意大利十五世纪初期的〕凡罗契奥，包拉伊乌罗，琪朗达约，弗拉·菲列波·列比，甚至班鲁琴；但到了他们的学生迈隆，波利克利塔斯，菲狄阿斯[③]手里，理想的形式就出现了，正如文艺复兴的绘画到了雷奥那多，弥盖朗琪罗和拉斐尔的手里。

---

① 〔原注〕希腊的恶习在荷马时代尚未出现，很可能是从练身场成立以后开始的。参看培刻著的《卡利格兰斯》一书的附录。〔作者所谓希腊的恶习系指男风而言。〕

② 几乎全部希腊雕塑家的生卒年代都无考，他们的名字也仅仅为希腊与拉丁的作家偶尔提到。以上诸人大约是六世纪中至五世纪初的人。

③ 三人都生在五世纪初，菲狄阿斯的生卒年份是490—431年。

## 三

希腊的塑像艺术不但造出了人,最美的人,并且造出神明,而据所有古人的判断,那些神明是希腊雕像中的杰作。群众和艺术家,除了对于受过锻炼的肉体的完美,感觉特别深刻以外,还有一种特殊的宗教情绪,一种现在已经泯灭无存的世界观,一种设想,尊敬,崇拜自然力与神力的特殊方式。我们心目中必须有这一类独特的情绪与信仰,才能领会波利克利塔斯,阿哥拉克利塔和菲狄阿斯的精神和天才。

只要念一下希罗多德①的著作,就知道五世纪上半期社会上对宗教还非常热心。希罗多德本人固然相信神明,虔诚到不敢提某个神圣的姓氏和某一桩传说,便是整个民族在敬神的礼拜中也极其热烈,庄严,同当时埃斯库罗斯与平达的诗歌所表现的一样。神明是活的,就在面前;他们会开口说话;大家看得见他们,好比十三世纪时的圣母和圣者。——瑟克西斯的几个使节被斯巴达人杀害以后,他们的脏腑成为不祥之物,那件凶杀案得罪了一个死者,阿伽门农手下光荣的使节,为斯巴达人崇拜的英雄塔西皮奥斯。为了平息这位英雄的怒气,城中两个有钱的贵族出发到亚洲去向瑟克西斯自首,愿意抵罪。——波斯人侵入希腊的时候,所有的城邦都求神示;神示吩咐雅典人向他们的女婿求救;雅典人想起始祖伊累克修斯的

---

① 〔原注〕希罗多德在伯罗奔尼撒战争的时期〔431—404〕还健在;他在他的著作《历史》第七卷第一三七节,第九卷第七十三节中都提到那次战争。

女儿奥利赛是被菩雷抢走的,便在伊利萨斯河边为菩雷修一所小庙。特尔斐的神声称他自己会抵抗;果然霹雳打在蛮子身上,岩石滚下来把他们压死,同时,巴拉斯·普罗诺阿神庙中人声鼎沸,只听见喊杀的声音;当地两个身材高大的英雄菲拉科斯和奥多奴斯,把惊惶失措的波斯人全部赶跑。——萨拉米斯战役之前,雅典人从爱琴岛上运来几座埃阿西特神像帮他们打仗。战役进行的时节,埃留西斯(埃莱乌西斯)附近的旅客只看见尘埃蔽天,听到神秘的阿查克斯(伊阿科斯)出发援助希腊人的声音。战役结束以后,他们把三条俘虏的船献神;其中一条献给阿查克斯;又在战利品中提出一笔款子给特尔斐岛造一座十二戈台〔合六公尺〕高的像。公众崇拜神明的表现不胜枚举;萨拉米斯战役以后五十年,民间的信仰还很热烈。普卢塔克说,代奥比塞斯"颁布法令,要公众揭发否认神明或者对天上的现象教授新学说的人"。为了亵渎神明,阿斯培希阿(阿斯帕西娅),安那克萨哥拉斯,欧里庇得斯,都受到惊扰或控告,阿尔西拜提(亚西比德)被判死刑,苏格拉底被处死刑;他们的罪名在有几个人是虚构,有几个人是事实。对于嘲笑神秘事物或破坏道德观念的人,群众的义愤非常激烈。当然,我们在这些细节中除了看到古老的信仰历久不衰以外,同时也看到自由思想的诞生。在伯里克理斯周围,正如在洛朗·特·梅提契周围,有一小群哲学家和穷根究底的推理家;菲狄阿斯和后世的弥盖朗琪罗一样,就在这个小圈子内。但在前后两个时代中,传统与传说仍旧享有至高无上的权威,支配一般人的想象与行事。因为脑子里都是五光十色的形象,所以即使听了哲学家的议论而有所波动,对于心目中的神明的形象也只有澄清和扩大的作用。新的智慧并不毁灭宗教,而

是表达宗教，恢复宗教的本质，使人对于自然界的威力的看法回复到诗的观点。初期的物理学家尽管对宇宙作过一番海阔天空的猜测，世界仍然很生动，反而更庄严；菲狄阿斯也许就是听见了安那克萨哥拉斯的"睿智"说①，才有创造他的邱比特，巴拉斯，阿弗罗代提的意境，而像希腊人所说的表现出神的庄严。

要具有神明的观念，必须在传说中面目分明的神身上辨别出产生神的一些永恒，普遍与巨大的力。只看见神的形象，而不能在光明闪烁的境界中窥见形象所象征的物质力量或精神力量，就不过是一个狭隘枯燥的偶像崇拜者。那种力量，赛蒙和伯里克理斯时代〔五世纪〕的人还能看到。最近，各种神话的比较研究指出，与印度神话有亲属关系的希腊神话，原先只表现自然界各种力量的活动，后来由语言逐渐把物质的原素与现象，把物质原素的千变万化的面目，把它们的生殖力，把它们的美，变做了神。多神教的起源是人看到生生不灭，生育万物的大自然以后所产生的感觉，这个感觉是永远存在的。每样东西都有神的意味，人会跟事物说话；在埃斯库罗斯和索福克勒斯的作品中，人往往呼召万物，把万物当做和人共同指挥人生大合唱的神灵。菲罗克提提斯出发〔征伐特洛亚〕之前，向"流动的水仙，海水冲击巉岩的洪亮的声音"告别，说道："波涛环绕的雷姆诺斯土地，再会了；但愿你把我一路顺风送出走，送到运命派我去的地方。"——钉在山崖上的普罗密修斯

---

① 希腊原文叫做"努斯 nòus"，安那克萨哥拉斯以此为世界万物的本原；近世有从唯心论观点译为"睿智"的，也有从唯物论观点译为"种子"的。安那克萨哥拉斯原意究竟是唯物唯心，言人人殊。丹纳此处引用显然是从唯心的观点出发，故译作"睿智"。

向天上地下的一切伟大的生灵呼吁，说道：①"噢，神明的空气，迅速的呼吸〔风〕，河流的泉源，海浪的无边的微笑；噢，土地！万物的母亲！洞烛一切的日球，我向你们呼吁！你们看，我身为神明，被诸神折磨得好苦！"这些原始的隐喻本是宗教的根源，观众只要让自己的情感自由活动，就会仍旧想到这种隐喻。在埃斯库罗斯的一个残存的剧本中，阿弗罗代提说："明净的天空喜欢钻入大地，爱神以大地为妻；产生万物的天上降下的雨使大地受孕，然后大地给人生产牲畜的饲料和特米忒（得墨忒尔）〔农业之神〕的谷物。"——要了解这种语言，只消离开我们人造的市镇和行列整齐的庄稼；只消独自走到岗峦起伏的海滨，完全浸在原封未动的自然界的景色中间，你就会和自然界交谈，会觉得它有声有色，和人的相貌一样；狰狞的静止的山会变做秃顶的巨人或蹲伏的妖怪；蹦跳发亮的水好比快活，唠叨，疯疯癫癫的家伙；静悄悄的巨松像古板的处女。等到你望着碧蓝的南海，光辉四射，装扮得像参加盛会一般，如埃斯库罗斯所说的堆着无边的微笑，那时你被醉人心脾的美包围了，浸透了，想表达这个美感，你就会提到生自浪花的女神的名字〔阿弗罗代提②〕，跨出波涛使凡人和神明都为之神摇魄荡的女神的名字。

一个民族只要能在自然景物中体会到神妙的生命，就不难辨别产生神的自然背景。传说把自然背景表现为面目分明的人，但在

---

① 神话中的火神普罗密修斯因为偷了天火，又做了其他两件触犯宙斯的事，被钉在高加索山上，有一只鹰啄食他的肝，食后再生，生后再食，永无穷尽。——作者引文见埃斯库罗斯所作的悲剧：《被缚的普罗密修斯》。

② 根据神话，阿弗罗代提是从浪花中出生的。

雕像艺术的鼎盛时期，自然背景还清清楚楚在人的形象之下映现出来。有些神，特别是流水，树林，山脉的神，始终是一见便明的。那伊阿特〔泉水与河流的女神〕或奥雷阿特〔山神〕的确是一个年轻姑娘，像在奥林匹亚神庙的方龛上坐在岩石上头的那一个；① 至少形象的幻想和雕塑的幻想把她表现为这样；但你一提到她的名字，自会发觉静寂的森林的庄严神秘，或者飞涌的泉水的清新无比的气息。在希腊人的圣经，荷马的诗歌中，于里斯掉在海里，游泳两天以后，到了"一条秀美的河流出口的地方，他对河流说：大王，不管你是谁，容我向你告禀；我躲过波塞顿〔海神〕的愤怒，逃出大海，投到你面前，向你热诚呼吁……大王，求你怜悯，我能向你祈求就是我的荣幸。——他这样说着，河流果然平静下来，止住浪潮，在于里斯面前停着不动，在出口的地方把他接进去了"。这儿的神显然不是一个躲在岩穴中的满面胡子的人物，而是河流本身，而是和平而好客的流水。——又如对阿喀琉斯发威的河流："桑萨斯〔小亚细亚南部的河〕一边说着一边向他〔阿喀琉斯〕猛扑过来，逞着疯狂的怒气响成一片，挟着水沫，鲜血和死尸。从宙斯那儿来的耀眼的水波一跃而起，抓住彼雷的儿子〔阿喀琉斯〕……于是赫淮斯托斯（赫菲斯托斯）〔火神与金属之神〕向河流喷射他鲜明的火焰，榆树烧起来了，还有杨柳，还有垂柳；莲花也烧起来了，还有密布在美丽的河边的菖蒲，扁柏；鳗鲤和鱼类，被赫淮斯托斯滚热的呼吸逼得四散奔逃，或者在漩涡中下沉，便是河流也感到筋疲力尽，叫道：赫淮斯托斯！没有一个神能跟你抵敌。算了

---

① 〔原注〕现存卢佛美术馆。

吧。——河流这么说着，浑身火热，明净的水都在沸腾。"六个世纪以后，亚历山大在海达斯班士河〔今印度基拉姆河（杰赫勒姆河）〕上登舟，站在船首向海达斯班士河，向另外一条姊妹河，向两条河在下流汇合而他也要经过的印度河，奠酒致祭。——对于一个简单而健全的心灵，一条河，尤其陌生的河，就是一种神力；人看了觉得它是一个永恒的，永远在活动的生灵，有时保育万物，有时毁灭万物，有无数的形状，无数的面貌；滔滔无尽而有规律的流水使人体会到一种平静，雄伟，庄严，超人的生命。即使到了艺术衰微的时期，在代表尼罗河和台伯河的塑像上面，古代雕塑家还记得原始的印象；雕像的宽阔的上身，平静的姿态，茫然的眼神，表明艺术家仍然想借人体来表达江河的浩荡，水流的平均与超然物外的意境。

有些场合，单是神的名字就透露出神的本质。"黑斯提亚"的意思是厨灶，家庭生活的中心，所以黑斯提亚女神永远离不开圣洁的火焰。"特米式"的意思是哺育万物的土地；崇拜她的形容词称她为黑色的，深沉的，地下的，幼小生物的保姆，送果子的女人，绿化使者。在荷马的诗篇中，太阳不是阿波罗而是另外一个神，后来因为阿波罗是光明之神，才与太阳神合为一体。许多其他的神，如四季之神霍雷，正直之神提赛，报复之神内美西斯（涅墨西斯），在崇拜者心中都是意义与名字同时出现的。——我只举爱神埃洛斯（厄洛斯）为例，就可说明希腊人的聪明活泼的头脑怎样把对于某一个神的崇拜和对于一种自然力的猜测结合在同一情感之内。索福克勒斯说："爱神，你是不可战胜的，你扑向权势，扑向财富，你住在少女的骄傲的面颊上；你飞渡海洋，你也走进简陋的茅屋；不

朽的神明，生命短促的凡人，没有一个躲得了你。"时期再晚一些，《宴会》①中的许多宾客对爱神的名字有不同的解释，使这个神明的性质又有许多变化。有些人认为，既然爱情的意义是同情与和洽，爱神应当是最普遍的神，并且正如希西俄德所说的，是世界上一切秩序一切和谐的创造者。另外一些人认为，爱神在诸神中最年轻，因为老年排斥爱情；爱神也最娇弱，因为他的行动与休息都在最温柔的东西之上，在人的心上，而且只在一些温柔的心上；爱神的本质是微妙的液体，因为他出入于人的心灵而不让人发觉；爱神的皮色像鲜花，因为他生活在芬芳之中，花丛之中。还有人说，爱情既是欲望，就是有所不足，所以爱神是贫穷的儿子，又瘦又脏，没有鞋子，睡在露天，但是爱美，所以他大胆，活跃，勤谨，有恒，胸怀旷达。可见柏拉图手中，神话有了新生命，化出许多形式。——在阿里斯托芬笔下，天上的云几乎真的像神明一样。希西俄德在《诸神谱系》中把神明和自然原素有意无意的混为一谈，②说"在哺育万物的大地之上有三万个守护神"；最早的物理学家兼哲学家塞来斯，说万物生于湿，又说万物之中皆有神：如果我们注意这些说数，就能懂得希腊宗教的深刻的观念，懂得希腊人在神明的形象之下猜到自然界的无穷的威力的时候，自有一种激动，赞叹和虔敬的心情。

事实上，并非所有的神与实物合为一体的程度一律相等。有些神，而且正是最通俗的神，经过传说的一再加工，已经脱离实

---

① 〔原注〕柏拉图的《对话录》。
② 〔原注〕《诸神谱系》中特别值得注意的是各个神明的后代。希西俄德所有的思想都在宇宙学与神话之间摇摆。

物而成为面目鲜明的人物。——希腊神明的世界有如夏末秋初的橄榄树。按照枝条的地位与高低,果实的成熟参差不一;一部分果实刚刚长出来,只有一个饱满的雌蕊与果树密切相连;另一部分果子已经成熟,但还留在枝上;还有一些是结构全部完成,已经掉在地上,要留神细看才能认出原来的花梗。——希腊的奥林泼斯就是这样;人把自然力拟人化的变形的程度各有不同,在某些神明身上,自然力的特征还盖住个人的面貌;有些神明是自然与个人的面貌同样显著,还有一些神明已经变做人,和自然力的联系只有几根线索,有时只有一线相连,而且不易辨认。可是究竟还相连。宙斯在《伊利亚特》中是个傲慢的族长,在《普罗密修斯》中是个篡位而专制的国王,但许多特点表明他始终不失本来面目,始终是下雨和轰雷闪电的天;关于宙斯的通行的形容词和古老的成语都指出他原来的性质,比如说"宙斯降下河流","宙斯下雨"等等。在克里特岛上,宙斯这个名词的意思是白昼;后来恩尼阿斯〔三至二世纪〕在罗马说他是"那道灼热的白光,大家称之为邱比特"。我们在阿里斯托芬的喜剧中看到,在农夫,平民,头脑简单而老派的人心目中,宙斯始终是"灌溉田地,叫庄稼生长"的神。哲人学派的学者告诉他们世界上并没有宙斯,他们听了大为奇怪,问:"那末打雷和下雨的是谁呢?"宙斯曾经雷劈泰坦,雷劈长着一百个龙头,口吐黑焰的泰封;他们从地下生出来,像蛇一样纠缠在一起,侵犯天空。①宙斯住在群山

---

① 据希腊神话,泰坦是天与地生的儿子,其中之一名叫泰封。他们起来暴动,把一座一座的山叠起来攻天,结果被宙斯雷劈。

的顶上，那儿是高与天接，云雾所聚，霹雳所击的地方；他是奥林泼斯山上的宙斯，也是伊索姆山上的宙斯，也是海美塔斯山上的宙斯。其实他和所有的神一样有多重性，凡是人特别感觉到他存在的地方，凡是在天边认出他的面目，奉他为神而祭他的各个城邦，以至于各个家庭，都有宙斯。泰克曼斯〔神话中的女英雄〕说："我用你家里的宙斯的名义恳求你。"——要正确理解希腊人的宗教情绪，必须设想某一部族所住的一个山谷，一带海岸，整个原始的风景；希腊人当做神灵的东西并非一般的天空，一般的土地，而是他的群山环绕的天空，他所居住的土地，他在其中生活的树林，溪水；他有他的宙斯，他的波塞顿，他的希雷〔司婚姻的女神〕，他的阿波罗，他有他的森林与河流的仙女。罗马人的宗教保留原始精神特别完整，加米叶〔四世纪〕说："这个城里没有一个地方没有宗教的痕迹，没有一个地方没有神。"——埃斯库罗斯悲剧中的一个人物说："我不怕你国内的神，我对他们没有义务。"严格说来，希腊的神是地方性的；①从本源上看，神就是这块地方；所以在希腊人心目中，他的城邦是神圣的，所有的神明和他的城邦是一体。他出门回来向城邦致敬，决非一种富于诗意的仪式，像服尔德（伏尔泰）悲剧中所写的坦克累特；也不仅仅像现代人这样，因为重新看到熟悉的东西，因为回到故居而感到高兴；希腊人的海滩，山岭，环绕在他部族四周的城墙，路旁埋葬本邦创始英雄的骸骨和神灵的坟墓，他周围的一切，对他都等于

---

① 〔原注〕参看费斯丹·特·戈朗日著：《古代城邦》（Fustel de Coulanges: *La Cité antique*）。

一所神庙。阿伽门农说:"阿哥斯以及所有本地的神,我首先向你们致敬;是你们帮助我回家的,也是你们帮助我向普赖阿姆(普里阿摩斯)〔特洛亚的国王〕报仇的。"——我们越仔细观察,越觉得他们的情感严肃,他们的宗教言之成理,他们的敬神极有根据;只是到后来,在轻浮和颓废的时代,希腊人才变成偶像崇拜者。他们说:"我们所以用人的形象来代表神,因为世界上没有比人更美的形式。"但在生动的形式之外,他们还隐隐约约窥见统治人心与宇宙的普遍的威力。

我们不妨从他们的迎神赛会中挑出一个例子,例如庆祝雅典娜的大会,分析一下雅典人杂在庄严的行列中去瞻仰他的神明的时候,有些什么思想什么感情。——时期是九月初。接连三天,全邦的人都去看竞技;先是在奥台翁[①],有场面豪华的舞蹈,有荷马诗歌的朗诵,有歌唱比赛,七弦竖琴比赛,笛子比赛,有裸体的青年舞蹈队跳毕利克舞,有穿衣服的合唱队列成圆周唱酒神颂歌;接着田径场上举行各种裸体竞赛,有男子的和儿童的角斗,拳击,摔跤,有裸体或武装的运动员的单程赛跑,双程赛跑,火炬赛跑,有赛马,有驾两匹马的和四匹马的赛车,有普通车比赛,有战车比赛,上面两人一个中途跳下,在车后奔跑,然后又跃上车去。诗人平达说,"神明都喜爱竞技",所以敬神最好是请他们看竞技。——第四天开始游行,巴德农的楣带雕塑还给我们留下一个游行的场面。领队是高级的祭司,特别挑选的最美的老人,世家的处女,手捧祭品的加盟城邦的代表团,然后是客民捧着金银镂刻的杯盘器

---

① 奥台翁是古希腊专门表演音乐与诗歌的公共建筑。

皿，运动员或是步行，或是骑马，或是驾车，然后是一长串主祭的人和作为祭礼的牺牲；最后是盛装华服的民众。港口里的"圣舟"同时出发，桅上挂起巴拉斯的帆，那是养在伊累克修斯神庙中的年轻姑娘专诚为巴拉斯绣起来的。"圣舟"从陶器区①驶往埃留西斯湾绕一个圈子，沿着卫城的北面和东面航行，靠近阿勒山岗〔雅典法庭所在地〕停下，卸下桅上的帆，捧去献给雅典娜。游行的队伍也在这里跨上一百尺长〔三十二公尺〕，七十尺宽〔二十四公尺〕的云石大梯，直达卫城的大门。正如比萨老城的一角被大教堂，斜塔，先贤祠，浸礼堂挤满了一样，雅典城中那块陡峭的高地也全部作祭神之用，只看见宗教建筑，大庙，小庙，巨型雕像，普通雕像。卫城在四百尺〔一二八公尺〕的高度之上控制全区；庙堂的侧影映在天空，在庙堂的转角和柱子之间，雅典人可以望见大半个阿提卡地区：四周的光山照着夏天的太阳，发亮的海嵌在岩石嶙峋的海岸中间，还有一切产生神明的巨大而永久的生灵，如彭泰利卡斯山和山上的神坛，远处的巴拉斯—雅典娜神像，海美塔斯山和安希斯姆山，那儿巨大的宙斯像还显出打雷的天与高山峻岭的原始关系。

他们把圣舟上的帆一直送进伊累克修斯神庙。这是他们所有的神庙中最庄严的一所，藏着神圣的遗物，有从天上掉下的巴拉斯像，有阿提卡开国的王西克罗普斯（凯克洛普斯）的坟墓（雅典人

---

① 〔原注〕参考柏雷著：《雅典的卫城》（Beulé: *L'Acropole d' Athènes*）。

最早的一座坟墓）和神圣的橄榄树。①在这里，一切传说，一切仪式，一切神灵的名字，在头脑中隐隐约约引起许多境界壮阔的回忆，文明的最初阶段和最初的奋斗。在模糊的神话中，人窥见太古时代的水，火，土的斗争，经过斗争才有万物诞生；土地从水中浮起，有了生殖的力量，布满有益的植物和养育人的谷类树木；自然界的犷野的原素互相冲击，精神逐渐在混沌中抬头，居于主导地位，然后土地才宜于人类居住。始祖西克罗普斯的象征是和他同名的蝉；②大家认为蝉生于土，是纯粹雅典的虫，歌声美妙，身体瘦小，住的是干燥的山岗；老辈的人把蝉的形象作为装饰品插在头发上。西克罗普斯的旁边是世界上第一个发明家，把谷物磨成粉末的德利普托雷玛斯，他的父亲是狄奥洛斯，意思是两道犁沟，女儿叫做高提斯，意思是大麦。关于雅典的祖先伊累克修斯的传说，含义更深。初民幼稚的幻想把他的出身说得又天真又古怪，伊累克修斯的意思是肥沃的土地，他的几个女儿叫做"明朗的空气"，"露水"，"大露水"：这些名字说明原始的人懂得干旱的土地要靠夜里的潮气才能生育。祭礼中许多细节还有更进一步的说明。为伊累克修斯绣帆的姑娘叫做伊累福尔，递送露水的使者；她们夜里到阿弗罗代提神庙附近的窟穴中走一遭，作为取露水的象征。开花的季节叫做塞罗，结果的季节叫做卡波，仍然是司农神的名称，一律受到崇拜。所有这些名字的意义都深深的印在雅典人的头脑中，使他模模糊糊

---

① 巴拉斯是雅典的守护女神雅典娜的别称，相传她的第一个木刻的像是天上掉下来的。——据神话，彼拉斯日的第一个王西克罗普斯首先定居阿提卡，教人耕种，建立雅典城，喜欢橄榄树，作为和平的象征。
② 〔原注〕希腊语的蝉也叫做西克罗普斯。

体会到本民族的历史。他相信他的奠基人和祖先们的英灵在坟墓周围继续活着，保佑敬重他们坟墓的人；他给他们送点心，蜜，酒，而在供奉祭品的时候，他瞻前顾后，一眼之间看到城邦的长时期的兴旺，而心中的希望又把将来与过去连接在一起。

  在古老的庙堂中〔伊累克修斯神庙〕，巴拉斯还和伊累克修斯住在一处；伊克泰那斯建造的新庙〔巴德农神庙〕却专门供奉巴拉斯，庙内的一切都叙述她的光荣的历史。雅典人对于她原始时代的情形已经不甚了了；精神面貌的发展湮没了她和物质世界的关系，但兴奋的心情自有它的悟性，而零星的传说，与她有关的形容词，从古以来的头衔，都使人想到那个遥远的时代，而她就是从那个遥远的时代中来的。大家知道，她是专打霹雳的天的女儿，就是宙斯的女儿，而且是他一个人生的；她在轰雷闪电，自然界大骚动的时节从宙斯的头里冲出来；希利奥斯（赫利俄斯）〔太阳与光明之神〕为之停步不前；大地和奥林泼斯为之震动不已，海浪大作；光芒四射的金雨降在地上。没有问题，初民最早把她作为霁色初开的境界崇拜；大雷雨之后，他们突然看到洁白明净的天色，感到一股新鲜之气，不由得伏在地上膜拜；他们把她比做一个刚强的姑娘，称她为巴拉斯。① 但阿提卡的空气特别透明，灿烂，纯净，所以巴拉斯又成为雅典娜，意思是雅典女子。她早期的另外一些别号有一个叫做德利多日尼，是出生于水的意思，说明她是雨水所生，或者令人想起波浪的闪光。还有一个痕迹指出她的来源：她眼睛青中带蓝，作为她象征的鸟是眼珠能在夜里发光的枭。她的面貌逐步肯定，历

---

① 〔原注〕巴拉斯一字的原意大概就是刚强的女子

史也逐渐加多。出生时天摇地动的情景使她成为战神,全身带甲,威力无边,宙斯与造反的泰坦作战的时候,她就在旁出力。因为是处女和纯洁的光明,所以她后来成为思想与智力的女神;她又号称为工艺之神,因为她发明艺术;又号称为骑士,因为她制伏了马;又号称为救苦救难的神,因为她能治病。神庙的墙上记录着她所有的功德和勋绩。雅典人的目光从庙堂的三角墙转移到一大片风景中去的时候,一刹那之间能同时看到宗教上两个互相印证的时代;而在极美的境界前面,两个时代又在雅典人心中结合为一。他在南方的地平线上看到无边的大海,名叫波塞顿,他是蓝色的神明,拥抱大地,撼动大地,手臂抱着海岸和岛屿;而在巴德农西面的三角墙上,雅典人就看到海神波塞顿站在那里,挺着肌肉发达的胸脯,强壮的裸露的肉体,作着赫然震怒的手势;他后面是阿姆非德雷提(安菲特里忒)〔海的女神〕,波塞顿的妻子;半裸的阿弗罗代提坐在塞来萨身上,拉多纳带着两个孩子〔阿波罗与狄阿娜〕,还有留科苏埃,哈利罗赛沃斯,欧累德,那些女性和儿童的婀娜的形体表现海水的妩媚,娇憨,活泼,和永远的微笑。在同一块云石〔雕塑〕上面,胜利女神巴拉斯制伏了波塞顿用铁耙从土中翻出来的马,把它们带给代表土地的神明,那些神明是阿提卡的奠基人西克罗普斯,始祖伊累克修斯,伊累克修斯的三个使贫瘠的土地滋润的女儿,美丽的泉水卡利罗埃和浓荫掩蔽的河流伊利萨斯。[①]雅典人看过了神明的形象,只消把眼睛往下一瞥,就能在高地之下发现神明本身〔河流,海洋,土地〕。

---

① 以上一段都是描写巴德农神庙的三角墙上的雕塑。

但是巴拉斯的光辉无处不在；用不到思索，用不到学问，只消有诗人或艺术家的眼睛和心灵，就能辨别出巴拉斯女神和事物的关系：灿烂的天色中有她，辉煌的阳光中有她，轻灵纯净的空气中也有她。雅典人认为他们的创造力和民族精神的活跃都得力于这个轻灵的空气；而巴拉斯就是地方特性和民族精神的代表。在密布橄榄树的田间，在种满五色缤纷的农作物的山坡上，在兵工厂冒烟和船舶密集的三个港口里，在城市通到海边的一长条坚固的夹墙中，在美丽的城中，极目所及，没有一处不显出巴拉斯的才能，灵感和事业。就是巴拉斯所代表的民族天才，使雅典有它的剧场，练身场，公民大会的会场，重修的纪念建筑和新建的〔指萨拉米斯战役以后〕屋宇，把山岗上上下下都盖满了；并且凭着它的艺术，工业，赛会，发明，不屈不挠的勇气，雅典成为"全希腊的学校"，领土遍及地中海，声威远播，在希腊民族中称雄。

这时，巴德农的大门打开了：在祭品，花冠，水瓶，甲胄，箭筒，银制的面具中间，巍峨的神像，本邦的守护神，童贞女，常胜将军〔巴拉斯〕，一动不动的站着，长枪靠在肩上，盾牌笔直的放在身边，右手托一个黄金与象牙雕的胜利之神，胸口披着黄金的胸甲，头上戴着紧窄的金盔，穿着色泽深浅不一的黄金袍；脸孔，手脚，臂膀的温和的象牙色调，被富丽堂皇的武器与服饰衬托得格外显著；宝石镶嵌的明亮的眼睛，在漆成彩色而光线柔和的圣堂中炯炯发光。菲狄阿斯在雕塑巴拉斯，想象她的庄严恬静的表情的时候，的确体会到一种超人的力，控制事物的进行，控制活跃的智慧的普遍的力。在雅典人心目中，活跃的智慧原是本邦的精神所在。那时新派的物理学与哲学还没有把精神与物质分离，认为思想是

"最轻最纯粹的一种物质",近乎微妙的以太,在世界上建立秩序,维持秩序;①也许菲狄阿斯因为回想起这种学说,才有一个比通俗的观念更高级的观念。爱琴神庙中的巴拉斯〔古风时代的作品〕已经很庄严了,但菲狄阿斯的巴拉斯在表达永恒事物的庄严方面更进一步。——我们走着迂回曲折的途径,从越来越逼近中心的圆周中把塑像艺术的全部源流观察过了;但供奉雕像的地方只剩下一个空荡荡的遗址,庄严的形体已经杳无踪影了。

---

① 〔原注〕这是安那克萨哥拉斯遗下的原文。菲狄阿斯在伯里克理斯家中听见过安那克萨哥拉斯的议论,正如弥盖朗琪罗在洛朗·特·梅提契家听见过文艺复兴期柏拉图派学者的议论。

# 第五编 艺术中的理想

诸位先生，

我这一回要和你们谈的题目似乎只能用诗歌咏叹。一个人提到理想，必然充满感情；他会想到流露真心的那种缥缈美丽的梦境；他只能以不胜激动的心情，低声细语的诉说；倘若高声谈论，就得用几句诗或一支歌；一般只用指尖轻轻的接触，或者合着双手，像谈到幸福，天国和爱情的时候一样。但我们按照我们的习惯，要以自然科学家的态度有条有理的研究，分析，我们想得到一条规律而不是一首颂歌。

首先需要弄清"理想"这个名词；按字面解释并不困难。这门课程开始的时候，我们已经找到艺术品的定义。[①]我们说过，艺术品的目的是表现基本的或显著的特征，比实物所表现的更完全更清楚。艺术家对基本特征先构成一个观念，然后按照观念改变实物。经过这样改变的物就"与艺术家的观念相符"，就是说成为"理想的"了。可见艺术家根据他的观念把事物加以改变而再现出来，事物就从现实的变为理想的；他体会到并区别出事物的主要特征，有系统的更动各个部分原有的关系，使特征更显著更居于主导地位；这就是艺术家按照自己的观念改变事物。

---

① 〔原注〕参看本书第一编〔第一章〕：《艺术品的本质》。

# 第一章 理想的种类与等级

## 一

艺术家灌输在作品中的观念有没有高级低级之分呢？能不能指出一个特征比别的特征更有价值呢？是不是每样东西有一个理想的形式，其余的形式都是歪曲的或错误的呢？能不能发现一个原则给不同的艺术品规定等级呢？

初看之下，我们大概要说不可能；按照我们以前所求得的定义，似乎根本不可能研究这些问题；因为那个定义很容易使人认为所有的艺术品一律平等，艺术的天地绝对自由。不错，假如事物只要符合于艺术家的观念就算理想的事物，那末观念本身并不重要，可以由艺术家任意选择，艺术家可以按照他的口味采取这一个或那一个观念；我们不能有何异议。同一题材可以用某种方式处理，也可以用相反的方式处理，也可以用两者之间的一切中间方式处理。——按照逻辑来说是如此，按照历史来说亦然如此。理论似乎有事实为证。你们不妨考察一下各个不同的时代，民族，派

别。艺术家由于种族，气质，教育的差别，从同一事物上感受的印象也有差别；各人从中辨别出一个鲜明的特征；各人对事物构成一个独特的观念，这观念一朝在新作品中表现出来，就在理想形式的陈列室中加进一件新的杰作，有如在大家认为已经完备的奥林泼斯山上加入一个新的神明。——普罗塔斯（普劳图斯）在舞台上创造了欧格利翁，①吝啬的穷人；莫里哀采用同样的人物，创造了阿巴公，吝啬的富翁。过了两百年，吝啬鬼不再像从前那样愚蠢，受人挖苦，而是声势浩大，百事顺利，在巴尔扎克手中成为葛朗台老头；同样的吝啬鬼离开内地，变了巴黎人，世界主义者，不露面的诗人，给同一巴尔扎克提供了放高利贷的高勃萨克。父亲被子女虐待这个情节，索福克勒斯用来写出《埃提巴斯在高洛纳》，莎士比亚写出《李尔王》，巴尔扎克写出《高老头》。——所有的小说，所有的剧本，都写到一对青年男女互相爱慕，愿意结合的故事；可是从莎士比亚到狄更斯，从特·拉法伊埃德夫人（拉法耶特夫人）到乔治·桑，同样一对男女有多少不同的面貌！——可见情人，父亲，吝啬鬼，一切大的典型永远可以推陈出新；过去如此，将来也如此。而且真正天才的标识，他的独一无二的光荣，世代相传的义务，就在于脱出惯例与传统的窠臼，另辟蹊径。

在文学作品以外，选择特征的自由权在绘画中似乎更肯定。全部第一流绘画上的人物与情节不过一打上下，来历不是出于福音

---

① 普罗塔斯（250—184）是拉丁喜剧诗人；欧格利翁是他残存的喜剧《一坛黄金》中的人物。

书，就是出于神话；但作品面目的众多，成就的卓越，都很清楚的显出艺术家的自由。我们不敢赞美这一个艺术家甚于那一个艺术家，把一件完美的作品放在另一件完美的作品之上，不敢说应当师法伦勃朗而不应当师法凡罗纳士，或者说应该学凡罗纳士而不应该学伦勃朗。但两者之间的距离多么远！在《埃玛于斯的一餐》中，伦勃朗的基督[①]是一个死而复活的人，痛苦的脸颜色蜡黄，饱受坟墓中的寒冷，用他凄凉而慈悲的目光再来瞩视一下人间的苦难；旁边两个门徒是疲累不堪的老工人，花白的头发已经脱落；三人坐在小客店的饭桌上；管马房的小厮神气痴呆的望着他们；复活的基督头上，四周照着另一世界的奇特的光。在《基督治病》中，同样的思想更显著：其中基督的确是平民的基督，穷人的救星；那个法兰德斯的地窖从前是罗拉派（罗拉德派）信徒祈祷和织布的地方；衣衫褴褛的乞丐，救济院中的光棍，向基督伸着哀哀求告的手；一个臃肿的乡下女人跪在地上，瞪着一双发呆而深信不疑的眼睛望着他，一个瘫子刚刚抬到，横在一辆手推车上；到处是七穿八洞的破烂衣服，风吹雨打，颜色褪尽，满是油腻的旧大氅，生着瘰疬的或畸形的四肢，苍白的脸不是憔悴不堪就是像白痴一般，一大堆丑恶和病弱残废的景象简直是人间地狱的写照；另一方面，时代的宠儿，一个大腹便便的镇长，几个肥头胖耳的市民，又傲慢又冷淡的在一旁望着；仁慈的基督却伸出手来替穷人治病，他的天国的光明穿过黑暗，一直照到潮湿的墙上。——贫穷，愁苦，微光闪烁的阴暗的气氛，固然产生了杰作，但富庶，快乐，白昼的暖和与愉快的

---

[①]〔原注〕参看卢佛美术馆中的原作，镂版的稿图与此稍有出入。

阳光，也产生同样优秀的杰作。你们不妨把威尼斯和卢佛美术馆中凡罗纳士画的"基督三餐"①考察一下。上面是阔大的天空，下面是有栏杆，列柱和雕像的建筑物，洁白光泽而五色斑斓的云石，衬托着贵族男女的宴会；这是十六世纪威尼斯的行乐。基督坐在中央，周围一长列贵族穿着绸缎的短袄，公主们穿着铺金的绣花衣衫，一边笑一边吃，猎狗，小黑人，侏儒，音乐师，在旁娱乐宾主。黑边银绣的长袍在铺金的丝绒裙子旁边飘动；薄纱的领围裹着羊脂般的颈窝；珍珠在淡黄发辫上发亮，如花似玉的皮色显出年富力强的血液在身上流得非常酣畅；精神饱满的清秀的脸含着笑意；整个色调泛出粉红的或银色的光彩，加上金黄，暗蓝，鲜艳的大红，有条纹的绿色，时而中断时而连接的调子构成一片美妙而典雅的和谐，写出一派富贵，肉感，奢华的诗意。——另一方面，异教的奥林泼斯的神话是范围最确定的了。希腊的文学和雕塑已经把轮廓固定，更无创新的余地，整个形式都已刻划定当，不能再有所发明。可是在每个画家的作品中，希腊神话总有一个前所未见的特征居于主导地位。拉斐尔的《巴那斯》给我们看到一些美丽的少妇，温柔与妩媚完全是人间的气息；阿波罗眼睛望着天，听着自己的琴声出神；安静而富有节奏的人物，布置得四平八稳，画面的色调朴素到近于黯淡，使原来纯洁的裸体显得更纯洁。卢本斯采用同样的题材，却表现相反的特征。再没有比他的神话更缺少古代气息的了。在他手里，希腊的神明变为法兰德斯人的淋巴质的与多血质的

---

① 这是凡罗纳士画的三幅画：《基督在麻风病者西蒙家用餐》，《基督在雷维家用餐》（以上两幅藏于威尼斯美术学院），《基督在迦拿家用餐》（藏卢佛美术馆）。

肉身，天上的盛会仿佛当时本·琼生（本·琼森）为〔英王〕约各一世（雅克一世）的宫廷布置的假面舞会；大胆的裸体还用脱了一半的华丽的衣饰烘托；白皙肥胖的维纳斯牵着情人的手势像荡妇一般放肆；俏皮的赛兰斯（克瑞斯）在那里嬉笑；海中的女妖弯着身子，露出颤动的多肉的背脊；鲜剥活跳，重重折叠的肉，构成柔软曲折的线条，此外还有强烈的冲动，顽强的欲望，总之把放纵与高张的肉欲尽量铺陈。这种肉欲一方面是体质养成的，一方面又不受良心牵掣，一方面露出动物的本能，一方面又富于诗意；而且像奇迹一般，肉欲的享受居然把天性的奔放与文明社会的奢华汇合在一处。艺术在这儿又达到一个高峰；一切都被"欢天喜地的兴致"掩盖，卷走："尼德兰的巨人〔卢本斯〕长着那么有力的翅膀，竟然能飞向太阳，虽则腿上挂着几十斤重的荷兰乳饼"。<sup>①</sup>——如果不是用两个民族不同的艺术家做比较而只着眼于同一个民族，那末可以用我所讲过的意大利作品为例：《耶稣钉上十字架》，《耶稣降生》，《报知》，《圣母和圣婴》，《邱比特》，《阿波罗》，《维纳斯和狄阿娜》，不知有过多少！为了有个明确的印象，我们不妨考察雷奥那多·达·芬奇，弥盖朗琪罗和高雷琪奥三大家所处理的同一题材。我说的是他们的《利达》<sup>②</sup>，你们至少见过三件作品的版画吧。——雷奥那多的利达是站在那里，带着含羞的神气，低着眼睛，美丽的身体的曲折的线条起伏波动，极尽典雅细腻之致；天鹅的神态跟人

---

① 〔原注〕见海涅著：《旅途小景》第一卷第一五四页。
② 据希腊神话：邱比特（即宙斯）爱上斯巴达王丁达尔之妻利达，化身为天鹅去诱惑她。利达后来生了两个蛋，每个蛋里生出一男一女。

差不多，俨然以配偶的姿势用翅膀盖着利达；天鹅旁边，刚刚孵化出来的两对双生的孩子，斜视的眼睛很像鸟类。远古的神秘，人与动物的血缘，视生命为万物共有而共通的异教观念，表现得不能更微妙更细致了，艺术家参透玄妙的悟性也不能更深入更全面了。——相反，弥盖朗琪罗的利达是魁伟的战斗部族中的王后；在梅提契祭堂中困倦欲眠，或者不胜痛苦的醒来，预备重新投入人生战斗的处女，便是这个利达的姊妹。利达横躺着的巨大的身体，长着和她们同样的肌肉，同样的骨骼；面颊瘦削；浑身没有一点儿快乐和松懈的意味；便是在恋爱的时节，她也是严肃的，几乎是阴沉的。弥盖朗琪罗的悲壮的心情，把她有力的四肢画得挺然高举，抬起壮健的上半身，双眉微蹙，目光凝聚。——可是时代变了，女性的感情代替了刚强的感情。在高雷琪奥作品中，同样的情景变为一片柔和的绿荫，一群少女在潺潺流水中洗澡。画面处处引人入胜；快乐的梦境，妩媚的风韵，丰满的肉感，从来没有用过如此透彻如此鲜明的语言激动人心。身体和面部的美谈不上高雅，可是委婉动人。她们身段丰满，尽情欢笑，发出春天的光彩，像太阳底下的鲜花；青春的娇嫩与鲜艳，使饱受阳光的白肉在细腻中显得结实。一个是淡黄头发，神气随和的姑娘，胸部和头发的款式有点像男孩子，她推开天鹅；一个是娇小玲珑的顽皮姑娘，帮同伴穿衬衣，但透明的纱罗掩盖不了肥硕的肉体；另外几个是小额角，阔嘴唇，大下巴，都在水中游戏；表情有的活泼，有的温柔。利达却比她们更放纵，沉溺在爱情中微微笑着，软瘫了；整幅画上甜蜜的，醉人的感觉，由于利达的销魂荡魄而达于顶点。

以上的三幅画，我们更喜欢哪一幅呢？哪一个特点更高级呢？

是无边的幸福所产生的诗意呢,还是刚强悲壮的气魄,还是体贴入微的深刻的同情?三个境界都符合人性中某个主要部分,或者符合人类发展的某个主要阶段。快乐与悲哀,健全的理性与神秘的幻想,活跃的精力或细腻的感觉,心情骚动时的高瞻远瞩,肉体畅快时的尽情流露,一切对待人生的重要观点都有价值。几千年来,多多少少的民族都努力表现这些观点。凡是历史所暴露的,都由艺术加以概括。自然界中千千万万的生物,不管结构如何,本能如何,在世界上都有地位,在科学上都可以解释;同样,幻想的出品不管受什么原则鼓动,表现什么倾向,在带着批评意味的同情心中都有存在的根据,在艺术中都有地位。

## 二

可是幻想世界中的事物和现实世界中的一样有不同的等级,因为有不同的价值。群众和鉴赏家决定等级,估定价值。五年以来,我们论列意大利,尼德兰和希腊的艺术宗派,做的就是这个工作。我们随时随地都在判断。我们不知不觉的手里有一个尺度。别人也和我们一样;而在批评方面像在别的方面一样有众所公认的真理。今日每个人都承认,有些诗人如但丁与莎士比亚,有些作曲家如莫扎尔德与贝多芬,在他们的艺术中占着最高的位置。在本世纪的作家中,居首座的是歌德。在法兰德斯画家中,没有人和卢本斯抗衡;在荷兰画家中,没有人和伦勃朗抗衡;在德国画家中,没有人与丢勒并肩;在威尼斯画家中,没有人与铁相并肩。至于意大

利文艺复兴期的三大家，雷奥那多·达·芬奇，弥盖朗琪罗，拉斐尔，大家更是异口同声，认为超出一切画家之上。——并且，后世所下的最后的判断，可以用判断的过程证明判断的可靠。先是与艺术家同时的人联合起来予以评价，这个意见就很有分量，因为有多少不同的气质，不同的教育，不同的思想感情共同参与；每个人在趣味方面的缺陷由别人的不同的趣味加以补足；许多成见在互相冲突之下获得平衡；这种连续而相互的补充逐渐使最后的意见更接近事实。然后，开始另一个时代，带来新的思想感情；以后再来一个时代；每个时代都把悬案重新审查；每个时代都根据各自的观点审查；倘若有所修正，便是彻底的修正，倘若加以证实，便是有力的证实。等到作品经过一个又一个的法庭而得到同样的评语，等到散处在几百年中的裁判都下了同样的判决，那末这个判决大概是可靠的了；因为不高明的作品不可能使许多大相悬殊的意见归于一致。即使各个时代各个民族所特有的思想感情都有局限性，因为大众像个人一样有时会有错误的判断，错误的理解，但也像个人一样，分歧的见解互相纠正，摇摆的观点互相抵消以后，会逐渐趋于固定，确实，得出一个相当可靠相当合理的意见，使我们能很有根据很有信心的接受。——最后，不但出于本能的口味能趋于一致，近代批评所用的方法还在常识的根据之外加上科学的根据。现在一个批评家知道他个人的趣味并无价值，应当丢开自己的气质，倾向，党派，利益；他知道批评家的才能首先在于感受；对待历史的第一件工作是为受他判断的人设身处地，深入到他们的本能与习惯中去，使自己和他们有同样的感情，和他们一般思想，体会他们的心境，又细致又具体的设想他们的环境；凡是加在他们天生的性格之上，

决定他们的行动，指导他们生活的形势与印象，都应当加以考察。这样一件工作使我们和艺术家观点相同之后能更好的了解他们；又因为这工作是用许多分析组成的，所以和一切科学活动一样可以复按，可以改进。根据这个方法，我们才能赞成或不赞成某个艺术家，才能在同一件作品中指责某一部分和称赞另一部分，规定各种价值，指出进步或偏向，认为哪是昌盛哪是衰落。这并非随心所欲而是按照一个共同的规则的批评。我要为你们清理出来，加以确定加以证明的，就是这个隐藏的规则。

## 三

为了探求这个规则，我们应当把已经得到的定义的各个部分考察一下。艺术品的目的是使一个显著的特征居于支配一切的地位。因此，一件作品越接近这个目的越完善；换句话说，作品把我们提出的条件完成得越正确越完全，占的地位就越高。我们的条件有两个，就是特征必须是最显著的，并且是最有支配作用的。让我们细细研究一下艺术家的这两个任务。——为了简化工作，我只预备考察模仿的艺术：雕塑，戏剧音乐，绘画与文学，主要是后面两种。这就够了；因为你们已经知道模仿的艺术与非模仿的艺术之间的联系。[①]两者都要使某个显著的特征居于领导地位。两者都是用的同样的方法，就是配合或改变各个部分的关系，然后构成一个总

---

① 〔原注〕参看本书第一编〔第一章〕：《艺术品的本质》。

体。唯一的差别是绘画，雕塑与诗歌这些模仿的艺术，把物质方面的和精神方面的各种关系再现出来，制成相当于实物的作品；而非模仿的艺术，纯粹音乐与建筑，是把数学的关系配合起来，创造出不相当于实物的作品。但是这样组成的一阕交响乐，一所神庙，和一首诗一幅画同样是有生命的东西；因为乐曲与建筑物也是有组织的，各个部分也互相依赖，受一个指导原则支配；也有一副面目，也表示一种意图，也用表情来说话，也产生一种效果。所以非模仿的艺术是和模仿的艺术性质相同的理想产物，产生非模仿艺术和产生模仿艺术的规律相同，批评非模仿艺术的规则，和批评模仿艺术的规则也相同；非模仿艺术只是总的艺术部门中的一类，除了我们已经知道的限制以外，我们为模仿艺术找到的原理对非模仿艺术同样适用。

# 第二章 特征重要的程度

一

什么是显著的特征？在两个特征中如何知道一个比另外一个更重要？一提到这个问题，我们就进入科学的领域；因为这里牵涉到生物本身，而把组成生物的特征加以评价，正是科学的分内之事。——所以我们需要到生物学中去旅行一次；我并不为此向你们道歉，即使内容开头显得枯燥，抽象，也没有关系。艺术与科学相连的亲属关系能提高两者的地位；科学能够给美提供主要的根据是科学的光荣；美能够把最高的结构建筑在真理之上是美的光荣。

我们所要借用的评价的原则是自然科学在大约一百年以前发见的，叫做"特征的从属原理"；植物学与动物学的一切分类都以此为根据；许多意外而深刻的发见都证明这一条原理的重要。在一株植物和一个动物身上，某些特征被认为比另外一些特征重要，那是"不容易变化的"一些特征；由于不易变化，这些特征具有比别的特征更大的力量，更能抵抗一切内在因素与外来因素的袭击，而

不至于解体或变质。——以植物而论，躯干的大小不如结构重要；因为内部的某些次要特征，外界的某些次要条件，尽可改变躯干的大小而不能改变结构。在地上蔓延的豆类和往上长发的皂角是非常接近的豆科植物；三尺高的一根麦梗和三丈高的一根竹是同族的禾本科植物；在我们的水土中那么小的凤尾草，在热带却成为大树。——同样，以脊椎动物而论，肢体的数目，位置，用途，不如有无乳房之为重要。它可能水栖，可能陆栖，可能飞翔，尽可因住处不同而发生许多变化，但使它能哺乳的结构并不因之而改变或消灭。蝙蝠与鲸鱼都是哺乳动物，如狗，马，人一样。使蝙蝠的肢体成为一根一根的细条，使手成为翅膀的力量，使鲸鱼的后肢接合，缩短，几乎消灭的力量，绝对不影响两者的哺乳器官，而飞翔的哺乳动物与游泳的哺乳动物，和在陆地上行走的哺乳动物仍然是弟兄。——各个等级的生物，各个等级的特征，都是如此。某一种器官的结构分量更重，能动摇分量较轻的结构的力量，不能动摇分量更重的结构。

因此，这类重要部分中有一个动摇，就连带动摇与它比例相当的部分。换句话说，一个特征本身越不容易变化越重要，带来和带走的也是越不容易变化而越重要的特征。例如翅膀是一个很不重要的特征，翅膀的出现只能引起一些轻微的变化而对总的结构毫无作用。属于不同纲目的动物都可有翅膀；除了鸟类，有长翅膀的哺乳类如蝙蝠，有长翅膀的蜥蜴如古代的飞龙，有长翅膀的水族如飞鱼。而且使一个动物飞翔的结构，作用极微，甚至在不同的门类中也会出现；不但好几种脊椎动物有翅膀，便是许多筋节动物也有翅膀；另一方面，飞翔的机能极不重要，在同一纲目中也时有时无；

五个科的虫都会飞,最后一科,无翅的虫就不会飞。——相反,乳房的存在是一个极重要的特征,牵涉到重大的变化,决定动物结构的主要特性。一切哺乳动物都同属一门;只要是哺乳类,必然是脊椎动物。不但如此,有了乳房,必然带来双重循环,胎生,由肋膜环绕的肺,这是一切别的脊椎动物,如鸟类,爬虫类,两栖类,鱼类所没有的。随便哪一界,哪一纲,哪一科的生物的名称,都表明生物的主要特征;看了名称就知道选作标识的结构。在名称下面再念两三行,你们会看到列举一大堆特征,都是和主要特征离不开的伙伴,那些特征的重要性与数量可以衡量主要特征带来和带走的部分的大小。

以下我们要解释为什么某些特征更重要更不容易变化。一个生物有两个部分:原素与配合;原素在先,配合在后;我们可以推翻配合的方式而不改变原素,但不能变更原素而不推翻配合的方式。所以应当分出两种特征:一种是深刻的,内在的,先天的,基本的,就是属于原素或材料的特征;另外一种是浮表的,外部的,派生的,交叉在别的特征上面的,就是配合或安排的特征。——这是自然科学中影响最深远的理论,异体同功说的原理,姚弗洛阿·圣·伊兰尔用这个理论解释动物的结构,歌德用这个理论解释植物的结构。在动物的骨骼中应当分辨出两种特征:一种包括解剖学作为研究对象的各个部分,和部分之间的关系;一种包括部分的伸长,缩短,接合,对某些用途的适应。第一种是基本的,第二种是派生的。同样的关节和关节之间同样的关系,见之于人的手臂,蝙蝠的翅膀,马的腿,猫的脚,鲸鱼的鳍;在别的动物,如矮脚蛇,蟒蛇身上,已经成为无用的东西还有遗迹留存;这些发育不全

而仍然保留的部分，正如结构的统一同样证明原始力量的巨大，所有后来的变化都不能加以消灭。——同样，一朵花的各个部分，在原始阶段和本质上都是叶子；而分特性为主要与附属的办法，把活的组织的基本经纬，同使它变化和加以遮蔽的褶裥，接缝，镶边分开以后，一大堆暧昧不明的现象，如流产，畸形，类似等等，就得到解释。——从这些局部的发见中间得出一条总的规律，就是要辨别最重要的特征，必须从生物的本源或素材方面考察，在生物的最简单的形式中去考察生物，像研究胚胎作用那样；或者注意为生物的各种原素共有的显著特征，像研究解剖学或一般生理学那样。今日我们整理千千万万的植物，便是根据胚胎所提供的特征，或者根据各个部分共同的发展方式；这两点非常重要，两者互相牵连，而且都帮助我们制定同样的分类标准。一种植物归入植物界三大门中哪一门，取决于胚胎是否长有子叶，长的是单子叶还是双子叶。双子叶的植物，茎的形成层是集中的，中心比外围坚硬，根是直根系的，环状的花几乎总是二瓣或五瓣，或是二与五的倍数。单子叶的植物，茎的形成层是分散的，中心比外围柔软，根是须根系的，环状的花几乎总是三瓣或是三的倍数。——在动物界中，各个部分相应的配合也同样普遍，同样确实。自然科学交给精神科学的结论，就是特征的重要程度取决于特征力量的大小；力量的大小取决于抵抗袭击的程度的强弱；因此，特征的不变性的大小，决定特征等级的高低；而越是构成生物的深刻的部分，属于生物的原素而非属于配合的特征，不变性越大。

## 二

我们现在把这个原则应用于人,先应用在人的精神生活方面,以及以精神生活为对象的艺术,戏剧音乐,小说,戏剧,史诗和一般的文学。在这里,特征的重要的次序是怎样的呢?怎样确定各种变化的程度呢?——历史给我们一个很可靠很简单的方法;因为外界的事故影响到人,使他一层一层的①思想感情发生各种程度的变化。时间在我们身上刮,刨,挖掘,像锹子刨地似的,暴露出我们精神上的地质形态。在时间侵蚀之下,我们重重叠叠的地层一层一层剥落,有的快一些,有的慢一些。容易开垦的土质好比松软的冲积层,完全堆在浮面,只消铲几下就去掉了;接着是粘合比较牢固的石灰和更厚的砂土,需要多费点儿劲才能铲除。往下去是青石,云石,一层一层的片形石,非常结实,抵抗力很强;需要连续几代的工作,挖着极深的坑道,三番四复的爆炸,才能掘掉。再往下去是太古时代的花岗石,埋在地下不知有多少深,那是全部结构的支柱,千百年的攻击的力量无论如何猛烈,也不能把那个岩层完全去掉。

　　浮在人的表面上的是持续三四年的一些生活习惯与思想感情;这是流行的风气,暂时的东西。一个人到美洲或中国去游历回来,发见巴黎和他离开的时候大不相同。他觉得自己变了内地人,样样都茫无头绪;说笑打趣的方式改变了;俱乐部和小戏院中的词汇不

---

① 作者在此和以下好几处说的"层"字,都是借用地质学上的术语。

同了；时髦朋友所讲究的不是从前那种漂亮了，在人前夸耀的是另外一批背心，另外一批领带了；他的胡闹与骇人听闻的行为也转向另一方面；时髦人物的名称也是新兴的；我们前前后后有过"小爷"，"不可思议"①，"俏哥儿"，"花花公子"，"狮子"，"根特佬"②，"小白脸"，"小浪荡"。不消几年，时行的名称和东西都可一扫而空，全部换新；时装的变化正好衡量这种精神状态的变化；在人的一切特征中，这是最浮浅最不稳固的。——下面是一层略为坚固一些的特征，可以持续二十年，三十年，四十年，大概有半个历史时期。我们最近正看到这样的一层消灭：中心是一八三〇年前后，当令的人物见之于大仲马的《安东尼》，见之于雨果戏剧中的青年主角，也在你们父亲伯叔的回忆中出现。那是一个感情强烈，郁闷而多幻想的人，热情汹涌，喜欢参加政治，喜欢反抗，又是人道主义者，又是改革家，很容易得肺病，神气老是痛苦不堪，穿着颜色刺激的背心，头发的式样十分触目，就像台威利阿在版面上表现的。如今我们觉得这种人物浮夸，天真，但也不能不承认他热烈豪爽。总之他是血统簇新的平民，能力和欲望很强，第一次登上社会的高峰，粗声大气的暴露他精神上和心底里的烦恼。他的思想感情是整整一代人的思想感情；要等那一代过去以后，那些思想感情才会消灭。这是第二层，历史挖掉第二层所费的时间，既指出那一层的深度，也说明那一层的重要程度。

---

① 法国大革命以后的执政时期（1795—99），时髦人物有一句口头禅，叫做"我拿名誉打赌，真是不可思议……"所以社会上给他们起的外号就叫"不可思议"。
② 巴黎从前有条热闹的大街叫做根特街，便是这个诨名的来历。

现在我们到了第三层,非常广阔非常深厚的一层。这一层的特点可以存在一个完全的历史时期,例如中世纪,文艺复兴,古典时代。同一精神状态会统治一百年或好几百年,虽然不断受到暗中的摩擦,剧烈的破坏,一次又一次的镰刀和炸药的袭击,还是屹然不动。我们的祖父看到过这样一种精神状态的消灭:那是古典时代,在政治上是一七八九年大革命爆发的时候告终的,在文学上是和台利尔(德利尔)与特·风塔纳一同消失的,在宗教上是由于约翰·特·曼斯德(约瑟夫·德·迈斯特)的出现和法国教会自力更生派的衰落而结束的。这个时代在政治上从黎希留(黎塞留)开始,在文学上从玛兰布(马莱伯)开始,在宗教上从十七世纪初期法国旧教的和平而自发的改革运动开始;持续了将近两世纪,标识鲜明,一望而知。文艺复兴期的风雅人物穿的是骑士与空头英雄式的服装,到古典时代换上真正交际场中的衣着,适合客厅与宫廷的需要:假头发,长统袜,裙子式的短裤,舒服的衣衫同文雅而有变化的动作刚好配合,料子是绣花的绸缎,嵌着金线,镶着镂空的花边,美观而庄严,合乎既要漂亮又要保持身份的公侯的口味。经过连续不断的小变化,这套服式维持到大革命,才由共和党人的长裤,长统靴,实用和古板的黑衣服,代替用搭扣的皮鞋,笔挺的丝袜,白纱颈围,镂空背心,和旧时宫廷中的粉红,淡蓝,苹果绿的外衣。这个时期有一个主要特点,欧洲直到现在还认为是法国人的标识,就是礼貌周到,殷勤体贴,应付人的手段很高明,说话很漂亮,多多少少以凡尔赛的侍臣为榜样,始终保持高雅的气派,谈吐和举动都守着君主时代的规矩。这个特征附带着或引申出一大堆主义和思想感情:宗教,政治,哲学,爱情,家

庭，都留着主要特征的痕迹；而这整个精神状态所构成的一个大的典型，将要在人类的记忆中永远保存，因为是人类发展的主要形态之一。

但这些典型无论如何顽强，稳固，仍然要消灭的。八十年以来，法国人采用了民主制度，丧失了他的一部分礼貌和绝大部分的风流文雅，他的语言文字不同了，变质了，有了火气，对待社会和思想方面的一切重大问题也改用新的观点。一个民族在长久的生命中要经过好几回这一类的更新；但他的本来面目依旧存在，不仅因为世代连绵不断，并且构成民族的特征也始终存在。这就是原始地层。需要整个历史时期才能铲除的地层已经很坚固，但底下还有更坚固得多，为历史时期铲除不了的一层，深深的埋在那里，铺在下面。——你们不妨把一些大的民族，从他们出现到现在，逐一考察；他们必有某些本能某些才具，非革命，衰落，文明所能影响。这些本能与才具是在血里，和血统一同传下来的；要这些本能和才具变质，除非使血变质，就是要有异族的侵入，彻底的征服，种族的杂交，至少也得改变地理环境，移植他乡，受新的水土慢慢的感染；总之要精神的气质与肉体的结构一齐改变才行。倘若住在同一个地方，血统大致纯粹的话，那末在最初的祖先身上显露的心情与精神本质，在最后的子孙身上照样出现。——荷马诗歌中的阿开雅人，伶牙俐齿，爱唠叨的英雄，在战场上遇到敌人，未动刀枪，先背一本自己的家谱和历史，骨子里就是欧里庇得斯剧中的雅典人，会谈玄说理，颠倒黑白，无事生非，在舞台上忽然来一套教训式的格言和公民大会上的演讲；也就是后来在罗马统治之下，自命风雅，殷勤凑趣的"希腊佬"，吃白食的清客；也就是亚历山大里城中喜

欢藏书的批评家,拜占庭帝国时代好辩的神学家;像约翰·冈塔居才纳一流的人,还有那些坚持阿托斯山上有什么永久光明的推理家,①都是纳斯托和于里斯的嫡派子孙。讲话,分析,辩论,机智的天赋,经过二十五个世纪②的文明与颓废,始终保存。——同样,在野蛮时代的风俗,民法和古老的诗歌中,我们看到盎格鲁·萨克森人是强悍的蛮子,斗志旺盛的肉食兽,可是激昂慷慨,天生的重道德,富有诗意;经过了五百年诺曼人的征服和法国文化的影响,他又出现在文艺复兴期的热烈而富于幻想的戏剧中,出现在复辟时期〔一六六〇——一六八八〕的粗暴与淫靡的风气中,出现在革命时期的阴沉严峻的清教主义中,出现在政治自由的奠定和含有教训意味的文学的胜利中,出现在今日支持英国公民英国工人的毅力,骄傲,高尚的习惯和高尚的格言中。——再看西班牙人:斯特累菩和拉丁史家已经说他是孤独,高傲,倔强,喜欢穿黑衣服的人;以后在中世纪,他的主要特性还是不变,虽然西哥德人给他输入了一些新的血液,他仍旧那么固执,那么倔强,那么英勇,被摩尔人赶到了海里,他花了八百年的时间把祖国一尺一寸的夺回来,长久而单调的斗争使他变得更兴奋更顽强,守着异教裁判和骑士制度的风俗习惯,一味的偏执,狭窄。在熙特的时代〔十一世纪〕,腓利普二世的时代〔十六世纪〕,查理二世的时代〔十七世纪〕,在

---

① 巴尔干半岛上的阿托斯山从拜占庭帝国时代起就是一个基督教的圣地,山上修院林立。十四世纪时,一般修士声言在静坐时只要目视丹田就能看见一道神秘的光,像耶稣升天时的光一样;为此引起的论战持续至十年之久。——约翰·冈塔居才纳是十四世纪时一度篡夺拜占庭帝国的人。

② 从希腊文明初启的纪元前十一世纪,算到纪元后十四世纪。

一七〇〇年的战争中〔西班牙王位继承战争〕，在一八〇八年的战争中〔拿破仑驱逐西班牙波旁王室〕，直到今日在上面专制，下面反抗的一片混乱中，西班牙人还是原来的西班牙人。——最后，考察一下我们的祖先高卢人；罗马人说他们有两件事情自命不凡：打仗凶狠，说话漂亮。的确，这是在我们的事业和历史上表现得最有光彩的天赋：一方面是尚武的精神，勇敢非凡，有时甚至发疯；另一方面是文学的天才，说话文雅，文笔细腻。十二世纪，我们的语言才形成，我们的文学作品和风俗习惯中马上出现一个快乐与俏皮的法国人：自己要开心，也要别人开心，话说得流畅而太多，懂得跟女人谈心，爱出锋头，为了充好汉而冒险，也为了感情冲动而冒险，荣誉感很强，责任心比较淡。《纪功诗歌》，《故事诗》和《玫瑰歌》给你们看到的，诗人如查理·特·奥莱昂，史家如约安维尔与佛罗阿萨给你们看到的，都是这样的一个法国人，就是以后在维龙（维庸），勃朗多末，拉伯雷笔下的法国人，也就是以后锋芒更露的时代的法国人，拉封丹，莫里哀，服尔德时代的法国人，十八世纪的风流的客厅中的法国人，一直到贝朗瑞时代（贝朗热时代）的法国人。——每个民族的情形都是如此；只要把他历史上的某个时代和他现代的情形比较一下，就可发见尽管有些次要的变化，民族的本质依然如故。

这便是原始的花岗石，寿命与民族一样长久；那是一个底层，让以后的时代把以后的岩层铺上去。——倘使往下探索，还可发见更深的基础；那是一些巨大无比，暧昧不明的地层，语言学正在开始发掘。在民族的特性之下还有种族的特性。某些普遍的性格证明天性不同的民族有古老的亲属关系：拉丁人，希腊人，日耳曼人，

斯拉夫人，克尔特人，波斯人，印度人，都是一个老根上长的芽；民族的迁移，混交，气质的改变，都动摇不了他们身上的某些哲学倾向与社会倾向，某些对道德的看法，对自然的了解，表达思想的某种方式；另一方面，他们所共有的基本特点，在另一种族中，例如在闪米人与中国人身上，并不存在；他们有另外一些特点，在他们之间同属一类。不同的种族在精神上的差别，正如脊椎类，筋节类，软体类动物在生理上的差别；他们是按照不同的方案构造的生物，属于不同的门类。——最后，在最低的一层上还有一切能创造文明的高等种族所固有的特性，就是有概括的观念；人类凭了这一点才能建立社会，宗教，哲学，艺术。不管种族之间有多少差异，这一类的才能始终存在，不是控制其余部分的生理上的差别所能损害的。

以上是组成人类心灵的感情，思想，才具，本能，一层一层叠起来的次序。你们看到，自上而下的地层怎样的越来越厚，地层的重要的程度怎样用稳定的程度来衡量。我们借用自然科学的规则在此完全用到了，结论也得到证实。最稳定的特征，在历史上和生物学上一样，是最基本，最普遍，与本体关系最密切的特征。——不论在心理方面还是在器官方面，必须把个人身上的原始特征和后来的特征加以区别，把原素和原素的配合加以区别；因为原素是最初的东西，原素的配合是以后化出来的。凡是为一切智力活动所共有的特征才是基本的特征：例如用突如其来的形象来思索的能力，或者用一长串密切相连的观念来思索的能力，就非某些特殊的智力活动所独有，而是对思想的各部分都有影响，对人的一切精神产物都发生作用的；人只要一开始推理，想象，说话，就有用形象或观念

来思索的能力，而且这能力居于指导地位，把人推往某一方向，阻断他的某些出路。其他的特征也是如此。可见一个特征越接近本质，势力范围越广大。——而势力范围越广大，特征就越稳定。决定各个历史时期及其中心人物的因素，决定现代的入于歧途与不知餍足的平民的因素，决定古典时代附属于宫廷的贵族与出入客厅的人物的因素，决定中世纪的独往独来的诸侯的因素，已经是非常普遍的形势，也就是非常普遍的精神倾向了。但是像西班牙人那样需要剧烈尖锐的刺激，需要把紧张与集中的幻想猛烈发泄出来的民族性，像法国人那样需要明确与连贯的观念，活泼的理智，需要自由活动的民族性，那是与本质更密切得多的特征，是全部与体质有关的特性构成的。至于构成种族，构成中国人，阿利安人与闪米人的特色的因素，那是最原始的禀赋了，例如语言有没有文法，句子是否完整，思想是否只限于代数一般的枯燥的符号，或是有伸缩性的，有诗意的，有细腻的层次的，或是热烈的，粗暴的，猛烈的爆发出来的。这儿正如在生物学上一样，必须看了原始思想的胚胎，才能在已经发展完全的思想中辨别出思想的特点；原始时期的特征在一切特征中最有意义；根据语言的结构和神话的种类，可以窥见宗教，哲学，社会，艺术的将来的形式，正如根据胚胎上子叶的有无与数目，可以猜到植物所隶属的部门和那个部门的主要特征。——可见在人类，动物，植物中间，特性从属的原理所确定的是同样的等级；最稳定的特征占据最高最重要的地位，而特征的所以更稳定，是因为更接近本质，在更大的范围内出现，只能由更剧烈的变革加以铲除。

## 三

文学价值的等级每一级都相当于精神生活的等级。别的方面都相等的话,一部书的精彩的程度取决于它所表现的特征的重要程度,就是说取决于那个特征的稳固的程度与接近本质的程度。以后你们会看到,文学作品的力量与寿命就是精神地层的力量与寿命。

首先有表现时行特征的时行文学,和时行特征一样持续三四年,有时还更短促;普通和当年的树叶同长同落:包括流行的歌曲,闹剧,小册子和短篇小说。你们倘使有勇气,不妨念一念一八三五年代的一本杂剧或滑稽戏,你们一定看不下去。戏院往往翻出这一类的老戏重演;二十年前轰动一时,今日只能叫观众打呵欠,戏码很快在广告上不见了。某一支歌曲当年在所有的钢琴上弹过,现在只显得可笑,虚假,乏味;至多在偏远鄙塞的内地还能听到;它所表现的是那种短时期的感情,只要风气稍有变动就会消灭;它过时了,而我们还觉得奇怪,当年自己怎么会欣赏这一类无聊东西。时间就是这样在无数的出版物中做着选择,把表现浮浅的特征的作品,连同那些浮浅的特征一同淘汰。

另外一些作品相当于略为经久的特征,被当时的一代认为杰作。例如丢尔灰在十七世纪初期写的那部大名鼎鼎的《阿斯德雷》,牧歌体的小说,其长无比,尤其是沉闷无比;但当时的人对宗教战争的凶杀抢掠厌倦已极,很高兴在花丛与树荫之下听听赛拉同的叹息和细腻的谈吐。又例如特·斯居台利小姐的那些小说,《居鲁士大王》,《克来利》,无非铺陈一套西班牙王后带到法国

来的过分与做作的风流文雅,用新的语言发表的堂皇的议论,细腻的感情,周到的礼貌,就像朗蒲依埃(朗布耶)府中夸耀气派很大的袍子和姿态强直的鞠躬一样。许多作品都有过这一类的价值,现在都变为历史文献:例如利利的《攸费斯》,玛利尼(马里尼)的《阿陶尼斯》,巴特勒的《休提布拉斯》,该斯纳(格斯纳)的取材于圣经的牧歌。① 现在我们也不缺少类似的作品,但我还是不提为妙。你们只要记得一八〇六年的时候,"埃斯梅那先生在巴黎完全是大人物的排场"②;你们也可以计算一下,在文学革命〔指法国浪漫主义〕初期被认为登峰造极而现在黯淡无光的作品有多少:《阿塔拉》,《阿庞赛拉日族的最后一人》,《那契士》,③ 以及特·斯塔埃夫人和拜伦的好几个人物都在内。如今路程过了第一个站头,从我们的地位上远远的回顾,当时人看不见的浮夸与做作,我们不难一望而知。米勒伏阿(米勒瓦)写的有名的悼歌《落叶》〔一八一一〕,卡西米·特拉维(卡西米·德拉维涅)的《美西尼阿女子》〔一八一八——二二,爱国诗歌集〕,我们读了同样无动于衷;因为两部作品都是半古典派半浪漫派,混合的性格正合乎处在两个时期的边境上的一代,而两部作品风行的时间也正是作品所表

---

① 《攸费斯》是十六世纪的英国爱情小说;《阿陶尼斯》是十七世纪的意大利长诗,以神话为题材;《休提布拉斯》是十七世纪的英国讽刺诗,形式如《堂·吉诃德》。该斯纳是十八世纪的瑞士诗人兼画家。

② 〔原注〕斯当达语。〔埃斯梅那是十八——十九世纪的法国诗人,生前红极一时,死后即默默无闻。〕

③ 三部都是夏朵勃里昂的作品,《那契士》是散文诗。《阿庞赛拉日族的最后一人》(短篇小说)写十六世纪时西班牙的摩尔族的一个部落。《阿塔拉》是一部异国情调与感伤气息极重的爱情小说。以上三部作品在法国浪漫主义文学初期风行一时。

现的精神特征存在的时间。

好几个非常凸出的例子很显著的指出，作品的价值或增或减，完全跟着作品所表现的特征的价值而定。仿佛自然界在此有心作正反两方面的实验。有些作家，在一二十部第二流的作品中留下一部第一流的作品。既是同一作家，他的才具，教育，修养，努力，始终相同；但写出平庸作品的时候，作者只表达了一些浮表而暂时的特征，写出杰作的时候却抓住了经久而深刻的特征。勒萨日写的十几部模仿西班牙人的小说，普累伏（普雷沃）神甫写的一二十个悲壮或动人的短篇，现在只有好奇的人才搜求；但个个人看过《吉尔·布拉斯》〔勒萨日作〕和《玛侬·雷斯戈》〔普累伏作〕。因为在这两部作品中，艺术家很幸运的找到了一个经久的典型，每个读者在周围的环境中或自己的感情中都能发见那个典型的面貌。吉尔·布拉斯是一个受过古典教育的布尔乔亚，当过大大小小的差事，发了财，不大计较是非，一辈子脱不了当差身份，少年时代脱不了流浪汉作风，在社会上随波逐流，绝对谈不到清心寡欲，爱国心更其缺乏，只顾自己的利益，拼命捞公家的油水，可是他心情快活，讨人喜欢，决不假仁假义，偶尔也能批评自己，做出一些老实的事来，骨子里还识得善恶，心地慈悲，老年安分守己，做一个规矩人收场。这样一个在各方面都说好不好，说坏不坏的性格，这样一种复杂而挫折很多的命运，不但存在于十八世纪，现在也有，将来也会有。同样，在《玛侬·雷斯戈》中间，那交际花心地不坏，为了爱奢华而堕落，但天生感情丰富，最后，对于为她做了那么多牺牲的死心塌地的爱情，也能用同样的爱情报答。显而易见，那是一个非常经久的典型，所以乔治·桑在《雷奥纳·雷奥

尼》中间，雨果在《玛利翁·特洛尔末》中间叫她重新出台，只是颠倒了角色，更动了时代。——笛福写过二百卷作品，塞万提斯写过不知多少戏剧和中篇；前者以清教徒和生意人的头脑，把细节写得逼真，精密，正确到枯燥的程度；后者的笔下完全表现出西班牙骑士和冒险家的幻想，才华，缺点，豪侠；一个留下一部《鲁滨孙飘流记》，另外一个留下一部《堂·吉诃德》。两部作品所以能传世，首先因为鲁滨孙是个十足地道的英国人，浑身的民族本能至今可以在英国水手和垦荒者身上看见：下起决心来又猛烈又倔强，纯粹是新教徒的感情，老在暗中酝酿的幻想和信仰就是引起改宗和期求灵魂得救的那一种，性格坚强，固执，有耐性，不怕劳苦，天生爱工作，能够到各个大陆上去垦荒和殖民；其次，因为这样一个人物除了民族性以外，还代表人生所能受到的最大的考验，代表人类全部发明的缩影，说明个人一脱离文明社会，就不得不赤手空拳把多少的技术，工艺，重新建立起来，平时我们却像水中的鱼一样，时时刻刻受着技术与工艺的好处而不知道。——同样，在《堂·吉诃德》里面，你们先看到一个骑士式的，精神不健全的西班牙人，就像八个世纪的十字军和夸张的幻想所造成的那样；但除此以外，他也是人类史上永久典型之一，是个英勇的，了不起的，想入非非的理想家，身体瘦弱，老是挨打；而另一方面，为了加强我们的印象，他又是一个有头脑，讲实际，鄙俗而放荡的粗汉。——在标志一个时代一个民族的不朽的人物中间，我还想举出一个，他的名字已经成为日常用语，就是菩玛希（博马舍）的斐迦罗（费加罗），一个更神经质更有革命性的吉尔·布拉斯。作者不过是个小名家；他锋芒太露，不能像莫里哀那样创造出活生生的人物；但一

朝描写他自己，写出他快活的心情，花样百出的手段，玩世不恭的态度，伶俐的口齿，写出他的勇敢与仁厚的本性，无穷的生气，他就不知不觉的画出了真正法国人的肖像，而他自己也从小名家一跃而为天才。——历史也做过反面的实验。有些例子，天才降落到小名家的地位。某个作家能够叫最伟大的人物站起来，自由活动；但在许多角色中间留下一些没有生命的人，等到一个时代告终就像死了一样，或者可笑之至，只有考古家和历史家才感到兴趣。例如拉辛剧中的情人都是一般侯爵，除了态度文雅，没有别的特点；作者有意粉饰他们的感情，免得"小爷们"看了不快；在他手里，他们变了宫廷中的傀儡，直到今天，外国人，即使有学问的外国人，也受不了希卜利德和瑟法兰斯那一类角色。——同样，莎士比亚的小丑毫无风趣，他的青年贵族荒谬绝伦，直要职业批评家和好奇的专家才会另眼相看；他们的文字游戏使人无法接受，他们的比喻无法了解；他们的装腔作势与莫名其妙的废话是十六世纪的习惯，正如字句高雅，长篇大论的台词是十七世纪的风气。这些也是时行的人物；当时的外貌和作用在他们身上过于凸出，其余的东西都给遮掉了。——从这个正反两面的实验上，你们可以看出深刻而经久的特征多么重要；缺少这些特征，一个大作家的作品就降为第二流，有了这些特征，才具平常的作家可以产生第一流的作品。

因为这缘故，倘若浏览一下伟大的文学作品，就会发现它们都表现一个深刻而经久的特征，特征越经久越深刻，作品占的地位越高。那种作品是历史的摘要，用生动的形象表现一个历史时期的主要性格，或者一个民族的原始的本能与才具，或者普遍的人性中的某个片段和一些单纯的心理作用，那是人事演变的最后原因。——

我们毋须把不同的文学作品一一检验。只要注意到文学作品今日在史学方面的应用就可证实。凡是从前的笔记,宪法和外交文件的缺漏,我们都用文学作品补足。文学作品以非常清楚非常明确的方式,给我们指出各个时代的思想感情,各个种族的本能与资质,以及必须保持平衡才能维持社会秩序,否则就会引起革命的一切隐蔽的力量。——古代的印度几乎完全没有可靠的历史和年表,但留下英雄的和宗教的诗歌,使我们看到印度人的心灵,就是说看到他们的幻想的种类和境界,看到他们梦境的范围和关系,参悟哲理的深度和由此引起的迷惑,宗教与制度的根源。——再看十六世纪末期和十七世纪初期的西班牙;念一遍《托美思河的小拉撒路》和流浪汉体的小说,研究一下洛泼,卡特隆和别的剧作家的戏剧,就有两个活生生的人物出现,流浪汉和骑士,给你指出这个奇特的文化的一切悲惨,伟大和疯狂的面目。——作品越精彩,表现的特征越深刻。我们十七世纪时在君主政体之下的全部思想感情,都可以在拉辛的作品中摘录出来,例如法国的国王,王后,王子王孙,朝臣,女官,教士的肖像,当时所有的主要观念,对封建主的忠诚,骑士的荣誉感,宫廷中的阶级和礼貌,臣民和仆役的忠心,文雅的态度,规矩礼节的影响和势力,在语言,感情,基督教,道德各方面或是人为的或是天然的细腻的表现,总之是组成旧制度主要特征的全部意识和习惯。——至于近代两部巨大的史诗,《神曲》与《浮士德》,又是欧洲史上两个重要时期的缩影。一个指出中世纪的人生观,一个指出我们这个时代的人生观。两者都表现两个最高尚的心灵在各自的时代中所达到的最高的真理。但丁的诗歌描写人离开了短促的尘世,周游超自然的世界,唯一确定的,长久的世界。带

他去的是两种力量：一种是狂热的爱情，那在当时是支配生活的主宰；一种是正确的神学，那在当时是支配抽象思维的主宰。他的梦境忽而可怖之极，忽而美妙之极，明明是一种神秘的幻觉，但在当时是理想的精神境界。歌德的诗篇描写人在学问与人生中受了挫折，感到厌恶，于是彷徨，摸索，终究无可奈何的投入实际行动；但在许多痛苦的经历和永远不能满足的探求中，仍旧在传说的帷幕之下不断的窥见那个意境高远的天地，只有理想的形式与无形的力量的天地，人的思想只能到它大门为止，只有靠心领神会才能进去。——许多完美的作品都表现一个时代一个种族的主要特征；一部分作品除了时代与种族以外，还表现几乎为人类各个集团所共有的感情与典型，例如希伯来的《诗篇》，描写一神教的信徒面对着全能的上帝，万王之王，最高的审判者；《仿效基督》描写温柔的灵魂和仁爱的上帝交谈，荷马的诗歌代表人类在英勇的少年时代的行动，柏拉图的对话录代表人类在可爱的成年时期的思想，差不多全部的希腊文学都代表健全而朴素的感情；最后是莎士比亚，最大的心灵创造者，最深刻的人类观察者，眼光最敏锐，最了解情欲的作用，最懂得富于幻想的头脑如何暗中酝酿，如何猛烈的爆发，内心如何突然失去平衡，最能体会肉与血的专横，性格的左右一切力量，促成我们疯狂或健全的暧昧的原因。《堂·吉诃德》，《老实人》，《鲁滨孙飘流记》，都是同样重要的作品。这类作品比产生作品的时代与民族寿命更长久。它们超出时间与空间的界限；无论在什么地方，只要有一个会思想的头脑，就会了解这一类作品；它们的通俗性是不可摧毁的，存在的时期是无限的。这是最后一个证据，证明精神生活的价值与文学的价值完全一致，艺术品

等级的高低取决于它表现的历史特征或心理特征的重要，稳定与深刻的程度。

## 四

现在只要为人的肉体和表现肉体的艺术建立一个相仿的等级。所谓表现肉体的艺术是指雕塑与绘画，而我尤其着重绘画。按照同样的方法，我们先要找出人身上哪些是最重要，因此是最稳定的特征。

首先，时行的衣着显然是一个很不重要的特征；每两年，至多每十年就有变化。便是一般的服装也是如此；那是一个外表，一种装饰；一举手就能拿掉。在活的身体上，主要的东西是活的身体本身；其余的都是附属品，都是人工的。——另外一些特征，即使是属于人体本身的特征，例如技艺和职业的特点，也不大重要。铁匠的胳膊不同于律师的胳膊，军官走路跟教士不一样；整天劳动的农夫的肌肉，皮色，脊骨的弯曲，额上的皱痕，走路的姿势，都不同于关在客厅里或办公室里的城里人。当然，这些特征相当稳固，在人身上会保留一辈子；一朝有了皱痕就继续存在；但是一个很轻微的事故就能产生这一类特征，一个同样轻微的事故就能去除这一类特征。唯一的原因是偶然的出身与教育；人的地位环境变换了，就有相反的特点；城里人受着农民的教养，就有农民的姿态，农民受着城里人的教养，就有城里人的姿态。经过三十年教育而仍旧留存的出身的标记，只有心理学家和道德学家看得出；出身在肉体上只

留着一些难以辨认的痕迹；可是构成身体要素的稳定而内在的特征，根株要深得多，不是暂时的因素所能动摇。

另外一些影响，比如历史时期，固然对精神发生极大的作用，但在肉体上只留下一个淡淡的印记。路易十四时代的人所重视的思想感情，和今日的完全两样，但肉体的骨骼并无差别；至多在参考肖像，雕像和版画的时候，会发现那时的人姿态更庄严更含蓄。变化最多的是脸；文艺复兴期的人的脸，像我们在勃龙齐诺或梵·代克画的肖像上看到的，比现代人的脸表情更刚强更单纯；三个世纪以来，装在我们头脑里的层次细微，变化不定的观念之多，趣味的复杂，思想的骚动，精神生活的过度，连续的劳动对我们的束缚，使眼神和表情变得细腻，困惑，苦闷。在更长的时期上看，头部也有某些变化；生理学家量过十二世纪的人的脑壳，认为他们的能力不及我们的。但历史记录精神的变化非常正确，对身体的变化只有一些笼统的鉴定，而且很不完全。肉体的某一种变化对人的精神影响极大，对生理却影响极微；脑子里有一点儿细微莫辨的变动，就能造成疯子，白痴或天才；一次社会革命在两个世纪以后可以把精神的和意志的动力全部刷新，但对于器官只是略微接触而已。因此我们能根据历史分出精神特征何者为主何者为副，却不能根据历史分出肉体特征何者为主何者为副。

所以我们要采取另一途径；而这里指导我们的仍然是特征从属的原理。你们已经看到，某一特征所以更重要，是因为更接近事物的本质；特征存在的久暂取决于特征的深度。所以我们要在肉体上找出它的原素所固有的特征。你们不妨想象一下在工作室中看到的模特儿。一个裸体的人站在你们面前；在这个活的身体的各

个部分之间，什么是共同点呢？在整体的每一部分不断出现而又有变化的原素是什么呢？——从形式上看，这个原素是附有筋腱而由肌肉掩盖的骨头：这里是肩胛骨和锁骨，那里是大腿骨和腰部的骨；往上去是脊骨和头盖骨，每根骨头都有它的关节，它的窝，它的凸出的角，作为支撑或杠杆的能力，以及有伸缩性的肉，在一松一紧之间帮助骨头转移位置，做各种动作。肉眼所见的人的本质，无非是一副附有关节的骨骼和一层肌肉，全部很严密的连在一起，构成一架能做各种动作各种努力的灵巧的机器。如果考察人体而再考虑到种族，水土和气候引起的变化，肌肉的软硬，各个部分的比例的不同，躯干与四肢的细长或臃肿，那就掌握了人体的全部基本结构，像雕塑或素描所掌握的那样。——在去皮的人体标本之上还包着第二层东西，也是各个部分所共有的，就是皮肤：上面密布着翕翕欲动的小乳头，因为下面有小血管而略带蓝色，因为和布满筋肉的膜附在一起而略带黄色，因为充满血液而略带红色，因为接触腱膜而略带螺钿色，有时光滑，有时起条纹，色调的丰富与变化无与伦比，在阴影中会发亮，在阳光中会颤动，而且由于感觉敏锐，还透露出软髓的娇嫩和肉的更新，总之，皮肤是盖在肉上的一张透明的网。倘若除此以外再注意到种族，水土与气质带来的差别；注意到淋巴质，胆汁质或多血质的人的皮肤的差别，有时娇嫩，疲软，粉红，雪白，苍白，有时坚硬，结实，颜色金黄，带有铁质，那就掌握了有形的生命的第二个要素，就是画家的天地，只有色彩能表现。以上都是人体的内在的与深刻的特征，既然这些特征跟活人分不开，不用说是稳定的了。

## 五

造型艺术的各等不同的价值，每一级都相当于人体特征的价值。别的方面都相等的话，一幅画或一个雕像的精彩的程度，取决于它所表现的特征的重要的程度。因为这缘故，列入最低一级的是在人身上不表现人而表现衣着，尤其表现时行衣着的素描，水彩画，粉笔画，小型雕像。画报上全是这一类东西，几乎等于时装的样本，衣服画得极其夸张：黄蜂式的细腰身，大得可怕的裙子，奇形怪状，叠床架屋的帽子；艺术家并不考虑到人体的变形；他只喜欢时行的漂亮，衣料的光彩，手套合乎款式，发髻梳得精致。在运用文字的新闻记者之外，他是用画笔的记者；可能他很有能力很有才气，但他只迎合一时的风尚；不出二十年，他的衣着过时了。许多这一类的图画在一八三〇年时很生动，现在变为历史文件或竟丑恶不堪。在我们一年一度的展览会中，不少肖像只是女人衣衫的肖像，而在画人的画家之外，有的是专画古式闪光缎的画家。

另外一些画家虽则比这一批高明，但在艺术上仍然是低级的；或者说得更正确些，他们的才具不在他们的艺术方面；他们是走错了路的观察家，宜于写小说或研究人情风俗，应当做作家而偏偏做了画家。他们注意技艺，职业，教育的特点，注意德行或恶习，情欲或习惯的印记。荷迦斯，威尔基，玛尔累提（马尔雷迪），不少英国画家的天赋都画意极少而文学意味极重。他们在肉身上只看见人的精神；色彩，素描，人体的真实性与美丽，在他们作品中都居于次要地位。他们用形体，姿态，颜色所表现的，或是一个时髦妇

女的轻佻，或是一个正派的老年监督的痛苦，或是一个赌徒的堕落，一大堆现实生活中的活剧或喜剧，全都含有教训或者很有风趣，几乎每件作品都有劝善惩恶的作用。严格说来，他们只描写心灵，精神，情绪；他们太着重这一方面，人物不是过火，便是僵硬；作品往往流于漫画，成为插图，用在彭斯，菲尔丁，狄更斯一派的牧歌或人情小说上再好没有。他们处理历史题材也着重同样的因素；他们不用画家的观点而用历史家的观点，指出一个人物一个时代的道德意识，表现罗素夫人用怎样的眼神看她判处死刑的丈夫诚心诚意的受圣餐，表现鹅颈美人埃提斯在哈斯丁斯（黑斯廷斯）战场上认出哈罗尔德时的悲痛。① 用考古的和心理学的材料组成的作品只诉之于考古学家和心理学家，至少是诉之于好奇的人和哲学家。充其量只起着讽刺诗与戏剧的作用；观众看了想笑或者想哭，像看戏看到第五幕。但这显然是一个越出正规的画种，绘画侵入了文学的范围，或者更正确的说，文学侵入了绘画。我们一八三〇年代的艺术家，从特拉洛希（德拉罗什）起，也犯过同样的错误，虽则不这么严重。一件造型艺术的作品，它的美首先在于造型的美；任何一种艺术，一朝放弃它所特有的引人入胜的方法而借用别的艺术的方法，必然降低自己的价值。

现在我举一个显著的例子，可以包括所有别的例子：就是总的绘画史，首先是意大利绘画史。五百年中有许多正反两面的证

---

① 十七世纪英国政治家威廉·罗素以阴谋推翻查理二世，死于断头台。——鹅颈美人埃提斯（伊迪斯）是十一世纪时盎格鲁·萨克森王哈罗尔德（哈罗德）的情妇；一〇六六年哈罗尔德与"征略者威廉"战于哈斯丁斯，阵亡后尸身无法辨认，最后由埃提斯认出。

据，指出我们的理论所肯定为人体要素的那个特征在绘画史上多么重要。在某一个时期，人的身体，有肌肉包裹的骨骼，有色彩有感觉的皮肉，单凭它们本身的价值受到了解和爱好，并且被放在第一位：那就是意大利绘画的鼎盛时代；那个时代留下的作品，一致公认为最美；所有的画派都向它请教，奉为模范。在别的几个时期，对人体的感觉有时还嫌不够，有时被放在次要地位而掺杂了别的主意：那便是意大利绘画的童年时代，退化时代或衰落时代。在这些时代，艺术家的天赋无论如何优异，只能产生低级的或第二流的作品；他们的才具用得不当；人体的基本特征，他们没有掌握或没有掌握好。因此，作品的价值到处都以基本特征所占据的主要地位为比例。作家首先应当创造活的心灵；雕塑家和画家首先应当创造活的身体。艺术上各个时代的等级便是以这个原则来定的。——从契玛蒲埃（契马布埃）到玛萨契奥（马萨乔）〔十三世纪至十五世纪初叶〕，画家不知道透视，解剖，表现立体的技法；可以触摸到的结实的人体，他是隔了一重幕看到的；躯干与四肢的坚实，活力，活动的结构与肌肉，不能引起他的兴趣；他笔下的人物是人的轮廓与影子，有时是升上天国而没有形体的灵魂。宗教情绪压倒了造型的本能，在丹台奥·迦提手中表现为神学的象征，在奥康雅（奥卡尼亚）手中表现为道德教训，在贝多·安琪利谷手中表现为灵魂升入极乐世界的幻象。画家受着中世纪精神的限制，停留在高峰艺术的门口，长期的徘徊摸索。他以后能升堂入室是依靠透视学的发现，造型技法的探求，解剖学的研究，油彩的应用；保罗·乌采罗，马萨契奥，弗拉·菲列波·列比，安多尼奥·包拉伊乌罗，凡罗契奥，琪朗达约，安多奈罗·特·美西纳（安东内洛·德·梅西

纳），几乎全是做金银细工出身，和陶那丹罗，琪倍尔蒂和当时别的大雕塑家不是朋友，就是师徒，个个热心研究人体，像异教徒一样欣赏肌肉与动物般的精力，对肉体生活体会得非常深刻，所以作品虽然粗糙，僵硬，受着印版式模仿之累，仍旧占着独一无二的地位，至今有它的价值。以后超过他们的一般大画家不过是发展他们的原则；文艺复兴期光华灿烂的佛罗棱萨画派承认他们是奠基人。安特莱·但尔·沙多，弗拉·巴多洛美奥，弥盖朗琪罗，都是他们的学生；拉斐尔在他们那里用过功，他的天才一半得力于他们。——佛罗棱萨是意大利艺术与高峰艺术的中心。所有这些宗师的主要观念是对于人体的观念，活生生的，健全的，刚强的，活跃的，能做各种运动的，像动物一般的人体。彻里尼说过："绘画艺术的要点在于好好的画一个裸体的男人与女人。"他又非常热烈的提到"头上那些美妙的骨头；胳膊一用劲就会有些精彩表现的肩胛骨；还有那五根内肋骨，在上半身前后俯仰之间会在肚脐四周形成一些奇妙的窝和凸出的肌肉"。他说："你一定要画两腰之间那根长得非常好看的骨头，叫做尾椎骨或荐骨。"凡罗契奥的一个学生，那尼·葛罗梭，在医院中临死的时候，人家拿给他一个普通的十字架，他不接受，他要求陶那丹罗雕的一个，说道："否则我死了也不甘心，因为看到本行的坏作品，太不愉快了。"路加·西约累利（卢卡·西尼奥雷利）极喜欢的一个儿子死了，他叫人脱掉尸首的衣衫，亲自仔仔细细画他的肌肉；他认为肌肉是人的要素，所以要把儿子的肌肉留在记忆中。——到这个时候，艺术只消再往前一步，肉体生活就表现完全了：就是对于骨骼外面的一层，对于皮肤的柔软和色调，对于肉的娇嫩而多变化的活力，需要再强调一下：高雷

琪奥和威尼斯派便走了这最后一步,而艺术也就停止发展。从此花已经开足;人体的感觉表现尽了。——它慢慢的衰退,在于勒·罗曼,罗梭,帕利玛蒂斯笔下丧失了一部分真诚与严肃,随后又蜕化为学派的习气,学院的传统,画室的诀窍。从那时起,虽然有卡拉希三兄弟的苦心孤诣和勤奋的努力,艺术还是退化了,画意日益减少,文学意味日益浓厚。三个卡拉希,他们的学生或承继者,陶米尼甘,琪特,葛尔钦,巴洛希,只追求激动人心的效果,画出鲜血淋漓的殉道者,多情的场面,感伤的情调。气魄伟大的风格只剩下一些残迹,其中还掺杂油头粉脸的情人和热心宗教的甜俗可厌的气息,运动家式的身体和紧张的肌肉上面配着妩媚的脸和恬静的笑容。出神的圣母,美丽的黑罗提埃特(希罗底),迷人的玛特兰纳,流露出交际场中的表情和媚态,迎合当时的潮流。消沉的绘画企图表达以后由新兴的歌剧表现的境界。阿尔巴纳(阿尔巴尼)是闺房画家;多尔契与萨索番拉托(萨索费拉托)感情细致,已经与现代人相通。在比哀德罗·特·高托那(彼得罗·达·科尔托纳)和路加·乔达诺手中,基督教传说和异教传说的大场面变了客厅里可爱的假面舞会;艺术家不过是一个有才华的,有趣的,时髦的即兴画家。正当大家不再重视肉体的力而转到感情方面去的时候,正当音乐兴起的时候,绘画结束了。

再看别的国家的重要画派,它们的繁荣与卓越的成就,也以同样的特征占据主要地位为条件;对于肉体生活的感觉,在意大利和意大利以外同样促成艺术的杰作。各个画派之间的差别在于每一派都代表一种气质,代表它乡土和气候的性质。大画家的天才在于用人体造出一个种族;在这一点上,他们是生理学家,正如作家是心

理学家；画家指出胆汁质，淋巴质，神经质或多血质的一切后果，一切变化，正如大小说家大戏剧家指出幻想的，理智的，文明的或未开化的心灵所有的反响，所有的差别。——你们都看到，<u>佛罗棱萨</u>艺术家创造出细长，苗条，肌肉发达的人物，具有高尚的本能与运动家的天赋：这是在气候干燥的地方，一个质朴，典雅，活泼，聪明细腻的种族所能产生的典型。<u>威尼斯</u>画家创造的是身段丰满，线条曲折，发育很正常的形体，丰腴白皙的皮肉，茶褐色或淡黄色的头发，爱享乐，有风趣，心情快活；这是在明亮而潮湿的地方，由于气候关系而在意大利人中接近<u>法兰德斯</u>人的一个种族所能产生的典型，是享乐派的诗人。在<u>卢本斯</u>笔下，你们可以看到皮肤雪白或苍白，粉红或赤红的<u>日耳曼</u>人，淋巴质的，多血质的，以肉食为主，需要大量吃喝，纯粹是北方和水乡出身的民族；体格壮大，但还没有经过琢磨，形态臃肿，毫无规则，长着大量的脂肪，本能粗野，放纵，疲软的肉在情绪冲动之下会突然发红，一接触酷烈的气候很容易变质，死后腐化得更快，更难看。<u>西班牙</u>画家给你们看到的是他们的种族的典型，又是瘦削，又是神经质，结实的肌肉受着山上的北风吹打和太阳的熏炙格外坚硬，性情顽固，倔强，压制的情欲老是在沸腾，内心的火烧得滚热，忧郁，严酷，受着煎熬；深色的衣服和画面上焦黑的色调对比强烈；但色调突然明朗的时候，青春，美貌，爱情和兴奋热烈的情绪会在娇艳的面颊上染出一片可爱的粉红和鲜明的大红。——总之，越是伟大的艺术家，越是把他本民族的气质表现得深刻；像诗人一样，他不知不觉的给历史提供内容最丰富的材料；他提炼出肉体生活的要素，加以扩大，正如诗人勾勒出精神生活的要素，加以扩大；历史家在图画中辨别出一个

民族的肉体的结构与本能，正如在文学中辨别出一种文化的结构与精神倾向。

# 六

因此特征的价值与艺术品的价值完全一致，艺术品表现了特征，就具备特征在现实事物中的价值。特征本身价值的大小决定作品价值的大小。特征经过作家或艺术家的头脑，从现实世界过渡到理想世界，本身毫无损失，特征在理想世界中和在现实世界中一样，仍然是一些或大或小的力量，对于攻击的抵抗或强或弱，能产生深度广度不一的效果。就因为此，艺术品的等级反映特征的等级。在自然界的顶峰是控制别的力量的最强大的力量；在艺术的顶峰是超过别的作品的杰作；两个顶峰高低相同，最高的艺术品所表现的便是自然界中最强大的力量。

# 第三章　特征有益的程度

## 一

我们比较各个特征的时候还有第二个观点。特征既是一种自然力量，就可以用两种方式估价：先考虑一种力量和别的力量的关系，再考虑它对本身的关系。从一种力量和别的力量的关系来看，能抵抗别的力量，消灭别的力量，就更强。从它对本身的关系来看，作用不是使自己消亡而使自己发展，就更强。因此一种力量有两个尺度，因为它受到两种考验，先是别的力量对它发生作用，然后它对自己也发生作用。我们所做的第一个考察，使我们看到特征所受的第一个考验，结果是特征等级的高低取决于特征存在的久暂，取决于受到同样的破坏因素袭击的时候，特征保持完整的程度如何，抵抗的时间长短如何。我们要做的第二个考察，将要使我们看到特征受到第二个考验，特征位置的高低取决于不受外界影响的时候，是否因具备这些特征的个体或集体趋于消灭或发展，而特征本身也趋于消灭或发展，并且要看消灭或发展的程度如何。在第一

个考察中，我们一级一级的往下，走向构成事物原素的基本力量，你们已经看到结果是艺术与科学有关。在第二个考察中，我们将要一级一级的往上，走向构成事物的目标的高级形式，你们将要看到结果是艺术与道德有关。过去我们按照特征重要的程度考察特征；现在要按照特征的有益的程度考察特征。

## 二

先考察人的精神生活以及表现精神生活的艺术品。人具备的性格显然是多多少少有益的，或者是有害的，或者是混杂的。我们天天看到一些个人和一些社会发达，增长，失败，倾覆，消灭；倘从总的方面考察他们的生活，他们的失败总是由于总的结构有缺陷，某个倾向发展过度，地位与能力比例不称；他们的成功总是由于内在的平衡非常稳固，欲望有节制，或者某种力量很强。在人生险恶的波涛中，性格是秤砣或浮标，有时使我们沉到水底，有时把我们托在水面。这样就建立起第二个等级；各种特征在等级上所占的位置，取决于对我们有益或有害的程度，取决于特征为了保持我们的生命而给予的助力的大小，或者为了毁灭我们的生命而给予的阻力的大小。

所以问题是在于生活。对个人来说，生活在两个主要的方向：或者是认识，或者是行动；因此我们在人身上发见两种主要机能，智力与意志。由此可以推论，一切意志与智力的特征能帮助人的行动与认识的，便是有益的，反之是有害的。——在哲学家与学者身

上，有益的特征是对于细节有正确的观察力和记忆力，对于一般的规律领会迅速，态度审慎谨严，能把一切假定加以长时期的与有系统的检验。在政治家与事业家身上，有益的特征是永远的警觉和永远可靠的掌舵的机智，通情达理，头脑不断的适应事物的变化，心中仿佛有个天平时时刻刻在衡量周围的力量，想象力只以实际的发明为限，冷静的本能使他能掌握可能的局势与实在的局势。在艺术家身上，有益的特征是微妙的感觉，敏锐的同情，能够使事物在内心自然而然的再现，对于事物的主要特征与周围的和谐能够有一触即发的和独特的领会。无论哪一种精神劳动都需要诸如此类的一套特殊才能。这些也就是帮助一个人达到目标的力量；而每种力量在各自的领域内都是有益的，因为一旦缺少这种力量，或是力量退化或是力量不足，就会使那个领域萧条，贫瘠，成为不毛之地。——同样，意志也是这一类的力量；它本身是有益的。我们都佩服那种顽强的决心，不屈不挠，坚持到底，不怕肉体的剧烈的痛楚，不怕长期纠缠的精神磨难，不怕突如其来的震动，不怕诱惑，不怕软骗硬吓，扰乱精神或者疲劳身体的任何考验。不管支持这决心的是殉道者的幻象，是苦行哲学家的理智，是野蛮人的麻木，是天生的固执或后天的骄傲，决心总是了不起的。不仅一切有关智力的部分，如明察，天才，智慧，理性，机智，聪明，并且一切有关意志的部分，如勇敢，独创，活跃，坚强，镇静，都是构成理想人物的片段，因为根据我们的定义，那些都是有益的特征的纲目。

现在要考察个人在团体中的作用。哪一种素质能使个人的生活有益于他所隶属的社会呢？有益于个人的内部性能，我们已经知道了；但使个人有益于别人的内部动力又在哪里呢？

有一种超乎一切之上的动力，就是爱；因为爱的目的是促成另外一个人的幸福，把自己隶属于另外一个人，为了增进他的幸福而竭忠尽智。你们一定承认爱是最有益的特性，在我们所要建立的等级上显然占着第一位。我们看到爱的面目就感动，不论爱采取什么形式，是慷慨，还是慈悲，还是和善，还是温柔，还是天生的善良；我们的同情心遇到它就起共鸣，不管它的对象是什么：或者是构成男女之间的爱情，一个人委身给一个异性，两个生命融合为一；或者是构成家庭之间的各种感情，父母子女的爱，兄弟姊妹的爱；或者是巩固的友谊，两个毫无血统关系的人互相信任，彼此忠实。——爱的对象越广大，我们越觉得崇高。因为爱的益处随着应用的范围而扩张。在历史上，在人生中，我们最钦佩的是为大众服务的精神：我们钦佩爱国心，像汉尼拔时代的罗马，塞米斯托克利斯时代的雅典，一七九二年代的法国，一八一三年代的德国所表现的；我们钦佩大慈大悲的心肠，鼓动佛教或基督教的传道师到野蛮民族中去的慈悲心；我们钦佩那种无比的热情，使多多少少不求名利的发明家，在艺术，科学，哲学，实际生活中促成一切美妙或有益的作品和制度；我们钦佩一切崇高的美德，在诚实，正直，荣誉感，牺牲精神，为一切高瞻远瞩的世界观献身等等的名义之下，发展人类的文明；在这方面，以马克·奥理略（马可·奥勒留）为首的斯多噶派哲学家曾经留下不少教训和榜样。相反的特征在这样一个阶梯上如何占据相反的位置，是用不着说明的了。这个等级早已有人发现；古代哲学的高尚的教训，凭着非常正确的判断，简要的方法，已经确定善恶的等第，西塞罗以纯粹罗马人的理性，在他的《论责任》中就有概括的叙述。固然后世还多少加以引申，但也

羼入许多错误的见解。在道德方面正如在艺术方面一样，我们应当永远向古人吸取教训。那时的哲学家说，斯多噶派的理智与心灵取法于邱比特的理智与心灵；那时的人还可能希望邱比特的理智与心灵取法于斯多噶派的理智与心灵呢。

## 三

文学价值的等级每一级都相当于这个道德价值的等级。别的方面都相等的话，表现有益的特征的作品必然高于表现有害的特征的作品。倘使两部作品以同等的写作手腕介绍两种同样规模的自然力量，表现一个英雄的一部就比表现一个懦夫的一部价值更高。你们将要看到，在组成思想博物馆的传世悠久的艺术品中，可以按照我们的新原则定出一个新的等级。

在最低的等级上是写实派文学与喜剧特别爱好的典型，一般狭窄，平凡，愚蠢，自私，懦弱，庸俗的人物。在日常生活中出现的，或者叫人看了可笑的，的确是这等人物，亨利·莫尼埃的《布尔乔亚生活杂景》可以说集其大成。几乎所有精彩的小说，都在这类人物中挑选配角：例如《堂·吉诃德》中的桑绰，流浪汉体小说中的衣衫褴褛的骗子，菲尔丁笔下的乡绅，神学家和女佣人，华尔特·司各特笔下的省俭的地主，尖刻的牧师；而在巴尔扎克的《人间喜剧》和现代英国小说中蠕动的一切下等角色，还给我们看到另外一些标本。这些作家有心描写人的本来面目，所以不能不把人物写成不完全的，不纯粹的，低级的，多半是性格没有发展成熟，或

者受着地位限制。在喜剧方面只消提到丢卡雷，巴西尔，阿诺夫，阿巴公，塔丢狒，乔治·唐丹，以及莫里哀喜剧中所有的侯爵，所有的仆役，所有的酸溜溜的家伙，所有的医生。揭露人类的缺陷原是喜剧的特色。——但伟大的艺术家一方面因为要适合艺术品种的条件，或者因为爱真实，不能不刻划这一类可悲的角色，一方面用两种手段掩盖人物的庸俗与丑恶。或者以他们为配角和陪衬，烘托出主要人物：这是小说家最常用的手法，在塞万提斯的《堂·吉诃德》，巴尔扎克的《欧也妮·葛朗台》，福楼拜的《包法利夫人》中，就有这种人物可供研究。或者艺术家使我们对那一等人物起反感，叫他一次又一次的倒楣，让读者存着斥责与报复的心把他取笑；作者有心暴露人物因为低能而吃苦，鞭挞他身上的主要缺点。于是心怀敌意的群众感到满足了；看见愚蠢与自私受到打击，和看到好心与精力发挥作用一样痛快；恶的失败等于善的胜利。这是喜剧作家的主要手法，但小说家也常用；用得成功的例子不但有《可笑的女才子》，《女子教育》，《才女》，以及莫里哀的许许多多别的剧本，也有菲尔丁的《汤姆·琼斯》，狄更斯的《马丁·查斯尔威特》，巴尔扎克的《老处女》。——可是这些猥琐残缺的心灵终究给读者一种疲倦，厌恶，甚至气恼与凄惨的感觉；倘若这种人物数量很多而占着主要地位，读者会感到恶心。斯忒恩（斯特恩），斯威夫特，复辟时期的英国喜剧作家，许多现代的喜剧与小说，亨利·莫尼埃的描写，结果都令人生厌；读者对作品一边欣赏或赞成，一边多多少少带着难堪的情绪：看到虫蛆总是不愉快的，哪怕在掐死它们的时候；我们要求看到一些发育更健全，性格更高尚的人物。

在这一个等级上应当列入一批坚强而不健全，精神不平衡的人物。某一种情欲，某一种机能，某一种精神素质或某一种性格，在他们身上发展得其大无比，有如一个畸形的器官，妨碍了其余的部分，造成种种损害和痛苦。戏剧或探求哲理的文学通常都采取这样的题材；因为一方面，这等人物最能提供动人与惊骇的事故，感情的冲突与剧烈的转变，内心的惨痛，合乎戏剧家的需要；另一方面，思想家又觉得他们最能表达思想的作用，生理结构的后果，在我们身上暗中活动而成为我们生命的盲目主宰的一切暧昧的力量。这些人物见之于希腊，西班牙和法国的悲剧，见之于雨果和拜伦的作品，见之于多数大小说家的作品，从《堂·吉诃德》起一直到《少年维特之烦恼》与《包法利夫人》。他们都表现人与自己的冲突，与社会的冲突，表现某种情欲或某种观念占了统治地位：在古希腊是骄傲，仇恨，战争的疯狂，危险的野心，子女的复仇，一切自然而自发的情感；在西班牙和法国是骑士的荣誉感，狂热的爱情，宗教的热忱，一切君主时代的和当时所提倡的情感；在现代的欧洲是人不满意自己，不满意社会的精神苦闷。这一类暴烈而痛苦的心灵，在两个最洞达人情的作家，莎士比亚和巴尔扎克笔下，发展得最有力量，最完全，最显著。他们老是爱描写那种巨大无比，但对人对己都有害的力量。十有九次，他们的主角是一个狂人或恶棍，具有极优秀极高强的能力，有时还有极慷慨极细腻的感情；但因为缺少智慧的控制，这些力量把人物引上毁灭自己的路，或者发泄出来损害别人：出色的机器炸毁了，或者在半路上压坏旁边的人。莎士比亚创造的高利奥朗，霹雳火，哈姆雷特，李尔王，泰蒙，利翁提斯，麦克白，奥赛罗，安东尼，克利奥佩德拉，罗密

欧，朱丽叶，苔丝迪梦那，奥菲利阿，都是最悲壮最纯粹的人物，鼓动他们的是盲目愤激的幻想，近于疯狂的敏感，血与肉的压力，想入非非的幻觉，不可遏制的愤怒与爱情；另外还有一批变态的凶猛的人，像狮子一般冲入人群，如伊阿谷，理查三世，麦克白夫人，以及一切从血管里挤出"人性中最后一滴乳汁"的人。在巴尔扎克的作品中也能找到两组相应的人物，一方面是偏执狂，于洛，格拉埃斯，高里奥，邦斯，路易·朗倍，葛朗台，高勃萨克，沙拉齐纳，法朗霍番，甘巴拉，或是醉心于收藏，或是沉湎女色，或是艺术家，或是守财奴；另一方面是吃人的野兽，纽沁根，伏脱冷，杜·蒂埃，腓利普·勃里杜，拉斯蒂涅，特·玛赛，男的玛奈弗，女的玛奈弗，放高利贷的，骗子，妓女，野心家，企业家，全是力量强大的妖魔似的东西，和莎士比亚的人物同出一胎，不过临盆的时候更费力，所接触的空气被历代的人呼吸过而变坏了，他们的血液不是年轻的了，凡是古老的文化所有的残废，痼疾，斑点，他们身上无不具备。——这些是最深刻的文学作品，把人性的重要特征，原始力量，深藏的底蕴，表现得比别的作品更透彻。我们读了为之惊心动魄，好比参透事物的秘密，窥见了控制心灵，社会与历史的规律。然而留在心中的印象很不舒服；苦难与罪恶看得太多了；情欲过分发展与过分冲突之下，造成太多的祸害。我们没有进入书本以前只从表面看事物，漫不经意，心中很平静，有如布尔乔亚看一次例行的单调的阅兵式。但作家搀着我们的手带往战场；于是我们看见军队在枪林弹雨中互相冲击，尸横遍地。

再往上一级就是完美的人物，真正的英雄了；在刚才提到的戏剧与哲理小说中就有好几个。莎士比亚和他同时的作家，创造过

不少纯洁，慈爱，贤德，体贴的女性形象；几百年来，他们这些概念以种种不同的形式在英国小说英国戏剧中不断出现，狄更斯的阿格内和埃斯忒便是米朗达和伊摩贞的后代，即使在巴尔扎克的作品中，也不缺少高尚与纯洁的人物：玛葛丽德·格拉埃斯，欧也妮·葛朗台，特·埃斯巴侯爵，乡下医生，便是这一类的模范。在广大的文学园地中，不少作家特意描写崇高的情感和卓越的心灵：高乃依在包里欧格德，熙特，荷拉斯三兄弟身上表现理性很强的英雄精神；理查孙（理查森）在巴末拉，克拉立萨，葛兰狄孙身上宣扬清教徒的道德；乔治·桑在《摩帕拉》，《田里捡来的法朗梭阿》，《魔沼》，《约翰·特·拉·洛希》和许多近年的作品中，描写天性的慷慨豪侠。有时候，第一流的艺术家，如歌德在《海尔曼与陶乐赛》中，尤其在《依斐日尼》中，泰尼生在《阿塔尔王组诗》和《公主》中，想重登理想天国的最高峰。但我们就是从那个高峰上掉下来的，作者所以能重新攀登，只是靠了艺术家的好奇心，孤独者的幻想与考古家的学问。至于别的作家想叫完美的人物出台的时候，不是站在道德家的立场上，就是站在旁观者的立场上；在第一种情形之下，是替一种理论作辩护，显然带一股冷冰冰的或者抱着成见的色彩；在第二种情形之下，又掺杂凡人的面目，本质方面的缺点，地方性的偏见，过去的，未来的或可能的过失，使理想的人物和现实的人物更接近，但是美丽的光彩也减少了。已经衰老的文化不适宜于理想人物；他是在别的地方出现的，在史诗和通俗文学中出现，在少不更事与愚昧无知而幻想能够自由飞跃的时代出现。——三类人物和三类文学各有各的时代；一类诞生在文化的衰老期，一类诞生在文化的成熟期，一类诞生在文化的少年期。在极

有修养极讲究精炼的时代，在上了年纪的民族中间，在希腊争捧名妓的时代，在路易十四的客厅和我们的客厅中间，出现一批最低级最真实的人物，出现喜剧文学和写实文学。在壮年时代，社会发展极盛的时候，人类正踏上伟大的前途的时候，在五世纪〔纪元前〕时的希腊，十六世纪末期的西班牙和英国，十七世纪和现在的法国，出现一批坚强的与痛苦的人物，出现戏剧文学或哲理文学。在一方面成熟而另一方面衰落的过渡时代，例如现代，正当两个时代互相交错混杂之际，就在本时代的作品以外产生另一时代的作品。——但真正理想的人物只能在原始和天真的时代大量诞生；直要追溯到远古时代，在各个民族初兴的时候，在人类的童年梦境中，才能找到英雄与神明。每个民族有每个民族的英雄与神明；在自己心中发现了英雄与神明，再用传说培养；等到民族踏进未曾开发的新时代与未来的历史，那些人物的不朽的形象便在民族眼前逐渐放出光彩，有如指导与保护民族的善良的精灵。这便是真正的史诗中的英雄：《尼勃仑根之歌》中的西格弗利特，我们的《纪功诗歌》中的洛朗，西班牙《歌谣集》中的熙特，《列王纪》中的洛斯当，阿拉伯的安塔，希腊的于里斯和阿喀琉斯。——比这个更高的，在更上一层的天上，是一般先知，救主和神明；描写这等人物的作品在希腊是荷马的诗篇，在印度是吠陀颂歌，古代史诗和佛教传说，在犹太和基督教中是《诗篇》，《福音书》，《启示录》，以及一批倾吐内心的作品，最后而最纯粹的两部便是《圣芳济的小花》与《仿效基督》。在这个阶段上，人改变了容貌，充分显出他的伟大；他有如神明一般无所不备；如果他的精神，他的力量，他的仁慈还有所限制，那是以我们的目光，我们的观点而论。在他的时代他的

种族看来，他并没有限制；凡是他的幻想所能想象的，都靠着信仰实现了。人站在高峰的顶上；而在他旁边，在艺术品的峰顶上，就有一批崇高而真诚的作品，胜任愉快的表现他的理想。

# 四

现在我们来考察人的肉体以及表现肉体的艺术，研究一下哪些是有益肉体的特征。——一切特征中最有益的，没有问题是毫无缺陷的健康，最好是生气蓬勃的健康。病病歪歪，瘦小憔悴，没有气力的身体，当然比较衰弱。所谓活剥鲜跳的人是指具备全部机能的全部器官；任何局部的停顿都是向全部停顿走近一步；疾病是毁灭的开始，趋向死亡的先兆。——根据同样的理由，体格的完整应当归入有益的特征之列；我们对于完美的人体的观念，大可以从这一点上引申出去。在这个原则之下，不但要排斥大的残废，脊骨与四肢的弯曲，病理博物馆中所能陈列的一切丑态，便是技艺，职业，社会生活在人身的比例与外表上促成的轻微的变形，也与完美的人体不相容。铁匠手臂太粗；石匠伛背；钢琴家的手过分伸长，全是隆起的筋与血管，手指扁平；律师，医生，坐办公室的或做买卖的人，疲软的肌肉与拉长的脸到处留着专用脑力和室内生活的痕迹。衣着，尤其近代的衣着，也于身体不利；只有古代的宽松，飘荡，容易脱下而且常常脱下的衣服，便鞋，军人的大裙，妇女的长背心，才不妨碍身体。我们的鞋子把脚趾挤在一起，两边凹进；妇女的胸褡和裙子把身腰束得那么细小。你们看夏天的浴场上有多少奇形怪状的身体，皮肤的色调不

是生硬便是苍白；皮肤久已不接触阳光，组织不紧密了，吹到一点儿风就打寒噤，毛发直竖，过不了露天生活，没法与周围的东西调和；那种皮肉与健康的皮肉的分别，正如新出坑的石头与长期日晒雨淋的岩石的分别：两者都失去原来的色调，好似从坟墓里挖出来的。我们把这个原则一直引申出去，直要把文明在人身上造成的一切变态去掉以后，才能发见真正完美的人体。

再看肉体的动作。一切肉体活动的能力，我们都认为是有益的特征；体力必须能尽量发挥，作各种练习，在各个方面应用；骨骼必须具备适当的结构，四肢要有适当的比例，胸部要有适当的宽度，关节要相当柔软，肌肉要相当坚韧，才宜于奔驰，跳跃，负重，攻击，搏斗，不怕用劲，不怕疲劳。我们要训练肉体具备这些完美的特性，不让一种性能占先而妨碍另外一种；要所有的性能都达到最高度，同时保持平衡与和谐：不能使这个力量的强大促成那个力量的衰弱，不能使身体为了求发展而反萎缩。——不但如此，在运动家的才能与体育锻炼以外，我们还加上心灵，就是意志，聪明与感情。精神的生命是肉体生命的终极，肉身开的花；缺少精神，肉体就残缺不全，像流产的植物一样无法开花结果；一个无论如何完美的身体，必须有完美的灵魂才算完备。① 我们要在② 身体各部的和谐中间，姿态中间，头的形状与面部的表情中间，表现这灵魂，要使人感觉到心灵的自由与健全，或者卓越与伟大。看的人

---

① 〔原注〕亚理斯多德的这句名言非常深刻，所有的希腊雕塑家都可能这样说；这是希腊文化的基本观念。

② 从此以下一大段都是说艺术家应当如何表现完美的人体。

可以体会到身体所具备的智力，精力，高尚的品质，但不过是体会到而已。我们揭露这些特性，但并不加以凸出的表现，否则会损害我们所要表现的完美的肉体。——因为精神生活与肉体生活在人身上处于对立的地位：精神生活一达到相当的高度会轻视肉体生活，或者视肉体为附庸；人认为心灵受着肉体之累，所以他的机器变为附属品；他为了要更自由自在的思想而牺牲肉体，把肉体关在书房里，让它伛腰曲背，一天一天的软弱；他甚至以肉体为羞，过分夸张的羞耻心使他把肉体几乎全部掩盖；他不认识肉体了，只看见思想的或表情的器官，包裹脑子的脑壳和传达感情的相貌；其余只是用衣服遮盖的赘疣。高度的文化，完全的发展，殚精竭虑的精神活动，不能同一个擅长运动的，裸露的，受过完全的体育锻炼的身体合在一起。深思的额角，细腻的五官，复杂的面相，同角斗家与竞走家的四肢发生抵触。——因为这缘故，我们要设想完美的人体，就得以过渡时代过渡局面中的人为范本；在那个时代那个局面之下，心灵还不曾把肉体放到第二位，思想只是一种机能而非专制的主宰，精神还没有发展到反常与畸形的田地，人的行动的各个部分还保持平衡，生命还在过去的干涸与未来的泛滥之间奔流，气势壮阔而很有节制，像一条美丽的河。

## 五

按照这个人体价值的等级，我们可以列出表现人体的艺术品的等级。一切条件都相等的话，作品的精彩的程度取决于有益人体的

特征表现的完美的程度。

在最低的一级上是有心取消那些特征的作品。这种艺术从古代异教精神衰落的时候出现，延续到文艺复兴为止。在高摩达（康茂德）〔二世纪时罗马皇帝〕和代奥克利先安（戴克里先）〔三至四世纪时罗马皇帝〕的时代，雕塑已经大为退步：一般帝皇或执政的胸像毫无清明恬静与庄严高贵的气息；懊丧，迷惘与疲倦的神气，虚肿的面颊与伸长的头颈，个人特有的抽搐的肌肉，职业造成的损伤，代替了和谐的健康与活跃的精力。往后是拜占庭的绘画与宝石镶嵌：基督和圣母都身体瘦小，狭窄，僵硬，等于裁缝用的人体模型，有时只剩一副骨骼；凹下去的眼睛，鱼白色的大角膜，薄嘴唇，瘦长脸，窄额角，软弱而不会动弹的手，给人的印象是一个痴呆混沌，整天苦修的痨病鬼。——中世纪的全部艺术病状相同，不过病势略轻罢了。从教堂里的雕像，彩色玻璃和初期绘画上看，好像人种退化，血液枯竭了：圣徒形销骨立，殉道者身体支离破碎，圣母胸部平坦，脚长得太长，手上全是节子，干枯的隐士只有一个躯壳，基督像被人踩死的血淋淋的蚯蚓，迎神赛会的队伍中都是黯淡，冰冷，凄凉的人物，身上留着一切苦难的伤害与被压迫的恐怖。——将近文艺复兴的时期，伛偻憔悴的躯干重新抽芽，但不能立即振作，树液还不纯粹。健康与精力只能逐步恢复；直要一个世纪才能治好根深蒂固的瘰疬。在十五世纪的画家笔下，还有许多标记指出人类年深月久的痨瘵和饥饿；梅姆林留在布鲁日医院中的作品，人物的脸像僧侣一般冷淡，头颅太大，鼓起的额角装满着神秘的幻想，手臂细小，静止的生命单调之极，像保存在阴暗的修院中的一朵黯淡无神的花；在贝多·安琪利谷笔下，绚烂夺目的祭服和

长袍掩盖着瘦小的身体，只能说是受到圣宠的幽灵，胸部扁平，脸特别长，额角特别凸出；在丢勒笔下，大腿和手臂太细，肚子太大，脚非常难看，打皱与疲倦的脸上神色不安，血色全无，浑浑噩噩的亚当与夏娃叫人看了真想替他们穿上衣服。几乎所有那个时期的画家，表现头的形状都像托钵僧和患脑水肿的人，勉强存活的丑恶的儿童好比蝌蚪，脑袋其大无比，底下却是软绵绵的躯干和扭曲的四肢。便是意大利文艺复兴的第一批大师，古代异教精神的真正的复兴者，雷奥那多·达·芬奇的前辈，佛罗棱萨的解剖学家，安多尼奥·包拉伊乌罗，凡罗契奥，路加·西约累利，都还摆脱不了先天的缺陷：在他们的人物上，庸俗的头，难看的脚，凸出的膝盖和锁骨，一块块隆起的肌肉，勉强而且为难的姿势，说明精力与健康虽然重登宝座，还不曾把所有的伙伴一同带回来，还缺少自在和恬静的神气。——等到代表古代美的女神全部从放逐中召回，她们在艺术上应有的势力也只及于意大利，在阿尔卑斯以北，她们的影响是断断续续的，或者是不完全的。日耳曼民族对这种影响只接受一半，而且还得像法兰德斯那样信旧教的民族；新教国家，像荷兰，完全不受影响。他们对于真实的感受比对于美的感觉更亲切；他们喜爱重要的特征甚于有益的特征，喜爱精神生活甚于肉体生活，喜爱深刻的个性甚于正常的一般典型，喜爱紧张骚动的梦境甚于清明和谐的观点，喜爱内在的诗意甚于感官的外表的享受。这个种族的最大的画家伦勃朗，从来不回避肉体的丑恶与残废：他画出高利贷者和犹太人，肥胖的脸上布满肉襴，化子和流浪汉伛着背，拐着腿；裸体的厨娘，衰老的皮肉留着胸褡的痕迹；他还画出向内弯曲的膝盖，松软的肚子，医院里的人物，旧货铺里的破布，犹太

人的故事，仿佛替鹿特丹的贫民窟写照；还有波提乏的女人诱惑约瑟，从床上跳下，使观众懂得约瑟逃跑的场面；总之，不管现实如何难堪，伦勃朗以大胆的和痛苦的心情把现实全部抓在手里。这样一种绘画成功的时候就越出绘画的范围；像贝多·安琪利谷，丢勒，梅姆林的作品一样，绘画变为一首诗。艺术家所表现的是一种宗教情绪，一些哲理的参悟，一种人生观；他把造型艺术固有的对象，人体，牺牲了；他把人体隶属于一个观念或者隶属于艺术的别的因素。在伦勃朗心目中，一幅画的中心不是人，而是明暗的斗争，是快要熄灭的，散乱摇晃的光线被阴暗不断吞噬的悲剧。但若撇开这些非常的或怪僻的天才不谈，单从人体是造型艺术的真正对象着眼，就得承认雕塑上或绘画上的人物只要缺少力，缺少健康，缺少完美的人体的其他因素，就应该列入艺术的最低一级。

在伦勃朗周围是一般才具较差的画家，所谓法兰德斯小名家，如梵·奥斯塔特，丹尼埃，日拉·多乌，阿特里安·布劳欧，约翰·斯坦，比哀尔·特·荷赫（彼得·德·霍赫），忒蒲赫，梅佐，还有许多别的。他们的人物普遍都是布尔乔亚或平民，画家在菜市上，街上，屋子里，酒店里，把看到的景象如实描写：肥头胖耳的有钱的镇长，端庄的淋巴质的妇女，戴眼镜的小学教师，正在做活的厨娘，大肚子的旅店老板，快活的酒徒，作坊，农庄，工场，酒店里的笨重，臃肿，迟钝的人。路易十四在他的画廊里看了，说道："替我把这些丑东西拿掉！"不错，他们描绘的人物，身体都不登大雅，缺少热血，皮色不是苍白便是赭红，身材臃肿，五官不正，俗气，粗野，只配过室内生活和机械生活，一点没有运动家与竞走家的活泼柔软。同时，他们让人物身上留着一切社会生活的束

缚的印记，一切行业，地位，衣着的印记，农夫的机械的劳动，布尔乔亚的俨然的功架，在身体的结构和面貌的表情上所造成的一切反常的形态。——但他们的作品有别的长处：一点是我们上面考察过的，就是表现重要的特征，表现一个民族一个时代的要素；另外一点是我们以后要考察的，就是色彩的和谐与布局的巧妙。另一方面，他们的人物本身叫人看了愉快，不像上一时期的人物精神紧张，带着病态，痛苦，消沉；他们身体强壮，对生活感到满足，在家庭里，在破屋子里逍遥自在；一筒烟一杯啤酒就能使他们快活；他们不骚动，不心烦意乱，笑也笑得痛快，或者是一无所思的向前望着，别无所求。倘是布尔乔亚和贵族阶级，他们看到自己衣服簇新，地板抹过油蜡，玻璃窗擦得发亮，觉得心满意足。倘是女佣人，农夫，鞋匠，便是化子吧，也觉得他们的破屋子挺舒服，坐在凳子上悠然自得，很高兴的缝鞋子，削萝卜。他们感觉迟钝，头脑安静，决不心猿意马，想得很远；整个的脸都安详，平静，柔和，或者是一派忠厚样儿：这便是气质冷静的人的幸福，而幸福，就是说精神与肉体的健康，无论在哪里出现总是美的，这儿也不例外。

比这个更高一级的是气概不凡的形象，精力与体格完全发展的人。这样的人物见之于盎凡尔斯派画家的作品，如克雷伊埃，日拉·齐格斯，约各·梵·奥斯德，梵·罗斯，梵·丢尔登，亚伯拉罕·扬桑斯，龙蒲兹，约登斯，以及站在第一列的卢本斯。肉体终究摆脱了一切社会生活的约束，发育从来不曾受到阻挠；不是全部裸露就是略加掩蔽，即使穿衣也是奇装艳服，对于四肢不是妨碍而是一种装饰。我们从未见过这样放纵的姿势，火暴的举动，强壮宽

厚的肌肉。在卢本斯笔下，殉道者是雄赳赳的巨人和勇猛的角斗家。圣女的胸部像田野女神，腰身像酒神的女祭司。健康与快乐的热流在营养过度的身上奔腾，像泛滥的树液一般倾泻出来，成为鲜艳的皮色，放肆的举止，放浪形骸的快乐，狂热的兴致；在血管中像潮水般流动的鲜血，把生气激发得如此旺盛如此活跃，相形之下，一切别的人体都黯然失色，好像受着拘束。这是一个理想世界，我们看了会受到鼓动，超临在现实世界之上。——但那个理想世界并非最高的世界。其中还是肉欲占着优势，人还只顾到满足肚子，满足感官的庸俗生活。贪心使眼中火气十足；厚嘴唇上挂着肉感的笑意，肥胖的身体只往色欲方面发展，不配作各种英武的活动，只能有动物般的冲动和馋痨的满足；过分充血与过分疲软的肉，漫无限制的长成不规则的形状；体格雄伟，但装配的手法很粗糙。他眼界不广，心情暴烈，有时玩世不恭，含讥带讽；他缺少高级的精神生活，谈不上庄严高雅。这里的赫剌克勒斯不是英雄而是打手。他们长着牛一样的肌肉，精神也和牛差不多了。卢本斯所设想的人有如一头精壮的野兽，本能使他只会吃得肥头胖耳或者在战斗中怒号。

我们所寻求的最高的典型，是一种既有完美的肉体，又有高尚的精神的人。为此我们得离开法兰德斯，到美的国土中去。——我们到意大利的水乡威尼斯去漫游，就能看到在绘画上近于完美的典型。虽是大块文章的肉，却限制在一个更有节度的形式之内；尽管是尽情流露的欢乐，但属于更细节的一种；酣畅与坦率的肉欲同时也是精炼的，不是赤裸裸的；相貌威武，精神活动只限于现世；可是额角很聪明，神色庄严，带着深思熟虑的表情，气质

高雅，胸襟宽广。——然后我们到佛罗棱萨去欣赏培养雷奥那多和训练拉斐尔的学派，它经过琪倍尔蒂，陶那丹罗，安特莱·但尔·沙多，弗拉·巴多洛美奥，弥盖朗琪罗等等之手，发见了近代艺术最完美的典型。例如巴多洛美奥的《圣·文桑》，安特莱·但尔·沙多的《圣母》，拉斐尔的《雅典学派》，弥盖朗琪罗的梅提契坟墓和西克施庭的天顶画：那些作品上的肉体才是我们应当有的肉体；和这个种族相比，其余的种族不是软弱，便是萎靡，或者粗俗，或者发展不平衡。他们的人物非但康强壮健，经得起人生的打击；非但社会的成规和周围的冲突无法束缚他们，玷污他们；非但结构的节奏和姿态的自由表现出一切行为与动作的能力；而且他们的头，脸，整个形体，不是表达意志的坚强卓越，像弥盖朗琪罗的作品，便是表达心灵的柔和与永恒的和平，像拉斐尔的作品；或者表达智慧的超越与精微玄妙，像雷奥那多的作品。可是无论在哪一个画家笔下，细腻的表情并不和裸露的肉体或完美的四肢对立，思想与器官也不占据太重要的地位而妨碍各种力量的高度协作，使人脱离理想的天地。他们的人物尽可以发怒，斗争，像弥盖朗琪罗的英雄；尽可以幻想，微笑，像芬奇的妇女；尽可以悠闲自在，心满意足的活着，像拉斐尔的圣母；重要的决非他们一时的行动，而是他们整个的结构。头只是一个部分而已；胸部，手臂，接榫，比例，整个形体都在说话，都使我们看到一个与我们种族不同的人；我们之于他们，好比猴子或巴波斯人之于我们。我们说不出他们在历史上究竟属于哪一个阶段；直要追溯到遥远而渺茫的传说，才能找到他们的天地。只有远古的诗歌或神明的家谱，才配作他们的乡土。面对着拉斐尔的《女先知》和

《三大德行》①，弥盖朗琪罗的亚当与夏娃，我们不禁想到原始时代的英勇的或恬静的人物，想到那些处女，大地与江河的女儿，睁大着眼睛第一次看到蔚蓝的天色，也想到裸体的战士下山来征服狮子。——见到这样的场面，我们以为人类的事业已经登峰造极了。然而佛罗棱萨不过是第二个美的乡土；雅典是第一个。从古代残迹中留下来的几个雕像，《弥罗岛上的维纳斯》，巴德农神庙上的石像，罗多维齐别墅中的于农的头，给你们看到一个更高级更纯粹的种族。比较之下，你们会觉得拉斐尔人物的柔和往往近于甜俗②，体格有时显得笨重③；弥盖朗琪罗的人物的隆起的肌肉和剑拔弩张的力量，把内心的悲剧表现太明显。肉眼所能见到的真正的神明是在另外一个地方，在一种更纯净的空气之中诞生的。一种更天然更朴素的文化，一个更平衡更细腻的种族，一种与人性更合适的宗教，一种更恰当的体育锻炼，曾经建立一个更高雅的典型，在清明恬静中更豪迈更庄严，动作更单纯更洒脱，各方面的完美显得更自然。这个典型曾经被文艺复兴的艺术家作为模范，所以我们在意大利欣赏的艺术，只是爱奥尼阿的月桂移植到另一个地方所长的芽，但长得不及原来的那么高那么挺拔。

---

① 三大德行是基督教神学中最重要的原则，即信仰，希望，慈悲。这里是指拉斐尔用这个题材为梵谛冈教皇宫所作的人物画。
② 〔原注〕例如他的《圣·西克施庭的圣母》，《美丽的女园丁》。〔第二幅也是画的圣母。〕
③ 〔原注〕例如他为法尔纳士别墅画的维纳斯，赛基，三美人，邱比特，爱神等等。

第三章　特征有益的程度

# 六

　　以上说的是双重的尺度；事物的特征和艺术品的价值都根据这个双重尺度分成等级。特征越重要越有益，占的地位就越高，而表现这特征的艺术品地位也越高。——所谓重要与有益原是一个特性的两面，这个特性就是"力"；考察它对别的东西的关系是一面，考察它对本身的关系是另外一面。那个特性的重要程度取决于它所能抵抗的别的力量的大小。有害或是有益，看那特性是削弱自己还是帮助自己生长而定。这两个观点是考察万物的两个最高的观点；因为一个观点着眼于万物的本质，另一个观点着眼于万物的方向。以本质而论，万物无非是一堆粗糙的力，大小不等，永远在发生冲突，但总量和全部的作用始终不变。以方向而论，万物是一组形体，其中蕴蓄的力不断更新，甚至能不断生长。有时，特征是一种原始的机械的力，这种力便是事物的本质；有时，特征是一种后起的，能扩大的力，这种力就表明世界的动向。这样，我们就明白为什么以万物为对象的艺术，不论表现的是万物的内在要素的一个深刻的部分，还是万物的发展的一个高级的阶段，都是高级的艺术。

# 第四章　效果集中的程度

## 一

特征本身已经考察过了，现在要考察特征移植到艺术品中以后的情形。特征不但需要具备最大的价值，还得在艺术品中尽可能的支配一切。唯有这样，特征才能完全放出光彩，轮廓完全凸出；也唯有这样，特征在艺术品中才比在实物中更显著。要做到这一点，必须作品的各个部分通力合作，表现特征。不能有一个原素不起作用，也不能用错力量，使一个原素转移人的注意力到旁的方面去。换句话说，一幅画，一个雕像，一首诗，一所建筑物，一曲交响乐，其中所有的效果都应当集中。集中的程度决定作品的地位；所以衡量艺术品的价值，在以上两个尺度之外还有第三个尺度。

## 二

先以表现人的精神生活的艺术为例，尤其是文学。我们首先要辨别构成一个剧本，一篇史诗，一部小说的各种原素，表现活动的心灵的作品的原素。——第一是心灵，就是说具有显著的性格的人物；而性格之中又有好几个部分。一个儿童像荷马说的"从女人的两膝之间下地"的时候，就具备某一种和某一程度的才能与本能，至少是有了萌芽。他像父亲，像母亲，像上代的家属，总的说来是像他的种族；不但如此，从血统中遗传下来的特性在他身上有特殊的分量和比例，使他不同于同国的人，也不同于他的父母。这个天生的精神本质同身体的气质相连，两者合成一个最初的背景；教育，榜样，学习，童年与少年时代的一切事故一切行动，不是与这个背景对抗，便是加以补充。倘若这许多不同的力量不是互相抵消，而是结合，集中，结果就在人身上印着深刻的痕迹，成为一些凸出的或强烈的性格。——在现实世界中往往缺少这一步集中的工作，在大艺术家的作品中却永远不会缺少；因此他们描写的性格虽则组成的原素与真实的性格相同，但比真实的性格更有力量。他们很早而且很细致的培养他们的人物；等到那个人物在我们面前出现，我们只觉得他非如此不可。他有一个广大的骨架支持；有一种深刻的逻辑做他的结构。这种构造人物的天赋以莎士比亚为最高。仔细研究他的每个角色，你随时会发觉在一个字眼，一个手势，思想的一个触机，一个破绽，说话的一种方式之间，自有一种呼应，一种征兆，泄露人物的全部内

心，全部的过去与未来。①这是人物的"底情"。一个人的体质，原有的才能与倾向或后天获得的才能与倾向，年代久远的或最近的思想与习惯的复杂的发展，人性中所有的树液，从最老的根须起到最后的嫩芽为止经过无穷变化的树液，都促成一个人的语言与行动，等于树液流到终点不能不向外喷射。必须有这许多力量，加上各种效果的集中，才能鼓动高利奥朗，麦克白，哈姆雷特，奥赛罗一类的人物，才能组织，培养，刺激主要的情欲，使人物紧张，活跃。——在莎士比亚旁边，我可以提出一个近代作家，差不多是当代的作家，巴尔扎克；在我们这个时代所有操纵精神宝藏的人中间，他资本最雄厚。一个人的成长，精神地层的累积，父母的血统，最初的印象，谈话，读物，友谊，职业，住所等等的作用如何交错如何混杂，无数的痕迹如何一天一天印在我们的精神上面，构成精神的实质与外形：没有人比巴尔扎克揭露得更清楚。但他是小说家与博学家，不像莎士比亚是戏剧家与诗人；所以他并不隐藏人物的"底情"而是尽量罗列。他的长篇累牍的描写与议论，叙述一所屋子，一张脸或一套衣服的细节，在作品开头讲到一个人的童年与教育，说明一种新发明和一种手续的技术问题，目的都在于揭露人物的内幕。但归根结蒂，他的技巧和莎士比亚的一样，在塑造人物，塑造于洛，葛朗台老头，腓利普·勃里杜，老处女，间谍，妓女，大企业家的时候，他的才能

---

① 〔原注〕例如奥赛罗在最后一刹那回想到他的旅行与他的童年；那是自杀时常有的现象。又例如麦克白听见人家一句暗示，心中就浮起杀人和野心的幻觉；那是偏执狂的人常有的现象。

始终在于把构成人物的大量原素与大量的精神影响集中在一个河床之内,一个斜坡之上,仿佛汇合大量的水扩大一条河流,使它往外奔泻。

文学作品的第二组原素是遭遇与事故。人物的性格决定以后,性格所受的摩擦必须能表现这个性格。——在这一点上,艺术又高出于现实,因为在现实生活中,事情不是永远这样进行的。某个伟大而坚强的性格,由于没有机会或者没有刺激的因素,往往默默无闻,无所表现。——倘若克伦威尔不遇到英国革命,很可能在家庭里和地方上继续过他四十岁以前的生活,做一个经营农庄的地主,市内的法官,严厉的清教徒,照管他的牲口,饲料,孩子,关切自己的信仰。法国革命倘若迟三年爆发,米拉菩只是一个贪欢纵欲,有失身份的贵族。<sup>①</sup>另一方面,某个庸俗懦弱,经不起大风浪的性格,尽可应付普通的生活。假定路易十六是布尔乔亚出身,有一份小小的产业,或者当个职员,或者靠利息过活:他多半能受人尊重,安分守己的过一辈子;他会老老实实的尽他的日常责任,认真办公,对妻子和顺,对儿女慈爱,晚上教他们地理,星期日望过弥撒,拿铜匠的工具消遣一番。<sup>②</sup>一个已经定型的人入世的时候,有如一条船从船坞中滑进大海;它需要一阵微风或大风,看它是小艇或大帆船而定:鼓动大帆船的巨风势必叫小艇覆没,推进小艇的微风只能使大帆船在港口里停着不动。因此艺术家必须使人物的遭遇

---

① 米拉菩死于一七九一年,倘法国革命迟三年爆发,米拉菩已不在人世,不能在大革命中有所表现。

② 这就是路易十六喜欢的消遣。

第五编 艺术中的理想

与性格配合。——这是第二组原素与第一组原素的一致；不消说，一切大艺术家从来不忽视这一点。他们所谓线索或情节，正是指一连串的事故和某一类的遭遇，特意安排来暴露性格，搅动心灵，使原来为单调的习惯所掩盖的深藏的本能，素来不知道的机能，一齐浮到面上，以便像高乃依那样考验他们意志的力量和英雄精神的伟大，或者像莎士比亚那样揭露他们的贪欲，疯狂，暴怒，以及在我们心灵深处盲目蠢动，狂嗥怒吼，吞噬一切的妖魔。同一个人物可以受到各种不同的考验，许多考验可以安排得越来越严重；这是一切作家用来造成高潮的手法；他们在整个作品中运用，也在情节的每个片段中运用，最后把人物推到大功告成或者下堕深渊的路上。——可见集中的规律对于细节和对于总体同样适用。作家为了求某种效果而汇合一个场面的各个部分，为了要故事收场而汇合所有的效果，为了表现心灵而构成整个的故事。总的性格与前前后后的遭遇汇合之下，表现出性格的真相和结局，达到最后的胜利或最后的毁灭。①

剩下最后一个原素，就是风格。实在说来，这是唯一看得见的原素；其他两个原素只是内容；风格把内容包裹起来，只有风格浮在面上。——一部书不过是一连串的句子，或是作者说的，或是作者叫他的人物说的；我们的眼睛和耳朵所能捕捉的只限于这些句子，凡是心领神会，在字里行间所能感受的更多的东西，也要靠这些句子做媒介。所以风格是第三个极重要的原素，风格的效果必须和其他原素的效果一致，才能给人一个强烈的总印象。——但句

---

① 〔原注〕关于集中的原则，可参看拙著《拉封丹及其寓言》第三编。

子可以有各种形式，因此可以有各种效果。它可能是韵文；长短可能一律，可能不一律，节奏与押韵各有各种不同的方式；只要看韵律学内容的丰富就明白。另一方面，句子可能是散文，有时可能前后连成一整句，有时包括一些整句和一些短句；只要看语法学内容的丰富就明白。——组成句子的单字也有特性；按照字源和通常的用法，单字或是一般性的，高雅的，或是专门的枯燥的，或是通俗的，耸动听闻的，或是抽象的黯淡的，或是光彩焕发，色调鲜艳的。总之，一句句子是许多力量汇合起来的一个总体，诉之于读者的逻辑的本能，音乐的感受，原有的记忆，幻想的活动，句子从神经，感官，习惯各方面激动整个的人。——所以风格必须与作品别的部分配合。这是最后一种集中；大作家在这方面的技术层出不穷，随机应变的手段非常巧妙，创新的能力用之不竭：他们对于每一种节奏，每一种句法，每一个字眼，每一个声音，每一种字的连接，声音的连接，句子的连接，都是清清楚楚感觉到它的效果，有意识的运用的。这里艺术又高于现实；因为风格经过这样选择，改变，配合以后，假想的人物比真实的人物说话说得更好，更符合他的性格。——不必深入写作技术的奥妙，涉及方法的细节，我们也不难看出诗是一种歌唱，散文是一种谈话，六韵脚十二音步的诗句气势雄伟，声调庄严，抒情诗的简短的分节，音乐气氛更浓，情绪更激昂；干脆的短句口吻严厉或者急促；包括许多小句的长句声势浩大，有雄辩的意味；总之，我们不难看出一切风格都表示一种心境，或是松弛或是紧张，或是激动或是冷淡，或是心神明朗或是骚乱惶惑，而境遇与性格的作用或者加强或者减弱，就要看风格的作用和它一致或者相反而定。——倘若拉辛用了莎士比亚的文体，莎

士比亚用了拉辛的文体，他们的作品就变得可笑，或者根本不会产生。十七世纪的文字清楚明白，中庸有度，精纯，连贯，完全适合宫廷中的谈话，却无法表现粗犷的情欲，幻想的激动，不可抑制的内心的风暴，像在英国戏剧中爆发的那样。十六世纪的文字忽而通俗，忽而抒情，大胆，过火，佶屈聱牙，前后脱节，放在法国悲剧的文质彬彬的人物嘴里就不成体统。要是那样，我们就没有拉辛和莎士比亚，而只能有德来登（德莱顿），奥特韦，丢西斯（迪西），卡西米·特拉维涅（卡西米·德拉维涅）一流的作家。——这便是风格的力量，也便是风格的条件。人物的特性固然要靠情节去诉之于读者的内心，但必须用语言诉之于读者的感官；三种力量〔人物，情节，风格〕集中以后，性格才能完全暴露。艺术家在作品中越是集中能产生效果的许多原素，他所要表白的特征就越占支配地位。所以全部技术可以用一句话包括，就是用集中的方法表白。

## 三

按照这个原则，我们可以把文学作品再列一个等级。别的方面都相等的话，作品的精彩的程度取决于效果集中的程度。这个规则应用于各个派别，在同一类艺术的发展阶段中所确定的等级，正是历史与经验早已确定的等级。

一切文学时期开始的阶段必有一个草创时期；那时技术薄弱，幼稚；效果的集中非常不够；原因是在于作家的无知。他不缺少灵

感；相反，他有的是灵感，往往还是真诚的强烈的灵感。有才能的人多得很；伟大的形象在心灵深处隐隐约约的活动；但是不知道方法；大家不会写作，不会分配一个题材的各个部分，不会运用文学的手段。——这就是中世纪初期法国文学的缺点。你们读《洛朗之歌》，《勒诺·特·蒙朵旁》，《丹麦人奥伊埃》，立刻会感觉到那个时代的人具有独特而伟大的情感：一个社会建立了；十字军的功业完成了；诸侯的高傲独立的性格，藩属对封建主的忠诚，尚武与英勇的风俗，肉体的健壮与心地的单纯，给当时的诗歌提供的特征不亚于荷马诗歌中的特征。但当时的诗歌只利用一半；它感觉到那些特征的美而没有能力表达。北方语系的诗人是世俗的法国人，就是说他出身的种族素来缺少风趣，他所隶属的社会是被独占的教会剥夺高等教育的社会。他只会干巴巴的，赤裸裸的叙述；没有荷马与古希腊的壮阔与灿烂的形象；一韵到底的诗句好比把同一口钟敲到二三十下。他控制不了题材，不懂得删节，发展，配合，不会准备场面，加强效果。作品没有资格列入不朽的文学，已经在世界上消灭了，只有考古家才关心。即使有所成就也只靠一些孤零零的作品；例如《尼勃仑根之歌》，因为在德国，古老的民族性不曾被教会压倒；至于意大利的《神曲》是凭了但丁的苦功，天才和热情，才在神秘而渊博的长诗中把世俗的情感和神学理论出人意外的结合为一。——艺术在十六世纪复活的时节，其他的例子又证明，同样的缺少集中在初期达到同样不完全的后果。英国最早的戏剧家马洛是个天才；他和莎士比亚一样感觉到情欲的疯狂，北方民族的忧郁与悲壮，当代历史的残酷；但他不会支配对白，变动事故，把情节分出细腻的层次，把各种性格加以对立；他用的方法只有连续不断

的凶杀和直截了当的死亡;他的有力的但是粗糙的剧本如今只有一些好奇的人才知道。要他那种悲壮的人生观在大众面前清清楚楚的显露,必须在他之后出现一个更大的天才,具备充分的经验,把同样的精神重新酝酿一番;必须来一个莎士比亚,经过一再摸索,在前人的稿本中注入有变化的,丰满的,深刻的生命,而那是初期的艺术办不到的。

一切文学时期终了的阶段必有一个衰微的时期;艺术腐朽,枯萎,受着陈规惯例的束缚,毫无生气。这也是缺少效果的集中;但问题不在于作家的无知。相反,他的手段从来没有这样熟练,所有的方法都十全十美,精炼之极,甚至大众皆知,谁都能够运用。诗歌的语言已经发展完全:最平庸的作家也知道如何造句,如何换韵,如何处理一个结局。这时使艺术低落的乃是思想感情的薄弱。以前培养和支配大作品的伟大的观念淡薄了,消失了;作家只凭回忆和传统才保存那个观念,可是不再贯彻到底,而引进另外一种精神使观念变质;他加入性质不相称的东西,以为是改进。——欧里庇得斯时代的希腊戏剧,服尔德时代的法国戏剧,便是这个情形。形式和从前一样,但精神变了:这个对比叫人看了刺眼。埃斯库罗斯和索福克勒斯的道具,合唱,韵律,代表英雄和神明的角色,欧里庇得斯全部保留。但他降低人物的水平,使他们具有日常生活的感情和奸诈,讲着律师和辩士的语言;作者揭露他们的恶癖,弱点,叙述他们的怨叹。拉辛与高乃依的全部规矩礼法,全部技巧,全班人物,贵族身边的亲信,高级的教士,亲王,公主,典雅的骑士式的爱情,六韵脚十二音步的诗句,概括而高尚的文体,梦境,神示,神明:服尔德都一一接受,或者自己提出来作为写作的准

则。但他向英国戏剧借用激动的情节；企图在作品上涂一层历史的油彩，加入哲学的与人道主义的思想，在字里行间攻击国王与教士；他在古典悲剧中是一个弄错方向弄错时间的革新家和思想家。在欧里庇得斯和服尔德笔下，作品的各种原素不再向同一个效果集中。古代的衣饰妨碍现代的情感，现代的情感戳破古代的衣饰。人物介乎两个角色之间，没有确定的性格；服尔德的人物是受百科全书派启发的贵族；欧里庇得斯的人物是经过修辞学家琢磨的英雄。在此双重面目之下，他们的形象飘浮不定，没法叫人看见，或者应当说根本没有生存，至多每隔许多时候露一次面。读者对这种不能生存的文学不感兴趣，他要求作品像生物一样，所有的部分都是趋向同一效果的器官。

这样的作品出现在文学时期的中段：那是艺术开花的时节；在此以前，艺术只有萌芽；在此以后，艺术凋谢了。但在中间一段，效果完全集中；人物，风格，情节，三者保持平衡，非常和谐。这个开花的季节，在希腊见之于索福克勒斯的时代，也许在埃斯库罗斯的时代更完美，如果我没有看错，那时的悲剧忠于传统，还是一种酒神颂歌，充满真正的宗教情绪，传说中的英雄与神明完全显出他们的庄严伟大；人的遭遇由主宰人生的宿命和保障社会生活的正义支配；用来表达的诗句像神示一般暗晦，像预言一般惊心动魄，像幻境一般奇妙。在拉辛的作品中，巧妙的雄辩，精纯高雅的台词，周密的布局，处理恰当的结尾，舞台上的体统，公侯贵族的礼貌，宫廷和客厅中的规矩和风雅，都互相配合，趋于一致。在莎士比亚的错综复杂的作品中也可发现同样的和谐；因为描写的是原封不动的完全的人，所以诗意浓郁的韵文，最通俗的散文，一切风格

的对比,他不能不同时采用,以便轮流表达人性的崇高与下贱,女性的温柔体贴,性格刚强的人的强悍,民间风俗的粗野,上层阶级的繁文缛礼,琐琐碎碎的日常谈话,紧张偏激的情绪,俗事细故的不可逆料,情欲过度的必然的后果。方法无论如何不同,在大作家手下总是往同一个方向集中:<u>拉封丹</u>的寓言,<u>鲍舒哀</u>(博须埃)的悼词,<u>服尔德</u>的短篇小说,<u>但丁</u>的诗,拜伦的《唐·璜》,<u>柏拉图</u>的对话录,不论古代作家,近代作家,浪漫派,古典派,情形都一样。大师的榜样并没提出固定的风格,形式,处理的方法,叫后人接受。倘若某人走某一条途径获得成功,另一个人可以从相反的途径获得成功;只有一点是必要的,就是整部作品必须走在一条路上;艺术家必须竭尽全力向一个目的前进。艺术和造化一样,用无论什么模子都能铸出东西来;可是要出品生存,在艺术中也像在自然界中一样,必须各个部分构成一个总体,其中最微末的原素的最微末的分子都要为整体服务。

## 四

现在只要考察表现人体的艺术,辨别其中的原素,尤其要辨别手法最多的艺术,绘画的原素。——我们在一幅画上首先注意到的是人体,在人体上我们已经分出两个主要部分:一个是由骨头与肌肉组成的总的骨骼,等于去皮的人体标本;一个是包裹骨骼的外层,就是有感觉有色泽的皮肤。你们马上会看出这两个原素必须保持和谐。<u>高雷琪奥</u>那种女性的白皙的皮肤,决不会在弥盖朗琪罗那

种英雄式的肌肉上出现。——第三个原素，姿势与相貌，亦然如此；某些笑容只适合某些人体；卢本斯笔下营养过度的角斗家，一味炫耀的舒萨纳，多肉的玛特兰纳，永远不会有芬奇人物上的深思，微妙与深刻的表情。——这不过是最简单最浮表的协调，还有一些深刻得多而同样必要的协调。所有的肌肉，骨头，关节，人身上一切细节都有独特的效能，表现不同的特征。一个医生的足趾与锁骨，跟一个战士的足趾与锁骨不同。身体上任何细小的部分都以形状，色彩，大小，软硬，帮助我们把人体分门别类。其中有无数的原素，原素的作用都应当趋于一致；倘若艺术家不知道某一部分原素，就会减少他的力量；倘若把一个原素引上相反的方向，就多多少少损害别的原素的作用。就因为此，文艺复兴期的大师才下苦功研究人体，弥盖朗琪罗才作了十二年的尸体解剖。这决不是学究气，决不是拘泥于死板的观察；人体外部的细节是雕塑家与画家的宝库，正如心灵是戏剧家与小说家的宝库。一根凸出的筋对于前者的重要，不亚于某种主要习惯对于后者的重要。他不但为了要肉体有生命而注意那根筋，并且还用来创造一个刚强的或妩媚的人体。筋的形状，变化，用途与从属关系，在艺术家心中印象越深，他越能在作品中运用得富于表情。仔细研究一下鼎盛时期作品上的人物，就能发见从脚跟到脑壳，从弯曲的脚的曲线到脸上的皱纹，没有一种大小，没有一种形状，没有一种皮色，不是各尽所能，尽量衬托出艺术家所要表现的特征的。

这里又出现一些新的原素，其实是同样的原素从另一角度考察。勾勒轮廓的线条，或是在轮廓以内勾勒出凹陷部分或凸出部分的线条，也各有各的作用；直线，曲线，迂回的线，断裂的线，不

规则的线，对我们发生不同的作用。组成人体的大的部分亦然如此；彼此的比例也有一种特殊意义；头部与躯干之间的大小关系，躯干与四肢之间的大小关系，四肢相互之间的大小关系，各各不同，从而给人种种不同的印象。身体也有它的一套建筑程式，除了器官的联系连接各个部分以外，还有数学的联系决定身体的几何形体和身体的抽象的协作。我们可以把人体比做一根柱子；直径与高度的某种比例使柱子成为爱奥尼阿式或多利阿式，姿态或者典雅或者笨重；同样，头的大小与全身的大小的某种比例，决定佛罗棱萨人的身体或罗马人的身体。柱头不能大于柱身直径的若干倍；同样，人体必须若干倍于头，也不能超过头的若干倍。以此类推，身上一切部分都有它们的数学尺度；当然不是严格的限制，但虽有变化，相差不会太远；而变化的程度就表现不同的特征。艺术家在此又掌握一种新的力量；他可以像弥盖朗琪罗那样挑选头小身长的人体，可以像弗拉·巴多洛美奥那样采用简单而壮阔的线条，也可以像高雷琪奥那样采用波浪式的轮廓和曲折起伏的线条。画面上的各组人物或者保持平衡，或者散漫凌乱，姿势或直或斜，远近有各种不同的层次，高低有各种不同的安排：这些变化使艺术家构成各式各样的对称。一幅画或者画在壁上或者画在布上，不是一个方形便是一个长方形，或是穹窿上的尖弓形，总之是一块空间；一组人物在这个空间等于一座建筑物。你们从版画上[①]研究一下庞提纳利的《圣·赛巴斯蒂安的殉难》或者拉斐尔的《雅典学派》，就能感觉到

---

① 十九世纪的美术品全凭版画复制传布；作者此处就是说看不见原作，至少可从复制品上研究。

一种美，希腊人用一个富有音乐性的名词称之为节奏匀称。再看两个画家对同一题材的处理，铁相的《安蒂奥蒲》和高兰琪奥的《安蒂奥蒲》，你们会感觉到线条所组成的几何形体能产生如何不同的效果。这又是一种新的力量，应当与别的力量趋于一致，倘使忽略了或者转移到别的方向，特性就不能充分表现。

现在要谈最后一个也是最重要的一个原素，色彩。——除了用作模仿以外，色彩本身和线条一样有它的意义。一组不表现实物的色彩，像不模仿实物而只构成一种图案的线条一样，可能丰满或贫乏，典雅或笨重。色彩的不同的配合给我们不同的印象；所以色彩的配合自有一种表情。一幅画是一块着色的平面，各种色调和光线的各种强度是按照某种选择分配的；这便是色彩的内在的生命。色调与光线构成人物也好，衣饰也好，建筑物也好，那都是色彩后来的特性，并不妨碍色彩原始的特性发挥它的全部作用，显出它的全部重要性。因此色彩本身的作用极大，画家在这方面所作的选择，能决定作品其余的部分。——但色彩还有好几个原素，先是总的调子或明或暗；琪特用白，用银灰，用青灰，用浅蓝；他无论画什么都光线充足；卡拉华日（卡拉瓦乔）用黑，用焦褐，色调浓厚，没有光彩；他无论画什么都是不透明的，阴暗的。——其次，光暗的对比在同一幅画上有许多等级，折中的程度也有许多等级。你们都知道，芬奇用细腻的层次使物体从阴影中不知不觉的浮现；高雷琪奥用韵味深长的层次，使普遍明亮的画面上凸出一片更强的光明；利培拉（里贝拉）用猛烈的手法，使一个浅色的调子在阴沉的黑暗中突然发光；伦勃朗在似黄非黄而潮湿的气氛中射出一团绚烂的日色，或者透出一道孤零零的光线。——最后，除了光线的强弱

以外，色调可能协和，可能不协和，看色调是否互相补充而定；<sup>①</sup>颜色或者互相吸引，或者互相排斥；橙，紫，红，绿，以及别的单纯的或混合的颜色，由于彼此毗连的关系，好比一组声音由于连续的关系，构成一片或是丰满雄厚，或是尖锐粗犷，或是和顺温柔的和谐。例如卢佛美术馆中凡罗纳士的《埃斯丹》：一连串可爱的黄色在若有若无之间忽而浅，忽而深，忽而泛出银色，忽而带红，忽而带绿，忽而近于紫石英，始终调子温和，互相连贯，从长寿花的淡黄和发亮的干草的黄，直到落叶的黄和黄玉的深黄，无不水乳交融；又如乔乔纳的《圣家庭》：一片强烈的红色，先是衣饰的暗红几乎近于黑色，然后逐渐变化，逐渐开朗，在结实的皮肉上染上土黄，在手指的隙缝间闪烁颤动，在壮健的胸脯上变成大块的古铜色，有时受着光线照射，有时埋在阴影中间，最后照在一个少女脸上，像返照的夕阳。看了这些例子，你们就懂得色彩这个原素在表情方面的力量。—— 色彩之于形象有如伴奏之于歌词；不但如此，有时色彩竟是歌词而形象只是伴奏；色彩从附属品一变而为主体。但不论色彩的作用是附属的，是主要的，还是和其他的原素相等，总是一股特殊的力量；而为了表现特征，色彩的效果应当和其余的效果一致。

---

① 〔原注〕参看希佛溗著：《论色彩的对比》(Chevreul: *Traité du Contraste des Couleurs*)。

## 五

我们要按照这个原则把画家的作品再列一个等级。别的方面都相等的话,作品的精彩的程度取决于效果集中的程度。这个规则应用在文学史上能分出一个文学时期的各个阶段,应用在绘画史上能分出一个艺术流派的各个阶段。

在最初的时期,作品还有缺点。技术幼稚,艺术家不会使所有的效果趋于一致。他掌握了一部分效果,往往掌握极好,极有天才,但不曾想到还有别的效果;他缺乏经验,看不见别的效果,或者当时的文化与时代精神使他眼睛望着别处。意大利绘画的最初两个时期便是这种情形。——以天才和心灵而论,乔多很像拉斐尔;创新的才能和拉斐尔一样充沛,一样自然,创造的境界一样独到,一样美;对于和谐与气息高贵的感受同样敏锐;但语言还没有形成,所以乔多只能期期艾艾,而拉斐尔是清清楚楚说话的。乔多不曾在佛罗棱萨学习,没有班鲁琴那样的老师,不曾见识到古代的雕像。那时的艺术家对于活生生的肉体才看了第一眼,不认识肌肉,不知道肌肉富于表情;他们不敢了解,也不敢爱好美丽的肉体,免得沾染异教气息;因为神学与神秘主义的势力还非常强大。一个半世纪之内,绘画受着宗教传统与象征主义的束缚,没有用到绘画的主要原素。——然后开始第二个时期,研究过解剖学的金银工艺家兼做了画家,在画布上和壁上第一次写出结实的肉体和呵成一气的四肢。但别的技术还不在他们掌握之中。他们不知道线与块的建筑学,不知道用美妙的曲线与比例把现实的

肉体化为美丽的肉体。凡罗契奥，包拉伊乌罗，卡斯大诺，画的是多棱角的人体，毫无风度，到处凸出一块块的肌肉，照雷奥那多·达·芬奇的说法，"像一袋袋的核桃"。他们不知道动作与面容的变化；在班鲁琴，弗拉·菲列波·列比，琪朗达约笔下，在西克施庭的旧壁画上，冷冰冰的人物呆着不动，或者排成呆板的行列，好像要人吹上一口气才能生存，而始终没有人来吹那口气。他们不知道色彩的丰富与奥妙；西约累利，菲列波·列比，芒丹涅，菩蒂彻利（波提切利）的人物都黯淡，干枯，硬绷绷的凸出在没有空气的背景之上。直要安多奈罗·特·美西纳输入了油画，融化的色调才合成一片，发出光彩，人物才有鲜明的血色。直要雷奥那多发现了日光的细腻的层次，才显出空间的深度，人体的浑圆，把轮廓包裹在柔和的光暗之中。只有到十五世纪末叶，绘画艺术的一切原素才相继发现，才能在画家笔下集中力量，通同合作，表现画家心目中的特征。

另一方面，十六世纪后半期，正当绘画衰微的时候，产生过杰作的短时期的集中趋于涣散，无法恢复。以前的不能集中是由于艺术家不够熟练；此刻的不能集中是由于艺术家不够天真。卡拉希三兄弟徒然用尽苦功，耐性研究，徒然采取各派的特长；事实上正是这些不伦不类的效果的拼凑，降低作品的地位。他们的思想感情太薄弱，不能构成一个整体；他们东抄西袭，借用别人的长处，结果却毁了自己。他们受渊博之累，把不可能合在一处的效果汇合在一件作品之上。阿尼巴·卡拉希在法尔纳士别墅中画的赛法尔，肌肉像弥盖朗琪罗的斗士，肩背和大量的肉像威尼斯派，笑容和脸颊像高雷琪奥；但是妩媚肥胖的运动家只能叫人看了不快。在卢佛美

术馆中的琪特的圣·赛巴斯蒂安，上半身像古罗马的美男子安蒂奥努斯，明亮的光线近于高雷琪奥，似蓝非蓝的色调近于普吕东，一个练身场上的青年人显得多情与可爱，也令人不快。在此颓废时期，面部的表情到处与身体的表情抵触；你们可以看到，紧张的肌肉和强壮的身体配上安静和虔诚的表情，神气像交际场中的妇女，小白脸，荡妇，青年侍卫，仆役；神明与圣徒只是枯燥乏味的空谈家，水仙与圣母只是客厅中的女神；人物往往介乎两个角色之间，连一个角色都担当不了，结果是完全落空。同样的杂凑曾经使法兰德斯绘画在发展的中途耽误很久，就是裴尔那·梵·奥莱，米希尔·梵·科克西恩，马丁·黑姆斯刻克（梅尔滕·海姆斯凯克），法朗兹·佛罗利斯，马丁·特·佛斯，奥多·凡尼于斯，想使法兰德斯绘画变成意大利绘画的时期。直到民族精神出现一个新的高潮，盖住外来的影响，让种族的本能发挥力量，法兰德斯艺术才重新振作而达到它的目的。只有在那个时候，经过卢本斯和他同时的画家之手，独特的整体观念才重新出现；艺术的各种原素本来只凑合在一处互相抵触，这时才汇合起来互相补充，才有传世的作品代替流产的作品。

在凋零时期与童年时期之间，大概必有一个繁荣时期。它往往出现在整个时期的中段，一个介乎幼稚无知与趣味恶俗之间的极短的时期；有时，以个人而论或者以一件孤独的作品而论，繁荣时期出现在越出常规的一个阶段上。但在无论何种情形之下，杰作总是一切效果集中的产物。意大利绘画史上有各式各种确实的例子可以证明这个事实。大作家的全部技巧在于追求效果的统一；所谓天才无非是感受的能力特别细腻，但显出这种细腻的，既在于作家所用

的方法各各不同，也在于他们的意境首尾一贯。在芬奇的作品中，一方面是风流典雅的人物近于女性，带着不可捉摸的笑容，面部表情很深刻，心情幽怨而高傲，或是极其灵秀，姿态经过特别推敲，或是别具一格；一方面是婀娜柔软的轮廓，韵味深长而带有神秘气氛的明暗，越来越浓的阴影所构成的深度，人体的细腻的层次，远景缥缈的奇异的美：这两组成分完全统一。——至于威尼斯派，一方面是大量的光线，或是调和或是对立的色调，构成一种快乐健康的和谐，色彩的光泽富于肉感；一方面是华丽的装饰，豪华放纵的生活，刚强有力或高贵威严的面部表情，丰满的诱人的肉，一组组的人物动作都潇洒活泼，到处是快乐的气氛：这两个方面也是统一的。——在拉斐尔的壁画上，色彩的素净正好配合结实有力的人物，平稳的构图，单纯严肃的相貌，文雅的动作，恬静高雅的表情。一幅高雷琪奥的画好比一所阿尔西纳的花园：① 各种光线的奇妙的配合，透迤曲折的，或是断断续续的泼辣可喜的线条，丰腴柔软，晶莹洁白的女性的身体，形态出乎常规而富于刺激性的人物，表情与手势的活泼，温柔，放肆，都汇合起来构成一个极乐的梦境，好似一个会魔术的仙女和多情的女子为情人安排的。——总之，整个作品从一个主要的根上出发；这个根便是艺术家最初的和主要的感觉，它能产生无数的后果，长出复杂的分枝。在贝多·安琪利谷，主要感觉是超现实世界的幻影，对于天国所抱的神秘观念；在伦勃

---

① 意大利诗人阿里欧斯托写的长诗《狂怒的洛朗》，提到女妖阿尔西纳有所迷人的花园，洛朗手下的英雄洛日曾经被女妖所诱。现代用这个典故形容美丽无比的园林。

朗是快要熄灭的光线在潮湿的阴影中挣扎，是看了残酷的现实生活而感到的沉痛。不论<u>卢本斯</u>与<u>拉斯达尔</u>，<u>波桑</u>与<u>勒舒欧</u>，<u>普吕东</u>与<u>特拉克洛阿</u>，他们的线条的种类，典型的选择，各组人物的安排，表情，姿势，色彩，都由这个主要观念决定，调度。影响所及，后果不可胜数，而且深不可测，艺术批评家花尽心血也不能全部抉发。天才的作品正如自然界的出品，便是最细小的部分也有生命；没有一种分析能把这个无所不在的生命全部揭露。但自然界的产物也好，天才的创作也好，我们观察的结果虽不能认识所有的细节，毕竟证实了各个主要部分的一致，相互依赖的关系，终极的方向与总体的和谐。

# 六

现在，诸位先生，我们对整个艺术有一个总的看法了，懂得确定每件作品的等级的原则了。——根据以前的研究，我们肯定艺术品是一个由许多部分组成的总体，有时是整个儿创造出来的，例如建筑与音乐，有时是按照实物复制出来的，例如文学，雕塑，绘画；我们也记得艺术的目的是要用这个总体表现某些主要特征。由此得出一个结论：作品中的特征越显著越占支配地位，作品越精彩。我们用两个观点分析显著的特征：一个是看特征是否更重要，就是说是否更稳定更基本；一个是看特征是否有益，就是说对于具备这特征的个人或集团，是否有助于他们的生存和发展。这两个观点可以衡量特征的价值，也可以定出两个尺度衡量艺术品的价值。

我们又注意到，这两个观点可以归结为一个，重要的或有益的特征不过是对同一力量的两种估计，一种着眼于它对别的东西的作用，一种着眼于它对自身的作用。由此推断，特征既有两种效能，就有两种价值。于是我们研究特征怎么能在艺术品中比在现实世界中表现得更分明，我们发现艺术家运用作品所有的原素，把原素所有的效果集中的时候，特征的形象才格外显著。这样便建立起第三个尺度；而我们看到，作品所感染所表现的特征越居于普遍的，支配一切的地位，作品越美。所谓杰作是最大的力量发挥最充分的作品。用画家的术语来说，凡是优秀作品所表现的特征，不但在现实世界中具有最高的价值，并且又从艺术中获得最大限度的更多的价值。我可以用比较通俗的说法说明这个意思。我们的老师希腊人教了我们许多东西，也教了我们艺术的理论。值得注意的是他们前前后后经过多少变化，才逐渐在庙堂中塑成恬静的邱比特，弥罗岛上的维纳斯，打猎的狄阿娜，罗多维齐别墅中的于农，巴德农神庙中的地狱女神，以及所有那些完美的形象，便是零星残迹到今日也还足以指出我们的艺术的夸张与幼稚。他们精神上的三个阶段，正是使我们归纳出我们的学说的三个阶段。① 开始他们的神明不过是宇宙中一些基本的深藏的力：哺育万物的大地，躲在泥土之下的泰坦，涓涓无尽的江河，降雨的邱比特，代表太阳的赫剌克勒斯。过了一个时期，这些神明从自然界的暴力中挣扎出来，显出人性；于是战神巴拉斯，贞洁的女神阿提弥斯，解放之神阿波罗，降伏妖魔的赫剌克勒斯，一切有益人类的威力都变成高尚完美的形象，在荷马的诗

---

① 指特征的重要与否，特征的有益与否，效果的集中与否。

歌中高踞宝座。但他们还得经过几百年才降落到地面上。直要等到线条与比例被人类长久运用之下，显出它们的能力，能表现神明的观念的时候，人类的手才能使青铜与云石赋有不朽的形体。原始的意境先在庙堂的神秘气氛中酝酿，然后在诗人的梦想中变形，终于在雕塑家的手下完成。

<p align="right">1958年6月—1959年5月译</p>

# 艺术家文学家译名原名对照表<sup>*</sup>
(附生卒年代)

## 二画

丁　**丁托雷托**（Tintoretto, 1512—94），意大利画家，威尼斯派。丁托列托<sup>**</sup>

## 三画

凡　**凡夫**，阿特里安·梵·特（Werf, Adrien van der, 1659—1722），荷兰画家。安德里安·凡·特·韦夫
　　**凡尼于斯**，奥多（Vernius, Otto, 1558—1629），法兰德斯画家。奥托·凡尼于斯
　　**凡尔第**（Verdi, 1813—1901），意大利（歌剧）作曲家。威尔第
　　**凡拉斯开士**（Velasquez, 1599—1660），西班牙画家。委拉斯开兹
　　**凡罗契奥**（Verrocchio, 1435—88），意大利雕塑家，画家，建筑家，佛罗棱萨派。安德烈亚·韦罗基奥

---

\*　本表中凡（1）过于生僻，无法查考之艺术家文学家，不列；作者偶一提及，性质不重要者，不列；本文内已有脚注者，不列。（2）作者重点提到的思想家哲学家，亦附入本表。（3）姓氏按照西文行文通例，在正文中一律名在前，姓在后；在本表中则按照各国字典及索引通例，一律姓在前，名在后。检查时须以正文中最后"·"号后之姓为准。（4）姓氏第一字相同之人名，以第二字笔划多少为序。
\*\*　艺术家文学家简介之后所列楷体为今之通行译名。——编者注

| 凡 | **凡罗纳士**（Veronèse，1528—88），意大利画家，威尼斯派。韦罗内塞
| | **凡迦**，洛泼·特（Vega, Lope de，1562—1635），西班牙诗人，戏剧家。洛佩·德·维加
| 干 | **干斯巴罗**（Gainsborough，1727—88），英国画家。庚斯博罗
| 马 | **马洛**（Marlowe，1564—93），英国诗人，戏剧家。
| | **马基雅弗利**（Machiavelli，1469—1527），意大利政治家，外交家，作家。马基雅维利

## 四画

| 巴 | **巴巴罗**，埃摩罗（Barbaro, Eimolao，1454—93），意大利古典学者。埃尔莫罗·巴尔巴罗
| | **巴末桑**（Parmesan，1504—40），意大利宗教画画家。
| | **巴尔扎克**（Balzac，1799—1850），法国小说家。
| | **巴尔玛**（Palma，1435—1528），意大利画家。
| | **巴多洛美奥**，弗拉（Bartolomeo, Fra，1475—1517），意大利画家，佛罗稜萨派。弗拉·巴尔托洛梅奥
| | **巴克华曾**（Backhuysen，1631—1709），荷兰画家。巴克赫伊森
| | **巴拉提奥**（Palladio，1518—80），意大利建筑家。帕拉第奥
| | **巴哈**，赛巴斯蒂安（Bach, Sebastien，1685—1750），德国作曲家。巴赫
| | **巴洛希**（Baroche，1535—1612），意大利宗教画画家。
| | **巴斯格**（Pascal，1623—62），法国作家，数学家，神学家。帕斯卡尔
| | **巴莱斯德利那**（Palestrina，1524—94），意大利作曲家。帕莱斯特里纳
| 贝 | **贝卡但利**（Beccadelli，1394—1471），意大利古典学者，作家。贝卡代利
| | **贝尼尼**（Bernini，1598—1680），意大利画家，雕塑家，建筑家。
| | **贝尔尼**（Berni，16世纪），意大利诗人。
| | **贝兰尔**（Perelle，1603—77），法国素描家，镂版家。佩雷勒
| | **贝利尼**，乔凡尼（Bellini, Giovanni，1428—1507），意大利画家，威尼斯派。父子三人，以乔凡尼为最著名。
| | **贝罗**，格劳特（Perrault, Claude，1613—88），法国建筑家，医生。佩罗
| | **贝罗**，查理（Perrault, Charles，1628—1703），法国诗人，童话作家。
| | **贝朗瑞**（Béranger，1780—1857），法国民间歌曲歌唱家，作曲家。

| | |
|---|---|
| 比 | **比翁波**，赛巴斯蒂安·但尔（Piombo, Sebastien del, 1485—1547），<u>意大利画家</u>，威尼斯派。塞巴斯蒂亚诺·德·皮翁博 |
| 丹 | **丹巴台奥**（Tebaldeo, 1463—1537），<u>意大利</u>诗人。泰巴尔德奥 |
| | **丹尼埃**，大卫（Teniers, David, 1610—90），<u>法兰德斯</u>画家。（其子同名 David，亦画家。）特尼尔斯 |
| 风 | **风塔纳**，路易·特（Fontanes, Louis de, 1757—1821），<u>法国</u>作家。 |
| 夫 | **夫林克**（Flinck, 1615—60），<u>荷兰</u>画家。霍弗特·弗林克 |
| 戈 | **戈里埃**（Courier, 1772—1825），<u>法国</u>作家。保尔-路易·库里埃 |
| 公 | **公西安斯**（Conscience, 1812—83），<u>比利时</u>小说家。孔西延斯 |
| 开 | **开瑟**，丹沃陶·特（Keyser, Theodore de, 1596—1667），<u>荷兰</u>画家。特奥多雷·德·凯泽 |
| 内 | **内夫斯**，比哀尔（Neefs, Pierre, 1578—1656），<u>法兰德斯</u>画家。彼得·内夫斯 |
| | **内尔**，梵·特（Neer, Van der, 1603—77），<u>荷兰</u>画家。范·德·内尔 |
| | **内兹赫**，公斯但丁（Netscher, Constantin, 1668—1722），<u>荷兰</u>画家。内切尔 |
| 韦 | **韦白**（Weber, 1786—1826），<u>德国</u>作曲家。韦伯 |
| | **韦白斯忒**，约翰（Webster, John, 1580—1625），<u>英国</u>戏剧作家。韦伯斯特 |
| 乌 | **乌采罗**，保罗（Uccello, Paulo, 1396—1475），<u>意大利</u>画家，金银工艺家，<u>佛罗稜萨</u>派。保罗·乌切洛 |

<p align="center">**五画**</p>

| | |
|---|---|
| 包 | **包利相**（Politien, 1454—94），<u>意大利</u>古典学者，诗人。波利齐亚诺 |
| | **包拉伊乌罗**，安多尼奥（Pollaiolo, Antonio, 1426—98），<u>意大利</u>画家，镂版家，雕塑家，金银工艺家，佛罗稜萨派。安东尼奥·波拉尤洛 |
| | **包琪奥**（Poggio, 1380—1459），<u>意大利</u>古典学者，作家，史学家。波焦·布拉乔利尼 |
| | **包蒲斯**（Porbus Franz, 1540—80；1570—1622），父子二人同名，均为<u>法兰德斯</u>画家。波尔伯斯 |
| 本 | **本·琼生**（Ben Jonson, 1572—1637），<u>英国</u>戏剧家。 |
| 布 | **布劳欧**，阿特里安（Brauwer, Adrien, 1608—40），<u>荷兰</u>画家。安德里安·布劳沃 |

| 布 | **布罗马特**（Bloemaert, 1564—1651），荷兰画家，镂版家。布卢马斯

**布勒开尔**（老布勒开尔，又称"怪人布勒开尔"）(Breughel, Pierre, 1530?—69)，法兰德斯画家。老彼得·勃鲁盖尔

**布勒开尔**（小布勒开尔，又称"地狱里的布勒开尔"）(Breughel, Pierre, 1565?—1637?)，法兰德斯画家。小彼得·勃鲁盖尔

**布勒开尔**（约翰，又称"丝绒般的布勒开尔"）(Breughel, Jean, 1568—1625)，法兰德斯画家。扬·勃鲁盖尔

| 代 | **代克**，安东·梵(Dyck, Anton Van, 1599—1641)，法兰德斯画家，镂版家。凡·代克

| 弗 | **弗来契**(Fletcher, 1579—1625)，英国戏剧家。弗莱彻

| 甘 | **甘契阿**(Quercia, 1374—1438)，意大利雕塑家。奎尔查

| 卡 | **卡巴契奥**(Carpaccio, 1460—1522)，意大利画家，威尼斯派。卡尔巴乔

**卡尔伐埃德**(Calvaert, 1540—1619)，法兰德斯画家。卡尔弗特

**卡伐冈蒂**，琪多(Cavalcanti, Guido, 1259—1300)，意大利画家。圭多·卡瓦尔坎蒂

**卡那兰多**(Ganaletto, 1697—1768) 意大利画家，威尼斯派。卡纳莱托

**卡那科斯**(Kanachos, 纪元前5世纪)，希腊雕塑家。

**卡来那斯**(Callinos, 纪元前7世纪)，希腊抒情诗人。卡拉诺斯

**卡空提尔**(Chalcondyle, 1424—1511)，希腊学者，逃亡于意大利。德美特里·卡尔孔狄利斯

**卡拉米斯**(Kalamis, 纪元前5世纪)，希腊雕塑家。

**卡拉华日**，包利陶·特(Caravage, Polydore, de, 1495—1543)，意大利画家。卡拉瓦乔

**卡拉华日**(Caravage, Michel-Ange, 1569—1609)，意大利画家。卡拉瓦乔

**卡拉希**，三兄弟：路易，奥古斯丁，阿尼巴(Carrache, Louis, 1555—1619; Augustin, 1557—1602; Annibal, 1560—1609)，意大利画家。卡拉齐

**卡诺**(Cano, 1601—67)，西班牙画家。阿隆索·卡诺

**卡兹**，雅各(Cats, Jacques, 1577—1660)，荷兰诗人。雅各布·卡茨

**卡特隆**(Calderon, 1600—81)，西班牙诗人，戏剧家。卡尔德龙

**卡斯大诺**，安特莱阿·特(Castagno, Andrea de, 1390—1457)，意大利画家。安德烈亚·特·卡斯塔尼奥

| 卡 | **卡斯蒂里奥纳**，巴大萨（Castiglione, Baldassarre, 1478—1529），意大利作家，古典学者，外交家。巴尔达萨雷·卡斯蒂廖内 |
| | **卡斯德罗**（Castro, 1569—1631），西班牙诗人，戏剧家。纪廉特·卡斯特罗·贝尔维斯 |
| | **卡摩恩斯**（Camoens, 1525—80），葡萄牙诗人。卡莫恩斯 |
| 龙 | **龙巴**，朗倍（Lombard, Lambert, 1505—66），法兰德斯画家，建筑家，学者。兰伯特·伦巴 |
| | **龙蒲兹**（Rombouts, 1597—1637），法兰德斯画家。龙布茨 |
| 卢 | **卢本斯**（Rubens, 1577—1640），法兰德斯画家。鲁本斯 |
| 尼 | **尼古拉**（通称："比萨的尼古拉"）（Nicolas de Pise, 13世纪），意大利雕塑家。 |
| 皮 | **皮皮埃那**（Bibiena, 1470—1520），意大利学者，作家。 |
| 平 | **平达**（Pindare, 纪元前521—前441），希腊抒情诗人。 |
| 圣 | **圣迦罗**，亚里士多德·特（San Gallo, Aristote de, 1484—1551），意大利画家，佛罗棱萨派。 |
| | **圣迦罗**，安多尼奥·特（San Gallo, Antonio de, 1483—1546），意大利建筑家。安东尼奥·德·圣加洛 |
| | **圣索维诺**，安特莱阿·特（Sansovino, Andrea de, 1460—1529），意大利雕塑家。 |
| | **圣索维诺**，雅各波·塔蒂（Sansovino, Jacopo Tatti, 1486—1570），意大利雕塑家，建筑家。 |
| 台 | **台尔萨德**（Delsarte, 1811—71），法国歌唱家。德尔萨特 |
| | **台威利阿**（Dévéria, 1800—57），法国素描家，镂版家。德韦里亚 |
| 未 | **未尔特**（共有三人，以琪奥末为最著名）（Velde, Guillaume van de, 1663—1707），荷兰画家。费尔德 |

## 六画

| 安 | **安琪利谷**，弗拉（通称"贝多·安琪利谷"）（Angelico, Fra, Beato, 1387—1455），意大利画家，弗拉·安吉利科 |
| | **安塔**（Antar, 6世纪），阿拉伯诗人，战士。 |
| 毕 | **毕太哥拉**（通称"利基阿姆的毕太哥拉"）（Pythagoras de Rhégiou, 纪元前5世纪），希腊雕塑家，画家。毕达哥拉斯 |

| | | |
|---|---|---|
| 丢 | **丢尔登**，梵（Thulden, Van, 1606—76），<u>法兰德斯</u>画家，镂版家。凡·蒂尔登 | |

**丢西斯**（Ducis, 1733—1816），<u>法国</u>诗人，悲剧作家。迪西

**丢勒**，亚尔倍（Durer, Albert, 1471—1528），<u>德国</u>画家，镂版家。阿尔布雷希特·丢勒

多　**多乌**，日拉（Dow, Gerard, 1613—75），<u>荷兰画家</u>。赫里特·道

华　**华拉**，洛朗（Valla, Lauient, 1405—57），<u>意大利</u>古典学者，哲学家。洛伦佐·瓦拉

**华萨利**（Vasari, 1512—74），<u>意大利</u>画家，作家，著有意大利艺术家传记。瓦萨里

夸　**夸普**，（Cuyp, 1620—91），<u>荷兰</u>风景画家。克伊普

列　**列比**，弗拉·菲列波（Lippi, Fra Filippo, 1406—69），<u>意大利</u>画家，<u>佛罗稜萨派</u>。弗拉·菲列波·利比

**列比**，菲列比诺（前者之子）（Lippi, Filippino, 1457—1504），<u>意大利</u>画家，<u>佛罗稜萨派</u>。

伦　**伦勃朗**（Rembrandt, 1606—69），<u>荷兰</u>画家，镂版家。

芒　**芒丹涅**（Mantegna, 1431—1506），<u>意大利</u>画家，镂版家。曼特尼亚

**芒沙**（Mansasrt, 1598—1666），<u>法国</u>建筑家。芒萨尔

迈　**迈伊贝尔**（Meyerbeer, 1791—1864），<u>德国</u>作曲家。梅耶贝尔

**迈隆**（Myron, 纪元前5世纪），<u>希腊雕塑家</u>。米隆

米　**米埃尔凡特**（Miervelt, 1567—1641），<u>荷兰画家</u>。

**米埃里斯**，法朗兹（祖孙三人）（Mieris, Franz, 1635—81；Wilhem, 1662—1747；Franz, 1689—1763），<u>荷兰画家</u>。弗兰斯·米里斯

**米朗多拉**，毕克·特·拉（Mirandola, Pic de la, 1463—94），<u>意大利</u>古典学者，博学家，思想家。乔瓦尼·皮科·德拉·米兰多拉

**米勒伏阿**（Millevoye, 1782—1816），<u>法国</u>诗人。米勒瓦

牟　**牟西阿斯**（Musaeus），希腊传说中的（纪元前12世纪）诗人兼音乐家。

**牟利罗**（Murillo, 1617—82），<u>西班牙画家</u>。

齐　**齐格斯**，日拉（Zeeghers, Gérard, 1591—1651），<u>法兰德斯</u>画家。赫兰德·泽赫斯

乔　**乔多**（Giotto, 1266—1336），<u>意大利</u>画家，雕塑家，建筑家。乔托

**乔达诺**（Giordano, 1632—1705），<u>意大利</u>画家。

| | |
|---|---|
| 乔 | **乔乔纳**（Giorgione，1477—1510），意大利画家，威尼斯派。乔尔乔纳 |
| 西 | **西约累利**，路加（Signorelli, Lucas, 1441?—1523），意大利画家。卢卡·西尼奥雷利 |
| | **西奥但克德**（Theodecte，纪元前4世纪），希腊悲剧作家，诗人。 |
| | **西奥克利塔斯**（Theocrite，纪元前4世纪），希腊田园诗人。特奥克里托斯 |
| | **西奥格尼斯**（Theognis de Mégare，纪元前6世纪），希腊诗人。 |
| | **西塞罗**（Cicéron，纪元前106—43），罗马演说家，作家。 |
| | **西摩纳达**（Simonetta，1410—80），意大利政治家，学者。西莫内塔 |
| 兴 | **兴高欧**（Schongauer，1445—88），德国画家。施恩告尔 |
| 亚 | **亚理斯多德**（Aristote，纪元前384—322），希腊哲学家。亚里士多德 |
| 扬 | **扬桑斯**（Jansens，1575—1632），法兰德斯画家。亚伯拉罕·扬森斯 |
| 伊 | **伊克提诺斯**（Ictinos，纪元前5世纪），希腊建筑家。 |
| | **伊俾卡斯**（Ibycus，纪元前6世纪），希腊诗人。伊比库斯 |
| 约 | **约登斯**（Jordaens，1593—1678），法兰德斯画家。约尔丹斯 |

## 七画

| | |
|---|---|
| 阿 | **阿日拉达斯**（Agéladas，纪元前5世纪），希腊雕塑家。 |
| | **阿尔巴纳**（Albane，1578—1660），意大利画家。阿尔巴尼 |
| | **阿尔克曼**（Alcman，纪元前7世纪），希腊诗人，合唱诗创始者。 |
| | **阿尔倍蒂**（Alberti，1404—72），意大利建筑家，雕塑家，画家，音乐家，古典学者。阿尔贝蒂 |
| | **阿尔倍蒂纳利**（Albertinelli，1474—1515），意大利画家，佛罗棱萨派。马里奥托·阿尔贝蒂内利 |
| | **阿里斯托克兰斯**（Aristoclès，纪元前5世纪）希腊雕塑家。 |
| | **阿里斯托芬**（Aristophane，纪元前450?—前386?），希腊喜剧作家，诗人。 |
| | **阿里欧斯托**（Arioste，1474—1533），意大利诗人。阿廖斯托 |
| | **阿那克利翁**（Anacréon，纪元前568—前478），希腊抒情诗人。阿那克里翁 |
| | **阿那克萨哥拉斯**（Anaxagoras，卒于纪元前428），希腊哲学家。阿那克萨戈拉 |
| | **阿拉哥那**，丢利阿·特（Aragona, Tullia d'，1506—56），意大利女诗人。 |
| | **阿哥拉克利塔**（Agoracrite，纪元前5世纪末），希腊雕塑家。 |

艺术家文学家译名原名对照表 | **455**

| 阿 | **阿高蒂**（Accolti，1465—1535），意大利诗人。阿科尔蒂
| | **阿培利**（Apelle，纪元前4世纪），希腊画家。
| | **阿基罗卡斯**（Archilochus，纪元前7世纪），希腊诗人。阿尔基洛科斯
| | **阿斐哀利**（Alfieri，1749—1803），意大利诗人，悲剧作家。阿尔菲耶里
| | **阿雷丁**，雷奥那多（Arétin，Leonardo，1369—1444），意大利古典学者。
| | **阿雷蒂诺**（Aretino，1492—1556），意大利作家，喜剧作家。
| 彻 | **彻里尼**，贝凡纽多（Cellini，Bevenuto，1500—71），意大利金银工艺家，雕塑家，著有自传。贝韦努托·切利尼
| 但 | **但丁**（Dante，1265—1321），意大利诗人。
| | **但纳**（Denner，1685—1749），德国画家。
| 芬 | **芬奇**，雷奥那多·达（Vinci，Leonardo de，1452—1519），意大利画家，雕塑家，建筑家，科学家。
| 佛 | **佛罗利斯**，法朗兹（Floris，Franz，1518—70），荷兰历史画画家。弗兰兹·弗洛里斯
| | **佛斯**，马丁·特（Vos，Martin de，1532—1603），法兰德斯画家。马丁·沃斯
| 亨 | **亨特尔**（Haendel，1685—1759），德国作曲家。韩德尔
| 怀 | **怀南特**（Wynant，1625—82），荷兰画家。
| 克 | **克拉夫脱**，亚当（Kraft，Adam，15—16世纪），德国雕塑家。亚当·克拉夫特
| | **克拉那赫**（Cranach，1472—1553），德国画家，镂版家。克拉纳赫
| | **克罗卜史托克**（Klopstock，1724—1803），德国诗人。克洛卜施托克
| | **克瑙斯**（Knaus，1829—1910），德国画家。
| | **克雷伊埃**（Crayer，1584—1669），法兰德斯画家。克雷耶
| 库 | **库柏**（Cowper，1731—1800），英国诗人。柯珀
| 来 | **来西巴斯**（Lysippus，纪元前4世纪），希腊雕塑家。利西波斯
| | **来登**，路加·特（Leyden，Lucas de，1494—1533），荷兰画家。路加斯·范·莱登
| 里 | **里谷**（Rigaud，1659—1743），法国画家。里戈
| 利 | **利姆菩赫**（Limborch，1680—1758），荷兰画家。
| | **利培拉**（Ribera，1588—1656），西班牙画家。
| 玛 | **玛尔采罗**（Marcello，1686—1739），意大利作曲家。马尔切洛

| 玛 | **玛尔累提**（Mulready, 1786—1863），英国画家，雕塑家。马尔雷迪 |
| --- | --- |
| | **玛兰布**（Malherbe, 1555—1628），英国诗人。马莱伯 |
| | **玛利尼**（Marini, 1569—1625），意大利诗人。马里尼 |
| | **玛星球**（Massinger, 1583—1640），英国戏剧家。马辛杰 |
| | **玛蒲斯**，约翰·特（Mabuse, Jean de, 1470—1532），荷兰画家。扬·特·马布斯 |
| | **玛赛斯**，刚丹（Massys, Quentin, 一作 Metsys, 1466—1538），法兰德斯画家。昆廷·马赛斯 |
| | **玛萨契奥**（Masaccio, 1401—28），意大利画家，佛罗棱萨派。马萨乔 |
| 沙 | **沙尔肯**（Schalken, 1643—1706），荷兰画家。 |
| | **沙多**，安特莱·但尔（Sarto, Andrea del, 1486—1530），意大利画家，佛罗棱萨派。安德烈亚·德尔·萨尔托 |
| | **沙来塔斯**（Thalétas, 纪元前7世纪），希腊诗人，音乐家。萨勒塔斯 |
| | **沙索弗拉多**（Sassoferrato, 1605—85），意大利画家。萨索费拉托 |
| 苏 | **苏巴朗**（Zurbaran, 1598—1662），西班牙宗教画家。 |
| | **苏格拉底**（Socrates, 纪元前468—前399?），希腊哲学家。 |
| 忒 | **忒纳**，威廉（Turner, William, 1775—1851），英国风景画家。透纳 |
| | **忒蒲赫**（Terburg, 一作 Terborch, 1608—81），荷兰画家。特博赫 |
| 沃 | **沃尔革谟特**（Wohlgemuth, 1434—1516），德国画家，镂版家。沃尔格穆特 |
| 希 | **希西俄德**（Hésiode, 纪元前8世纪），希腊诗人。赫西奥德 |
| | **希罗多德**（Herodote, 纪元前484—前425），希腊史学家。 |
| | **希番**，阿里（Scheffer, Ary, 1795—1858），法国画家。阿里·谢弗 |

## 八画

| 彼 | **彼特拉克**（Petrarca, 1304—74），意大利诗人。 |
| --- | --- |
| 波 | **波尔契**（Pulci, 1432—84?），意大利诗人。浦尔契 |
| | **波利克利塔斯**（Polycletus, 纪元前5世纪），希腊雕塑家。波利克利托斯 |
| | **波忒**，保尔（Potter, Paul, 1625—54），荷兰风景画家，动物画家。保卢斯·波特 |
| | **波桑**（Poussin, 1594—1665），法国画家。普桑 |
| 法 | **法朗谷**（Franco, 1515—70），意大利作家。 |
| | **法朗肯**（Francken, 16—17世纪），法兰德斯画家，一家数人均为画家。弗兰肯 |

| | | |
|---|---|---|
|法|**法朗采斯卡**（Francesca, 1416—92），意大利画家。弗朗切斯卡||
||**法朗契阿**（Francia, 1450?—1518?），意大利画家。||
|服|**服尔德**（Voltaire, 1694—1778），法国史学家，戏剧家，诗人，作家。伏尔泰||
|该|**该斯纳**（Gessner, 1730—88），瑞士诗人，画家。格斯纳||
|迦|**迦尔提**（Guardi, 1712—93），意大利画家。瓜尔迪||
||**迦提**，丹台奥（Gaddi, Taddeo, 1300—66），意大利画家。塔德奥·加迪||
|拉|**拉马丁**（Lamartine, 1790—1869），法国诗人。||
||**拉丢斯**（Laetus, 1428—98），意大利语言学家。||
||**拉伯雷**（Rabelais, 1494—1553），法国作家。||
||**拉辛**（Racine, 1639—99），法国悲剧作家，诗人。||
||**拉法伊埃德**（夫人）（La Fayette, Mme. de, 1634—93），法国女作家。拉法耶特夫人||
||**拉洛希夫谷**（La Rochefoucauld, 1613—80），法国作家。拉罗什富科||
||**拉勃吕依埃**（La Bruyère, 1645—96），法国作家。拉布吕耶尔||
||**拉封丹**（La Fontaine, 1621—95），法国作家。||
||**拉斯达尔**（Ruysdael, 1628—82），荷兰风景画家。勒伊斯达尔||
||**拉斐尔**（Raphael, 1483—1520），意大利画家，建筑家。||
|罗|**罗皮阿**，路加·但拉（Robbia, Luca della, 1400—81），意大利雕塑家。||
||**罗依尼**（Luini, 1475—1533），意大利画家。卢伊尼||
||**罗曼**，于勒（Romain, Jules, 1482—1546），意大利画家。||
||**罗梭**（Rosso, 1496—1541），意大利画家。罗索||
|孟|**孟特尔仲**（Mendelssohn, 1809—47），德国作曲家。门德尔松||
|弥|**弥盖朗琪洛**（Michelangelo, 1475—1564），意大利画家，雕塑家，建筑家，佛罗棱萨派。米开朗琪罗||
|欧|**欧里庇得斯**（Euripides, 纪元前480—前405），希腊悲剧作家，诗人。||
|帕|**帕利玛蒂斯**（Primatice, 1504—70），意大利画家，雕塑家，建筑家。普里马蒂乔||
|庞|**庞巴耶**（Bambaja, 1480—1548），意大利雕塑家，画家。||
||**庞台罗**（Bandello, 1485—1561），意大利画家。班代洛||
||**庞多尔摩**（Pontormo, 1493—1558），意大利画家，佛罗棱萨派。蓬托尔莫||
||**庞提纳利**（Bandinelli, 1493—1560），意大利画家，雕塑家，佛罗棱萨派。班||

迪内利

| | |
|---|---|
|坡|**坡**,艾迪迦(Poe, Edgar, 1809—49),<u>美国</u>画家。埃德加·爱伦·坡|
|雨|**雨果**,维克多(Hugo, Victor, 1802—85),<u>法国</u>诗人,戏剧家,小说家。|

## 九画

| | |
|---|---|
|拜|**拜伦**(Byron, 1788—1824),<u>英国</u>诗人。|
|柏|**柏拉图**(Plato, 纪元前429—前347),希腊哲学家。|
|勃|**勃龙齐诺**(Bronzino, 1502—72),<u>意大利</u>画家,<u>佛罗稜萨派</u>。布龙齐诺|
| |**勃龙提尔**(Blondeel, 1495—1561),<u>法兰德斯</u>画家。布隆德尔|
| |**勃拉曼德**(Bramante, 1444—1514),<u>意大利</u>建筑家。布拉曼特|
| |**勃里尔**(Bril, 1554—1626),<u>法兰德斯</u>画家。布里尔|
| |**勃罗纳契**(Brunelleschi, 1377—1446),<u>意大利</u>建筑家。布鲁内莱斯契|
| |**勃朗宁**,伊丽沙白(Browning, Elisabeth, 1805—61),<u>英国</u>女诗人。伊丽莎白·布朗宁|
|哈|**哈尔斯**,法朗兹(Hals, Franz, 1580—1666),<u>荷兰</u>画家。|
|济|**济慈**(Keats, 1795—1821),<u>英国</u>诗人。|
|科|**科尼利阿斯**(Cornélius, 1783—1867),<u>德国</u>画家。柯内留斯|
| |**科克西恩**(Coxeyen, 1497—1592),<u>法兰德斯</u>画家。|
|美|**美尔**,梵·特(Meer, Van der, 又称 Vermeer de Deft, 1632—75),<u>荷兰</u>画家。扬·弗美尔|
| |**美西纳**,安多奈罗·特(Messine, Antonello de, 1430—79),<u>意大利</u>画家。安东内洛·德·梅西纳|
|南|**南端伊**(Nanteuil, 1623—78),<u>法国</u>粉画家,镂版家。|
|契|**契玛蒲埃**(Cimabué, 1240—1302?),<u>意大利</u>画家。契马布埃|
|威|**威尔基**(Wilkie, 1785—1841),<u>英国</u>画家。|
|香|**香巴涅**,斐列浦·特(Champagne, Philippe de, 1602—74),<u>法兰德斯</u>画家。菲利普·德·尚佩涅|

## 十画

| | |
|---|---|
|埃|**埃克**,约翰·梵(Eyck, Jan Van, 1375—1440),<u>法兰德斯</u>画家。凡·艾克|
| |**埃拉斯玛斯**(Erasmus, 1467—1536),<u>荷兰</u>学者,作家,哲学家。伊拉斯谟|

| 埃 | **埃斯梅那**(Esmenard, 1769—1811),法国诗人。|
| --- | --- |
| | **埃斯库罗斯**(Eschyle, 纪元前525—前456),希腊悲剧作家,诗人。|
| 班 | **班尔高兰士**(Pergolèse, 1710—36),意大利作曲家,歌剧及宗教音乐作家。佩尔戈莱西 |
| | **班鲁琴**(Perugino, 1446—1524),意大利画家,拉斐尔之师。佩鲁吉诺 |
| 恩 | **恩尼阿斯**(Ennius, 纪元前240—前169),拉丁诗人。恩尼乌斯 |
| | **恩格布勒赫特**(Engelbrecht, 1468—1533),荷兰画家。恩格尔布雷希特 |
| 高 | **高乃依**,比哀(Corneille, Pierre, 1606—84),法国悲剧作家,诗人。|
| | **高托那**(Cortone, 1596—1669),意大利画家,建筑家。科尔托纳 |
| | **高雷琪奥**(Correggio, 1494—1534),意大利画家。柯勒乔 |
| 哥 | **哥尔齐乌斯**(Goltzius, 1558—1616),荷兰画家,镂版家。霍尔奇尼斯 |
| 格 | **格鲁克**(Gluck, 1714—87),德国作曲家。|
| 海 | **海涅**(Heine, 1797—1856),德国诗人。|
| | **海顿**(Hayden, 1732—1809),德国作曲家。|
| | **海顿**,梵·特(Heyden, Van der, 1637—1712),荷兰画家。|
| | **海雷拉**(父子二人同名)(Herrera, Francisco, 1576—1656;1612—85),西班牙画家。弗朗西斯科·埃雷拉 |
| 荷 | **荷迦斯**(Hogarth, 1697—1764),英国画家。霍加斯 |
| | **荷培玛**(Hobbema, 1638—1709),荷兰风景画家。霍贝玛 |
| | **荷赫**,比哀·特(Hoogh, Pierre de, 一作 Hooch, 1629—77),荷兰画家。彼得·德·霍赫 |
| 朗 | **朗提诺**(Landino, 1424—1504),意大利语言学家,诗人。兰迪诺 |
| 莫 | **莫扎尔德**(Mozart, 1756—91),奥地利作曲家。莫扎特 |
| | **莫尼埃**,亨利(Monnier, Henri, 1805—77),法国作家。|
| | **莫利那**,铁索·特(Molina, Tirso de, 1571—1648),西班牙戏剧家。|
| | **莫里哀**(Molière, 1622—73),法国喜剧作家。|
| | **莫拉兰斯**(Moralès, 1509—86),西班牙画家。|
| 诺 | **诺尔德**,亚当·梵(Noort, Adam van, 1557—1641),法兰德斯画家。亚当·凡·诺尔特 |
| 桑 | **桑**,乔治(Sand, George, 1803—76),法国女小说家。|
| | **桑蒂**,乔凡尼(Santi, Giovanni, ?—1494,)意大利诗人,画家,拉斐尔之父。|

| | |
|---|---|
| 莎 | 莎士比亚（Shakespeare, 1564—1616），英国戏剧家，诗人。 |
| 索 | 索杜玛（Sodoma, 1479—1554），意大利画家。索多玛 |
| | 索福克勒斯（Sophocles, 纪元前495—前405?），希腊诗人，悲剧作家。 |
| 泰 | 泰尼生（Tennyson, 1809—92），英国诗人。丁尼生 |
| 陶 | 陶米尼甘（Dominiquin, 1581—1641），意大利画家。多梅尼基诺 |
| | 陶米尼谷，佛尼齐诺（Domenico, Veneziano, ?—1461），意大利画家，威尼斯派。多梅尼科 |
| | 陶那丹罗（Donatello, 1386—1466），意大利雕塑家。多纳泰罗 |
| 特 | 特冈（Decamps, 1803—60），法国画家，浪漫派。德康 |
| | 特里尔（Delille, 1738—1813），法国诗人。雅克·德里勒 |
| | 特拉克洛阿（Delacroix, 1799—1863），法国画家，浪漫派。德拉克鲁瓦 |
| | 特拉洛希（Delaroche, 1797—1856），法国画家，浪漫派。德拉罗什 |
| | 特拉维涅（Delavigne, 1793—1843），法国诗人，戏剧作家。德拉维涅 |
| 铁 | 铁相（Titien, 1487?—1576），意大利画家，威尼斯派。提香 |
| 夏 | 夏朵勃里昂（Chateaubriand, 1768—1848），法国作家。夏多布里昂 |

## 十一画

| | |
|---|---|
| 菲 | 菲尔丁（Fielding, 1707—54），英国小说家。 |
| | 菲狄阿斯（Phidias, 纪元前?—前431），希腊雕塑家。 |
| | 菲契诺，玛西尔（Ficino, Marsilio, 1433—99），意大利古典学者。马斯里奥·菲奇诺 |
| | 菲莱尔福（Filelfo, 1398—?），意大利古典学者。 |
| 淮 | 淮顿，劳日·梵·特（Weyden, Roger van der, 1400—64?），法兰德斯画家。罗吉尔·凡·德尔·维登 |
| 康 | 康斯塔布尔，约翰（Constable, John, 1776—1837），英国风景画家。康斯特布尔 |
| 勒 | 勒格兰（Leclerc, 1637—1714），法国镂版家。勒克莱尔 |
| | 勒诺德尔（Le Nôtre, 1613—1700），法国建筑家。勒诺特 |
| | 勒舒欧（Lesueur, 1616—55），法国画家。勒叙厄尔 |
| | 勒萨日（Le Sage, 1668—1747），法国小说家。 |
| 累 | 累文斯坦，约翰（Ravenstein, Jean, 1572—1657），荷兰画家。拉芬斯泰因 |

| | | |
|---|---|---|
|理|理查孙 (Richardson，1689—1761)，英国小说家。塞缪尔·理查森||
|曼|曼特，卡尔·梵 (Mander, Karel van，1548—1606)，法兰德斯画家，艺术批评家。卡勒尔·凡·曼德尔||
|梅|梅吕拉 (Merula，1431—94)，意大利语言学家，史学家。||
| |梅米，西摩纳 (Memmi, Simone，1285—1344)，意大利画家。西莫内·马丁尼||
| |梅佐 (Mstzu，一作 Metsu，1630—67)，荷兰画家。梅曲||
| |梅姆林 (Memling，1430—94)，法兰德斯画家。||
| |梅南特 (Ménandre，纪元前342—前292)，希腊喜剧作家。||
|培|培姆菩 (Bembo，1470—1547)，意大利古典学者。本博||
|菩|菩尔，斐迪南 (Bol, Ferdinand，1616—80)，荷兰画家，镂版家。费迪南德·博尔||
| |菩玛希 (Beaumarchais，1732—99)，法国作家，戏剧家。博马舍||
| |菩斯克，奚洛姆 (Bosch, Jérome，1462—1516)，荷兰画家。博斯||
| |菩蒂彻利 (Botticelli，1444—1510)，意大利画家，佛罗稜萨派。波提切利||
| |菩蒙 (Beaumont，1584—1616)，英国戏剧家。博蒙特||
|维|维龙 (Villon，1431—89)，法国诗人。维庸||
| |维拉尼 (Villani，1276—1348)，意大利史学家。||
| |维琪尔 (Virgile，纪元前71—前19)，拉丁诗人。维尔吉尔||

## 十二画

| | |
|---|---|
|奥|奥那塔斯 (Onatas，纪元前5世纪)，希腊雕塑家。|
| |奥佛培克 (Overbeck，1789—1869)，德国宗教画画家。奥韦尔贝克|
| |奥特韦 (Otway，1652—85)，英国戏剧家。|
| |奥康雅 (Orcagna，1308—69)，意大利画家，建筑家。奥卡尼亚|
| |奥莱，裴尔那·梵 (Orley, Bernard van，1492—1542)，法兰德斯画家。伯纳德·凡·奥尔莱|
| |奥斯塔特，梵(兄弟二人)(Ostade, Adrian van，1610—85；Issac van，1621—57)，荷兰画家。凡·奥斯塔德|
| |奥斯德，梵(父子二人)(Oost, Jacques van，1600—71；Jean Jacques，1639—1713)，法兰德斯画家。凡·奥斯特|

| | | |
|---|---|---|
| 葛 | **葛尔钦**（Guerchin，1591—1666），意大利画家。圭尔奇诺 | |

**葛拉那契**（Granacci，1469—1544），意大利画家。

彭　**彭斯**（Burns，1759—96），苏格兰诗人

普　**普卢塔克**（Plutarch，1—2世纪），希腊史学家。

**普吕东**（Prud'hon，1758—1823），法国画家。

**普利纳**（Pline，62—120），拉丁文学家。

**普劳塔斯**（Plautaus，纪元前250—前184），拉丁喜剧家。普劳图斯

**普拉克西泰利斯**（Praxiteles，纪元前390—？），希腊雕塑家。普拉克西特列斯

**普罗托哲尼斯**（Protogenes，纪元前4世纪），希腊画家。

**普累伏**（神甫）（Prévost, L'Abbé de，1697—1763），法国小说家。普雷沃

琪　**琪倍尔蒂**（Ghiberti，1378—1445），意大利雕塑家，建筑家，佛罗棱萨派。吉尔贝蒂

**琪朗达约**（Ghirlandajo，1449—98），意大利画家，佛罗棱萨派。多梅吉科·吉兰达约

**琪特**（原名琪杜·雷尼）（Guide，即Guido Reni，1575—1642），意大利画家。圭多

斯　**斯文朋**（Swinburne，1837—1909），英国诗人。斯温伯恩

**斯卡拉蒂**（父子二人）（Scarlatti, Alexandre，1659—1725；Domenico，1685—1757），意大利作曲家。

**斯忒恩**（Stern，1713—68），英国小说家。斯特恩

**斯库里尔**，约翰（Schoreel, Jean，1495—1562），法兰德斯画家。扬·斯霍勒尔

**斯坦**，约翰（Steen, Jean，1626—79），荷兰画家。扬·斯滕

**斯居台利**，特（Scudéry, Mlle. de，1607—1701），法国女作家。玛德琳·史居里

**斯奈得斯**（Snyders，1579—1657），法兰德斯画家。斯尼德斯

**斯威夫特**（Swift，1667—1745），英国小说家。

**斯科巴斯**（Scopas，纪元前420?—前350），希腊雕塑家。斯科帕斯

**斯泰西科拉斯**（Stesichorus，纪元前6世纪），希腊抒情诗人。斯特西科罗斯

**斯普兰革**（Spranger，1546—1627），法兰德斯画家。斯普朗格

艺术家文学家译名原名对照表 | 463

| 斯 | 斯塔埃（夫人）(Staël, Mme. de, 1766—1817)，法国女作家。
| 塔 | 塔索 (Tasso, 1544—95)，意大利诗人。
| 窝 | 窝弗曼 (Wouwermans, 1619—68)，荷兰画家。沃弗曼

## 十三画

| 鲍 | 鲍尔杜纳 (Bordone, 1500—71)，意大利画家，威尼斯派。博尔多内
| | 鲍尼法齐奥 (Bonifazio)，意大利16世纪威尼斯派，共有三人；后人对三人作品常彼此混淆，生卒年均无考。博尼法齐奥
| | 鲍阿罗 (Boileau, 1636—1711)，法国诗人，批评家。布瓦洛
| | 鲍舒哀 (Bossuet, 1627—1704)，法国作家，宣教师。博须埃
| 福 | 福特，约翰 (Ford, John, 1586—1640)，英国戏剧家。
| | 福楼拜 (Flaubert, 1821—80)，法国小说家。
| 雷 | 雷尼，琪杜，即琪特，见上。圭多·雷尼
| | 雷沃巴第 (Leopardi, 1798—1837)，意大利诗人。莱奥帕尔迪
| | 雷翁，唐·路易·特 (Leon, Don Louis de, 1527—91)，西班牙作家。路易斯·德·莱昂
| | 雷累斯，日拉·特 (Lairesse, Gérard de, 1641—1711)，法兰德斯画家，镂版家，作家。杰拉德·德·莱雷西
| | 雷诺兹 (Reynolds, 1723—92)，英国画家
| 蒲 | 蒲尔达罗 (Bourdaloue, 1632—1704)，法国宣教师，作家。布尔达卢
| | 蒲阿尔多 (Boiardo, 1441—94)，意大利诗人。博亚尔多
| 塞 | 塞万提斯 (Cervantes, 1547—1616)，西班牙小说家。
| | 塞格斯 (Seghers, 1590—1661)，法兰德斯画家。
| | 塞诺封 (Xenophon, 纪元前430?—前352?)，希腊哲学家，史学家。克塞诺丰

## 十四画

| 歌 | 歌德 (Goethe, 1749—1832)，德国诗人，小说家，戏剧家，科学家。
| 裴 | 裴辽士 (Berlioz, 1803—69)，法国作曲家。柏辽兹
| 赛 | 赛维尼（夫人）(Sévigné, Mme. de, 1626—96)，法国女作家。
| | 赛摩尼提斯 (Simonides, 纪元前?556—前?467)，希腊抒情诗人。西摩尼得斯

## 十五画

**德** **德来登**(Dryden,1631—1700),英国诗人,戏剧家。德莱顿

**摩** **摩尔**,安东尼斯(Moor, Antonis, 1512—78),荷兰画家。安东尼斯·莫尔

**摩尔查**(Molza, 1489—1544,)意大利诗人。莫尔扎

**摩利斯**,保尔(Moreelse, Paulus, 1571—1638),荷兰画家。保卢斯·莫雷尔瑟

**摩斯塔埃特**,约翰(Mostaert, Jean, 1474—1555),荷兰画家。扬·莫斯塔特

## 十六画

**薄** **薄伽丘**(Boccaccio, 1313—75),意大利诗人,作家。

**霍** **霍尔朋**,汉斯(Holbein, Hans, 1460—1524;1497—1542),德国画家,父子二人,子尤著名。霍尔拜因

图版目录*

### 第一编　艺术品的本质及其产生

1　弥盖朗琪罗：《上帝创造人》整幅　　472
2　弥盖朗琪罗：《上帝创造人》局部　　472
3　弥盖朗琪罗：《最后之审判》局部　　473
4　弥盖朗琪罗：《圣·彼得上十字架》　　473
5　庞贝依壁画局部　　474
6　拉凡纳的宝石镶嵌　　474
7　弥盖朗琪罗：《日》（雕塑）　　475
8　弥盖朗琪罗：《夜》（雕塑）　　475
9　卢本斯：《甘尔迈斯》　　476
10　卢本斯：《甘尔迈斯》局部之一　　476

---

\* 一、本书原无图片，译者为顾及读者需要另行加入；但国内搜集材料极感不易，现印插图只能于可能范围内说明作者所揭示的时代风格，或重点论列或作比较研究的作品。第一第五两编插图次序均照原文提到先后排列，不按时代。

二、画派衰微时期的特征，作者随时均有详细分析；奈此类作品多为美术史及画册所不收，只能从略。

三、现印图片虽尽量选用印刷最清晰的原底，但经过摄影及制版，几度转折，与原来图片既有出入，与原作势必距离更远；且为条件所限，无法用彩色印刷，对威尼斯画派及尼德兰画派尤难说明问题。故本书插图只能作为聊胜于无之参考，藉免纸上空谈，毫无具体形象之弊。

11 卢本斯：《甘尔迈斯》局部之二　　477

12 亚眠安大教堂：正面　　478

13 亚眠安大教堂：正堂　　478

14 兰斯大教堂：外扶壁及其拱梁　　478

15 亚眠安大教堂：正门　　479

16 亚眠安大教堂：唱诗班席　　479

## 第二编　意大利文艺复兴期的绘画

17 乔多：《基督从十字架上放下》　　480

18 乔多：《圣·法朗梭阿之死》　　480

19 乔多：《犹大的亲吻》局部　　481

20 迦提：《圣母初入圣殿》　　481

21 弗拉·安琪里谷：《圣母加冕》局部　　482

22 弗拉·安琪里谷：《报知》　　482

23 包拉伊乌罗：《大卫》　　483

24 弗拉·菲列波·列比：《莎乐美舞蹈》局部　　483

25 芒丹涅：《圣·赛巴斯蒂安》　　484

26 凡罗契奥：《耶稣受洗》　　484

27 菩蒂彻利：《维纳斯的诞生》　　484

28 班鲁琴：《圣母与圣者》　　485

29 雷奥那多·达·芬奇：《岩下圣母》　　486

30 雷奥那多·达·芬奇：《琪奈佛拉·特·朋契像》　　487

31 雷奥那多·达·芬奇：《自画像》　　487

32 但尔·沙多：《圣家庭》　　488

33 弥盖朗琪罗：《先知伊赛亚》局部　　488

34 弗拉·巴多洛美奥：《基督从十字架上放下》　　489

图版目录 | 467

35　拉斐尔：《圣母像》　　489

36　拉斐尔：《巴那斯》　　490

37　拉斐尔：《童贞女的婚礼》　　490

38　高雷琪奥：《圣母与圣·奚罗姆》　　491

39　铁相：《人生的三个时期》　　492

40　铁相：《乌皮诺的维纳斯》局部　　492

41　乔乔纳：《田园音乐会》　　493

42　丁托雷托：《巴古斯和阿丽阿纳》　　493

43　阿尼巴·卡拉希：《酒神的胜利》　　494

44　卡拉华日：《马太发愿》　　494

45　琪特：《基督》　　495

46　葛尔钦：《亚伯拉罕驱逐夏甲》　　495

## 第三编　尼德兰的绘画

47　梵·埃克：《神秘的羔羊》局部之一　　496

48　梵·埃克：《神秘的羔羊》局部之二　　496

49　佚名：《报知》　　497

50　梵·特·淮顿：《基督从十字架上放下》　　497

51　梅姆林：《培萨培出浴》　　498

52　梅姆林：《老妇》　　498

53　玛赛斯：《莎乐美舞蹈》　　498

54　玛赛斯：《基督下葬》　　498

55　路加·特·来登：《下棋的人》　　499

56　梵·奥莱：《奥地利的玛葛丽德》　　499

57　约翰·特·玛蒲斯：《诸王来朝》　　500

58　老布勒开尔：《盲人的寓言》　　500

59　卢本斯：《埃兰纳·富芒像》　　501

60　卢本斯：《罗西普的女儿被劫》　　501

61　卢本斯：《亚当与夏娃》　　502

62　铁相：《亚当与夏娃》　　502

63　约登斯：《船》　　503

64　约登斯：《繁殖》　　503

65　梵·代克：《玛丽·路易士·特·泰西像》　　504

66　大卫·丹尼埃：《乡村节会》　　504

67　哈斯：《圣乔治射箭会干事的聚餐》　　505

68　荷赫：《荷兰人家的院子》　　505

69　忒蒲赫：《少女读信》　　506

70　奥斯塔特：《小酒店》　　506

71　夸普：《风景，牛群，人物》　　507

72　拉斯达尔：《云开日出》　　507

73　荷培玛：《林荫道》　　508

74　伦勃朗：《丢普教授的解剖课》　　508

75　伦勃朗：《老人像》　　509

76　伦勃朗：《圣家庭》　　509

## 第四编　希腊的雕塑

77　埃披道拉斯的露天剧场　　510

78　培斯塔姆的波赛顿神庙　　510

79　雅典卫城上的巴德农神庙　　511

80　特尔斐的西弗诺斯金库　　511

81　雅典那——胜利之神神庙　　512

82　古雕塑，男像　　513

图版目录 | 469

83　古雕塑，女像　　513

84　《阿波罗》　　514

85　《弓箭手赫剌克勒斯》　　515

86　迈隆：《掷铁饼者》　　515

87　《阿弗罗代提的诞生》　　516

88　巴德农神庙东部楣梁雕塑之一部分　　516

89　《邱比特》　　517

90　《青年女祭司》局部　　517

91　《弥罗的维纳斯》　　518

92　普拉克西泰利斯：《赫美斯神像》　　518

93　来西巴斯：《赫美斯神在休息中》　　518

94　哈利卡那萨斯灵庙的楣梁雕塑之一部分　　519

95　《萨摩特累斯的胜利女神》　　519

96　《赛利尼的维纳斯》　　520

97　《受伤的高卢人》　　521

98　《雷奥科翁》　　522

## 第五编　艺术中的理想

99　凡罗纳士：《基督在迦拿家用餐》　　523

100　伦勃朗：《基督为人治病》　　523

101　伦勃朗：《埃玛于斯的一餐》　　524

102　雷奥那多·达·芬奇：《利达》　　525

103　弥盖朗琪罗：《利达》　　526

104　高雷琪奥：《利达》　　526

图

版

图1至6参考第一编第一章第二节。

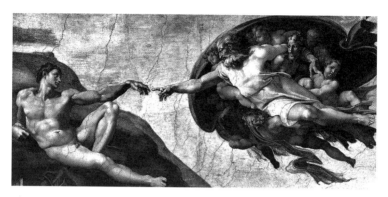

1 弥盖朗琪罗:《上帝创造人》整幅

2 弥盖朗琪罗:《上帝创造人》局部,亚当头部。
西克施庭教堂天顶画之一

3 弥盖朗琪罗:《最后之审判》局部,背十字架的人。西克施庭教堂壁画

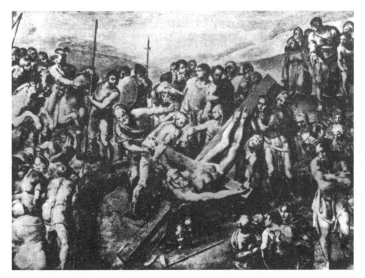

4 弥盖朗琪罗:《圣·彼得上十字架》。保里纳教堂壁画

5　庞贝依壁画局部：《祭神舞》（公元前二至一世纪）

6　拉凡纳的宝石镶嵌：《于斯蒂尼安皇帝出巡图》（六世纪）

图7至11参考第一编第一章第五节。

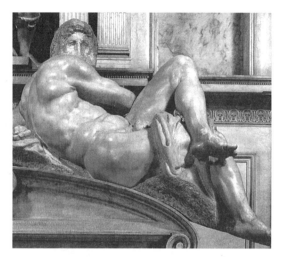

7 弥盖朗琪罗:《日》。梅提契墓上的雕像之一

8 弥盖朗琪罗:《夜》。梅提契墓上的雕像之二

9　卢本斯:《甘尔迈斯》

10　卢本斯:《甘尔迈斯》局部之一

11 卢本斯:《甘尔迈斯》局部之二

图12至16参考第一编第二章第六节。

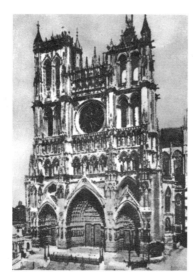

12 **亚眠安大教堂：正面。**哥德式建筑代表作之一，建于一二二〇——三六年间，钟楼至一三六六——一四〇二之间方始完成

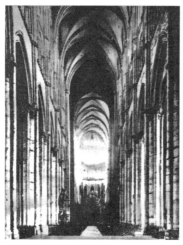

13 **亚眠安大教堂：正堂。**尖弓形穹窿与大量的支柱为哥德式建筑的主要特征

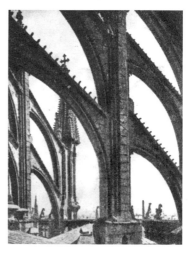

14 **兰斯大教堂：外扶壁及其拱梁。**主要建筑窗多墙少，非有外扶壁支持不可

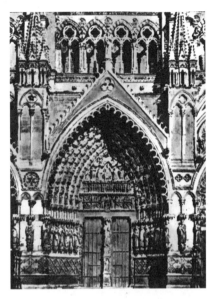

15 **亚眠安大教堂:正门**。门洞内外上下左右雕像林立,中央为基督像,两侧及四周为使徒及先知像

16 **亚眠安大教堂:唱诗班席**。细巧繁琐之雕刻原为哥德式教堂所常见,此处所用格式称为"火舌式"

图17至20属于意大利文艺复兴绘画的第一期（十三至十四世纪），宗教情绪极重，虽开始追求写实，但技术幼稚，人体解剖尚未通晓。

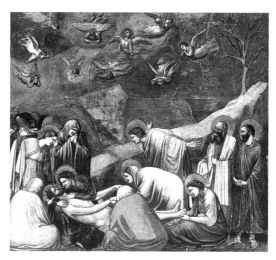

**17　乔多：《基督从十字架上放下》，壁画**
与但丁同时的乔多不但是意大利文艺复兴初期的代表，而且是整个近世绘画的奠基人，但还没有掌握所有的技术与效果

**18　乔多：《圣·法朗梭阿之死》，壁画**

19 乔多:《犹大的亲吻》,壁画,局部

20 迦提:《圣母初入圣殿》,壁画

图21至28属于意大利文艺复兴绘画的中期（十四至十五世纪中叶），与前期相比，进步很显著；与盛期相比，作风尚嫌粗糙僵硬。

21 弗拉·安琪里谷：《圣母加冕》，局部

22 弗拉·安琪里谷：《报知》

23 包拉伊乌罗:《大卫》

24 弗拉·菲列波·列比:《莎乐美舞蹈》,局部

25 芒丹涅:《圣·赛巴斯蒂安》　　26 凡罗契奥:《耶稣受洗》

27 菩蒂彻利:《维纳斯的诞生》

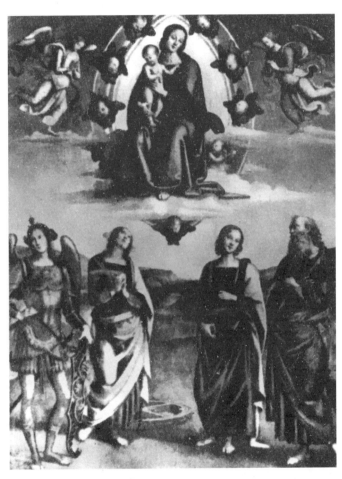

28 班鲁琴:《圣母与圣者》

图29至38属于意大利文艺复兴盛期。

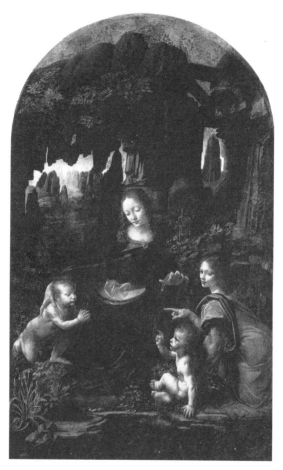

29　雷奥那多·达·芬奇:《岩下圣母》

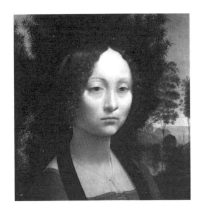

30 雷奥那多·达·芬奇:《琪奈佛拉·特·朋契像》

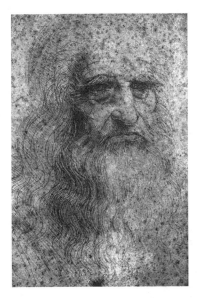

31 雷奥那多·达·芬奇:《自画像》。芬奇是绘画史上结合完美的技术与深邃的哲理最成功的画家。他表现的主要是智慧与怀疑精神。

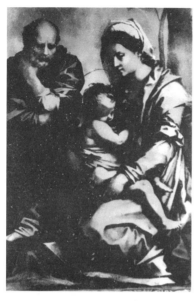

32 但尔·沙多:《圣家庭》

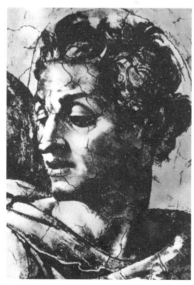

33 弥盖朗琪罗:《先知伊赛亚》,西克斯庭教堂天顶画之一,局部。弥盖朗琪罗在文艺复兴思潮中代表苦闷与英勇斗争的近代精神,主要是力的表现

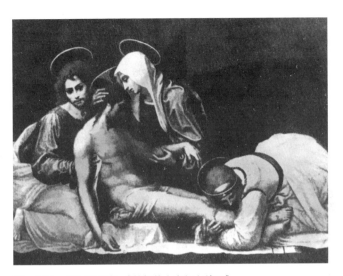

34 弗拉·巴多洛美奥:《基督从十字架上放下》

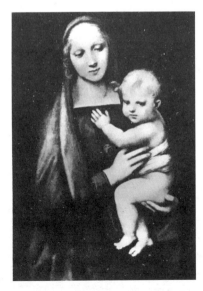

35 拉斐尔:《圣母像》,俗称大公爵圣母像

36 拉斐尔:《巴那斯》。梵谛冈教皇宫中的壁画之一（参考第五编第一章第一节）

37 拉斐尔:《童贞女的婚礼》。拉斐尔除继承希腊艺术的清明恬静与中庸典雅之外，另有一种妩媚的世俗气息

38　高雷琪奥:《圣母与圣·奚罗姆》

图39至42属于威尼斯派，另一威尼斯派作家见99图。

39　铁相：《人生的三个时期》

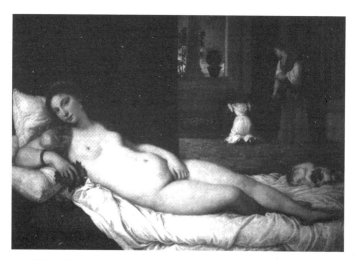

40　铁相：《乌皮诺的维纳斯》，局部

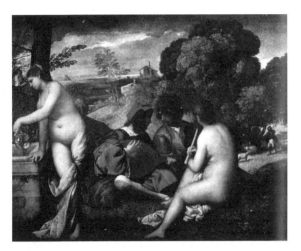

41　乔乔纳:《田园音乐会》

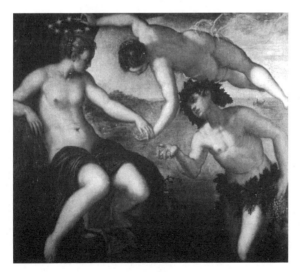

42　丁托雷托:《巴古斯和阿丽阿纳》

图43至46属于意大利文艺复兴的衰退期,徒以技巧,文学气息及戏剧情调取胜。

43　阿尼巴·卡拉希:《酒神的胜利》

44　卡拉华日:《马太发愿》

45 琪特(一名琪杜·雷尼):《基督》

46 葛尔钦:《亚伯拉罕驱逐夏甲》

图47至54属于尼德兰绘画的第一个高潮（一四〇〇——一五三〇），相当于尼德兰历史的第一期。尼德兰绘画一开始即重视人间生活，富于写实色彩，与意大利绘画显然不同（参考第三编第二章第一节）。

47 梵·埃克：《神秘的羔羊》局部，表现基督的战士（局部）

48 梵·埃克：《神秘的羔羊》局部，表现奏乐的天使（局部）。《神秘的羔羊》为祭坛装饰画，共十二幅

49　佚名:《报知》,三叠屏。主屏是天使向童贞女预告她将受圣灵感应而怀胎;右屏是童贞女的未婚夫木匠约瑟在家做老鼠夹;左屏是捐赠人在门外窥视"报知"的情景(参考第三编第二章第一节末及作者原注)

50　梵·特·淮顿:《基督从十字架上放下》

51 梅姆林:《培萨培出浴》

52 梅姆林:《老妇》

53 玛赛斯:《莎乐美舞蹈》　　54 玛赛斯:《基督下葬》

图55至58属于尼德兰绘画的第二期（十六世纪的最后七十年），在强大的意大利影响之下，仍保持法兰德斯民族的特征。

55　路加·特·来登：《下棋的人》

56　梵·奥莱：《奥地利的玛葛丽德》

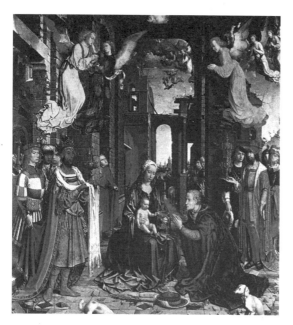

57　约翰·特·玛蒲斯:《诸王来朝》

58　老布勒开尔:《盲人的寓言》,描写西方的俗语:"瞎子带瞎子,一齐落水。"

图59至66属于尼德兰绘画的第二高潮,相当于尼德兰历史的第三期(十七世纪前半叶,参考第三编第二章第三节)。

59 卢本斯:《埃兰纳·富芒像》

60 卢本斯:《罗西普的女儿被劫》。卢本斯所歌颂的是顽强充沛的精力,粗豪的快乐,追求刺激的本能

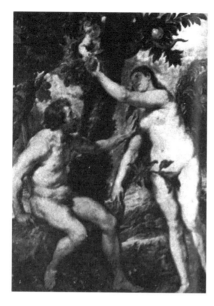

61　卢本斯:《亚当与夏娃》(临铁相原作)。临本与原作对比,可见鼎盛时期的尼德兰绘画与威尼斯派的区别(参考第三编第二章第三节后半段)

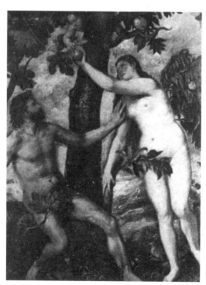

62　铁相:《亚当与夏娃》

63　约登斯:《船》

64　约登斯:《繁殖》

65 梵·代克:《玛丽·路易士·特·泰西像》

66 大卫·丹尼埃:《乡村节会》

图67至76属于尼德兰绘画的第三高潮,大致与第二高潮同时。北七省与南十省的分离促成了荷兰画派的特殊面目。

67　哈斯:《圣乔治射箭会干事的聚餐》

68　荷赫:《荷兰人家的院子》

69 忒蒲赫:《少女读信》

70 奥斯塔特:《小酒店》

家庭小景与日常生活在荷兰画派中愈来愈占重要地位

71　夸普:《风景,牛群,人物》

72　拉斯达尔:《云开日出》

真正的风景画是由荷兰画家创始的;在他们手中,风景才不仅为人物画历史画宗教画作背景而取得独立。

73 荷培玛:《林荫道》

74 **伦勃朗**:《丢普教授的解剖课》。伦勃朗二十五岁时作,尚在追求人物的生动与构图的统一。

75　伦勃朗:《老人像》

76　伦勃朗:《圣家庭》,一名《木匠家庭》

伦勃朗经常以光暗的强烈对比描绘人间的苦难,抒写虔诚的宗教情绪。他所表现的痛苦,郁闷,凄怆,最接近现代人的心情;他的慈悲使他成为最富于人情味的画家(尚有其他作品见100,101图)。

图78至81参考第四编第一章第五节。

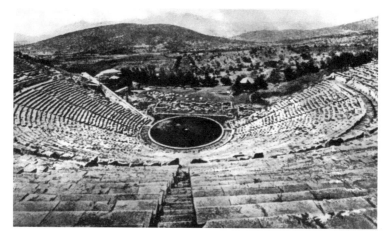

**77** **埃披道拉斯的露天剧场**；面临爱琴海；建于公元前三二五年，圆形舞台直径六六・五公尺，看台占圆周的五分之三（参考第四编第二章第一节）

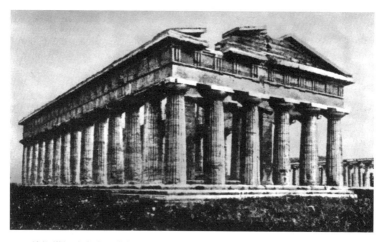

**78** **培斯塔姆（意大利南部）的波赛顿神庙**，建于公元前四六〇年左右，属于多利阿式

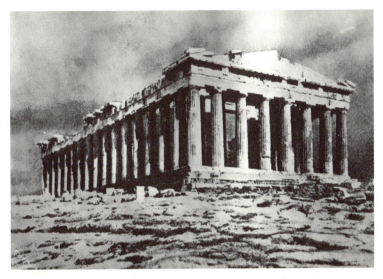

79　雅典卫城上的巴德农神庙，建于公元前四四七至四三二年间。长六九·五一公尺，宽三〇·八六公尺。一六八七年土耳其人作为火药库，被威尼斯舰队的炮弹击中炸毁

80　特尔斐的西弗诺斯金库，约建于公元前五二五年；后期的人像柱在此已开始采用

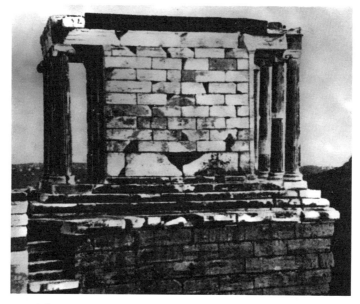
81 雅典那——胜利之神神庙，建于公元前五世纪后半期，属爱奥尼阿式

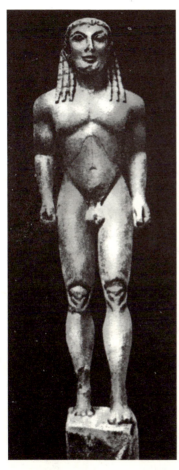 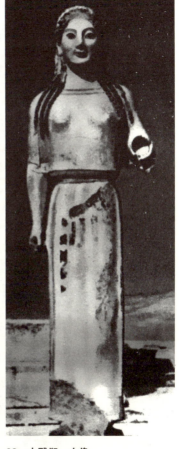

82 古雕塑，男像　　83 古雕塑，女像

两者都属于公元前六世纪，希腊雕塑的启蒙时期；男像更遗有显著的埃及风格

图84至95属于希腊雕塑的黄金时代。

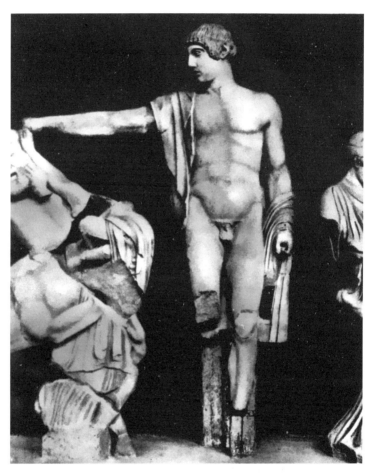

84 《阿波罗》。奥林比亚"宙斯神庙"东部大三角墙上的主要雕塑,公元前四六〇年左右

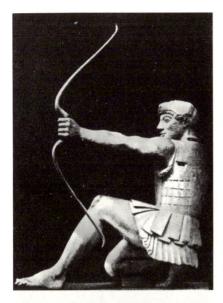

85 **《弓箭手赫刺克勒斯》**，爱琴岛"阿法伊阿神庙"东部大三角墙上的雕塑，公元前四八〇——四七〇年

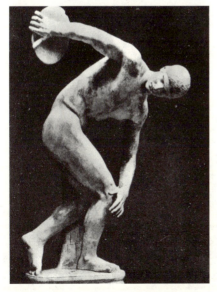

86 迈隆:《掷铁饼者》，公元前五世纪中叶。此系复制。85，86两像都表现复杂与猛烈的动作，但面部表情仍极平静，这是希腊雕塑的特征之一

第四编 希腊的雕塑 图 版

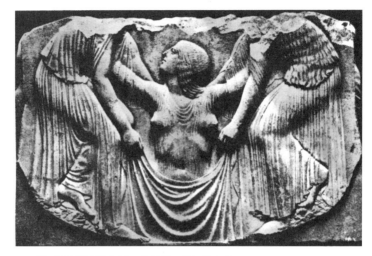

87 《阿弗罗代提的诞生》，公元前五世纪前半叶

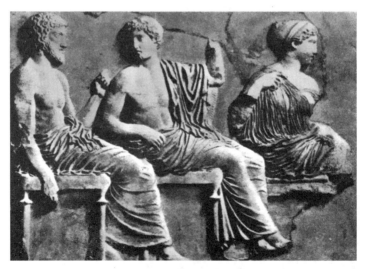

88 巴德农神庙东部三角墙下的楣梁雕塑，代表天上的神明；公元前五世纪中叶

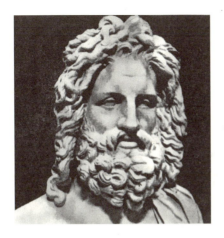

89 《邱比特》（俗称奥德里高里邱比特，或奥德里高里宙斯），菲狄阿斯风格的雕塑，公元前五世纪中叶。菲狄阿斯的真迹迄今未曾发现，一切疑似之作只能称为菲狄阿斯风格

90 《青年女祭司》局部，菲狄阿斯风格的雕塑，公元前五世纪中叶

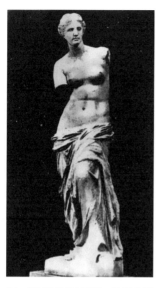

91 《弥罗的维纳斯》，公元前四世纪（？）

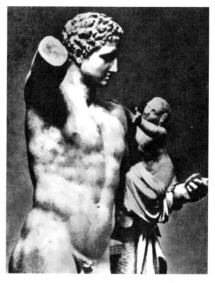

92 普拉克西泰利斯：《赫美斯神像》，公元前四世纪中叶。普拉克西泰利斯的作品特别表现一种宁静与慵懒的梦境

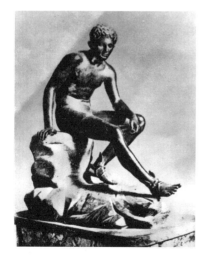

93 来西巴斯：《赫美斯神在休息中》，青铜像，公元前四世纪中叶。此系复铸。赫美斯是为天上诸神送信跑腿的使者，又是雄辩与商业的神，此像表现他途中坐在岩石上歇脚。来西巴斯将头与身体的比例改为一比八，更趋于修长，轻灵，典雅

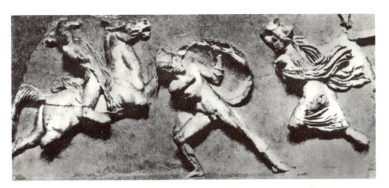

94 哈利卡那萨斯灵庙的楣梁雕塑之一部分，表现希腊人与安马孙人的搏斗。相传为斯科巴斯作，公元前四世纪中叶。斯科巴斯在希腊雕塑家中首先表现热情

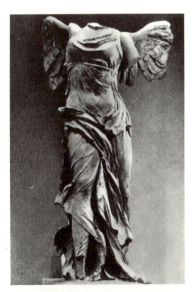

95 《萨摩特累斯的胜利女神》，公元前四世纪末。身有两翼的胜利女神迎风立于船首，口吹号角，庆祝公元前三〇六年战败托雷密之舰队

96 **《赛利尼的维纳斯》**,公元前三世纪末。此像仍保存普拉克西泰利斯派的传统

图97与98已属希腊雕塑后期,强烈的感情与痛苦的表现代替了清明恬静的境界。

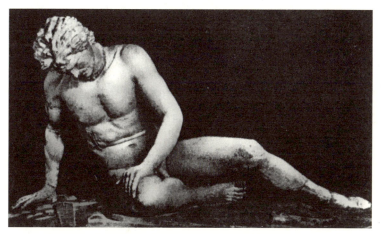

97 《受伤的高卢人》,公元前三世纪后半期,青铜像。此系复铸

98 《雷奥科翁》，神话中说雷奥科翁和两个儿子被蛇妖困死。公元前一世纪的作品

图99至101三幅作品的比较，参考第五编第一章第一节。

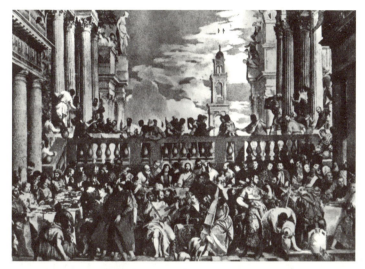

99　凡罗纳士:《基督在迦拿家用餐》

100　伦勃朗:《基督为人治病》，雕刻铜版画

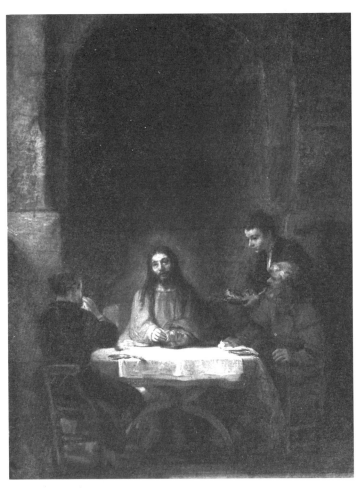

101 伦勃朗:《埃玛于斯的一餐》

图102—104三幅《利达》的比较，参考第五编第一章第一节。

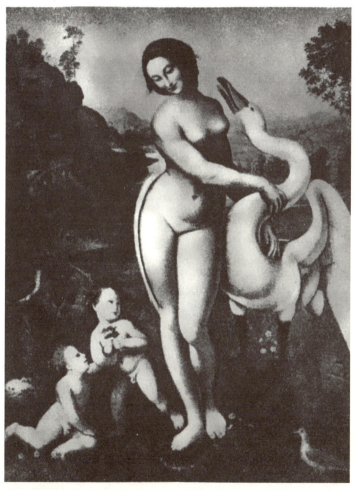

102 雷奥那多·达·芬奇：《利达》

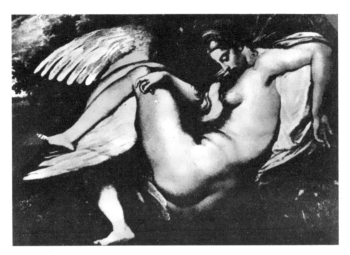

103　弥盖朗琪罗:《利达》

104　高雷琪奥:《利达》